方李邦琴北京大学人文学科文库出版基金赞助

北大艺术学研究丛书

艺术学理论要略

Theory of Art Studies:
An Essential Guide

王一川 著

图书在版编目(CIP)数据

艺术学理论要略/王一川著.—北京：北京大学出版社，2021.5
（北京大学人文学科文库·北大艺术学研究丛书）

ISBN 978-7-301-32130-0

Ⅰ.①艺… Ⅱ.①王… Ⅲ.①艺术理论 Ⅳ.①J0

中国版本图书馆 CIP 数据核字（2021）第 065720 号

书　　　名	艺术学理论要略 YISHUXUE LILUN YAOLÜE
著作责任者	王一川　著
责 任 编 辑	周志刚
标 准 书 号	ISBN 978-7-301-32130-0
出 版 发 行	北京大学出版社
地　　　址	北京市海淀区成府路 205 号　100871
网　　　址	http://www.pup.cn　新浪微博：@北京大学出版社
电 子 信 箱	zyl@pup.pku.edu.cn
电　　　话	邮购部 010-62752015　发行部 010-62750672　编辑部 010-62753056
印 刷 者	三河市北燕印装有限公司
经 销 者	新华书店 787 毫米×1092 毫米　16 开本　27 印张　388 千字 2021 年 5 月第 1 版　2021 年 5 月第 1 次印刷
定　　　价	80.00 元

未经许可，不得以任何方式复制或抄袭本书之部分或全部内容。
版权所有，侵权必究
举报电话：010-62752024　电子信箱：fd@pup.pku.edu.cn
图书如有印装质量问题，请与出版部联系，电话：010-62756370

总　序

　　人文学科是北京大学的传统优势学科。早在京师大学堂建立之初，就设立了经学科、文学科，预科学生必须在5种外语中选修一种。京师大学堂于1912年改为现名，1917年，蔡元培先生出任北京大学校长，他"循思想自由原则，取兼容并包主义"，促进了思想解放和学术繁荣。1921年北大成立了四个全校性的研究所，下设自然科学、社会科学、国学和外国文学四门，人文学科仍然居于重要地位，广受社会的关注。这个传统一直沿袭下来，中华人民共和国成立后，1952年北京大学与清华大学、燕京大学三校的文、理科合并为现在的北京大学，大师云集，人文荟萃，成果斐然。改革开放后，北京大学的历史翻开了新的一页。

　　近十几年来，人文学科在学科建设、人才培养、师资队伍建设、教学科研等各方面改善了条件，取得了显著成绩。北大的人文学科门类齐全，在国内整体上居于优势地位，在世界上也占有引人瞩目的地位，相继出版了《中华文明史》《世界文明史》《世界现代化历程》《中国儒学史》《中国美学通史》《欧洲文学史》等高水平的著作，并主持了许多重大的考古项目，这些成果发挥着引领学术前进的作用。目前北大还承担着《儒藏》《中华文明探源》《北京大学藏西汉竹书》的整理与研究工作，以及《新编新注十三经》等重要项目。

　　与此同时，我们也清醒地看到，北大人文学科整体的绝对优势正在减弱，有的学科只具备相对优势了；有的成果规模优势明显，高度优势还有

待提升。北大出了许多成果,但还要出思想,要产生影响人类命运和前途的思想理论。我们距离理想的目标还有相当长的距离,需要人文学科的老师和同学们加倍努力。

我曾经说过:与自然科学或社会科学相比,人文学科的成果,难以直接转化为生产力,给社会带来财富,人们或以为无用。其实,人文学科力求揭示人生的意义和价值,塑造理想的人格,指点人生趋向完美的境地。它能丰富人的精神,美化人的心灵,提升人的品德,协调人和自然的关系以及人和人的关系,促使人把自己掌握的知识和技术用到造福于人类的正道上来,这是人文无用之大用!试想,如果我们的心灵中没有诗意,我们的记忆中没有历史,我们的思考中没有哲理,我们的生活将成为什么样子?国家的强盛与否,将来不仅要看经济实力、国防实力,也要看国民的精神世界是否丰富,活得充实不充实,愉快不愉快,自在不自在,美不美。

一个民族,如果从根本上丧失了对人文学科的热情,丧失了对人文精神的追求和坚守,这个民族就丧失了进步的精神源泉。文化是一个民族的标志,是一个民族的根,在经济全球化的大趋势中,拥有几千年文化传统的中华民族,必须自觉维护自己的根,并以开放的态度吸取世界上其他民族的优秀文化,以跟上世界的潮流。站在这样的高度看待人文学科,我们深感责任之重大与紧迫。

北大人文学科的老师们蕴藏着巨大的潜力和创造性。我相信,只要使老师们的潜力充分发挥出来,北大人文学科便能克服种种障碍,在国内外开辟出一片新天地。

人文学科的研究主要是著书立说,以个体撰写著作为一大特点。除了需要协同研究的集体大项目外,我们还希望为教师独立探索,撰写、出版专著搭建平台,形成既具个体思想,又汇聚集体智慧的系列研究成果。为此,北京大学人文学部决定编辑出版"北京大学人文学科文库",旨在汇集新时代北大人文学科的优秀成果,弘扬北大人文学科的学术传统,展示北大人文学科的整体实力和研究特色,为推动北大世界一流大学建设、促进人文学术发展做出贡献。

我们需要努力营造宽松的学术环境、浓厚的研究气氛。既要提倡教师根据国家的需要选择研究课题，集中人力物力进行研究，也鼓励教师按照自己的兴趣自由地选择课题。鼓励自由选题是"北京大学人文学科文库"的一个特点。

我们不可满足于泛泛的议论，也不可追求热闹，而应沉潜下来，认真钻研，将切实的成果贡献给社会。学术质量是"北京大学人文学科文库"的一大追求。文库的撰稿者会力求通过自己潜心研究、多年积累而成的优秀成果，来展示自己的学术水平。

我们要保持优良的学风，进一步突出北大的个性与特色。北大人要有大志气、大眼光、大手笔、大格局、大气象，做一些符合北大地位的事，做一些开风气之先的事。北大不能随波逐流，不能甘于平庸，不能跟在别人后面小打小闹。北大的学者要有与北大相称的气质、气节、气派、气势、气宇、气度、气韵和气象。北大的学者要致力于弘扬民族精神和时代精神，以提升国民的人文素质为己任。而承担这样的使命，首先要有谦逊的态度，向人民群众学习，向兄弟院校学习。切不可妄自尊大，目空一切。这也是"北京大学人文学科文库"力求展现的北大的人文素质。

这个文库目前有以下17套丛书：
"北大中国文学研究丛书" （陈平原 主编）
"北大中国语言学研究丛书" （王洪君 郭锐 主编）
"北大比较文学与世界文学研究丛书" （张辉 主编）
"北大中国史研究丛书" （荣新江 张帆 主编）
"北大世界史研究丛书" （高毅 主编）
"北大考古学研究丛书" （赵辉 主编）
"北大马克思主义哲学研究丛书" （丰子义 主编）
"北大中国哲学研究丛书" （王博 主编）
"北大外国哲学研究丛书" （韩水法 主编）
"北大东方文学研究丛书" （王邦维 主编）
"北大欧美文学研究丛书" （申丹 主编）

"北大外国语言学研究丛书" （宁琦 高一虹 主编）
"北大艺术学研究丛书" （彭锋 主编）
"北大对外汉语研究丛书" （赵杨 主编）
"北大古典学研究丛书"（李四龙 彭小瑜 廖可斌 主编）
"北大人文学古今融通研究丛书"（陈晓明 彭锋 主编）
"北大人文跨学科研究丛书"（申丹 李四龙 王奇生 廖可斌主编）[①]

这 17 套丛书仅收入学术新作，涵盖了北大人文学科的多个领域，它们的推出有利于读者整体了解当下北大人文学者的科研动态、学术实力和研究特色。这一文库将持续编辑出版，我们相信，通过老中青学者的不断努力，其影响会越来越大，并将对北大人文学科的建设和北大创建世界一流大学起到积极作用，进而引起国际学术界的瞩目。

<div style="text-align:right">

袁行霈

2020 年 3 月修订

</div>

[①] 本文库中获得国家社科基金后期资助或入选国家哲学社会科学成果文库的专著，因出版设计另有要求，会在后勒口列出的该书书名上加星号注标，在文库中存目。

北大艺术学研究丛书序言

"北大艺术学研究丛书",是北京大学人文学部学术研究与出版计划"北京大学人文学科文库"的分支之一,拟汇聚北大艺术学科的学术力量,荟萃出版北大艺术学科教师的新的原创性艺术学研究成果,以弘扬北大艺术学科的传统,展现其新近研究实绩、研究水平和学术特色。

北大艺术学科,从蔡元培于1917年1月正式担任北大校长并锐意开创现代艺术专业教育及美育时算起,至今已有近百年历史,一批批著名的艺术家、美学家和艺术理论家先后在此弘文励教,著书立说,在艺术教育、艺术理论研究及艺术批评等领域位居全国艺术学科同行的前列。近三十年来,北大艺术学科历经1986年建立艺术教研室、1997年创建艺术学系、2006年扩建为艺术学院等关键时刻,逐步发展和壮大。到2011年国家设立艺术学科门类时,已建立起以艺术学理论一级学科博士点为牵引和以戏剧与影视学、美术学两个一级学科硕士点为两翼的三门学科协同发展的结构,而音乐与舞蹈学的教师队伍也有多年的研究与教学积累。

如今,按我的初步理解,植根于百年深厚学术传统中的北大艺术学人,正面临新的机遇:既可以按艺术学理论学科的普遍性与特殊性交融的要求,从艺术理论、艺术史、艺术批评、艺术管理与文化产业等学科分支去纵横开垦;也可以在各艺术门类所独有的田园上持续耕耘;还可以在艺术创作、表演、展映、教育等方面形成经验总结、理性概括或理论提炼……但无论如何,都应将新的原创性研究成果奉献出来,并烙上自己作为北大艺

术学科群体中之一员的清晰标记,也即被冯友兰在《论大学教育》里称为一所大学的代代相传的精神"特性"的那种"徽章"。我想,假如真的存在一条作为北大艺术家、艺术理论家或艺术学人的总的"徽章"的独特气质,那或许就应当是做有思想的艺术家、艺术理论家或艺术学人了。不仅徐悲鸿、陈师曾、萧友梅、刘天华、沈尹默等艺术家的艺术探索,总是诞生新的艺术思想乃至开启新的艺术变革,而且朱光潜的"人生艺术化"及"意象"论、宗白华的"有生命的节奏"及"意境"观、冯友兰的艺术即"心赏"说、叶朗的"美在意象"论等原创性理论,则一经提出就成为照亮中国艺术理论及美学前行的醒目路标。北大艺术学研究成果应当出自那些始终自觉地致力于原创思想或新思想探寻的艺术学者,属于他们长期寂寞耕耘而收获的新果实、创生的新观念,最终成为体现北大艺术学科群自己的学术个性或学术品牌的象征。

带着这样的憧憬,我对北大艺术学科的学术前景充满期待。拥有"北京大学人文学科文库"分支之一这个特殊身份的"北大艺术学研究丛书",理应是北大艺术学科研究成果中的佼佼者,否则又如何配得上这个特殊身份呢!如此,我个人对这套即将遴选出来分期分批出版的丛书的学术建树及其品质,有着一些预想或展望:自觉传承北大人文学科传统以及生长于其中的艺术学学统,烙上严谨治学而又勇于开拓的北大学术精神的深切印记,成为植根于这片人文沃土上的原创性学术成果;全力开放艺术学新思想之花、结出艺术学新学说之果,引领艺术学科的前行脚步;志在"为新",开拓新的艺术领域,解答新的审美与艺术问题,或成为新兴艺术创作、表演、展映、教育等的摇篮。总之,它们终将共同树立起北大艺术学科群的独立学术个性。

当然,它们自身也应懂得,即便自己多么独特和与众不同,也不过只是学术百花园之一朵而已。重要的不是争春,而是报春。与其孤芳自赏,不如群芳互赏。在难以臻于"美美与共"时,何妨珍惜"美美异和"之境!不同的美或美感之间虽彼此有异,毕竟也可相互尊重、和谐共存!

写这篇序言时,恰逢艺术学院将整体搬入位于燕园的心灵地带的博

雅塔下、未名湖边的红楼新院址。这里绿树掩映,花草吐芳,曲径通幽,古建流韵,可令人饱吸一塔一湖之百年灵气,灌注于"自己的园地"的深耕细作之中,想必正是北大艺术学人驰骋艺术学之思、产出艺术学硕果的既优且美之所吧!

是为序。

<div style="text-align: right;">
王一川

2016 年 5 月 18 日完稿于北大
</div>

引 言

这里将要开启的是一次"艺术学理论"学科之旅。人们想必都已知道"艺术",并且都已接触过多种多样的"艺术品"和其他相关艺术现象,或许还知道关于艺术的学科即"艺术学",但还是会好奇地问:为什么在"艺术学"一词之后还要再加上"理论",由此组合成为"艺术学理论"这门学科呢?这门学科与艺术学学科门类下其他四个一级学科,即音乐与舞蹈学、戏剧与影视学、美术学、设计学之间,究竟是什么关系?因为,既然已经有了这些艺术门类型学科,为什么还需要有艺术学理论学科呢?问题就提出来了。

确实,要了解"艺术学理论"学科的由来,需要开启一次专题式学术旅行。本书的写作,既是出于笔者个人对自己所从事的这门新兴学科的探究兴趣,也是为了便于初涉其中的年轻学人尽快了解其基础性问题。这次艺术学理论旅行可以大致分为下面三段(编)。

第一段(编)为通向艺术学理论,可以知道艺术学理论的学科发展历程,它与音乐与舞蹈学、戏剧与影视学、美术学和设计学等艺术门类型学科的关系,特别是明确它的核心概念艺术门类间性和艺术异通性的由来和内涵,及其在若干层面的具体呈现,进而掌握艺术学理论的两层面构成,即基础理论艺术学和应用理论艺术学。由这段旅程可以鸟瞰艺术学理论学科地图的概貌。

第二段(编)为基础理论艺术学(或基础艺术学理论),它既是艺术学理论学科的基础部分,也是它的核心部分,由艺术理论、艺术史和艺术批

评组成。这里展示的论、史、评，恰是整个艺术学理论学科旅程的焦点部分。这段旅程会让我们清晰地领略艺术学理论学科核心区的风景。

第三段(编)为应用理论艺术学(或应用艺术学理论)，它体现出理论艺术学(或艺术学理论)在社会的相关艺术行业(包括艺术事业和艺术产业)中的应用或拓展性成果，属于艺术学理论学科的艺术行业应用部分，既有艺术理论的跨学科研究，也有其在艺术行业中的实践操作经验，由艺术管理、艺术教育、艺术传播、艺术遗产、艺术与文化创意组成。这段旅程将让我们知道艺术学理论学科的可拓展领域里景致的多样与美妙。

不过，我知道，人们尽管沿着艺术学理论这共同的学科路径旅行，但未必都只能发现同一种学科景致。置身于这条充满诱惑而又令人观感不一的路径上，可能目睹的学科景致至少有两种：一种是艺术门类差异论，这是说各个艺术门类及其学科之间自有其不同的景致，不可能予以完全同一化；另一种是艺术门类同一论，这是说各个艺术门类及其学科之间虽存在一定的差别，但必将完全融会贯通，呈现出共同的规律或普遍性。应当讲，这两种学科景致是当前艺术学理论学科旅行中尤其突出的风景带，它们相互对峙而又相互并存，一时难以沟通。

这里想推荐的，则是与如上两种景致有所不同的景致，不妨暂且称作第三种学科景致：艺术门类异通论或艺术异通性。这里将尝试从中国传统心导五官通感制与"主体间性"和"文本间性"等西方相关理论之间的相互发明中指出，各个艺术门类诚然各有其异质性或差异性，但彼此间也能实现有限度的融通，形成艺术门类异质性与艺术门类共通性之间的对话格局，这也就意味着艺术异通性的确立。

这里的艺术门类异通论、艺术门类异通性或艺术异通性，是内涵相近的关联词语，它们都旨在从不同角度去概述各种艺术现象中既有差异而又能融通的特性。当有人提出各个艺术门类不可能融通、另有人坚持各个艺术门类可以完全融通时，我的意见是，在承认各个艺术门类之间不可能完全融通的前提下适度寻求它们之间的融通。艺术异通性，正是指各个艺术门类之间差异性与融通性相互交融的状况。这一点恰是我在《艺

术公赏力》一书中阐述的"三才分合""美美异和"等主张在艺术学理论学科领域中的一次具体展开。它们在本书中则是以"艺术门类间性"或"艺术间性"等相关术语去表述的。

假如需要我为第三种景致取个大致的简略名称,那就不妨叫"艺术门类间性"之旅吧!

<div style="text-align:right">王一川</div>

目 录

第一编 通向艺术学理论

第一章 艺术学理论概述 ... 3
- 一、艺术学理论：一门有争议的学科 ... 3
- 二、艺术学理论的属性 ... 9
- 三、艺术学理论的发生历程与其名称 ... 13
- 四、有限度艺术普遍性 ... 17
- 五、从中国心导五官通感制去看 ... 20
- 六、"主体间性"、艺术门类间性及艺术异通性 ... 27
- 七、艺术学理论的学科层面 ... 33
- 八、阅读与思考 ... 34

第二章 艺术门类间性及其层面 ... 36
- 一、通向艺术门类间性 ... 36
- 二、门类间性之一：同门间性 ... 40
- 三、门类间性之二：邻门间性 ... 51
- 四、门类间性之三：隔门间性 ... 58
- 五、门类间性之四：全门间性 ... 65
- 六、门类间性与艺术异通性 ... 73
- 七、阅读与思考 ... 74

第三章 艺术学理论学科变迁与构型 ········· 75
一、回望中国艺术门类潮 ············· 75
二、中国艺术学的学科变迁 ············ 79
三、中国艺术学学科门类中的差异化困扰 ······ 80
四、艺术学理论及其表层学科构型 ········· 83
五、艺术学理论的深层学科构型 ·········· 86
六、阅读与思考 ················· 91

第二编 基础理论艺术学

第四章 基础理论艺术学概述 ··············· 95
一、有关基础理论艺术学的质疑 ·········· 95
二、基础理论艺术学的学科属性和研究对象 ····· 97
三、基础理论艺术学的研究方法 ·········· 99
四、基础理论艺术学的学科原则及学科特色 ····· 99
五、基础理论艺术学的学科分支 ·········· 100
六、阅读与思考 ················· 100

第五章 艺术理论 ·················· 101
一、艺术理论与门类艺术理论 ··········· 102
二、艺术理论中的历次学科转向 ·········· 105
三、历史上的艺术定义 ·············· 107
四、艺术概念的当代分析路径 ··········· 113
五、通向一种中国式艺术理论构架 ········· 119
六、艺术理论问题探讨之一：兴味蕴藉与中国艺术品的本土美质 ··· 121
七、艺术理论问题探讨之二：艺术概念与艺术品层次 ··· 157
八、阅读与思考 ················· 173

第六章 艺术史 175
一、艺术史：一个被严重质疑的学科 ········ 176
二、艺术史学科在西方 ·············· 178
三、艺术史学科在中国的发生 ··········· 187

四、中国艺术史书写的特点及其原因 ………………………… 192
　　五、当前艺术史学科发展基础及前景 ………………………… 196
　　六、艺术史的学科特性 ………………………………………… 200
　　七、艺术门类史间性 …………………………………………… 204
　　八、艺术史书写路径 …………………………………………… 207
　　九、艺术史学 …………………………………………………… 222
　　十、艺术史的当前可能性及其路径 …………………………… 225
　　十一、阅读与思考 ……………………………………………… 231

第七章　艺术批评 ……………………………………………………… 233
　　一、对艺术批评的质疑 ………………………………………… 233
　　二、艺术批评在中国 …………………………………………… 234
　　三、艺术批评在西方 …………………………………………… 239
　　四、艺术批评、艺术理论和门类艺术批评 …………………… 240
　　五、艺术批评及其间性和层面 ………………………………… 242
　　六、艺术批评方法 ……………………………………………… 244
　　七、艺术批评的文体类型 ……………………………………… 249
　　八、兴辞批评及其实践 ………………………………………… 255
　　九、艺术批评新趋势及艺术批评家素养 ……………………… 259
　　十、王朝闻：艺术批评家的杰出范例 ………………………… 276
　　十一、阅读与思考 ……………………………………………… 281

第三编　应用理论艺术学

第八章　应用理论艺术学概述 ………………………………………… 284
　　一、有关应用理论艺术学的质疑 ……………………………… 284
　　二、应用理论艺术学的学科属性和研究对象 ………………… 287
　　三、应用理论艺术学的研究方法 ……………………………… 288
　　四、应用理论艺术学的学科原则及学科特色 ………………… 288
　　五、应用理论艺术学的学科分支 ……………………………… 289
　　六、阅读与思考 ………………………………………………… 290

第九章　艺术管理 ………………………………………… 291
一、对艺术管理学科的质疑 ……………………………… 291
二、艺术管理学科的兴起 ………………………………… 293
三、艺术管理的学科属性和研究对象 …………………… 294
四、艺术管理的要素 ……………………………………… 297
五、艺术管理的研究方法 ………………………………… 298
六、艺术管理的中国智慧 ………………………………… 300
七、艺术管理问题探讨：什么样的艺术才能承担文化使命？…… 301
八、阅读与思考 …………………………………………… 317

第十章　艺术教育 ………………………………………… 319
一、对于艺术教育学科的质疑 …………………………… 319
二、艺术教育的学科属性和研究对象 …………………… 320
三、艺术教育的研究方法 ………………………………… 322
四、艺术教育的实质和要素 ……………………………… 323
五、艺术教育的路径及种类 ……………………………… 326
六、艺术教育与美育的关系 ……………………………… 328
七、艺术教育问题探讨之一：美育树信仰 ……………… 328
八、艺术教育问题探讨之二：文化领域创新人才培育的传统资源 …
……………………………………………………………… 337
九、艺术教育问题探讨之三：当前公共艺术教育三维度 ………… 345
十、阅读与思考 …………………………………………… 356

第十一章　艺术传播 ……………………………………… 357
一、对艺术传播学科的质疑 ……………………………… 357
二、艺术传播的学科属性和研究对象 …………………… 357
三、艺术传播的研究方法 ………………………………… 359
四、艺术传播的要素 ……………………………………… 360
五、艺术传播的形态和种类 ……………………………… 363
六、艺术传播问题探讨：互联网时代的艺术传播偏向 ………… 365
七、阅读与思考 …………………………………………… 378

第十二章　艺术遗产 ……………………………………… 380

- 一、对艺术遗产学科的质疑 ······················· 380
- 二、艺术遗产学科的发生 ························· 381
- 三、艺术遗产的学科属性和研究对象 ··············· 384
- 四、艺术遗产的研究方法 ························· 389
- 五、艺术遗产的要素 ····························· 390
- 六、艺术遗产的形态和种类 ······················· 391
- 七、阅读与思考 ································· 392

第十三章 艺术与文化创意 394
- 一、对艺术与文化创意学科的质疑 ················· 394
- 二、艺术与文化创意的兴起 ······················· 396
- 三、艺术与文化创意的基本经济特征 ··············· 397
- 四、艺术与文化创意概念 ························· 399
- 五、艺术与文化创意的学科属性和研究对象 ········· 400
- 六、艺术与文化创意的研究方法 ··················· 405
- 七、艺术与文化创意的要素和实质 ················· 405
- 八、艺术与文化创意的价值建构 ··················· 406
- 九、阅读与思考 ································· 408

后记 ·· 409

第一编
通向艺术学理论

第一章

艺术学理论概述

艺术学理论,是艺术学学科门类下的一级学科之一,是一门理论型学科。它与音乐与舞蹈学、戏剧与影视学、美术学、设计学等四个带有鲜明的艺术实践型或艺术门类型特点的一级学科相平行而又不同,有自身的独特研究对象、属性和方法,是研究艺术活动中的普遍规律的理论型学科。

一、艺术学理论:一门有争议的学科

自从 2011 年国家学科体制中新设立艺术学学科门类并同时在其下设立艺术学理论学科以来,这门年轻的一级学科业已获得令人欣慰的进展,但是也不断面对争议或质疑。而且,这种争议或质疑的焦点,恰恰就集中在艺术学理论所赖以为学科基石的艺术普遍性问题上。这在这些年来的学术交流中,在本科生和研究生课程教学中,也常常遇到。

质疑之一:我们总是见到具体的艺术门类作品,如音乐、舞蹈、戏剧、电影、电视艺术、美术和设计等的作品,哪里有什么统一的或普遍的艺术和艺术品?同理,只有具体的音乐批评、舞蹈批评和戏剧批评等,哪里有什么总体的艺术批评?

这一质疑是从艺术学理论学科的研究对象角度着眼的。应当说,它准确地看到了作为研究对象的艺术作品和相关艺术概念本身的现实存在方式的具体性(实在性),以及相应的种类的多样性和现象的复杂性。确实,世界上谁也没见过笼统的艺术品,而只见过具体的音乐作品、舞蹈作

品、绘画作品等。不过,对这点质疑,也不难从人类主体即研究者的视角去加以回答。诚然如此,人类主体总能从具体、多样和复杂的艺术品及其他相关现象中抽象出带有普遍性特点的概念或判断,并形成相应的普遍性思维、能力及素养。作为一种长期传承下来的认知需要、能力和素养,人类主体总是好奇或想知道那些具体的艺术作品中究竟存在着何种普遍性的东西。与此同时,作为一种经过学科专业训练而养成的探究素养,人类主体也总是擅长于从纷纭繁复的具体艺术现象中提取出普遍性。打个比方:我们确实没见过笼统的人,而只见到具体的男女老少,但这不妨碍我们从若干具体的男女老少中提炼出具有总体意义的人的概念,进而形成有关人或人类的系统思考及学术成果。总之,对艺术做抽象的和总体的研究,与对艺术做具体的分门别类研究之间,不应相互矛盾或对立,而完全可以同时进行和相互共存,当然更需相互交融、共生及倚重。

质疑之二:我们总是读到美术史、音乐史、戏剧史和电影史等具体的艺术门类史著述,包括专著和论文,但不知艺术学理论学科中的艺术史究竟是何物?该怎么做才能写出合格的艺术史论文来?况且,你能在世界范围内找出多少艺术史上的成功案例?一个学者一生之才情、能力和精力等都有其限定,即便倾其所有都不可能一人做完一国的哪怕一门艺术门类史,如美术史,怎么可能一人就能兼做多门甚至全部的艺术门类史?

这一质疑则是从艺术学理论学科的研究者素养与能力及其过去已有的实际情况来说的,确实有一定的道理,因为中外艺术史上的经典艺术史著述大多属于具体的艺术门类史著述,而少见能涵盖多门艺术门类史。西方艺术史上,温克尔曼的《古代艺术史》其实主要是古希腊美术史,而未能涉足包括神话、诗歌、戏剧等在内的多门艺术门类史,更没有从古希腊美术一直书写到当代希腊美术。就中国艺术史研究来说,我们见到的多是中国文学史、中国绘画史、中国音乐史、中国戏剧史、中国电影史等分门别类的艺术门类史,而少见中国艺术史,即那种把整个中国各门类艺术史都按照统一的艺术史观编撰出来的艺术史专著。

不过,对此尖锐质疑也不难回应。的确,以往的艺术史多是单一门类的艺术门类史,但近代或现代以来尝试编撰综合的或统一的艺术史的可能性越来越大,条件也越来越成熟。这首先依赖于统一的"美的艺术"观

念的出现。法国人夏尔·巴托于1746年首倡"美的艺术"(Fine Arts, Beaux Arts)观念并让其统摄音乐、诗歌、绘画、雕塑、舞蹈等五门艺术。他对"艺术"概念做出了下列三分:

第一类为"美的艺术"或"美术"(fine arts),包含音乐、诗歌、绘画、雕刻、舞蹈等五个艺术门类,其共同特性为给人愉悦;

第二类为"机械的艺术",它产生实用功效;

第三类为介乎上述两类之间的艺术,如建筑和修辞,给人愉悦并产生功效。①

这里的第一类及其五门艺术正是今天通行的现代艺术观念的起始和基础。该书所依托的理论基石在于艺术模仿论这个单一原理,该原理被作者视为具备非(超)经验性、普遍适用性、类科学(且非科学)性等品格,由此才找到"美的艺术"这个普遍性艺术观念,并给予后来的康德以影响。② 稍后一些人士更愿意将建筑取代其中的舞蹈,形成另一种"美的艺术"的分类系统:

> 尽管人们常常把"艺术"、"美的艺术"或者"Beaux Arts"只等同于视觉艺术,然而它们通常也具有更广泛的意义。在这种更广泛的意义上,"艺术"一词首先包括绘画、雕塑、建筑、音乐和诗歌这五门大艺术[major arts]。这五门艺术构成了近代艺术体系不可分割的核心,所有作家和思想家似乎都同意这一点。③

这是因为建筑艺术在西方向来有着重要的文化地位和社会影响力。再有就是黑格尔在其《美学》中提出象征型、古典型和浪漫型的艺术发展观。此后,人们越来越有理由和条件去编撰有关"美的艺术"的综合的艺术史。

① 参见[波兰]瓦迪斯瓦夫·塔塔尔凯维奇:《西方六大美学观念史》,刘文潭译,上海:上海译文出版社,2006年,第65页。
② 参见张颖:《夏尔·巴托的艺术摹仿论及其内在矛盾》,《复旦学报(社会科学版)》2018年第1期,第123-132页,第144页。
③ [美]保罗·奥斯卡·克利斯特勒:《文艺复兴时期的思想与艺术》,邵宏译,南宁:广西美术出版社,2017年,第197页。

这种具备综合性特点的艺术史的可能性,在中国已通过如下两类著述初步展示出来:

第一类是运用统一的艺术观念去整合不同艺术门类的艺术通史,如李泽厚《美的历程》(1981);

第二类是集合若干艺术门类史专家合作编撰的具有统一的艺术史观的断代分卷艺术通史,如《中华艺术通史》(2006)。

当然,将来有可能出现以比较艺术学视角完成的两门或三门关联性艺术门类的艺术史,以及其他更多的艺术史路径。

刚刚说过了,第二类艺术史著作的实例,就有《中华艺术通史》(李希凡总主编,北京师范大学出版社 2006 年版)。该书是一部包含音乐、舞蹈、杂技、说唱、戏曲、绘画、书法、雕塑、建筑和工艺等具体艺术门类在内的综合的大型艺术通史。全书按照中国历史发展顺序列卷,上起原始社会,下迄清宣统三年,具体卷次为原始卷、夏商周卷、秦汉卷、三国两晋南北朝卷、隋唐卷(上下编)、五代两宋辽西夏金卷(上下编)、元代卷、明代卷(上下编)、清代卷(上下编),加上年表索引卷,共达14卷,700余万字,图片3000余幅。这部断代分卷式艺术史著作的特点在于"力图从中华民族艺术发展的特点出发,对历代各领风骚的诸艺术门类作综合性的探讨和研究"。这种"诸门类"的"综合性"艺术史著作的具体做法如下:

> 虽采取断代分卷的形式,却绝不是这一时期各艺术门类的重复和拼装,而是还历史以本来面目,立足于社会总貌和艺术发展的总体把握,重视整体的、宏观的研究,着眼于概括和总结每个时代艺术共同的和持久的发展规律,将共生于同一社会环境或文化氛围的各门类艺术的成就科学地反映出来。①

编撰这部断代分卷式《中华艺术通史》,意在立足于对各时代社会总貌和艺术发展的整体把握和宏观研究,着眼于概括和总结每个时代共同

① 李希凡:《总序》,《中华艺术通史·原始卷》,北京:北京师范大学出版社,2006 年,第 2 页。

的发展规律。根据总主编的表述,参与《中华艺术通史》编撰的全体专家、学者已达成如下共识:"如果说,西方艺术重视的是剖析与摹写实体的忠实,那么,在中华传统文化精神土壤里萌生的中华艺术,虽然也不乏'形神兼备'与'笔墨精微'的逼真的艺术珍品,但在中华艺术历史发展的主要潮流中,无论是内涵和形式,在创作与生活的关系上则更强调艺术家的心灵感受和生命意兴的表达。"①

从该书的相关新闻发布稿内容,也可见出编写组具有更明确的艺术史家意图和更宏大的史论交融的学术抱负:

> 这部巨制的重要价值在于:从原始社会到清代末年的漫长历史长河中,对各艺术门类发展演变的脉络进行了系统的梳理和清晰的勾勒,图文并茂,为读者提供了一次全方位、系统地观察和认识中华艺术发展历史的机遇。著作通过以史带论、史论结合的方式令人折服地揭示出中华艺术的美学神韵,及其形成、发展和升华的过程。该著作在艺术史的叙述过程中,注重了理论的提炼和概括,有意识地进行摸索和总结中华艺术的发展规律。该书的出版将在学术性、文献性、实用性、审美性四个方面体现其魅力和价值。《中华艺术通史》虽然是史的著作,但是具有艺术百科的性质。②

从这段话中可见出该书编写组的雄心在于:以艺术史的方式同时书写艺术理论,从而带有艺术史与艺术理论交融的特点。

对上述艺术史书写意图,不妨透过其中隋唐卷上编的简目加以了解:第一章气象万千的隋唐宫廷乐舞,第二章规模浩大精华荟萃的隋唐乐舞机构,第三章州县军府及文人士大夫的乐舞生活,第四章异彩纷呈的民间乐舞百戏活动,第五章舞蹈艺术的辉煌成就,第六章音乐艺术的辉煌成就,第七章散乐百戏的辉煌成就,第八章乐舞百戏的内外交流,第九章隋

① 李希凡:《总序》,《中华艺术通史·原始卷》,北京:北京师范大学出版社,2006年,第11页。
② 专稿:《国家重大课题〈中华艺术通史〉出版座谈会在京召开》,《艺术评论》2007年第3期,第64页。

唐乐律技术理论与表演艺术理论成就。① 对这样一部由多人合撰的断代分卷式艺术史,艺术门类史界和艺术史界的行家们或许各有其评价,出现争议性意见也在所难免。

例如,笔者就听到过下列议论:这只是一部由若干艺术门类史专家分别编撰而集束到一起的断代分卷式艺术通史著作,等于是把本来各自独立的若干艺术门类并存的断代史集束到一起,它并非相互交融、一以贯之的统一的艺术通史。

还有的专家干脆把其中的隋唐卷上编不是作为中华艺术通史的隋唐时段历史书写去认识,而仅仅当作音乐艺术门类的隋唐断代史专著去看待和评价:"这是一部难得的隋唐音乐史。作为隋唐时期断代性质的音乐史著作,近代中国音乐史学史上,只有日本学者岸边成雄的《唐代音乐史的研究》;与岸边成雄这一著作相比,《隋唐卷》所涵盖的学术内容的广度、深度是大大超越了它。可以说,迄今为止,这是一部最为丰富的隋唐音乐史著作。"② 这里把该书当作隋唐音乐史去认识,难免对该书的艺术史价值有所减弱,但也属见仁见智,无可厚非。这本身也可以引申出一种意见:《中华艺术通史》完全可以既当作断代分卷艺术通史去阅读,也当作断代分门艺术史去阅读。其隋唐卷上编和隋唐卷下编就可以分别被视为隋唐音乐史和隋唐美术史。

尽管存在这类争议性意见,而且其中的一些意见也不无合理处,但还是可以说,这种艺术史书写方式的学术尝试本身,想必是值得艺术学理论学科的艺术史学科方向加以参考和借鉴的。假如没有这样的尝试,怎能有今后的日趋成熟? 当然,期待今后陆续出现更多的艺术史书写路径以及有分量的成果。

质疑之三:即使这种统合性或综合型艺术门类现象研究具有可行性,但早就有美学这门学科可以承担这类综合思维及研究工作,为什么还要另外设立艺术学理论呢?

① 邢煦寰主编:《中华艺术通史·隋唐卷(下编)》,据李希凡总主编《中华艺术通史》第6卷,北京:北京师范大学出版社,2006年,目录第1—5页。
② 郑祖襄:《简评秦序〈中华艺术通史·隋唐卷(上编)〉》,《中国音乐学》2007年第4期,第133页。

这个问题其实是下文即将提及的德国学者德索于1906年倡导成立新的学科"艺术学"时所回答过的问题。与美学主要研究艺术中的美或审美问题以及生活中的美或审美问题等不同,艺术学主要研究艺术中包括美或审美在内的所有问题,例如艺术的性质、价值及艺术品的特性等。

列举上面的质疑和回应,可以见出艺术学理论不平常的学科命运:它从一开始就是在争议声中成长,或许今后还将继续伴随这些争议而走向成熟。也正因如此,现在有必要回头对它所涉及的一些基本问题予以正面回应和解答。

二、艺术学理论的属性

艺术学理论成为争议性学科,这部分地导源于它的理论型学科的属性。应当讲,每当提起艺术时,人们总是首先想到那些具体艺术门类的艺术实践(创作、表演、展览等)活动。它们是如此丰富多样而充满吸引力,以致人们有时难免把它们视为艺术活动的全部。这一点理所当然。但人们往往容易遗忘的是,除了这些艺术实践活动,艺术活动中还有着艺术理论、艺术史、艺术批评等以艺术思维为主而非以艺术实践为主的活动。正是这种分别,使得艺术学科门类里存在两种学科形态之别:一种是艺术门类型学科或艺术实践型学科,另一种是艺术理论型学科。

可以说,在学科属性上,艺术学理论是艺术学学科门类中的一门理论型学科。与该学科门类中的其他四个艺术门类型学科即音乐与舞蹈学、戏剧与影视学、美术学和设计学都涉及具体的艺术实践(艺术创作、艺术表演、艺术展览、艺术实用设计等),从而都带有艺术门类型学科的鲜明特点不同,艺术学理论学科是一门以艺术理论思考、艺术史研究、艺术批评及艺术管理等为主的学科,也就是一门艺术理论型学科。

艺术学理论与其他四个艺术门类型学科之间的关系,有点近似于经济学领域中的理论经济学(theoretical economics)与应用经济学(applied economics)之间的关系(当然只是近似而已,其实也各有其难以完全一致的特殊性)。

理论经济学是经济学中的理论型学科,它研究经济活动的普遍规律,

是由经济学基本概念、范畴与范畴体系等组成的基本的理论体系。不过,它内部也还有一般理论经济学与特殊理论经济学等分类。一般理论经济学包括人类经济学、科学经济学,而特殊理论经济学中则有政治经济学(分为宏观经济学与微观经济学)。应用经济学一般是指运用理论经济学的基本原理去研究国民经济各部门、各专业领域的经济活动和经济关系之规律性的学科,或是指通过对非经济活动领域进行经济效益及社会效益分析而建立的各个经济学科分支。与应用经济学的应用领域开阔而呈现多样化发展格局相比,理论经济学的领域相对稳定和集中。①

当然,严格说来,理论经济学与应用经济学之间的区分只是相对的,它们之间实际上往往相互沟通和融合生长。一方面,理论经济学为应用经济学提供了理论基础和方法依据;另一方面,应用经济学也同时为理论经济学提供了赖以支撑的具体部门经济案例或现象,以及相应的来自具体部门经济领域的鲜活的理论和方法。它们共同支撑起经济学的学科天地。

与理论经济学在经济学学科中的地位相近,艺术学理论学科是艺术学学科门类中的理论型学科,它研究人类艺术活动的普遍规律,由艺术学基本概念、范畴、方法等组成。它虽然也会大量运用具体艺术门类现象,但这些现象主要是作为论证艺术基本概念、范畴或方法的论据而使用的。与那些艺术门类型学科致力于研究该艺术门类自身的艺术规律不同,艺术学理论学科是要从若干具体艺术门类现象中提取出赖以证明各种艺术门类之间的普遍规律的论据。

就拿艺术形式问题的探讨来说吧。画家吴冠中先后以《绘画的形式美》《关于抽象美》《内容决定形式?》②等论文,接二连三地反复论述了形式在绘画中的地位和作用,提出了形式是美术作品成败的决定因素、形式是美术本身、它主宰了美术等诸多新观点,立即在美术界和整个艺术界引发了热烈争鸣,可谓拉动了改革开放初期的艺术形式争鸣潮。他在文中引用的论据,几乎都来自美术这一艺术门类,其目的是论证美术形式在美

① 参见李继祥:《理论经济学与应用经济学辨析》,《江汉论坛》2000年第5期,第27—30页。
② 三篇论文分别载于《美术》1979年第5期、1980年第10期、1981年第3期。

术门类作品中的地位和作用。而中国艺术学的早期开拓者之一的宗白华,在其短文《艺术形式美二题》中虽然也论及艺术形式美,但他论证的目的却在于阐发各个艺术门类中艺术形式美的普遍规律,因而其论文中的论据采集就不局限于单一艺术门类,而是把多个艺术门类现象都包容其中。不妨来看看文中的第二部分:

> 形式美没有固定的格式,这是一种创造。同一题材可以出现不同的作品,以形式给题材新的意义,有表现了作者人格个性。哪怕是旧题材。例如歌德的《浮士德》,故事本身不仅流传久远,英国作家马洛也早就写过,但歌德写起来就面貌一新;莎士比亚的许多作品也是这样。《浮士德》、《红楼梦》的思想境界可以有不同的体会和解释。陶渊明的诗,历代诗人对他的评价和领会就不同,同一作品,年轻时和年老时体会就不同,我年轻时看王羲之的字,觉得很漂亮,但理解很肤浅,现在看来就不同,觉得很有骨力,幽深无际,而且体会到他表现了魏晋时代文人潇洒的风度。这些"秘密"都是依靠形式美来表达的。云冈、龙门石窟艺术的境界很深,我们的认识和古人不一样,但是我们尽可以有新的体会。这一切都是内容和形式完美结合所创造的形象的魅力。形象可以造成无穷的艺术魅力。可以给人以无穷的体会,探索不尽,又不是神秘莫测不可理解。音乐也是这样。音乐的语言如果可以翻译成为逻辑语言的话,音乐就没有存在的必要了。这就是形式美的"秘密"和奥妙所在。①

他没有仅仅研究一个门类艺术的形式美现象,而是先后提及文学(歌德、马洛、《红楼梦》、陶渊明)、戏剧(莎士比亚)、书法(王羲之)、建筑(云冈、龙门石窟)、音乐等多个艺术门类的形式美,并以它们为论据去论证艺术形式美的普遍性特点。

要言之,这里论述了有关艺术形式美的下列普遍规律:第一,形式美

① 宗白华:《艺术形式美二题》,《宗白华全集》第3卷,合肥:安徽教育出版社,1994年,第400页。该文最初发表于《光明日报》1962年1月8日、9日。

无固定格式,是一种创造;第二,它可以给同一题材以新的意义;第三,它可以表现作者的人格个性;第四,内容和形式完美结合所创造的形象可以造成无穷的艺术魅力;第五,这种艺术魅力令人探索不尽,但又并非神秘莫测。

从宗白华的上述分析,可见出艺术学理论学科鲜明的理论型特点:以若干具体艺术门类现象作为论据,旨在阐明各艺术门类中的普遍规律,从而最终形成理论概括。

或许有人会问:就连单一艺术门类的形式规律都还没有搞清楚,怎么就可以同时弄通涵盖所有艺术门类的普遍规律?吴冠中只想阐明美术门类的形式规律,而宗白华怎么就能把那么多艺术门类的形式规律都同时说明白?回答这个问题其实也不难。这恰恰可以用来说明艺术学理论学科的独特处:与具体艺术门类型专家致力于探询本门类艺术规律不同,艺术学理论学科专家关心的是找到各门类艺术中的普遍规律。这可以归结为学科动机和目标的差异。固然,弄通一门艺术的形式规律需要一种立足于自身艺术门类的精力和眼力,而弄通多门艺术的形式规律则需要另一种精力和眼力——同时涵摄多门艺术的精力和眼力。哲学家善于纵览所有的现象,绝不会等到把所有事物都了解通透后才来做通盘思考,而是始终处在通盘思考的层面上。艺术学理论专家也一样:他需要置身于各个艺术门类现象之间,悉心寻找其普遍性,这与具体艺术门类型专家始终置身于自身艺术门类之中而寻找本门类的普遍性是有所不同的。

这表明,与具体艺术门类学科研究该艺术门类的规律、旨在形成有关本门类艺术的特殊性的门类型学问不同,艺术学理论研究多个艺术门类间的普遍规律,旨在形成适用于各个艺术门类间的普遍性的理论型学问。① 这里,涉及艺术学理论学科与其他四个艺术门类型学科之间,在思维方式、探索重心、研究目的等若干方面的差异。由此看,艺术学理论不得不属于一门研究各艺术门类间普遍性问题的理论型学科。

① 当然,这种区分是相对的。具体到各艺术门类型学科内部或艺术理论型学科内部,都还可以细分出理论型学科或基础类学科方向与实践型学科或应用型学科等不同类别。

三、艺术学理论的发生历程与其名称

艺术学理论的名称,也就是艺术学理论的学科名称,从其诞生起就伴随争议,而且这种争议想必还会持续下去。争议集中在两点上:一是它来历不明。与"艺术学"是德文外来词 Kunstwissenschaft 的中译不同,"艺术学理论"一词却几乎无法找到任何外来词根据。二是它语义不通。既然叫"艺术学"了,怎么还要加上"理论"呢?要不就叫"艺术理论"?现在这种词语组合的学理何在?它不仅既不土又不洋,而且在语义上显得不通顺啊!

这个学科命名被如此指责,不无道理,只是说起来容易,做起来却难!究其原委,还是 2011 年艺术学升级为学科门类时遗留下来的一种无可奈何而奈何的问题,属于当时的一种没有办法的办法。

在此之前,艺术学一级学科内部本来有个二级学科,也叫艺术学,它是如今的一级学科艺术学理论的前身。当时就遇到一级学科名称与二级学科名称完全相同的窘境,这就好比父与子完全同名一样。这个二级学科名称的早期来源,可以上溯到德国艺术批评家、艺术收藏人康拉德·费德勒等。他开始明确地认识到,艺术与美或审美之间虽有相通处,但更有不同:"每一个人都具有审美评判的能力,于人而言就如人之良知一样自然而然。而只有极少数人才具有对艺术品的判断力。对美之敏感性和灵敏的感觉绝没有对艺术的评判提出要求。"似乎艺术评判是高于审美评判的。他因而认定:"艺术作品不可以按照美学之原则进行评判。"[1]甚至还认为:"美的概念不可以从美学中排除,因为研究这个概念是美学原本的任务。但是,美学必须从艺术思考的领域被排除掉,因为两者没有共同之处。"[2]这等于发出了艺术学从美学中独立出来的严正呼唤:已经到了建立一门不同于美学的关于艺术自身的学科的时候了。

[1] [德]康拉德·费德勒:《论艺术的本质》,丰卫平译,南京:译林出版社,2017 年,第 27 页。

[2] [德]康拉德·费德勒:《论艺术的本质》,丰卫平译,南京:译林出版社,2017 年,第 230 页。

继他之后,柏林大学教授玛克斯·德索首创词语 Kunstwissenschaft,它就可以直译为艺术学或艺术科学了。在 1906 年出版的《美学与艺术学》(中译本为《美学与艺术理论》)中,德索明确倡导建立一门与美学相并立的独立学科,并将其命名为艺术学。他从美、美学和艺术这三者的关系入手,去论述艺术学成为一门独立于美学和具体艺术门类理论的学科的必要性。他一方面主张美比艺术狭窄:"美的概念应比艺术价值与美学价值来得狭窄,然而美却可以是艺术的核心和终极目标。剩下的类别可以指向通往美的道路,它们可以说是正在创造中的美。"①虽然美可以成为艺术的核心和终极目标,但毕竟艺术并非只有美,而是还有其他诸多内涵。况且即便是美,生活美与艺术美也明显不同。另一方面,他又认为美也不只限于在艺术中,而是可以存在于更加广阔的领域,例如对自然现象的审美态度不必与艺术有关,以及在所有精神与社会领域中美都具有创造性建设。美既比艺术窄,也比艺术宽,美学与艺术学之间同样如此,因此美与艺术、美学与艺术学各有不同。

由于认为美与艺术、美学与艺术学各有无法被对方取代的特定范围,因而他提议在两者之间划分出明确的界限:

> 美学并没有包罗一切我们总称为艺术的那些人类创造活动的内容与目标。每一件天才艺术品的起因与效果都是极端复杂的。它并非是取诸随意的审美欢欣,而且也不仅仅是要求达到审美愉悦,更别说是美的提таг了。艺术之得以存在的必要与力量决不局限在传统上标志着审美经验与审美对象的宁静的满足上。在精神生活与社会生活中,艺术有一种作用,它以我们的认识活动和意识活动去将这两者联合起来。②

既然美学与艺术之间各有其人类活动领域及其特征,彼此之间无可

① [德]玛克斯·德索:《美学与艺术理论》,兰金仁译,北京:中国社会科学出版社,1987年,第1页。
② [德]玛克斯·德索:《美学与艺术理论》,兰金仁译,北京:中国社会科学出版社,1987年,第2页。

替代,因而艺术学的独立于美学的进程就势在必行了。

如此,他得出了艺术学自身的研究责任和研究对象。艺术学的特定"责任是在一切方面为伟大的艺术活动作出公允的评判。美学,倘若其内容确定而独成一家,倘若其疆界分明的话,便不能去越俎代庖。我们再也不应该不诚实地去掩饰这两个领域之间的差别了"①。按照他的设想,艺术学在走出美学的"越俎代庖"后,就会去开辟自身的既不同于美学、又不同于具体艺术门类理论的独立的学科天地。由此,艺术学的特定的研究对象在于,当具体艺术门类的理论如诗学、音乐学和美术学等分别致力于"对每一种艺术的形式和规律作纯粹的理论性探讨"时,艺术学是要"从认识论的角度去考察这些学科的设想、方法和目标,研究艺术的性质与价值,以及作品的客观性。……而且,艺术创作和艺术起源所形成的一些可供思索的问题,以及艺术的分类与作用等领域,只有在这门学科中才有一席之地。至少在目前,这些问题暂时归哲学家来解决"。②

显然,这个艺术学名称及其界说,到今天也还与艺术学理论的主要内涵相合拍,因为,这里提及的"考察这些学科的设想、方法和目标","研究艺术的性质与价值,以及作品的客观性"等,正与艺术学理论对各门艺术的普遍规律这一内涵相一致。不过,需要指出的是,德索在当时的科学实证论的氛围中,固执地认定艺术学应当成为一门"科学"。为此,他"甚至希望将艺术欣赏与艺术批评从纯粹科学里排斥出去",因为它们仅仅让"所有的哲学的永恒价值都服务于瞬间的价值"。与艺术欣赏与艺术批评缺乏永恒的科学研究价值不同,艺术学"这门科学与其它的科学一样,产生于清晰的洞察与解释一组事实的需要。因为这门科学必须理解的经验领域是艺术领域,这就出现了特别麻烦的任务。这个任务就是使这种人类最自由、最主观与最综合的活动获得必要性、客观性和可分析性"。为承担起这一"特别麻烦的任务",艺术学的研究者就需要"远离自己内心经验的真实,远离艺术家的意识"而坚定地向往"理论知识这一广大领

① [德]玛克斯·德索:《美学与艺术理论》,兰金仁译,北京:中国社会科学出版社,1987年,第2—3页。
② [德]玛克斯·德索:《美学与艺术理论》,兰金仁译,北京:中国社会科学出版社,1987年,第4页。

域"。他甚至语气决断地强调说:"如果不产生这一剧烈变化,就不会有艺术科学。每一个无定见的、离题的与不合理的东西都必须坚决加以抛弃。因为它虽然时常被认为是明显的事实,但依然未被理解。"①诚然,以今天的眼光看,德索的艺术学观难免沾染浓烈的科学实证论印记,而且难免对艺术欣赏与艺术批评存在偏见,但如此雄心勃勃的学科化尝试,在当时对于艺术学的独立发展起到了重要的开拓性作用,时至今日仍然具有深远的学科启迪。

在20世纪20年代,中国艺术学的早期开拓者滕固和宗白华等,就先后把德索首创的艺术学概念引进汉语世界,他们在那时已经理解并接受了德索有关建立艺术学的构想。滕固在1923年指出:"艺术学(Kunstwissenschaft)已经独立成一种科学了。……艺术学并不是美学。"②宗白华在大约写于1926至1928年间的《艺术学》讲稿中主张:"艺术学本为美学之一。不过,其方法和内容,美学有时不能代表之,故近年乃有艺术学独立之运动。"③可以肯定的是,他们都积极响应德索的上述学科倡议,要在中国建立一门独立于美学和各个艺术门类学科的新学科——艺术学。只是由于当时的中国缺乏相关的学科条件而作罢。

不过,问题在于,到2011年,当艺术学这个词语从原有的一级学科艺术学名称和二级学科艺术学名称,被挪移为艺术学学科门类的大名称时,作为新的一级学科名称的艺术学又该怎么称呼呢?当其他几门偏于艺术实践的一级学科都有了各自的名称,即音乐与舞蹈学、戏剧与影视学、美术学、设计学时,一级学科艺术学也该有个新名称了。想必是,在当时的国务院学位委员会会议上,委员们一时委决不下,情急中想出了在当时能想到的并能表决通过的新名称——艺术学理论。

今天,我们应当以平静心境去接受当时的未必完全合理但又可以理解和可以接受的学科命名,因为此举毕竟让这门一级学科独立出来了,即

① [德]玛克斯·德索:《美学与艺术理论》,兰金仁译,北京:中国社会科学出版社,1987年,第5页。
② 滕固:《艺术学上所见的文化之起源》,沈宁编《滕固艺术文集》,上海:上海人民美术出版社,2003年,第243页。
③ 宗白华:《艺术学》,《宗白华全集》第1卷,合肥:安徽教育出版社,1994年,第496页。

便名称上不够理想。倘若没能种下这棵树,树上就不可能栖息群鸟,也就不可能迎来如今百鸟争鸣的学科格局。对此,"饮水思源"是必要的。

平心而论,今天也许可以找到一个更合理的学科名称,或者不如说可以找到更合理的学科名称理解方式,这就是把艺术学理论权且理解为理论艺术学,正像区别于应用经济学的理论经济学一样。当音乐与舞蹈学、戏剧与影视学、美术学、设计学可以被归属于应用(型)艺术学时,艺术学理论就可以被顺理成章地归属于理论(型)艺术学了。也就是说,艺术学理论作为艺术学学科门类中的一门理论型学科,可以被倒过来称为理论艺术学。

不过,话说回来,既然已经被国家学科体制正式命名为艺术学理论了,何妨照旧叫下去?一个称呼而已。重要的还是以扎实建设来取得学科实绩。至于其名称的内涵,不妨继续探讨下去。

顺便讲,假如面对国际学术交流场合,如何向国外同行或相近学科的学者介绍艺术学理论学科?以及如何将它的名称同相关学科名称区分开来?这是一个复杂的问题,而且还是一个见仁见智的问题,不可能有一个标准答案。这里只能提一个来自个人的临时和有待完善的建议:

艺术学学科门类,可译为 Disciplines of Art Studies
艺术学理论,可译为 Theory of Art Studies
艺术理论,可译为 Art Theory
艺术史,可译为 Art History
美术学,可译为 Visual Art Studies
美术理论,可译为 Visual Art Theory
美术史,可译为 Visual Art History

等到将来有公认的妥当译法时,这里的个人探索就可以自动撤销了。

四、有限度艺术普遍性

作为一门研究各艺术门类背后的普遍性的理论型学科,艺术学理论

的研究对象一般说来就在于各艺术门类间的普遍性。这个表述虽然不等于同语反复,但毕竟还需要做冷静辨析。这里的普遍性,又可称一般性或共通性,是指个别事物具有其他若干个别事物都具有的共同性质。各艺术门类间的普遍性,就是指各个艺术门类之间存在着共同性质。

人们难免质疑:既然艺术门类各有不同,怎么还可能存在普遍性呢?真的存在各门艺术所共同遵循的普遍性或普遍规律吗?你真的能找到这种贯通或跨越所有艺术门类的艺术门类普遍性吗?就连音乐、舞蹈、戏剧、电影、美术等各个艺术门类自身的普遍规律都不一定能顺利找到,怎么就能找到各个艺术门类所共通一致的艺术普遍性?古典舞与现代舞之间,国画与油画之间,戏曲与话剧之间,古典格律诗与现代自由诗之间,等等,存在怎样的艺术普遍性?美术史与电影史之间,能找到艺术史普遍规律吗?戏剧批评与美术批评之间,能找到艺术批评的普遍性吗?

面对这类尖锐质疑,也许可以尝试这样回答:当然可以。艺术学理论的使命就在于,不再固守各艺术门类内部的特殊性,而是要研究那种可以跨越、超越或突破各艺术门类之特殊性界限的普遍性规律。无论哪一门艺术,你只要被归属于"美的艺术",例如音乐、舞蹈、戏剧、电影、电视艺术、美术和设计等,当然还可以纳入文学和建筑,就应该具有"美"所指称或涵盖的普遍性。

不过,相应的尖锐质疑又会随风而至:真的能随意跨越、超越或突破各艺术门类自身的特殊性吗?连这个都随意跨越、超越或突破了,还要那些具体的艺术门类学科做什么?假如没有各艺术门类学科的研究做支撑,光剩下艺术学理论又能做什么?

应当说,这些质疑并非完全没有道理!因为,这里的有关各艺术门类间的普遍性的表述,还只是一种一般性论述。更准确地说,研究各艺术门类间的普遍性,其实是对艺术学理论学科的一种十分高或过分高、甚至有些高不可及的要求。甚至,诸如"研究超越或跨越各艺术门类的普遍规律""贯通各艺术门类的一般性"之类提法,不仅本身不容易做到,而且还容易遭到来自艺术门类型学科中的相关专家,特别是史论专家的尖锐质疑或严正驳斥:你凭什么去"超越或跨越"或"贯通"各个艺术门类?谁给你如此神力,可你又不是神?

平静地看,真正能妥善地回应或化解这类尖锐质疑的,恐怕还是艺术学理论学科中的学者们自己。也就是说,合理阐述艺术学理论学科的普遍性诉求的主动权,还是可以握在本学科学者的手上,当然前提是自身能够妥善掌握和使用这一阐释主动权。

这种妥善掌握和使用各艺术门类间普遍性阐释主动权的办法之一,就是有自知之明地去除那种无限度艺术普遍性诉求,而设定有限度艺术普遍性诉求。无限度艺术普遍性,是指有关各艺术门类之间存在无任何限制的普遍性规律和特性的信念。正是这种无限制的艺术普遍性信念,有可能在学界制造一种本可避免的误会:似乎艺术学理论学科无所不能!

取而代之,不妨果断舍弃有关无限度艺术普遍性的纵情想象,而是秉持一种有限度艺术普遍性的信念。因为,在各个艺术门类中或者在全部艺术现象中,存在着下面两种情形:

情形1:异质而不可通
情形2:异质而可通,通而仍不同质

对上面的情形1,既可坦荡地予以承认,又不必为此而自卑,即不会因为确认了某些事物之间关联性的不可知性质而被视为无能。

而仅仅对上面的情形2,才可进行艺术普遍性探究。这就是说,假如把情形1(即异质而不可通)与情形2(即异质而可通,通而仍不同质)都一同纳入艺术普遍性研究范围,那就属于无限度艺术普遍性追究;而假如果断舍弃情形1而只守定情形2,就属于有限度艺术普遍性追究了。

有限度艺术普遍性,是指有关各艺术门类(或各种艺术现象)之间仅仅存在有限度的普遍性规律和特征的信念。这种信念表明,各艺术门类之间虽然存在一些可以相互认同或统一的普遍性规律,但毕竟更有其难以认同或统一的特殊性,这种特殊性即便经过沟通也仍旧难以向同质转化。只有首先明确地承认各艺术门类之间的难以认同或统一性,才有可能去寻找或承认各艺术门类之间的那种可认同的共同性质。对此,不妨引用一位画家的话说:

100年的交融,虽然中国画处于守势,但最终使人们认识到一个道理:所有艺术门类都有局限性。局限性不是坏事,局限性就是个性。笔墨就是中国画的局限性,就是中国画的个性。现在,是到了积极地而不是消极地评价笔墨局限性的时候了。毕竟,那种出于西画压力而想把中国画变成万能绘画的愿望,已被历史证明是天真的。中国画不是油画,不是水彩,不是水粉,不是素描,不是版画。如果立定笔墨,中国画倒是有足够的涵量来吸收消化一些这些画种的因素;如果放弃笔墨,让中国画像这像那而就是不像自己,则一个千年智慧与灵气结萃而成的文化品种就可能消失在历史的尘影中。除非不怀好意,没有一个中国人,也包括外国人,愿意看到这样的结局。①

这些论述可以给我们思考有限度普遍性以启发。各艺术门类本身都有局限性,都不是万能的,不能为了门类普遍性而牺牲各门类自身的独立个性;同理,仅仅固守各门类自身的规定性而不理会其他门类发生的变迁或变革,无异于坐井观天、洞穴中观火,无法了解外界的变化及其给本门类造成的危机。这样,将艺术门类普遍性做一定的限制是必要的。承认各艺术门类固有的局限性,恰是确认各艺术门类之间可以相互融通的必要前提。只有坚持这种门类局限性,才有可能找到一种适合于不同艺术门类的相互借鉴及相互融通的路径或方式。

五、从中国心导五官通感制去看

在探讨有限度艺术普遍性的过程中,中国传统中有关五官感觉之间的关系的看法,可以作为一种参照或传统支撑。要考察中国传统五官感觉观念,有必要将其与西方的相关理论传统加以简要比较。

在西方,以柏拉图和亚里士多德为代表,形成了灵魂引导的五官等级制传统。柏拉图对人做了身体与灵魂的二分,认为灵魂是人的统帅和主宰,而身体服从于灵魂及其理智的统领。柏拉图指出:"一切事物通过身

① 张仃:《守住中国画的底线》,《美术》1999年第1期,第25页。

体的各个部分被感知。"①他肯定人通过身体感官才能感知一切事物。而在人的几种感官中,存在着不同的等级:视觉和听觉的地位是高于触觉、味觉和嗅觉的。他明确地认识到视觉具有最高和最重要的地位:"视觉乃是我们最大利益的源泉,因为我们若是从来不曾见过星辰、太阳、月亮,那么我们有关宇宙的谈论一句也说不出来。"不过,他同时认识到,视觉的地位和作用不仅仅在于帮助我们把握外在世界:

> 从这一源泉中,我们又获得了哲学,诸神已赐予或将赐予凡人的恩惠中没有比这更大的了。我认为这就是视觉给我们带来的最大好处……神发明了视觉并且将它赐予我们,其目的在于让我们能够看到天上的理智运动,并把它应用到我们自身的理智运动上来,这两种运动的性质是相似的,不过前者稳定有序而后者则易受干扰,我们通过学习也分有了天然的理性真理,可以模仿神的绝对无误的运动,对我们自身变化多端的运动进行规范。②

视觉的作用也表现在,它可以帮助我们返回自身的内心世界,即把握我们自己的"理智运动"。人对美的认识主要是通过视觉获得的:"凡是美的人、颜色、图画和雕刻都经过视觉产生快感。"③正是通过视觉,人得以把握形体之美和心灵之美:"凡是想依正路达到这深密境界的人应从幼年起,就倾心向往美的形体……了解此一形体或彼一形体的美与一切其他形体的美是贯通的,这就是要在许多个别美形体中见出形体美的形式……再进一步,他应该学会把心灵的美看得比形体的美更可珍贵。"④他告诫人们,"心灵的美"是应该高于"形体的美"的,这也就等于说让心

① [古希腊]柏拉图:《蒂迈欧篇》,《柏拉图全集》第3卷,王晓朝译,北京:人民出版社,2003年,第317页。

② [古希腊]柏拉图:《蒂迈欧篇》,《柏拉图全集》第3卷,王晓朝译,北京:人民出版社,2003年,第298—299页。

③ [古希腊]柏拉图:《柏拉图文艺对话集》,朱光潜译,北京:人民文学出版社,1963年,第198页。

④ [古希腊]柏拉图:《柏拉图文艺对话集》,朱光潜译,北京:人民文学出版社,1963年,第271页。

灵去统帅视觉等感官。

亚里士多德(旧译也有"亚里斯多德""亚理斯多德")明确规定了灵魂对于所有感官的统领地位："我们有理由把研究灵魂的学问放在第一重要的位置上。……因为在某种意义上说灵魂就是生命的本原。"①正是灵魂对人的五种感觉起着引领作用。"在五种感觉之外(我是指视觉、听觉、嗅觉、味觉和触觉)并不存在其他感觉。"②由于受到灵魂的统领，人大可以信任自己的感觉：

> 求知是所有人的本性。对感觉的喜爱就是证明。人们甚至离开实用而喜爱感觉本身，喜爱视觉尤胜于其他。不仅是在实际活动中，就在并不打算做什么的时候，正如人们所说，和其他相比，我们也更愿意观看。这是由于，它最能使我们识别事物，并揭示各种各样的区别。③

这里既突出了视觉的"胜于其他"感官的第一重要地位，又同时说明视觉或"观看"与其他感觉相比是人们最为"喜爱"和最乐意做的。

这种古希腊传统在后世得到传承。中世纪神学家托玛斯·阿奎那也承认视觉或"看"对美的鉴赏的重要作用：

> 美却同认知能力相关，因为所谓美的事物即是那些当为人看到时让人感到愉悦的事物。因此，美即在于适当的比例。因为感官总是喜欢具有适当比例的事物，即喜欢与它们自己种类相仿的东西。这也是由于即使感官也是一种理性，因为每种认识能力都是一种理性。而既然知识是就相似而言的，而相似总相关于形式，则美本身便

① [古希腊]亚里士多德：《论灵魂》，《亚里士多德全集》第3卷，秦典华译，北京：中国人民大学出版社，2009年，第3页。
② [古希腊]亚里士多德：《论灵魂》，《亚里士多德全集》第3卷，秦典华译，北京：中国人民大学出版社，2009年，第64页。
③ [古希腊]亚里士多德：《形而上学》，《亚里士多德全集》第7卷，苗力田译，北京：中国人民大学出版社，2009年，第27页。

适合于形式因的本性。①

他由于认识到美感首要地依赖于视觉的作用,因而强调视觉具有最高地位和扩展功能:"'视觉'这个词原本是用来表示感觉活动的,但后来当视觉成为感觉中最高贵和最有价值的时候,在日常语言中也就扩展到通过其他感觉获得的所有的知识上了。"②不仅如此,他还认识到,视觉是最能指向人的精神性的感官:"视觉,既然无论是它们的感觉器官还是它们的对象都没有任何自然变化,则在所有感觉中,便是最富于精神性、最完满,而且也是最普遍的。"③

不过,他同时也认识到,看起来地位更低的触觉和味觉,也有其不可替代的地位和作用:"一种感觉相关于一组矛盾的事物,例如,视觉即相关于白和黑。但是,触觉却相关于多组矛盾的事物,诸如热和冷、湿和干等等。所以,它并不是一种而是若干种感觉。"如果说视觉有利于把握一组矛盾的事物,那么触觉则一举而涉及若干组矛盾事物。显然,在把握物质性事物方面,触觉具有更加重要的作用。"味觉是一种触觉。所以,它不应当归属一种区别于触觉的感觉。"④由于如此,他明确地指出:"触觉和味觉在所有感觉中是最具物质性的。"⑤这一看法为进入20世纪以来西方学术界由"视觉中心论"向"触觉中心论"的转变,提供了立论依据。同时,他还认识到"通感"的存在:"大小、形状以及其他一些称作通感(sensibilia communia)的东西,并不是由于偶性而成为感性事物的,而是

① [意]托马斯·阿奎那:《神学大全》第一集第1卷,段德智译,北京:商务印书馆,2013年,第80页。
② [意]托马斯·阿奎那:《神学大全》第一集第5卷,段德智、方永译,北京:商务印书馆,2013年,第251页。
③ [意]托马斯·阿奎那:《神学大全》第一集第6卷,段德智译,北京:商务印书馆,2013年,第106页。
④ [意]托马斯·阿奎那:《神学大全》第一集第6卷,段德智译,北京:商务印书馆,2013年,第104页。
⑤ [意]托马斯·阿奎那:《神学大全》第一集第6卷,段德智译,北京:商务印书馆,2013年,第106—107页。

为哲学家通过对比将它们区别开来的。"①

与西方的灵魂引导的五官等级制认定视觉为五官最高层级不同,中国文化传统倾向于对五官给予整合性和平等性的对待,并在突出它们与心相贯通并接受其引导的同时,主张五官之间可以相互感通。借用钱锺书的观察,这就是相当于西方的"通感"。

与西方的灵魂引导五官等级制不同,中国传统可以简括为心导五官通感制。荀子指出:"若夫目好色,耳好声,口好味,心好利,骨体肤理好愉佚,是皆生于人之情性者也。"②他把"目""耳""口""心""骨体肤理"等感觉都统一归结为"人之情性",等于从实际上认可它们之间在"人之情性"视角上具有平等性。他还这样具体分析说:"故人之情,口好味,而臭味莫美焉;耳好声,而声乐莫大焉;目好色,而文章致繁妇女莫众焉。"③正是"人之情性"决定了,味觉(口)喜欢美食,气味、滋味等有味道的食物没有比王者吃到的更好的了;听觉(耳)喜欢悦耳的声音,歌声乐曲没有比王者听到的更洪亮的了;视觉(眼睛)喜欢看美色,繁富花纹和少妇美女没有比王者看到的更多的了。

五官感觉不仅通向人心,更接受其统领,在其统领下实现相互通感。孟子指出:"口之于味也,有同嗜焉;耳之于声也,有同听焉;目之于色也,有同美焉。"④孟子显然倾向于平等地对待味觉、听觉和视觉,因为他在谈论它们时并没有特意地按先后顺序排序。不过,重要的是,他坚持要求以"心"去统领诸种感觉。"耳目之官不思,而蔽于物。物交物,则引之而已矣。心之官则思,思则得之,不思则不得也。此天之所与我者。先立乎其大者,则其小者弗能夺也。"⑤在他看来,人的感觉本身是"不思"的,即没

① [意]托马斯·阿奎那:《神学大全》第一集第 6 卷,段德智译,北京:商务印书馆,2013 年,第 104 页。
② 荀子:《荀子·性恶》,《荀子集解》,王先谦撰,沈啸寰、王星贤整理,北京:中华书局,2012 年,第 423 页。
③ 荀子:《荀子·王霸》,《荀子集解》,王先谦撰,沈啸寰、王星贤整理,北京:中华书局,2012 年,第 213 页。
④ 孟子:《孟子·告子章句上》,《孟子译注》,杨伯峻译注,北京:中华书局,2012 年,第 286 页。
⑤ 孟子:《孟子·告子章句上》,《孟子译注》,杨伯峻译注,北京:中华书局,2012 年,第 295 页。

有思考的功能,因为它们总是"蔽于物",即为物所蒙蔽。当感觉为"物"所蒙蔽时,也就处在"物"的境地,此时以它们去认识"物",也就是相当于是"物交物",只能把人引向迷途。这一点与前引托马斯·阿奎那关于视觉能够引导人到达精神性层次的观点就不同了。正因如此,孟子强调必须以"心"去引领人的感觉,因为只有"心"才是统管"思"的人体器官。这为中国各艺术门类间的相互平等和自由交融提供了一种理论依据。

进入现代,钱锺书敏锐地认识到,中国古代诗文中有一种描写手法,可以用心理学或语言学的术语"通感"(synaesthesia)或"感觉挪移"去规范。不过,钱锺书首先注意到,逻辑思维中的论述与诗文中的表现之间存在着明显的不一致。在以逻辑思维为主的理论表述中,人的五官本来被认为是各司其职、互不越界的:

> 按逻辑思维,五官各有所司,不兼差也不越职,像《荀子·君道篇》所谓:"人之百事,如耳、目、鼻、口之不可以相借官也。"《公孙龙子·坚白论》说得更具体:"视不得其所坚,而得其所白者,无坚也。拊不得其所白,而得其所坚者,无白也。……目不能坚,手不能白。"一句话,触觉和视觉是河水不犯井水的。①

但有趣的是,与"触觉和视觉是河水不犯井水的"情形不同,它们之间的"通感"情形在中国日常经验中却是大量存在的,进而在诗文作品中得到了表现:

> 在日常经验里,视觉、听觉、触觉、嗅觉、味觉往往可以彼此打通或交通,眼、耳、舌、鼻、身各个官能的领域可以不分界限。颜色似乎会有温度,声音似乎会有形象,冷暖似乎会有重量,气味似乎会有体质。诸如此类,在普通语言里经常出现。②

① 钱锺书:《通感》,《七缀集》,北京:生活·读书·新知三联书店,2002年,第70页。
② 钱锺书:《通感》,《七缀集》,北京:生活·读书·新知三联书店,2002年,第64页。

正是依托这种日常经验基础,诗文对"通感"做了富有意义的审美表现:

> 好些描写通感的词句都直接采用了日常生活里表达这种经验的习惯语言。像白居易《和皇甫郎中秋晓同登天宫阁》:"清脆秋丝管"(参看《霓裳羽衣歌》:"清丝脆管纤纤手"),贾岛《客思》:"促织声尖尖似针",或丁谓《公舍春日》:"莺声圆滑堪清耳","脆"、"尖"、"圆"三字形容声音,就根据日常语言而来。①

这是以视觉语词去形容听觉的例子,人们在日常经验中早就习以为常了,因而在诗文中的表现也就顺理成章地被历代读者接受。陆机在《演连珠》中认为:"臣闻目无尝音之察,耳无照景之神。"但在自己的诗作《拟西北有高楼》中却这样写道:"佳人抚琴瑟,纤手清且闲,芳气随风结,哀响馥若兰。"对此,钱锺书分析道:"他自己那几句诗所写的却明明是'鼻有尝音之察,耳有嗅息之神'了。"如此,"五官感觉真算得有无互通,彼此相生了"。②

钱锺书还注意到,中国古代典籍早就有关于听觉与视觉相互通感的"以耳为目"的描写:

> 我们的《礼记·乐记》有一节美妙的文章,把听觉和视觉通连。"故歌者,上如抗,下如队,止如槁木,倨中矩,句中钩,累累乎端如贯珠。"孔颖达《礼记正义》对这节的主旨作了扼要的说明:"声音感动于人,令人心想其形状如此。"《诗·关雎·序》:"声成文,谓之音。"孔颖达《毛诗正义》:"使五声为曲,似五色成文。"《左传》襄公二九年季札论乐:"为之歌《大雅》,曰:'曲而有直体。'"杜预《注》:"论其声。"这些都真是"以耳为目"了!③

① 钱锺书:《通感》,《七缀集》,北京:生活·读书·新知三联书店,2002年,第68页。
② 钱锺书:《通感》,《七缀集》,北京:生活·读书·新知三联书店,2002年,第70—71页。
③ 钱锺书:《通感》,《七缀集》,北京:生活·读书·新知三联书店,2002年,第65—66页。

这里记载的"以耳为目"或"听声类形"实例,表明中国古代早就形成了听觉与视觉通感的传统。显然,在中国古代诗文创作中,人类的五官感觉之间本来就是可以相互贯通的,也就是产生西方人所谓"通感"效应。

由此可知,按照中国传统的心导五官通感制,彼此平等的五官感觉都需要接受"心"的引导,在此前提下实现相互感通,从而共同承担起审美表现的使命。这表明,人的身感务必通向心赏并接受其引领。只满足于身感而不能通向心赏,是低级的;同时,没有接受心的统领或引导而听凭身感自身,那就是错误的。

还需辨明的是,五官之间的通感是不等于同感的。如果说,同感是指五官之间完全消除差异而形成同一,那么,通感则是在承认五官之间存在无法完全同一的差异的前提下,探讨它们之间有限度沟通的可能性。这样,与同感是完全的同一性不同,通感是指有限度的或有差异的沟通。

根据这种心导五官通感制来考察今天的各个艺术门类,它们之间诚然各有不同,各显其差异,但都可以共同地接受"心"的导引,在此基础上寻求并实现相互通感。不过,需要注意的是,这种差异中的相互通感还必须以差异或异质性为前提,从而不宜加以无限度扩展。因为,假如忽视艺术门类之间的差异而将其相互通感的可能性扩大到无限,那就可能违反各艺术门类自身的规定性。如此,必须认识到,各艺术门类相互间的通感不是无限度的,而是有限度的。文学、音乐、舞蹈、戏剧、电影、电视艺术、美术和设计等门类之间,既存在差异,又可以在差异中寻求有限度的通感,从而才可能让艺术的审美表现呈现出更丰富动人的境界。

六、"主体间性"、艺术门类间性及艺术异通性

一旦将这种有限度艺术普遍性追究落到实处,就需要考虑各艺术门类的间性问题。这就需要引入"间性"概念。"间性"一词,若论其词语及观念的中西来源,应当说相当丰富。在西文中,可以找到"相互作用"(interact、interactive、interaction 等)一词,以及特别是由现象学家胡塞尔开创,海德格尔、萨特、梅洛-庞蒂等接续下来的"主体间性"(intersubjectivity,胡塞尔著作中译本中常译为"交互主体性")研究传统等。

假如要追究"主体间性"概念的历史,恐怕需要撰写若干著述。而在中文中,与"间性"有关的观念,更是有着久远的历史:中国哲学(特别是道家)总是反对仅关注事物的单方面的、孤立的或静止的特性,而是注重考察事物与事物之间的关联或接触,也就是在考察任何单一事物时,都注重把它纳入与其他事物的相互关联体之中,从这种相互关联体视角去加以审视。

在胡塞尔的后期现象学研究中,"主体间性"(或译"交互主体性")乃中心概念之一,具有重要的地位和作用。他的"现象学还原"就是致力于探究人类主体的"在共同经验中被经验到的共同性",这种主体的共同性还原正是要"还原到交互主体的、在其现象学的纯粹性中将所有这些领域连接在一起的共同生活的统一性上(交互主体性的还原)"。这种"被还原的交互主体性也是一个在交互主体的纯粹意识生活中活动着的、纯粹的个人所构成的共同体"。① 在这个意义上,胡塞尔认为现象学具备与"交互主体性"紧密相关的属性:"一门总体的事实科学的真正形态是现象学的形态,它作为具有现象学形态的科学是一门关于事实的先验交互主体性的总体科学,这门科学建立在作为关于可能的先验主体性科学的本质现象学基础上。"② 按照胡塞尔的说法,这个世界本身就是"交互主体地构造出来的、为每一个人所经验到的"③。个人作为主体来到世间,不是像人们通常理解的那样是"原子",可以相互形成同一性关系,而是一种类似于莱布尼兹那种"单子"(monde)般的单纯而孤独的构造。这种"单子"般的存在虽然具有孤独本性,但又必须同其他不同的主体打交道,因而本身就成为一种既有异质性又有共同性的群体性存在。这就是说,他不只是像过去哲学所主张的那样把周围的人仅仅居高临下地视为与己相关的"客体"而已,而是视为与己相关而又相互平等的"主体",这

① [德]胡塞尔:《现象学》,《胡塞尔选集》上册,倪梁康选编,上海:上海三联书店,1997年,第347页。
② [德]胡塞尔:《现象学》,《胡塞尔选集》上册,倪梁康选编,上海:上海三联书店,1997年,第351页。
③ [德]胡塞尔:《〈笛卡尔的沉思〉第五沉思》,《胡塞尔选集》下册,倪梁康选编,上海:上海三联书店,1997年,第883页。

就构成了主体与其他主体之间的共同性问题或群体性问题。

同时,重要的是,他不是像有些哲学那样相信个人与个人之间基于其"原子"般的同一性构造而容易形成同一性关系,而是相信他们之间基于其"单子"般的异质性构造而难以形成最终的同一性,虽然他们必须相互打交道而成为群体化存在。对此,胡塞尔论述说:

> 通过这种群体化,先验交互主体性就有了一个交互主体的本己性范围。在其中,先验交互主体性相互地构造客观的世界。因此,这个世界——人的世界——的主体性就是作为先验的我们。人的世界其实是这样一种形式,在其中,主体性本身成了客观实在的东西。然而,如果在这里要再次区分开交互主体的本己范围和客观世界的话,那么,当作为自我的我从根源于我自身本质构造的交互主体性立场上去看这一点时,我就可以认识到,那个客观世界不再在本真的意义上超越构造的交互主体性,即它的交互主体的本己本质,而是作为内在超越性寓于其中。①

在胡塞尔看来,个人与其他个人之间先验地结成的"主体间性",恰是内生于人的主体性之中的,属于一种"内在超越性"而非外在强迫性特质。只是,这种"内在超越性"特质并不能保证把个人带到与其他个人的同一性关系上,而是带入一种"诸个别单子的诸个别构造的一种和谐"上:

> 更确切说,作为思想的,作为交互主体的思想相关物的,作为在观念上和谐地得以实现并持续的经验——交互主体地群体化的经验——的客观世界,本质上与本身在无限敞开的观念存在中构造的交互主体性有关。这种交互主体性的诸个别主体是在相互协调一致的诸系统中形成的。所以,这样一种单子的和谐,更确切说,诸个别

① [德]胡塞尔:《〈笛卡尔的沉思〉第五沉思》,《胡塞尔选集》下册,倪梁康选编,上海:上海三联书店,1997年,第894页。

单子的诸个别构造的一种和谐,因此也是在个别经历发生中的一种和谐,本质上都属于客观世界的构造。①

这表明,主体间性或交互主体性概念所思虑的焦点在于,人的存在虽然具有孤独性,但又必然地与其他主体相互关联,也就是说,互为主体地共同存在。互为主体,是指不存在单向的主体对客体的俯视性关联,而是存在相互平等、对等或竞相成为主体的共同主体性关联,从而相互结成主体性竞争关系。这种彼此异质而互为主体的共同存在,就是一种主体间性的存在。因此,要了解一个主体,就必须将他视为由与其他主体之间的异质性关系所共同构成的主体,从而现象学哲学也就不再只是关注主体单个人或单方面地对客体的胜利征服,而总是关注主体与其他主体之间的彼此异质而又相互竞争和对话的交互关联场。

这样的主体间性,需要从两个层面去理解:一是我如何认识其他主体,二是我与其他主体如何共在。在第一层面上,我作为主体如何认识同样作为主体而非客体、但又与我不同的他人,以及作为主体而与我不同的他人如何对我这个异质性主体构成有效事实。在第二层面上,我与作为其他主体的他人如何共同构成主体之间的相互关系,以及这种共同的主体关系如何成为可能。胡塞尔指出:

> 在人的群体意义上,在人——他即使是单个的,也本身具有群体成员的意义(那种可以转换成动物的社会性的东西)——的意义上,这意味着一种彼此为对方的相互存在……这种彼此为对方的相互存在造成我的此在与所有其他人的此在的客观化的平等。就是说,我和任何人都是作为在其他人中的一个人。……就更多的人来说,他们也相互把对方经验为其他的人。此外,我不仅能够把任何其他人经验为其他人,而且把他经验为与他自己的其他人有关的,或许在可重复推想的可沟通性中也同时与我有关的其他人。人将只能是——

① [德]胡塞尔:《〈笛卡尔的沉思〉第五沉思》,《胡塞尔选集》下册,倪梁康选编,上海:上海三联书店,1997年,第894页。

不仅在现实性中,而且根据本己的意愿同样在可能性中——统觉为其他人和再次遭遇的其他人。……在先验具体性中,一个相应敞开的单子群体——我们称之为先验交互主体性,与这个群体当然是一致的。①

这里展开的是主体间性的层层相依的关联场:

一是与他人互为主体的主体,这是我对他人所具有的与我同为主体但又相互异质的主体性的身份的体验;

二是主体如何具体地与他人共在,这是指我对他人的主体性的具体体验过程,体现为活生生的不同主体之间的竞争和协调;

三是他人又如何与他人的他人共在,这是指我在想象中体验他人如何与他的陌生而异质的他人之间构成共同性存在,具有一种间接性;

四是主体与他人之间的共同关系的协调,这是指主体与他人之间通过"共现"而结成互为关联的主体,或者对现有的主体关系予以协调或改变。

重要的是,这种主体间的关联场总是处在相互循环运动过程中的,通过这种循环运动而不断地朝向主体的原初本真状态还原。

考虑到胡塞尔的"主体间性"(或"交互主体性")概念的复杂性和他自己对此概念的不同阐释所带来的不确定性,这里只能做粗浅的大体理解。更有必要的是阐明从胡塞尔那里借鉴来,但由我们加以重新阐释的"间性"概念的具体内涵和用法。

间性,这里用来指不同事物之间存在一种互有差异或相互异质而又相互平等地接触和对话的关联情形。使用间性概念,意在打破或克服那种近乎机械的事物与事物之间的区分及其对完全的同一性的信念,转而强调事物与事物之间的差异性存在和相互对话或有限制的同一性联系。这就是说,间性意指事物之间的普遍性联系虽然存在,但并非无限制的而是有限制的,并非可以完全同一的而是异质性的暂时或部分同一,也就是

① [德]胡塞尔:《〈笛卡尔的沉思〉第五沉思》,《胡塞尔选集》下册,倪梁康选编,上海:上海三联书店,1997年,第915—916页。

建立在事物之间的差异性这个前提基础之上。具体地看,间性在这里有下面几层意思。

(1)事物与事物之间虽然相互异质(或不同),但也存在相互关联,从而有可能通向有限度的普遍性。

(2)这些相互关联的异质事物之间,有的可通,也即存在普遍性;而有的却不可通,也即不存在普遍性。

(3)可通的异质事物之间,终究存在差异,不会因为可通而完全消除其相互差异。

这就是说,与过去总是相信异质的事物与事物之间终究可以形成同一性关系不同,这里转而相信异质的事物与事物之间虽然是相互依存的和互为主体的,但又是不可能轻易同一的,无论它们之间曾有过何种"共现"的瞬间。这一点应当成为理解间性概念的内涵的一个基本点。

同时,从前面有关中国心导五官通感制的论述可见,中国传统诗文中建构的五种感觉间的共通,也可以对把握艺术门类之间的间性关系提供启迪性意见。

如此,带着对中国心导五官通感制和西方间性概念的上述理解,我们可以从有限度艺术普遍性过渡到对艺术门类间性的理解。

艺术门类间性,可简称门类间性,是有限度艺术普遍性的具体呈现形态,是指各艺术门类之间的有限度的普遍性联系状况。它表明,各个艺术门类之间虽然可以相互联系和相互通感,甚至在一些方面可能形成某种程度的同一性,但相互之间毕竟存在差异,很难真正实现完全的同一。

在这个意义上,艺术门类间性实际上就可以理解为艺术门类的异通性,即相互异质而又相互(可)沟通。既然被划分到不同的艺术门类中,它们之间就必然存在着某种相互异质性或差异性,这是必然的。而与此同时,这些艺术门类又都可以被统称为艺术,聚合到艺术名义下,表明它们之间也或多或少地存在可以相互沟通的性质。由此,艺术门类间性就可以具体表述为艺术门类异通性——艺术门类之间相互异质但又相互沟通的情形。

这里的艺术门类异通,表明艺术学理论学科建立在自身的特定学科基石之上:异质而又可通,可通而又异质。它既不同于各个艺术门类之

间全异的假定,而是要在异中见同;也不同于它们之间全同的看法,而是要在同中见异。

七、艺术学理论的学科层面

艺术学理论诚然是一门理论型学科,即主要致力于运用概念、判断和推理的方式去考察各种艺术现象或各个艺术门类现象的学科(当然,按照中国古典美学传统,这门现代学科还可以渗透进艺术直觉、审美体验等主体因素),但是,从中国学科体制的学理逻辑与实际运行相结合的角度看,还可以有着更具体的学科存在方式。这里把艺术学理论的具体学科存在方式称为学科层面。如此,可以见出艺术学理论的两个学科层面。

一是基础艺术学理论或基础理论艺术学,即是主要研究艺术的普遍规律和特性的学科领域,有艺术理论、艺术史、艺术批评。这是艺术学理论中体现其学科之基本属性的学科层面,属于任何一个正式设立的艺术学理论学科都必有的学科领域。

二是应用艺术学理论或应用理论艺术学,即是主要研究理论艺术学在特定的艺术行业中的跨门类、跨媒介或跨领域应用的学科领域,如艺术管理、艺术教育、艺术传播、艺术遗产、艺术与文化创意等。这是艺术学理论中体现其在艺术行业中的应用拓展的学科领域。这也表明,艺术学理论虽然主要属于理论型学科,但实际上也可以涉足某些具体的艺术行业——它们相当于艺术学的社会实践应用领域。

以上有关基础理论艺术学与应用理论艺术学之间的简明区分点在于,是否对应于特定的艺术行业需求。具体地说,基础理论艺术学应当归属于纯学术研究领域,而应用理论艺术学虽然属于学术研究领域,但也同时要对应于特定的艺术行业,也就是其学术研究往往要面向艺术行业而实施应用拓展。

至于一些跨学科的理论艺术学研究,如艺术美学(或艺术哲学)、艺术心理学、艺术符号学、艺术社会学、艺术人类学等,由于并不对应于具体的艺术行业,不能被视为应用理论艺术学研究,所以还是归入理论艺术学中的艺术理论为妥。

这样的层面划分本身表明,艺术学理论的学科划分其实是相对的,而实际的存在方式远比这种逻辑区分更丰富和复杂,也更能契合现实社会的艺术生活的需要。

说到底,艺术学理论学科并非一个有着固定的学科边界和学科体系的学科,而是一个向所有人类艺术活动、向各个艺术门类、向各个学科敞开的学科领域,甚至就是一门跨艺术活动、跨艺术门类和跨学科的学科领域。也就是说,与其把艺术学理论固定为一门独立学科,还不如把它视为一门开放的跨门类和跨学科领域。这样,才有可能保持艺术学理论学科的无限丰富性和自由的拓展潜能。此刻,不妨重温胡塞尔在为不列颠百科全书撰写的词条"现象学"中最后的话:"现象学要求现象学家们自己放弃建立一个哲学体系的理想,作为一个谦逊的研究者与其他人一起共同地为一门永恒的哲学(Philosophia perennis)而生活。"①对此,艺术学理论学家们也完全可以放弃往昔那种建立一个严整有序的艺术学理论体系的宏大抱负,转而谦逊地与其他艺术学学者们一起共同地为一门永恒的艺术学而生活。

八、 阅读与思考

艺术学理论学科虽然是一门带有浓郁中国特色的新兴学科,但有关它的前身"艺术学"的探索早已开始。因此,一些著作可以成为进入这门学科的向导。

保罗·奥斯卡·克利斯特勒的《文艺复兴时期的思想与艺术》(邵宏译,广西美术出版社 2017 年版)勾勒出了"艺术"概念的演变路线,有助于了解今日通行的艺术观念的由来。

康拉德·费德勒的著述对"艺术学"的开创起到了开路先锋的作用。可阅读他的《论艺术的本质》(丰卫平译,译林出版社 2017 年版),以及他的《艺术活动的根源》(邵京辉译,中国文联出版社 2018 年版)。

① [德]胡塞尔:《现象学》,《胡塞尔选集》上册,倪梁康选编,上海:上海三联书店,1997年,第 364 页。

"艺术学"的正式命名,来自于玛克斯·德索于1906年出版的《美学与艺术学》(中译本为《美学与艺术理论》,兰金仁译,中国社会科学出版社1987年版)。该书所创造的Kunstwissenschaft一词,宣告了"艺术学"的正式诞生。不过,该词语至今未见进入英语等适用面更加广泛的世界通用语。

　　"艺术学"进入中国的早期实例,可阅读滕固的《艺术学上所见的文化之起源》(沈宁编《滕固艺术文集》,上海人民美术出版社2003年版),以及宗白华的《艺术学》(据《宗白华全集》,第1卷,安徽教育出版社1994年版)。

　　中国当代学者对"艺术学"及相关概念的源流梳理,可阅读李心峰主编《20世纪中国艺术理论主题史》(辽海出版社2005年版)。该书分核心概念、重要论题和基本学科三编,就艺术学科的基本概念、观念及问题等共计32个专题做了梳理。

　　关于"通感",可阅读钱锺书《七缀集》中收录的《通感》一文。至于"间性"概念,应直接阅读胡塞尔的相关著述,如收入《胡塞尔选集》(倪梁康选编,上海三联书店1997年版)中有关"交互主体"的论著,特别是上册中的《现象学》词条和下册中的《〈笛卡尔的沉思〉第五沉思》等。

　　在以上阅读基础上,可以进一步思考艺术学理论学科的一些相关问题。例如,为什么至今"艺术学"一词尚未正式成为英语词语?"艺术学"概念被引进中国不算晚,但其真正通行并成为学科名称却是在改革开放时代,这中间的原因是什么?今天从事"艺术学"和"艺术学理论"学科,还需要面对哪些疑惑或挑战?当我们尝试与国外学者交流时,"艺术学理论"学科还需要做哪些解释工作?

第二章

艺术门类间性及其层面

要认识艺术学理论学科的学科合理性或合法性,需要认真考虑这门学科所赖以设立的统一的艺术观念的合理性或合法性。这样一来,艺术门类间性就是一个有用的概念和思考角度。

一、 通向艺术门类间性

艺术学理论学科自从正式设立以来,时常会遇到主要来自本学科内部和艺术学学科门类中其他一级学科同行的一个质疑:什么样的学术成果才算是艺术学理论应有的成果?例如,你专门写音乐、电影、美术等艺术门类问题的论著,能算艺术学理论学科的成果吗?通常,一种明确的排斥性意见在于,如果只是就音乐、电影或美术等具体艺术门类问题而做单独研究的论著,肯定不能算作艺术学理论学科的成果!而只有那种把具体的音乐、电影或美术等艺术门类问题同其他艺术门类的相关问题联系起来,并探讨其中的普遍性问题的成果,才能归入艺术学理论学科中!

这种严峻质疑和排斥性回答,牵涉对艺术学理论的学科基础和日常运行方式的理解和解释,也就是与本学科学者的学术成果评估及本科生和研究生的学位论文评审等核心利益紧密关联,确实需要予以认真辨析和清晰回答。

前面说过,艺术学理论的研究对象在于艺术门类间性,简称门类间性。对此,有一点需要特别补充的是,提出艺术门类间性的最基本和最合理的理由之一就在于,今天通行的艺术概念为"美的艺术",它本身就是

对各个不同艺术门类之间的间性特点的一种确认和规范。正如前已提及的那样,今天通行的艺术概念并非古已如此,而不过是法国人夏尔·巴托于18世纪中叶首次标举"美的艺术"(起初只有音乐、诗歌、绘画、雕塑和舞蹈等5门)以来持续确认和不断扩充的人为建构的产物。在欧洲,巴托的提议是由于法国"百科全书派"的坚决采纳和大力推广而逐渐流行开来的。"事实上,狄德罗与其他百科全书派的作者们不仅遵从巴托的美的艺术体系,并且使之完善进而使之在法国及欧洲其他国家传播开来。"具体地说,正是《百科全书》尤其是它著名的导言,完善了美的艺术体系,它追随并超越了巴托的分类;更由于《百科全书》的声誉和权威,从而使这一体系最广泛地传播于全欧洲"。①

而在中国,这种"美的艺术"观念系统则是在清末或20世纪初年才传入的,此前并无类似的统一的艺术观念。今天回头看去可知,假如没有这种持续的和不断扩充种类及范围的有关"美的艺术"的现代性学术体制建构,以及对它的引进,我们今天就不可能如此自然而然地谈论被共同认可的艺术这个东西了。而这种"美的艺术"概念的通行本身就意味着,进入其中的各门艺术都不约而同地公认了同一种思想、学术及其相应的社会制度预设——大家都自觉地认可"美的艺术"概念对我们的召唤并愿意服从于它的制度性规范。这一点概念预设如今是如此普遍、平常和自然而然,以致人们似乎早已忘记了它在艺术界的如此重要的人为的前提性存在。

这让人不禁想到法国学者朱莉娅·克里斯蒂娃依据对巴赫金观点的创造性阐释而提出的"文本间性"(intertextuality,或译互文性)概念。她指出:

> 在文本的对话空间中,受话者仅仅作为话语本身而存在。它融入与作者本人的书写形成对照的他话语(他文本);于是,横向轴(主体—读者)和纵向轴(文本—语境)汇聚一处共同揭示一个重要的事

① [美]保罗·奥斯卡·克利斯特勒:《文艺复兴时期的思想与艺术》,邵宏译,南宁:广西美术出版社,2017年,第234、236页。

实：即每一个语词(文本)都是词语与词语(文本与文本)的交汇；在那里，至少有一个他语词(他文本)在交汇处被读出。……任何文本的建构都是引言的镶嵌组合；任何文本都是对其他文本的吸收与转化。从而，互文性(intertextualité)概念取代主体间性概念而确立，诗性语言至少能够被双重(double)解读。①

这里把任何一个文本的存在，都视为与其他文本之间相互关联、相互交汇的文本聚合体，从而文本与文本之间都是互为文本，共同构成了不可分割的构造体。假如离开了与其他文本的关系，这个文本就很难得到理解。因此，"文本间性"或"互文性"意味着，任何一个文本都与此前或周围的其他文本存在必然的和不可分割的内在关联，都是相互建构和共同存在的。

这可以让人想到布尔迪厄的"艺术场"(或文学场)理论。他指出："我们对这个空间的作用是如此熟悉，以致忽略了它所遵循的规律和法则。"②在他看来，艺术场"就是一个遵循自身的运行和变化规律的空间，内部结构就是个体或集团占据的位置之间的客观关系结构，这些个体或集团处于为合法性而竞争的形势下"③。由此理解，"艺术场"应当是指存在着一种大于并且制约具体艺术现象的空间关系场域及权力关系，它对具体艺术现象起到了整体性的规范作用。一旦使用这个今天通行的"美的艺术"概念所组成的整体"艺术场"去指称任何一个具体的艺术门类，就都意味着首先承认这个艺术门类是归属于"美的艺术"所预设的"艺术场"中的，其次自觉接受来自这种"艺术场"的基本的体制规范。

这就等于说，纳入"文本间性"或"艺术场"中的每一种艺术门类及其艺术品本身，音乐、舞蹈、戏剧、电影、电视艺术、美术和设计等，都仿佛先

① [法]朱莉娅·克里斯蒂娃：《词语、对话和小说》，《符号学：符义分析探索集》，史忠义等译，上海：复旦大学出版社，2016年，第87页。
② [法]皮埃尔·布尔迪厄：《艺术的法则——文学场的生成和结构》，刘晖译，北京：中央编译出版社，2001年，第62页。
③ [法]皮埃尔·布尔迪厄：《艺术的法则——文学场的生成和结构》，刘晖译，北京：中央编译出版社，2001年，第262页。

天地随身携带有一个预设的文本或艺术空间及艺术体制原则,并对参与其中的每一个个体如艺术家、观众、艺术批评家和艺术管理者等都发挥着其作为艺术角色的规范作用。当人们谈论每个艺术门类中的具体艺术品时,无论你是否承认"文本间性"或"艺术场"概念,都等于提前预设了一个"美的艺术"的艺术规范或艺术体制空间,也就是等于承认,把这个具体的艺术品纳入大家公认的整个艺术文本链或艺术空间去加以认识的行为具有合理性。在这个意义上,我们有理由说,今天谈论每个艺术门类及其作品时,就都意味着携带了整个艺术门类关联域、艺术文本关联域或艺术场的视野。

简言之,谈论一部艺术品就意味着谈论整个文本关联场或艺术场,谈论一种艺术门类现象就意味着谈论整个艺术界的各个艺术门类之间的相互作用,也就是谈论艺术门类间性。

这样可以说,艺术门类间性(或简称门类间性)是指艺术门类之间的共同的和相互交融的空间结构关系情形,包括异质性与共通性即异通性。对这种门类间性的承认和探讨意味着,需要抓住各艺术门类与整个艺术场的异通性,去认识丰富多样而又变化万千的艺术场现象。从事这样的工作,正是艺术学理论学科的核心关切之一,而这也正是艺术学学科门类下其他一级学科如音乐与舞蹈学、戏剧与影视学、美术学和设计学等无法替代的。

要研究艺术门类间性,可以从若干不同途径入手,这里打算只是从其层面划分入手。从各个艺术门类中由同门类到跨门类、自紧密到宽泛,或从特殊到普遍等之间的关联程度看,艺术门类间性实际上会呈现出多层面格局。对此,可以简要梳理出至少四个层面:

一是同门间性;

二是邻门间性;

三是隔门间性;

四是全门间性。

一般说来,一种学术成果如果能符合这四种门类间性格局中的任何一种,就可以算作艺术学理论学科的成果。假如这样说起来还过于简单的话,不妨稍加分析。

二、门类间性之一：同门间性

首先遇到的第一个门类间性为同门间性（或门内间性）。这是一种最基本层面的艺术门类普遍性关系，它是指在同一艺术门类内部各个艺术样式、体裁或类型等之间存在的互有差异而又相互沟通的普遍性联系。在美术门类中的国（画）、油（画）、版（画）和雕（塑）之间，戏剧门类中的戏曲和话剧之间，电影门类中的不同类型片之间，电视艺术中的电视剧、电视文艺节目、电视纪录片等之间，文学门类中的诗歌、散文、小说和剧本等之间，展开一种普遍性问题的探讨，就可以视为对艺术门类间性的探讨，因而也就可以属于艺术学理论学科应有的学术范式及成果。

这样理解的艺术门类间性，就不仅一点也不神秘，而且早已流行于艺术门类专家的同门间性研究成果之中。具体分析，可以见出至少四种情形。

（一）同门次类间性

同门次类间性，是指在同一艺术门类下面还存在着次要层级类型的间性关联，也就是指同一艺术门类中的次要类型之间发生异质性沟通的情形。

这种次类间性情形，在各个艺术门类中是十分普遍的。音乐可以分为声乐和器乐两大次级类型，还可以进一步分为古典音乐、民间音乐、原生态音乐、现代音乐（包括流行音乐）等次级类型。舞蹈的次级类型有古典舞、民族民间舞、现代舞、芭蕾舞等。戏剧有戏曲和话剧之分，其中的戏曲则次级剧种繁多，京剧、越剧、黄梅戏、评剧和豫剧被称为五大剧种，其他戏曲剧种还有昆曲、高腔、梆子腔、河北梆子、晋剧、秦腔、山东梆子、淮剧、沪剧、徽剧、闽剧、莆仙戏、湖南花鼓戏、粤剧、川剧、皮影戏等。有"第七艺术"之称的电影（此前被称为"六种艺术"的是建筑、音乐、绘画、雕塑、诗和舞蹈），其次级类型同样复杂，单说类型片就种类繁多，如动作片、奇幻片、喜剧片、恐怖片、冒险片、爱情片、警匪片、科幻片、战争片、灾难片等，还有故事片与纪录片、商业片与艺术片、大电影与微电影及网络电影等不同区分。拿美术来说，它作为占有一定平面或立体空间的可视性艺

术,也称造型艺术或视觉艺术,还可包括绘画、雕塑、书法、篆刻、摄影等次级类型。而就其中的绘画来说,还可包括更次一级的类型:国画、油画、版画、水粉画、壁画、漫画等。在国画内部,还有工笔画、写意画、抽象画等再次一级的类型。发生在这些次级类型之间的间性问题,就都可归入次类间性之中。

在现代中国绘画领域,植根于中国艺术传统中的中国画,与来自西方的油画之间就难免发生这种次类间性关联。在现代中西绘画交流语境中发展中国画,免不了要面对油画的巨大冲击。李可染明确地说,中国画与西洋素描之间存在紧密的关联,需要及时"补习"素描的成果,养成"素描修养"。他不赞同那种有关学中国画的学了素描就有碍于民族风格的发展的看法,并以自己画中国画数十年的经验为例,认为自己的素描学习不是多了而是少了,假如素描修养能再多些,对自己的中国画创作会带来更大的好处。正是由于注重吸纳素描的美学养分,他高度肯定中国画借鉴西洋素描的经验的做法:"缺乏民族风格关键在于对民族传统的各个方面没有进行深入的研究,没有把自己民族的东西放在主要地位,而不在于学了素描。我过去学习素描算来不到两年,而我钻研民族传统仅仅笔墨一项就在齐白石、黄宾虹那里浸沉了十年之久,这样,西洋的素描能阻碍民族作风的发展吗?"他相信,只要坚持中国画的本根地位,然后去吸纳西洋素描的长处,就可以化解"民族风格"丧失的危机。对此,他列举徐悲鸿的中国画实践作为范例:

> 实践是检验真理的唯一标准,徐悲鸿先生在欧洲学习素描功力最深、造诣也最高,后来他画了大量的中国画,能说他失去民族风格了吗?我看不光没有失去、反而是促进了中国民族绘画艺术的发展,使民族风格发出了新的光彩。中国是一个有高度发达的传统文化的国家,在中国美术史上,一些外来的文化传入,中国都有能力吸收消化,都曾变为有益的滋养,促进中国绘画向更高更广阔的道路上发展,这难道不是事实吗?[①]

① 李可染:《谈学山水画》,《美术研究》1979年第1期,第6页。

这里通过对中国画与西洋素描之间关系的分析,说明中西画法之间的间性交融有助于中国民族绘画的发展,其论证方式就是在中国画与西洋画之间做出跨类型的次级比较,希望找到同时适合于这两种绘画类型的共通属性,从而体现了鲜明的同门间性视角。

同样是从这种同门次级间性关联视角出发,有论者发现,兼擅国画和油画的吴冠中,其绘画作品呈现出"油画民族化"与"国画现代化"交融的有趣范例:"吴冠中的油画,是'民族化'的油画,吴冠中的中国画,是'现代化'了的中国画。吴冠中的油画和国画,在他自己身上,得到有机的统一。"①这一分析和判断富有力度地揭示了吴冠中在国画与油画之间长期从事次类间性实验的积极成果。至于导致这一成果的具体做法,他这样分析说:

> 首先统一于吴冠中的热情。他对祖国的山河、原野、南方、北方、一草一木都充满激情。他作画,不是平淡、客观地"记录",而是借助于我们民族艺术实践的经验:首先要求意境,表现方法则要求达到六法中的"气韵生动"。他的国画是写意的,油画也是写意的。他时常如饥似渴地作画,用他自己的话说:"如饿虎扑食。"所谓"笔所未到气已吞"。因此,不论他画的是油画还是国画,只是工具不同而已,他画的都是一个"中国人"画的"中国画"!②

这里把吴冠中的作画手法归结为,对祖国山河的热情,来自民族艺术传统的"意境""气韵生动"和"写意"等。尤其是指出,无论是国画还是油画,都体现了中国画特有的"写意"实质。相比而言,国画或油画都只是绘画的"工具",而"中国人"这一身份才是绘画的根本。

面对吴冠中本人提出的并曾引发巨大争议的"笔墨等于零"的主张,这位论者也给予了毫不留情的批评和拒绝:"我不能接受吴先生的这一说法。"他首先拿吴冠中绘画作品中的"笔墨"性能及其成就去加以批驳:

① 张仃:《民族化的油画 现代化的国画》,《文艺研究》1980年第1期,第133页。
② 张仃:《民族化的油画 现代化的国画》,《文艺研究》1980年第1期,第133页。

> 我跟吴先生同事数十年,我一直很欣赏吴先生的油画,我认为他的油画最大的特点就是有"笔墨",他从中国画借鉴了很多东西用到他的油画风景写生中,比如他的灰调子同水墨就有关系,笔笔"写"出,而不是涂和描出。虽然油画的"笔墨"同中国画的笔墨不同,但吴先生的油画风景写生因有这种"写"的意趣,就有那么一股精神。①

他首先认为吴冠中绘画成就恰恰出于"笔墨",体现了"笔墨"特有的"写"的意趣及其"精神"。而假如离开了这种"笔墨"的"意趣"及"精神"品格,那么吴冠中的绘画就不再是自身了。正因如此,他相信:"吴先生是不会否认对中国画的这番揣摩学习的,正是这种学习才使他后来勇于进入中国画骋其才气,我对他的革新精神曾为文表示赞赏。吴先生把他在油画风景写生中融会中国笔墨的心得直接用到水墨画时,对线条的意识更自觉了,线条在他的画上到处飞舞,的确给人以新鲜的刺激。比传统中国画家或者新的学院派中国画家都要画得自由随意,形式感更强,抽象韵味更浓。"他据此指出,非但吴冠中本人的绘画成就根本无法离开他所竭力否定的"笔墨",而且基本的绘画常识也可以表明,任何一个画家只要运用"笔墨"作画,那"笔墨"就不会"等于零"了:"一个画家要证明'笔墨等于零'的办法可能只有一个,那就是完全不碰笔墨,这样,笔墨于他就等于零。只要一碰,哪怕是轻轻地一碰,笔墨于他就或者是正数,或者是负数,反正不会等于零。"②这样的分析和辩驳很有力度,借助吴冠中自己在"笔墨"领域的绘画成就,一方面批驳了吴冠中的"笔墨等于零"的偏激主张,另一方面又证明了"笔墨"在中国画中的根本地位,可谓一次借力打力的艺术批评范例。

(二) 同门古今间性

如果说,上面的实例突出的是同门次级艺术类型之间的横向间性关联,那么,同门古今间性则偏重于同一艺术门类中相同类型在其过去或古

① 张仃:《守住中国画的底线》,《美术》1999年第1期,第23页。
② 张仃:《守住中国画的底线》,《美术》1999年第1期,第23页。

代时段与现代时段之间的纵向的异通问题。一般说来,同一艺术门类中的任何一种次级艺术类型或者再次级类型中,都有可能存在过去传统与现在形态之间的异通问题,这是因为,艺术不可能一直停留在一种状态上,而总会随时代的变化而变化。

正因如此,对次级类型中古今间性的探讨,就成为艺术研究中的一种常态。戏曲作为当前我国戏剧艺术门类中与话剧平行的一种次级类型,本身就有着古今传承的问题。现代人在创作戏曲作品时,毕竟需要妥善应对古今之间的差异问题,其中的焦点之一就是变与不变的问题。王朝闻认为,现代题材的戏曲创作需要摸清戏曲本身的古今传承规律。重要的是"充分理解传统的戏曲艺术的特殊点",这就是"摸清什么是不受传统题材所局限、对于现代题材也有适应性的东西,即带普遍性的规律性的知识"。据此,他提出要寻找戏曲艺术中带有"普遍性"或"规律性"的"程式",也就是不变的因素,其目的正在于从中创造出"新程式":"如何创造新程式,应当说也是有规律可遵循的。如果某一旧程式不能体现一般的规律,那么,它对新的创造就不带普遍的适应性。我们现在的学习任务,包括通过具体的表演的观摩,认识其中那带广泛的适应性的手法、技巧以至方法。"这就要求总结和认识蕴藏在戏曲"程式"中的带规律性的因素,并上升到"一般的规律"或"普遍的适应性"的高度。他为此举例说:

> 把川剧和山西梆子、河北梆子相比较,不能否认它们在唱念做打各方面,都有它们那与众不同的特点。但是这些差别性是相对的,联系是绝对的。川剧的特点例如帮腔,作为戏曲艺术的特点来看,和其它剧种一样,都不是机械地模仿生活现象,它那假定性的环境的描绘,在各种戏曲剧种中是带有普遍性的。附带提到:话剧与戏曲的差别是很明显的,但是话剧艺术家懂得戏曲艺术的特点,对话剧的民族风格和中国气派的巩固以至形成,也是有好处的。有些话剧艺术家的宝贵经验,已经证明了这种要求的实现。①

① 王朝闻:《出新与推陈》,《文艺研究》1980年第1期,第27—28页。

他提到的不仅有戏曲剧种的川剧、山西梆子、河北梆子之间的普遍性问题,而且还有戏曲与话剧之间的普遍性问题。由此可见,古今间性问题早已为行家所重视。

(三)同门形式美间性

其实,大凡要具体认识和准确把握一位艺术家的成就,一旦涉及古今间性问题,就难免同时遭遇同门形式美间性问题,或称同门形式间性问题。这里的形式美,是指过去流传下来的美的艺术形式中带规律性和规范性的东西,其既具备稳定性和不变性,又具有可变性和适应性,从而可以根据现实需要转化和生成为传统的新形式。同门形式美间性,就是指来自过去的艺术形式美所具备的异质的和共通的特性。

属于这种艺术形式美的因素或方面很多。文学中的语言形式,例如诗歌中的字法、句法和篇法,小说中的叙事方式,散文中的形散神不散等。音乐中的节奏、曲调、和声等,舞蹈中的舞蹈表情、舞蹈节奏和舞蹈构图等,戏剧中的舞台美术、人物动作、人物语言即台词等,电影中的画面、景别、运动、光线、色彩、蒙太奇、长镜头、特技特效等,电视艺术中画面色彩、光影、景深、构图以及运动等,美术中的点、线、形状、色彩、结构、明暗、空间、材质、肌理等。当然,还应当包括那些可以贯穿于所有艺术门类的平衡、对称、和谐、多样统一等形式美原理。就这些形式美原理来说,中国与西方之间,古今之间,时代与时代之间,流派与流派之间,艺术家与艺术家之间,其实都有其异质性和共通性,也就是存在间性关联。

就拿戏剧中的台词艺术来说,欧阳予倩综合中国戏曲和现代话剧的经验,把它视为戏剧的"两大台柱子"之一(另一台柱子是动作):"能够通过台词了解剧情、了解剧中人物,以至于剧的全部意义,这样才能起到台词应有的作用。"不过,台词艺术的最高要求是要准确地表现人物性格、刻画人物形象:"戏剧所表现的是人,舞台上的人物都应当活生生地站在观众面前。活生生的人也就是普通人,他的一切行动都是我们所能理解的,看他的动作,听他说话,都不可能感觉他是从另外一个世界来的。即使他有一个理想向着明天,也一定能为我们接受,认为可能。"[①]台词具有

① 欧阳予倩:《演员必须念好台词》,《戏剧》1954年第4期,第7—8页。

自身的特点：一方面来自现实生活，必须让观众感觉到剧中人说的是活生生的生活语言而非天外来客的语言；另一方面又需要经过艺术加工，属于艺术化语言，体现艺术概括、艺术理想等方面。所以，真正的台词应当是："为着在特定的场所（舞台上）、一定的时间内集中地表达一个完整的艺术目的，所用的语言必须经过选择，经过艺术的组织，使其特别精炼而成为艺术的语言——富于表现力、说服力和音乐性，容易集中观众的注意，引起兴趣、取得共鸣的语言。"①

因此，成功的台词艺术必须依赖于演员掌握高超的台词艺术技巧：

> 台词是演员对着几百到一二千观众，用来表现剧中人物的生活形象的工具。它不仅是需要概括而精炼，还需要经过艺术的夸张。但在观众的听觉中，应当是亲切的生活语言。演员要让几百乃至一千多观众听明白他的话，声音就不能不提高一些，语调就不能不慢一些，字与字间的界限就不能不分得清楚，句子的重音和间歇不能不显著，节奏不能不鲜明，要不然观众就听不清；可是弄得不好就也可能让观众感觉不自然。要让人家明白，又听得亲切自然，这全靠演员的技巧。②

高超的台词技巧，除了服务于表现剧中人物的生活形象之外，还应当能够精准地传达人物的"言外之意""弦外之音"或"潜台词"："台词不能满足于简单地让人听出那句话表面的意思，还要使人家懂得他的言外之意、弦外之音（潜台词），然后才能充分介绍人物（这当然要借助于声音、表情和动作）。"正是由于需要同时注重台词的言内意和言外意，欧阳予倩甚至强调指出："念台词是表现力最强的技术，不经过锻炼就不能运用。"③

基于这种认识，欧阳予倩对台词艺术技巧提出多达十方面要求：一是字音，包括北京音、字音准确、出字收音、四声、音乐性、变音、"喷口"

① 欧阳予倩：《演员必须念好台词》，《戏剧》1954年第4期，第8页。
② 欧阳予倩：《演员必须念好台词》，《戏剧》1954年第4期，第9页。
③ 欧阳予倩：《演员必须念好台词》，《戏剧》1954年第4期，第9页。

等;二是词和句的重音及轻音,包括名词、动词、形容词等及其多样的组合形式;三是语句的分解及"气口",具体如语句的轻重缓急、演员的呼吸等;四是间歇,如语法间歇、动作间歇及心理间歇等三种情形;五是节奏,需要符合剧情发展的自然逻辑;六是台词的贯串与交流,这是指一个人的台词之间及多个人的台词之间需要组合成为相互配合及协调的完整体;七是台词与动作结合,这是指人物说的话与其动作之间紧密交融而互不分离;八是声音的运用,演员的声音如音质、音量、气势等,应当准确体现人物身份及性格;九是潜台词,这就是注重挖掘台词所表达的深一层的含义;十是性格化,这就是台词为塑造人物性格服务。① 应当说,这些来自欧阳予倩的亲身表演和导演实践中的台词技巧要求,至今看来仍然没有过时,不仅切中当代戏剧艺术表演的要害,而且对当代电影、电视艺术等舞台表演类艺术的台词实践都具有精当的启迪价值。

应当特别指出的是,兼通中国戏曲和话剧的欧阳予倩,是在打通中国戏曲与来自西方的话剧、歌剧等次级类型的基础上来谈论台词艺术的,而且他还时常注意将斯坦尼斯拉夫斯基等西方观点与中国戏曲传统相互打通,这既体现了形式美间性眼光,也凸显了次类间性视角。

李苦禅在分析和评价八大山人画作的成就时,也注意运用形式美间性视角。他特别追溯了八大山人画作在构图艺术上取得卓越成就的原因:"八大山人慎密的构图,是所有写意画家应该追求、应该探索的。我一生最佩服八大山人的章法。其绘物配景全不自画中成之,而从画外出之。究其渊源,当是南宋马、夏的遗范。"他重点追踪出八大山人在构图上对南宋马远和夏圭的师承,揭示了其绘画成就的形式美间性渊源。马、夏两位的山水画讲究以简单笔法描绘山水,尤其擅长于以"计白当黑"的原理描绘边角之景,给人以天地浩瀚而苍茫之感。马远的《梅石溪凫图》《寒江独钓图》和夏圭的《溪山清远图》等是其中的代表作。而要真正传承马、夏遗风,在李苦禅看来,关键还在于继承中的自主创造:

八大山人的画意境空阔,余味无穷,真是画外有画,画外有情。

① 欧阳予倩:《演员必须念好台词》,《戏剧》1954 年第 4 期,第 9—16 页。

他大处纵横排奡,大开大合;小处欲扬先抑,含而不露,张弛起伏,适可而止,绝不现剑拔弩张、刻意为工的痕迹,真正达到了神遇迹化之境。

在构图的疏密安排方面,八大山人做到了大疏之中有小密,大密之中有小疏,空白处补以意,无墨处似有画,虚实之间,相生相发,遂成八大山人的构图妙谛。而他的严谨,不只体现在画面总的气势和分章布白上,至如一点一划也做到位置得当,动势有序。最后慎重题字、恭谨盖章,天网恢恢,疏而不漏,使我们悟到苏东坡的所谓"始知真放在精微",真乃一言堪为天下法。①

李苦禅指出了八大山人在"意境""余味""疏密"等方面的形式美追求。最后还引用苏轼《子由新修汝州龙兴寺吴画壁》中称赞唐代画家吴道子的诗句"始知真放本精微",来赞扬八大山人构图的"精微"之妙。可见,这里对八大山人构图艺术的评论,既体现出从清代回溯南宋和唐代的开阔的古今间性视角,更呈现出对形式美间性的独到把握。

(四)同门文化间性

这里的同门文化间性,是指不同民族的同一艺术门类之间在相互接触时出现的基于异质文化传统的差异及汇通情形。

同样面对汉语诗词中的汉字词语"家",外国初学者听到的可能只是一个普通的音符"jiā",但有诗词素养的中国人却会立即产生"家""家园""家庭""家乡""故乡""乡音""乡情""乡恋"等丰富情怀,或许还可能联想到李白的《静夜思》诗句"床前明月光,疑是地上霜。举头望明月,低头思故乡"。这里起到美学制约作用的正是本民族的文化传统。英国美术理论家贡布里希在《艺术与错觉》中指出,面对英国湖畔地区的同一风景,来自中国的画家蒋彝却画出了不同于英国画家的中国水墨画,其中起到支配作用的正是本民族的文化传统及相关的"图式"。本民族传统的"图式"会像一个筛子一样自动筛选掉那些陌生异己的冗余信息而只留下自身需要的东西。

① 李苦禅:《读八大山人书画随记》,《美术研究》1979年第3期,第17页。

当代中国画家创作中国画更是如此。置身于由中国画所构成的学术与文化共同体之中，中国画家必须自觉地遵循这个共同体的统一美学范式的引导、规范和裁判："中国画的识别与评价体系是每个画中国画的人无可回避的文化处境，只要是中国画，人们就会把其作品的笔墨纳入这个体系说三道四。"正是基于这个共同体所赋予的文化涵养，"笔墨"不再仅仅是作为纯形式技巧的"笔墨"本身，而是充当了中国文化传统的丰厚的象征性蕴藉："人们看一幅中国画，绝对不会止于把线条（包括点、皴）仅仅看作造型手段，他们会完全独立地去品味线条（包括点、皴）的'笔性'，也就是黄宾虹所说的'内美'。他们从这里得到的审美享受可能比从题材、形象甚至意境中得到的更过瘾。这就是中国画在世界上独一无二的理由，也是笔墨即使离开物象和构成也不等于零的原因。"在这里，看起来普普通通的形式技巧"笔墨"，却充当了由中国文化传统的长期涵养所养成的绘画作品"内美"的根源，从而具有一种根本性的"本体"地位和作用：

> 作为中国书画艺术要素甚至是本体的笔墨，肯定有一些经由民族文化心理反复比较、鉴别、筛选并由若干代品格高尚、修养丰厚、悟性极好、天分极高而又练习勤奋的大师反复实践、锤炼，最后沉淀下来的特性。这些特性成为人们对笔墨的艺术要求。画家可以有充分的自由不拿毛笔作画，也可以有充分的自由不碰中国画，但他如果拿了毛笔作画，而且是在画中国画，那他就要受到文化的制约。没有一个画家能摆脱文化的制约。①

"笔墨"中包含的种种"艺术要求"，其实"沉淀"着"若干代品格高尚、修养丰厚、悟性极好、天分极高而又练习勤奋的大师反复实践、锤炼"出来的"特性"。这些"特性"看起来只是美学的或艺术的规范因素，但归根到底还是"文化的制约"，也就是任何一名中国画画家所自觉地遵循的文化传统规范。这不能不让人感叹文化间性在艺术创作及其代代传承中

① 张仃：《守住中国画的底线》，《美术》1999年第1期，第23页。

的深厚影响力。

类似这样的来自本民族文化传统的间性情形是相当普遍的，不仅表现在文学和美术中，而且也在音乐、舞蹈、戏剧、电影等其他艺术门类中。晋代嵇康的诗《赠秀才入军》之十四说：

> 息徒兰圃，秣马华山。
> 流磻平皋，垂纶长川。
> 目送归鸿，手挥五弦。
> 俯仰自得，游心太玄。
> 嘉彼钓翁，得鱼忘筌。
> 郢人逝矣，谁与尽言？

诗人纵情想象其兄嵇喜未来的行军生涯场景：军队在兰圃歇息，在青草丰茂的山坡喂马，在水边用石弹（磻）打鸟，垂钓于长河。一边目送归去的鸿雁，一边信手挥弹五弦琴。在大自然的怀抱中一俯一仰都悠然自得，乐在其中，还能对大自然的奥妙心领神会！此情此景，令人不禁赞叹庄子所设想的渔翁，一捕到鱼就快乐得忘掉了捕鱼工具筌呢。但是当同心同德的郢人已死，这些心里话又能跟谁去说呢？诗人这是委婉地劝谕其兄，要像自己一样放弃军旅生活而归隐田园，享受大自然中的无拘无束的乐趣。这里提到的"五弦"即"五弦琴"，是今称"古琴"的民族乐器之一种。宗白华曾经引用这首诗中的"目送归鸿，手挥五弦。俯仰自得，游心太玄"四句，以阐发这位"诗人音乐家"总是"拿音乐的心灵去领悟宇宙、领悟'道'"："中国诗人、画家的确是用'俯仰自得'的精神来欣赏宇宙，而跃入大自然的节奏里去'游心太玄'。晋代大诗人陶渊明也有诗云：'俯仰终宇宙，不乐复何如！'"[①]而同样，受此古今传统熏染的当代中国乐者，一旦"手挥五弦"，就势必需要自觉地适应和接受诸如嵇康诗句以及宗白华的现代阐释所代表的古琴文化传统的制约，这种制约同样不

① 宗白华：《中国诗画中所表现的空间意识》，《美学散步》，上海：上海人民出版社，1981年，第82—83页。

仅是美学的制约,而且更是根本性的"文化的制约"。汉唐舞、戏曲、被称为"诗电影"的中式艺术片等,也总是会烙上同样的文化的印记的。

上面依次讨论的同门次类间性、同门古今间性、同门形式美间性、同门文化间性等方面的情形及学术成果,假如依照今天的眼光,自然可以归属于艺术学理论学科,尽管他们当年并未有今日艺术学理论的学科自觉。

其实,这一事实本身就表明,今天的艺术学理论学科的学术逻辑及成果评判标准,不是突然之间从天而降的,而是在吸收了前贤的研究方式及成果后概括和总结出来的。这同时也可以表明,艺术学理论学科的研究并非与各个艺术门类研究之间存在神秘的隔阂或不可逾越的鸿沟,而是完全可以相互贯通,相互应和的。

可以说,同门间性的存在表明,艺术学理论学科的学术种子其实早已存在于各个艺术门类学科内部,而艺术学理论学科的设立不过是让已有的学术种子破土而出罢了。当然,同门间性毕竟还属于门类间性中最低限度或层面的异通性关联,艺术学理论学科还需要考虑更多及更高层面的门类间性。

到此,我们需要适当讨论时常遇到的一种质疑。这种质疑在于,既然各个艺术门类内部的研究已经体现了门类间性的特点,那么只需要各个艺术门类学科存在便行了,还有必要设立纯属多余的艺术学理论学科吗?对于这一质疑,不难加以回答:第一,这种同门间性考察还只属于艺术学理论学科的一个基本的或初始的层面,这个学科还需要有更多的层面,即接下来将要逐步展开的第二、三、四层面。艺术学理论学科的门类间性研究假如只停留在第一层面就远远不够,还需要进而拓展到第二、三、四层面,那样才能全面而完整地呈现艺术学理论的学科风貌。第二,设立艺术学理论学科,恰恰是要把基于各个艺术门类的共通性或普遍性视角去全面考察具体艺术门类自身问题的研究方式,确立为一种学科通例或学科范式,也就是让"以大观小"成为艺术学学科门类中的通例。

三、门类间性之二: 邻门间性

作为门类间性之二的邻门间性,是一种次低限度的艺术门类普遍性

关系,它指的是在紧密相邻的艺术门类之间才出现的互有差异而又相互沟通的普遍性联系状况。这种情形,令人不禁想到杜甫的《客至》:

> 舍南舍北皆春水,但见群鸥日日来。
> 花径不曾缘客扫,蓬门今始为君开。
> 盘飧市远无兼味,樽酒家贫只旧醅。
> 肯与邻翁相对饮,隔篱呼取尽余杯。

杜甫历经颠沛流离后定居成都,其草堂居所落成不久即喜迎来客。全诗语句平淡、自然到仿佛根本无须修辞,却透过草堂四周"春水"环绕、"群鸥"翻舞、"花径"溢满生机、"蓬门"欣然开放待客等场景,刻画出诗人轻快喜悦的社交心境,特别是与邻居老翁之间"隔篱""对饮"的极度欢欣。诗人与邻居老翁平素各有其家,并各居其家门之内,这表明他们的个体存在方式彼此不同。可以说,这首诗的前四句表明,他们的日常生活是孤单、寂寞的,缺乏正常的社交往来,而只能与自然事物如"春水""群鸥""花径""蓬门"等朝夕为伴。只是待到有客人到来的特殊春日,诗人欣喜地打扫花径,打开蓬门,走出房门,才有机会遇见"邻翁",同他纵情对饮。这表明,这两位有着不同存在方式的孤独个体之间还是可以找到共同语言的。不过,仍然需要指出的是,这两位老翁之间即便是如此欢快地"对饮"过,并且还彼此隔着篱笆墙而同呼喝干杯中酒,但他们仍是不同的异质个体,拥有各自不同的孤独的存在方式,只是间或隔篱相聚而已。

上面这幕邻居两老翁间平时不来往而只间或相聚的情形,恰与艺术中的邻门间性特点相合拍。一方面,不同艺术门类之间的差异是实在的,不可轻易更改的,否则它们就不会被列为不同的艺术门类了。另一方面,它们之间的相关性或相通性又是可行的(当然也有不可行的方面,此处不予讨论),所以也可以像邻居偶尔相聚对饮那样发生某种联系。不过,指出邻门相聚这一事实,并不等于相信它们之间通过此类偶尔相聚就可以消除彼此间的差异,那样想过于天真。而实际上,正像两位邻居老翁的隔篱对饮终究是不同的个体的偶尔相聚一样,不同艺术门类之间即便在发生某种关联后仍旧是它们自己,所不同的只是,偶尔相聚后会更明确地意

识到彼此间的依存、共在和相互需要。

这里首先需要界定的是相邻或邻门概念。相邻或邻门,就是相互为邻居的意思,本义是指家门与家门之间紧密相邻的住户之间的关系。而就艺术门类情形来说,艺术相邻或艺术邻门主要是指不同的艺术门类之间在艺术传播方式上的近似度或相关性。这就是说,艺术相邻或艺术邻门是指不同的艺术门类在艺术传播方式上存在着紧密的同质相关性。这里不妨列举常见的几类情形。

(1)音乐与舞蹈之间的邻门间性。两者间的共通性在于:一是都要求艺术家依托舞台;二是直接面对观众;三是现场表演;四是都属于声音艺术,因为即便是舞蹈也需音乐伴奏。当然,音乐倚靠声音运动,而舞蹈倚靠身体姿态,彼此间的这种差异也显而易见。

(2)音乐、舞蹈与戏剧之间的邻门间性。三者间的共通性在于:一是都需要艺术家依托舞台;二是直接面对观众;三是现场表演;四是甚至也可以都依赖剧情,例如音乐剧、舞剧等。

(3)戏剧、电影和电视艺术之间的邻门间性。三者间的共通性在于,都属于汇集编剧、导演、表演、美工、音乐等众多艺术门类因素在内的综合艺术门类。

(4)电影与电视艺术之间的邻门间性。两者间的共通性表现在,它们都属于汇集编剧、导演、表演、摄影、美工、音乐和剪辑等众多艺术门类因素在内,且以活动影像去传达审美主题的综合艺术门类。在当代,影视艺术之间还有一种十分紧密的制度联系纽带,这就是高度倚靠明星—粉丝制度。

(5)美术与设计之间的邻门间性。两者间的共通性在于,都属于在一定平面或空间上运用质材、线条、色彩等手段创造可视性形象的艺术门类,或称造型艺术或视觉艺术。其中的美术还可以具体包括国画、油画、版画、雕塑等种类,有时还包括书法和摄影。设计则主要是一种实用型艺术,以艺术为设计的要求和要素,体现出实用与审美结合的特点,种类更加丰富多样,如平面设计、环境艺术设计、工业设计、服装设计、广告设计、戏剧美术设计、建筑设计、风景园林设计等。

也就是说,由于传播方式上的相邻性关联,一些不同艺术门类之间得

以在历史上形成一种较其他艺术门类之间更加紧密的联系,这就是邻门间性。邻门间性的具体呈现在于,一方面因传而异,另一方面因传而通,互异而又互通。即,由于艺术传播方式彼此不同,它们归属于不同的艺术门类;但与此同时,在艺术门类整体中,又由于艺术传播方式彼此相近或相关,它们又具备相互可通性。

关于舞蹈与音乐门类之间的相邻或亲缘关系,有论者就从舞蹈的原始起源及民间形态等出发,干脆把舞蹈界定为一种"综合艺术"门类:"舞蹈艺术是综合艺术,因为其中除舞蹈本身之外还包括音乐、美术,甚至还包含文学、戏剧等(我想,舞剧作为艺术,与其归入戏剧,似乎还是应该归入舞蹈)。而我认为其最基本的组成应该说是舞蹈和音乐,也许可以说,它们二者是一种与生俱来的天然组合关系。"正是基于这种有关舞蹈与音乐之间"与生俱来的天然组合关系"的理解,他进而认为舞蹈艺术中音乐对舞蹈的基本作用至少有两点:一是"配合并帮助舞蹈在整个过程中表达情绪,体现个性,烘托气氛,塑造形象的作用";二是"具体帮助组织舞蹈的动作的作用"。相比而言,前者主要属于表现方面,后者主要属于结构方面,而结构为表现服务。这就涉及音乐与舞蹈结合的具体问题。总之,舞蹈艺术始终离不开与音乐的结合。所以,他要求舞蹈艺术创作者应该具有音乐分析的必要的知识。[①]

电影与戏剧、电视艺术等均属于综合艺术,假如把这类"综合艺术"的"综合性"仅仅理解为"拼凑",在理论研究上"就是应当避免的一种失误"。有识之士指出:"电影、电视作为一种综合艺术,构成它的整体的文学的、戏剧的、音乐的、美术的各别因素之间的关系,应当不是各别因素的机械的拼凑,拼凑不是正确意义的综合。综合艺术的综合性,表现在它对于各别组成因素的改造和新的融合。在戏曲里,文学语言作为戏曲的组成部分,既然它是和唱念相结合的,便与小说那种叙述性的语言明显不同。电影艺术的音乐性,似乎不只表现在它的配曲上,更主要的是在画面组接和情节线的发展过程和人物行动的韵律感中体现出来。"[②]

[①] 吴祖强:《舞蹈艺术中音乐和舞蹈的关系》,《音乐研究》1982年第1期,第59、64页。
[②] 王朝闻:《艺术理论的新开拓》,《文艺研究》1984年第4期,第6页。

人们同样关心的是,脱胎于戏剧的电影如何借鉴戏剧而又能树立属于自身的独特美学威信？这就需要对电影中的"舞台化"与"戏剧性"之间的关系做出明确的区分。有的影片之所以给人一种太像戏剧却不太像电影的不悦之感,恰是由于它始终没有克服"舞台化"的弊端,且同时又遗忘和缺乏必要的"戏剧性"的缘故。"电影中需要戏剧性的情境,然而,电影处理情境的方式和戏剧却可能有所不同。即使在相同流派、不同风格的影片中,处理情境也可能有不同的方式和特点。"[①]成功的电影艺术应当善于区分"舞台化"与"戏剧性"之间的界限,进而不仅不排斥"戏剧性",而且需要加强"戏剧性"的合理运用。"在电影和戏剧中,冲突都是重要的,但处理冲突的方式却是多种多样的;同时,尽管冲突的处理与戏剧性有密切联系,它却不是戏剧性唯一的源泉。把冲突绝对化,对戏剧创作和电影创作都是有害而无益的。"正是出于这种认识,论者明确主张:"如果在克服'舞台化'倾向的时候,连'戏剧性'也加以排斥,并不一定有利于我国电影的前途。"电影在借鉴戏剧传统的时候,一方面需要消解"舞台化"的弊端,另一方面又需要加强"戏剧性"。假如"完全排斥戏剧性,则会使电影失去大量观众。应该说,我们有不少故事片在'戏剧性'方面是不大讲究的;同时,由于对'戏剧性'含义的误解,也使得某些影片成为'戏剧性'的赝品"。[②]

电视剧作为电视艺术门类中的主力军,它难免与相邻的戏剧和电影门类存在邻门间性关联。要认识电视剧艺术的特性,可以拿戏剧和电影去比较。在1983年1月召开的全国电视剧导演艺术理论座谈会上,有导演鉴于电视剧与电影是"非常接近"的艺术门类,相互之间存在"血肉联系""没有高低之分",而只是形式不同,但又在表现手法上"相通",从而提出"电视剧要向电影靠拢"的主张。但这一主张没有得到多少与会者的响应。更多与会者虽然承认电视剧与戏剧和电影相近,但又认为电视剧需要走自己的独特道路。曹禺就明确提出自己的意见:电视剧既不必

① 谭霈生:《"舞台化"与"戏剧性"——探讨电影与戏剧的同异性》,《电影艺术》1983年第7期,第10、11页。

② 谭霈生:《"舞台化"与"戏剧性"——探讨电影与戏剧的同异性》,《电影艺术》1983年第7期,第15页。

向话剧靠拢,也不必向电影靠拢,而要探索电视剧自身的道路。这个意见得到了不少导演的积极响应。有导演就提出,拍摄电视剧首先要吃透戏剧和电影两种艺术门类,在此基础上才能探索电视剧自身的新道路。另有导演结合自己的电视剧创作实践经验,具体分析电视剧的特性:电视剧是一门综合艺术,它与电影同属视觉形象的艺术,但在放映环境上确有不同,感受效果也不一样。电视剧与电影不仅屏幕大小有别,而且更重要的是表现手法和运用工具有不同,从而需要全力掌握自身的独特工具去扬长避短,从而去实现电视剧自身的独特价值。① 另有导演对当时的"像小电影式的电视剧"现象提出批评,赞同探索电视剧自身的规律和个性。他相信,电视剧是屹立在戏剧和电影这"两个巨人的肩膀上"的新型艺术门类,从而与戏剧和电影之间、甚至还有舞蹈之间会发生关联:"戏剧开始是从舞蹈中发展起来以后而形成自身的特点。电影开始不也是学舞台的吗?而电视剧站在戏剧和电影两个巨人肩膀上,也将会形成自己特有的个性。至于说它像谁,不如说它像初生的婴儿一样,模仿性很强,但它却以惊人的速度在成长,以电视整体来看,它一出现就像巨人,吸收戏剧、电影的营养,加上现代化电子技术,已初具规模,而这一规模,却吓坏了戏剧和电影。别怕,它不想代替戏剧、电影,而是要促进戏剧和电影迅速发展,使之像电视一样成为广大群众热爱的天之骄子。"②这种对电视剧与舞蹈、戏剧和电影等相邻艺术门类加以比较、从比较中找出它们各自的美学个性的看法,是合理的。

对于电视剧与戏剧和电影的相邻门类关系,另有当代电视剧导演提出了"后戏剧"理论:"电视剧、电影故事片都是戏剧的延伸。但是电影还残留了剧场的'聚会'和'仪式'的痕迹。而电视剧已经超越了这一切,变成了受众在家中即可直接面对的戏剧,满足了人们对于戏剧世界的精神

① 本刊记者:《总结实践经验 探求艺术规律——记全国电视剧导演艺术理论座谈会》,《电视文艺》1983年第3期,第29、30页。
② 奚里德:《电视·电视剧——在全国电视剧导演艺术理论座谈会上的发言》,《电视文艺》1983年第6期,第24页。

依伴。"①这里对电视剧所持的家庭戏剧或后戏剧特点的态度,也有其合理处。

在造型艺术领域,雕塑属于一种具有长、宽、高等空间维度及物质质地,兼具可视性和可触性的艺术,但与绘画和建筑之间也存在邻门间性关联。有经验的雕塑家深知,要把握雕塑的形式感特性,最方便的就是拿邻近的绘画和建筑门类来做相互比较:

> 形式感在雕塑上的作用,正如建筑艺术的象征性,绘画的错觉的利用,是和观赏者的感觉经验有联系的。离开了观赏者的感觉经验,形式感是没有意义的。人们在劳动和其他生活实践中所见的静的或动的事物,那些首先诉诸视觉的形体的基本特征,经过反复的感受,成为较之原型更单纯更带综合性的一种概括。当人们面对新的感受对象的时候,某种感觉经验,就成为迅速感受这一新的对象形体特征的一种启发。人们看行云和流水所积累起来的感觉经验——流动感,就是后来面对造型艺术(例如卷草形的纹样)而敏锐地受到其波状的形式所感染的原因。②

这里通过雕塑与相邻的建筑设计门类中的象征性和同门类绘画中的错觉利用加以比较,有力地说明了雕塑中形式感的作用。

艺术设计与美术等相邻艺术门类之间的关系是众所周知的,历来为艺术设计家所重视。被称为现代中国装饰艺术或工艺美术奠基人之一的张光宇,就注重工艺美术与中国画、书法、建筑等相邻艺术门类之间的相互借鉴关系。据论者分析,他不仅早年对墨西哥、印度、埃及艺术采取广泛吸收和兼收并蓄的态度,而且直到晚年仍孜孜不倦地探寻壁画等装饰艺术中的点、线、面、块等空间构成问题,对传统中国画、书法、工艺美术、园林、戏剧、舞台艺术等继续展开深入透彻的研究,从而让自己的"每一幅

① 导演张子扬语,据张子扬、贾佳:《中国电视剧文化价值的坚守与提升——"2010中国电视剧导演(北京)论坛"综述》,《中国电视》2010年第9期,第10页。
② 王朝闻:《雕塑谈》,《美术》1961年第1期,第69页。

大大小小的作品都如同登台表演的架式,具有浓重的舞台形象的美感要求"。正因如此,张光宇自己的作品往往呈现出与美术等视觉艺术门类相通的"造型"上的美感力量。"装饰艺术的吸引力和永恒性常常是造型的力量,它完全不是什么点缀,只是造型本身的说服力! 张光宇的艺术成就,他对工艺美术学院的影响将是永恒的!"①论者进而引用常书鸿在1934年留法时期所写的感想说:"我们应该以装饰艺术为合场,以绘画、建筑、雕刻等为分野,同时动员,来造成中国艺术的整个形式。"而常书鸿后来在敦煌石窟所见到的中华民族艺术的"国粹",正符合他早年所想象的"装饰艺术风格"的"新艺术形式"。② 假如这种观察有其合理性,那么,真正成功的艺术设计或"工艺美术"创作,应当属于对美术、书法、建筑等相邻艺术门类的一种综合性成果。这种观察视角,在今天看来,恰恰蕴含了邻门间性视角乃至隔门间性视角等,甚至是它们的综合。

四、门类间性之三: 隔门间性

　　作为门类间性之三的隔门间性,是一种比邻门间性稍稍宽泛的艺术门类异通关系。它是指看起来并不相邻的艺术门类之间形成的或紧密、或松散的相互异通联系。音乐门类与美术门类之间,美术门类与电影门类之间等,本来关系并不紧密,而是相隔,但现在却常常相互联系,当代艺术甚至常常运用多媒体形式或跨媒介形式去呈现,实现绘画与电影影像之间的关联。传统戏曲门类本来与三维动画不相干,但现在也可在戏曲舞台上打开三维动画视频,形成演员表演与动画表演之间的交融。文学作为语言艺术门类,虽然在传播方式上迥然不同于其他艺术门类,体现出传播上的间接性(不是让观众一见就知,而需读者在接触语言符号后在头脑里想象为画面),也就是与其他艺术门类相比显得"隔",但又常常渗透到其他艺术门类中,例如古人所称"诗中有画,画中有诗"及"诗画本一

① 袁运甫:《机遇认知・学术判断——〈中央工艺美术学院艺术设计集〉编余随感》,《装饰》1996年第5期,第13、14页。
② 袁运甫:《机遇认知・学术判断——〈中央工艺美术学院艺术设计集〉编余随感》,《装饰》1996年第5期,第14页。

律"等。尤其是在当代,文学由于时常被诸多艺术门类如电影、电视剧、舞台剧等加以改编,因而会与它们产生更加紧密的"隔门"联系。由此看,在隔门间性中,因异而通的实例在美术与文学、戏剧与文学、电影与文学等之间比比皆是。

中国艺术中似乎有一种"隔门亲"的习惯:越是在传播方式上隔了门类、有时甚至相互沾不着边的门类之间,或许越是要相互借鉴或师法,从而导致诸如"秘响旁通"等有趣景致的出现。

戏剧与文学之间虽然彼此隔门自立门户,但在有经验的戏剧导演看来,其实彼此关联甚深。焦菊隐在戏剧导演艺术探索中,始终拥有一种隔门之间相互借鉴和相互贯通的视角:他所提出的"导演四戒"中的第三戒,就是要求纠正"不学习文学"的偏见。他要求戏剧一方面向文学以及音乐和美术等其他艺术门类学习,另一方面又坚持维护和伸张自身的门类特点。"三戒不学习文学。导演倘把自己仅仅限在'舞台艺术'的狭小天地,他至多是一名技匠。导演倘只运用'舞台技巧'去和作家'合作',就诞生不了艺术。"他据此认为:"演出的艺术性,是导演文艺修养特别是文学修养的标志。"确保戏剧演出的"艺术性"效果的前提,正是导演加强自身的"文学修养"而非仅仅加强戏剧修养。所以,他主张,导演应当"多读些诗词歌赋,多欣赏些名曲名画,多读些小说散文,特别是古今中外戏剧名著,导演的艺术风格,就能从此慢慢得到营养和形成。如果再能随时练习写作,就不仅能懂得作家的甘苦,也非常有助于理解作品的风格"[①]。他在这里提到要学习的艺术门类有文学、音乐、美术和戏剧等,其中特别强调师法文学。但是,这并不等于说他因此就轻视戏剧自身的门类特点。

他在注重戏剧与文学联系的基础上,特别强调它与文学(小说)之间存在鲜明的区别:小说引人想象,而戏剧则让人感受。"小说引人产生生活联想。读者通过自己的生活经验,把作家笔下的人物形象重现在他自己的想象中。戏剧却要使人直接感受。人物形象不是重现在观众的想象中,而要具体地出现在他们眼前。"与小说让读者通过语言阅读和理解而在头脑里间接地"联想"和"想象"出人物形象、有时甚至可以"合起书来

[①] 焦菊隐:《导演·作家·作品》,《戏剧报》1962年第5期,第18—19页。

慢慢地揣摩"不同,戏剧则是"使人直接感受",是在直观中感性地看到人物,而且是"要观众一看就懂,不能有片刻迟疑,更不能叫他们兜着圈子去推测"。因此,他认为:"小说是引起想象的艺术;而戏剧是引起感觉的艺术。"①在这位有成就的现代戏剧导演心里,虽然可以把文学视为戏剧的营养,但坚持戏剧自身的门类特色才是至关重要的环节。这正鲜明地体现了一种隔门间性的眼光。

音乐与美术之间,一个是声音的艺术,另一个是图像或造型的艺术,两者之间颇有分隔,但实际上也可以隔门相通。一位有成就的当代中国作曲家,就注意从传统音乐、民间音乐或地方音乐中吸纳丰厚营养,进而孕育自己的独特成果,如《红高粱》中的唢呐群、《菊豆》中的埙、《心香》中的箫和古琴、《霸王别姬》中的京胡、《秋菊打官司》中的弹月琴、电视剧《乔家大院》中的晋胡和二股弦,以及电视剧《大宅门》中京韵大鼓、京剧、评剧、豫剧、梆子、民歌、通俗等多种音乐元素的交融。这一系列创作成绩的来源,还与他从小留意从父亲的绘画创作过程中获取养分相关:"我的艺术,继承了先父的基因。父亲的作品,追求的是人民性。他的艺术追求,从小就植入我心。所以我特别关注民间的东西,我的音乐中,大量是老百姓的声音,可能和我父亲画笔下的穷苦百姓和劳动民众有千丝万缕的联系。"确实,与其父主张"美术是凝固的音乐"相通,他让自己的"音乐成了流动的美术"。② 由于注重音乐作品中绘画性的表达,他所创造的声音世界处处可以唤起听众身临其境、活灵活现的画面感。

谈到美术与文学的隔门间性问题,还可再次提及李可染的论述。他在提出"意境是山水画的灵魂"这一主张之后,进而论述"意匠"的重要性:"表现意境的加工手段,叫'意匠'。在艺术上这个'匠'字是很高的誉词,如'匠心'、'宗匠'等等。对艺术家来说,加工手段的高低关系着艺术造诣的高低,历代卓越的艺术家没有不在意匠上下功夫的。"在列举"历代卓越的艺术家"重视"意匠"过程的实例时,他就自觉地从绘画与诗歌合一的视角去论证:

① 焦菊隐:《导演·作家·作品》,《戏剧报》1962 年第 5 期,第 26 页。
② 引自施雪钧:《赵季平:我的音符,长于泥土中》,《文汇报》2019 年 1 月 27 日,第 7 版。

杜甫诗云:"意匠惨淡经营中",又云:"为人性僻耽佳句,语不惊人死不休。"惨淡经营,写不出感人的诗句,死了都不甘心,这是何等的精神。贾岛诗句:"鸟宿池边树,僧敲月下门",本来"敲"字想用"推"字,反复吟咏,犹豫不绝,后来还是韩愈给他决定用了"敲"字,"敲"就有声音了,更能传达出月夜幽深空寂的意境。千百年来,这推敲二字竟成了人们斟酌考虑事物的习惯用语。贾岛另一首诗:"夜吟晓不休,苦吟神鬼愁。两句三年得,一吟双泪流。"王安石"春风又绿江南岸"一句,初云"又到江南岸",圈去"到"字,改为"过",又圈去,改为"入",又改为"满"……如此经过十多字的推敲选择,最后才决定用一个"绿"字,非常形象生动,不但盎溢着春意,而且绘出了色彩。我不懂诗,但从这些诗句来看,我们的前辈艺术家对于意境创造、意匠经营,一字一句、一笔一画,反复琢磨,真是呕心沥血,所下的苦心是何等惊人!①

这里为了论证"意匠"与"意境"的关系及其独特作用,依据"诗"与"画"相通的逻辑假定,征引杜甫、贾岛、韩愈、王安石等诗人锤炼词句的实例去加以阐明。

绘画及书法从传播手段看似乎与戏曲和音乐等其他艺术门类相"隔",但李苦禅却主张向戏曲和音乐等传统艺术门类学习。他首先以齐白石为范例:"昔日恩师齐白石翁虽每日作画不已,没有一切嗜好,却挤出时间来戴耳机收听梅兰芳的戏,请老友杨大钧先生当面演奏琵琶古曲,有机会也爱欣赏绍兴大班唱腔的傀儡戏,尔后乘兴挥洒,笔下往往别有一番韵致。"在他看来,齐白石的绘画成就与他的古典戏曲和音乐修养密不可分。他自己也有这样的"玩票"经历:

> 当年我"玩票"唱武生之后,那花脸的脸谱、架式对我研究如何处理写意画中造型的夸张、规范很有启发。京戏里对生、旦、净、丑的巧妙搭配也启示了我如何去相机改变画面的色调。至于那无形的性

① 李可染:《谈学山水画》,《美术研究》1979 年第 1 期,第 14 页。

情陶冶、潜移默化,则虽然一时难以形诸笔墨、闻诸宫商,却可以在艺坛群芳竞秀之际,令观众渐渐比较出雅俗高下之分。素养非凡的侯宝林一日看某画,说:"别的不好说,只觉得不雅。"堪称慧眼之下自有灼见。①

客串练习京戏中的"武生"角色以及坚持欣赏京戏的亲身经历,对他创作绘画时在造型、色调等方面的作为都有益处。他甚至以侯宝林的话为例,说明绘画与相声等曲艺之间也有相通性。

艺术设计或工艺美术表面看来与文学门类相隔,也就是前者依赖于视觉可把握的造型美感,后者则需要先识别语言符号再想象出画面来,但在王朝闻眼里,它们之间却是可以贯通的:"请看在这个会场墙壁上原有的这幅书法,文字内容是大家熟悉的李白的《望庐山瀑布》,这首诗虽是语言艺术而不是造型艺术,但它那'飞流直下三千尺,疑是银河落九天'的句式和意境,我觉得与工艺美术的创造活动有内在联系。对工艺美术的装饰性或装饰风格,与这首诗的情绪内容和有韵律感的形式,虽不能等同看待,却有联系。"这种联系或相通的具体触发点并不神秘难测,而是集中凝聚在主体的感受上:"凡是有诗意的工艺美术的装饰化过程,也可能像诗词形式的特征不能不作用于诗人的认识活动那样,工艺美术家在过去的审美经验和创作活动中所形成的审美观念,在新的条件之下,对新的生活感受和创造新作品的构思,都不能不显示为一种主观作用。"工艺美术作品本身虽然不是语言构成的诗,而是由空间构图和色彩等组成的"装饰",但终归还是要追求"诗意",而这种"诗意"就需要诉诸观众的感受等"主观作用"。他进而分析出李白诗句中的"疑"字之妙与工艺美术中的"装饰化思维"之间也存在关联:

> 李白在这里所应用的"疑是"的"疑"字很妙,它妙在没有把话说死;而是在表现诗人自己在观赏自然对象时所引起的幻觉和错觉所起的作用,以至表现为对诗人自己所虚构的形象流露的保留态度。

① 李苦禅:《观梨园书画随感》,《人民戏剧》1982年第5期,第51—52页。

不消说,工艺美术的造型是确有确定性的,它不便于像语言艺术这样来个"疑是"的含糊其词。但这种同时也用了夸张手法的诗句,正如李白在《早发白帝城》里的诗句所显示的幻觉、错觉以至抽象化那样,和工艺美术的装饰化在思维方式方面,以及创作成果之间,都有同一性或一致性。①

这种有关一种艺术门类与另一艺术门类之间虽然隔门但又可以相通的看法,确实有助于理解各门艺术之间的相通性。

但是,阐发这种相通性并不等于可以弱化特定艺术门类自身的特性。相反,在注意与其他艺术门类隔门相通的同时,更加重要的是维护和强化特定艺术门类自身的审美特性。王朝闻就对那种"主次不分、虚实颠倒的戏曲表演"偏向提出过批评:

> 昆剧《拾画叫画》中的画,作为一种道具,它不过是表现柳梦梅对于他那理想中的美人的向往。不论画幅里的美人画得多么美,它在舞台上的地位始终不过是拾到画幅的柳梦梅那种特殊心情的一种外在化。它的出现对柳梦梅的心情的表现来说,始终居于非常次要、不宜突出的地位。只要观众觉得角色心目中的画中人是美的就行,观众用不着具体观赏作为道具的画中的美人杜丽娘究竟是什么样子。

昆剧剧情中出现的一幅引起剧中人柳梦梅注意的绘画作品,画得再好也顶多只是一个辅助型道具。真正重要的不是画中人美不美,以及这幅画作的具体成就如何,而是它在触动柳梦梅心绪变化中所起的实际作用,以及由此而来的柳梦梅形象的整体呈现如何。然而,当"有些演员唯恐观众看不清楚画中的美人,在台上一再向观众展示它"时,就难免"引起一种不必要的联想:仿佛柳梦梅此刻正在市场卖年画"。② 这时就让剧

① 王朝闻:《俗中见雅》,《装饰》1991 年第 3 期,第 3 页。
② 王朝闻:《确定与不确定》,《文艺研究》1984 年第 1 期,第 85—86 页。

中画起到一种"喧宾夺主"的负面作用了。

上面说到的隔门间性的具体表现远比这里论及的种类繁多,但由此简略论述已经可以见出,隔门间性其实在艺术中是普遍存在的。究其原因,并不神秘。这种隔门间性的根源,与其说来自人们对各个艺术门类之间相通性的领悟,不如说根本上来自人们在感发万事万物时能动地展开的感觉、知觉、想象、联想、体验等主体综合素养。中篇小说《北方的河》(1984)中有这样的描写:

> 他抬起头来。黄河正在他的全部视野中急驶而下,满河映着红色。黄河烧起来啦,他想。沉入陕北高原侧后的夕阳先点燃了一条长云,红霞又撒向河谷。整条黄河都变红啦,它烧起来啦。他想,没准这是在为我而燃烧。铜红色的黄河浪头现在是线条鲜明的,沉重地卷起来,又卷起来。他觉得眼睛被这一派红色的火焰灼痛了。他想起了梵·高的《星夜》,以前他一直对那种画不屑一顾;而现在他懂了。在梵·高的眼睛里,星空像旋转翻腾的江河;而在他年轻的眼睛里,黄河像北方大地燃烧的烈火。对岸山西境内的崇山峻岭也被映红了,他听见这神奇的火河正在向他呼唤。我的父亲,他迷醉地望着黄河站立着,你正在向我流露真情。

由于调动了个人生命历程中的所有积累以及高度发达的想象力,主人公"研究生"眼中所见的"黄河",就不再只是属于客观冷峻的大自然的一部分,而是如同梵·高《星夜》中的"星空像旋转翻腾的江河"般的"北方大地燃烧的烈火",这其实就是他的内在生命中点燃的神奇而又永恒的一团活火的象征性形态。不如说,作家在这里动用了自己有关梵·高名作《星夜》的鉴赏体验,运用该幅油画中的燃烧的生命激情去激活了眼中所见的黄河形象,进而将其想象成为燃烧着个体生命激情的创造性火焰。"这时,黄河,他看见黄河又燃烧起来了。赤铜色的浪头缓缓地扬起着,整个一条大川长峡此刻全部熔入了那片激动的火焰。山谷里蒸腾着朦胧的气流,他看见眼前充斥着,旋转着,跳跃着,怒吼着又轻唱着的一团团通红的浓彩。这是在呼唤我呢,瞧这些一圈圈旋转的颜色。这是我的黄河父

亲在呼唤我。"

这种在小说中运用美术门类眼光去观察实景的例子在现代小说中其实已有很多。郁达夫的小说集《沉沦》(1921)就运用绘画眼光去观察和评价主人公肉眼所见的实景:"从他住的山顶向南方看去,眼下看得出一大平原。平原里的稻田,都尚未收割起。金黄的谷色,以绀碧的天空作了背景,反映着一天太阳的晨光,那风景正同看密来(Millet)的田园清画一般。"小说主人公说的擅长"田园清画"的画家密来,应当就是指法国画家让·弗朗索瓦·米勒,他曾以《拾穗者》《播种者》《晚祷》《倚锄的人》等画作刻画普通农民的劳作形象,展现出乡村田园本身之美。这里以米勒画作的眼光去观察和评价金黄色稻田之美,体现了"风景如画"的意味。《北方的河》正是沿用了这样的现代传统。这里都可见出隔门间性视角的自觉或不自觉的使用。

五、门类间性之四:全门间性

最后,门类间性之四为全门间性。这是一种相对而言最开放和最广泛的艺术门类普遍性关系,它是指全部或所有艺术门类之间都存在着相互异质而又共通的普遍性联系。这里的全部或所有艺术门类,是说包括音乐、舞蹈、戏剧、电影、电视艺术、美术、设计、文学、建筑等在内的为当代人公认为"美的艺术"的各个艺术门类①。标举全门间性,意味着所有艺术门类之间的异质性和共通性联系在这里受到广泛关注,可以暂且忽略各个艺术门类之间的差异而汇集起来加以谈论。

要这样探讨全门间性,自然要紧的是着眼于各个艺术门类之间的共通性联系。简要地看,就粗略理解艺术全门间性来说,可以分析出如下几方面形态。

(一)全门美艺间性

艺术中凡是符合"美的艺术"标准并具备审美属性的各门艺术都可

① 至于电子游戏,有的认为已经成长到可以归入艺术,但有的认为还远远没到成熟的时候,故这里暂时不予纳入。

以说具备"美的艺术"的间性,可称全体艺术门类中的美的艺术间性,简称全门美艺间性。在这里起基本作用的是艺术的"美"的观念或艺术"审美"观念,即把艺术视为人类传达自身的美的价值观念或审美价值观念的基本形式的思想。各种艺术门类中的艺术现象可谓千姿百态,在人类各民族的历史上更是种类繁多,但假如运用"美"或"审美"的观点去加以统摄,则可以同时发现其中蕴藏的异质性与共通性。这一点正是今天主张艺术门类间性并建立相应的艺术学理论学科的重要理由之一。

应当说,今天通行的艺术概念,并非是从人类艺术发生的原始时代就一直使用下来的,而是经历了漫长时段的演变。在古希腊,艺术与技术是同一个术语,在那时并没有被区分开来。同样,在中国先秦时代,也没有专门的艺术概念。今天通行的艺术概念,主要是沿用了法国夏尔·巴托的"美的艺术"观念并加以改进。他首次明确提出一种"美的艺术"(fine arts)观念,这种观念以"摹仿"为基本原则,旨在给人以"愉快",从而把那些完全服从于实际需要的实用艺术排除出去了,而只留下符合"摹仿"标尺的"美的艺术",即音乐、诗歌、绘画、雕塑、姿态艺术或舞蹈等五个门类。[①] 这种艺术观念强调所有的艺术都必须按照"摹仿"论原理基础上的"愉快""趣味"等标准去衡量,只有符合这一标准的那些艺术作品才有资格成为艺术。而根据稍后康德《判断力批判》中的进一步发展,这类"美的艺术"往往具有下列共通性:无功利性、天才、想象力的自由游戏、无目的形式等。而在中国,直到魏晋时代,一种主要运用于表达情感、志向、情趣的文学及艺术观念(如"文""艺文""艺事"等)逐渐独立出来,受到人们的喜爱和关注。这就为后来西方的"美的艺术"观念在现代移植成功,提供了本土传统的接合基础。今天的通行艺术概念即"美的艺术"观念,主要是在20世纪早期经过日本的中介而进入中国并流行开来的,王国维、鲁迅等当年的推介工作起到了突出作用。

鲁迅在《儗播布美术意见书》(1913)等论文中就已经自觉地运用了夏尔·巴托(他译为"跋多")的"美的艺术"(他译为"美术")观念来阐发

[①] Charles Batteux, *The Fine Arts Reduced to a Single Principle*, translated with an introduction and notes by James O. Young, Oxford: Oxford University Press, 2015, P. 3.

中国文艺现象。他认为,"美术"(即艺术)"有三要素:一曰天物,二曰思理,三曰美化"。这是指艺术具备摹写社会生活、呈现主体想象及思想、展开艺术概括和表达审美理想等特性。他进而对艺术问题上的"享乐"与"利用"之争做出辨析,认为"美术"尽管具有"表见文化""辅翼道德""救援经济"等多重作用,但归根到底还是应当"发扬真美,以娱人情"。这里的基本理论依据还是艺术即"美的艺术"这一观念。他指出:"顾实则美术诚谛,固在发扬真美,以娱人情,比其见利致用,乃不期之成果。沾沾于用,甚嫌执持。"他进而提出,应当着力"发美术之真谛,起国人之美感,更以冀美术家之出世也"。①

从"美的艺术"观念在现代中国的通行本身可见,这里的"美的艺术"概念的运用本身就意味着对全门美艺间性的承认。当我们把那些看起来并不相同的音乐、舞蹈、戏剧、电影、电视艺术、美术和设计等作品,都统归到"艺术"名义下时,这个话语统一行动本身就意味着对全门美艺间性的学术合法性的承认。这也就等于说,正是"美的艺术"概念的运用本身宣告了艺术概念及相应的以研究所有艺术现象的异通性即间性关联为己任的艺术学理论学科的合法性的确立。在这个意义上,有关艺术的美学研究也有理由被视为是艺术学理论学科的早期阶段。

(二)全门普价间性

艺术中那种依存于人类社会生活、传达一定范围内人类生活的普遍价值理念的情形,可称全体艺术门类中的基于人类普遍价值的间性,简称全门普价间性。这是继"美的艺术"观念之后对艺术加以统一研究的又一重要理由。

当今时代,地球上人类及其民族国家的传统、历史、现状等虽然各不相同,但在其各门艺术中却也有可能传达出相同、相通或相关的人类生活的普遍价值理念,例如基于人类共同性的人性、人道、人文、人道主义、人文主义等普遍人性观念,来自中国传统的仁义礼智信观念,现代许多国家都承认和流行的民主、自由、平等、独立、忠诚、友爱、勇敢、坚毅等普遍价

① 鲁迅:《儗播布美术意见书》,《鲁迅全集》第 8 卷,北京:人民文学出版社,2005 年,第 52—53 页。

值观,当然还有"爱美之心人皆有之"的审美观等。

从这种人类普遍价值视角去考察艺术现象的,如今已十分普遍。特别是在如何对待外来民族艺术现象时,运用人类普遍价值去加以阐释,把起初看来外在、异己或陌生的他者,及时转化为本民族可以参考乃至接受的有益因素,就成为艺术及文化交往中的一种通例。宗白华在写于1932年的一篇论文里这样分析歌德说:

> 歌德对人生的启示有几层意义,几个方面。就人类全体讲,他的人格与生活可谓极尽了人类的可能性。他同时是诗人,科学家,政治家,思想家,他也是近代泛神论信仰的一个伟大的代表。他表现了西方文明自强不息的精神,又同时具有东方乐天知命宁静致远的智慧。德国哲学家息默尔(Simmel)说:"歌德的人生所以给我们以无穷兴奋与深沉的安慰的,就是他只是一个人,他只是极尽了人性,但却如此伟大,使我们对人类感到有希望,鼓动我们努力向前做一个人。"我们可以说歌德是世界一扇明窗,我们由他窥见了人生生命永恒幽邃奇丽广大的天空![①]

他在向中国读者介绍德国文豪歌德时,主要着眼的就是歌德作品中蕴含的普遍人性或人类普遍价值观,如西方的"自强不息精神"、中国的"乐天知命宁静致远的智慧"等。同时,宗白华还引用歌德的德国后代学者息默尔(今译作齐美尔)的话,体现了歌德的跨时代"伟大人性"的持久感染力。

(三) 全门跨界间性

艺术中都可以运用跨门类、跨媒介、跨领域、跨学科或跨文化等若干相关视角去加以自由阐释的情形,可称全门跨界间性。这种间性可以集中呈现人类运用跨越各个艺术门类、各种艺术媒介、各个艺术领域等的共通视角,相关的人文学科、社会科学乃至自然科学等学科视角,以及不同

[①] 宗白华:《歌德之人生启示》,《宗白华全集》第2卷,合肥:安徽教育出版社,1994年,第1—2页。

民族的文化传统等普遍视角,去统一地看待多种多样的艺术现象时的特定情形。它表明,人类的各种艺术现象诚然都有其艺术门类、艺术媒介、艺术领域、艺术学科或艺术文化等的特殊性,但也可以统合到跨越这些界限的普遍性上面去把握。这一点正体现了艺术学理论的艺术异通性追求的基本学科品格。

编舞家贾作光这样主张:"编导的心灵必须是开放的,否则就会对新鲜事物丧失敏感",因此需要"经常观摩其他姐妹艺术,如戏剧、美术、交响乐……更要读些文学经典和哲学著作以及吸收国外的新鲜经验来丰富自己"。他的视角不仅是跨艺术门类的(戏剧、美术、交响乐、文学),而且还是跨学科的(具有哲学的视野)。他相信,这样做才可以使舞蹈艺术"做到人民喜闻乐见,好听、好看、好懂","给人以想象、美感、回味、鼓舞和娱乐"。[①]

画家吴冠中在讨论绘画问题时,也常常自觉地拿它跟其他艺术门类做比较,由此反过来说明绘画的特性:"书法张挂起来看气势,拿到手里讲笔墨、骨法用笔。中国绘画讲笔法,油画也一样。好的作品,'鬼打架'中打的是交响乐!"这里把绘画与书法、交响乐等结合起来分析,也包括把中国画与油画加以比较,既尊重其差异,也看到其相通性。还引用农民的眼光去呈现油画的别样效果:"印象派画家毕沙罗和塞尚肩并肩在野外写生,两个法国农民看了一会儿,离开时评论起来:'一个在凿,另一个在切。'所以油画这画种,并非只满足于远看的效果,近看也自有其独特的手法之美,粗笨的材料发挥了斑斓的粗犷之美,正如周信芳利用沙哑的嗓音创造了自己独特的跌宕之美。"[②]中国戏曲的唱腔效果也可以与西方油画的效果相提并论,可见这里的间性视角几乎是无边的。

在这里,论者的跨媒介及跨文化等综合视角也是处处呈现的,尽管没有使用这类术语。油画是西方艺术中的一种发明,固然具备浓烈的西方文化气质,"早先确是主要用来表现宗教题材、重大事件和文学题材的,画家的任务主要是为这些故事内容做图解"。但是,进入近代,它却开始转

① 贾作光:《我对舞蹈创新的思考》,《舞蹈》2002 年第 2 期,第 9—10 页。
② 吴冠中:《油画之美》,《世界美术》1981 年第 1 期,第 40 页。

而沾染上"东方"气质了:"自从照相机发明以后,油画半失业了,塞翁失马,它专心一意于美的创造了,这就是近代油画与古代油画的分野,这就是近代西方油画倾向东方,到东方来寻找营养的基本原因。"①西方油画转而追求"东方"气质,恰恰是适应历史或时代变迁的需要的产物:油画作为一种画法,已经在东西方画家的努力中呈现出了跨文化气质。

 这里的跨文化,并非仅仅出于一种理论视角,而归根到底首先是画家们在创作实践中自己探索的过程和结果的写照。跨文化,意味着在尊重民族文化传统的独立品格的同时,注重与所接触的异文化产生相互涵濡的作用,也就是相互参照、相互吸纳和相互共生作用。正由于西方油画已经具备"东方"气质,那么,中国油画家将其打上中国民族化的鲜明烙印,实现异质文化之间的跨文化沟通,就应该是顺理成章的事了。"油画民族化是画家忠实于自己亲切感受的自然结果!我有一些从事美术的老同窗老相识,他们留在欧美没有回国,有些已是名画家了,他们在西方生活了数十年,作品中仍更多流露着东方意境。就说西方画家,吸取东方情调的也愈来愈多了,尤脱利罗的风景画更富有中国的诗情画意,他画那些小胡同的白粉墙,虽带几分淡淡的哀愁,却具'小楼一夜听春雨,深巷明朝卖杏花'的幽静之美。"由此看,跨文化视角下的油画民族化是中国油画的一条必由之路:"油画并不是洋人的专利,土生土长的中国油画没有理由自馁,祖国泥土的浓香将随自己的作品传遍世界,闻香下马的海外观众必将一天比一天多起来!"这种油画民族化道路的运行,其实是有助于消除东西方之间的文化隔阂的:"油画的民族化,实际上也正是逐步在消灭东西方的隔膜和差异,促进东西方人们感情的融洽。"②

 论者也认识到,在承认不同艺术门类之间的共通性时,也需要注意准确把握它们之间的异质性或差异性这个前提,否则就会犯无知的错误。这是因为,不同艺术门类自有其传播媒介及表现形式等方面的诸多差异。例如美术与音乐之间就有明显的不同:"音乐是属听觉范畴的,好听不好听是关键。美术属视觉范畴,美不美的关键存在于形式之中。形式如何

① 吴冠中:《油画之美》,《世界美术》1981年第1期,第40—41页。
② 吴冠中:《油画之美》,《世界美术》1981年第1期,第46页。

能美,有它自己的规律。画得'像'了不一定就美,美和'像'并不是一码事,表皮像不像,几乎人人能辨别,但美不美呢?不通过学习和熏陶,审美观是不会自己提高的。"再如美术与文学之间,就有着视觉艺术与语言艺术之间的鲜明差异,这使得有成就的文学家未必就一定能理解有成就的画家。法国自然主义小说家左拉对自己的同乡、印象主义绘画代表人物塞尚的误解,就是一个例子。"左拉与印象派画家们很接近,他与塞尚是同乡,从小同学,长期保持着亲密的友谊,但他很不理解塞尚,他将塞尚作为无才能的失败画家为模特儿写了一部小说,书一出版,塞尚从此与他绝交了。油画之美,体现在形和色的组织结构之中,如只从内容题材等等方面去分析,对美的欣赏还是隔靴搔痒的。"①

在今天,随着各门人文学科、社会科学及自然科学对艺术现象的关注度越来越普遍,哲学、历史学、社会学、心理学、语言学、人类学、传播学、经济学等学科领域人士从艺术现象中发掘他们所在学科意义的情形,也越来越普遍。而艺术学科的有识之士也主动地借鉴这些观点去发掘艺术现象的跨学科意义。意大利哲学家、历史学家维柯在《新科学》的著述中注意发掘历史中的"诗意"。美国现代历史学家海登·怀特的"元历史"研究就注重转义、虚构、话语、叙事和文本性等视角的引入和运用,呈现出历史修撰与艺术创作及批评之间的相关性。法国学者朱莉娅·克里斯蒂娃更是直接创造出"文本间性"或"互文性"概念,并得到了罗兰·巴特的肯定和支持。正是由于罗兰·巴特的大力推广,"文本间性"概念与哲学家胡塞尔创用的"主体间性"观念等一道,在艺术学领域搅动起积极响应的浪潮,推动了艺术学领域跨学科研究的拓展。

一些中国艺术学学者就自觉地响应"文本间性"之类的跨学科研究。一位音乐理论家就回顾了自己与"文本间性"研究发生共鸣的心理历程。"对于一位音乐学家来说,对音乐本体进行必要的技术层面的分析毕竟只是一种手段,而阐释蕴藏在音乐作品深层的社会—历史内涵并做出相应的价值判断才是终极目的,而要实现这个目的,就要求将社会历史内涵的阐释和音乐本体的分析二者尽量形成相互的渗透和融合。如何在具体实

① 吴冠中:《油画之美》,《世界美术》1981年第1期,第40—41页。

践中做到这种相互渗透和融合,需要长期、认真的探索。"他相信,音乐研究不能停留在单纯的"音乐本体"分析上,而是需要将其与"音乐作品深层的社会—历史内涵的阐释"紧密结合起来,这样,诸如音乐社会学及音乐历史学之类跨学科阐释或"文本间性"阐释就是必然的选择了。"近年来,西方文论界有学者提出了'文本间性'(intertextuality,或译'互文性')理论,就音乐来说,即强调音乐文本与社会历史文化文本之间的密切关联,二者之间存在相互说明、相互解释和印证的可能性。我至今尚未读到相关的原文著述,不甚了解其理论细节,但就其基本理论主张而言,我的上述学术理念与它之间似有一定的共通性。"①显然,在这位音乐学家眼里,跨学科视角、"文本间性"视角或全门跨界视角等的存在,都是毋庸置疑的必然选择了。

或许正因如此,把任何艺术现象都纳入一个更大的整体中去加以审视,才成为一些艺术学学者的自觉选择:"艺术创作当然有共同规律,只见树木,不见森林,片面强调不同的艺术种类的特殊性当然是错误的。有比较才有鉴别,即使只为了掌握某一种艺术的本质特征,也必须把个别摆在整体中去观察。"处于整体中的个别比较才有利于把握特定艺术现象的"本质特征"。当然,这样做也需要以妥善处理不同艺术门类的特殊性为前提:"既然不同种类的艺术不仅有各自不同的形式,而且拥有不尽相同的内容,如果不去研究不同的艺术门类的特殊点,也就无从真正了解它们的共通点。事实表明:同样是歌颂革命先辈的崇高品质,戏剧、绘画或摄影,不仅在艺术形式方面有迥然不同的差别,所要反映的生活也会有不尽相同的侧重面。"但说到底,这种特殊性研究终究还是要落实到历史、时代、人民等整体视角上,"如果脱离历史发展的观点,脱离时代的要求,脱离人民的需要,孤立地看待某一种艺术现象,不可能得出科学的结论"。这里需要的是整体中的个别和个别中的整体,两者构成相互结合和交融的阐释的整体链条。"只有了解了构成艺术整体的个别,才有可能认清艺术的整体。这就是说,只有分析而没有综合,当然不能概括地认识艺术的总画面,但也只有从分析到综合,才能认清艺术的总画面。"这种整体研究

① 于润洋:《关于音乐学研究的若干问题思考》,《人民音乐》2009年第1期,第8—9页。

当然包括各个艺术门类之间的整体性关联。"包括对于戏曲、电影、音乐、绘画、雕塑、书法、建筑、摄影等各门艺术的特殊性的研究,包括对于绘画中的各个画种的特殊性的比较研究,都是认识艺术总画面的基础。只要不是脱离整体的钻牛角尖,对不同艺术门类的分别研究不只是可以容许的,而且是十分必要的。"①艺术的特殊性研究与艺术的共同规律研究的结合,真的有助于揭示艺术现象的普遍性。"只有当研究工作者从各个门类的艺术的特殊性着手,而且经过了综合以后,才能找出不同艺术种类的特殊规律和一般艺术的共同规律。"②

这表明,艺术研究者如果能够站到一个更宽阔和更高远的普遍性平台上,就有可能清晰地把握具体艺术门类及其作品本身的特长和局限性。"正是为了适应人们审美需要的多样性,艺术理论才必须论证某一艺术种类的特长和局限性。有比较才有鉴别;比较地认识了不同艺术种类的长处和短处,才有可能清醒地驾驭某一门艺术,才有可能预见它的发展和变革的可能性与必然性,才有可能在实践上取得支配某一门艺术的自由。"③这样做,也才有可能在艺术发展、变革及其实践上真正取得艺术的自由。这,或许正是艺术学理论学科的长处之一吧。

六、门类间性与艺术异通性

以上对艺术门类间性的分析把我们引导到艺术异通性的把握上。艺术门类间性,实质上正是指向艺术异通性的确认。艺术异通性,是指各个艺术门类及其具体艺术品之间总是相互异质的或存在差异的,但同时又是可以相互沟通的或具备共通性的,从而具有一种异质而共通的特性。这里可以涉及三方面。

第一,异质性。这是指各个艺术门类之间是相互异质的或相互差异的,具备异质性。承认这一点,有助于破除有关各个艺术门类之间可以相互同一的乌托邦幻想,发现它们之间具有永远的异质性、差异性或不

① 王朝闻:《艺术理论的新开拓》,《文艺研究》1984年第4期,第5页。
② 王朝闻:《艺术理论的新开拓》,《文艺研究》1984年第4期,第6页。
③ 王朝闻:《艺术理论的新开拓》,《文艺研究》1984年第4期,第6页。

同性。

第二,共通性。这是指各个相互异质的艺术门类之间毕竟也同时存在某种共通性或共通感,从而可以形成必要的相互对话。

第三,异通交融性。这是指相互异质的双方积极地寻求异质性与共通性之间的沟通和交融,从而形成异质性或差异性与共通性和同一性之间的相互交融状况。

七、 阅读与思考

要了解"艺术门类间性",除了阅读上一章所介绍的胡塞尔有关"交互主体性"的著述外,可进一步阅读有关"文本间性"等概念的著述,见法国批评家朱莉娅·克里斯蒂娃的《文本与文本科学》《词语、对话和小说》等,收入她的《符号学:符义分析探索集》(史忠义等译,复旦大学出版社2016年版)一书。

还有布尔迪厄的《艺术的法则——文学场的生成和结构》(刘晖译,中央编译出版社2001年版)也可参考。

从艺术门类间性视角出发去看待艺术学理论,可以就各个艺术门类间的艺术异通性问题展开进一步的分析和思考。

第三章

艺术学理论学科变迁与构型

　　作为一门一级学科,艺术学理论在当前正面临一些学科构型问题的缠绕。适当了解这些学科构型问题的缠绕,有可能帮助我们明了这门学科的深层理路。

　　而要这样做,需要把中国艺术学理论学科以及它所从属的整个艺术学学科门类变迁,同改革开放的 40 多年历史联系起来考察。这主要是由于,改革开放时代的变革历程深刻地解放了中国艺术,促进了空前的艺术恢复和发展局面的形成;与此相连,中国艺术的恢复和发展又强烈地推进了中国艺术学科的恢复和发展,而与此相伴随的则是改革开放时代整个中国学科体制的恢复和快速发展。因此,在中国改革开放 40 多年之际回头考察中国艺术学学科发展,有助于进一步弄清两者之间的必然联系。

　　也要看到,中国艺术学学科门类以及其中的艺术学理论学科的诞生,至今也不到 10 年时间,但中国的改革开放时代却已走过 40 多年的历程了。站在这特殊的时间节点回望中国艺术学学科门类的来路,但见芳草萋萋,踪迹难辨,景观依稀。需要静下心来,适当钩沉起中国艺术学学科门类与中国艺术门类潮相偕度过的那段峥嵘岁月,以便在走向未来时能够心中有数,至少有所准备。

一、回望中国艺术门类潮

　　不妨首先前往有关中国艺术门类潮的记忆库看看,那里或许更容易触发已经变得有些飘忽不定的艺术发展线索。改革开放,虽然首要和根

本性地是指中国社会的政治、经济和社会等维度的拨乱反正进程,但艺术却也总是把自己的投影深深地融入此进程之中,并成为这一进程的进军号角或代言者。正因如此,艺术的变化总是能折射整个改革开放时代的变迁轨迹。

要探讨艺术与改革开放时代进程的关系,首先需要就艺术学学科门类(有时也称艺术学门类)与艺术门类的关系做简要梳理。艺术学学科门类与艺术门类虽然是不同的概念,但是既有区别也有联系。艺术门类是指由媒介及创作方式等的差异而形成的艺术实践(创作或展演)的多种类别,如音乐、舞蹈、戏剧等艺术门类;而艺术学学科门类则是指艺术研究的学科类别,下辖音乐学、舞蹈学和戏剧学等学科。这看起来本来已经可以清楚地显示出艺术门类与艺术学学科门类之间的相互差异,但实际上,它们之间的联系却是无法割断的,这就表现在两方面:一方面,由艺术实践构成的艺术门类是艺术学学科门类的研究对象;另一方面,艺术学学科门类中则又实际地可以包含艺术门类中的艺术实践内容(尽管还有艺术研究内容)。可以看到,已然沉落为文化记忆的改革开放时代中国艺术门类潮,会渐次回放出它那几段珍藏的记忆。

第一时段记忆指向大约1978至1989年,那是中国艺术门类的复苏时段,与中国社会从农村经济体制改革转向城市经济体制改革的进程相伴随。这时段艺术记忆的主调在于协调处理重新高扬的艺术自由与多年延续的艺术对现实政治主题的配合之间的矛盾。那时的文学(目前一般被划在艺术门类之外)在整个艺术家族中还处在引导地位上。邓小平重申要保障在"文化大革命"中未能付诸实施的两种艺术自由:"在艺术创作上提倡不同形式和风格的自由发展,在艺术理论上提倡不同观点和学派的自由讨论。"① 与改革开放时代之前的十年"文化大革命"相比,这个时段的改革开放效果确实是令人难忘地务实的:政府在具体的艺术管理行为中,真正开始注重保障两方面的艺术自由:一是尊重艺术家的创作自由,鼓励不同艺术风格及个性的自由发展;二是尊重艺术理论、评论的

① 邓小平:《在中国文学艺术工作者第四次代表大会上的祝词》(1979),《邓小平文选》第2卷,北京:人民出版社,1994年,第210页。

自由争鸣,允许不同观点和学派的自由讨论。其突出标志就是艺术家们获准走出艺术作为政治的工具的旋涡,开始起而独立探索艺术语言的自主性地位。伴随文学门类潮而兴起的是美术门类、戏剧门类和电影门类等掀起的艺术门类潮:吴冠中的绘画"形式"论、高行健等的实验戏剧、张暖忻和李陀的"电影语言现代化"论、汪曾祺的"语言是小说的本体"论等都体现出这种艺术复苏冲动。至于第五代电影、85'美术新潮和89'现代艺术大展、85'新音乐运动、实验戏剧和先锋小说潮等艺术思潮、艺术流派或艺术社团,则是这种艺术复苏的更加引人瞩目的标志。

第二时段为1990至2002年,属于各艺术门类分层发展时段,出现了艺术政治、艺术陶冶及艺术消费等之间的多层面协和景观,与此相应的是中国社会改革开放进程的深化以及作为其"中心"的"经济建设"在政治、社会和文化等领域的纵横渗透作用。在这个时段,中国艺术界在经过多年尝试后,终于找到了政治与审美相互协调的办法,这就是实施可以被称为艺术分层发展的方案:一方面是弘扬主旋律,落实政府管理部门有关艺术配合政治需要的总体规约;另一方面则是提倡多样化,满足观众群体的多方面的审美需求。如此一来,中国艺术界出现了各艺术门类分层发展的生机勃勃景象。与此同时,随着电影业的恢复和电视业的迅速发展,以电影、电视艺术和流行音乐为代表的大众艺术形态,成为中国艺术界在社会生活中产生重要影响的艺术门类主流(由于这个原因,以下不妨更多地以影视作品为例)。电视剧《渴望》《北京人在纽约》《编辑部的故事》等,以及电影《甲方乙方》《不见不散》《大腕》《英雄》等,相继成为这个时段中国艺术门类潮的路标性作品。

第三时段为2003至2012年的艺术门类繁荣时段,其突出标志是快速发展的艺术产业(或文化产业)逐渐产生出与艺术事业相互争奇斗艳的效应。此时段中国社会改革的标志性举措,突出地表现为一种文化论转向进程的推进,即提出"提升中国国家文化软实力"和"建设社会主义文化强国"等新任务,使经济学过程变得文化化,让文化成为引领艺术生活乃至经济生活的核心逻辑。继《英雄》以"视觉凸现性美学"而拉动中国艺术界的视觉美学潮后,《十面埋伏》《天下无贼》《唐山大地震》《集结号》《让子弹飞》《画皮2》等的出现,一方面表明艺术产业的产品实现快

速增长,特别是在满足观众的身体美学需要或消费文化需要方面做出了有力的实绩,但与此相应的是,其中某些产品对消费功能的过度开发和满足,容易导致低俗化或媚俗化现象流行开来,甚至推衍成为艺术繁荣发展中的不和谐插曲。这种情形所引发的深刻教训在于,艺术既要"以人为本"地满足观众的多样化审美需要,更要懂得在上述满足中提升他们的审美品位。

第四时段为 2013 年至今的艺术门类规约时段,探寻中国传统引领下艺术消费与艺术品鉴之间的平衡,特别是本土文化传统元素对艺术消费的美学规约,也就是如何以传统特性引领下的高雅纯正审美品位去规范和约束日常艺术消费活动。这时段中国社会改革开放进程的新趋向在于,把上一时段凸显的文化论转向转变为中国传统文化论转向,从而把中国传统元素在社会生活中的引领作用强调到一种空前的高度。《人在囧途之泰囧》《捉妖记》《夏洛特烦恼》《心花路放》《港囧》等轻喜剧作品的风行一时,迫使人们认真思考本土文化传统对艺术消费的规约。《智取威虎山》《湄公河行动》《战狼 2》《红海行动》等以"港风北融"为鲜明特色的动作片在观众中引发强烈的民族主义热潮,既表明中国电影市场的上升空间比预想的远为开阔,同时又表明理性的观影在如今变得越来越重要了。还应当看到,这个时段中引人瞩目的景观是网络型艺术的崛起。依托互联网而生长的网络型艺术,有效地把观众从以往的被动受者地位解放出来,同时获得了受者与传者的双重角色。目前,网络型艺术、倚网型艺术和传统型艺术三分天下,其中网络型艺术和倚网型艺术处于主流,传统型艺术处于边缘。当此处境,艺术引导的任务变得日益重要而又艰巨。

有关中国艺术门类潮的上面四段记忆,当然只是简约的,但从中可见出改革开放 40 多年来中国艺术门类潮的大趋势:从改革开放时代之前政治引领时段的单一格局中走出,在"以经济建设为中心"的国家战略推动下,伴随社会物质生产的快速发展而迅速发展,逐步呈现出多形态、多样化及多层次的艺术繁荣发展局面,并形成政治导向、市场导向及个性导向等多重力量之间的相互对话与协调格局,由此给恢复和发展中的中国艺术学学科提供了有力的支撑。

二、中国艺术学的学科变迁

回放出中国艺术门类潮的上述景观,便于我们继续搜寻有关改革开放时代中国艺术学学科门类发展的那些斑驳记忆及其背后的支撑力量。既作为中国艺术门类潮强力推动的成果,也作为中国学科体制改革和发展的成果,中国艺术学学科变迁与中国艺术门类潮的四个时段大体对应,也可以说经历了相应的四个时段的变迁,其关键一环就在于顺利实现了升"门"的宏愿。

第一时段为艺术学学科恢复与重建时段。与中国艺术的复苏相应,中国艺术学学位制度和学科制度在此时段相继恢复,其集中表现就是,在1983年和1990年颁布的高校和科研机构授予博士和硕士学位的学科目录中,"艺术学"已然成为文学门类中与已有的"中国语言文学"和"外国语言文学"两个一级学科相平行的第三个一级学科。随即,一批批艺术学科的学位人才成长起来,同时也收获了一系列艺术学科的学术成果。这表明,中国艺术学逐渐跨越"文化大革命"时期那种简单地从属于和受制于政府短时期政策主题的要求的困境,转而按照现代性学科制度的规范去自主地发展。这就是说,艺术学界终于重新达成了如下共识:艺术学就是关于艺术的自主学科,不应当简单地重复艺术管理政策的要求,而应按自身的学科逻辑去自主生长。

第二时段为艺术学学科开放与发展时段。与电影和电视艺术等大众艺术的兴盛及设计艺术等应用型艺术的迅速发展相应,各个艺术门类学科的发展得以提速。到1997年,文学门类中除新增设"新闻传播学"为一级学科外,已经列为一级学科的艺术学将已有的二级学科扩展到八个,即艺术学、音乐学、美术学、设计艺术学、戏剧戏曲学、电影学、广播电视艺术学和舞蹈学。一个具有意义的标志是:一级学科艺术学下面不仅各个门类艺术学在蓬勃发展,而且作为艺术理论学科的二级学科"艺术学"也迅速发展起来。这时期中国艺术学注重向国际学科与学位制度开放,在开放中学习国际先进的学科与学位制度经验,在此基础上以我为主地构建中国艺术学的独特体系。

第三时段为艺术学学科升"门"时段。正是依托各门类艺术,特别是电影、电视艺术和流行音乐等大众艺术的社会影响力与日俱增,以及它们在整个艺术家族中的地位和作用日益巩固和提升这一特定背景,出于加强艺术学人才培养和科学研究的新需要,到2011年2月13日,国务院学位委员会终于正式决定将艺术学升格为学科门类并在其下设置五个一级学科。自此,艺术学脱离开文学门而拓展为拥有艺术学理论、音乐与舞蹈学、戏剧与影视学、美术学和设计学等五个一级学科的独立学科门类,从而为自己开辟出了一个更加高远的发展空间。

第四时段为艺术学学科门类的开垦与耕耘时段。获准独立门户以来的艺术学学科门类,正在按各个一级学科的学科建制去建设和发展。其具体状况有待于不断地回头反思和总结。

简要回顾改革开放40多年来中国艺术学学科变迁历程,可以说,它属于艺术繁荣和文化复兴时代结出的学科之果。假如没有改革开放40多年中国艺术门类的复苏、发展和繁荣局面,中国艺术学学科的发展乃至成功升门,肯定都是不可能发生的事。同理,假如没有中华民族伟大复兴成为"新时代"的国家战略目标,作为这种复兴过程之重要环节的中国艺术门类和中国艺术学学科门类,在当前受到社会各界如此高度的重视以及获得如此丰盛的建设资源,也是不可思议的事。现在回顾上述事实,与其说是为点燃艺术学界自身的自豪情绪,不如说是要激发起更加强烈的建设自觉性和积极性,因为,升级为独立学科门类的中国艺术学学科,同那些早已成为学科门类的相对成熟的学科门类相比,毕竟尚处于筚路蓝缕时段,目前尤其需要的不是自豪感和自信心的持续激发,而是以更加自觉和积极的姿态去冷静地开垦和耕耘。

三、中国艺术学学科门类中的差异化困扰

完成升"门"宏愿之后的中国艺术学学科门类(或艺术学门类),到底该怎样发展?冷静地看,当前艺术学学科门类确实面临一系列新问题。需要说明的是,这种新问题还不能仅仅从艺术学学科门类自身简单地去看,而应该基于艺术学学科门类与其他学科门类之间的关联从整体上去

看,也就是纳入中国学科门类的整体中去看。这是由于,中国艺术学学科门类必然地是在与其他学科门类的关联整体中去建设和发展的。艺术学学科门类尽管在全科型艺术院校和单科性艺术院校中无可怀疑地占据优势或主导地位,但在综合性大学、理工科大学或师范大学的综合型学科环境中,却处在边缘或次要地位,因而它与其他学科门类之间的协同生长情形,就是值得认真考虑的事。这种多学科协同生长环境与全科艺术院校和单科艺术院校的单纯艺术学科环境相比,毕竟颇为不同,这就必然导致艺术学学科门类在其发展中遭遇一些或明或暗的差异化困扰。差异,是指两种或两种以上事物之间存在不同;差异化,是指这些不同事物之间的差异得以呈现的过程;差异化困扰,则是指不同事物之间因相互差异而产生难以化解的冲突性后果。这里的差异化困扰,就是指艺术学学科门类面临来自学科门类内部和外部的因相互差异或异质性关联而产生的悖逆或冲突。这里不妨从几个层面去做简要考察。

第一层,在艺术学学科门类与其他人文学科门类和社会科学门类之间,存在着艺术实践—艺术研究的交并型学科与纯研究型学科之间的差异化困扰。这里的交并型,是指相互交融或相互并置的情形。相互交融,是指两种或多种事物之间实际上交叉和融汇起来了;而相互并置,仅仅是指它们之间相互并存、并列而缺乏交叉或交融的状况。众所周知,艺术学学科门类中的普遍现象是艺术实践(艺术的创作、表演、展览及教育等方面)与艺术研究相互交并,特别是这个学术共同体的不少成员、甚至大多数成员都需要从事艺术实践。当文学学科门类中的中国语言文学学科一般不必专门涉及文学创作实践时,也就是中文系通常不专门培养作家和诗人,而是培养文学研究者时,当哲学学科门类、历史学学科门类、政治学学科门类等更是专门从事研究时,艺术学学科门类下除艺术学理论外的所有四个一级学科,都需要将艺术实践与艺术研究交融或并置起来,即学位点中一部分成员偏重于艺术实践,而另一部分成员偏重于艺术研究,或者有的成员两者兼顾(即相互交融)。不妨以某音乐学院为例。该校所建音乐与舞蹈学一级学科博士学位授权点,其实只有音乐学学科点而放弃建设舞蹈学学科点。就其音乐学学科而言,其下辖二级学科由三个类别或系列构成:一是作曲类,二是音乐学类,三是音乐表演类。具体的二

级学科专业类别如下：一是作曲类,含音乐创作、和声、复调、作品分析、器乐编配、视唱练耳等;二是音乐学类,含音乐美学、中国传统音乐、中国近现代音乐史、中国古代音乐史、西方音乐史、世界音乐、音乐心理学、音乐治疗等;三是音乐表演类,含声乐表演、西方管弦乐表演、中国民族管弦乐表演、中国打击乐表演、西洋打击乐表演、乐队指挥、合唱指挥等。从这三个类别看,该校音乐学学科三个类别中有两个(即作曲类和音乐表演类)是指向艺术实践而非艺术研究的,而只有一个类别即音乐学类才是专指艺术研究的。这种将艺术实践与艺术研究交融或并置起来的做法,构成了艺术学学科门类区别于其他人文学科门类和社会学科门类的显著特点之一。

第二层,在艺术学学科门类内部各个一级学科之间,存在着纯研究型学科(即艺术学理论)与艺术实践—艺术研究交并型学科(即音乐与舞蹈学、戏剧与影视学、美术学、设计学)之间的差异化困扰。当作为纯研究型学科的艺术学理论学科的几乎全体成员都可以一律致力于艺术研究时,艺术实践—艺术研究交并型学科的成员则不得不被分离成纯研究型成员和实践—研究交并型成员两类。某艺术院校的舞蹈学学科,由下列两类组成:一类是学术型学位人才培养,含舞蹈理论、舞蹈美学、中国现当代舞蹈史、外国舞蹈史等;另一类是专业学位型人才培养,含舞蹈编导和舞蹈表演等。这两类构成在戏剧学、电影学、电视艺术学、美术学和设计学等专业艺术院校中也大抵如此。显然,在这两类构成中,学术型人才培养偏重于艺术研究,而专业学位型人才培养几乎全都偏重于艺术实践。

第三层,在艺术学学科门类下四个艺术实践—艺术研究交并型学科之间或内部,同时存在着几组差异化困扰。第一组为艺术实践型师生与艺术研究型师生之间的差异化困扰(已如上述)。第二组为一度创作型艺术与二度创作型艺术之间的差异化困扰,如电影、电视剧、美术和设计一般为一度创作型艺术,其观众的观赏与其艺术品创作之间可以相互分离,而音乐、舞蹈和戏剧则通常为二度创作型艺术,都依赖于观众的入场观赏才能真正完成。第三组为单媒介型艺术(如音乐、绘画等)与综合媒介型艺术(如电影和电视剧等)之间的差异化困扰,这两种类型之间各有其因媒介差异而形成的美学特点之差异。第四组为传统型艺术活动与新

兴跨媒介型艺术活动之间的差异化困扰,这实际上就是指当前打破常规的艺术实验与常规艺术之间的紧张关系,它们正越来越成为艺术创作和艺术鉴赏的主流,引领艺术消费的时尚潮。

由于这些差异化困扰的存在,艺术学学科门类的发展必然会呈现出区别于其他人文学科门类和社会科学学科门类的独特的学科门类景观。或许这种学科门类景观的根本点就集中在如下一点上:作为其研究对象的人类艺术活动本身就必然地包含永不舍弃的艺术实践与艺术研究两方面。一方面,艺术活动需要创作或表演,以便产生活生生的艺术形象的世界,这就是艺术实践的作用;另一方面,这种活生生的艺术形象世界及其意义又需要得到学理概括,以便成为可理解的学术文化的一部分,这就有艺术研究的作用。艺术学学科在其发展中,就这样既需要永不停顿的艺术实践,也需要不断的艺术研究,这两者之间互有差异,但又相互不可取代、相互倚重和相互共生。如果说,艺术实践主要是做的事情,那么艺术研究就主要是思的事情。对艺术学学科门类成员(教师或学生)而言,这种做的能力和思的能力之间,既可能相互协调,也可能难以协调。无论相互协调与否,它们注定了都会作为艺术学学科门类景观的典范型特征而存在下去。

四、艺术学理论及其表层学科构型

由谁来叩探新生的艺术学学科门类自身的学科门类层次上的大问题? 也就是说,假如它下面的五个一级学科都自顾自地潜心探索自身的学科问题时,这个学科门类层次大问题又该由谁来承担? 其实,这个问题也可以从两方面来看。一方面,五个一级学科(艺术学理论、音乐与舞蹈学、戏剧与影视学、美术学、设计学)在潜心于自身的一级学科问题探究的同时,也会责无旁贷地去分心探讨艺术学学科门类层次的大问题,并且将这种学科门类层次大问题探讨沉落到自身的一级学科问题的探讨之中。这一点是不用怀疑的。而另一方面,作为研究各个艺术门类之间的普遍规律和特性的一级学科,艺术学理论学科更应当富有担当地致力于艺术学学科门类层次问题的研讨,因为这恰恰正是它得天独厚之处或分内之

事：不再是分门别类地研究艺术门类，而是综合地研究各艺术门类之间的普遍性问题，从而富有逻辑地通向艺术学学科门类层次问题。

由此看，正是由学科性质所致，艺术学理论学科对自身一级学科层次问题的探讨，实际上可以同时约略意味着对艺术学学科门类层次问题的探讨，尽管这两者之间无法真正等同。这里的"约略意味着"的意思是，艺术学理论学科一方面可以宛如分内事地汇集和概括其他四个一级学科中的那些普遍性问题，进而从中探寻整个艺术学科门类发展的普遍性问题；另一方面也可以适当扬弃四个一级学科中的那些特殊性问题，让它们留待四个一级学科本身去探讨。而汇集和概括四个一级学科的普遍性问题以供进一步研究，恰恰才是艺术学理论学科自身要做的分内事（尽管四个一级学科自己也会做，相互不矛盾）。

既然如此，这里不妨将艺术学学科门类下艺术学理论学科的问题作为依托，进一步探讨艺术学学科门类在当前面临的主要问题。当前推进中国艺术学理论学科，迫切需要开展多方面的工作。这里不妨集中探讨艺术学理论的学科构型问题：艺术学理论作为一门学科，其基本概念、形态和方法等应当如何构建起来。这种学科构型问题可以从两个层面来看：一个层面是艺术学理论的表层学科构型，另一个层面是艺术学理论的深层学科构型。前者指向艺术学理论学科的通常可见的二级学科方向层面，后者涉及它的更深层次的学理建构层面。

说到艺术学理论的表层学科构型，当前确实需要同时开展多维度的建构工作。这里暂且提及下面四个维度（当然不止于此）：艺术理论的原创性建构、艺术史的深广探测、艺术批评的敏锐评价和艺术实践的学理精炼。

艺术理论的原创性建构，应当是艺术学理论学科的根本性学科维度或核心区域。它是要在梳理中外古今艺术理论传统的基础上，探索当前艺术活动和艺术理论中的前沿问题、核心问题或深度疑难。例如，艺术概念界定、艺术观念概括、艺术体制探究、艺术品及其特征探讨、艺术家及其创作的新特点观察、艺术观众及艺术接受和艺术消费的当代症候诊断、艺术批评家及艺术批评的新问题质询等。同时，艺术理论在与相关学科的交融中所产生的分支学科也亟待建设，例如艺术美学或艺术哲学、艺术心

理学、艺术语言学、艺术社会学、艺术传媒学、艺术遗产学、艺术教育学和艺术管理学等。

艺术史的深广探测,是指对跨越各个艺术门类史的普遍艺术史规律和特性的研究。这应当是迄今为止艺术学理论学科的一个带有"瓶颈"特点的维度,因为单个艺术门类的艺术史具体而务实,人人皆知它触手可及。但是,跨越单一艺术门类艺术史的多门类艺术史著作,却至今踪迹难觅。这主要是由艺术史研究者的个人才干的限度所致:你终其一生把一个艺术门类的发展史研究透彻足矣(其实也很难如此说),哪有能耐把所有艺术门类的历史全都研究透?这样的质疑诚然在理,但从艺术学学科体制的建构来看,艺术史的研究在体制上其实是可以开辟出新的发展天地的。当前艺术史研究的突破点就在于,从艺术史学科体制上对艺术史的研究对象和研究方法等基本问题,做出新的规范并从事相应的学术实践(对此当另文论述)。

艺术批评的敏锐评价,要求对艺术现象展开研究,主要是探讨如何运用中外古今艺术理论及艺术史知识去对当前艺术活动做出及时而敏锐的评价和论辩。别林斯基曾对文艺批评作出如下理解:"这是一种不断运动的美学,它忠实于一些原则,但却是经由各种不同的道路,从四面八方引导你达到这些原则,这一点就是它的进步。……批评的目的是把理论运用到实际上去。"① 如此看,艺术批评作为"不断运动的美学"的特点就在于,它在面对必须加以及时和敏锐评判的当代各种艺术现象的"实际"时,需要综合地和反复地尝试多种不同的理论路径或手段,从而最终抵达自己所忠实的美学原则。这意味着,艺术批评需要依托自身的美学原则去进行,但这种美学原则却不是始终如一的或恒定不变的,而是在对当代各种艺术现象的持续不断的批评过程中建构起来的。艺术理论中概括出来的美学原则可以有相对的普遍性和稳定性,然而,艺术批评中的美学原则却始终是特殊的和变化的,是需要时时在当代各种艺术现象的特定批评的"实际"过程中加以检验的。

① [俄]别林斯基:《论〈莫斯科观察家〉的批评及其文学意见》,《别林斯基选集》第1卷,满涛译,上海:上海译文出版社,1979年,第324页。

艺术实践的学理精炼,是指艺术学理论学科要求对各个艺术门类的艺术实践加以跨门类的概括和总结,进而按学理逻辑去提炼,以便尽力从中概括出艺术实践的普遍规律。这样的成果,既可以成为各艺术门类学科的一部分,也可以汇集为艺术学理论学科成果的一部分。这些艺术实践包括艺术创作或艺术制作、艺术表演、艺术展览或艺术策划、艺术管理、艺术教育、艺术传播、艺术遗产、艺术与文化创意等环节及其相关个人体会。此外,音乐、舞蹈、戏剧或戏曲、美术、设计等艺术门类领域的创作者或表演者,在自己的创作、表演、人才培养(或传统的师傅带徒弟)等过程中积累的个人体验、心得等,需要加以学理提炼或精炼,使其成为艺术学理论或各艺术门类理论中的有机组成部分。例如,可以如实地记录下那些有成就的艺术家的创作、表演或指导青年人才的个人体会、经验之谈等,再加以汇编和概括,从中提炼出学理精华。同时,就当前艺术产业的大众艺术生产来说,一部大众艺术品如电影、电视剧、舞台剧等的诞生,其创作者往往不止于编剧、导演和作曲家等,而且还应包括创意管理人员在内,事实上是众多专门人才协同努力的成果。因此,这种创意管理经验同样值得加以学理精炼。

上面有关中国艺术学理论的学科维度的概括,是从当前学科发展的一般性角度去考虑的,在实际的推进过程中应当允许各种具体的变通。

五、艺术学理论的深层学科构型

在改革开放40多年中国艺术和艺术学景观的回放过程中,当前中国艺术学理论所面临的深层学科构型问题实际上已逐渐由隐而显地暴露出来。作为研究各个艺术门类之间的艺术异通性关联的学科,也作为由原来的二级学科"艺术学"(实为艺术理论)升级而成的一级学科,艺术学理论如今已层层叠加了以往艺术理论发展所积聚的重重矛盾或疑难,其具体表现就是一些深层学科构型问题变得越来越突出,需要认真应对。

艺术性与艺术学性,就是一对首先需要加以重视的深层学科构型领域。这可以从两点争鸣表现出来。一是在艺术与艺术学的关系上,一种观点认为艺术就是指艺术创作,没艺术学或艺术研究的什么事;另一种观

点则认为艺术的发展需要艺术学的支撑和导引。二是在艺术与学术的关系上,一种观点相信艺术本身就是学术,故从事艺术创作的人凭借其创作才华而非研究能力,完全有资格取得博士学位;另一种观点则认为艺术只是学术的研究对象,而非学术本身。其实,今天意义上的艺术与艺术学,以及艺术与学术的区分,都不是本来就有的或自然而然形成的,而是进入现代性进程以来现代性学术体制持续建构的产物。也就是说,假如离开了前述"美的艺术"观念的开创性划分,特别是康德有关艺术是天才的自由游戏的理论的导引,我们还会有今天仍在持续使用的审美的艺术观念及其一系列延伸性认识吗?显然,艺术与艺术学的区分、艺术与学术的区分,及其相互关系的处理,其实都来自人们的现代性学术体制建构。有什么样的现代性学术体制建构,就会产生什么样的现代性学术观念及其延伸性观念。今天的审美的艺术观念的存在和使用本身,就包含着现代性学术体制的建构成分在,从而无法与现代性学术体制本身区别开来。正是这种现代性学术体制,要求艺术(艺术创作)与艺术学(艺术研究)之间有所分工,以便各尽所能。这至少要求承认:一方面,人们的艺术创作能力与人们的艺术研究能力之间尽管存在着分工的不同,但是各有所长;另一方面,两者都共同地成为艺术发展的推动力量。正因如此,艺术与学术的区分就变得显而易见了:艺术是天才的自由游戏,而学术(例如艺术学或艺术研究)则是对这种天才的自由游戏的研究。也就是说,学术以艺术为研究对象,艺术以学术为智慧支撑。艺术与学术之间,是研究对象和研究主体的区别。假如将艺术与学术看成同一件事,完全消融它们之间的界限,也就是凭艺术创作才华也可以获得博士学位,那就打乱了现代性学术体制的建制性安排,也就属于现代性学术体制的破建制之举。

 还应当看到,到目前为止的中国艺术学理论的发展和演变,一直在持续遭遇中国学术性与世界学术性之间的深刻矛盾的缠绕。今天的中国艺术学理论,到底是应当走中国学术道路还是外国学术道路?例如,当前的通用理论术语,应当是中国的还是外国的?也就是,是完全采用"虚静""心斋""意象""意境""气韵生动"等中国古典艺术理论概念,还是继续沿用现代以来的"审美""美学""无功利性""浪漫主义""典型""现实主义"等现代性艺术理论话语?这其实正是当年王国维、梁启超、鲁迅等一

代人曾经遭遇的问题的当代延续。王国维在1906年就认识到,以"综括"和"分析"见长的"世界学术",同仅限于"实际"和"通俗"层面的中国固有学术传统之间存在差异:

> 抑我国人之特质,实际的也,通俗的也;西洋人之特质,思辨的也,科学的也,长于抽象而精于分类,对世界一切有形无形之事物,无往而不用综括(generalization)及分析(specification)之二法,故言语之多,自然之理也。吾国人之所长,宁在于实践之方面,而于理论之方面则以具体知识为满足,至分类之事,则除迫于实际之需要外,殆不欲穷究之也。①

他虽然持有明显的褒外而贬内的立场,但仍然提出了以中外"兼通"为标志的现代中国学术改革目标:"异日发明光大我国之学术者,必在兼通世界学术之人,而不在一孔之陋儒固可决也。"②他的学术理想在于,盼望能出现通晓中国学术而又同时"兼通世界学术"的学术人才。这种中外"兼通"型人才,应该大抵就是人们常说的"学贯中西"型人才的由来之一吧。随着现代性进程的深入,完全抛弃这一进程而回到中国古代,也就是走"复古"道路,显然完全行不通,因为我们的日常语言、学术语言乃至"世界观""人生观""价值观"等早已是现代的了;而完全信奉这些现代性学术话语而无视自身的古典传统,也同样不足取,因为那是一种"无源之水无本之木"的丧魂落魄之举。比较合理的选择,还是继续顺应现代性学术体制的进程而又同时适当注重自身古典传统的灵魂导引。

当前从事中国艺术学理论,还不得不遭遇学科性与跨学科性的缠绕。一方面,当前筚路蓝缕地开拓艺术学学科门类下艺术学理论一级学科,势必要求加强它所辖的二级学科和三级学科的划分及其分级分类建设,所以需要调动学科意识去行动。但另一方面,当前世界学术潮流的基本特

① 王国维:《论新学语之输入》,《王国维文集》第3卷,北京:中国文史出版社,1997年,第40页。
② 王国维:《奏定经学科大学文学科大学章程书后》,《王国维文集》第3卷,北京:中国文史出版社,1997年,第71、72页。

征却在于跨学科化或去学科化,转而注重学科与学科、领域与领域之间的跨界交融。这样一来,新生的中国艺术学理论学科的发展就必然遇到一种矛盾:当前我们确实需要着力建设中国艺术学理论学科,然而世界学术界却又不存在这样的范例或样板可资借鉴。因此,一种深切的疑虑难免滋长起来:有必要建设独立的艺术学理论学科吗?更深的疑虑在于,果真存在一种可以完全离开其他学科的灌溉而独立生长的艺术学理论吗?这显然是不可能的事。更需要看到的是,艺术学理论学科从一开始就是生长于其他学科合力构成的综合学科环境下,从未有过完全自给自足或自力更生的时候。与此同时,哲学(或美学)、历史学、心理学、语言学(或符号学)、社会学(或人类学)、政治学、传播学、经济学等学科,竞相成为深层次地影响或滋养艺术学理论的主干学科。这确实是别无选择的事情。艺术学理论假如不从这些学科里吸纳自身的生长养分,又能从其他哪些地方去吸纳呢?

最后,或许相比而言,艺术门类学科性与艺术跨门类学科性之间的矛盾,才是艺术学理论学科至今遭遇的尤其尖锐而又难以化解的深层学科构型上的疑难。一方面,艺术学学科门类内部,除艺术学理论学科是不属于艺术门类学科的唯一的艺术跨门类学科外,其他四个一级学科都是艺术门类学科,它们无一例外地要研究自身艺术门类的问题。而这四个艺术门类学科中,其实又或明或暗地隐伏了更多的艺术门类学科,它们至少有七门:音乐学、舞蹈学、戏剧学(含戏曲学)、电影学、电视艺术学、美术学和设计学。另一方面,那唯一不属于艺术门类学科的艺术学理论学科,却被赋予了研究那四个或七个艺术门类学科之间的跨门类共同规律和特性的重要使命。这样一来的后果就在于,属于各个艺术门类学科的人士可能会发起针对艺术学理论学科的两点学科合理性及合法性质疑:质疑之一,就连具体的艺术门类学科都不做、甚至都不懂,有什么资格闯进陌生的门类中指手画脚?质疑之二,即使好不容易已经稍稍弄懂一两门艺术门类学科,但又有什么资格跑来试图概括那所有七个艺术门类学科的共同规律和特性?人非天才,怎么可能同时弄懂全部七个艺术门类学科的究竟?这两种来自艺术门类学科的尖锐质疑看起来确实十分在理,甚至"得理不饶人",很难加以有力的反驳,但是并不难回应,因为,正像人

类自古以来就拥有自身的抽象、概括或综合能力一样,今天的艺术学理论家照样可以运用自身的抽象或概括能力,去进行跨艺术门类学科的通盘思考,而不必仅仅固守于具体的艺术门类学科范围。陆机《文赋》说过:

> 遵四时以叹逝,瞻万物而思纷。悲落叶于劲秋,喜柔条于芳春。心懔懔以怀霜,志眇眇而临云。咏世德之骏烈,诵先人之清芬。游文章之林府,嘉丽藻之彬彬。……精骛八极,心游万仞。……观古今于须臾,抚四海于一瞬。……笼天地于形内,挫万物于笔端。①

这里说的虽然只是创作"文赋"时的心理状况,但用来形容艺术学理论研究时研究者在各个学科之间跨越、在各艺术门类之间跨越时的跨界运思状况,也应当是适宜的。与各艺术门类学科致力于自身艺术门类规律和特性的研究相比,艺术学理论学科注定了就是一个着力研究各艺术门类之间的普遍规律和特性的学科。这种不同,其实归根到底也是一种基于现代性学术体制的学术分工或学科分类之不同而已。

上面提及的由艺术性与艺术学性、中国学术性与世界学术性、学科性与跨学科性及艺术门类学科性与跨艺术门类学科性等四组深层学科构型问题组成的学科模型,涉及面虽然有限,但也应当属于中国艺术学理论发展中的主要问题。它们既是挑战,更是机遇。新兴的、有待于成熟的中国艺术学理论,需要在持续的沉着应战中,寻觅和抓住新的学科发展机遇,产出新的有分量的学术成果。如此,中国艺术学理论才可以在当代中外学科之林中真正争得自身的一席之地。

以上对改革开放 40 多年中国艺术学学科变迁及其当前课题做了匆匆勾勒,许多问题都有待于进一步追究。至此,有一点余论需约略点出:离开原有文学学科门类"母体"的艺术学学科门类,应当在何处安置自身的灵魂?也就是说,艺术学学科门类之所思所虑的焦点,是"艺术"或"艺"还是别的什么?如果是,那就还需要进一步追问,"艺术"或"艺"本身的焦点又应该是什么?追究这样的问题,可以说就进入艺术学学科门

① (晋)陆机:《文赋》,《陆机集》,金涛声点校,北京:中华书局,1982 年,第 1—2 页。

类的至关重要的灵魂地带了。回顾古往今来的中国艺术和艺术学学科变迁历程,有一点是需要指出来的,这就是:究竟是"诗""诗意""诗性"或"诗兴"等与"诗"相关的诗意,还是"文""言文""人文"等与"文"相关的人文,应当继续成为当前中国艺术和中国艺术学学科的"母体",引领其前行? 这想必是值得继续思虑和探索的。

六、阅读与思考

艺术学理论从其学科诞生之时起至今,仍面临自身的学科特性的困扰。也就是说,该学科作为学科的始基或基础一直处在争议之中。这一点并不奇怪:历史学、哲学、美学、中国语言文学等学科至今不是也存在同样的争议吗? 不妨带着这些疑惑性问题去继续推进具体问题的思考和解决,在此过程中想必能有新的发现。

当代学者对此的反思,可阅读张法《文艺学·艺术学·美学——体系构架与关键语汇》(人民出版社 2013 年版)。该书梳理了文艺学、艺术学、美学这三个关键学科在西方的发展历程,重点辨析了中国进入现代性进程以来在中西交流中出现的相关学科语汇变迁,把一些复杂的问题解释清楚了。

第二编
基础理论艺术学

第四章

基础理论艺术学概述

基础理论艺术学或基础艺术学理论,是研究各个艺术门类间的普遍规律的学科形态,包括艺术理论、艺术史和艺术批评。

一、有关基础理论艺术学的质疑

谈起对基础理论艺术学的质疑,不妨稍稍回溯二十多年前产生过的一点争议。当1997年国家新公布的《授予博士、硕士学位和培养研究生的学科、专业目录》将"艺术学"列为"文学"学科门类下的一级学科,并将"艺术学"列为其八个二级学科之第一个时①,对它的直接争议似乎并没有起来,而是比较平静地被接受了,可见其时人们对开展艺术学研究是有着共识的。当时的唯一的和随后的争议性意见,可能就集中在下面一点上:这个一级学科的"艺术学"与其下辖的二级学科的"艺术学"两者之间却是同一个名字,就像父亲与儿子都叫"艺术学"一般。有人曾讥讽地说,好比在同一个班级,老师点名"艺术学"时,这父子二人会一齐答应,那时该怎么办?这种一级学科与其二级学科同名的情形,在学科运行中确实会带来不便,至少会让一些年轻学人在起初感到迷惑不解。

真正意义上的有关艺术学理论学科、特别是其中的基础理论艺术学系列的争议,发生在2011年。当艺术学从"文学"学科门类中独立出来升

① 此目录中艺术学一级学科代码为0504,其下辖的八个二级学科及学科代码为:050401 艺术学,050402 音乐学,050403 美术学,050404 设计艺术学,050405 戏剧戏曲学,050406 电影学,050407 广播电视艺术学,050408 舞蹈学。

级为学科门类并将原有的二级学科"艺术学"相应地升级为一级学科"艺术学理论"时,真正的争议起来了。对基础理论艺术学系列即艺术理论、艺术史和艺术批评的质疑,最主要地来自艺术学学科门类下的四个艺术门类型学科,即音乐与舞蹈学、戏剧与影视学、美术学和设计学。因为,当这些艺术门类型学科下面也分别有着属于该门类的艺术理论、艺术史和艺术批评学科时,例如音乐学下面就有音乐理论、音乐史和音乐批评等学科,同时,美术学下面有美术理论、美术史和美术批评,并且它们分别在其门类学科中都扮演活跃角色时,艺术学理论下面再设立艺术理论、艺术史和艺术批评,不就等于重复设立学科了吗?这样重复设立后,谁才是学科里的"正宗"呢?特别是,当近些年来"美术史"越来越经常地直接改称为一般的"艺术史"、一些"美术史家"直接地说自己就是"艺术史家"之时,这种争议乃至冲突就变得越来越多了。可以说,这种争议至今仍未平息。

这种争议的焦点在于:基础理论艺术学的合法性在哪里?既然有门类型艺术学,还有必要另行设立理论型艺术学吗?例如,既然有戏剧学下面的戏剧理论、戏剧史和戏剧批评,还有必要设立一般的艺术理论、艺术史和艺术批评吗?假如离开了具体的戏剧批评,一般的艺术批评还能存在吗?

其实,对于这样的争议,完全可以从现代学科分工的角度去化解。正像在本书第一章"艺术学理论概述"里说过的那样,基础理论艺术学与门类型艺术学在艺术理论、艺术史和艺术批评领域的争议,并非是那种有你无我、你死我活之争,而不过就是学科分工的不同而已:当艺术门类型学科专门从事本门类的艺术理论、艺术史和艺术批评之时,基础理论艺术学则专门从事一般的艺术理论、艺术史和艺术批评。两者一方面互有分工,另一方面也可以相互共存和相互交叉,时常互通有无。

进一步说,真正成功的基础理论艺术学研究,总是要依托于具体的艺术门类型学科研究成果的,并且时时注意从中吸纳源源不断的学科养分。对此,朱光潜当年对年轻一代学人的告诫至今仍值得谨记:

不通一艺莫谈艺,实践实感是真凭。
坚持马列第一义,古今中外要贯通。

勤钻资料忌空论,放眼世界需外文。
博学终须能守约,先打游击后攻城。
锲而不舍是诀窍,凡有志者事竟成。
老子决不是天下第一,要虚心争鸣,接受批评。
也不作随风转的墙头草,挺起肩膀,端正人品和学风!①

这首诗涉及的方面较多,这里只能从基础理论艺术学角度,简略谈谈其中头两句的理解。"不通一艺莫谈艺",仿佛告诫的就是今天的基础理论艺术学学者:诚然你可以以追究各艺术门类间的普遍规律为己任,但必须注意至少通晓一个艺术门类的状况,也就是至少依托一个艺术门类去发言,小中见大、一中含多或"以少总多"。否则,你的艺术理论、艺术史或艺术批评成果都很可能是空话连篇,不得要领。这是因为,只有"实践实感是真凭"! 也就是说,只有来自具体艺术门类实践的实感,才是基础理论艺术学研究的真凭实据。假如离开了这种"真凭",你的艺术理论、艺术史和艺术批评就无异于空中楼阁了。

二、 基础理论艺术学的学科属性和研究对象

基础理论艺术学,顾名思义,它的学科属性是理论型的和具有基础作用的,而它的研究对象则是普遍性的。

基础理论艺术学的学科属性在于,它是艺术学理论一级学科下的两大学科层面之一,是研究各艺术门类间的普遍规律及其在艺术中的基础作用的理论型学科。

这一点可以从两方面来看:一方面是从艺术学理论学科内部基础理论艺术学与应用理论艺术学之间的比较看,另一方面是从艺术学学科门类内部艺术学理论学科与艺术门类型学科之间的比较看。

应用理论艺术学是研究艺术的实际生活应用及其行业实践过程的应

① 朱光潜:《怎样学美学》,《朱光潜全集》第 10 卷,合肥:安徽教育出版社,1992 年,第 504 页。

用型学科，与之不同的是，基础理论艺术学这个层面则着眼于各个艺术门类间的不同于其他人类活动的普遍规律的理论型研究。当一门应用理论艺术学学科总是对应于一个特定的艺术行业及其实践操作过程时，基础理论艺术学总是集中精力关注各艺术门类间的普遍性或共通性并以此为基础去探究整个艺术活动的规律，从而具有更显著的艺术理论型研究属性而非艺术行业应用型属性。应用理论艺术学的艺术行业应用属性，意在将理论应用于特定的艺术行业，着眼于其具体行业实践操作问题的解决，其结果是完成此次艺术遗产保护的实践操作。例如，在研究应用新技术去保护乐山大佛塑像时，需要落实到应用哪一种新技术、如何具体保护等实践操作环节，以及效果如何等方面，最后是成功地完成了乐山大佛塑像的保护行动。而基础理论艺术学的艺术理论型研究属性，则体现在，要从一个具体的艺术遗产保护案例的概括和总结入手，将其同其他相关案例进行比较和拓展分析，最后上升到一种有关艺术遗产保护的普遍经验的概括上，结果是形成艺术遗产保护理论的一次新概括。这样，与应用理论艺术学力求将艺术理论应用于具体艺术行业实践操作不同，基础理论艺术学旨在从若干具体艺术实践案例中提炼出新的理论成果。

同时，与艺术门类型学科（即音乐与舞蹈学、戏剧与影视学、美术学、设计学）中的艺术理论、艺术史和艺术批评着力解决本门类的特殊问题不同，艺术学理论学科中的基础理论艺术学（即艺术理论、艺术史和艺术批评）致力于将两个或两个以上艺术门类的具体案例加以比较，从中概括出适合于若干艺术门类间的新的普遍性理论。

基础理论艺术学的研究对象在于，各艺术门类间的普遍规律及其在艺术中的基础作用。这样，基础理论艺术学的研究对象由两个相互交融和相互依赖的层面组成。

第一个层面为各个艺术门类间的普遍规律。这是指通过对具体艺术门类案例的研究以及与相关艺术门类案例的比较而抽象出普遍规律。这是一个从特殊到一般、从具体到抽象的过程，表明上升到一般性和抽象性的重要性。

第二个层面为各艺术门类间的普遍规律构成理解整个艺术现象的基础。这是指把各艺术门类间的普遍规律视为理解整个艺术现象的基础，

而如果离开这个基础就难以正确把握艺术。这是一个从一般回到特殊、从抽象回到具体的过程,表明从一般性和抽象性重新返回到特殊性和具体性的重要性。

三、基础理论艺术学的研究方法

基础理论艺术学的研究方法,主要地属于一种理论思维方法。具体有如下几种。

理论型方法,这是指从具体或特殊中寻觅抽象或一般规律的研究方式,包括概念、判断、推理等具体手段。艺术理论常用此种方法。

史学方法,这是指运用特定的理论、依据史料去考察特定历史时期的特定艺术现象的研究方式。艺术史常用此种方法。

评价型方法,这是指运用特定的理论去即时地评判特定艺术现象的研究方式。艺术批评常用此种方法。

与此同时,传承中国古典以诗论诗式、评点式、韵文式等文体表述,体验的或直觉的方法也是基础理论艺术学所常用的。

还有的研究者愿意引进带有部分定量研究成分的社会学方法,这也有利于拓宽艺术学的研究空间。

四、基础理论艺术学的学科原则及学科特色

基础理论艺术学的学科原则,需要从它在整个艺术学理论学科乃至整个艺术学学科门类中的地位和作用来看。简要地说,它要思考和把握人类艺术活动的基本特性和导向问题。如此,可见出如下学科原则。

原则之一为审美导向。这是说坚持艺术的审美或美感特性,坚信审美或美感特性属于任何一种艺术现象的基本特性。尽管一些当代艺术竭力主张"泛审美""非审美""去审美"或"反审美",但具有审美特性的艺术形象仍然是艺术的一个基本特性。

原则之二为社会导向。这是指坚持艺术对社会生活的依赖关系,也就是说,任何一种艺术都来自特定时代的社会生活,并能对特定社会生活

中的观众产生影响。

原则之三为历史导向。这是指坚持艺术对特定人类历史状况的传承关系。

原则之四为人文导向。这是指发掘艺术中的人文内涵,突出艺术对人类心灵或灵魂的引导作用。

五、 基础理论艺术学的学科分支

基础理论艺术学的学科分支,目前主要有三个。

一是艺术理论,这是研究各艺术门类间的普遍规律的学科分支。

二是艺术史,这是研究两个或以上艺术门类史间的关系的学科分支。

三是艺术批评,这是研究两个或以上艺术门类批评间的关系的学科分支。

六、 阅读与思考

基础理论艺术学考虑给全部艺术现象提供总体阐释框架,这种努力自德国的马克斯·德索及中国的滕固、宗白华等以来至今都一直存在,但也一直伴随争议。这种努力旨在建立一门有关艺术的科学(像自然科学那样);而这种争议在于,以自然科学手段解决艺术问题并不完全合适(虽然可能局部合适)。今天需要联系21世纪中外艺术发展新状况去展开新思考,包括重新反思马克斯·德索以来的所有有关艺术科学的构想。

可阅读黑格尔《美学》(朱光潜译,商务印书馆2009年版)中有关艺术发展模型及其在各门类艺术中的存在方式的演绎,马克斯·德索《美学与一般艺术学》(朱雯霏译,中国文联出版社2016年版)中有关美学与艺术学之关系的论述,李泽厚《美的历程》(有多个版本)中从"有意味的形式"和"积淀"说的结合上对中国古代艺术门类史演变线索的勾勒。

第五章

艺术理论

在进入艺术理论专题探讨之初,需要这样提问:存在统一的艺术理论吗?假如不存在,那又为何偏要设立艺术理论学科?在艺术学成为独立学科门类业已十年之际,回头考察这个学科门类下的关键概念或学科分支之一的艺术理论,会发现它至今仍然是一个待解的疑难:人们对艺术理论无法形成一个统一的认识,或许甚至每位艺术理论学者都会有一套属于自己的而又难以同其他同行分享的独一无二的艺术理论架构。由于艺术理论概念直接关系到人们对艺术学理论这个一级学科的合法性的基本看法,甚至关系到对整个艺术学学科门类的合法性的基本看法,因而对它加以适当辨析是必要的。即便辨析之后仍然无法找到统一的艺术理论构架,那也是经过理性反思之后的无法找到,那本身就应该是一种暂时可行的答案了。不过,即便如此,笔者仍然怀有真诚而难免被视为幼稚的一种愿望:探寻中国式艺术理论构架的可能性。它有可能成为进一步构建中国式艺术理论话语体系及学术体系的基础,尽管抵达那种境界还需走很长的路。

艺术理论,从现行中国艺术学学科门类体制看,是艺术学理论一级学科下基础理论艺术学层面的二级学科(或学科方向)之一,是关于艺术的普遍规律和特性的学科。可以说,它是艺术学理论学科下具有核心意义的二级学科(或学科方向)分支之一。

不过,在这个目前看来具备学科共识的认识下面,却可能存在一些难以弥合的分歧:论者不同,各艺术门类间的普遍性也就可能各异;而当不同论者眼中的所有艺术门类现象的普遍性变得各不相同时,艺术理论也

就会呈现出千差万别、难以统一的多样景观。因此，首先承认并指出这一客观事实，可以打消我们有关艺术理论的统一性这一不切实际的幻想（如果此前果真有的话），转而平静地承认艺术理论的多样性的事实，与此同时，务实地阐述我们自身有关艺术理论的特定看法，并以此加入艺术理论多样化的对话格局之中。

我们主张，艺术理论是关于所有艺术门类现象的门类间性的理论。具体地说，艺术理论要研究的是所有艺术门类现象中的艺术异通性关系。

对艺术理论的这个理解，可以区别于两种相互分歧的视角或意见：第一种视角或意见认为各艺术门类之间很难找到共通性，因而无须统合起来研究，而这里则认为各艺术门类之间确实存在一定的共通性，可以开展研究；第二种视角或意见设定各艺术门类之间可以彻底打通、完全统合。这里采取的是与上述两种视角都有所不同的第三种视角：虽然认为各艺术门类之间的共通性可以研究，但同时又认为这种共通性中还存在一些难以说清道明的差异或盲点，从而主张一种有限度的普遍性或共通性立场，即首先承认各艺术门类之间存在难以同一的异质性因素，然后才去寻找其中的有限度的共通性。

正因如此，这里对艺术理论主要是从艺术门类间性视角去理解，而假如采取其他视角去理解，则必然会见出有所不同的学科景观。

一、艺术理论与门类艺术理论

要了解艺术理论，首先需要辨析一个问题：具体艺术门类的理论算不算艺术理论？更确切点说，诸如音乐理论、舞蹈理论、戏剧理论等门类艺术理论各自分别算不算艺术学理论学科下的艺术理论？应当看到，艺术学理论学科下的艺术理论本身并非仅有一种存在形态，而是可能具有多种存在形态，其中主要有下列三种：

> 门类艺术理论
> 跨门类艺术理论
> 一般艺术理论

第一种艺术理论存在形态为门类艺术理论。这是指现有任何一个艺术门类自身的理论,简称门类艺术理论,包括音乐理论、舞蹈理论、戏剧理论、电影理论、电视艺术理论、美术理论和设计理论等,此外还可加入文学理论及建筑艺术理论等。这种门类艺术理论是艺术理论的基本存在形态之一。它虽然毋庸置疑地直接属于各艺术门类学科本身,但是也同时可以归入艺术理论学科范畴下。这是因为,作为具体艺术门类自身的理论,这种艺术理论既指向具体艺术门类本身,同时也构成了艺术理论的初始及基础形态。当这种具体艺术门类被确认划归入"美的艺术"范畴时,这就实际上等于承认或默认了它的门类艺术身份。如此一来,对这种门类艺术现象的理论探索也就自动具备了艺术理论的属性。假如没有或离开门类艺术理论而奢谈涵盖所有艺术门类的艺术理论,那艺术理论势必会丧失其依托或本源,成为无源之水、无本之木。真正有价值的门类艺术理论必然会在艺术理论上产生出跨越该门类艺术的一般性意义。夏衍的《写电影剧本的几个问题》(1985)结合作者自身的艺术实践经验,首先阐述了剧本作为电影的"第一本"的意义,进而从政治气氛和时代脉搏、人物出场、结构、脉络和针线、蒙太奇、对话等方面,论述了自己对电影剧本写作的基本问题的独到见解。这样的电影理论探索,其实对于戏剧剧本、电视剧剧本等的写作和评论都有着跨门类的普遍性启示意义,完全可以列入中国艺术理论成果的行列中。

不过,质疑会来自两方面。一方面来自艺术门类学科:我们各个艺术门类自身的理论怎么能够被你们随意挪用为艺术理论呢?你们难道真的做不出学问了?另一方面来自艺术学理论学科内部:我们的学科边界是严肃的,不能用门类艺术理论随意取代。其实,对这两种质疑都可以回应:艺术理论,包括门类艺术理论和一般艺术理论,都是相对而言的,是人为设定的,而现实的艺术现象本身却是相互联系、交融和共生的。假如连门类艺术理论都不能被算作艺术理论,那又该如何解释特殊与一般之间的互联互通及其必然性呢?显然,需要宽泛一点地对待艺术学理论学科下的艺术理论,而完全不必画地为牢,自缚手脚,任凭学科道路越走越窄。

第二种艺术理论存在形态为跨门类艺术理论。这是指两种或以上艺

术门类理论之间的比较研究或跨门类研究,这属于艺术理论的具有拓展意义的存在形态之一。与门类理论艺术形态相比,这种艺术理论形态实现了两个或两个以上艺术门类现象之间的跨门类比较,在研究路径上走出了单一艺术门类理论的视角而拓展到更加宽阔的平台上,因而也更能体现艺术学理论学科下艺术理论的普遍性特性。钱锺书的论文《中国诗与中国画》(1939)看起来是一篇有关"诗画一律"及相关论题的文艺理论或文艺批评论文,但其论题已深入到中国诗歌与中国绘画的关系的究竟里了。根据其自述,"作者详征细剖,以明:中国诗画品评标准似相同而实相反;诗画两艺各抱出位之思,彼此作越俎代谋之势;并引西方美学及文评家之说,以资考镜。"正是通过一番旁征博引的论证,该文得出一个独特结论:"在画的艺术里,用杜甫的诗的作风来作画,只能做到地位低于王维的吴道子;反过来,在诗的艺术里,用吴道子画的作风来作诗,便能做到地位高出王维的杜甫。中国传统上诗画标准的回互参差,可算得显著了。"其原因,当然与诗的材料(文字)与绘画的材料(颜色和线条等)的"便宜"与"限制"等有关。① 这里可以说实际上形成了语言艺术门类与美术门类之间的跨门类研究,从而可以视为一份结实的跨门类艺术理论成果。

第三种艺术理论存在形态为一般艺术理论。这是指对若干种艺术门类之间的研究,应当属于艺术理论的典型性存在形态,而且应当是它的最主要的存在形态。这一点就无须再举例了。

当然,艺术理论的存在形态丰富多样,这里列举的还很有限,而且是人为地划分出来的。真正重要的是,每一种艺术理论形态之间其实相互渗透和交融,因而难以精确区分。尤其是艺术理论行家,无论是门类艺术理论的、跨门类艺术理论的还是一般艺术理论的行家,都可能会按照自己的论述需要,随时随地纵情跨越艺术门类的界限,发掘艺术门类之间的异质性和共通性联系。

① 钱锺书:《中国诗与中国画》,原载《开明书店二十周年纪念文集》,上海开明书店1939年出版,此处据吴晓明编著《民国画论精选》,杭州:西泠印社出版社,2013年,第232、244—245页。

二、艺术理论中的历次学科转向

艺术理论具备一门正式学科的地位至今,在中国只有不到十年的历史,而在国外的地位就更难把握了,因为直到现在英语国家把它当作成熟学科去研究的还不多见,取而代之,"art theory"一词本身更经常地被用于指称作为视觉艺术理论的"美术理论",而非一般的"艺术理论",尽管后者正在逐渐增多。但是,有关艺术普遍性问题的研究,也就是大致相当于今天的艺术理论研究的相近或相关情形,在中外却有着久远的历史,可以上溯到中国的先秦时代和欧洲的古希腊时代(即便那时还没有今天意义上的艺术概念)。

中国古代虽然并没有使用过今天意义上的"美的艺术"词语,但有关这种艺术现象的理论思考和探索却历史悠久。早在先秦时期就有"诗言志"之说,主张《诗经》表现诗人内心之"志",这在后来被引申而泛指所有诗歌都应具备"言志"功能,可以说是中国最早的(语言艺术门类的)艺术理论。汉代以降,司马迁提出"愤书"之说,扬雄主张"言为心声,书为心画",还有南朝钟嵘的"滋味"和谢赫的"六法"、唐代杜甫的"诗兴"、五代荆浩的"画者,画也,度物象而取其真"、宋代苏轼的"诗画本一律"、清代方薰的"艺事必藉兴会,乃得淋漓尽致"等,这些都能代表中国人有关艺术的理论思考。更重要的是,依托道家、儒家和禅宗等多种思想源流的持续支撑,中国在各个相关时代出现了丰富多样的艺术理论,共同形成了深厚而又变化的古典艺术理论传统。

就西方情形来看,从在艺术理论发展中起到重要的支撑作用的背景性学科的意义上着眼,艺术理论先后经历了由若干不同学科分别助推的转向历程。下面不妨列举其中的几个重要转向来:

古希腊人学转向
中世纪神学转向
启蒙运动时期美学转向
心理学转向

语言学转向

社会学转向

经济学转向

率先的转向为古希腊的人学转向。哲学家苏格拉底开创了希腊哲学从研究自然规律到研究人的精神的转向,这种人学转向相继催生出柏拉图和亚里士多德的艺术摹仿论(再现论)、亚里士多德的"悲剧"论等相关艺术理论,奠定了后来欧洲艺术理论的基础。

接下来是中世纪的神学转向。这是指基督教神学将世间一切归结为上帝所造,而艺术形式之美也被认为源自上帝之光。

随后的第三次转向为启蒙运动时期的美学转向(或审美论转向),其中以鲍姆嘉通的"美学"、夏尔·巴托的"美的艺术"、康德的"审美无功利"等学说为代表,认为艺术的根本属性在于"美"或"审美",这种艺术理论影响至今。

第四次转向为心理学转向,这以弗洛伊德的心理分析学、荣格的分析心理学、拉康的"镜像"理论等在艺术理论领域的深远影响为突出代表,它们先后给予人们重新认识艺术创作的无意识根源以及分析现代主义艺术的意义等以新的启迪。

第五次转向为语言学转向(或语言论转向),这是指索绪尔现代语言学以来语言学或符号学在艺术理论界引发的转变,尤其是以俄国形式主义、结构主义、后结构主义、艺术符号学等为标志。

第六次转向为社会学转向,这以阿诺德·豪塞尔《艺术社会史》(1951)的出版为标志。随后布尔迪厄将社会学研究方法运用到艺术领域,致力于消解康德以来长期占据主流地位的审美及艺术无功利之说,以便拆解笼罩在美的艺术上的神圣光环。这其中以1979年出版的《区隔:趣味社会学批判》为标志性成果,通过多种社会统计调查和时尚采样,揭示出所谓的文化品位及生活趣味等高雅文化消费实质上是各个阶级或阶层之间相互展开权力竞争的场域,深刻地反映出社会等级之间的"区隔"或"区分",而人们的这些文化消费行为实际上又属于这种社会"区隔"状况的再生产行为。

可以列举的最近一次转向即第七次转向,为经济学转向。马克思的《资本论》等论著早就开创出艺术理论的经济学范式。德国学者格尔诺特·伯梅在《审美经济批判》(2001)中较早提出"审美经济"概念,提醒人们关注马克思的使用价值与交换价值之外的第三种价值即"审美价值",为研究当代社会生活中艺术活动的经济规律开启了新的思路。稍早两年,美国的 B. 约瑟夫·派恩和詹姆斯·H. 吉尔摩的《体验经济》(1999)一书问世,要求关注现实生活中人们对产品的个性化体验的需要。越来越多的当代论者注意运用经济学方法去研究商品经济中的艺术问题,使得"文化经济""审美经济""创意经济""艺术金融"等相关领域成为艺术理论与经济学理论频频交融的热门话题。

上面的简要论述表明,中外艺术理论有着漫长的演变历史,先后经历过复杂的学科背景转换和重大的学术转向。今天的艺术理论假如要求仅仅依托某一背景学科去发展,无疑不现实。今天的艺术理论所需要的,或许是一种更加开放和包容的视角,例如跨学科或多学科的视角。

三、历史上的艺术定义

诚然,今天选择跨学科或多学科的视角研究艺术理论具有充分的理由,但适当地简要回溯古希腊以来艺术理论中与艺术本质密切相关的艺术定义问题之演变轨迹,仍有必要。这种回溯有助于进一步揭示艺术定义问题上的开放和包容态势。历史上的艺术定义问题,实际上主要表现为如何确认艺术本质的问题,也就是追求如何给艺术下一个绝对本质性的定义。艺术的本质是什么,也就是如何给艺术下定义,是古希腊以来艺术理论或美学的核心问题之一。这种执着地追究艺术的绝对本质的传统,在今天早已受到怀疑和消解,但在西方自古希腊起的漫长岁月里却充当了艺术理论的主流。鉴于中国古代并不关心精确界定艺术的本质,没有形成艺术定义的传统,所以这里只是对西方的艺术定义传统做一个简要回顾。

在西方,从古希腊的摹仿说至今,确实可以梳理出几种有代表性的艺术定义,这正好方便我们从中见出历史上人们对艺术的社会地位的认识

差异。这些艺术定义有:

 艺术即摹仿
 美的艺术定义
 艺术即无意识升华
 艺术即直觉
 艺术无法定义

 西方最早的艺术定义当属古希腊的摹仿论定义,它表明艺术从属于社会现实,也就是低于社会现实。那时还没有把艺术看成是后来一再高看的美的艺术或主体情感及想象力的产物,而是把它仅仅视为人类对"自然"的摹仿。这种看法等于表示,艺术的身姿是低于人类社会现实的,从而不可能脱离社会现实。赫拉克利特明确提出"艺术……显然是由于模仿自然"①的观点,从人对动物行为的摹仿上去定义艺术。德谟克里特明确指出:"在许多重要的事情上,我们是摹仿禽兽,作禽兽的小学生的。从蜘蛛我们学会了织布和缝补;从燕子学会了造房子;从天鹅和黄莺等歌唱的鸟学会了唱歌。"②这里显然带有早期人类有关需要向比自己更高明的动物学习艺术本领的基本观点。假如这种有关艺术低于社会现实的界定代表了人类早期对艺术的初步认识,那么,后来正是从这里实际上生发出有关艺术的否定性和肯定性的两种摹仿说传统。否定性摹仿说来自于柏拉图,他认为诗歌只是对"理念"的影像的摹仿,与真理隔三层,属于真理的歪曲形式,因而对社会是有害的,应当驱逐出"理想国"。而亚里士多德虽然继承了柏拉图的摹仿说,但将其翻转为肯定性观点,提出了肯定性摹仿说:摹仿出于人的天性,诗在对自然的摹仿中可以呈现对象的真理。"诗人的职责不在于描述已发生的事,而在于描述可能发生的事,即按照可然律或必然律可能发生的事。"与历史只是"叙述已发生的事"和

 ① [希腊]赫拉克利特:《著作残篇》,北京大学哲学系外国哲学史教研室编译《古希腊罗马哲学》,北京:商务印书馆1982年,第19页。
 ② [希腊]德谟克里特:《著作残篇》,北京大学哲学系外国哲学史教研室编译《古希腊罗马哲学》,北京:商务印书馆1982年,第112页。

"个别的事"相比,诗由于"描述可能发生的事"和"有普遍性的事",因而"比写历史更富于哲学意味,更被严肃的对待"。① 他相信,这种摹仿的艺术既能给人们带来"快感",又能帮助其"求知"。② 这种摹仿说及其延伸观点告诫人们,艺术无论如何高明,都必须和只能紧紧倚靠"自然"或社会生活。而亚里士多德的观点则表明,艺术诚然来源于人类社会生活现实,但同时也能帮助人们更好地认识它。在后来的浪漫主义、现实主义、现代主义等诸种艺术理论主张里,都可见出艺术摹仿说的身影。

再有一种艺术定义为启蒙运动以来的"美的艺术"定义,即把艺术本质确定为美,主张以审美无功利为基本特性的艺术是对社会现实加以美化的产物,显示艺术高于社会现实或优于社会现实。从康德,经席勒,再到黑格尔,艺术美由于最贴近人类"心灵",因而被视为一种高于现实美的美。而到19世纪末的唯美主义思潮,这种艺术高于社会现实的主张更是被引向一种绝境:"生活模仿艺术远甚于艺术模仿生活。……生活的自觉目标是寻求表达,而艺术给它提供了某些美妙的形式,通过这些形式,生活便可以展现自己的潜能。"③不是艺术美模仿社会现实美,而是相反,社会现实美模仿艺术美。"正是通过艺术,也只有通过艺术,我们才能够实现自己的完美;通过并只有通过艺术,我们才能够保卫自己远离现实存在的龌龊险境。"④这种艺术定义把艺术提升到人类心灵至美至高处去尊崇或供奉,同时又认定社会现实远远不如它或低于它。这种观点偏激地只看到艺术高于或优于现实的理想性成分,而忽略了这种理想性恰恰就是来源于人类社会现实本身——人类的理想终归既建立在社会现实基础之上,又能超越它。认识这种艺术定义及其偏激处,倒是客观上有助于认识艺术之被推向至尊高位的深层缘由:正是社会现实中的不完美境

① [希腊]亚理斯多德:《诗学》,亚理斯多德、贺拉斯著《诗学 诗艺》,罗念生、杨周翰译,北京:人民文学出版社,1962年,第28—29页。
② [希腊]亚理斯多德:《诗学》,亚理斯多德、贺拉斯著《诗学 诗艺》,罗念生、杨周翰译,北京:人民文学出版社,1962年,第11页。
③ [英]奥斯卡·王尔德:《谎言的衰落》,《谎言的衰落——王尔德艺术批评文选》,萧易译,南京:江苏教育出版社,2004年,第51—52页。
④ [英]奥斯卡·王尔德:《作为艺术家的批评家》(之二),《谎言的衰落——王尔德艺术批评文选》,萧易译,南京:江苏教育出版社,2004年,第147页。

遇,才迫使人类创造出一种富于理想愿景的艺术去加以替代或抗衡。因此,要完整地理解和维护艺术的至尊高位,同样必须理解这种至尊高位本身所赖以生成的社会现实根源。

需要提及的第三种艺术定义为艺术即无意识升华之说,或艺术即白日梦之说。这种心理分析学的艺术定义相信,艺术是个体被压抑的无意识的升华的结果。当然,荣格随后不无道理地修正说,个体无意识之说过于狭窄,而应当从"集体无意识"及其"原始意象"呈现等角度去重新审视;再后来有拉康追究无意识的语言构成以及由"想象界""象征界""实在界"三界组成的主体构造等。弗洛伊德指出,作为个体无意识的升华物,"一篇具有创见性的作品像一场白日梦一样,是童年时代曾经做过的游戏的继续,也是这类游戏的替代物"①。在他看来,像达·芬奇这样的伟大科学家和伟大艺术家,其创造力受制于自身的童年经验(记忆)和"恋亲丛"等个体无意识根源。《蒙娜丽莎》等伟大作品正诞生于他50岁时童年记忆被重新唤醒并爆发出非凡创造力的特殊时刻:

> 一个新变化向他袭来。他的最深层的心理内容再一次活跃起来,这有利于他的艺术,当时他的艺术正处于举步维艰的状态。他遇到了一个唤醒他母亲那充满情欲的快乐又幸福的微笑的记忆的女人,在这个苏醒了的记忆的影响下,在他艺术努力开始时起促进作用的因素恢复起来了,那时他也以微笑的妇女为模特儿。他画了《蒙娜丽莎》、《圣安妮和另外两个人》和一系列以神秘的谜一般的微笑为特点的画。在他的最早的性冲动的帮助下,他体验到了再一次征服艺术中的压抑的欣喜。②

如此呈现伟大艺术家及其伟大作品背后的深层心理奥秘,固然可以起到拓宽艺术阐释空间的作用,但不宜把艺术创作的这种个体根源绝对

① [奥地利]西格蒙德·弗洛伊德:《作家与白日梦》,《弗洛伊德文集》第7卷,长春:长春出版社,2004年,第64页。
② [奥地利]西格蒙德·弗洛伊德:《达·芬奇对童年的回忆》,《弗洛伊德文集》第7卷,长春:长春出版社,2004年,第118页。

化。按照这种艺术定义,那些看起来至美至尊的艺术及其引发的至乐幻觉,实际上不过是人类理性强力抑制下的卑贱物或者错觉,因而艺术的来源或出身并不尊贵,其实甚为卑贱、备受屈辱。美的艺术其实是假象或幻象,其真相在于,它们掩盖着人类竭力想掩盖的常常羞于见人且不受理性待见的种种欲望。这种艺术定义等于对康德以来的审美无功利之说、对唯美主义的艺术本质观等都构成了消解,让曾经风光无限的艺术重新坠落到低于社会现实的水平线的状态。应当说,这种有关艺术至尊光环的消解策略固然有其意义,但艺术及艺术美的审美理想因素仍然是不能被如此简单和草率地否定掉的。

第四种艺术定义为艺术即直觉之说。按照意大利美学家克罗齐的观点,"艺术即直觉"。艺术来自人的直觉——一种独立于外部现实的特殊的内心现实。他首先针对几方面误解作了坚决的"否定":一是艺术是物理的事实,二是艺术是享乐活动,三是艺术是道德活动,四是艺术提供概念知识等。取而代之,他认定艺术只是直觉。"把艺术看作是直觉、想象、形式的学说,提出了一个进一步的(我没说是'最终的')问题,这个问题不再是同物理、享乐、伦理和逻辑的对立或区别的问题,而是在意象本身领域之内。"[①]这种艺术定义认定艺术属于人的由直觉中的审美意象建构起来的内心现实,而与任何外部社会现实以及相关的人类理性、逻辑等活动无关。英国哲学家科林伍德在传承这种艺术直觉说的同时,还做了局部补充及纠正:运用想象力去加工直觉也具有正当性和合理性。他以莎士比亚为例说明:"最坏的戏剧只要用想象修补它们,也就不那么坏了。"[②]他反复强调,艺术想象可以对本来并不明朗的内在情感做出探测,使之"明朗化"。这种艺术定义为一些现代主义作品提供了合理化的阐释理论和方法论,但如此极端排斥艺术的理性及社会根源,又产生了新的片面化。

这里列举的第五种艺术定义为分析美学的艺术无法定义之说。以后

① [意大利]克罗齐:《美学纲要》,《美学原理 美学纲要》,朱光潜译,北京:人民文学出版社,1983年,第221页。

② [英]罗宾·乔治·科林伍德:《艺术原理》,王至元译,北京:中国社会科学出版社,1985年,第147页。

期维特根斯坦哲学理论为感召,一批分析美学家提出艺术的本质无法界定、美只是日常生活中的用法等鲜明主张。莫里斯·魏兹在《美学中理论的作用》(1956)中断言:艺术是"开放性概念",只存在"家族相似",故不能做精确定义。他断言:任何旨在给艺术下定义的理论其实"都不成功"。艺术理论当然有意义,但这种意义不再表现为确定艺术的本质及其定义,而只是帮助阐明艺术的性质及其他相关因素。"理论的作用并不是要定义什么,而是巧妙地借助定义的形式来确定重要的性质,再次让我们关注绘画中的造型元素。"与其殚精竭虑地定义艺术,不如去追究艺术之所以成功的原因。"所有理论中最中心的也是必须说清楚的,是关于艺术之所以成功的原因的争论——即把情感深度、深奥真理、自然美、准确性、处理方式的新颖性等作为评价标准的争论。"①威廉·肯尼克进而在《传统美学是否基于一个错误?》(1958)中认为,很难发现艺术的共性。"回答'艺术是什么'之所以如此困难,并不是艺术品的本质中有什么神秘或复杂的东西……困难并不在于艺术品本身,而在于艺术的概念。"②他借鉴维特根斯坦的语言的意义即其在日常生活中的用法的观点,主张艺术的本质或意义就在于人们对它的使用。艺术概念在日常生活中会以多种不同方式来使用,因此不能像定义氦一样精确定义艺术。"虽然一切艺术品的共同点无法找到,在一些差异悬殊的艺术品之间寻求相似点的努力都颇为有效,这种寻求偶尔是美学家作出的定义的产物。"③这种不再对艺术作精确界定而只寻找艺术品之间"相似点"的做法,似乎在严正宣告以往建立在形而上学基础上的艺术本质主义传统已然趋于终结。

上述几种艺术定义论,分别呈现出西方曾经有过的艺术低于社会现实与艺术高于社会现实,艺术拥有卑贱出身与艺术创造内心现实,以及艺术无法定义等诸种艺术理论,它们的历史发生及其变迁客观上反映出历

① [美]莫里斯·魏兹:《美学中理论的作用》,[美]托马斯·E.沃特伯格编著《什么是艺术》,李奉栖、张云、胥全文、吴瑜译,重庆:重庆大学出版社,2011年,第198—199页。
② [美]肯尼克:《传统美学是否基于一个错误?》,M.李普曼编《当代美学》,邓鹏译,北京:光明日报出版社,1986年,第224页。
③ [美]肯尼克:《传统美学是否基于一个错误?》,M.李普曼编《当代美学》,邓鹏译,北京:光明日报出版社,1986年,第239页。

史上人们对艺术的认识的差异。合起来看,历史上先后出现了艺术是低于还是高于社会现实、艺术的出身究竟卑微还是高贵,以及艺术能否定义等问题。到了艺术无法定义之说,受到柏拉图以来形而上学的本质主义知识型支撑的艺术本质观传统,已然丧失其主流地位而散落为碎片了,自此以后人们逐渐地不再把艺术定义当成一种基本的艺术理论思考方式了。当然,有关艺术定义的传统知识,并没有如同人们想象的那样完全退场,而是依然在各种艺术理论形态中以多种多样的方式,甚至是改头换面的方式变异地存在着,并且至今依旧缠绕着当前艺术理论。

四、艺术概念的当代分析路径

在当代,也就是经过后期维特根斯坦哲学及其追随者的有力消解后,艺术定义问题早已褪去了形而上学的本质主义的神圣光环所赋予的天然至尊地位,而更多地转变成了一种带有语言游戏属性的理论活动。也就是说,在经过了分析美学发起的语言清算之后,那种寻求精确性、终结性或绝对性的艺术定义的做法业已成为历史,取而代之的是,仍然可以从人们习以为常的艺术理论话语中分析出其实际使用的艺术概念。这里不妨列出当前仍在使用的几种艺术概念分析路径:

> 艺术哲学分析路径
> 当代艺术美学分析路径
> 艺术社会学分析路径

第一种艺术概念分析路径来自分析美学,属于艺术哲学分析路径。与前面提及的魏兹和肯尼克的艺术无法定义论相反,同样受到后期维特根斯坦思想启发,乔治·迪基和门罗·比尔兹利等认为,艺术还是可以定义的,只是不再享有过去形而上学时代的神圣光环而已。按照斯蒂芬·戴维斯的分析:"定义艺术的当代哲学,从根本上分裂为程式主义阵营和功能主义阵营,或许也不足为奇。这样一来问题便成为:艺术是根据功

能还是根据程式来定义?"①根据他有关程式主义定义论和功能主义定义论的区分,艺术理论家倾向于分别从艺术程式和艺术功能去认识和界定艺术。功能主义定义的开拓者乔治·迪基在《定义艺术》(1969)中运用"艺术体制"理论为艺术下了新定义:"一件描述意义上的艺术品是(1)一件人工制品;(2)社会或某些社会的亚组织授予其被欣赏的候选品资格。"他随后又在《艺术与审美:一次体制分析》(1971)中更加明确地输入了"社会体制"因素:"类别意义上的艺术品是(1)一件人工制品;(2)代表某一社会体制[艺术界(the artworld)]而行动的某个人或某些人授予其被欣赏的候选品资格。"②这种艺术定义可以为马赛尔·杜尚的《泉》以来打破艺术品与现成品界限的当代艺术提供理论根据,但忽略了艺术与观众接触时必要的感染力元素,不仅无法完整地解释当代艺术,而且更在经典艺术或伟大艺术面前陷于失语的困窘中。与这种程式主义定义论不同,功能主义定义论强调从艺术对观众的美感作用去认识和界定艺术。门罗·比尔兹利坚持认为:"艺术品是带着赋予它满足美感旨趣的能力的意图而制作出来的物件。"③如此,艺术被视为一种美感制作或审美制造。这样做虽然维护了康德以来艺术的美感成分及作用,但还是把艺术的理想性淡化或弱化了。

第二种艺术概念分析路径为基于当代艺术美学的分析路径,它主要依托当代艺术的发展现状而尝试为整个艺术阐释提供富有说服力的理论根据。随着摄影技术和摄像技术等的普及和日趋发达,以写实为特长的西方艺术陷于创造力匮乏的困境而难以自拔,这就迫使一批批艺术家另辟蹊径,从而有塞尚等人的印象主义绘画及后来的诸多现代主义流派产生。而演变到20世纪后期至今,以马赛尔·杜尚所开创的现成品艺术为代表的当代艺术,已经逐渐地成为艺术界的常态现象之一。但至今仍困

① [新西兰]斯蒂芬·戴维斯:《艺术诸定义》,韩振华、赵娟译,南京:南京大学出版社,2014年,第76页。
② [美]乔治·迪基:《艺术的体制理论》,[美]诺埃尔·卡�罗尔编著《今日艺术理论》,殷曼婷、郑从容译,南京:南京大学出版社,2010年,第115、116页。
③ [美]门罗·C.比尔兹利:《艺术即美感制作》,[美]托马斯·E.沃特伯格编著《什么是艺术》,李奉栖、张云、胥全文、吴瑜译,重庆:重庆大学出版社,2011年,第240页。

扰社会公众和艺术界人士的疑惑在于,应当如何为以当代艺术为常态及代表的今日艺术现象提供新的阐释依据?此时,美国艺术理论家特里·巴雷特的《为什么那是艺术——当代艺术的美学和批评》(2008)就是一部以当代视觉艺术为主要案例的有关今日艺术现象的及时的艺术理论著作。该书讨论以下问题:什么是艺术?怎样定义艺术?谁来决定什么样的东西才有资格被认可为艺术?什么是艺术批评?谁能成为艺术批评家?什么是美学?而且该书主要讨论新近的视觉艺术作品范例,它们都取自世界主要艺术中心城市博物馆和画廊,其中所讨论的艺术理论对所有类别的艺术均有适用性。著者区分出两个类别的艺术定义路径:一种是艺术为尊的定义,另一种是分类性定义。而以艺术为尊的定义中,还可分离出一种开放性定义。如此,可实际上得到三种艺术定义路径:

艺术为尊的定义
开放性定义
分类性定义

首先,以艺术为尊的定义可以主要用于解释经典艺术或传统艺术,注重艺术品当得起艺术的荣耀或至尊地位,如人们所说的"好的艺术""优秀的艺术""伟大艺术""杰出艺术"等。写实主义、表现主义和形式主义等三套艺术理论可以为这种艺术定义提供理论支撑。"这三套理论均建立在以艺术为尊的定义的基础之上。这些理论各自都力图确定和论证:当一件物品若要被称为'艺术',它应该或必须具有什么样的品质。"[①]也就是说,可运用写实主义、表现主义和形式主义理论去加以阐释的艺术品,都基本符合艺术为尊的定义。当然,这三种艺术理论实际上也是针锋相对的:写实主义强调真实和美,表现主义注重自我表现,形式主义则既不关心真实也不注重表现,而是热心于形式结构的精美。第四套理论为与后现代主义艺术相适应的后结构主义理论集合体,它厌倦于给艺术下

[①] [美]特里·巴雷特:《为什么那是艺术——当代艺术的美学和批评》(第3版),徐文涛、邓峻译,南京:江苏凤凰美术出版社,2018年,第11页。

定义,转而关心艺术在社会中的作为,以及艺术的不确定性现象等。

其次,当艺术为尊的定义遭遇一些大胆突破艺术美学常规的实验性艺术的挑战时,艺术的开放性定义就应运而生。这就要再次提到马赛尔·杜尚的《泉》所引发的艺术创作突破和莫里斯·魏兹及威廉·肯尼克在艺术理论上持有的"开放性定义"立场。这种开放性定义将艺术为尊定义所代表的艺术的视觉可观度问题,转化成为完全不同的问题,即本体论、认识论和体制意义上的问题,也就是何为艺术、如何知道某件物品是艺术,以及谁来决定何为艺术等问题。这种开放的艺术定义路径为理解不守常规的、叛逆性的当代艺术及其背后起支撑作用的当代社会的艺术体制,铺平了道路。

假如说上述开放性定义路径大体相当于艺术为尊的定义与分类型定义之间的一种过渡路径的话,那么,艺术的分类性定义(或称描述性定义)突出呈现的是艺术品背后的艺术体制、艺术界或艺术理论氛围的作用。这种艺术定义路径以乔治·迪基的艺术体制论和阿瑟·丹托的艺术氛围论为代表。按照前述乔治·迪基的艺术定义,当人们把一件物品称为艺术品时,并不表明它是好的艺术品,而只表明它是众多被特定共同体当成艺术的物品之一,是区别于其他物品的物品。这样,这种定义不再是呈现或暗示该艺术品的审美价值的高低,而主要是显示它的由特定共同体所判定的类别。阿瑟·丹托申辩说:"把某种事物视为艺术,需要不受眼光干扰的某种东西——这就是一种艺术理论氛围,一种对艺术史的认识,即一种艺术界。"[1]他的"艺术界"概念的创立具有一种开创性意义,这等于发现艺术的存在及界定都至少依赖于一个必要的社会体制条件——被社会的艺术理论氛围或艺术体制赋予了某种资格。这时,这个位居艺术品背后的特定共同体即艺术体制的作用就是决定性的了。这时,想知道什么是艺术品,不必去拜读康德或黑格尔等理论家的思辨著作,而只需去艺术博物馆观看所展出的物品就够了。至于那些艺术品如何区分审美价值的高低,则似乎就是无需关心的事了。"在实践中分类性定义有助于

[1] Arthur Danto, "The Artworld", in *Aesthetics: Classic Readings from Western Tradition*, ed. Dabney Townsend, Beijing: Thomason Learning and Peking University Press, 2002, p.333. ([美]汤森德编《美学经典选读》,英文影印版,北京:北京大学出版社2002年,第333页。)

将相关探讨往前推进,特别是对于争议性艺术作品的探讨。我们再也无需来来回回地纠缠于'那不是艺术''那是艺术''那就不是艺术'这样的口舌之争,而是能接受艺术界的权威,且让那件作品被称为'艺术',接着再继续去讨论它是否是一件好的艺术,判断它在何种基础上能被看成是好的艺术,或对为何我们认为有些人会把它看成是好艺术做一番探究。"①

在这三种艺术定义中,第一种艺术定义即艺术为尊的定义为理解传统艺术、经典艺术提供了理论支持,而另外两种艺术定义都主要面对那些突破了传统艺术或经典艺术规范的、具有实验特性的、难以由传统美学或传统艺术理论去确立合法性的艺术,也就是如今被人们习惯地称作当代艺术的艺术,并且竭力从社会的艺术体制出发去为它们提供合法性支撑。正如一位社会学家评价的那样,"通过将定义问题的焦点从客体内在的品质转移到客体与被称为一个艺术界的实体之间的关系,体制理论为当代艺术家的活动提供了一种崭新的辩护,对针对他们作品的令人苦恼的哲学问题提供了一个答案"。一旦摆脱了专注于艺术品内在品质去下定义的形而上学传统,而主要着眼于艺术品在社会体制中的角色,艺术家及其赋予艺术品的特殊的神圣性就随即被消解了。"它暗示出,艺术家并没有什么特别的天赋和才能,因此,将他们看作艺术界(或社会)特别的成员,并且依据那种天赋的显露授予他们特别奖励的理论是荒诞不经的。"②

与分析哲学家和当代艺术美学家对艺术定义的上述梳理相比,还是社会学家更关注艺术在社会过程中的角色,这就需要看到艺术社会学的艺术概念分析路径的作用。艺术社会学家霍华德·贝克从社会语境出发界定艺术:"当我们说'艺术'时,我们经常意指这样的事物:一件有美学价值的作品,尽管这是人为规定的;一件可以被一种条理分明、自圆其说的美学证明正当的作品;一件适当的人承认具有美学价值的作品;一件在适当的场所展示的作品(挂在博物馆中、在音乐会中演奏)。然而,在很

① [美]特里·巴雷特:《为什么那是艺术——当代艺术的美学和批评》(第3版),徐文涛、邓峻译,南京:江苏凤凰美术出版社,2018年,第16页。
② [美]霍华德·贝克:《艺术界》,卢文超译,南京:译林出版社,2014年,第148页。

多情况下,作品拥有一些、但并非全部这些属性。"①贝克认可艺术所包含的范畴是由其社会身份或角色所决定的,这就等于否定了那种由哲学家或美学家去思辨地构想艺术本质及定义的传统做法。英国学者维多利亚·亚历山大直截了当地认为:"用抽象词汇定义'艺术'根本就是不可行的。因为,'艺术是什么'(即便是广义的),是由社会界定的,这意味着它必将受到多种相互冲突的因素的影响。"②她主张把定义艺术的正当权利还给"社会"的艺术体制,从而与分析美学的前述工作合拍了。出于对艺术体制的尊重,她主张从艺术在艺术体制中的"特征"去更为宽泛地描绘艺术,也就是通过描述艺术的多重特征来"定义"艺术。她所确定的可以定义艺术的共同特征有如下四点:存在着艺术产品;它公开传播;它是一种为了享受而进行的体验;艺术由其物理的和社会的语境界定。按照这种以特征来充当的定义,艺术是一种公开传播的、可以满足人的体验和享受的产品。为了缩小和确定艺术学的特定研究范围,她进而主张排除作为隐性文化的艺术,而只集中考察作为显性文化的艺术。③被她排除在外的作为隐性文化的艺术有四类:广义的流行文化;体育;大众媒介中的纪实和新闻部分;私人表现形式。她最终把下列作为显性文化的五类艺术归入艺术范畴:美的艺术或高雅艺术;流行艺术(或低俗艺术、大众艺术);民间艺术;亚文化艺术;网络艺术产品。

 这种艺术社会学的艺术概念分析路径显然更加务实,更便于研究者专注于那种无争议的有公信度的艺术品,而不必受到那些开放的和无边界的当代艺术或实验艺术的纷扰。这样一来,人们既可以摆脱形而上学的思辨定义的诱惑,也不必沿袭分析美学为当代艺术费力提供的合法性辩护,而是可以从艺术在社会中的实际作用出发平等地对待无论是传统艺术还是当代艺术。但是,艺术品毕竟也有审美价值的高低之别、优劣之分,这就是这条路径难以满足的了。

 ① [美]霍华德·贝克:《艺术界》,卢文超译,南京:译林出版社,2014年,第126页。
 ② [英]维多利亚·亚历山大:《艺术社会学》,章浩、沈杨译,南京:江苏美术出版社,2009年,第2页。
 ③ [英]维多利亚·亚历山大:《艺术社会学》,章浩、沈杨译,南京:江苏美术出版社,2009年,第4页。

就上面讨论过的三种艺术概念分析路径而言,艺术哲学分析路径开创性地为崛起的当代艺术提供了合法性辩护,当代艺术美学分析路径进一步为传统艺术与当代艺术的区分提供了理论依据,艺术社会学分析路径则体现出所有艺术都一律平等的社会景观。它们的相互共存就表明,今天假如仅仅采取单一或唯一的学科视角去试图说清艺术理论问题,显然是过于偏狭了。同时,进一步看,这三种艺术概念分析路径的共同点表明,今天去继续寻找一种唯一正确的艺术定义已经是不可能和不必要的,同理,今天去继续谋划唯一正确的艺术理论构架也是不可能和不必要的。这本身也就等于宣告,人们从此没必要继续为绝对的艺术定义及绝对的艺术理论构架费神,应多把精力用于具体艺术作品及其相关现象的跨学科或多学科研究上,从而朝向更加开放、包容和务实的艺术理论的构建。

五、 通向一种中国式艺术理论构架

尽管艺术理论领域存在多种多样的风貌,不可能找到唯一正确的艺术理论,但果断选择并简要阐述一种可在当前艺术研究实践中予以操作的中国式艺术理论构架,作为当前多样性艺术理论之一种,还是必要的。这一中国式艺术理论构架应当落实以下几点。

第一,艺术门类间性。在尝试概括艺术共通性或普遍性时,应当坚持艺术门类间性的立场,也就是秉持各个艺术门类之间的异通性关系,确认各个艺术门类之间既有异质性,也有共通性。

第二,感兴修辞性。传承中国古典艺术理论中的感兴修辞论传统,把艺术现象视为艺术家的感兴修辞即兴辞的结晶,而这种感兴修辞论与西方人所标举的"灵感""想象""直觉""幻觉""体验"等虽有相通处但毕竟存在差异,可以形成异通性关联。

第三,作品层面论。可以借鉴当代文学作品层次论和媒介理论,对艺术品予以层次划分,便于在实际的艺术理论过程及艺术批评过程中加以操作。这里提出艺术品五层面构架:艺术媒介层、艺术形式层、艺术形象层、艺术品质层和艺术余衍层。这种选择既有利于把握媒介在当前互联网时代艺术发展中的特殊作用,更有利于落实有关中国古典美学的兴味

蕴藉传统在当前艺术中的传承或转化问题。

第四,艺术体制论。这一理论的运用,固然是为了解决"当代艺术"所引发的现成品如何直接成为艺术品之类的艺术本体问题,但同样需要正面应对的是当前"文化经济"或"审美经济"形势下出现的艺术身份丰富性和复杂性的问题。换句话说,一方面是非艺术品频频被直接挪移到艺术品之中,另一方面是市场、商业或资本等曾被视为"艺术的敌对势力"的因素在艺术中的作用力愈益强势,这样的两面夹击对于"美的艺术"及"审美无功利"等现代美学传统无疑构成了强烈的冲击。不断与时更新的当代社会艺术体制恰是处理这种两面夹击情形的合理的理论与方法。

第五,艺术偏网论。这是指当前整个艺术界越来越受到网络艺术的影响而呈现艺术传播偏向的情形。也就是说,各种艺术在网络艺术的冲击下被迫重新组合和重整旗鼓。这一现象需要加以研究。

出于上述的基本考虑,一种带有中国式特点的艺术理论导论的构架可以呈现如下脉络。第一编为艺术理论,论述艺术与艺术理论、艺术观念与艺术品。第二编为艺术品,重点讨论中国式艺术品层次构造论中的五层面即艺术媒介、艺术形式、艺术形象、艺术品质、艺术余衍。这里的艺术品质和艺术余衍尤其可以突出鲜明的中国特色:真正优秀的艺术品总是蕴含深厚的感兴意味从而同时具备品评价值及其余衍兴味的。这一点恰是中国式艺术理论赖以构建的一个关键内涵。第三编为艺术创作与艺术体制,依次分析艺术创作、艺术家和艺术体制。这里有着对艺术家的来自中国传统的感兴积累要求:艺术家总是在生活中积累丰富的感兴即伫兴,然后才有可能进行艺术创作。第四编为艺术门类与艺术变迁,依托兴辞概念去从事艺术门类划分及阐述艺术变迁轨迹。这里将对中西艺术史上的艺术风格、流派和思潮等加以比较分析。第五编为艺术鉴赏与艺术批评,论述艺术鉴赏、艺术观众、艺术批评。在这里起作用的可以是来自冯友兰的"心赏"概念。与哲学是一种出于纯理智的"心观"不同,艺术是一种出于情感的"心赏"或"赏玩"。伸张"心赏"的当代价值,有助于加强艺术的精神品位和遏制艺术中的低俗趣味。当然,这种"心赏"论传统在当前艺术公共领域中应当凝聚为更有现实艺术问题针对性的"艺术公赏

力"概念。

在通向开放、包容和务实的艺术理论构架的路途上,人们大可以解放思想,依托中外古今艺术史和艺术理论的思想遗产,面向当前由互联网时代、大数据时代、全球化时代等若干不同术语竞相表述的复杂时代中的艺术与文化状况,冷静地分析当前艺术中出现的新现象、遭遇的新问题,从中探寻新的艺术理论体系的建构之路。这种艺术理论建构在当前不一定急于谋求大理论或宏大话语体系,而完全可以先从小问题、小概念、小思想或小理论做起,待积累到一定程度的时候,乃至趋于成熟时,再进而考虑艺术理论话语体系建构。尽管从现在起眼光可以放得更加开阔和久远,但在此过程中,有一点是可以认真考虑的:适当回顾中国古典艺术理论传统,从中找到可以在今天加以新阐发和新激活的观念、概念或范畴,并将其运用于面向艺术新现象和新问题的理论阐发及与当代世界其他艺术理论的对话之中。因为,当今艺术理论问题诚然可以是全球性或全球普遍性的,但其具体表现方式却更可能带有基于特定民族或地方生活方式的传统性品质。如此一来,依托各民族艺术理论传统乃至文化传统去加以独特而又具有普遍性意义的阐释和理解,应当是必然的。

六、艺术理论问题探讨之一: 兴味蕴藉与中国艺术品的本土美质

在当前开放的全球化环境中,普通中国观众不必走出国门,甚至足不出户,就可在本乡本土乃至家中欣赏到来自全球不同国家的艺术品。好莱坞大片、美剧、韩剧、日本动漫等异国艺术品,同中国本土艺术品如电视剧、电视综艺节目、电影、网络剧、微电影等之间的争奇斗艳的格局,已成为不争的事实。这意味着,世界多元艺术之间的国际竞争已然内置于我国国内环境中,成为中国公众日常艺术生活的当然组成部分。那么,无论作为中国观众还是作为艺术批评家或文艺评论家,人们都难免会好奇地问:同在中国处处都可接触的世界各国艺术品相比,什么样的中国艺术品才称得上优秀的中国艺术品呢?这确实是当前艺术批评所不得不时常遭遇的问题。例如,优秀的中国艺术品是否就是那些娱乐性突出的高票房影片以及高收视率电视剧呢?假如当今世界多元文化相互之间已没有

差异而几乎完全形成了同一性,那么,这样的提问就显然是幼稚可笑的;而假如相互间的差异或多或少地还存在,并且还是可以让中国观众从中国艺术品的鉴赏中实实在在地品味得到的审美体验,那么,这样的提问就是有意义的和可以回答的。这里打算在简要梳理中国艺术品的本土标准基础上,着重以兴味蕴藉概念为例,探讨当前艺术批评中所面临的一个迫切问题,即中国艺术品的本土美质及其可能蕴含的世界性意义。①

(一) 中国艺术品的本土标准与本土美质

谈到中国艺术品,困难的不是依旧到古代去找寻经典的或优秀的中国艺术品,因为《诗经》、王羲之、唐诗、宋词、关汉卿、曹雪芹等的经典地位早已牢固到无须再论证,而是放眼当代甚至当前,是否可以给出据以衡量优秀的当代中国艺术品的本土标准,从而据此回答什么样的当代中国艺术品才是名副其实的或优秀的中国艺术品。对此,不妨来看下列来自国家高层的文化战略设计:"马克思主义必须和我国的具体特点相结合并通过一定的民族形式才能实现。……使马克思主义在中国具体化,使之在其每一表现中带着必须有的中国的特性……而代之以新鲜活泼的、为中国老百姓所喜闻乐见的中国作风和中国气派。"②从这里的"民族形式""中国的特性""中国作风和中国气派"等表述可见,现代中国艺术所应当具有的中国本土标准早在1938年就成为新的现代国家战略提了出来。这在当时虽然并非专指艺术,但实际上却可以包含对现代中国艺术品的本土标准的战略规划。沿着相同的战略思路,改革开放时代有了如下的好作品标尺:"通过有血有肉、生动感人的艺术形象,真实地反映丰富的社会生活,反映人们在各种社会生活中的本质,表现时代前进的要求和历史发展的趋势,并且努力用社会主义思想教育人民,给他们以积极进取、奋发图强的精神。"与此同时,中国本土元素也重新被提及:"认真钻研、吸取、融化和发展古今中外艺术技巧中一切好的东西,创造出具有民

① 本节内容依托我的论文《兴味蕴藉——中国艺术品的本土美质及其世界性意义》(原载《河南社会科学》2016年第2期)而成,略有改动。
② 毛泽东:《中国共产党在民族战争中的地位》,《毛泽东选集》第2卷,北京:人民出版社,1991年,第534页。

族风格和时代特色的完美的艺术形式。"①到今天,可以见到有关优秀艺术品标准的最新表述:这是那种"有筋骨、有道德、有温度的文艺作品",能"传播当代中国价值观念、体现中华文化精神、反映中国人审美追求,思想性、艺术性、观赏性有机统一"。② 符合这种标准的好作品总是要"结合新的时代条件传承和弘扬中华优秀传统文化,传承和弘扬中华美学精神"③。这里把对优秀的中国艺术品的要求更加直接和明确地沉落到"中国特性""中国作风和中国气派"等本土价值标准上。可见,当前中国艺术品的标准已有了越来越明确而又突出的本土特征,这就是指那些能传达中华美学精神或中国精神、本土特性突出的艺术品。

进一步看,中国艺术品的本土标准中还应当有更加基本的本土美学原质或基质,也就是凡是优秀的中国艺术品总需具备的基本美学品质,简称本土美质。美质一词,在古汉语里本来就有。《礼记·礼器》:"礼,释回,增美质,措则正,施则行。"④《韩诗外传》卷八:"虽有良玉,不刻镂则不成器;虽有美质,不学则不成君子。"⑤曾巩《熙宁转对疏》:"可传于后世者,若汉之文帝、宣帝,唐之太宗,皆可谓有美质矣。"⑥这里的"美质"原义就是指美好的品质或素质,更多的是指人的美好素质或品质,显然偏重于人的德行修养方面,也就是"内美"而非"外美"。如今借用"美质"一词来表述中国艺术品自身的本土美学基质,就是指艺术品的符号形式系统所生成的意义系统中蕴含着人的心灵或精神品质。可以这样说,这里的艺术品的本土美质,作为本土美学标准中的基础部分,是指艺术品向公众呈现的本土生活中的审美价值品质。

① 邓小平:《在中国文学艺术工作者第四次代表大会上的祝辞》,《邓小平论文艺》,北京:人民文学出版社,1989年,第6、8页。
② 习近平:《在文艺工作座谈会上的讲话》,中共中央宣传部:《习近平总书记在文艺工作座谈会上的重要讲话学习读本》,北京:学习出版社,2015年,第7—9页。
③ 习近平:《在文艺工作座谈会上的讲话》,中共中央宣传部:《习近平总书记在文艺工作座谈会上的重要讲话学习读本》,北京:学习出版社,2015年,第29页。
④ 吕友仁、吕咏楷译注:《礼记全译孝经全译》,贵阳:贵州人民出版社,1998年,第450页。杨天宇撰:《礼记译注》,上海:上海古籍出版社,2004年,第284页。
⑤ 屈守元笺疏:《韩诗外传笺疏》,成都:巴蜀书社,1996年,第729页。
⑥ (宋)曾巩:《曾巩集》,陈杏珍、晁继周点校,北京:中华书局,1984年,第435页。

(二)兴味蕴藉作为中国艺术品的原始本土美质之一

关于中国艺术品的本土美质,其实早已有众多论者做过先期探讨了,尽管他们或许不一定使用本土美质之类的词语。早在20世纪30至40年代,即中国文化传统遭遇外来入侵者打击的抗日战争时期,宗白华就致力于探寻:"中国画中所表现的中国心灵究竟是怎样?它与西洋精神的差别何在?"①因为他深信中国艺术中自有其独特的"中国心灵"在。他那时找到的答案是:

> 中国画家并不是不晓得透视的看法,而是他的"艺术意志"不愿在画面上表现透视看法,只摄取一个角度,而采取了"以大观小"的看法,从全面节奏来决定各部分,组织各部分。……全幅画面所表现的空间意识,是大自然的全面节奏与和谐。画家的眼睛不是从固定角度集中于一个透视的焦点,而是流动着飘瞥上下四方,一目千里,把握全境的阴阳开阖、高下起伏的节奏。②

他还从与埃及、希腊和近代欧洲这三种外国艺术精神相比较的视角指出:"我们的空间意识的象征不是埃及的直线甬道,不是希腊的立体雕像,也不是欧洲近代人的无尽空间,而是潆洄委曲,绸缪往复,遥望着一个目标的行程(道)!我们的宇宙是时间率领着空间,因而成就了节奏化、音乐化了的'时空合一体'。这是'一阴一阳之谓道'。"③他所醉心的是中国式"全面节奏与和谐"及其以时导空的"时空合一体"形式。

1957年,当时的青年美学家李泽厚感受到西方式现代"典型"范畴难以完整地反映中国本土审美价值尺度的特定要求,提出以"意境"范畴去补救:

① 宗白华:《介绍两本关于中国画学的书并论中国的绘画》,《宗白华全集》第2卷,合肥:安徽教育出版社,1994年,第43页。
② 宗白华:《中国诗画中所表现的空间意识》,《宗白华全集》第2卷,合肥:安徽教育出版社,1994年,第422页。
③ 宗白华:《中国诗画中所表现的空间意识》,《宗白华全集》第2卷,合肥:安徽教育出版社,1994年,第436—443页。

读一首诗,看一幅画,总之,欣赏艺术,常常是通过眼前的有限形象不自觉地捕捉和领会到某种更深远的东西,而获得美感享受。齐白石的画,在还不懂事的小孩眼中,不过是几只不像样的虫、虾;柴可夫斯基的音乐,在"非音乐的耳"旁,最多也不过是一堆有节奏的音响。然而,也就在这虫、虾、音响之中,却似乎深藏着某种更多的东西,藏着某种超越这些外部形象本身固有意义的"象外之旨"、"弦外之音"。①

他直觉那属于中国自己的艺术批评价值尺度的东西,就是蕴藉着似乎无尽意味的"象外之象"和"弦外之音",这就是"意境"。他由此主张把中国式"意境"范畴提高到与西式"典型"这一中心美学原则相平行的高度:"诗、画(特殊是抒情诗、风景画)中的'意境',与小说、戏剧中的'典型环境典型性格'是美学中平行相等的两个基本范畴。"②让中式"意境"与西式"典型"平起平坐,这在当时条件下无疑属于中国化马克思主义艺术理论的一种返身面向本土美质传统并加以复兴的大胆开放与建构之举。

另有旅美中国学者陈世骧于1969年从与世界上其他文艺的比较中,发现中国文艺讲求"兴":

"兴"乃是初民合群举物时所发出的声音,带着神采飞逸的气氛,共同举起一件物体而旋转;此一"兴"字后来演绎出隐约多面的含意,而对我们理解传统诗意和研究《诗经》技巧都有极不可忽视的关系。这是古代歌乐舞即"诗"的原始,"诗"成了此后中国韵文艺术的通名。但我们可以把"兴"当做结合所有的《诗经》作品的动力,使不同的作品纳入一致的文类,具有相等的社会功用,和相似的诗质内蕴;这种情形即使在《诗经》成篇的长时期演变过程里也不见稍改。原始的歌呼转化润饰而成为诗艺技巧和风尚,产生各种不同的意思,

① 李泽厚:《"意境"杂谈》,《门外集》,武汉:长江文艺出版社,1957年,第138页。
② 李泽厚:《"意境"杂谈》,《门外集》,武汉:长江文艺出版社,1957年,第138—139页。

但我们仍体会得出那是最原始"曲调"的基本成分。①

他据此认为"兴"带有中国诗或文艺的原始范型的特点。随后有旅加学者叶嘉莹通过中国诗论传统与西方诗论传统的比较,指出"兴发感动之作用,实为诗歌之基本生命力"②,还说"兴发感动"是"诗歌创作的一种基本要素",是"诗歌原始的生命力"③,以及"在本质方面……某些永恒不变之质素"④。另一旅加学者高辛勇则从现代修辞学角度重新考察"兴"的内涵和渊源,提出:"中国诗所强调的则是'兴'而不是'比'。"⑤

上述诸人的论述之间无论如何不同,都共同地揭示了这样一条原理:中国艺术品在当代世界多元艺术格局中具有自身独特的本土美质。至于这种本土美质究竟是什么,无论是他们还是其他论者,当然都可以进行开放且多元的自由探讨,见仁见智。正是在他们及其他论者的基础上,我倾向于找到这样一系列关联性概念、命题或范畴,它们既来自源远流长的本土文化及艺术传统,又能在当代世界多元艺术竞争格局中有效地传承、复活或再现中国艺术的本土美质。在此,我想指出其中之一就是兴味蕴藉一词。当然,本土美质还应有其他若干概念、命题或范畴(例如上述诸人的不同论述)。兴味蕴藉是由古典的"感兴""兴感""兴会""诗兴"或"兴象"等相互关联的词语所生发出来的概念。"感兴"被纳入当今时代中国美学体系,是在1988年由叶朗先生主编的《现代美学体系》中:"最核心的范畴乃是审美感兴、审美意象和审美体验。我们的体系可以称为审美感兴、审美意象和审美体验三位一体的体系。"⑥该书还设置第四章专章论述"审美感兴"问题。次年,胡经之先生的《文艺美学》在把"审美体验"视为"艺术本质的核心"的时候,追根溯源地寻到"兴"这一古典传统根

① 陈世骧:《原兴:兼论中国诗的特质》,《陈世骧文存》,沈阳:辽宁教育出版社,1998年,第155—156页。
② 叶嘉莹:《王国维及其文学批评》,石家庄:河北教育出版社,1997年,第301页。
③ 叶嘉莹:《王国维及其文学批评》,石家庄:河北教育出版社,1997年,第284,286页。
④ 叶嘉莹:《古典诗歌兴发感动之作用》,《迦陵论词丛稿》,石家庄:河北教育出版社,1997年,第3页。
⑤ 高辛勇:《修辞学与文学阅读》,北京:北京大学出版社,1997年,第68页。
⑥ 叶朗:《现代美学体系》,北京:北京大学出版社,1988年,第33页。

源。① 我也曾尝试将"诗言志"命题从源头上追溯和理解为"诗言兴"②，而这一观点随即被纳入《中西比较诗学体系》中③。如今，特别是在"平面化""浅薄化"或"非深度化"已然成为当前艺术创作的浩荡激流的情形下，在当代中国艺术批评或文艺评论的价值尺度中纳入兴味蕴藉这一本土美质尺度，自然就有其具体针对性和现实意义。

兴味蕴藉一词，最初来自笔者从中国古典美学与艺术批评传统标准出发对影片《三枪拍案惊奇》所做的批评。针对该片中存在的缺乏兴味或余兴的缺点，我认为："对中国公众来说，重要的不是可否'俗'和'艳'的问题，而在于'俗'和'艳'的背后是否有某种重要的意义或价值蕴藉的问题，准确点说，是要求通俗的表层文本下面有着丰厚的带有感兴意味的人生意义或价值蕴藉，简称兴味蕴藉。而这种兴味蕴藉正是古往今来中国美学都特别注重的在感兴中对人生价值的直觉体验问题，例如对'情义'、'义气'、'气节'、'道义'、'家国情怀'、'先天下之忧而忧'、'天下兴亡，匹夫有责'等中国式人生价值观的热烈占有和享受。"④随后我在《文学理论修订版》(2011)中，把"兴味蕴藉"列入中国文学作品的"古典品质"中，与"空灵"和"流转有韵"相并列。⑤

兴味和蕴藉两个词语，本来古已有之，它们在这里被组合起来成为一个词语，正可以表示中国人对艺术品的兴味及其蕴藉性具有非同寻常的特殊喜好和追求习惯。由于注重感物类兴或感兴，从魏晋时代起至今，中国艺术批评就形成了一种独特的艺术批评体制与价值尺度，这就是：凡是优秀艺术品总具有令人兴起或感兴的意味，并且这种兴味可以绵延不

① 胡经之：《文艺美学》，北京：北京大学出版社，1989 年，第 79—84 页。
② 王一川：""兴"与"酒神"——中西诗原始模式比较》，《北京师范大学学报（哲学社会科学版）》，1986 年第 4 期，第 20—27 页。王一川：《中国"诗言志"论与西方"诗言回忆"论——兼论中西诗的起源与特质》，《文化：中国与世界》丛刊第 2 辑，北京：生活·读书·新知三联书店，1987 年，第 167—203 页。
③ 黄药眠、童庆炳：《中西比较诗学体系》，北京：人民文学出版社，1991 年，第 93—134 页。
④ 王一川：《中国电影拒绝寡俗——从张艺谋导演经历看〈三枪拍案惊奇〉》，《当代电影》2010 年第 2 期，第 39 页。王一川、冯雪峰：《从中国美学兴味蕴藉传统看通俗艺术品位提升——以赵本山作品为个案》，《北京师范大学学报（哲学社会科学版）》2011 年第 1 期，第 42 页。
⑤ 王一川：《文学理论（修订版）》，北京：北京大学出版社，2011 年，第 239—243 页。

绝或品味不尽。这就是兴味蕴藉。兴味蕴藉，也可称余兴蕴藉、余意蕴藉或余意不尽等，是指艺术品所蕴蓄的感兴意义会对公众产生超出一般时间长度和意义繁复度的深厚意味。由此看，前面几位论者所指认的属于中国文艺传统的本土美质的东西，"意境""兴""兴发感动"及"兴体"，在今天看来其实就同我这里所谓的兴味蕴藉相近，或与它紧密相连。

（三）兴味蕴藉与隐喻之比较及其世界性意义

作为中国艺术品的本土美质，兴味蕴藉的独特性，只要同欧洲文学与艺术的隐喻特征相比较，就显得更加鲜明了，由此也有可能探寻兴味蕴藉在当代世界多元艺术格局中的某种普遍性意义。

隐喻（metaphor），历来被视为欧洲或西方文学的主要特征之一。"'隐喻'一词来自希腊语'metaphora'，其词源'meta'意思是超越，而'pherein'的意思是传送。它是指一套特殊的语言学程序，通过这种程序，一个对象的诸方面被传送或者转换到另一对象，以便使第二个对象似乎可以被说成第一个。隐喻有着各种不同的形式，其中涉及的对象也可变化多端，然而这种转换的一般程序却是完全相同的。"① 这里的论述揭示了隐喻的本质内涵：在表达对事物的感受时，不是直接陈述，而是以彼代此或以甲代乙。隐喻早在古希腊亚里士多德那里就得到了专门研究，他几乎用隐喻表示一切修辞格。② 卡西尔指出，隐喻是指"有意识地以彼思想内容的名称指代此思想内容，只要彼思想内容在某方面相似于此思想内容，或多少与之相似"③。他相信，语言本身就具有隐喻功能，这是由于它植根于从原始时代传承下来的基本心理活动中，而后者正代表原始的"简单的感觉经验的凝结和升华"④。从而，语言与神话一样都凭借"部分代替整体"的原则而起作用。⑤ 在现代，"隐喻"（"甲便是乙"的陈

① ［英］特伦斯·霍克斯：《论隐喻》，高丙中译，北京：昆仑出版社，1992年，第1页。
② 李幼蒸：《理论符号学导论》，北京：社会科学文献出版社，1999年，第416页。
③ ［德］恩斯特·卡西尔：《语言与神话》，于晓等译，北京：生活·读书·新知三联书店，1988年，第105页。
④ ［德］恩斯特·卡西尔：《语言与神话》，于晓等译，北京：生活·读书·新知三联书店，1988年，第106页。
⑤ ［德］恩斯特·卡西尔：《语言与神话》，于晓等译，北京：生活·读书·新知三联书店，1988年，第109页。

述)甚至被抬高到"语言修饰手段的基本形式,或主要的修辞手段,而一切其它的修辞格都不过是它的变体"的高度。①

直到当代,面对媒介或媒体的作用的丰富和增强,人们还提出"媒介即隐喻"的观点,认为媒介以及其他相关符号的作用"更像是一种隐喻,用一种隐蔽但有力的暗示来定义现实世界。不管我们是通过言语还是印刷的文字或是电视摄影机来感受这个世界,这种媒介—隐喻的关系为我们将这个世界进行着分类、排序、构建、放大、缩小、着色,并且证明一切存在的理由"。②媒介被视为隐喻,是指媒介被人类创造和运用来在"暗示"中"定义现实世界",由此帮助人类"将这个世界进行着分类、排序、构建、放大、缩小、着色,并且证明一切存在的理由"。人们如今对这个"媒介即隐喻"的世界早已习以为常了,以致常常忘记:"媒介的独特之处在于,虽然它指导着我们看待和了解事物的方式,但它的这种介入却往往不为人所注意。"③以媒介去隐喻世界,其实也意味着"改变"世界。"把诸如文字或钟表这样的技艺引入文化,不仅仅是人类对时间的约束力的延伸,而且是人类思维方式的转变,当然,也是文化内容的改变。这就是为什么我要把媒介称作'隐喻'的道理。"④

与西方式隐喻的以甲代乙或以甲暗示乙不同,中国的兴味蕴藉美质,特别是其中的兴或感兴特质,体现为甲乙两者之间的"不确定性"或"暧昧性"。按论者考察,中国古典诗歌中的"比"大体相当于西方的"隐喻"(metaphor),而"兴"则属于中国诗歌特有的一种传统,又称"兴体",有着特殊的宇宙观渊源。与"比"显示的"二个事物之间的关系是明显的"(如"我心非石,不可转也")不同,"兴"表达两者之间的"不明显也不明确"的关系:"在兴的情形下,两者关系则不明显也不明确",如"关关雎鸠,在河之洲。窈窕淑女,君子好逑"。⑤与"比"或隐喻中的确定性代替关系相

① [加拿大]诺思洛普·弗莱:《诺思洛普·弗莱文论选集》,吴迟哲编,中国社会科学出版社,1997年,第213—214页。
② [美]尼尔·波兹曼:《娱乐至死》,章艳译,桂林:广西师范大学出版社,2004年,第12页。
③ [美]尼尔·波兹曼:《娱乐至死》,章艳译,桂林:广西师范大学出版社,2004年,第13页。
④ [美]尼尔·波兹曼:《娱乐至死》,章艳译,桂林:广西师范大学出版社,2004年,第16页。
⑤ 高辛勇:《修辞学与文学阅读》,北京:北京大学出版社,1997年,第68页。

比,"兴"或"兴体"中的关系具有一种特殊的不确定性或"暧昧性","但也正因它的这种暧昧性,兴才受重视、才有价值。……一般认为比的意思明确但狭窄,兴则是含义暧昧但深广"。这种来自《诗经》的"含义暧昧但深广"的"兴",在后世不断生发、演进:"兴这种伸缩的主客(或'此'与'彼')的关系,后来发展成情景的诗观,兴代表的正是中国诗所强调的价值,如含蓄、微隐、取义广远、意味无穷等等。"①这里等于把兴视为中国文学的基本审美价值系统的范式或范型,而后世的"含蓄、微隐、取义广远、意味无穷"等价值无疑正是这个原型的多样拓展或衍生。

如果说,欧洲或西方文艺传统的独特性之一在于崇尚隐喻的作用,其实质在于以甲暗示乙,那么,相比而言,中国文艺传统则擅长于推举兴味蕴藉或感兴的作用,其特质就在于"联类""类同"或"类比"性思维原则的运用。也就是说,与西方更突出隐喻的作用不同,中国人并非不主张隐喻,而是更强调感物类兴,兴而生辞,兴辞成文,也就是突出兴或感兴的作用,进而必然把兴味蕴藉视为自身的本土美质。法国哲学家弗朗索瓦·于连(Francois Jullien,又译弗朗索瓦·朱利安,1951—)就发现中国文艺历来注重"迂回"策略而非直接表达。在希腊人那里仅仅是极为"有限"的"迂回"策略,在中国却具有"普遍"地位:"每一个官员都必然是'诗人',诗意的表达成为政治生活的一种应用,而且唯有形象的模糊暧昧能使文人自卫。"②在表达方面,希腊人追求明确性而中国人追求"迂回"性,两者大异趣味的原因在于:

> 在希腊,人们指出的是"真理"(表象或确立论证的真理),而在中国,人们指示的则是(自然或社会调节之道)由之运行的"路"。总而言之,在希腊,话语有个对象,人们应该努力以非命令的方式最大可能地贴近它;至于在中国则要求语"缓",言由于仅仅从容掠过而更加"微妙"。而这个"从容"很重要:因其模糊的活动而进行内在

① 高辛勇:《修辞学与文学阅读》,北京:北京大学出版社,1997年,第69页。
② [法]弗朗索瓦·于连:《迂回与进入》,杜小真译,北京:生活·读书·新知三联书店,1998年,第62页。

的活动。①

由于"迂回"传统的影响力强劲,当士人在困难条件下仍坚持行使自己的政治劝谏职能时,往往就总要选用诗歌手段,作合法而又曲折的表达。"通过这种表达,以更加隐蔽的方式使人们听到在议论之下那些不能正面说出的东西。"②而且这种曲折表达所产生的修辞效果远比直露式表达更丰富、更有余味。

应当如何解释兴、感兴或兴体的"迂回"或"含蓄"等特质呢?而且中国人何以明知有此特质而仍然偏爱和坚持这种用法呢?于连给出的原因在于:"中国思想的确是一种关系性的思想。……中国的宇宙论完全是建立在相互作用之上的(在天与地、阴与阳等极之间)。"③而更早的英国科技史专家李约瑟(Joseph Needham,1900—1995)则提出了一种有着广泛影响力的看似不同实则相通的理论,这就是认为中国人秉持一种远为宽广而深厚的宇宙观系统即"有机宇宙观"(organic cosmology)。这种"有机宇宙观",在李约瑟自己的著作中有时用"有机主义宇宙观",有时也用"宇宙类比"等去表述。"宇宙类比已隐含在古代中国人的全部宇宙观之中了"④,"宇宙类比贯穿于全部的中国思想史之中"⑤。他列举的例证就有《礼记》之"故人者天地之心也,五行之端也",《易传》之"乾为首,坤为腹",还提及《淮南子》和《春秋繁露》等。⑥他还引证了葛洪《抱朴子》中的国家类比观念:

① [法]弗朗索瓦·于连:《迂回与进入》,杜小真译,北京:生活·读书·新知三联书店,1998年,第383页。
② [法]弗朗索瓦·于连:《迂回与进入》,杜小真译,北京:生活·读书·新知三联书店,1998年,第64页。
③ [法]弗朗索瓦·于连:《迂回与进入》,杜小真译,北京:生活·读书·新知三联书店,1998年,第384页。
④ [英]李约瑟:《科学思想史》,《中国科学技术史》第2卷,何兆武等译,北京:科学出版社,上海:上海古籍出版社,1990年,第324页。
⑤ [英]李约瑟:《科学思想史》,《中国科学技术史》第2卷,何兆武等译,北京:科学出版社,上海:上海古籍出版社,1990年,第325页。
⑥ [英]李约瑟:《科学思想史》,《中国科学技术史》第2卷,何兆武等译,北京:科学出版社,上海:上海古籍出版社,1990年,第324—325页。

> 一人之身，一国之象也。胸腹之位，犹宫室也；四肢之列，犹郊境也；骨节之分，犹百官也。（肌肤之孔，犹四衢也。）神犹君也，血犹臣也，气犹民也。故知治身，则能治国也。夫爱其民，所以安其国；爱其气，所以全其身。民散则国亡，气竭即身死。①

这种国家类比观念正是宇宙类比观念在国家层面的延伸。用这种"有机宇宙观"解释兴味蕴藉之兴的来源，可以看到，兴正是依托于"有机宇宙观"这一深厚基础之上："兴的兴趣在于从不同的事物、经验看出它们的'类同'，使它们能通感相应，而不在于它们之间的断裂与距离。西方汉学家称此同类相感的说法为 correlativism，建筑在 correlativism 上的宇宙论，李约瑟（Joseph Needham）称之为 organic cosmology，并认为中国哲学家设想的正是这种有机的宇宙论。"②

其实，这种"有机宇宙观"在中国人自己早就解释为"感物"中的"联类"或"类兴"之法。刘勰《文心雕龙·物色》：

> 是以诗人感物，联类不穷，流连万象之际，沉吟视听之区。写气图貌，既随物以宛转；属采附声，亦与心而徘徊。故灼灼状桃花之鲜，依依尽杨柳之貌，杲杲为出日之容，瀌瀌拟雨雪之状，喈喈逐黄鸟之声，喓喓学草虫之韵。皎日嘒星，一言穷理；参差沃若，两字穷形。并以少总多，情貌无遗矣。③

诗人感于外物而动时，会变得兴会酣畅，情不自禁地从类比联想角度去"流连万象"，从而"写气图貌"，"属采附声"，形成兴辞联翩而来的结果。这里的"联类不穷"和"以少总多"包含着感兴的秘密：不是要像西方隐喻那样以甲暗示乙，而是要由对此物的直觉式感发而产生出对其同

① ［英］李约瑟：《科学思想史》，《中国科学技术史》第 2 卷，何兆武等译，北京：科学出版社，上海：上海古籍出版社，1990 年，第 325—326 页。
② 高辛勇：《修辞学与文学阅读》，北京：北京大学出版社，1997 年，第 70 页。
③ 刘勰：《文心雕龙》下册，范文澜注，北京：人民文学出版社，1958 年，第 693—694 页。

类的无穷联想,并通过这种同类联想去在有限的物象中蕴藉无限丰富的物象。这就是"联类"思维或"有机宇宙观"的做法。对此,叶燮用的是"触类而起"或"类兴"的说法,并以"千古诗人"杜甫为范例。他认为,杜甫由于拥有特殊的"胸襟",即便是在偶然的遇合中也能"随遇发生","因遇得题",特别是"触类而起","随类而兴"。这表明,在与具体人、境、事、物等偶遇时,杜甫特别富有审美生产能力的"胸襟"会力助他在瞬间"触类而起"或"随类而兴",创造出前所未有的兴辞。① 这种"类起"或"类兴"之法同刘勰的"联类"之法是一致的,不妨统称为"类兴"之法。这样理解的"类兴"之法其实正触及了兴味蕴藉传统的实质性方面:接触一事物就能兴发出对其同类事物的想象或联想。

假如这种有关兴味蕴藉特性为中国艺术品的本土美质的看法有其合理性,那么,在当代世界多元艺术格局中,这种本土美质作为外来他者眼中的他者,恰恰具有一种世界性意义、普遍性意义或普世价值:虽显独特但毕竟可以而且已经获得外国人士的理解,从而构成文化及艺术多元性中的一元。假如只有本土特异性而缺乏任何世界共通性或同一性成分,那么就难以展开真正的异质对话和公正交流。置身于当今世界艺术开放与自由竞争格局中,中国艺术品难免会或多或少地接受来自世界各国艺术的影响,包括模仿世界时尚风潮去创作,正像中国艺术也会影响世界上其他国家的艺术一样。但是,要想在开放地吸纳世界多元艺术的过程中不仅保留自身的独特性,而且还能为世界文化及艺术的多元性或多样性做出应有的独特贡献,那么,中国艺术品就需要坚持锤炼自身的本土美质如兴味蕴藉等。因此,在当代世界多元艺术条件下伸张中国艺术品的兴味蕴藉这一本土美质,对中国艺术品来说就应当具有一种世界性意义或普遍性价值,可以促进中国艺术界更加自觉地创造当今全球多元文化时代属于中国人自己的独特族群特征或独立个性品格。特别是在面对当前那些高票房影片、高收视率电视剧、高上座率舞台剧、高度流行音乐及超级网络人气小说时,兴味蕴藉传统或标尺恰是一剂对症良药。它会清晰地告诫人们,优秀的中国艺术品应当懂得如何在视觉奇观、轻平喜剧情调

① 叶燮:《原诗》,丁福保编,《清诗话》下册,上海:上海古籍出版社,1978年,第572页。

或娱乐化场面等的下面,蕴蓄着某些余韵悠长的兴味。具体说来,当前艺术批评确需重点关注中国艺术品的如下方面:首先,它应能唤起公众的兴味或类兴,令其从身体感官的兴奋中产生更高的精神陶冶;其次,它应少一点直露而多几分感兴蕴藉,包括少一点感官刺激而多一些情感与思想的涵濡;最后,它还应注意创造出可让公众反复品评的余兴效果,并且还可让公众情不自禁地将其推衍或渗透入自己的日常生活中。

(四)兴味蕴藉的实质及要素

兴味蕴藉是由此物而兴发出对其同类的直觉,也就是"触类而起"或"随类而兴"的东西,这与西方之隐喻突出以彼物代此物不同。作为中国艺术品的本土美质之一,兴味蕴藉的实质在于类兴或类兴之法的惯常性运用。类兴或类兴之法,是艺术家在感触外物时兴发的对其同类事物的超常直觉,其结果是创造出前所未有的新诗句或新诗文的符号表意系统即兴辞,而这些兴辞又具备可以反复品评的深长蕴藉。这种感触外物而兴发对其同类事物的超常直觉,属于一种特殊的联类式想象,即对同类事物的想象或联想。也就是说,在类兴之法运用的瞬间,艺术家一感触外物就产生对其同类事物的想象或联想,从而实现对世界及自我的一种超出平常的特殊的直觉式把握。这里的联类式想象正体现了类兴或类兴之法的实质,即不是隐喻式地以彼物代替此物,而是一触此物即兴发出对其同类事物的丰富联想,从而有由小及大、以少总多、万取一收等特点。

这样的实例颇多。"关关雎鸠,在河之洲。窈窕淑女,君子好逑。"从眼前河畔的相互恩爱的雎鸠,可随其类而联想到君子的好配偶,再联想到君王与臣子的理想关系,可谓层层生发出"触类而起"或"随类而兴"的兴味蕴藉。再如中国诗人笔下的窗字。在汉语中,窗属象形字,从穴,囱(cōng)声。本作囱(cōng),小篆字,像天窗形状,即在屋上留个洞,可以透光,也可以出烟。后加"穴"字头构成形声字。窗的本义是天窗。《说文·穴部》:"囱,在墙曰牖,在屋曰囱。窗,或从穴。"《论衡·别通》:"开户内日之光,日光不能照幽;凿窗启牖,以助户明也。"又泛指窗子。杜甫《进艇》:"南京久客耕南亩,北望伤身卧北窗。"[①]可见窗的本义就是

① 《古代汉语词典》编写组编:《古代汉语词典》,北京:商务印书馆,2003年,第231页。

在房屋墙上凿洞以透光,引申开去而有从房屋内外光亮变化显示时间上的昼夜更替变化的功能,再有就是进一步显示更长的时间连续体的演变踪迹。这里也都是类兴式思维方式在起作用。杜甫《绝句》:

> 两个黄鹂鸣翠柳,一行白鹭上青天。
> 窗含西岭千秋雪,门泊东吴万里船。

这里的"窗"与"西岭千秋雪"的关系,不是西方式隐喻中的以彼代此,而是由小到大的联想、从具象到抽象的推衍,或由微观向宏观的拓展。如此,才可以从一扇"窗"随类而触发对"西岭千秋雪"的丰富联想,跨越千载的时间意识被唤醒。白居易《夜雪》:"已讶衾枕冷,复见窗户明。夜深知雪重,时闻折竹声。"从"窗户明"这一变化,随类而生回忆式联想:昨夜大雪降临,不时听见竹子被折断的声音。叶采《暮春即事》:"闲坐小窗读周易,不知春去几多时。""小窗"在这里同《周易》及"春去几多时"联系起来,同样是时间意识在主导,显然还融进了历史意识。卞之琳《断章》:

> 你站在桥上看风景,
> 看风景的人在楼上看你。
>
> 明月装饰了你的窗子,
> 你装饰了别人的梦。

这里的"窗子"扮演了显著的中介角色:依托"窗子","楼上"人可窥见"明月",而"桥上"人则可观赏到"明月装饰"下"楼上"之"风景"。"窗子"在此起到同时唤醒两方面以使其原本就同类的本质得以重现的作用,从而成为沟通"桥上"之人与"楼上"之人的中介环节。

这种运用类兴之法的实例,可从美术鉴赏与批评中见出。以西式油画写实著称的徐悲鸿,改以国画方式绘出的若干种"奔马"图,之所以受到欢迎,就是由于它们显然更合于中国兴味蕴藉传统:"奔马"虽然只是

一个具象之生灵,但它却可以让现代中国观众随类而联想到在现代民族危机境遇中仍然顽强奋飞之中国人、中国文化、中国精神等,如此可谓兴味无穷。现藏于甘肃省博物馆的国宝级文物及早已成为中国国家旅游标志的铜奔马《马踏飞燕》,最初于1969年出土于甘肃省武威市雷台汉墓,后于1971年9月被郭沫若看到。郭沫若连声赞曰"太美了","是一件罕见的艺术珍品"。他不仅惊喜地将其命名为现名,而且满怀诗意地向国家领导人大力举荐,直到使其成为中国代表性文物到英国、法国、美国、加拿大、荷兰等多国巡展,让超过500万人次的外国观众欣赏过它的美丽,为中国文化赢得世界性声誉。听闻此讯,郭沫若又动情地挥毫写下"四海盛赞铜奔马,人人争说金缕衣"的诗句。人们还大可以驰骋自己的古典想象,忆及汉武帝的《天马歌》:"太一贡兮天马下,霑赤汗兮沫流赭。骋容与兮跇万里。今安匹兮龙为友。"①如此一来,这匹奔马的美学价值或意义,已然逐渐地与写实意图相分离,而成为中华民族精神或中国国家形象的象征性符号。这件铜雕作品从一件富有特征的出土文物而成长为国宝级文物及国家旅游标志的品质增益历程,同其被郭沫若等用诗意想象赋予其诗意名称这一环节是密不可分的。也就是说,阐发这匹铜奔马的本土品质及其深长意蕴的最恰当方式莫过于作诗了。

　　由于类兴之法的作用,兴味蕴藉在美学构成上应当有诸多要素。我想,其中有三个是要紧的:身心勃兴、含蓄有味和余兴深长。身心勃兴,是指艺术品应能让观众在身体感觉和心灵陶冶两方面都产生兴奋和愉快。兴,就是起的意思。兴,就是说观众随艺术品的符号形式系统而获得"兴发感动",产生日常生活中所没有的特殊的身心体验。兴或感兴作为中国艺术与美学传统之重要范畴,有自身的发展与演变史。兴,在先秦是社会礼仪行为的一个环节②,其本义是起、起身或站起,后来有关"兴者,起也"的语义解释可能正与此最初含义相关。可以说,"兴"最初是指人的礼仪行为中"起"的动作,后来引申为伴随"起"这一动作而同时或先

① 见《"马踏飞燕"的身世之谜》,《华兴时报》2014年2月26日第12版。
② (汉)郑玄注,(唐)贾公彦疏,彭林整理:《仪礼注疏》上册,北京:北京大学出版社,1999年,第133—134页。李瑞卿:《中国古代文论修辞观》,北京:中国传媒大学出版社,2007年,第42—55页。

后发生的其他相关环节或过程：与"起"相关的人物、物品、言辞、姿态以及内在的情感、体验等都处在一种兴腾状态中。这里的身心勃兴，意味着优秀艺术品总会让观众在身体和心灵两方面都处在不同于日常生活状态的特殊的兴起或兴奋状态中，获得超常的身心愉悦。

　　含蓄有味，是说艺术品的兴味不必过于直露或直接，而应当含蓄或蕴藉，而这正是衡量艺术品的艺术成就的重要尺度。标举"情往似赠，兴来如答"的刘勰，在《文心雕龙·隐秀》中提出"深文隐蔚，余味曲包"之说，提倡文学作品让深厚的文辞蕴藉而多姿，言外的余味尽量蕴蓄。这是认识到"感兴"中所产生的兴辞具有深长而蕴藉的"兴味"。钟嵘《诗品序》提出"文已尽而意有余"的主张，表明他推崇的是"文尽意余"的含蓄境界。晚唐司空图创立"韵味"说，认为文学作品不仅有味内之味，还有味外之味，即"韵外之致"和"味外之旨"，也就是在作品的兴辞之外还别有一番可以反复品评的深味在。清代贺贻孙特别突出"蕴藉"两字的作用，提出"诗以蕴藉为主"的理论主张①，把"蕴藉而出"的"厚"作为艺术标准："夫诗中之厚，皆从蕴藉而出，乃有同一蕴藉而厚薄深浅异者，此非知诗者不能别也。"② 他还指出"蕴藉"来自主体修养："诗文之厚，得之内养。"③ 这体现了中国美学传统中有关艺术家内在修养的作用。

　　与含蓄有味相连，余兴深长是指艺术品应当在时间上和味道上都拥有让观众延后一段时间持久感发和反复品评的特殊的兴味。北宋范温的《潜溪诗眼·论韵》把艺术品中的"韵"或"韵味"直接解释为"余意"。钱锺书指出："吾国首拈'韵'以通论书画诗文者，北宋范温其人也。"其所论者，"因书画之'韵'推及诗文之'韵'，洋洋千数百言，匪特为'神韵说'之弘纲要领，抑且为由画'韵'而及诗'韵'之转捩进阶。严羽必曾见之，

① （清）贺贻孙：《诗筏》，郭绍虞编选《清诗话续编》第 1 册，上海：上海古籍出版社，1983 年，第 135 页。
② （清）贺贻孙：《诗筏》，郭绍虞编选《清诗话续编》第 1 册，上海：上海古籍出版社，1983 年，第 158 页。
③ （清）贺贻孙：《诗筏》，郭绍虞编选《清诗话续编》第 1 册，上海：上海古籍出版社，1983 年，第 135 页。

后人迄无道者"①。范温的主张是:"有余意之谓韵。"②"韵"是"生于有余"的,即"有余意"才构成"韵"。"余意"就是与一般文本相比多出来的那部分意义。范温抓住"有余意"三个字,从时长、深度和多重意义三方面有效地解释了"有余意之谓韵"的道理,对理解兴味蕴藉中的余兴深长有帮助。首先,从时长看,"有余意"是指言尽而意长,即艺术品在主体心理上会产生更长时间的持续影响效应,令主体禁不住回头反复品味,从而产生"韵"。其次,从深度看,"有余意"是指言易而意深,即艺术品对主体而言会产生远比平常语句更为深远而丰厚的意义。正如范温所说:"备众善而自韬晦,行于简易闲淡之中,而有深远无穷之味,观于世俗若出寻常,至于识者遇之,则暗然心服,油然心会,测之而益深,究之而益来。"③最后,从多重意义看,"有余意"是指言简而意多,即艺术品会让主体禁不住深入钻研其中蕴含的多层不确定意义。范温说"意多而语简",正是指简练的语句中会蕴含丰厚繁复的意味。宋人姜夔在引用苏轼有关"言有尽而意无穷者,天下之至言也"的论断后接着主张:"若句中无余字,篇中无长语,非善之善者也;句中有余味,篇中有余意,善之善者也。"④可见苏轼和姜夔等都看重兴味蕴藉,认定"余字""长语""余味"和"余意"具有至高无上的地位和作用。梅尧臣的"含不尽之意,见于言外"⑤,严羽的"言有尽而意无穷"⑥,也都是强调兴味蕴藉中之余兴深长效果。

这几方面之间其实并无精准界限而是相互融合和贯通一气的,分拆开来只为方便论述兴味蕴藉之特质。外国艺术诚然可能也会有类似兴味蕴藉的事例在,但真正重要的是,它们不曾像在中国艺术传统中那样被视为一把普遍的和至高无上的美学标尺。于连就明确地说,中国文艺传统

① 钱锺书:《管锥编》第 4 册,北京:中华书局,1979 年,第 1361 页。
② (宋)范温:《潜溪诗眼》,郭绍虞辑《宋诗话辑佚》上册,北京:人民文学出版社,1980 年,第 373 页。
③ (宋)范温:《潜溪诗眼》,郭绍虞辑《宋诗话辑佚》上册,北京:人民文学出版社,1980 年,第 373 页。
④ (宋)姜夔:《白石道人诗说》,何文焕辑《历代诗话》下册,北京:中华书局,1981 年,第 681 页。
⑤ (宋)欧阳修:《六一诗话》,何文焕辑《历代诗话》上册,北京:中华书局,1981 年,第 267 页。
⑥ (宋)严羽:《沧浪诗话》,何文焕辑《历代诗话》下册,北京:中华书局,1981 年,第 688 页。

历来注重"迂回",从而把委婉、暗示或曲折等间接表达手法作为自己的普遍性表达方式。"最根本的问题无疑是要凭借诗文的曲折把握一种隐含的意义。"①他所认识的"迂回"现象其实正与我们这里的兴味蕴藉相通。

（五）兴味蕴藉的批评尝试

假如兴味蕴藉作为中国艺术品的本土美质之一,在当代确实具有一种世界性意义或普遍价值的话,那么,它就应当在无论面对哪种艺术门类时都具有批评的有效性;同时,它也应当在面对无论古代还是现当代中国艺术品时都能充当一把有效的美学阐释标尺,甚至可以引导艺术家或观众去创作或鉴赏优秀的中国艺术品。可以具体地说,按照这把本土美质标尺,优秀的中国艺术品无论何种艺术门类、也无论古今,都应当总是具备身心勃兴、含蓄有味和余兴深长等兴味蕴藉品质。

何以兴味蕴藉美质可以不仅在语言艺术即文学中而且同样在美术、书法、音乐等其他艺术门类中获得贯通性呈现？这主要是由于,中国各艺术门类之间本来就不存在天然界限,而是相互贯通的。宗白华指出：

> 中国画所表现的境界特征,可以说是根基于中国民族的基本哲学,即《易经》的宇宙观：阴阳二气化生万物,万物皆禀天地之气以生,一切物体可以说是一种"气积"（庄子：天,积气也）。这生生不已的阴阳二气织成一种有节奏的生命。中国画的主题"气韵生动"就是"生命的节奏"或"有节奏的生命"。……中国画自伏羲八卦、商周钟鼎图花纹、汉代壁画、顾恺之以后历唐、宋、元、明,皆是运用笔法、墨法以取物象的骨气,物象外表的凹凸阴影终不愿刻画,以免笔滞于物。②

这里从《易经》所表述的中国宇宙观及其阴阳二气思想传统入手,揭

① ［法］弗朗索瓦·于连：《迂回与进入》,杜小真译,北京：生活·读书·新知三联书店,1998年,第51页。
② 宗白华：《论中西画法的渊源与基础》,《宗白华全集》第2卷,合肥：安徽教育出版社,1996年,第109页。

示了同样的气韵生动及生命的节奏等中国式本体观念在中国绘画、书法、诗及音乐等各艺术门类中的贯通式呈现。

正是出于对兴味蕴藉传统可以贯通各种艺术门类之作品的笃信,与德国美学家莱辛在《拉奥孔或称论画与诗的界限》(1766)中明确区分画与诗的界限不同,中国人坚持各种艺术门类之间不存在沟壑而可以天然地相互贯通。唐君毅指出,中国艺术各门类之间在"艺术精神"上存在"相通共契"特性:"西洋之艺术家,恒各献身于所从事之艺术,以成专门之音乐家、画家、雕刻家、建筑家。而不同之艺术,多表现不同之精神。然中国之艺术家,则恒兼擅数技。中国各种艺术精神,实较能相通共契。"① 这种"相通共契"特质与前面宗白华说的"生命的节奏"等一样,实际上正表明,兴味蕴藉传统在中国各艺术门类中具有普遍性存在,并且已成为一种普遍的和最高的美学追求。

这一点在钱锺书的"通感"论中也可找到一种解释。② 正像他在论述中所指出的那样,如果说人的视觉、听觉、味觉、嗅觉和触觉等五官感觉之间存在相通处,那么正好说明一个道理:以视觉为主导的绘画和书法、以视听综合感觉为主导的音乐与舞蹈、以触觉为主导的雕刻和建筑等各艺术门类之间,如唐君毅所说的那样,是可以"相通共契"的;也如宗白华所说的那样,其深层原因在于,受到了诸如"生生不已的阴阳二气织成一种有节奏的生命"之类中国式古典宇宙观的支配。

至于面向古今艺术品的阐释情况,首先可以来看古代文学作品。王羲之的《三月三日兰亭诗序》(又题为"兰亭集序"),堪称兴味蕴藉美质的一个古代范本:

> 永和九年,岁在癸丑,暮春之初,会于会稽山阴之兰亭,修禊事也。群贤毕至,少长咸集。此地有崇山峻岭,茂林修竹;又有清流激湍,映带左右,引以为流觞曲水,列坐其次。虽无丝竹管弦之盛,一觞一咏,亦足以畅叙幽情。是日也,天朗气清,惠风和畅,仰观宇宙之

① 唐君毅:《中国文化之精神价值》,桂林:广西师范大学出版社,2005年,第230—231页。
② 钱锺书:《通感》,《七缀集》,北京:生活·读书·新知三联书店,2002年,第62—76页。

大,俯察品类之盛,所以游目骋怀,足以极视听之娱,信可乐也。夫人之相与,俯仰一世,或取诸怀抱,悟言一室之内;或因寄所托,放浪形骸之外。虽趣舍万殊,静躁不同,当其欣于所遇,暂得于己,快然自足,不知老之将至。及其所之既倦,情随事迁,感慨系之矣。向之所欣,俯仰之间,已为陈迹,犹不能不以之兴怀。况修短随化,终期于尽。古人云:"死生亦大矣。"岂不痛哉!每览昔人兴感之由,若合一契,未尝不临文嗟悼,不能喻之于怀。固知一死生为虚诞,齐彭殇为妄作。后之视今,亦犹今之视昔。悲夫!故列叙时人,录其所述,虽世殊事异,所以兴怀,其致一也。后之览者,亦将有感于斯文。①

在这篇连标点在内也不足 400 字的短序里,开篇所提"修禊"本是古代汉族民俗,在季春时节组织官民到水边举办消灾祈福仪式,后来演变成文人雅士借此雅集的文化交游活动,其中就以发生在王羲之时代会稽郡山阴城的兰亭修禊尤为著名。

王羲之在这篇序里记叙了他所参与的兰亭雅集的盛况。这个雅集仪式中包含了值得注意的几个要素:第一,此雅集来源为具有消灾祈福功能的古代巫术仪式,后逐渐演化为文人雅集仪式,可见其依托着深厚的传统渊源;第二,时令在季春上旬,更具体的是阴历三月三,值一年的起始时节,"天朗气清,惠风和畅",在此春回大地、万物复苏时节可以期盼全年好运;第三,地点在城郊或郊野,有"崇山峻岭,茂林修竹","清流激湍,映带左右",可谓山崇、岭峻、林茂、竹修、流清、湍激,加之天朗、气清、风和,还有山溪如带环绕兰亭,这些都便于参与者置身于轻松闲适的自然与人文环境中;第四,人员为谢安、谢万、孙绰、王凝之、王徽之和王献之等社会名流或文人雅士共四十余人,可谓"群贤毕至,少长咸集",便于共同激发人生感兴并产生艺术创作兴会;第五,方式大约为先举行"修禊"仪式,后从事"曲水流觞"、即兴诗文唱和等游戏及文艺创作活动,还包括沿途的"仰观"及"俯察"之类游览过程,而正是"仰观俯察"尤其能体现中国人对

① (东晋)王羲之:《三月三日兰亭诗序》,《全晋文》卷 26,严可均校辑《全上古三代秦汉三国六朝文》第 2 册,北京:中华书局,2000 年,第 1609 页。

宇宙人生的感兴观照方式;第六,内容为雅士们饮酒赋诗作文唱和,"一觞一咏","畅叙幽情",产生诗歌、散文、书法等艺术作品;第七,成果在于激发参加者产生丰富的感兴或诗兴或艺兴,不仅令其备感"足以极视听之娱,信可乐也","快然自足,曾不知老之将至",而且生发出一连串深邃而绵长的人生"兴怀"或"兴感",如"每览昔人兴感之由,若合一契,未尝不临文嗟悼,不能喻之于怀","后之视今,亦犹今之视昔"等,产生诗作几十首,而且还促使王羲之乘微醉之感兴而写下号称"天下第一行书"的《兰亭集序》。

这次兰亭雅集以及这篇短序的出现,传达出魏晋人在山水之间获取兴味蕴藉的雅趣,留下一段有关"感兴"的千古佳话。到唐代,随着陈子昂、李白、杜甫等的大力推崇,"兴寄""兴致""诗兴""即兴"等术语陆续出现和流行。由此,"感兴"成为中国文学与艺术的一种被普遍认可的特性了。

以上表明,兴味蕴藉在中国是逐步地演化成为一种传统的,这种传统突出地要求中国文艺必须拥有唤醒公众感兴的品质,并且还能导引公众持续追寻艺术品中蕴含的深长兴味。

当然,对今天来说真正要紧的,不是从古典诗词中找出富于兴味蕴藉之作去加以品评,因为那里可谓俯拾即是;而是看看现代文艺作品中运用现代汉语手段去创作的作品,是否还能唤起读者的兴味蕴藉冲动。这里可以来看卞之琳的诗《一块破船片》(1932):

> 潮来了,浪花捧给她
> 一块破船片。
> 不说话,
> 她又在崖石上坐定,
> 让夕阳把她的发影
> 描上破船片。
> 她许久
> 才又望大海的尽头,
> 不见了刚才的白帆。

潮退了,她只好送还
破船片
给大海漂去。①

 这首短诗只有 12 行。诗人从"一块破船片"这一兴象中,感发出丰厚而又深长的兴味蕴藉,围绕它做足了文章。或许不如说,诗人组合出以"一块破船片"为中心的富于兴味蕴藉的兴象整体,让读者产生解读不尽和回味无穷的感受。从开头首行的"潮来了"到临近结尾倒数第三行的"潮退了",显示出一个有关海潮的完整的"故事":飞涨的潮水给她送来一块破船片,这件不期而来的物品令她欣喜、沉思、想象和期盼,带给她长久的沉默、淡定和幻想。许久后禁不住向海上张望,才怅然若失地发现白帆船消失了。满含着失望、怅惘或遗憾,她把这块曾激发她无穷幻想的破船片,托退却的潮水去还给大海。应当注意到,开头的"潮来了"与结尾"潮退了"之间,构成一种首尾呼应的整体格局,呈现出事物及其变化中蕴含的一种循环往复宇宙机理或机制:凡来的总会退走,从哪里来又回到哪里去。但是,尽管如此,凡来过的东西,例如那块被"送还"的"破船片",总会在"她"内心留下一点什么。或许,来过了本身就是意义之所在。这个"故事"所蕴藉的兴味,应当是多重的和难以穷尽的:既可以说传达出一种有关爱情的从生成到幻灭的叹息;也可以说表达了有关从哪里来必然会回到哪里去的人生循环过程的洞察;又或许在述说艺术("破船片")对生活("大海")的依赖性,如此等等。这里的每一重品味,其实都各有其合理性,不妨相互共存和继续衍生下去。

 绘画这类视觉艺术的兴味蕴藉效果,可以集中体现为古典式"画中有诗"的现代传承方式,也就是说,观众可从视觉画面中品评出丰厚而绵长的诗意来。当代中国观众喜爱的油画《父亲》(原名"我的父亲",罗中立,1980),恰是由于其"父亲"形象的深层其实蕴藉着数量巨大的中国观众内心深处难以说清道明但又确实可以激发高度共通感的"父亲"体验。一首《读罗中立的油画〈父亲〉》就从中品出如下诗意:

① 卞之琳:《卞之琳文集》上卷,合肥:安徽教育出版社,2002 年,第 14 页。

> 父亲,我的父亲!
> 是谁把这支圆珠笔
> 强夹在你的左耳廓?!
> 难道这就象征富裕?
> 难道这就象征文明?
> 难道这就象征进步?
> 难道这就象征革命?
> 父亲!你听见了吗?你听见了吗?
> 整个的展览大厅,
> 全体的男女人群,
> 都在默默地呼喊:
> 快扔掉它!扔掉那廉价的装饰品!

他不禁大声呼唤:

> 父亲!我的父亲!
> 你浇灌了多少个好年景!
> 可惜了!可惜了你背后一片黄金!
> 快车转身去吧,快!快!
> 黄金理当属于你!你是主人!
> 主人!明白吗?!主人!
> 父亲啊,我的父亲!
> 我在为你祈祷,为你祈祷,
> 再也不能变幻莫测了,
> 我的老天!我的天上的风云!①

实际上,刚从"文化大革命"中艰难跋涉而来的工人、农民、军人、知识分子、干部等各类观众,都可能从"父亲"形象中观照到自己的生活现

① 公刘:《读罗中立的油画〈父亲〉》,《诗刊》1981年第11期,第4页。

实,或者以自己的生活现实体验去诠释"父亲"形象,从而实际上赋予这幅视觉作品以绵绵不绝的诗兴。

与此相比,徐冰完成于1988年的版画装置作品《析世鉴——天书》(也有人简称其为"天书")似乎可以让公众"读"出更加丰厚而又远为朦胧不定的诗味、散文味乃至小说味来。该作品由貌似汉字而实非汉字的上千个方块字符组成,可称为类汉字或拟汉字。它们在技术上做到精雕细刻、一丝不苟、以假乱真,而在规模上又多到足以震撼观众的视觉和心灵,成功地诱骗观众生出回归于传统汉字的冲动但却又一无所获,呈现出似乎谁也读不懂但又急切想读懂或者甚至装懂的"天书"面貌。随着时间的流逝和观众的持续诠释的逐层累积,加之处于当代世界多元文化激荡中的中国本土文化传统问题日渐凸显,这部"天书"居然逐渐被公认为蕴藉着丰富而又深厚的中国本土兴味的"经典"。"徐冰的《天书》是上世纪80年代中国观念艺术的经典作品。80年代前卫艺术中的'禅宗热'好像是'文化大革命'的怀疑一切、打倒一切的继续。而它也确实极大地冲击了保守的艺术观念……徐冰也很少卷入理论论争,但是他的'天书'却是对乌托邦的最大颠覆。这个过程就像鼹鼠搬家,静悄悄地一点点掏空,这似乎是徐冰习惯用的策略。"[①]类似这样的众多批评家或观众的解读竞相加入自觉而主动的公共诠释流之中,从中不仅读出"诗"味、"散文"味或"小说"味,而且读出了更加丰厚而又更加不确定的"文化"味,从而共同铸就了这部当代艺术品在国内和国际艺术界的中国本土"经典"地位。可以说,在这两幅本土视觉艺术"经典"背后起作用的力量之一,无疑正在于兴味蕴藉传统所做出的无意识或有意识的美学指认。所不同的只是,《父亲》在当时一举登上"经典"地位,而《析世鉴——天书》则用了更长时间,这种美学指认时间的短长差异可能与两者在具象表达与抽象表达上的分别有关(当然还有其他原因)。

在电影这种综合艺术门类中,兴味蕴藉传统仍然可以发挥其现代阐释效力。《集结号》(2007)把九连连长谷子地先是率领47名战士在汶河

[①] 高名潞:《天才出于勤奋,观念来自手工——艺人徐冰》,《中华手工》2004年第1期,第66页。

战场上舍生忘死、后又为这些英勇牺牲的战友们四处讨要公道的曲折故事,讲述得惊心动魄、荡气回肠,令人叫绝地活托出中国式侠义精神风范的深厚意味及其当代意义。影片中具有关键意义的情节核在于中国传统的"二人"关系之信义的信守上。在激烈的汶河战斗中,谷子地与全体战友之间的"二人"关系集中体现为情同手足,也就是众兄弟间结成生死相依的情义,彼此"有福同享,有难同当",生死依托,一诺千金。即便是起初胆小懦弱的指导员王金存,也在谷子地的熏染下突变为大义凛然的真豪杰。正是出于这种战场上结下的义薄云天之兄弟情义,谷子地一旦发现自己幸存,而众战友为掩护大部队死战殉职竟然没得到"烈士"名分而只被列为"失踪",就必然自觉地、义无反顾地扛起为兄弟们讨要公道的重任,宁肯舍弃个人安乐也要为他们四处奔波讨要说法。自此,他加入解放军炮兵部队转战南北,甚至到了朝鲜战场,活着的唯一动力和任务似乎就只剩下寻找当年的团长以便为牺牲的战友讨要荣誉了。当然,他的讨义之路并不孤单,王金存的遗孀孙桂琴及其所改嫁的团长赵二斗等都出于同样的无私情义协助谷子地完成其义举。影片的成功处就在于,这种依托于古典情义传统的兄弟情及其执着的信义之旅,其意义是如此深厚而又绵长,以致它可以在观众的观赏中拓展出种种不同的意蕴来,听凭各类观众把自己的个体体验尽情投射其中。普通观众可借机宣泄由日常生活的不平或挫折而生的怨气及对侠义英雄的崇拜和喜爱,知识分子可从中品味精英人物的自由思想精神,政府管理者可从中找到当今社会需要的集体主义意识和英雄主义气概……而这种种不同的兴味却可以同时蕴蓄在谷子地形象及影片文本结构整体之中而不致被视为外加的。究其原因,恰是由于它本身在创作时就预留了可供兴味蕴藉挥洒的开阔的美学空间。

 影片《立春》在貌丑而内美的主人公王彩玲身上倾注了深长的多义蕴藉。她同周围的拥有画家梦想的黄四宝、舞蹈教师胡金泉、唱美声的高贝贝、喜欢普希金诗的周瑜等共同组成一个性格各异、命运不同的小城"文青"共同体,呈现出理想主义在现实生活中的多样而又坎坷的际遇。影片中有个长达30秒的背影凝视镜头,叙述王彩玲到北京的当晚,背对观众倚靠在铁栏杆上,面向金光璀璨的天安门长久凝视,其间两名武警战

士盛装走过,随后天安门上空升起高远的风筝,仿佛正是她的希望之所在。接下来她坐在音乐厅大门外台阶上,一直苦等到开演后 20 分钟,才从"黄牛"手中钓到符合她心理价位的降价票,进场观看心爱的歌剧。还有,正当她在教室里教一班学生演唱歌剧时,楼下传来黄四宝的尖叫,她随即在学生们无数双眼睛的注视下,勇敢地走下教学楼,任凭黄四宝毒打而不还手。由这些细节,观众可以对这位既平凡而又非凡的女性产生深深的同情心,品味到其中蕴蓄着的平凡中的崇高气韵。特别是这种崇高气韵在现实生活中无可挽回的失败命运,恰能反过来激发观众对理想主义及自由精神的深切向往和纵情呼唤。置身于这一复杂环境中的王彩玲,或许可以让不同观众品尝到他们各自所能想象或联想到的在自身的平凡境遇中执着地追求崇高境界的卑微而高贵的品格。

上述实例可以约略地说明,兴味蕴藉传统即便是在现代和当代多种不同门类艺术品的批评中也都能焕发出应有的阐释力量。同时,还应当看到,兴味蕴藉是中国公众或批评家不仅用以衡量中国本土艺术品的美学标准,而且也相应地成为他们情不自禁地以文化开放胸襟去衡量外国艺术品的标尺。中国观众或批评家之偏爱达·芬奇的《蒙娜丽莎》、梵·高的《向日葵》及《星夜》等作品,也应当归结为中国式兴味蕴藉传统给予他们的潜移默化的长久浸润之功,无论其在鉴赏具体艺术品时是否有此明确的自觉意识。

(六)兴味蕴藉的批评模式

在上述讨论基础上,有无可能把兴味蕴藉传统在具体艺术品中的批评方式略加系统化或模型化整理,以便于具体的艺术批评操作,乃至在高校艺术理论课程教学中加以方法论化呢?我想应当是可能的。

初步考虑,应当以兴味蕴藉中的"类兴"之法为基本框架和主要依据,梳理出面对不同艺术门类之艺术品时可予操作的若干艺术批评模式来。尽管可以尝试依照具象艺术与抽象艺术之分类去做,例如说油画《父亲》与版画装置《析世鉴——天书》分属具象式类兴与抽象式类兴,这也有其合理性,但是,综合衡量,只有继续传承中国古典艺术理论传统方式去做,特别是其中各艺术门类之间的"相通共契"特性去做,才有可能贴近兴味蕴藉的本土美质。因为,按中国艺术传统,各艺术门类中的兴味蕴

藉本来就是相互贯通而不存在天然界限的。"中国书画皆重线条。书画相通,最为明显。……而中国之建筑则舒展的音乐,与音乐精神最相通也。中国人又力求文学与书画、音乐、建筑之相通。故人论王维之诗画曰:'味摩诘之诗,诗中有画,味摩诘之画,画中有诗。'……戏之精彩全在唱上,故不曰看戏,而曰听戏,是中国之诗文戏剧皆最能通于音乐也。中国之庙宇宫殿,及大家大户之房屋,恒悬匾与对联,则见中国人求建筑与诗文之意相通之精神。"[1]

这实际上意味着,按照中国艺术美学传统,不同艺术门类之间会存在既彼此不同但又可以相互融通的特性。一方面,不同艺术门类之间确实存在因艺术质材、媒介及形式等之间的区别而形成的美学差异性,这可称为跨门互异性。另一方面,这些不同艺术门类之间更存在基于类兴之法而形成的美学融通性,这可称为跨门互通性。合起来说,不同艺术门类之间存在相异而又相通的特性,这可称为跨门异通性。这不仅是中国艺术的本土美质的普遍美学原理之一,而且也是它的最高美学原理之一。也就是说,属于一个艺术门类的艺术品之达到最高美学成就的标志之一,恰恰在于它取得了本来是另一门艺术才可具有的美学成就,即实现了另一门艺术特有的美学效果。

假如这种跨门异通性认识是合理的,那么,能够在不同艺术门类的艺术品之间做兴味蕴藉的双门式或多门式跨门类批评,方才可能最大限度地贴近对中国式本土兴味蕴藉传统的应有把握。例如,从苏轼《东坡题跋·书摩诘〈蓝田烟雨图〉》所谓"味摩诘之诗,诗中有画,观摩诘之画,画中有诗"之说,可以引申出诗如画式类兴和画如诗式类兴两种批评模式(就模式这个词语的最一般含义而言)。再有,历来有关于戏如乐(诗)、乐如诗、舞如诗(乐)、书如乐(诗)、建筑如诗(乐)等诸多传统批评模式。至于电影及电视剧等现代综合艺术门类,则可沿用戏如乐(诗)之类的传统批评方式去加以拓展。当然,单从理论逻辑上讲,在任何两门或两门以上艺术门类之艺术品之间展开双门式或多门式循环批评,都应当是可能的或可以允许的。同时,按照中国公众历来就有的面向"天下"(世界)的

[1] 唐君毅:《中国文化之精神价值》,桂林:广西师范大学出版社,2005年,第230—231页。

开放胸怀,即便是外来艺术也可以视如中国本土艺术去品评,这就有把他者化为我者的类兴模式——他如我式类兴。

如此,按照古典兴味蕴藉传统在不同艺术门类中的跨门异通性原理,简要地看,若大体依循2011年艺术学科门类下一级学科分科顺序去整理,当今艺术批评可以有如下基本阐释模式(当然不限于此):文如画式类兴、乐如诗式类兴、舞如诗式类兴、戏如乐式类兴、画如诗式类兴、书如乐式类兴、建筑如诗式类兴、他如我式类兴。

(1)文如画式类兴。也可作诗如画式类兴,是一种从文学作品的语言形象中品味出视觉式兴味蕴藉效果的批评模式。这就是说,要评点文学中的兴味蕴藉佳作,最恰当的模式莫过于尝试从原本非直观的语言形象特别是诗中窥见直观性视觉效果。好诗如画、佳文如画,成为古往今来批评家的评点习惯。苏轼等称赞王维"诗中有画",说的正是诗歌这种语言艺术中蕴含有深长的兴味。好诗就应当让人读出画意来,也就是从非直观的语言形象中想象出直观画面来。

(2)乐如诗式类兴。富于兴味蕴藉的音乐作品总能让人品出诗味来。李白《春夜洛城闻笛》以诗品评笛声之味:

谁家玉笛暗飞声,散入春风满洛城。
此夜曲中闻折柳,何人不起故园情。

杜甫《赠花卿》表面看是评点丝管乐器的:

锦城丝管日纷纷,半入江风半入云。
此曲只应天上有,人间能得几回闻。

但实际上蕴藉有深厚的兴味。诚如杨慎《升庵诗话》所言:"花卿在蜀颇僭用天子礼乐,子美作此讥之,而意在言外,最得诗人之旨。公之绝句百余首,此为之冠。"[①] 评价如此之高!沈德潜《说诗晬语》也说:"诗

① (明)杨慎:《升庵诗话》,丁福保辑《历代诗话续编》,北京:中华书局,1983年,第644页。

贵寄意,有言在此而意在彼者。……杜少陵……刺花敬定之僭窃,则想新曲于天上。"①故杜甫此诗称得上一篇高超的兴味蕴藉式批评佳作。

(3) 舞如诗式类兴。舞蹈佳作可以让人见出深厚的诗意。以注重"诗兴"著称的杜甫从观赏眼前李十二娘的精妙舞姿,想见有关书法家张旭观公孙大娘舞剑器而领悟草书笔法的传说,又忆及自己早年亲自观看公孙大娘舞剑器的情景,绵绵诗兴联翩涌来,于是写出《观公孙大娘弟子舞剑器行·并序》这一名作:

> 昔有佳人公孙氏,一舞剑器动四方。观者如山色沮丧,天地为之久低昂。爔如羿射九日落,矫如群帝骖龙翔。来如雷霆收震怒,罢如江海凝清光。绛唇珠袖两寂寞,晚有弟子传芬芳。临颍美人在白帝,妙舞此曲神扬扬……

这篇诗作再配以序文,可谓文配诗的典范样式,运用这种文配诗形式去品评舞蹈艺术,本身就属于一次以文学(诗)方式去品评舞蹈艺术的兴味蕴藉式批评。当然,其间由张旭观舞而悟草书笔法,也涉及书如舞式类兴或舞如书式类兴两方面。

(4) 戏如乐式类兴。也可作戏如诗式类兴。注重音乐元素在戏剧中的主导作用,是中国戏曲的一个源远流长的传统。元代戏曲就把音乐视为自身的主导元素,"女乐之百伎,惟唱说焉"。要求戏曲艺人把"唱"(音乐)和"说"(诗或文)列为看家技艺加以演练。在规定的戏曲艺人之"九美"中,就有"三美"直接涉及戏曲表演中的音乐与诗文技艺:第四条"语言辨利,字句真明",第五条"歌喉清和圆转,累累然如贯珠",第七条"一唱一说,轻重疾徐中节合度,虽记诵闲熟,非老僧之诵经"。② 正是由于音

① (清)沈德潜:《说诗晬语》,丁福保辑《清诗话》下册,上海:上海古籍出版社,1978年,第522页。
② (元)胡祗遹:《黄氏诗卷序》,陈多、叶长海选注《中国历代剧论选注》,上海:上海古籍出版社,2010年,第67页。

乐元素的关键作用,中国戏曲中的"唱论"受到高度关注。① 还有人甚至把音乐与舞蹈视为中国戏曲的共同源头:"戏为小道,然发源则甚古。遐稽史籍,歌舞并言。""是则戏曲者,导源于古代乐舞者也。"②中国人看戏往往是听戏,听出其中与诗(唱词)紧密相连的音乐滋味。诚如前引唐君毅所言:"戏之精彩全在唱上,故不曰看戏,而曰听戏,是中国之诗文戏剧皆最能通于音乐也。"看传统戏曲如此,看现代话剧以及看电影及电视剧也都应采用同一模式,即都注重从戏曲、话剧、电影和电视剧中谛听到如乐或如诗般艺术效果。

(5)画如诗式类兴。这是指从绘画等视觉艺术品中品出诗意的批评模式,其通常做法是把画当作诗去阅读和品味,并从画中读出诗意来。梁实秋的《读画》就赞成这种主张:"《随园诗话》:'画家有读画之说,余谓画无可读者,读其诗也。'随园老人这句话是有见地的。读是读诵之意,必有文章词句然后方可读诵。画如何可读?所以读画云者,应该是读诵画中之诗。"也就是说,读画的实质在于从画中寻找如诗的境界。"究竟诗与画是各有领域的。我们读一首诗,可以欣赏其中的景物的描写,所谓'历历如绘'。如诗之极致究竟别有所在,其着重点在于人的概念与情感。所谓诗意、诗趣、诗境,虽然多少有些抽象,究竟是以语言文字来表达最为适宜。我们看一幅画,可以欣赏其中所蕴藏的诗的情趣,但是并非所有的画都有诗的情趣,而且画的主要的功用是在描绘一个意象。我们说读画,实在是在画里寻诗。"③究竟应当如何在画里寻诗呢?"'蒙娜丽莎'的微笑,即是微笑,笑得美,笑得甜,笑得有味道,但是我们无法追问她为什么笑,她笑的是什么。尽管有许多人在猜这个微笑的谜,其实都是多此一举。有人以为她是因为发现自己怀孕了而微笑,那微笑代表女性的骄傲与满足。有人说:'怎见得她是因为发觉怀孕而微笑呢?也许她是因为发觉并未怀孕而微笑呢?'这样地读下去,是读不出所以然来的。会心

① 见被元人杨朝英编散曲选集《阳春白雪》列为卷首的燕南芝庵作《唱论》,据陈多、叶长海选注《中国历代剧论选注》,上海:上海古籍出版社,2010年,第71—72页。
② 刘师培:《原戏》,陈多、叶长海选注《中国历代剧论选注》,上海:上海古籍出版社,2010年,第559、562页。
③ 梁实秋:《读画》,《雅舍小品全集》,上海:上海人民出版社,1993年,第120页。

的微笑,只能心领神会,非文章词句所能表达。"①在画里寻诗,重要的是"心领神会,非文章词句所能表达"。所以他没忘记补充说:"我想画的最高境界不是可以读得懂的,一说到读便牵涉到文章词句,便要透过思想的程序,而画的美妙处在于透过视觉而直诉诸人的心灵。画给人的一种心灵上的享受,不可言说,说便不着。"②

　　画如诗式类兴之合法性的一个根据或标志在于,题画诗形式在中国画中的存在。"画中已经有诗,有些画家还怕诗意不够明显,在画面上更题上或多或少的诗词字句。自宋以后,这已成了大家所习惯接受的形式,有时候画上无字反倒觉得缺点什么。中国字本身有其艺术价值,若是题写得当,也不难看。西洋画无此便利,《拾穗人》上面若是用鹅翎管写上一首诗,那就不堪设想。在画上题诗,至少说明了一点,画里面的诗意有用文字表达的必要。"③所以,画如诗式类兴模式的典范的批评文类,就是大量的题画诗、题跋或提款等。苏轼为友人慧崇和尚的画作《春江晓景》题诗:"竹外桃花三两枝,春江水暖鸭先知。蒌蒿满地芦芽短,正是河豚欲上时。"虽然慧崇的画已不传,但该题画诗却流传下来,自成独立的语言艺术佳作。唐寅为自己的《纨扇仕女图》题诗如下:"秋来纨扇合收藏,何事佳人重感伤。请把无情仔细看,大都谁不逐炎凉。"借扇子而书写世态炎凉。王冕自题《墨梅》诗:"我家洗砚池头树,朵朵花开淡墨痕。不要人夸颜色好,只留清气满乾坤。"此乃以梅自喻。它们都可谓兴味深长之作。

　　题画诗何以不仅不会破坏画的表意效果反而会为其增辉?宗白华的解释如下:"在画幅上题诗写字,借书法以点醒画中的笔法,借诗句以衬出画中意境,而并不觉其破坏画景(在西洋油画上题句即破坏其写实幻境),这又是中国画可注意的特色,因中、西画法所表现的'境界层'根本不同:一为写实的,一为虚灵的;一为物我对立的,一为物我浑融的。中国画以书法为骨干,以诗境为灵魂,诗、书、画同属于一境层。西画以建筑

① 梁实秋:《读画》,《雅舍小品全集》,上海:上海人民出版社,1993年,第120—121页。
② 梁实秋:《读画》,《雅舍小品全集》,上海:上海人民出版社,1993年,第122页。
③ 梁实秋:《读画》,《雅舍小品全集》,上海:上海人民出版社,1993年,第121页。

空间为间架,以雕塑人体为对象,建筑、雕刻、油画同属于一境层。"①现代也有"题画诗"形式的批评,如丰子恺为自己的漫画《生机不息》配有题画诗:"大树被斩伐,生机并不息。春来怒抽条,气象何蓬勃!"而前引《读罗中立的油画〈父亲〉》则以类似题画诗的方式去抒写从油画《父亲》中获取的兴味。

(6) 书如乐式类兴。也可作书如舞式类兴。这是指从书法艺术品中体味到音乐或舞蹈境界的批评模式。有关书如舞的评论,已见于前引杜甫诗《观公孙大娘弟子舞剑器行·并序》。宗白华指出:"书法为中国特有之高级艺术:以抽象之笔墨表现极具体之人格风度及个性情感,而其美有如音乐。"②书法之所以能美如音乐,其原因如下:"中国乐教失传,诗人不能弦歌,乃将心灵的情韵表现于书法、画法。书法尤为代替音乐的抽象艺术。"③这是说书法艺术以"抽象艺术"的方式去"代替"性地保留早期音乐所有的教化功能,所以要衡量书法的价值就需要从中品评出音乐味来。这自然属一家之言,我们允许见仁见智。

(7) 建筑如诗式类兴。西方人喜欢讲"建筑是凝固的音乐",将建筑之美比作音乐之美。黑格尔曾这样论述音乐与建筑的关系:"音乐和建筑最相近,因为像建筑一样,音乐把它的创造放在比例和结构上。"④与西方的建筑如同音乐般注重实体的比例和结构不同,中国建筑艺术高度注重诗歌或舞蹈般韵律、节奏的传达,其至高境界在于诗或舞的灵动境界,也就是建筑如诗、建筑如舞。"中国的书法、画法都趋向飞舞。庄严的建筑也有飞檐表现着舞姿。"⑤故这种批评模式也可作建筑如舞式类兴。"中国之庙宇宫殿,及大家大户之房屋,恒悬匾与对联,则见中国人求建筑

① 宗白华:《论中西画法的渊源与基础》,《宗白华全集》第 2 卷,合肥:安徽教育出版社,1994 年,第 102 页。
② 宗白华:《徐悲鸿与中国绘画》,《宗白华全集》第 2 卷,合肥:安徽教育出版社,1994 年,第 49 页。
③ 宗白华:《论中西画法的渊源与基础》,《宗白华全集》第 2 卷,合肥:安徽教育出版社,1994 年,第 101—102 页。
④ [德]黑格尔:《美学》第 3 卷上册,朱光潜译,北京:人民文学出版社,1979 年,第 356 页。
⑤ 宗白华:《中国艺术意境之诞生(增订稿)》,《宗白华全集》第 2 卷,合肥:安徽教育出版社,1994 年,第 369 页。

与诗文之意相通之精神。"①为突出灵动性或飞动姿态,中国建筑总会配以对联、门匾等诗意形式。梁思成还看到一个民族的诸种"思想精神"会"寄托"于建筑平面分布上:

> 证明政治、宗法、风俗、礼仪、佛道、风水等中国思想精神之寄托于建筑平面之……分布上者,固尤深于其它单位构成之因素也。结构所产生立体形貌之感人处,则多见于文章诗赋之赞颂中。中国诗画之意境,与建筑艺术显有密切之关系,但此艺术之旨趣,固未尝如规制部署等第等之为史家所重也。②

建筑不仅被"文章诗赋"赞颂,而且与"中国诗画之意境"密切相关。中国古代有大量的刻画建筑艺术的诗歌传世,可见建筑如诗早已成为中国艺术传统的一部分。李白《夜宿山寺》:"危楼高百尺,手可摘星辰。不敢高声语,恐惊天上人。"以诗意语言去刻画高楼给人的特异体验。王勃则有《滕王阁诗并序》,其滕王阁序文和滕王阁诗之间堪称绝配。

(8)他如我式类兴。中国人总是以古来如此的开放与容纳胸怀把他者视为我者,以他如我,以我化他,从而把外来异质艺术品当作本土艺术品去体味。青年宗白华于1920年在巴黎初次欣赏到罗丹的雕塑,产生了震惊体验:

> 罗丹的雕刻不单是表现人类普遍精神(如喜、怒、哀、乐、爱、恶、欲),他同时注意时代精神,他晓得一个伟大的时代必须有伟大的艺术品,将时代精神表现出来遗传后世。他于是搜寻现代的时代精神究竟在哪里?他在这十九、二十世纪潮流复杂思想矛盾的时代中,搜寻出几种基本精神:(1)劳动。十九、二十世纪是劳动神圣时代。劳动是一切问题的中心。于是罗丹创造《劳动塔》(未成)。(2)精神劳动。十九、二十世纪科学工业发达,是精神劳动极昌盛时代,不可

① 唐君毅:《中国文化之精神价值》,桂林:广西师范大学出版社,2005年,第230—231页。
② 梁思成:《中国建筑史》,天津:百花文艺出版社,1998年,第19页。

不特别表示,于是罗丹创造《思想的人》和《巴尔扎克夜起著文之像》。(3)恋爱。精神的与肉体的恋爱,是现时代人类主要的冲动。于是罗丹在许多雕刻中表现之《接吻》。①

他看到罗丹雕塑恰是那个时代的"时代精神"的象征性形象。郭沫若当年翻译歌德的《少年维特之烦恼》时,针对意大利美学家克罗齐有关此书只是"素朴的诗"的批评,首先就想到为其"诗"的体裁辩护,这一视点应当引起注意:

> 此书几乎全是一些抒情的书简所集成,叙事的成分极少,所以我们与其说是小说,宁肯说是诗,宁肯说是二部散文诗集。……诗的本质,不在乎脚韵的有无。有脚韵者可以为诗,而有脚韵者不必都是诗。……诗可以有韵,而诗不必一定有韵。读无韵的抒情小品,人们每每称其诗意葱茏。由此可知,诗的生命别有所在。古人称散文其质而采取诗形者为韵文,然则称诗其质而采取散文形者为散文诗,正十分合理。韵文=Prose in poem,散文诗=Poem in prose。韵文如男优之坤角。散文诗如女优之男角。衣裳虽可混淆,而本质终竟不变。……有人始终不明散文诗的定义的,我就请他读这部《少年维特之烦恼》吧!②

他把该书判定为"散文诗",实际上是暗地里按照中国古代诗歌高于散文的传统,把该书提升到了"诗"的高度。同时,他强调:"我译此书,于歌德思想有种种共鸣之点,此书主人公维特的性格,便是'狂飙突进时代'(Sturm und Drang)少年歌德自己的性格,维特的思想,便是少年歌德自己的思想。歌德是个伟大的主观诗人,他所有的著作,多是他自己的经

① 宗白华:《看了罗丹雕刻以后》,《宗白华全集》第1卷,合肥:安徽教育出版社,1994年,第315页。
② 郭沫若:《〈少年维特之烦恼〉序引》,严家炎编《二十世纪中国小说理论资料》第2卷,北京:北京大学出版社,1997年,第205页。

验和实感的集成。"①这里明确地把该书视为"狂飙突进时代"歌德自己的性格、思想的投影,还进而概括出如下几个特点,即一是主情主义,二是泛神思想,三是对自然的赞美,四是对原始生活的景仰,五是对小儿的尊崇。这些评价,特别就第一、三、四条而言,是与中国古典艺术传统中有关真情、天然之美、原始礼乐风范等的崇尚一致的,有助于激发中国读者的"共鸣"。

以上只是简要列举,实际上类似情形还可以继续开列下去而难以穷尽,因为各门艺术之间的相互交融或相互"跨界"以及中外艺术汇通状况,在当代中国艺术创作界早已成为常事。但就中国艺术传统而言,各艺术门类之间的跨门异通性,已为各艺术门类的艺术品之间的相互阐释,特别是对兴味蕴藉这一本土美质的把握,提供了美学传统依据。当然,还须说明的是,这种带有"秘响旁通"特点的甲如乙式批评模式,在现当代中国艺术及艺术批评中,更多地属于一种精神的传承而非原样的实录。例如,就画如诗式类兴模式而言,评论现当代绘画作品未必非得要机械地一律采取诗歌形式不可,而只有注意寻觅其中的诗意或诗味方为得其道。同时,更加要紧的是,在面对当代中国艺术品时如何像面对古代中国艺术品那样成功地寻觅其兴味蕴藉的本土美质,确实还是一个有待于认真研讨的重要课题。

发自中国本土的兴味蕴藉传统,其在古代艺术品与现代艺术品或当代艺术品中的具体表现会存在差异,这需从古典性与现代性或后现代性的关联上去分析(这种分析十分必要,但鉴于问题复杂,需另行探讨)。尽管如此,但重要的是,正是由于历代文人或艺术家的接力式传递和提倡,在中国古代审美与艺术体制及其现当代传承中,兴味蕴藉业已成为衡量艺术品的本土价值的一项高级指标了。这不仅是艺术创作的标准,而且也同时是艺术鉴赏的标准。艺术家和公众被要求分别致力于兴味蕴藉的创造和鉴赏。反之,假如没有兴味蕴藉的自觉创造和主动鉴赏,那他们作为艺术家和公众就都是不合格的或低级的了。《三枪拍案惊奇》受到观众批评,原因众多,其中重要的一点恰是由于在表面的视觉奇观下欠缺

① 郭沫若:《〈少年维特之烦恼〉序引》,严家炎编《二十世纪中国小说理论资料》第2卷,北京:北京大学出版社,1997年,第206页。

应有的兴味蕴藉,特别是欠缺灵魂深处的颤动。回到本节开头提出的问题,近年来那些高票房或高收视率影视作品要想取得更高的本土美学成就或获取更地道的本土美质,无疑需要在兴味蕴藉传统的传承方面倾注更多。

七、艺术理论问题探讨之二:艺术概念与艺术品层次

从上面的简要回顾可见,人们对艺术的认识在不断变化,人们的艺术观念不会再停留于艺术本质观或精确的艺术定义上,而是需要根据社会的变迁以及相应的艺术变迁做出新理解。

(一)从艺术本质观到艺术特征论

今天来对艺术提出新理解,是出于应对艺术状况发生变化的需要。在先后经过古希腊至19世纪的艺术本质观念传统和20世纪围绕艺术定义而展开的现代争论之后,目前的中外学术界都倾向于认为,不能再按以往形而上学的本质论传统去给艺术下永恒不变的定义了。那种为艺术预先设定来自思辨王国的唯一的终极原因即本质的做法,是徒劳的和不必要的。因为,它不仅不能给人们认识和体验艺术带来多少实际的帮助,反倒阻碍人们去自由地发现艺术的多重奥秘。具体地说就是,那种用某个抽象词语去定义艺术的做法,不能再沿用了。

取而代之,当代中外学者多倾向于认为,不必给艺术下精确的定义,而更应当关注丰富多样的艺术现象。例如,更多地关注艺术家、艺术品、艺术鉴赏等过程,或者关注艺术的传播学、社会学、符号学、管理学等属性。

也有一种观点认为,虽然不必给艺术下精确的定义,但还是可以描述艺术的大致特征。维多利亚·亚历山大指出:"定义通常是用学术的语言限定那些原本直观上就很明白的事物。我不打算给出这样一个可供撰写论文或参加考试时引用的正式定义。"原因在于,"用抽象词汇定义'艺术'根本就是不可行的。因为,'艺术是什么'(即便是广义的),是由社会界定的,这意味着它必将受到多种相互冲突的因素的影响"。鉴于艺术是受"社会"的"多种相互冲突的因素的影响"的产物,因而应当"用更宽广

的笔触描绘一幅画卷,来呈现本书要涵盖的多样文化形式"。① 这样,定义艺术的权利应当还给"社会"的艺术体制。她转而引用并认可社会学家贝克(Howard Becker)从语境出发界定艺术的做法:"我们说的'艺术',通常指的是:一件具有审美价值的作品(然而审美价值同样需要界定)、一件受到某种美学思想认可的作品、一件展示在适当地点的作品(在博物馆中悬挂,在音乐会上演奏)。然而,大多数艺术作品,只具有上述部分而不是全部特征。"②贝克主张艺术所包含的范畴由社会决定,艺术由构成艺术界的群体界定。贝克和亚历山大都主张,艺术的定义应当符合艺术在艺术界中实际被赋予的地位和作用,而左右这一切的正是特定社会的艺术体制或艺术制度。

以上从艺术在现代艺术体制中的特征角度去理解艺术的思路,是值得重视的,它有可能帮助我们见出艺术现象的特殊性。

这里有必要进一步介绍亚历山大的做法。她出于对艺术体制的尊重,主张从艺术在艺术体制中的"特征"去更为宽泛地描绘艺术,也就是通过描述艺术的多重特征而"定义"艺术:"虽然我们可能不能正式地、抽象地界定艺术,但在大多数艺术形式之间,的确存在着许多共同特征。"③她认为,艺术的共同特征有如下四点:(1)存在着艺术产品;(2)它公开传播;(3)它是一种为了享受而进行的体验;(4)艺术由其物理的和社会的语境界定。

这四点特征依次显示了艺术的四重特性或属性,即物品可感性、人际传媒性、娱乐体验性和社会语境性。它们确实可视为任何艺术品都必须具备的"共同特征"。按照这种以特征来充当的定义,艺术是一种公开传播的、可以满足人的体验和享受的产品。

不过,随着人类艺术活动向日常生活的渗透和日常生活向艺术的贴

① [英]维多利亚·亚历山大:《艺术社会学》,章浩、沈杨译,南京:江苏美术出版社,2009年,第2页。
② [英]维多利亚·亚历山大:《艺术社会学》,章浩、沈杨译,南京:江苏美术出版社,2009年,第3页。
③ [英]维多利亚·亚历山大:《艺术社会学》,章浩、沈杨译,南京:江苏美术出版社,2009年,第3页。

近,以及相关的信息技术、媒介技术、消费文化等的日益发达和活跃,世界上完全符合上述四点"共同特征"的"艺术品"毕竟太多,多得无法一一考察,所以上述艺术定义显得过于宽泛。

为了进一步缩小和确定艺术学的特定研究范围,亚历山大又援引温迪·葛瑞斯伍德在《变化世界中的文化和社会》(1994)中提出的隐性文化与显性文化的区分。隐性文化(implicit culture)是指社会生活中隐藏着的关于我们如何生活和思考的抽象特征;显性文化(explicit culture)则是指社会生活中可以触及的建构,如一场表演或一个人工制品。亚历山大主张排除作为隐性文化的艺术,而只集中考察作为显性文化的艺术。①

如此一来,被排除在外的作为隐性文化的艺术有四类:(1)广义的流行文化,如青年亚文化生活方式、时装;(2)体育;(3)大众媒介中的纪实和新闻部分;(4)私人表现形式。而被她归入艺术范畴的作为显性文化的艺术,由如下五类组成:(1)美的艺术或高雅艺术;(2)流行艺术(或低俗艺术、大众艺术);(3)民间艺术;(4)亚文化艺术;(5)网络艺术产品。这样,隐性的艺术被归入非艺术,而显性的艺术被视为艺术。②

总之,我们需要在坚持作为显性文化的"艺术"概念的基础上,适当注意"非艺术"或"泛艺术"同"艺术"之间存在的相互作用和相互渗透。

(二)艺术的定义与艺术特征

从上面的讨论已知,一方面,那种给艺术以唯一正确定义的传统确实不能再沿袭下去了,更为合理的做法是去描述艺术的特征。但另一方面,也不必完全否定和轻易放弃给艺术下定义的传统做法,而是承认这种传统做法自有其在操作层面上的优势,那就是简便易记,方便初学者入门,入门以后自可以将之有意遗忘。要否定的只是给艺术一劳永逸地下唯一正确定义的幻想。

于是,不妨采取一种变通的做法:艺术的定义即是其特征。这就是

① [英]维多利亚·亚历山大:《艺术社会学》,章浩、沈杨译,南京:江苏美术出版社,2009年,第4页。
② [英]维多利亚·亚历山大:《艺术社会学》,章浩、沈杨译,南京:江苏美术出版社,2009年,第4页。略有简化。

说,给艺术下定义的办法是可以继续沿用的,但这时的艺术定义已不再指向艺术的唯一的本质性规定,而只是指向它在现代艺术体制中显现的突出特征。

把这种体制中的艺术特征当作艺术定义来看待和操作,以及用定义艺术的方式去描述艺术特征,具有三点便利:一是尽力抑制形而上地追思艺术本质的冲动,二是更加重视艺术在艺术体制中的特征,三是有利于初学者简便易记。

根据上面的艺术的定义即其特征的思路,可以提出当前艺术定义的几点原则。

第一,以特征论代替本质论。尽管艺术本质追求目前已被视为虚妄,但根据艺术在艺术体制中的共同特征而提出临时的操作性定义仍有必要。特别是对初学艺术理论的年轻学子来说,简短而明确的操作性定义有助于他们在短时间内把握住要领。但这只不过是一种艺术理论教与学上的权宜之计,属于艺术理论的入门路标。真正重要的是,学子们沿着这一路标能懂得如何对丰富繁复的艺术现象进行自主的思考。

第二,立足于现行艺术体制。在这样去定义艺术的时候,要善于以现代以来处在全球文化交汇中的现当代中外艺术现象及艺术体制为中心,而非像古人那样仅仅根据古代艺术状况去描述。而这种现代艺术体制又归属于更为广泛的现代性学术体制和社会体制。

第三,传承中国传统视角。现代中国学人及社会公众应当特别注意以中国本土艺术观念传统为基础,适当参酌外国艺术观念中可以吸纳的成分,寻求一种依托本土艺术特征论的艺术定义。这种从中国本土艺术特征论传统去寻求对丰富复杂的中外艺术现象的综合理解的路径,可以为建设带有新传统现代意味的中国艺术理论奠定基础。正因如此,来自中国艺术与美学的"感兴"传统的"兴辞"概念,就可以作为我们定义艺术的一个中心范畴。对古往今来的中国艺术家和受众来说,艺术品是必须能够唤起他们的"感兴"或"兴会"的符号或媒介形式。这里的艺术定义不妨以此为中心展开。

第四,坚持多重性。需要指出,即便按照上面提出的艺术定义即其特征的原则,对艺术的特征也不能继续沿用以往形而上思路,而应当看到艺

术特征的复杂性和开放性。这时,有必要借鉴前述贝伊斯·高特关于"簇概念"的论述,认识到艺术特征不能被仅仅归结于某个单一的本质性规定,而应当带有某种"簇概念"性质:艺术特征是由多重标志共同支撑起来的,但其中没有任何一重标志属于必不可少的条件。这就是说,艺术特征具有多重性。

由此,可以通过描述艺术的基于艺术体制和民族文化传统的主要特征而给出一个大致的艺术定义:

> 艺术是指符号系统在社会境遇中传播以唤起人的感兴。这种符号系统在艺术体制中具体表现为文学、音乐、舞蹈、戏剧、电影、电视艺术、美术、设计和建筑等部门。

这个大致定义初看起来似不"通顺"、也不习惯,因为舍弃了过去通常的"艺术是什么"句式,而采用"艺术是指什么"的非常句式。这种非常句式的运用本身,就是为了阻断以往的艺术本质观思路,以便投给艺术以新眼光。

这个新定义的基本意思有这么几层:第一,艺术总是发生在特定的社会境遇中而非真空中;第二,艺术总是依托一种符号系统,也就是通常说的艺术品,否则谈不上艺术;第三,艺术总是要实现人际传播,而非"孤芳自赏"或"藏之名山",在当代则常常以文化产品形式公开传播;第四,从中国传统来说,艺术总是要唤起个体的感兴;第五,上述艺术分类(即将艺术分为文学、音乐、舞蹈、戏剧、电影、电视艺术、美术、设计和建筑等)的主要依据在于当代学术体制制约下的艺术体制,与古代体制并不完全相同。但需要同时指出,出于历史的与逻辑的原因,有两门艺术,即分别最靠近人类精神(或心灵)的文学(语言艺术)和最远离人类精神(或心灵)的建筑(居所艺术),都没有列入现行的艺术学门类中,而是分别归入文

学门类和工学门类。①

这个定义表述不再追求对艺术是什么或艺术的本质之类的传统问题给出精确的界说,而主要是从中国艺术观念传统视角出发,寻求从艺术的多重特征角度去理解艺术。在当前条件下,这样的粗略描述和理解就应当可以了。

还需要补充的是,当前我国通行的艺术概念与其古代用法并不相同。"藝術"一词在我国古已有之,原来是指技巧、技能或技艺,并非是指现在的艺术。现在的艺术概念是从国外引进的。在西方,古希腊时代的 teche 及拉丁词语 ars 都是指广义的技巧、技能或技艺。西方现代意义上的艺术概念,大约以法国人巴托提出的"美的艺术"概念为起始,它已包括了音乐、诗歌、绘画、雕刻和舞蹈五种艺术,为后来通行的现代艺术概念奠定了基础。这种西方现代艺术概念传到日本,经日本学者选用汉语词语"藝術"去翻译,再于清末传回中国。正是在"五四"运动时期,现代意义上的"艺术"概念在中国逐渐地流行开来,成为直到今日仍通行的艺术概念。②

今日我国通行的艺术概念,一般具体地包括九种艺术类型:文学、音乐、舞蹈、戏剧、电影、电视艺术、美术、设计和建筑。

艺术定义的展开,也就是指艺术的主要特征的呈现。艺术的特征,是指艺术区别于其他文化形态如神话、语言、宗教、哲学、科技等的独特标志。那么,艺术的主要特征有哪些呢?根据前面的艺术定义,即,艺术是指符号系统在社会境遇中传播以唤起人的感兴,在尽可能简化的意义上,我们可以得到艺术的主要特征如下:境遇性、符号性、传媒性、感兴性、体制性。

第一,境遇性。这是指艺术得以产生或传播的特定社会生活境况和

① 文学由于最靠近人类精神,不仅构成全部艺术的向导部门,而且更构成全部文化形态如语言、神话、宗教、历史、科学和艺术等的向导,因此理所当然在现代更早地以独立的学科门类的姿态发展,并曾长期引领其他艺术的发展。同时,建筑由于相对来说最远离人类精神生活过程而最接近人类物质生活过程,并且建筑居住环境需要工程技术环节,因而有理由构成全部艺术中最接近物质基础的部门,在工学门类中与其他工程学科一道携手发展。正因如此,这两门艺术现在分别归属于文学门类和工学门类,尽管有遗憾,但有其合理性。不过,对现行艺术学门类而言,同时缺少了分别最靠近和最远离人类精神的艺术样式,毕竟有其先天不足,因此需要我们认真探索由此所引发的问题。

② 对此所作的具体梳理,见李心峰主编:《20世纪中国艺术理论主题史》第一、二章,沈阳:辽海出版社,2005年,第3—27页。

际遇,包括经济基础、时代心理、自然(或地理)环境、文化传统、学术体制等。艺术总是在特定的社会境遇中产生和发挥作用的。境,在汉语中有几层意思:一是指疆界、边界,二是指地方、区域、处所,三是指状况、地步。遇,也有几层意思:一是指相逢、会面、碰到,二是指机会,三是指对待、款待。如果说,境字突出了客体方面的环境、条件,那么,遇字偏重于主体与其他主体之间的相逢和相处。合起来看,境遇是指个人所处身的客体世界状况及其与具体的人际状况之间的相互交融、渗透状态。艺术具有境遇性,是指从事艺术活动的艺术家和公众总是在特定的社会境况和际遇中生活的,他们的这种社会境遇会给予艺术创作或欣赏以这样或那样的影响。

图 5-1　范宽《溪山行旅图》

第二,符号性。这是符号形式性的简称,是指艺术内部各要素有着自己的符号表意形式系统及外部表现形态。用以形成符号表意形式的自然因素很多,通常有色彩、形体和声音等。而使得符号表意形式呈现出形式美风貌的组合规律,则有整齐一律、对称均衡、比例匀称、节奏韵律、多样统一等。北宋画家范宽的《溪山行旅图》(图 5-1)用实中求虚、虚实相生的方法来形成其兴符形态。画面满而不实,实中透虚。由云气自然断开为两个部分,巨峰显得上实下虚,虚处与下部近景的实处彼此形成鲜明对比,空间透出深远,画面灵动而又幽深。右侧山峰有一线飞瀑,实中透虚。左侧露出较多的天空,山峦由浓渐淡,层层推远,画面满而不拥塞。下半部是实写,树石均用浓墨勾画皴擦,苍茫浑厚。溪流与山道使下部在平实繁杂中也闪露出一丝灵气。

王羲之的书法《兰亭集序》(图 5-2)共 28 行,每行字之间行距大体一

样，但字与字之间的疏密则有变化，如此多样而又统一的布局法中，透露出书法家非凡的美学匠心。

艺术美终究是以符号表意形式系统的方式表达出来的。但在艺术美是在内容还是在形式的问题上，历来存在着两种不同观点。一种认为艺术美在思想内容，其代表人物及理论先后有柏拉图的美在理念说、黑格尔的美是理念的感性显现说等。另一种认为艺术美在形式，其突出代表及理论有康德的美在形式说、汉斯立克的音乐美在音响运动说。中国当代画家吴冠中(1919—2010)针对我国美术界长期独尊"写实主义"而排斥"形式美"的偏颇，在"新时期"开初就明确主张："形式美是美术教学的主要内容，描画对象的能力只是绘画手法之一，它始终只是辅助捕捉对象美感的手段，居于从属地位。而如何认识、理解对象的美感，分析并掌握构成其美感的形式因素，应是美术教学的一个重要环节、美术院校学生的主食！"①这里重视绘画的"形式美"，目的在于伸张形式因素在美术中的重要性，特别是为在"文化大革命"中被排斥的"形式美"追求恢复名誉，此举本身有其美学合理性和历史合理性；但因此而认定"描画对象的能力"只属于"辅助手段"及"从属地位"，相信也会造成新的偏颇。其实，真正成功的符号表意形式总是那种能够创造性地传达艺术家感兴的修辞组合形式。在这个意义上，没有必要在艺术内容与艺术形式之间作生硬的区分。

图5-2　王羲之《兰亭集序》(局部)

① 吴冠中：《绘画的形式美》，《美术》1979年第5期。又见吴冠中：《我负丹青——吴冠中自传》，北京：人民文学出版社，2007年，第251页。

第三,传媒性。这是艺术的传播性和媒介性的合称,是指艺术只有依靠可感的中介物体才能传播给他人的特征。这是说艺术总是要通过媒介而传达给他人,实现人际传播。城市雕塑(景观)、公共艺术、园林、行为艺术等艺术形态,本身就具有传媒性。尽管在当前跨媒介汇通已成为艺术制作的大趋势,但不同门类的艺术毕竟还是习惯于重点运用各自不同的传播媒介。文学、美术、音乐、舞蹈、戏剧、电影、电视艺术等艺术部门都各有其偏重的传播媒介,而传播媒介的偏重又会影响到艺术意义的差异。加拿大传播学家哈罗德·伊尼斯认为,一种传播媒介对于知识在空间和时间中的传输会产生重要的影响,而对这种时间或空间因素的相对注重,意味着被植入其中的文化出现了一种意义的偏斜。①"我们大致能够设想,一种传播媒介的长期使用将在一定程度上决定被传播的知识的特性,并且认为,它的普及性影响终将创造一种文明,在这种文明中,生活及其变动性将变得非常难于维持,一种新媒介的优势将成为导致一种新文明诞生的力量。"②这种观点注意到传播媒介会导致被传输的知识的意义出现某种偏斜,甚至还会进而促进一种新文明的出现。与伊尼斯强调新媒介导致新文明的诞生不同,马歇尔·麦克卢汉更是指出,"媒介"即是"人的延伸"。正是传媒的发达使全球变成了"地球村"。他还提出了"媒介即讯息"的著名论断:"媒介即讯息只不过是说:任何媒介(即人的任何延伸)对个人和社会产生的影响,都是由新尺度引起的,这种新尺度是被我们的每一次延伸或每一种新技术引导进我们的事务中的。"③新媒介的产生并不仅仅意味着一种新工具,它还是社会的一种"新尺度"的创造;而这种社会"新尺度"势必意味着新的社会内容,或者成为新内容的一部分。

进入21世纪以来,随着传媒技术和消费文化等的迅速发展和演变,特别是随着所谓"媒介融合时代"或"全媒体时代"的到来,艺术的传媒性在人们的艺术生活中正变得越来越引人注目。一部艺术作品,往往可能

① Harold Innis, *The Bias of Communication*, Toronto: University of Toronto Press, 1951, p. 33.
② Harold Innis, *The Bias of Communication*, Toronto: University of Toronto Press, 1951, p. 34.
③ Marshall Mcluhan, *Understanding Media: The Extensions of Man*, New York: New American Library, 1964, p. 23.

通过多种不同的媒介形式而得到传播,从而具有跨媒介性。旅美作家艾米的长篇小说《山楂树之恋》先是通过互联网走红文坛,随即又被张艺谋导演改编成电影,并且这一新闻又大力促进了该小说纸质书(杂志和书籍)的畅销,从而呈现出从网络文学媒介到电影媒介再到杂志和书籍媒介等之间的多重跨媒介转换。这样一来,《山楂树之恋》就借助多种传媒形式的持续传播覆盖了大量的社会公众,并形成多重信息量层层叠加的奇特效果,从而体现了突出的传媒性。

第四,感兴性。这是专门从中国艺术理论传统来说的。这是指艺术总是要唤起个人对世界的感兴,也就是总是要传达艺术家的感兴,并在公众中唤起相同或相通的感兴。根据中国传统,感兴总是来自不断变迁的外物对个人内心的持续感发。刘勰《文心雕龙·诠赋》指出:"原夫登高之旨,盖睹物兴情。情以物兴,故义必明雅;物以情观,故辞必巧丽。"①这里的"睹物兴情"总体上是指个人在"登高"而"睹物"的瞬间兴发出特殊的情感或体验,表明"感兴"终究来自外物对个人的感发作用。按照童庆炳先生的阐发,"情以物兴"和"物以情观"分别从客体和主体两方面把握个人的体验。从客体角度看,"情以物兴"是指"感兴"作为主体所产生的"情兴",不是仅仅出自个人的内心幻想,而终究来自"物"对人的感发,从而具有客体依赖性;而从主体角度看,"物以情观"是指"感兴"中生成的看似客体的"物"已不同于原有的外物,而已成为由主体的"情兴"所浸染了的"物"。如此,个人完成了由物及人到由人及物的双向循环运动。②这种双向循环运动的结果是产生了导致艺术创作的"感兴"。

第五,体制性。这是指艺术是特定的艺术组织和制度及其相关机制合力孕育的产物。这样的艺术不再是人们想象中的单纯的个性化及精神创造的结晶,而是现实的社会组织和制度的综合性规范的结果,从而必定会打上这种体制的深刻印记。就当前中国艺术界来说,由国家艺术组织、文化产业、文化市场、艺术学科、艺术批评、艺术评奖等环节组成的艺术体制,会对中国艺术产生深刻的影响。

① 刘勰:《文心雕龙》上册,范文澜注,北京:人民文学出版社,1958年,第136页。
② 童庆炳:《〈文心雕龙〉"物以情观"说》,《北京师范大学学报(社会科学版)》2011年第5期,第35—37页。

我们这里的艺术概念到底要涵盖多大的范围？借鉴前述维多利亚·亚历山大在其《艺术社会学》中提出的作为"显性文化"的"艺术"观念，我们可得出艺术概念的大致指称范围如下：

（1）美的艺术或高雅艺术，如歌剧、交响乐、绘画和雕塑、实验表演艺术、舞蹈、文学等；

（2）流行艺术，如流行音乐、流行小说、电影、电视剧和情景喜剧、广告等；

（3）民间艺术，即社区环境下的艺术实践，如民俗音乐、公园歌舞、地书等；

（4）亚文化艺术（但不包括人们的生活方式）；

（5）网络艺术产品，如网上艺术、视觉博物馆、音乐程序等。

这里舍弃作为"隐性文化"的极其庞杂的"非艺术"现象，而只列出我们认为艺术学理论应当直接探讨的作为"显性文化"的"艺术"。之所以做这样的取舍，是考虑到当前作为"显性文化"的"艺术"本来就已经在不断拓展和演变而难以把握了。如果再把那些作为"隐性文化"的"非艺术"都尽数纳入，艺术学理论就会因研究对象无边无际而难以开展。所以从当前艺术学理论的实际操作着眼，在界定艺术概念时重点考虑那些显性艺术现象，是一种相对说来更为合理的选择。但这不等于说艺术学可以忽略那些"隐性"艺术现象。其实，在实际的艺术研究中，往往需要对"显性文化"与"隐性文化"之间的关联及其互动关系展开比较分析。故艺术学实际上不应排斥研究那些"隐性"的艺术现象，而只是在界定艺术概念时有所聚焦而已。

（三）艺术品存在形态与艺术品层面构造

要认识艺术，相对说来最简便的方式是认识艺术品。因为，与艺术现象中的艺术家、观众、媒介等因素相比，它具备最明确的不受临时的主体因素干预的客体存在属性。例如，《离骚》《西厢记》《富春山居图》《马路天使》《田横五百士》等等。而艺术家所说出来的创作意图与其内心真实想法之间，观众用微博发表的感受与其内心体验之间，常常难以把握。相对说来，艺术品具备更多的客观性及确定性。至于认识艺术品的层面构造，则是基于中外艺术理论传统的一种简便观照手段。

在当代,艺术品的存在形态可谓千姿百态,难以一统。但有一点可以肯定:如今再也不能单独从艺术品本身去考察艺术品的存在形态了,因为在当代,艺术品的存在方式往往与观众的态度紧密关联。从观众对待艺术品的态度看,也就是从观众与艺术品的关系看,一般说来,可以见出下面三种情形:一种是,观众只需观照艺术品而不必参与足以实际影响其内涵的行动;另一种是,观众必须配合并参与进来,才能促使艺术品最后完成;处在这两者中间的是,观众既需观照艺术品但又需入场参与完成其创作过程。由此看,艺术品的存在形态可以有如下三类。

第一,旁观型艺术品。这是那些已基本创作完毕、只待观众从旁观照的艺术品。它们在观众实际接触前,已由艺术家或文化产业加工制作、发行和流通完毕,只等观众的旁观。这类艺术品通过自己的完工形态"召唤"观众来观赏,以最终实现其被接受的目的。像鲁迅的小说《阿Q正传》、徐悲鸿的绘画《田横五百士》、张艺谋的影片《红高粱》等,便属于这类旁观型艺术品。旁观型艺术品的特点在于,观众的观照对其形式与意义系统一般不产生任何实质性影响或改变。

第二,入场型艺术品。这是那些虽然已预先创作、设计或编排完毕,但又必须依赖于观众的入场观照才能最终完成的艺术品。入场,就是进入现场,在与演职员或艺术家面对面的相遇过程中进行观赏。观众的态度是双重的:一面以旁观的态度去观赏它,一面又要以入场参与者的姿态去推动或见证它的最终完成。一般地说,音乐、舞蹈、戏剧类艺术品,如一台音乐会、一场戏曲表演、一部话剧演出、一台歌舞剧等,即使其剧本、导演台本、舞台布景、演员排练等环节均已完成,但毕竟只有依赖于现场观众在场时的舞台演出,及演职员与观众的互动,才能最终完成。特别是京剧艺术,往往依赖于"票友"的赞赏才能臻于完美。演出时间长达三个晚上共计12小时的青春版《牡丹亭》,假如没有观众的入场观照,其预先就有的编剧、导演、舞美等设计即使水平再高超,也只能算半成品。

当然,有的本来无须观众参与便可完工的艺术品,例如电影,目前也开始更多地紧密倚重观众的参与。其对观众参与的倚重,既为拉动票房,更为基本的创作及完成。在2011年11月11日,被网民群体称为"光棍节"的日子里首映的影片《失恋33天》,就是网民从一开始就参与剧本改

编、演员遴选并争先恐后地结伴去观赏、直到共同创造高票房奇迹的艺术品。这些网民的观照和参与行动,已实际地融入这部影片的内涵中,对其内涵的最终构成施加了实际的影响力。假如没有他们自始至终的参与,这部影片最后的意义系统自然不会是后来完成片所实际呈现的那个样子。

第三,参与型艺术品。这是那些由艺术家创意设计、但主要依靠观众参与才最终完成的艺术品。它在观众参与前,还只是艺术家的创意理念及设计,而根本谈不上具备完整的艺术品存在形态;只有当观众实际地参与后,它的形式系统和意义系统才逐渐地呈现出来并最终趋于完成。假如观众对艺术家的某个创意理念及设计根本就无动于衷,拒绝参与,那么,这次艺术品创意理念及设计就是无效的,也就是无法真正成其为艺术品。而当观众积极投入进去并通过参与而最后实现了艺术家的创意理念及设计时,这样的艺术品就是参与型艺术品了。

德国美术家约瑟夫·博伊斯以擅长行为艺术而著称于世。他于1981年提交的需市民们历时五年参与才能完成的行为艺术品创作计划《给卡塞尔的7000棵橡树》(图5-3),被第七届卡塞尔文献展接受,并且他于1982年6月19日与市民一道在佛里德里希广场种下第一棵橡树。这项城市植树与造景计划要求每种植一棵橡树,就同时在其旁边竖立一块玄武岩石碑。这两者分别被赋予深长的寓意(一说橡树代表日耳曼人的灵魂),合起来又交融出看护人类灵魂、回归自然、保护环境等多重隐喻意义。这部行为艺术品最初不过是这位美术家个人的创意理念及设计,属于他所提

图5-3 博伊斯的《给卡塞尔的7000棵橡树》

出的有关雕塑艺术的目的在于社

会行动这一"社会雕塑"理念的具体实践。当市民们纷纷响应其召唤而行动起来,共同携手在所计划的五年时间里、甚至直到这位美术家去世后的 1987 年,才在第八届卡塞尔文献展开幕式上种下 7000 棵橡树中的最后一棵时,这部规模空前庞大的行为艺术品才终于成为完整的艺术品。这样一部有益于改善市民生活并在全世界产生重要影响的行为艺术品,成功地实践了博伊斯自己独创的、在当时属崭新的艺术理念——"人人都是必须为自己决定事情的可塑型艺术家"(Every man is a plastic artist who must determine things for himself)[①]。

相对而言,越来越多的艺术家及文化产业倾向于选择参与型艺术品的方式,这体现了当代艺术创作和艺术品与观众和生活之间的日益密切的关联。

要认识艺术品,可以到中外艺术理论传统中去寻求思想资源。有意思的是,认识艺术品的层面构造,是中外艺术理论的一致的传统,尽管彼此之间存在差异。

中国古代存在着两条艺术品层面构造思路。一条思路认为,艺术品由若干层面组成。其中还可以分成两种具体主张:一种以三国时王弼为代表,认为艺术品由言、象、意三层面构成,另一种则以清代桐城派文论家刘大櫆和姚鼐师徒为代表,认为由粗(言)精(意)两层面构成。[②] 这条思路的特点在于,从艺术品的"可见"(显示)与"不可见"(非显示)上去立论,认识到艺术品有不同的层面构造。

另一条思路认为,艺术品存在若干价值品级。这是把对人物的品评引申到对艺术品的品评上的结果。讲究人物品评与艺术品评之间的内在贯通,是中国艺术理论的一个悠久传统。齐梁时钟嵘的《诗品》率先仿照汉代以来"九品论人,七略裁士"的做法,品评了两汉至梁代诗人 122 人,其中分出三个价值等级:上品 11 人,中品 39 人,下品 72 人。[③] 在他之后,相传晚唐司空图所著《二十四诗品》更概括出多达 24 种诗品来:雄

[①] 此处引文据如下网址:http://www.theartstory.org/artist-beuys-joseph.htm。
[②] 以上参考童庆炳先生有关中国古代文本层面论的分析(见童庆炳《文学活动的美学阐释》,西安:陕西人民出版社,1989 年,第 185—187 页),但有调整。
[③] 钟嵘:《诗品》,见徐达译注《诗品全译》,贵阳:贵州人民出版社,1992 年,第 10—11 页。

浑、冲淡、纤秾、沉着、高古、典雅、洗炼、劲健;绮丽、自然、含蓄、豪放;精神、缜密、疏野、清奇;委曲、实境、悲慨、形容;超诣、飘逸、旷达、流动。这里不再对具体诗歌作品作上、中、下三个层次的等级评判,而是主张诗歌中存在多种多样、不同类型、相互难分高下的审美品质。这 24 种诗歌品质,正体现了作者对诗的多种不同的审美品质的独到品评。

更加具体和精致的艺术品层面构造论,来自 20 世纪波兰现象学美学家英加登的文学作品四层面说。他把文学作品分成由表及里的四个层面。第一层为语音层面(sound-stratum),是指字音及其高一级语音组合。第二层为意义单元(unites of meaning),是由字音及其高一级语音组合所传达的意义组织,它是文学作品的核心层面。第三层为多重图式化面貌(schematized aspects),是由意义单元所呈现的事物的大致略图,包含着若干"未定点"(spots of indeterminacy)而有待于读者去具体化。第四层为再现的客体(represented objects),是通过虚拟现实而生成的世界,这是文学作品的最后层面。当然,他还认为某些作品还可能存在"形而上品质"(metaphysical qualities),如崇高、悲剧性、喜剧性、恐怖等。但毕竟这四个层面相互渗透和依存,共同组成文学作品的基本的层面构造。①

可以说,以层面构造和品类方式去分别认识艺术品,代表了中国艺术理论的两种基本传统,曾经在古代起到过一定的作用,至今仍有参考价值。而英加登的文学作品层面构造说也可供借鉴。这样的中外理论有必要打通和交融起来,帮助我们认识艺术品的层面构造。

在中国的"感兴"传统基础上综合中外艺术品层面构造之说,再参酌当代有关传播媒介理论及社会境遇对艺术品的制约作用之说等,可以获得艺术品的五层面构造:艺术媒介层、艺术形式层、艺术形象层、艺术品质层和艺术余衍层。

(1) 艺术媒介层是艺术品与公众接触的第一层面,它以具体的中介性符号即媒介去刺激公众的感官。这些媒介渠道有图像、口语、文字、报纸、杂志、电影、电视、国际互联网、移动网络等,它们分别释放出各自特定的刺激品质以吸引公众。同时,不同的艺术部门(如文学、音乐、舞蹈、戏

① Roman Ingarden, *The Literary Work of Art*, Evanston: Northwest University Press, 1973, p. 30.

剧、电影、电视艺术、美术、设计和建筑等）各自拥有其特定的物质媒材，这些也会影响到媒介刺激物的具体构成。在这里，艺术品赖以传输的媒介渠道具有可唤起公众五官感知的外在刺激品质。

（2）艺术形式层是由艺术媒介层所直接指引的艺术品的样式、构造及其组合层面，如按照协调、平衡、对称、多样统一等原则所进行的形式创造。这些形式创造可以唤起公众的"感兴"，令其"兴起"。艺术形式层具有可令公众"兴起"的激发品质。

（3）艺术形象层是由艺术形式层建构或唤起的生活画面或生活意念层面。这可以从两方面看：一方面是指艺术形象建造的艺术世界本身可令公众投身其中，产生感动；另一方面是指艺术形象建造的艺术世界还能令公众即时联想到现实生活中亲历的或想象的相关情境，产生进一步的感动。艺术形象可以有典型、意境、象征、仿象等多种形态。

（4）艺术品质层是由艺术媒介层、艺术形式层和艺术形象层共同生发出来的层面，表明艺术品具备可以让公众反复品评和回味的"感兴"品性和质量。根据中国艺术理论传统，有"感兴"的艺术品总是具备兴味蕴藉品质，也就是可令公众在由艺术媒介、形式和形象所引发的兴发感动中展开对人生价值的直觉体验和回味。

（5）艺术余衍层是指艺术品有着可在公众内心余留的及面向公众社会境遇衍生的兴味。按照中国艺术理论传统，优秀的艺术品总是来自艺术家对"感兴"的加工和创造，故应当蕴藏丰厚而又深长的兴味，它们在公众的鉴赏中总会具有余留特性，以致在艺术鉴赏结束后还会长久地给予主体以感动。同时，这种艺术余味还会被公众自觉或不自觉地带入具体的社会境遇中，产生持续的推衍性生长，直到给予其现实生活方式以某种微妙而又重要的启迪。这一层面正体现了艺术品间接地或直接地介入社会生活的特征。如果说，旁观型艺术品介入社会生活的方式往往是间接的，入场型艺术品兼有间接与直接的特点，那么，参与型艺术品介入社会生活的方式就必然是直接的了，这种介入甚至就构成了整部艺术品的动力因素。还是以约瑟夫·博伊斯的《给卡塞尔的7000棵橡树》为例。这种参与型艺术品的艺术余衍层在整部艺术品中都表现得尤其突出：不仅整部作品必须倚重观众的实际参与才能完成，而且其艺术传媒层、艺术

形式层、艺术形象层和艺术品质层也都同样离不开观众的共同参与。也就是说,正是观众(市民)参与的种植橡树的群体性行动,才最后成就了这部艺术品的艺术余衍层及由它所驱动的其他四个层面。

当然,这五个层面之间实际上是相互渗透而难以分开的。这里分开来说,只为认识上的便利。同时,需要看到,对存在形态不同的艺术品而言,这五个层面之间的关系可能各有不同,各个层面在艺术品层面构造整体中所扮演的角色也各异。诚然,对旁观型艺术品,观众往往可以按照五层面构造而由浅入深地逐层进入;但对入场型艺术品,他们却需要更多的参与,如现场观赏及配合或网上参与修改创作方案,只有这样才能完成全部五个层面;至于面对参与型艺术品,观众假如不能实际参与或全然置身事外,就根本无法及无力完成了。特别就参与型艺术品来说,艺术余衍层所起的作用远比其他层面都更为重要而又关键:这个层面由于极大地依赖于观众的参与,因而甚至可以反过来直接决定这部艺术品在艺术传媒、艺术形式、艺术形象和艺术品质层面上的价值高低,乃至整部作品的成败得失。在这个意义上也可以说,在参与型艺术品中,这五个层面与其说是向观众逐层地打开的,不如说是以艺术余衍层为动力而由观众自己的群体行动——开掘出来和最终完成的。可见,对不同形态的艺术品的层面构造,应当做不同的分析和理解。

八、阅读与思考

艺术理论作为艺术学理论下基础理论艺术学的第一个学科分支,在整个艺术学理论学科中应当具有核心地位和作用。因为,这个学科分支所涉及的学科领域,就大体相当于艺术学学科门类独立之前的"艺术学"之领域,要回答该学科的最为基本的或核心的问题。

关于"艺术学"学科的来源,可阅读玛克斯·德索的《美学与艺术理论》(中国社会科学出版社1987年版);滕固的《艺术学上所见的文化之起源》(见《滕固艺术文集》,上海人民美术出版社2003年版);宗白华的《艺术学》(见《宗白华全集》第1卷,安徽教育出版社1994年版)。

关于艺术定义的讨论,论文方面可阅读李普曼编《当代美学》(光明

日报出版社 1986 年版)、卡罗尔编著《今日艺术理论》(南京大学出版社 2010 年版)、沃特伯格编著《什么是艺术》(重庆大学出版社 2011 年版)。著作方面可阅读霍华德·贝克的《艺术界》(译林出版社 2014 年版)、斯蒂芬·戴维斯的《艺术诸定义》(南京大学出版社 2014 年版)、特里·巴雷特的《为什么那是艺术——当代艺术的美学和批评》(江苏凤凰美术出版社 2018 年版)。

关于兴、感兴及兴味蕴藉等相关理论问题,可阅读陈世骧的《陈世骧文存》(辽宁教育出版社 1998 年版)或《中国文学的抒情传统》(生活·读书·新知三联书店 2015 年版)、高辛勇的《修辞学与文学阅读》(北京大学出版社 1997 年版)、弗朗索瓦·于连的《迂回与进入》(生活·读书·新知三联书店 1998 年版)。还可参考我的《文学理论(修订版)》(北京大学出版社 2011 年版)、我主编的《艺术学原理》(北京师范大学出版社 2011 年版)。

在当前全球化时代或互联网时代,中国艺术理论如何在世界多元文化对话中开放出自身应有的独特话语品格和风貌,值得深入探究。

第六章

艺 术 史

　　谈到艺术史,不妨从一次亲历讲起。记得大约是在艺术学升级为独立学科门类之初的某个年份里,我去参加艺术学学科领域的一个科研课题选题指南审议会。这个会的任务,是从征集来的大量选题建议中筛选出合适的选题来,供领导最终审定,审定后再公布正式的选题指南以接受全国同行的申报。在应征来供我们艺术学理论学科评委讨论的选题建议中,就有若干选题是"艺术史"方面的,诸如"抗战时期某某地区艺术史"之类。然而,还是在大组统一开会布置任务时,当即就有美术学学科评委指出,这样的艺术史选题不是他们艺术学理论学科的,而应当是我们美术学科的,因为艺术学理论学科不做这样的选题。于是,在分组讨论之前,那一系列艺术史选题就被挪到美术学学科里了。至于后来它们中有多少被正式纳入选题指南,记不清楚了。但是,这样的艺术史学科选题归属之争一幕,至今记忆犹新。它至少说明一个事实:在一些学者例如美术史专家眼里,艺术史当然地就是指美术史,而美术史也当然地就是指艺术史;至于艺术学理论下面,则显然没有必要再设立艺术史学科了。

　　这个争议,既涉及艺术史一词的含义及学科归属之争,更涉及艺术史的学科合法性本身。

　　从含义及学科归属来看,艺术史一词确实有着若干不同的含义。这里的艺术史是特指艺术学理论学科下的二级学科方向之一,在这个特定意义上可以说,它是关于各个艺术门类史之间的普遍性或共通性的学科。也就是说,这里的艺术史,既不同于通常用于专指视觉艺术史的美术史,也不同于其他各个具体艺术门类的艺术史(即艺术门类史),而是要研究

各艺术门类史之间的共通性或普遍性。但正是在研究各艺术门类史之间的共通性问题上,艺术史至今仍在遭遇严重的质疑乃至否定,因而有辨析和回应的必要。

同时,艺术史学科是否能够成立,甚至直接关系到艺术学理论作为一级学科成立的必要性和合理性,从而更是有着辨析和回应的充足理由。

一、艺术史:一个被严重质疑的学科

只要稍稍回顾艺术学理论作为一级学科于2011年成立以来至今的短暂历程,就可知,艺术史学科一直处在外界的质疑乃至严重质疑之中。简要分析,这种严重质疑主要来自两方面。

一方面,这种严重质疑来自一些美术史专家。他们认为自己做的美术史就已经是标准的艺术史,艺术学理论学科就没必要另搞什么艺术史。

这样说并非没有道理,主要理由如下:一是美术史作为视觉艺术门类史,在过去的几十年里已经逐渐地习惯于与艺术史一词换用,而似乎没有必要加以任何说明;二是美术史确实是所有艺术门类史中成绩尤其突出的门类史之一;三是被称为当代艺术的实验艺术或前卫艺术频频使用多媒体或跨媒体装置去表达,实现了多种媒介和多个艺术门类之间的跨越,因而认为自身就是带有若干艺术门类特点的综合艺术,使用艺术史概念就有了更加充足的理由;四是在英文里艺术史(art history)与美术史(art history)几乎就是可以不加区分的同义词了。两位西方知名美术史家就干脆这样定义说:"艺术史(art history)是研究人类历史长河中视觉文化的发展和演变,并寻求理解在不同的时代和社会中视觉文化的应用功能和意义的一门人文学科。"[1] 基于上述几点理由,当人们说美术史就是艺术史时,确实不能认为有啥错。

另一方面,这种严重质疑来自过去的艺术史学或艺术史研究的经验常识。这种经验常识告诉人们,过去成功的艺术史书写,大多是以具体的

[1] [澳]保罗·杜罗、迈克尔·格林哈尔希:《西方艺术史学——历史与现状》,[德]汉斯·贝尔廷等著《艺术史的终结?——当代西方艺术史哲学文选》,常宁生编译,北京:中国人民大学出版社,2004年,第23页。

和单一的艺术门类史方式呈现的,而很少有综合的艺术门类史形态。这可能主要是由于,任何一个艺术门类的艺术品、艺术家及其他相关艺术现象的发展与演变历史及其史实,本身都过于漫长、丰富和繁复,其中有的涉及面颇为深广,特别是史料的实地调查、搜集、整理、辨析和研究等,因而写史需要耗费艺术门类史书写者个人的几乎一生的时间、体力和脑力等。中国的第一部美术史著作为晚唐张彦远的《历代名画记》(约9世纪),论述的只是绘画门类。随后宋代郭若虚的《图画见闻志》接着从史论、传记、绘事遗闻三部分叙述此后的绘画史。比《历代名画记》晚出约700年的《名人传》(1550),其作者乔吉奥·瓦萨里因此书而被誉为"第一位美术史家"(或译"第一位艺术史家"),该书以纪传体方式书写包括绘画、雕塑和建筑等视觉艺术在内的美术史,记载了3个世纪多达200余位画家的生平及其作品,涉及米开朗琪罗、波提切利、达·芬奇等。至于第一位将"艺术"或"美术"一词与"史"联系起来而使用"艺术史"或"美术史"一词的约翰·约阿希姆·温克尔曼,其代表作《古代美术史》(或译《古代艺术史》,1764)也是主要研究希腊的雕塑,尽管由于未能亲自前往希腊本土实地考察,"他的研究只能以欧洲现存的希腊雕塑的罗马复制品为基础,建立起他的艺术风格化类型"①。而在西方文化史界和艺术史界都享有盛誉的雅各布·布克哈特的《意大利文艺复兴时期的文化》(1860),则是少有的综合性著作,或许它应被归为文化史著作而非艺术史著作,但它在艺术史领域的里程碑意义也是毋庸置疑的。在现代中国,较早的艺术史书写几乎无一例外地来自具体的艺术门类史,这主要是文学史和美术史,例如林传甲编《中国文学史》(1904)、吕澂编《西洋美术史》(1911)、姜丹书编《美术史》(1917)等。

总之,上述两方面的合力,就以几乎无可辩驳的理由告诉人们:艺术史就应当是,而且也只能是那种具体而单一的艺术门类史;假如不是,那似乎就不大可能作为艺术史著述而存在了。

其实,对上面的严重质疑,也不难做出回应:一方面,从西方艺术史

① [澳]保罗·杜罗、迈克尔·格林哈尔希:《西方艺术史学——历史与现状》,[德]汉斯·贝尔廷等著《艺术史的终结?——当代西方艺术史哲学文选》,常宁生编译,北京:中国人民大学出版社,2004年,第31页。

传统及其演变线索来看,艺术史正一改过去的艺术门类史做法而变得越来越具有艺术门类综合史特点和体现文化多元性;另一方面,中国自身的文化、学术及艺术传统本身具有艺术史的动力。

二、艺术史学科在西方

在西方,艺术史学科的发生有其复杂的原因,这里不妨主要从德国的作用着眼。18世纪末至19世纪初的德国,可以说是西方艺术门类史发轫的轴心时代,正是在这个短暂时段,相继产生了对后世艺术史学科制度最有开创性影响的艺术门类史教授职位、艺术门类史家及奠基性著作。而在其中,文学史和美术史则是最早发生和最为活跃的两个艺术门类史学科。

艺术门类史学科,可以说是率先在德国发生的。"直到相当晚的时期,发展于中世纪的西方大学传统才开始在本质上关注艺术家和艺术史家。在18世纪末的德国,主要是多亏了当时对于考古学和古代遗存产生的新兴趣,艺术史的研究才形成了一个多少可以辨识的面貌。"① 这里只提及对"考古学和古代遗存"的新兴趣,显得多少有些狭隘,但毕竟还是指出了它们对艺术史学科创立的意义。更应当看到,继温克尔曼的开创性著作《古代美术史》之后,被称为"文学史学科的确立者"② 的施莱格尔兄弟,作为欧洲浪漫主义思潮的早期领袖,在大力推动浪漫主义思潮的过程中为文学史学科的创立做出了开拓性建树。

作为兄长的奥古斯特·威廉·冯·施莱格尔致力于以优美的译笔把莎士比亚戏剧作品成功地介绍到德国,还著有《关于文学和艺术的讲稿》《论戏剧艺术和文学》等文学及文学史著述。他的莎士比亚译作的巨大成功及其深远的影响力,可以配得上勃兰兑斯所引用的舍雷尔的评价:"施莱格尔的莎士比亚,可以同席勒和歌德合作时期所写的作品并列而无

① [美]温尼·海德·米奈:《艺术史的历史》,李建群等译,上海:上海三联书店,2007年,第25页。
② [美]温尼·海德·米奈:《艺术史的历史》,李建群等译,上海:上海三联书店,2007年,第108页。

愧,尽管作为艺术品有模拟和创作之分,而在圆满程度上二者却十分接近。"① 勃兰兑斯还认为:"翻译一位已经故世两百年的诗人的作品,不过是一件小事——但却为千百万人提供了最宝贵的营养,并且还对德国文学产生了深刻的持久的影响。"② 这种影响还有力地搅动了德国的浪漫主义思潮。需要指出的是,他于 1801 至 1802 年在柏林大学讲授艺术理论、艺术史和艺术批评,"明确而突出地表达了浪漫主义的艺术观和历史观的基本原理。艺术理论、艺术史和艺术批评的融合是典型的浪漫主义的哲学目的,施莱格尔在开始授课的时候就揭示了它"。对于他来说,"不是为了历史而历史地构思,相反地,历史只是一种手段,艺术家借助它展示可以入画的伟大而美丽的东西。形态、性格、表情、动作和姿势、人物形象的编组和安排,这些便是画家的真正的题材,不管画的主题是什么"。施莱格尔之所以需要开拓艺术史,就是因为他相信,艺术史能够为他的浪漫主义美学原则提供可以师法的杰出艺术范本。如此,"我们永远也不要忘记,浪漫主义者使德国人对艺术作品的看法摆脱了吹毛求疵的毛病(schulmieotereien)和理性主义的书生气。毫无疑问,浪漫主义者不仅在美学史中而且在纯艺术史中占有一个突出的位置"。③

作为弟弟的弗里德里希·冯·施莱格尔(Friedrich von Schlegel,1772—1829),则更加特别:他一生"过着一种不同寻常的生活,实际上与他同时代所有伟大的思想家都相识。他以那令人惊异的渊博的文学知识给他们留下了深刻的印象,并且和一些思想家一起开展严肃的争论"。他还在 22 岁时就立志成为"希腊诗歌的温克尔曼"。他的研究兴趣从古典文学扩展到整个世界文学,倡导把世界文学史作为一个不断向前运动的整体来观察,在"进步的全人类的诗歌"概念中观察文学和文学史。"结果涌现出一系列的作品,而这些作品又鼓舞了他的朋友和相知的人们。

① 据[丹麦]勃兰兑斯:《十九世纪文学主流》第二分册,北京:人民文学出版社,1997 年,第 61 页。
② [丹麦]勃兰兑斯:《十九世纪文学主流》第二分册,北京:人民文学出版社,1997 年,第 62 页。
③ [德]威廉·韦措尔德:《奥·威·施莱格尔的艺术史思想》,洪天富译,《美苑》2005 年第 3 期,第 75 页。

他在短短的几年里，文学上非常多产，这在德意志是空前的。在这个人才济济的时代里，施莱格尔与当时的哲学家、诗人和作家们保持着紧密的联系。"①他诚然并不立志做专门的艺术史家，但却对艺术史研究做出了一系列开创性的贡献。"他的著作的倾向既不是艺术史的，也不是艺术政治的，而主要是文化哲学的。凭借基督教和祖国这两个基本思想，他致力于建立德意志的文化理想，以此取代盛行的、建立在古典时期和文艺复兴时期基础上的世界观。"他的艺术作品分析注重对其中思想的阐发，一是认为绘画作品总是历史的和象征性的，二是重视从作品中发现艺术家的"艺术意愿"。正因如此，他"在建立自己的基督教艺术体系和详细研究基督教艺术史的时候，感到精神的、寓意的和象形文字的概念不够用。……他从古代的绘画作品里觉察到他的浪漫主义的艺术和文化理想的特征，除此之外，他还发现另外一个来源更加具体的基本因素：民族特有的因素和生气勃勃的、由土地和部落决定的性格特征。赫尔德的思想和蒂克的学说再现了"。②

他的早期论文如《希腊文学研究》(1798)和《希腊人及罗马人的诗歌史》(1798)热烈赞扬古希腊艺术的典范价值，主张在学习古希腊典范时注意创造体现现代主观精神的新作品；后来发表的《论现代史》(1811)和《古代与现代文学史》(2卷，1815)讲演，主张历史是一个民族对自己过去的自我意识，文学是民族精神生活的体现，由此体现出明确而自觉的历史书写和文学史书写意识。对于这种从"创造精神""民族精神"或"时代精神"去阐释文学和文学史的文学史观，弗里德里希·冯·施莱格尔这样写道："诗的应有任务，似乎是再现永恒的、永远重大的、普遍的美的事物；但是，如果无所假托，这也没法实践。总需要一个物质的基础；这基础则被发现在她自身的独特领域中，在传说的或民族的记忆的领域中。当她再现上述那些事物时，她转移了现代的丰富宝藏。"这种以诗的创造精神表达为核心的文学史书写思想，显然洋溢着浪漫主义者特有的激情和幻

① [德]沃尔特·塞勒：《弗里德里希·施莱格尔——德国早期浪漫主义文学运动的创始人》，沙渺译，《文化译丛》1989年第1期，第6页。
② [德]威廉·韦措尔德：《弗·施莱格尔的艺术史思想》，洪天富译，《美苑》2005年第4期，第20—21页。

想。"一切的历史和神话、语言和物质科学的领土、诗和艺术,都是这个作为最高知识的唯一发光体所分散出来的光芒。当这发光体突然出现在绝顶的光辉中,那泛神论的闪着微光的火炬慑于这复得的真理、神的实在的严威,而退缩到阴暗之中了。"①

在弗里德里希·冯·施莱格尔作文学史讲演后不久,哲学家格奥尔格·威廉·弗里德里希·黑格尔于 1817 和 1818 年间先后在海德堡大学和柏林大学讲授《美学》,以后又讲授多次,其学生根据其授课提纲和学生听课笔记,于 1835 至 1838 年整理成三卷本《美学》出版。在《美学》中,黑格尔依照其唯心辩证法而创立了象征型、古典型和浪漫型的艺术史分析模型,体现出把各个艺术门类史都包容其中的宏阔的艺术史抱负。

至于艺术门类史,1813 年在格廷根大学设立美术史全职教授席位,而作为"第一位可被称为艺术史家的人"的弗兰兹·库格勒于 1833 年起担任柏林艺术学院美术史教授,并完成了《绘画的历史》(1837) 和《美术史手册》(1841—1842) 等著作。②

这里还可以提及与德国有关的一名法国人的著作对文学史学科的开创性建树。同样是浪漫主义早期代表人物的斯达尔夫人,著有《从文学与社会制度的关系论文学》(简称《论文学》,1800)。该书的主旨在于"考察宗教、风尚和法律对文学的影响,以及文学对宗教、风尚和法律的影响",而这种主旨性考察是建立在她的明确的文学史观基础上的。她自述,"将对文学史各个时期逐一加以考察"。③ 显然,该书洋溢着自觉的文学史意识,当然也带有强烈的文学理论或文学哲学的特点,开创了从文学与社会制度的关系治文学史的先河,对后世的文学史书写产生了重要的原创性影响。她由于与拿破仑政权激烈抗争而被迫流亡德国,与歌德、席勒、施莱格尔兄弟等德国文艺界领袖们产生了十分密切的和深层次的交往,在法国浪漫主义思潮与德国浪漫主义思潮之间的相互传感上起到了突出的

① [德]弗里德里希·施莱格尔:《文学史讲演》,伍蠡甫主编《西方文论选》,下卷,上海:上海译文出版社,1979 年,第 327—328 页。
② [美]温尼·海德·米奈:《艺术史的历史》,李建群等译,上海:上海三联书店,2007 年,第 25—26 页。
③ [法]斯达尔夫人:《论文学》,徐继曾译,北京:人民文学出版社,1986 年,第 12、30 页。

作用。比较文学家保尔·梵·第根在为该书撰写的导言中认为,应当重视"此书为文学史和文学哲学留下的丰富遗产"①。随后,斯达尔夫人又出版《论德国》(1813),以法国人视角透视德国人及其文学,突出了一国文学与其民族精神之间的紧密联系,在民族国家文学史书写、浪漫主义思潮合理化及比较文学史的发展等方面,都起到了开拓性作用。"这两个民族具有不同的才能,这可以在戏剧艺术上找到显著的例证。在法国作家中,行动、纠葛、事件等所引起的兴趣,都被千百倍地结合得更好,都被千百倍地理解得更好;在德国作家中,内心印象的发展,强烈感情的秘密风暴等,却被研究得更多。"②仿佛不带任何偏见似的总结出法德两国民族的文学特性,从而为挖掘两国文学史的不同的民族特性提供了洞见。关于诗,她的论述充溢着浪漫主义情怀:

> 一个真正的诗人,一下子在他的灵魂里就意识到他的整个诗篇。如果不是为了语言上的困难,他会倾泻出即兴诗篇,或天才的神圣赞歌,正如古代巫女们和先知们所作的一样。……诗歌对我们灵魂的全部愿望作了一刹那间的占领;天才消弭存在事物的一切疆界,把凡人的渺茫希望转化为光辉的形象。③

这种对灵魂、天才、即兴等的赞美,显然出自她对浪漫主义精神的领悟。"浪漫主义的文学是唯一还有可能充实完美的文学,因为它生根于我们自己的土壤,是唯一可以生长和不断更新的文学。它表现我们自己的宗教;它引起我们对我们历史的回忆;它的根源是老而不古。"④这里就更是直截了当地把浪漫主义视为文学的"唯一"正宗加以推广了。

① [法]保尔·梵·第根:《导言》,斯达尔夫人《论文学》,徐继曾译,北京:人民文学出版社,1986年,第42页。
② [法]斯塔尔夫人:《论德国》,杨烈译,《古典文艺理论译丛》第2辑,北京:人民文学出版社,1961年,第135页。
③ [法]斯塔尔夫人:《论德国》,杨烈译,《古典文艺理论译丛》第2辑,北京:人民文学出版社,1961年,第135页,第140页。
④ [法]斯塔尔夫人:《论德国》,徐继曾译,《古典文艺理论译丛》第2辑,北京:人民文学出版社,1961年,第144页。

大约半个世纪后,伊波利特·阿道尔夫·丹纳传承了斯达尔夫人的文学史思想并加以发展,不过又认为文艺现象如同自然界一样有自身的规律,主张借鉴孔德实证主义和达尔文进化论去阐释文学史,并提出种族、环境和时代三要素之说,以此艺术史观著有《英国文学史》(1864—1869)和《艺术哲学》(1865—1869)等著作。"如果一部文学作品内容丰富,并且人们知道如何去解释它,那么,我们在这作品中所找到的会是一种人的心理,时常也就是一个时代的心理。从这方面看来,一首伟大的诗,一部优美的小说,一个高尚人物的忏悔录,要比许多历史学家和他们的历史著作对我们更有教益。"他对文学作品的价值的推崇是如此毫无保留,以致说出这样的话:"我宁愿放弃五十卷宪章和一百卷政府公文,以换取契利尼的回忆录、圣保罗的书信集、路德的《席上谈》,或阿里斯多芬的喜剧。这儿存在着文学作品的重要性:它们有教育的意义,因为它们是美的;它们的功用随它们的完美而增加;如果它也提供了一些文件,那是因为它们是纪念碑。……一个作家只有表达整个民族和整个时代的生存方式,才能在自己的作品周围招致整个时代和整个民族的共同感情。此所以在一些能使我们见到前代感情的写作之中,文学,尤其是伟大的文学,是无比地美好的东西。"① 他在这里毫不掩饰自己对于"伟大文学"的赞美和敬仰之情。

　　这里不可能详细描述艺术史在欧洲发生的全部状况,而只能借德国及相关的法国之一斑而略加窥测。由此可见,艺术史学科不迟不早就在此时段的欧洲发生,应当有着多方面的缘由或者动力。

　　首先,应当看到,兴起于18世纪末和19世纪前期德国、法国和英国等国的浪漫主义艺术思潮,对艺术史学科的孕育和发生起到了强烈的精神感召作用。浪漫主义者对希腊艺术的崇尚和对莎士比亚的礼赞、对人类个体精神及其神秘性的张扬、对想象力和天才的标举等,都可以纵情投寄到令人向往的古典艺术范本中,从而为艺术史学科的创立提供了合适的精神氛围或环境。

① [法]丹纳:《英国文学史序言》,伍蠡甫主编《西方文论选》,上海:上海译文出版社,1979年,第241页。

其次,现代大学制度在艺术史学科发生中起到了基本的支撑作用。正是大学在高级专门人才培养中传授古典艺术及文化的特定需要,导致美术史、文学史等艺术门类史全职教席的制度设置,这才为艺术史教师的出现、艺术史教材的编撰、艺术史论著的出版以及整个艺术史学科的发展,奠定了社会制度基础。

如果说,在大学制度中设置艺术史教席更多地属于艺术史学科的专业岗位,那么,这个专业岗位上所传授的艺术史内容,就应当是那些重新发现的古典学术。这里主要是文艺复兴时期以来的若干重大发现,如以哥伦布发现美洲为代表的地理发现、人的发现、自然美的发现、考古学及古代遗存发现等,特别是古希腊艺术及其永恒魅力的重新发现。由温克尔曼开先河,以施莱格尔兄弟等为突出代表,德国、法国和英国的浪漫主义领袖人物都崇尚古希腊艺术:

> 如果把绝对不欣赏古希腊事物的蒂克除外,他们全都倾心于古代希腊,特别是施莱格尔兄弟、施莱尔马赫和谢林。他们一心想深入感觉一切人性,果然很快认识到,希腊人身上才具有最丰富的人性。……真正的人在他们看来就是真正的希腊人。①

人们希望以优秀的或伟大的传统为范例去创造今日艺术,古希腊艺术为代表的古典遗产就成为令人激动的和争相传颂的对象。

至于以何种方式去传授以古希腊艺术为代表的艺术史,就需要提到以黑格尔为代表的唯心史观及其崇尚的时代精神话语,它们恰好成为这时期艺术史学科的理论和方法论的基石。唯心主义者相信精神才是世间一切现象的发展和演变的动力。黑格尔的《精神现象学》就被认为在艺术史学科孕育中产生了关键的知识范式作用:"如果斯达尔夫人发表了《论文学》的1800年标志着有关文学现象完整意识开始出现,那么,《精神现象学》发表的1807年就意味着它为历史地考察文学现象,也就是考

① [丹麦]勃兰兑斯:《十九世纪文学主流》第二分册,北京:人民文学出版社,1997年,第47页。

察其发展变化最终开辟了一条通道。"这种完整的艺术(文学)现象意识与艺术现象的历史演变意识之间的融会,就让潜伏已久的艺术史学科呼之欲出了。"两千年中学者们作出的种种努力在这时汇集起来,开始系统地评价以往的作品,给这个以语言的手段来表达的艺术形式下定义,将过去置于强有力的思想分析之中,同时也不扑灭赋予它的启示以生命的生活的柔弱火焰。"[1]文学史如此,以美术史为代表的其他艺术门类史亦然:正是相信精神决定物质进程的唯心主义历史观,为人们理直气壮地和全面地追踪艺术史奠定了坚实的理论基础;反过来说也一样,任何艺术史都由于可以被归结为某种人类精神的演变历程而变得可以理解和令人赏心悦目了。

还应当看到,其时人文学科领域的科学性热潮成为艺术史书写的学科目标。以丹纳的《英国文学史》为突出代表,也与当时弥漫欧洲的孔德实证主义哲学的影响力有关,艺术门类史书写领域出现了把艺术史当作科学去追求的新潮流。《英国文学史》就被认为是"将实证主义运用于文学方面取得了重大成功的第一部著作。这是一次决定性的成功,因为在丹纳之后,再没有人能够否认文学是受制于由重大的科学规律组成的决定论的现象"[2]。此后,在19世纪末文学史书写中享有盛誉的《法国文学史》(1894)的著者居斯塔夫·朗松,尽管深知文学史学科不可能完全科学化,但仍然对吸纳"科学的精神"充满兴趣并提出严正的要求:

> 对待现实的态度,这就是我们能向科学家借取的东西;不计私利的好奇心,严格的诚实,孜孜不倦的勤奋,对事实的遵从,不轻信(既不轻信他人也不轻信自己),不断进行批判、检查与验证——我们应该把这些带到我们的工作中去。我不敢说那样我们就是搞科学,但

[1] [法]罗贝尔·埃斯卡皮:《文学社会学》,于沛选编,杭州:浙江人民出版社,1987年,第213页。
[2] [法]罗贝尔·埃斯卡皮:《文学社会学》,于沛选编,杭州:浙江人民出版社,1987年,第221页。

我至少可以确信,我们那样是搞最好的文学史。①

朗松这一要求其实首先就是对自己的一种自律:他的《法国文学史》正是这种科学精神运用于文学史学科的成功范例。也正是基于此点,论者蛮有把握地评论说:"文学史在确立自己地位的努力之中,或至少在确立它的成果的价值的时候,经常转向科学范式。"②像自然科学那样追求艺术史学科的实证性,而不是随意的主观印象或片段感想,无疑成为那时设立艺术史学科的重要动力。

还应当指出的是,早期艺术史书写总是伴随着强烈的民族精神的自觉。"在18世纪和19世纪,过去的学术和文化权威被看成是支撑民族文化身份和渊源的一种途径"③,为"民族主义""民族文化复兴运动"等的高涨提供了资源,因而"艺术史研究和文学研究一样,是用来探索民族文化身份(national identities)的重要工具之一"④。施莱格尔兄弟对古希腊文化的追慕、对莎士比亚的创造性译介,以及艺术史书写的热忱,其实都与他们内心的德国民族意识觉醒、德国民族精神追求息息相关。斯达尔夫人的《论文学》和《论德国》等著作,也在对他国民族精神的比较性认知中洋溢着浓烈的本国民族精神自觉。布克哈特的意大利文艺复兴时期文化史叙述,更是在新的地理大发现、人的发现、古典学术的发现等一系列新的世界语境中,借助对外国文化的阐发重新反观本国的民族精神,从而产生了民族身份新觉醒的喜悦。

以上简要论述了艺术史学科的几种动力,即精神氛围、大学教席、古

① [法]居斯塔夫·朗松:《文学史方法》,[美]昂利·拜尔编《方法、批评及文学史——朗松文论选》,徐继曾译,北京:中国社会科学出版社,1992年,第16页。
② [加拿大]马克·昂热诺、[法]让·贝西埃、[荷兰]杜沃·佛克马、[加拿大]伊娃·库什纳主编:《问题与观点——20世纪文学理论综论》,史忠义、田庆生译,天津:百花文艺出版社,2000年,第143页。
③ [澳]保罗·杜罗、迈克尔·格林哈尔希:《西方艺术史学——历史与现状》,[德]汉斯·贝尔廷等著《艺术史的终结?——当代西方艺术史哲学文选》,常宁生编译,北京:中国人民大学出版社,2004年,第32页。
④ [澳]保罗·杜罗、迈克尔·格林哈尔希:《西方艺术史学——历史与现状》,[德]汉斯·贝尔廷等著《艺术史的终结?——当代西方艺术史哲学文选》,常宁生编译,北京:中国人民大学出版社,2004年,第33页。

典学术、唯心史观、科学性追求和民族精神自觉等。需要指出,它们之间不是简单的谁先谁后、孰主孰次的问题,而是不分先后和不分主次地共同起到支撑作用,缺少一样都是不完整的(当然不限于此)。

当然,一个更深层次的观察在于,从意识形态分析角度看,艺术史学科发生和发展的动力,与欧洲资产阶级的意识形态领导权战略是有密切关系的。新兴资产阶级在以血腥手段成功地战胜封建阶级后,需要以修史等方式重塑自身的历史及形象,以便确立和强化自身的意识形态领导权。也就是说,胜利了的资产阶级需要把自己当年的赤裸裸的凶狠且野蛮形象改造成为温柔可亲的形象,因而需要借助于艺术史编撰等话语行为去重新加以美化,于是,包括艺术史学科在内的现代性修史制度及其历史观重塑手段等,就应运而生。这样说似乎火药味过浓,但细想也有几分道理在,至少是可供参考的合理化解读方式之一。

进一步看,基于同样的意识形态分析原理,还需要看到发端于欧洲的艺术史学科向全球扩展的原因或动力。欧洲资产阶级的资本及其制度权力需要转而以温柔可亲的方式向全球扩展,替赤裸裸的资本强权开路,艺术史学科就成为欧洲资本主义及其现代性向全球扩展时需要祭出的胜利法宝之一。

当然,也需要看到,作为被西方艺术史学科加以扩展的目的国的后发现代性国家自身,也可以借助进入本国口岸的艺术史著作之镜而重新发现自身的借以应对外来文化冲击的民族精神。中国的艺术史学科的兴盛正是如此(详后)。这自然就是艺术史学科的跨文化交流中一种有趣的"吊诡"现象。

三、 艺术史学科在中国的发生

以上回顾艺术史学科在西方的发生印记及其动力,还是为着回头了解艺术史学科在中国的发生及其动力。应当看到,中国古代不乏自身的艺术门类史书写意识及其成果。"和中国历史科学具有悠久的传统一样,中国绘画史籍也延续不断地记录了各个时代的作家、作品与绘画发展状况。一千六百多年没有间断的绘画史学传统,为我们积累了极为宝贵的

遗产。"就中国美术史书写的特点来看,"中国绘画史籍有多种多样的编写形式与体例。有通史、断代史、地区性专史,还有记述某一画科发展的专史,有列传,也有诗评……很多著作不断总结创作经验,并提高到理论上,用以评述画家与作品。形成史与论相结合的优秀传统"。其中有代表性的就是以"品评作品和画家为中心"的"史论结合的绘画史学传统"。"不同时代的人所写的'画品',形成了连贯的评传体画史。这种著作萌芽于顾恺之的《论画》,经过南齐谢赫的'画品',一直延续到唐代,不断有类似著作出现,成为早期绘画史籍的重要形式。对后世影响深远。"① 美术史领域还有张彦远的《历代名画记》和郭若虚的《图画见闻志》等,文学史领域有《宋书·谢灵运传论》《文心雕龙·时序》及《诗品》等,它们对艺术品的演化或源流过程进行了历史描述,也不失为与西方艺术史书写方式有着不同的中国式艺术史书写方式。但是,这些古代艺术门类史著述与现代意义上的艺术史学科相比,毕竟还不完全是一回事。

现代意义上的艺术史学科之在中国发生,尽管与中国古代的艺术史论述传统有关,或者说与它提供的古典传统依托有关,但主要还是从欧洲的艺术史学科移植而来,其间经过了日本的中介。不过,在回顾艺术史学科在现代中国的发生机缘及其发展历程时,有必要提及与之紧密相关的另一件事:艺术观念在现代中国的发生和通行。

今天通行的"艺术"观念,也即"美的艺术"(fine arts)意义上的审美的艺术观念,如将诗歌、音乐、绘画、雕塑和舞蹈等合为一体去统一审视,并非古已有之,而是现代性学术制度的产物。清末民初到"五四"前夕,这种"美的艺术"观念才逐渐地在中国发生。这里不妨就鲁迅的《摩罗诗力说》和《儗播布美术意见书》两文中的"美术"思想做简要考察。《摩罗诗力说》(1908)指出:"由纯文学上言之,则以一切美术之本质,皆在使观听之人,为之兴感怡悦。文章为美术之一,质当亦然,与个人暨邦国之存,无所系属,实利离尽,究理弗存。……故文章之于人生,其为用决不次于衣食,宫室,宗教,道德。……文章不用之用,其在斯乎?……大势如是,而文章之用益神。所以者何?以能涵养吾人之神思耳。涵养人之神

① 金维诺:《中国早期的绘画史籍》,《美术研究》1979年第1期,第77—78页。

思,即文章之职与用也。"① 这里提出了"纯文学""美术""一切美术之本质"等系列概念,并透视出它们共同的"不用之用"即表面的无功利而实际上的大功利的特性。这表明,鲁迅其时已经接受了来自欧洲的"美的艺术"或"美术"的现代观念,要求把文学视为"美的艺术"的一个门类,追求"不用之用"。也只有主动追求这种"不用之用",文学对于"人生"的作用才会"益神"。在五年后的《儗播布美术意见书》(1913)中,鲁迅更是直接引用法国人跋多的"美术"概念,指出"后有法人跋多区分为三",强调"美术诚谛,固在发扬真美,以娱人情,比其见利致用,乃不期之成果。沾沾于用,甚嫌执持"。鲁迅还倡导"发美术之真谛,起国人之美感,更以冀美术家之出世也"。②

这里的跋多,是指最早倡议"美的艺术"观念的法国神父夏尔·巴托。他的提议由于法国"百科全书派"的坚决采纳和大力推广而逐渐流行开来。"事实上,狄德罗与其他百科全书派的作者们不仅遵从巴托的美的艺术体系,并且使之完善进而使之在法国及欧洲其他国家传播开来。"具体地说,正是"《百科全书》尤其是它著名的导言,完善了美的艺术体系,它追随并超越了巴托的分类;更由于《百科全书》的声誉和权威,从而使这一体系最广泛地传播于全欧洲"。③ 这个现代的艺术观念,经过后来启蒙运动中"百科全书派"达朗贝尔、德国古典美学家康德等的推广和修正而逐渐风行开来,成为今天的"艺术"概念的基础。可见,跨越单个艺术门类的普遍性艺术即"美的艺术"观念的产生,本身就需要艺术理论创造的冲动。

鲁迅的艺术观念竭力排除了夏尔·巴托所区分的第二类机械的艺术即实用艺术,而仅仅看重第一类美术即音乐、诗歌、绘画、雕刻、舞蹈等非实用但能给人愉悦的艺术。同时,他还看到了第三类即兼具实用与愉悦功能的艺术的中介作用。可见,鲁迅当年采用的艺术观念是从那时起通

① 鲁迅:《摩罗诗力说》,《鲁迅全集》第 1 卷,北京:人民文学出版社,1981 年版,第 71 页。
② 鲁迅:《儗播布美术意见书》,《鲁迅全集》第 8 卷,北京:人民文学出版社,1981 年版,第 46 页。
③ [美]保罗·奥斯卡·克利斯特勒:《文艺复兴时期的思想与艺术》,邵宏译,南宁:广西美术出版社,2017 年版,第 234、236 页。

行至今的。

以夏尔·巴托的第一类美术中五种艺术门类模型为基础,吸收第三类艺术中的建筑,将诗歌扩展为文学门类,绘画与雕刻合并为美术门类,添加戏剧、设计(含巴托的第三类中的建筑)以及现代新兴的电影和电视艺术等艺术门类,就有今天通行的艺术及其八个门类:音乐、文学、美术、舞蹈、戏剧、设计、电影和电视艺术。夏尔·巴托的五种艺术分类概念与康德的审美无功利说及黑格尔的艺术美观念等交融到一起,就形成了完整的现代性学术体制下的艺术观念(理论):艺术是可以唤起人的审美感受的那种美的艺术,而审美则是艺术的主要特性。重要的是,这种美的艺术观念是鲁迅和他的同时代人王国维、蔡元培等共同接受的艺术理论。

正是由于引进和使用了这种新的属于现代的艺术观念,鲁迅等中国现代知识分子才可能自觉地拿起"美的艺术""审美""美学"等现代性学术制度下的理论武器,展开艺术领域的现代性启蒙,而与他同时代的其他知识分子才有可能去开拓全新的中国艺术门类史书写。

单纯按常理推断,鲁迅一代在接受来自西方的"美的艺术"观念后,在当时梁启超为代表的"新史学"观念的推动下,应该能够自觉地致力于"美的艺术"观念导引下的艺术史书写,这样才是合乎常理的。但实际的情形却没有按照这种常理推衍,而是拐向了艺术门类史书写这另一条轨道。在清末民初时节,也就是在大约1905年废除科举制而兴办现代大学到"五四"新文化运动兴起之初,陆续有文学史、戏曲史、美术史和舞蹈史等四种中国艺术门类史著述出现,而普遍性艺术史书写并没有出场。

最早出现的是文学门类史书写。中国学者自己撰写的中国文学史,目前看最早的有三种:窦警凡的《历朝文学史》(1897年脱稿,1906年印行)、林传甲的《中国文学史》(1904年编写,1910年排印)、黄人的《中国文学史》(1907年成书,1911年印行)。其中最接近当代文学趣味的应该是黄人的《中国文学史》。"黄人的这部中国文学史著作,虽然未曾于坊肆流行而见者甚少,但实际上,它的编撰目的、观点、方法都具有鲜明的特点和强烈的时代气息。它的出现,标志着我国近、现代新型文学史著作的

逐步兴起,是中国文学史学史上的一部里程碑式的作品。"①

接着有中国戏曲门类史书写。其开山之作当推王国维的《宋元戏曲史》(1913年完稿,1913—1914年刊行,1915年单行本初版)等著述。王国维从1909年起,著有《曲录》《戏曲考原》《唐宋大曲考》《古剧脚色考》等多种著述,为撰写《宋元戏曲史》做了充分的准备。《宋元戏曲史》刚出版不久,梁启超就富有远见地评价说:"最近则王静安国维治曲学,最有条贯,著有《戏曲考原》、《曲录》、《宋元戏曲史》等书。曲学将来能成为专门之学,静安当为不祧祖矣。"②确实,在今人看来,这些著述"以宋元戏曲作为主要研究对象,全面考察,寻根溯源,回答了中国戏剧艺术的特征,中国戏剧的起源和形成,中国戏曲文学的成就等一些戏曲史研究中带根本性的问题"。甚至可以说,"《宋元戏曲史》是以近代史学方法与传统朴学精神相结合研究戏曲史的开创性之作。无论是从史料的发掘深度,从建立新学科的学识基础,还是从治学精神诸方面看,他都为我们作出表率"。③

再接下来有中国美术门类史书写。姜丹书的《美术史》(1917)是其开端之作,含中国美术史和西洋美术史两篇,次年有《美术史参考书》。这部《美术史》中的中国美术史书写,不再沿用朝代编年方式,而是按分类方法,分建筑、雕刻、书画和工艺美术四章。对西洋美术史部分,按历史发展分章,分为上世期、中世期和近世期三部分共九章。这两种不同美术史书写方式及方法,成为后世中外美术史书写的最常见基本方法。④ 在姜丹书的美术史书写之后,又有多种美术史著述联翩问世:陈师曾(又名陈衡恪)的《中国绘画史》(1924)、滕固的《中国美术小史》(1926)、潘天寿的《中国绘画史》(1926)、郑昶的《中国画学全史》(1929)等。

最后有中国舞蹈门类史书写。《清华学报》1925年第1期刊载陈文

① 黄霖:《中国文学史学史上的里程碑——略论黄人的〈中国文学史〉》,《复旦学报》1990年第6期,第78页。
② 梁启超:《中国近三百年学术史》,长春:吉林人民出版社,2013年版,第358页。
③ 叶长海:《中国戏曲史的开山之作——读王国维的〈宋元戏曲史〉》,《戏剧艺术》1999年第1期,第65、70页。
④ 参见陈池瑜:《20世纪上半叶中国美术史研究概评》(上),《美术观察》1999年第11期,第56页。

波的《中国古代跳舞史》①，分六章系统论述中国古代跳舞的起源、制度、女性跳舞状况、跳舞的种类、跳舞的方法以及跳舞的变迁。作者开篇就指出："我们看了西洋的跳舞，真教人羡慕不已，同时感想到自己的国家，缺少这种跳舞。我们读了古人咏跳舞的诗歌，也教人羡慕不已，同时感想到现在，缺少这种跳舞。其实我国古代，早有跳舞，那时风气也很盛。"② 正是出于这种中西冲突情境下勃兴的民族"艺术正义"感，著者产生了中国舞蹈史书写的强烈动机。在第一章就将中国舞蹈史上溯到商周之前的尧舜禹时代，指出中国舞蹈从"巫"发生，并在"戏"中生长。第三章则提出一个独特论断："中国妇女，是衣服的美，是面孔的美，是颜色的美；不是那裸体自然之美，活泼姿态之美。"③ 这些独特的中国舞蹈史观的背后，显然蕴蓄了著者的民族艺术史书写的冲动。

此外，中国音乐史书写则迟至1931年才发生，那是留学德国的王光祈撰写的《中国音乐史》(1931年成书，1934年印行)。

从上面的匆匆列举可以看到，现代中国的艺术门类史书写是在清末民初之际逐渐发生的。它发生的时间节点恰与一个关键的历史事件紧密相连：古老的科举制度在1905年正式废除，现代大学纷纷兴办，急需编撰面向大学生的相关艺术门类史课程讲义。如此可以说，中国艺术门类史书写的发生，旨在适应现代大学系统讲授艺术门类史课程之需，以及从事相应的学术研究之需。

四、中国艺术史书写的特点及其原因

在了解艺术史书写在中国的发生之后，需要进一步认识的问题在于，艺术史书写在中国发生以来所呈现的特点及原因或动力何在。

应当看到，清末民初之际艺术观念的形成和通行，与艺术门类史书写的发生之间，存在着一种明显的悖逆或不协调：当统一的艺术观念被引

① 感谢南京艺术学院舞蹈学院张素琴教授提供相关材料和建议。
② 陈文波：《中国古代跳舞史》，《清华学报》1925年第1期，第407页。
③ 陈文波：《中国古代跳舞史》，《清华学报》1925年第1期，第423页。

进和通行时,为什么没能出现与之相适应的统一的艺术史书写,而只出现了分门别类的艺术门类史书写?这种悖逆的原因究竟在哪里?例如,李朴园的《中国艺术史概论》(1931)开创性地运用"唯物史观"去阐释中国艺术史,受到林文铮的嘉许:"吾国向来治艺术史者多趋于局部的叙述而无整体的研究,取材的方法只务抄袭,而缺乏整理的精神和新颖的见解,不外乎人云亦云而已,读之味同嚼蜡毫无兴趣可言。朴园先生现在用快刀斩乱麻的方法,毅然脱离前人之陈式,而采取唯物史观为其治史之原则,并参之以文化传布说为其副则,这是何等大胆、何等痛快、何等革命的态度呵!"① 不过,这部著述虽然名为"中国艺术史",但实际上只涉及"造型艺术",即雕刻、绘画、建筑三种艺术。对此,李朴园本人是从艺术思想与艺术技巧之间的两难去加以辩解的:"在中国,从来没有谈到艺术全部的艺术史,文学史同绘画史倒很有几部。即以此种部分的艺术史论,多半顾到技巧便忘了思想,顾到思想便丢了技巧。"② 仿佛在从事中国艺术史书写时,在艺术思想史与艺术技巧史之间就只能二选一,而不可两者兼得了。这个理由其实只是道出了诸多原因之一而远非全部原因。

这个问题比较复杂,需要从多方面去考察,这里只能谈几点初步认识。

第一,中外都没有提供可资借鉴的艺术史书写范本。中国古代并无艺术史书写范本,日本和欧洲的范本也都只是艺术门类史。

第二,最主要的原因在于,艺术史家在职业上具有高度专门化与具体化特点。艺术史家不像历史学家。历史学家可宏观地写出几乎包罗万象的总体史,而艺术史家却主要依赖于微观地学习和掌握专门而具体的艺术门类发展知识(尽管学习和掌握宏观知识也有其必要性),从而不大可能一人而兼学多个艺术门类发展知识。

第三,一旦运用艺术观念去观照艺术史,产生的结果却不是艺术史,而是艺术观念所洞悉的艺术史现象,带有艺术观念史的特点。艺术观念史代表性著作有黑格尔《美学》,对艺术史现象做了总体化观照:象征型

① 林文铮:《中国艺术史概论·序》,李朴园《中国艺术史概论》,长沙:湖南大学出版社,2014年,第3页。

② 李朴园:《中国艺术史概论》,长沙:湖南大学出版社,2014年,第8—9页。

艺术、古典型艺术和浪漫型艺术。

话说回来,艺术门类史在现代中国的发生,可以归纳出下列几方面。

首先应看到,有关艺术史、特别是其中的中国艺术门类史著述在清末民初接二连三地出现,直接地是出于新兴的中国现代大学制度的授课需要。清廷于光绪二十七年十二月初一日委派张百熙为管学大臣,着手落实开办京师大学堂一事。次年,光绪二十八年七月十二日,也就是1902年8月15日,张百熙仿日本学制主持拟定的《钦定京师大学堂章程》颁布。该章程将大学堂分为大学院、大学专门分科、大学预备科,附设仕学馆和师范馆。大学分科课程仿效日本分为政治科、文学科、格致科、农业科、工艺科、商务科、医术科等七科,而文学科下面分为经学、史学、理学、诸子学、掌故学、词章学、外国语言文字学等七目。林传甲于1904年编撰出《中国文学史》,就是由于他所担任的京师大学堂师范馆国文教习这个授课岗位需要使用文学科下面的史学目教材的缘故。而黄人在大约同一时间开始编撰规模更大的《中国文学史》,也是出于其担任东吴大学国文教授的授课需要。基于同样的岗位需要,任教于浙江省立第一师范的姜丹书于民国六年(即1917)编撰了内容包含中国美术和西方美术的《美术史》教材。陈师曾的《中国绘画史》(1925)系由他在北京艺专的讲稿整理而成。

其次,艺术史教材所依托的基本的历史观,并非中国古代历史观的自动延续,也非西方历史观的简单照搬,而是体现出带有中西融合特点的历史观的现代跨文化转型态势。朱自清指出:"文学史的发展一面跟着一般史学的发展,一面也跟着文学的发展。这些年来我们的史学很快的进步,文学也有了新的成长,文学史确是改变了面目。"①不仅文学史的书写,而且其他艺术门类史的书写也都在跟随一般史学观的现代性"进步"。按梁启超作于1901年的《中国史叙论》,中国历史先后经历"三个中国"的演变历程,即"中国之中国""亚洲之中国""世界之中国"。也只有把中国置于世界史的过程之中,中国艺术史的书写才会获得合理的参照系。因此,中国艺术史书写的过程同时也是中国古代历史观获得新的

① 朱自清:《诗言志辨》,《朱自清全集》第六卷,南京:江苏教育出版社,1986年,第128页。

现代性转型的过程。建构中国艺术史,等于是重建中国史的一部分,更具体地说,建构中国艺术史等于是从艺术角度重建中国史的一种尝试。

还需要看到,艺术史教材中的艺术概念本身也需要转型:中国古代不存在统一的艺术概念,而来自西方的新的"美的艺术"概念在移植过程中是否服水土,则需要探索和检验。对中国艺术史书写来说,首先要解决的问题之一在于,漫长的中国历史中的哪些东西可以归结为艺术?相应地,那些被归结为艺术品的东西中哪些称得上优秀艺术品或伟大艺术品?什么样的人才是艺术家或伟大艺术家?如此等等。就拿文学史书写来说:"西方文化的输入改变了我们的'史'的意念,也改变了我们的'文学'的意念。我们有了文学史,并且将小说、词曲都放进文学史里,也就是放进'文'或'文学'里;而曲的主要部分,剧曲,也作为戏剧讨论,差不多得到与诗文平等的地位。"①因此,包括中国文学史在内的中国艺术史书写的过程,同时就是新的艺术概念(包括文学概念)的现代性转型过程。尽管中国古典通识人文与艺术传统可以给这种艺术观转型提供本土基础,但这种现代性转型本身毕竟还是一种需要不断探索、检验以及校正的现代性实验过程。

再有一点,更加重要的是,中国艺术史的书写行为本身与其时风起云涌的民族精神自觉及文化传统重构需要密切相关。按照本尼迪克特·安德森《想象的共同体:民族主义的起源与散布》中的观点,相继于18世纪末涌现的有关"民族""民族属性""民族主义""民族精神"等民族国家认同浪潮,核心是一种现代人的"想象的共同体",属于"一种特殊类型的文化人造物"。② 它一旦创造出来,就会变得模式化,可以被移植到形形色色的社会领域,包括在人们心中激发起一种强烈的历史宿命感、一种非凡的向心力和凝聚力、一种无私而尊贵的自我牺牲精神等。不过,在柄谷行人看来,民族作为"想象的共同体"的意义,不是仅仅在于将一种普遍的现代民族国家观念移植为本土的民族性话语,而在于根据本土的现代性诉求发展出一整套主义话语系统。"我们所要做的不是仅仅将民族当成是现代资本与国家创

① 朱自清:《诗言志辨》,《朱自清全集》第六卷,南京:江苏教育出版社,1986年,第127页。
② [美]本尼迪克特·安德森:《想象的共同体:民族主义的起源与散布》,吴叡人译,上海:上海人民出版社,2003年,第4页。

造出来的想象物,而是将其视为后二者得以存在的不可缺少的一个环节。民族不但是想象(fancy),更是联通并综合国家与市场社会的'想象力'(imagination)。"① 由此看来,正是由于现代印刷术的普及或印刷资本主义的扩展、大众传播的发达和现代大学的需要等相关条件的满足,艺术史书写行为才得以被赋予民族精神自觉及文化传统重构的神圣内涵。对此,可以参考美术史家汉斯·贝尔廷的判断:"事实上艺术史的任务就是赞美伟大的文化传统……艺术史力图恢复一种失落的传统价值。"②艺术史学科,无论是艺术门类史学科还是艺术史学科,一旦诞生和走向兴旺,就必然与民族精神自觉及文化传统重构的深厚需要紧密缠绕在一起。正像欧洲艺术史的书写行为的开端与浪漫主义者的觉醒的民族精神意识相关一样,按照现代历史观去重新书写中国艺术史本身,就蕴含着在20世纪这样的现代危急时刻重构中国自己的民族精神和古典传统,以便实现中华民族文化复兴的伟大抱负。这样,书写中国艺术史归根到底是在新的世界史框架中重建中华民族文化自信的行为。

五、 当前艺术史学科发展基础及前景

这里所说的当前艺术史学科,当然是指我们一直在讨论的艺术学理论一级学科下的二级学科艺术史。正因如此,这种艺术史学科自然已经有着必要的发展基础及前景。

首先应看到,艺术学理论一级学科制度的建立,就意味着在已有的艺术史分门别类研究格局基础上,新开辟出各艺术门类史之间共通性研究的新路径。一种新的、合理的学科制度的建立,可以开辟出新的学术研究空间及园地。百余年前,蔡元培在先后担任教育总长和北京大学校长期间,就为现代中国艺术教育和美育的发展建立了制度化基础。有了实实在在的教育制度,才会有相应的教席、学科专业、课程体系、教学大纲、教材、教研论文等相关配套措施。蔡元培自己率先在北京大学哲学门开设"美学"课并担

① [日]柄谷行人:《民族与美学》,薛羽译,西安:西北大学出版社,2016年,第10页。
② [德]汉斯·贝尔廷:《艺术史的终结?》,[德]汉斯·贝尔廷等著《艺术史的终结?——当代西方艺术史哲学文选》,常宁生编译,北京:中国人民大学出版社,2004年,第311页。

任主讲教师,后来又由邓以蛰和朱光潜等接替,这就使得"美学"学科自无而有,从小到大,还衍生出"文艺美学""艺术美学"等学科分支,它们已成为北京大学艺术学理论学科的传统之一。其实,从艺术学理论作为一级学科而独立于音乐学、舞蹈学、戏剧学、电影学、电视艺术学、美术学和设计学等艺术门类学科时起,艺术史就在艺术学学科门类制度中获得了自身的学科家园,就会按照自身的学科逻辑去生长(尽管开初会遭遇一些困难)。在此情形下,即便过去还没有多少现成的艺术史学科成果范例可寻,学者们也可以按照新的学科逻辑和学科规范去筹划和耕耘,以期结出新的学科果实。

其次就是以往艺术门类史研究传统的示范性和影响力。好在乔吉奥·瓦萨里以来至今四百余年间,或约翰·约阿希姆·温克尔曼以来至今二百余年间,以美术史为代表的艺术门类史书写,当然还要加上施莱格尔兄弟为代表的文学史书写,已经奉献出累累硕果了,它们都可以成为艺术史学科的经典范例。只不过,从单一的艺术门类史书写到艺术史书写之间,毕竟存在一些差异,需要在借鉴中实施新的开垦。

再次就是20世纪后期以来两股力量的交汇颇有意义:一方面,西方文学、艺术学及传播学等学科中多学科交叉、跨学科交融等趋势日趋显著;另一方面,艺术门类史家受上述思潮的影响而对以往单一艺术门类史及其"统一的'艺术史'概念"的反思愈益尖锐和深刻,由此而对跨学科研究的探索变得主动和自觉,这就为艺术史书写提供了新的范例。20世纪80年代后期,美术史家就已经认识到,"一种具有普遍意义的统一的'艺术史'观念"已经遭到严肃质疑,"我们的主旨在于摆脱关于艺术的历史性陈述这一既定的模式……这些模式就大部分而言是风格多样性的历史。他们把艺术描述成一个自律的系统,并通过其内部的标准进行评价。在这些历史中,人只是作为艺术家而出现,或许如果有必要的话,作为赞助人而出现"。[①]他倡导走出文艺复兴以来的这种传统艺术史书写模式,强调在当代情境中根据艺术史家的关切而对艺术品自身的事实或有关信息加以检验。随后,另一位敏锐的美术史家洞察到视觉艺术史研究所呈现的下列新趋势:"高

① [德]汉斯·贝尔廷:《艺术史的终结?》,[德]汉斯·贝尔廷等著《艺术史的终结?——当代西方艺术史哲学文选》,常宁生编译,北京:中国人民大学出版社,2004年,第267页。

雅与低俗、审美与实用、方法论与史实、文化决定论,所有这些都是当前艺术史家必须面对的问题。从事艺术史研究在今天意味着不仅要去探索不断拓宽领域的各种艺术专题,而且还要讨论和理解各种不同的研究方法,因为新的方法将为一个正在不断扩大的学科领域提供新的研究工具。"① 他甚至对未来25年美术史研究趋势提出如下三点预见:一是美术史研究的范围继续拓宽,从高雅艺术向流行文化拓展,视觉文化范围内的电影、电视、广告及摄影图像研究成果激增;二是女性主义美术史研究从早期的"生物学"视角转向体制上对性别的权力关系的建构;三是进一步削弱美术史研究的欧洲中心论,有关亚洲、非洲和拉美艺术的研究专著将增加,特别是"反映当代多元文化的复杂性的通史论著"将增加。② 由此观察足可见出流行文化、多元文化、女性主义、性别研究等跨学科特点十分鲜明的学术潮流对近期艺术史书写的深远影响,使得突破已有艺术门类史学科界限而实现艺术门类史之间融通的艺术史研究将呈现出更大的可能性。

还需要提及的是,中国古典学术传统有着深厚的支撑。这种传统,例如其中被称为"国学"的传统,让在现代西方彼此分离的文史哲等学科统合在一起,在密切交融中发展。有论者写道:"文史哲学科的建立是西学塑造的结果,当然也是现代中国学术的重要成就,它有理由基于自身的发展从传统经典吸取其发展的资源。但是,如果只有这种分割式的研究,经典承载的文化价值的整全性无形中就会被肢解。设置国学学科,有利于对中国文化进行整合性的研究。"而被称为"国学"的现代学科的设立,对于重新传承文史哲不分家的中国古典传统有着特别的意义:"国学的核心价值,就在于理解中国文化中'文'的特质。借助文字,解读文献,阐明文化,理解文明,此即所谓理解'斯文'。要达到这个目标,必须把经典文

① [澳]保罗·杜罗、迈克尔·格林哈尔希:《西方艺术史学——历史与现状》,[德]汉斯·贝尔廷等著《艺术史的终结?——当代西方艺术史哲学文选》,常宁生编译,北京:中国人民大学出版社,2004年,第26页。

② [澳]保罗·杜罗、迈克尔·格林哈尔希:《西方艺术史学——历史与现状》,[德]汉斯·贝尔廷等著《艺术史的终结?——当代西方艺术史哲学文选》,常宁生编译,北京:中国人民大学出版社,2004年,第47页。

化看成有机的。例如,经、子、史不只是并列的不同文本类型,而是文化衍生的不同层次。"①章太炎在现代国学领域的开创性成就,正与对文史哲不分家的国学传统的传承和弘扬有关:"他博览群书,经史烂熟于心,借鉴历史而观察当代,穷究根源而看透世态。他同时熟悉世界文化顶峰时期的西方文化,从这个立足点出发,不断加深对哲学、佛学、经学、史学、医学等中国固有学问的全面认识。"②这里提及的无论是"经史",还是"哲学、佛学、经学、史学、医学等中国固有学问",它们中的每一种固然都可能穷尽每位研究者一生的精力,但将其打通、融合起来研究,无疑是另一种与此不同但又有新的可能性的主动选择。由此看艺术史学科,重要的就不再是它是否可能,而是它如何可能了。与具体的艺术门类史学科长于该门类艺术史研究不同,艺术史学科则是长于探寻若干艺术门类史学科之间的共通性,两者各有其主动追求的长处。

最后,当前中国本土艺术界出现的越来越活跃的跨媒介、跨门类、跨领域的艺术创作潮流,以及同样地日趋活跃的艺术学科的跨学科艺术研究潮流,都为艺术史学科的开拓和推进提供了参照。特别是20世纪90年代以来被称为"文化批判理论""文化研究""大众文化""媒介文化""视觉文化"等的诸多西方学术研究潮流的兴起和涌入,为突破艺术门类史学科界限而探索艺术史学科的新的可能性铺平了道路。值得注意的是,一些世界知名大学的艺术学科已经和正在趋向于突破传统的艺术门类学科格局,而让大众文化、美术史、录像研究、纪录片研究、电影研究和电视研究等合在一个院系里并列发展。例如,斯坦福大学的"艺术与艺术史系"(Department of Art & Art History)是这样自我界定的:"艺术与艺术史系是一个提供艺术史、艺术实践、纪录片制作和电影研究的本科和研究生学位的跨学科系。"(The Department of Art & Art History is an interdisciplinary department offering undergraduate and graduate degrees in art

① 陈少明:《作为一个学科的'国学'》,《中山大学学报(哲学社会科学版)》2017年第5期,第145页。
② 王宁:《"国学"内涵的变迁与章太炎国学的现代意义》,《北京师范大学学报(哲学社会科学版)》2017年第1期,第98页。

history, art practice, documentary filmmaking, and film studies）①这种多个艺术门类学科的并列趋势中,或许正孕育着艺术学理论学科以及其下属的艺术史学科的萌芽。

当然还可以列举出其他基础及前景,但主要的有这些。它们合起来已经表明,在当前中国艺术学理论学科平台上从事艺术史研究,有着厚实的古典学术基础和令人期待的未来前景。

六、艺术史的学科特性

尽管艺术史学科的基础厚实和前景可期,但要真正推进它,就需要切实遵循艺术学理论一级学科及其下艺术史二级学科的学科逻辑,而这就要求对艺术史的内涵及其学科特性,特别是其中的艺术门类史间性做出理解。

这里的艺术史,是艺术学理论一级学科下的二级学科,是研究艺术门类史中的异通性问题的学科。作为与艺术理论、艺术批评、艺术管理、艺术教育、艺术传播、艺术遗产、艺术与文化创意等平行的二级学科,艺术史一词假如要回译成英文,不应当叫单数艺术的艺术史(单一的艺术门类史),而应当为复数艺术的艺术史(若干艺术门类史的组合或交融),也就是不应当是 art history,而应当是 arts history。由此看,不妨给艺术史下一个暂时的操作性定义(并非最后的精确定义):艺术史是研究人类历史上各种艺术门类之间的发展和演变及其相互交融的规律和特性,并由此理解各种艺术门类在不同时代和社会中的功能和意义的人文学科。

在这个意义上,这种艺术史学科因其所涉及的艺术门类和学科的综合性以及宏阔的历史性,而更接近于人文史、文化史、比较文化史等相关学科。

这样理解的艺术史,假如多少具有合理性的话,应当有自己的基本的学科特性。诚然,自 20 世纪后期以来,特别是后现代思潮活跃以来,艺术门类史学科早已在大众文化、"文化研究"、跨学科等思潮的有力冲击下

① https://art.stanford.edu/

遭遇了学科危机,但基本的学科特性还是大致需要的。唐纳德·普雷齐奥西认为,"艺术史是制度与专业相互连结的网络之一,其全部功能是构造一个可置于系统观察之下的历史过往,以古为今用",它可以"综合不同时代和地域的分析方法、理论透视、修辞或话语的协议和认识论技术"。这样的艺术史学科总是以"因果性"为一般领域,将作为其研究对象的个别艺术品"构造为如同自然中可被证明的",这种艺术品正是对某种思想的表征或再现。由此,这种艺术史学科确信:"一切类型的艺术物品在以下双重意义上都具有历史文献的性质:(1)每件物品都假定提供重要的证据,这些证据通常是独一无二的,偶尔会深刻地揭示一个时代、民族、个体或人民的特性;(2)其外表是一个历史环境的产物,无论是狭义还是广义的构成。"① 正是通过确认艺术品的这种"历史文献"性质,"所有艺术史研究的首要目标是艺术品在今天或对于今天变得更加清晰"。② 这里不妨更确切地说,艺术史学科或艺术史书写的首要目标,是让所有过去的艺术品在今天呈现出可信的面貌和明确的价值指向。

这样理解的艺术史,应当具有一些基本的学科特性。

首先,艺术史学科具有基本的史料性。艺术史学科必须以实证精神去寻找切实可信的史料,包括通过调研或"田野作业"而搜集真实的材料,由此重建或还原真实可靠的史实,实现史料性与史实性的相互印证。有历史学家认为:"史学的对象是史料,不是文词,不是伦理,不是神学,并且不是社会学。史学的工作是整理史料,不是作艺术的建设,不是做疏通的事业,不是去扶持或推导这个运动,或那个主义。"特别是有感于现代中国史学重建的迫切性,他更有"史学便是史料学"这一直截了当的主张。③ 确实,搜集、甄别和研究史料,恰是艺术史家的基本功,正像艺术批评家的基本功是鉴赏艺术品及其相关现象一样。"中国有关绘画史的书

① [美]唐纳德·普雷齐奥西:《艺术史的艺术》,易英、王春辰、彭筠等译,上海:上海人民出版社,2016年,第9页。
② [美]唐纳德·普雷齐奥西:《艺术史的艺术》,易英、王春辰、彭筠等译,上海:上海人民出版社,2016年,第10页。
③ 傅斯年:《史学方法导论》,欧阳哲生编《傅斯年全集》第2册,长沙:湖南教育出版社,2000年,第308、309页。

籍非常广泛,而有关绘画史料方面的书籍,更是如此。金石铭刻、诗文笔记中有关绘画的记载等,在绘画史上也具有史料价值。这方面的材料数量很大,但还没有做过细致的汇集工作。都有待发掘整理。"① 没有可靠的史料及据此重建的可信史实,新的艺术史观及其艺术史大厦就无从奠基。

其次,艺术史学科要求具备历史观或历史意识。艺术史家需要拥有书写统一的历史的胸怀,善于在特定的艺术家及其艺术品与以往的和周围的、本艺术门类的与其他艺术门类的、艺术的与非艺术的等之间建立起必然的联系纽带。正是这种历史观或历史意识的落实,才使得特定的艺术现象成为可以理解和把握的整个历史事件的一部分。即便是黑格尔式宏大历史叙述体如今被质疑掉了,那处于碎片状态的历史叙述体也需要做出必要的勾勒,否则,从何谈论艺术史?

再次,艺术史学科自觉追求科学性。正像早期艺术门类史家如施莱格尔兄弟、丹纳和朗松等都具有自觉的科学意识一样,建构一种经得起自然科学式检验的艺术史,无疑已经成为植根于艺术史家意识深层的强烈冲动。艺术史当然不同于以结构有序性、数据精确性和实验可重复性等为宗旨的自然科学,但确实会有所选择地加以借鉴,以便重建具备一定的客观性、中立性、可靠性及可信性的历史。这样,艺术史的科学性不再以结构有序性、数据精确性和实验可重复性等为目标,而往往表现为艺术史的客观性、中立性、可靠性及可信性等。在这个意义上,艺术史需要引入数学、物理和化学等自然科学方法,以及社会学、经济学、传播学、政治学等社会科学方法,都是正常的。

最后,艺术史需要统一的艺术观念。这一点假如早已成为艺术门类史学科的自觉追求的话,那么就会在艺术史学科中扮演核心角色。这是因为,艺术史学科恰好建立在各艺术门类基于"美的艺术"观念而统一在一起的原理基础上。依据"美的艺术"观念,不同的艺术门类之间无论多么不同,都可以由于"美的艺术"这一共有家园而汇聚为一体。正因如此,谈论一般的艺术史才成为可能。诚然,马塞尔·杜尚以来"当代艺

① 金维诺:《中国早期的绘画史籍》,《美术研究》1979年第1期,第77页。

术"的发展以及20世纪60年代以来后现代思潮等的激荡,已对"美的艺术"观念的经典地位及艺术的统一性构成了有力冲击或强力撕裂,迫使艺术门类史学科急切地起来加以反思和应对,甚至发出"艺术史终结"的感叹①,但相对而言,"美的艺术"至今仍然是各艺术门类史书写及艺术史书写寻到基本合法性的原初基础或理由。

需要说明的是,上面有关史料性、历史意识、科学性和统一的艺术观念的概括,不能被绝对化或单一化。因为,一旦被不适当地绝对化或单一化,它们就会丧失自我调整或自我批判的能力,其起初被掩藏起来的副作用就会逐渐被放大,从而会出现诸如史料依赖症、历史意识绝对化、科学性幻觉、艺术本质主义等种种弊端。此时,就需要适当考虑艺术史书写的更多可能性,尊重多样化或多元化。恰如一位文学史家所反思的:"关于文学史的理论探索的收获,首先在于展望了文学史的种种可能性以及文学史的种种功能。其次,扩大了文学史的领域及其方法并使它们多元化。奇怪的是,当我们审视文学史所承受的各种问题单时,后现代主义的问题单似乎最深刻,因为……它试图动摇建构文学史的可能性的基础。"当然,这种"动摇"其实是以另一种方式使得文学史的"历史性"变得更加坚固:"后现代主义并没有摧毁历史性,相反,却使我们认识了作为单一性的历史性的本来面目。须知体系和结构并非目的,而是准备认识历史的工具。"②

应当看到,当今艺术史书写和文学史书写都同一般历史学书写一样,早已面临新的境遇。按照福柯有关"知识考古学"的论述,与过去的传统历史学相比,新的"历史的首要任务已经不是解释文献、确定它的真伪及其表述的价值,而是研究文献的内涵和制定文献:历史对文献进行组织、分割、分配、安排、划分层次、建立序列、从不合理的因素中提炼出合理的因素、测定各种成分、确定各种单位、描述各种关系"③。更具体地说,与

① 有关西方艺术史家汉斯·贝尔廷等对"艺术史终结"的反思,见[德]汉斯·贝尔廷等著:《艺术史的终结?——当代西方艺术史哲学文选》,常宁生编译,北京:中国人民大学出版社,2004年。
② [加拿大]马克·昂热诺、[法]让·贝西埃、[荷兰]杜沃·佛克马、[加拿大]伊娃·库什纳:《问题与观点——20世纪文学理论综论》,史忠义、田庆生译,天津:百花文艺出版社,2000年,第158页。
③ [法]米歇尔·福柯:《知识考古学》,谢强、马月译,北京:生活·读书·新知三联书店,2003年,第6页。

传统史学把过去的重大遗迹变为"文献"并让其说话,新的"知识考古学"要"将文献转变成重大遗迹,并且在那些人们曾辨别前人遗留印迹的地方,在人们试图辨认这些印迹曾经是什么样的地方,历史便展示出大量的素材以供人们区分、组合、寻找合理性、建立联系、构成整体"。而这种倾向于"对历史重大遗迹作本质描述的"历史学便是"考古学"或"知识考古学"。① 福柯所主张的,未必就适合于中国艺术史学科的情形,但无疑值得辨别和研究:面对"知识考古学"对传统历史学的批判,中国艺术史学科在其建立之初就有必要深入检讨传统历史学,促使它与新的历史学进行对话,进而在当前研究所面临的必然与偶然、一元与多元、中心与边缘、高雅与通俗、正统与奇异等的困窘之间,寻求尽可能具体而细致的辨析和选择,一方面避免重蹈覆辙,另一方面探索新的途径。

七、 艺术门类史间性

进一步看,艺术史学科的基本特性表现为艺术门类史间性。艺术门类史间性,是艺术学理论下艺术史学科的一个基本特性,是指各种艺术门类史之间存在着异通性关联。这也就是说,每一种艺术门类史之间既是相互异质的,又是相互联通的,从而构成一种既不同而又相互联通的关系。这样一来,每个艺术门类及其艺术门类史之间其实从来就不是完全同一的,也不是完全异质的,而是异中有同,同中有异,异同并存。

对于艺术门类史间性原理,不妨从以下三个有所不同而又紧密关联的层面去理解:第一层是对一种艺术门类史中的异通性的研究,第二层是对两种或两种以上艺术门类史之间异通性的研究,第三层是对所有艺术门类史之间的异通性的研究。第一个层面体现了艺术史学科对具体艺术门类史研究传统的承认和吸纳,第二、三层面则都是新兴的艺术史学科急需大力开拓的新领域。但无论如何,对艺术门类史之间的异通性的研究是艺术史学科的基本任务。

① [法]米歇尔·福柯:《知识考古学》,谢强、马月译,北京:生活·读书·新知三联书店,2003年,第6—7页。

艺术门类史间性之一：每一种艺术门类史都可能渗透着其他艺术门类史的踪迹，从而与它们存在间性关联。看起来是单纯的艺术门类史中完全可能或明或暗地渗透着来自其他艺术门类（史）、其他文化形态（史）或其他学科（史）的力量。这是因为，艺术门类史的发生及发展演变的动力或原因，从来都不是仅仅局限于艺术门类内部的，而是受制于时代或社会中的多重力量的，政治、经济、文化、宗教、种族等多方面的力量会交互渗透于艺术门类史之中，由此而形成艺术门类史的复杂的间性关联。人们都知道，18世纪末、19世纪初欧洲兴起的浪漫主义艺术潮主张以"不规则之美"去冲击和取代新古典主义的规则、对称及和谐之美，但人们并非都知道，这种浪漫主义艺术趣味的早期根源，其实与中国园林艺术的影响有关："造园的中国风格开始对美学观念和时尚发挥影响要早于斯威策、肯特、布朗和布里奇曼所提出的造园新模式，甚至早于在18世纪前十年蒲伯和艾迪生在文学中表达的造园新理想。'不规则之美'的普遍理念作为在中国园林中切实实践的一个观念，首次明确地由一位重要的英国作家呈现出来，英国园林（jardin anglais）的趣味有很多要归于较早的中国园林的完美体现。"① 洛夫乔伊以详细的资料搜寻和引证，"已经展示了中国影响在逐渐增强的、反对盛行于18世纪前七十五年的古典主义标准的意识中所起的范围广泛而又为时短暂的作用，尤其是作为一种美学特性的'洒落瑰奇'概念"。这种浪漫主义对古典主义的造反最初发生在园林艺术和建筑艺术中，后来迅速扩展到"文学和所有的艺术门类中"。"它后来仅仅是在文学上的表现，至少通过引入审美卓越性（aesthetical excellence）的新主张和一连串名作家在随后几十年中喋喋不休和详尽阐释而得到推进和光大。"来自中国的艺术原则在这场新的审美趣味取代旧的审美趣味的转折之战中起到了"最初"的"影响和示范"作用："当规则、简朴、整齐划一和丰富的逻辑理解力诸种观念首次受到公开责难，当真正的'美'总是符合'几何学的'这种假说不再是那个'普遍赞同的自然法则'时，现代趣味史的转折点就到来了。"② 有意思的是，当成熟的欧洲

① ［美］A.O.洛夫乔伊：《观念史论文集》，吴相译，南京：江苏教育出版社，2005年，第98页。
② ［美］A.O.洛夫乔伊：《观念史论文集》，吴相译，南京：江苏教育出版社，2005年，第131—132页。

浪漫主义艺术在20世纪初以先进的西方审美现代性思潮面目"返销"回中国时,例如给予郭沫若、郁达夫和徐志摩等现代中国浪漫作家以强烈感召时,它业已乔装改扮到令人陌生的程度,就连中国人自己也已无法识别其最初的中国渊源了。但史实毕竟能证明一切:欧洲浪漫主义园林史乃至整个艺术史中其实回荡着中国艺术史的隐秘幽灵。

艺术门类史间性之二:两种或两种以上艺术门类史之间可能形成相互渗透的关系,从而相互之间存在着间性关联。不仅一种单纯的艺术门类史与其他若干艺术门类史之间,以及与更加丰富而又复杂的文化史之间存在间性关联,更进一步说,两种或两种以上艺术门类史之间在特定时代条件下还可能形成密切的互动关系。按照鲁迅(《魏晋风度及文章与药及酒之关系》)、宗白华(《〈世说新语〉和晋人的美》)、李泽厚(《美的历程》之《魏晋风度》章)等有关"魏晋风度""晋人的美"的不同研究,魏晋时期的文学史、美术史、书法史、音乐史等之间是相互交融和无法分隔的,因为那个特定时代人们的生活方式整体中就浸透着同一的人生美学原则,尽管这些论者对上述同一的人生美学原则的理解不尽相同。20世纪20年代至今的中国艺术界,"现实主义"早已成为一种横贯于文学史(鲁迅、叶圣陶、茅盾、赵树理、柳青、路遥等)、美术史(徐悲鸿、《流民图》、"马训班"等)、戏剧史(曹禺、夏衍等)、电影史(蔡楚生、谢晋、谢飞等)等若干艺术门类史中的共通美学原则了(尽管各门艺术对"现实主义"的理解和表现之间存在差异)。正是依托这一共通的美学原则,艺术家们得以施展自己拯救民族国家危机和振奋民族精神的宏大抱负。

艺术门类史间性之三:所有艺术门类史之间都可能形成相互渗透的关系,因而它们之间的间性关联具有一定的普遍性。在更大范围和层次看,也就是从艺术学理论学科特有的与具体艺术门类学科不同的普遍性视角看,所有艺术门类史之间是相互作用和共存着的,只不过这种相互作用和共存的具体表现或明或暗、或强或弱、或大或小而已。对这种艺术史间性的理解,与具体艺术门类史领域对自身的理解之间,可能存在着不同,但这种不同不宜做简单的高下之别,而应当从学科分工不同的角度去做平行理解:与艺术门类史偏重于对本艺术门类史规律的纵深探询有所不同的是,艺术史偏重于对若干艺术门类史之间关联的横向捕捉。当然,

实际上,从艺术门类史间性视角去看,具体的艺术门类史与这里的艺术史之间,不存在"本质"的差异,而都可以归属于艺术史。

当艺术史学科选择以艺术门类史间性为基本特性时,就等于做出了一种学科设定:任何一种艺术门类史著述都可以被视为艺术史著述,因为艺术史学科的边界是开放的,没必要画地为牢,作茧自缚。

不过,这样的开放理解或许仍然会引发质疑:这是错把人家艺术门类史学科的成果当作你们艺术史学科的成果。对此质疑,回答并不复杂:按照艺术门类史间性原理,任何一种有关艺术门类现象的艺术史书写行为与其他艺术门类史书写行为,都同样属于前述本尼迪克特·安德森所谓"一种特殊类型的文化人造物",也就是都出于书写者的主动想象和建构,从而不存在天然的鸿沟。

八、艺术史书写路径

迄今为止,中外艺术门类史的书写路径或方法颇多,难以归纳完全。贡布里希在《规范与形式》(1963)一文中指出:"搞艺术史的人和一切使用语言的人一样,得承认分类法是一件必不可少的工具,尽管它也可能是一件必不可少的祸害。只要他任何时候都不忘记,分类就像整个语言一样,是人为的东西,是可以调整可以改变的,那么,分类就可以在日常研究工作中很好地为他服务。"[①] 从事艺术史书写,分类及分期观念确实有其必要性和可操作性,当然还包括对其加以自我调整和自我批判。这样,既有从艺术在时间上的历时性演变视角进行的分期观察,也有从艺术在空间上的共时性共存视角进行的分类审视。到底应当依据何种方式去从事艺术史书写呢?不妨首先参考下列有关艺术史书写路径或可能性的讨论。

首先有两分法:古典艺术史和非古典艺术史。贡布里希在上文中提及美术史书写中存在两种基本类型:一种类型是古典的,如古代、文艺复

① [英]E. H. 贡布里希:《规范与形式——艺术史的风格范畴及它们在文艺复兴理想的起源》,杭州:浙江摄影出版社,1989年,第105页。

兴和新古典主义；另一种类型是非古典的，如罗马式、哥特式、风格主义、巴洛克、洛可可和浪漫主义的。但他已明确认识到这两种美术史书写类型由于"风格和时期的行列"划分的不足，已经产生了严重的忽略和困惑了。在赞同贡布里希如上反思的基础上，H. W. 詹森进而列举了上述两种类型所导致的"忽略"：一是忽略了古风、希腊化、中世纪等"在起源上明显规范的时期"；二是忽略了"产生于政治朝代或文化实体的那些未被强调的术语"，如罗马的、早期基督教的、拜占庭的、加洛林王朝的、奥托王朝的等。①在对这些"被忽略的东西"做补充性分析后，詹森提出了两点基本结论：一是那些过去的分类会变异为"具有更为明确限定边界的风格"并留存下来，不过将变得更加"中性化"；二是随着非西方美术史领域的开拓，上述分类的重要性会相对减弱。②

针对詹森的上述观点，贡布里希又提出补充看法：需要重视特定的艺术运动与风格之间的必然联系："这些运动对那些对某种艺术和精神历史单一研究方法感兴趣的人来说，似乎是最有希望的研究主题。……文艺复兴很明显是一场运动，这个运动在文学、修辞和艺术中提倡一种特殊的风格。这种风格虽然不是无所不在的，但它确实波及许多领域。"③这种把艺术运动看作艺术史分期依据的考虑，是很有见地的。如此，也可说两分法内部衍生出可变通的三分法：古典艺术史、非古典艺术史、运动艺术史。

其次有三分法：朝代艺术史、文化艺术史、风格艺术史。与上述观点比较，夏皮罗的三种分类对于艺术史书写路径划分或许具有较多的可操作性。"除了数学上（按世纪或千年）的划分和史前人类的工具以及带有阶段编号遗址名称外，时期的名称一般有三种类型：政治朝代的、文化的和美学的。第一种类型的例子有：加洛林王朝的、奥托王朝的、都铎王朝

① H. W. 詹森：《艺术史分期的若干问题》，[德]汉斯·贝尔廷等著《艺术史的终结？——当代西方艺术史哲学文选》，常宁生编译，北京：中国人民大学出版社，2004年，第51页。
② H. W. 詹森：《艺术史分期的若干问题》，[德]汉斯·贝尔廷等著《艺术史的终结？——当代西方艺术史哲学文选》，常宁生编译，北京：中国人民大学出版社，2004年，第58页。
③ [英]E. H. 贡布里希：《对H. W. 詹森论文的评论》，[德]汉斯·贝尔廷等著《艺术史的终结？——当代西方艺术史哲学文选》，常宁生编译，北京：中国人民大学出版社，2004年，第61页。

的;第二种类型的例子有:中世纪、哥特式、文艺复兴;第三种类型的例子有:罗马式、古典的、风格主义、巴洛克。每一种类型的名称最初都包含了它所表示的一种有关艺术的理论。美学的名称要更为普遍,但其他类型的名称能够保存下来,经常具有某种变化了的意义。我们现在已不再接受'罗马式'和'哥特式'原来最初的意义,但我们在新的历史分解中仍然在使用这些时期的名称。"①这种划分法的长处在于政治朝代、文化形态和美学风格等三者的识别度较为明确而又清晰。

不妨再做一点推演,把贡布里希所看到的艺术运动同与其密切相关而又难以区分的艺术思潮、艺术流派和艺术风格等都联系起来考虑,以便为艺术史分期增添新的多元视角。同时,中国已有的古今通史体例书写,以及朝代纪年或断代式书写,也可以纳入。再有就是,当代中外文学及艺术学领域越来越通行的跨媒介、跨门类、跨领域、跨学科等研究潮流,也可加以参考。

这样,把上述诸种考虑综合起来,以艺术观念引导与年代分期引导、艺术风格引导与艺术文化引导为大致坐标,可以顺时针旋转地排列出艺术史书写的诸多范式或路径来:除了观念式艺术史、年代式艺术史、风格式艺术史和文化式艺术史这四种以外,在观念式艺术史与文化式艺术史之间还有专题式艺术史,在文化式艺术史与年代式艺术史之间还有朝代式艺术史,在年代式艺术史与风格式艺术史之间还有运动式艺术史,在风格式艺术史与观念式艺术史之间还有流派式艺术史。其中,有的是早已由诸多艺术门类史书写实际地走出的路径,而有的则是处在拟议中并期待去探索的路径。

(一)观念式艺术史

这是由艺术观念或艺术理论引导出的艺术史书写路径。它的通常做法在于,首先从对艺术史历程的领悟中提炼出一种艺术观念或理论,或是从其他学科或领域中引入一种艺术观念或理论,然后再让它返回或沉落到艺术史历程之中,由此推演出一部由艺术观念引导的艺术史。威廉·弗莱

① [美]迈耶尔·夏皮罗:《艺术史分期的原则》,[德]汉斯·贝尔廷等著《艺术史的终结?——当代西方艺术史哲学文选》,常宁生编译,北京:中国人民大学出版社,2004年,第48—49页。

明的《艺术和思想》(或译《艺术与观念》)把艺术视为人文史的核心,由此艺术观念出发去书写艺术史,从而"是一部人文学科的史册,内容所涉,是从古代世界至现今世界的艺术、建筑、音乐、文学和哲学。它囊括了文化高度发达时期的文明中心(例如公元五世纪的雅典和文艺复兴时期的佛罗伦萨等)所形成的艺术和文学的主要风格"。由此看来,它显然已经高度接近于艺术学理论下艺术史学科的书写构想了:把美术、建筑、音乐、文学等若干艺术门类史统合起来叙述。当然,它还有一个独特特色,这就是将哲学(观念)纳入,以便更加突出艺术史与观念史或思想史的紧密联系。如此,该书倒有点接近于它自己所宣称的"人文史"了。全书的一个基本的艺术观念设定在于:

> 通过对当今的和历史上的艺术家、诗人、哲学家的创作成果的研究,我们可以更深入地了解人类,更广义地说,当艺术被置于自然的人道主义和文化上的上下关系中来考虑时,就可展现出永远在变化着的人类形象和态度的概况。……最终的目的,是通过对形象的、文字的以及音调的意象的熟悉,来了解人类自身和社会。①

这种让全部艺术史都服务于阐明一种明确的艺术观念的做法,不失为艺术史书写的一种常用路径或范式。

李泽厚的《美的历程》(1981),就是借鉴了英国艺术理论家克莱夫·贝尔的"艺术是有意味的形式"这一艺术观念,加上他自己的有关社会实践历史的"积淀"之说等,再融入他个人对中国古代艺术史上各种艺术门类作品的体验和研究,形成一种统一的艺术与美学观念,由此就推演出一条从原始时代到清代的完整而有序的、贯通各个艺术门类史的中国史线索。这种艺术观念引导下的通史性质的和跨艺术门类之美的艺术史书写,也是可借鉴的范例。

这种范式的艺术史著述,由于其强烈的艺术观念或理论引导色彩,有时难免会被视为艺术理论著作:以艺术史案例去证明新的艺术观念或理

① [美]威廉·弗莱明:《艺术和思想》,吴江译,上海:上海人民美术出版社,2000年,第1页。

论。这种看法多少是有道理的。不过,更合理的办法是,承认这类著述兼具双重性:它既可以是艺术史著述,又可以同时被视为艺术理论著述。因为,按照艺术间性原理,任何一种学科界限都是人为的而非天然的和恒定不变的,从而也都是可以变通的。

(二) 专题式艺术史

这是一种从特定的专题视角集中透视其艺术演变的艺术史书写范式。例如,佛教艺术史、道教艺术史、基督教艺术史、伊斯兰艺术史、跨媒介艺术史、比较艺术史等。

比较艺术史是对两种或两种以上艺术门类史的比较,或者可以仿照"比较文学"(实际上就是"文学比较"的意思),称之为比较艺术史或比较式艺术史。这种艺术史书写范式寻求将两种或多种相关艺术门类史比较起来考察,追踪某种艺术观念、艺术理论或艺术运动在不同艺术门类中的共同的历史演变踪迹。这应当成为当前艺术史书写的一种值得期待的范式。

跨媒介艺术史是运用跨越单一媒介的共通视角去研究艺术史现象的艺术史书写范式,重点在于跨媒介交融现象、跨艺术门类汇通现象等的历史追踪。例如,海派画家的绘画借助于《点石斋》等报刊的图像印制,会体现出意义的通俗性和受众的广泛性,因而需要我们从美术史与报刊传播史相结合的视角去研究。[1] 这也是一种当前值得期待的一种艺术史书写范式。

当然,还可以列入当前需要探讨的特定的艺术史专题。这种艺术史书写范式的长处在于可以根据论题需要来灵活设置,尤其有利于满足当代对于艺术史课题的书写需要。

(三) 文化式艺术史

按照前述夏皮罗的观点,中世纪艺术史、哥特式艺术史、文艺复兴艺术史等显然都可划归入文化式艺术史范围。这是一种从特定的文化形态或文化类型视角去透视艺术史规律的艺术史书写范式。它把艺术史置于文化类型的基座上去书写,重要的是理解特定的文化类型及价值系统对

[1] 参见唐宏峰:《近代图像印刷资本主义——以〈点石斋〉画报插页画为中心的考察》,《文化与诗学》2015 年第 1 期,第 47—86 页。

艺术史的支撑作用,当然还有相互作用。

鲁迅的《魏晋风度及文章与药及酒之关系》(1927)、宗白华的《〈世说新语〉和晋人的美》(1941)也可归入此类,它们着眼的是对魏晋时代生活方式及艺术的文化品格的分析。鲁迅的这篇文章来自他在广州的系列演讲,体现了从政治、社会、思想、时代风尚等状况去解释特定的艺术及艺术家群体风貌的文化式艺术史范式。他把汉末魏初的文章风格解读为"清峻",指出其原因在于,面对汉末魏初的乱世,不得不崇尚刑名、推行名法。这种政治与法律状况会影响到文人的文章风范,从而造就了"清峻"风格,也就是"简约严明"之意。他又认为嵇康、阮籍等人表面看是礼教的破坏者,但他们内心"实在相信礼教到固执之极的"。对这种内心矛盾的洞见,也来自鲁迅对社会政治生活环境与社会群体心理状况、特别是深层无意识心理状况的综合分析。鲁迅还打破常规,对陶渊明这位"田园诗人"做了与通常见解不同的另一种评价:陶渊明的《述酒》就是讲当时政治的,可见他对世事并没有"遗忘和冷淡",无法"超于尘世"。表面的"归隐"其实难掩内心的入世情怀。由此也可理解,到1936年朱光潜撰文单独以"静穆"去赞颂陶渊明的"伟大"时,何以会立即遭到鲁迅的迎头一击和辛辣嘲笑。

与鲁迅善于从时代政治及社会风尚等视角去揭示魏晋风度中的深层内涵不同,宗白华的《〈世说新语〉和晋人的美》写于烽火连天的抗战时期,应当有其以本民族文化自觉而参与民族振兴之抗战的用意在。所以他乐意于从魏晋时期的黑暗和混乱中发现人们在精神上对自由和解放的无限向往之情,并将这种发现沉落到晋人日常生活方式上,揭示出晋人之美足以代表中国古代文化高峰的原因及表现。书法,尤其是书法中的行草,便被视为取得"登峰造极"成就的艺术门类。晋人特有的艺术心灵、自然主义及个性化风范、对山水美的发现、"一往情深"的目光、人物品藻美学等,则共同创造出中国古代历史上无与伦比的高峰景观。

今天回头看鲁迅和宗白华对魏晋风度的不同诠释,不得不感叹他们从不同的艺术史视角分别揭示了特定文化中的不同景观维度。

在西方,前述雅各布·布克哈特的《意大利文艺复兴时期的文化》叙述了13世纪后期至16世纪中叶的意大利文化状况,把当时的政治、外

交、宗教、战争、地理、社交、文学等加以综合,令人瞩目地突出了个人主义、人文主义、人性的发现等意大利人的建树在整个欧洲文艺复兴时期文化发展中的关键作用,可以视为一部风格式文化史或风格式艺术史领域的经典著作。遗憾的是,著者擅长的美术史却未能纳入(据说他当时打算另写该时期美术史,但始终未能如愿)。

当代美术史家伊芙琳·韦尔奇的《文艺复兴时期的意大利艺术(1350—1500)》(1997),虽然聚焦于意大利文艺复兴时期的美术,但却"采取了一个独特的视角,试图将其与当时的宗教、政治和社会文化结合在一起",即不再是按照惯例讲述该时期美术的全面状况及最著名的美术作品,而是提出一系列新问题去思考:艺术品如何被创造?它最初被观看的位置在哪里?艺术品的赞助人希望传达什么样的信息?该书"旨在为我们仔细观察艺术品本身提供一个语境,而不是代替我们去观察"。①这种独出心裁的研究,当然还应是风格式艺术史的一部分,只是增加了艺术观念上的反思性。

文化史家彼得·盖伊的《现代主义:从波德莱尔到贝克特及其后的异端诱惑》(2008)对现代主义艺术的文化特性做了全面而系统的历史研究,"没有拘泥于对小说、雕塑和建筑进行刻板的分析,而是将现代主义大师们的作品放到他们生活的时代中去"。不过,该书有意没有写成一部面面俱到的"现代主义的通史",而是有高度明确的个人选择性:"我关注的是现代主义者们所共同拥有的东西,以及培养或压制他们的社会条件。"具体地说,

> 我将画家和剧作家、建筑师和小说家、作曲家和雕刻家看作现代主义时期不可或缺的元素之范本。但是,我又对这些内容进行筛选,从而得出对现代主义的可行性定义,包括其范畴、界限和最具特征性的表达方式。②

① [英]伊芙琳·韦尔奇:《文艺复兴时期的意大利艺术》,郭红梅译,上海:上海人民出版社,2014年,第11页。
② [美]彼得·盖伊:《现代主义:从波德莱尔到贝克特之后》,骆守怡、杜冬译,南京:译林出版社,2017年,第1页。

这位文化史家的独特抱负在于,把现代主义艺术视为整个西方文化史的一部分:"这项研究的目的不是要将现代主义的所有流派和代表人物编写成一本庞大的目录册,而是要考察它们在文化中的存在,从而尽可能地探求它们是否共同组成一个一致的文化实体。我借用开国元勋们的口号:合众为一。"①给人以强烈印象的地方在于,该书恰是要为现代主义艺术的审美文化王国画像。确实,该书写起来就越来越趋近于一部现代主义艺术的文化特性的发生、发展及其演变史:

> 一种特定的审美思维模式和一种富有个性的风格——现代主义风格。现代主义像和弦,不仅仅是随意的一串前卫主张;它的整体并不是个体的简单叠加。它提供了一种全新的看待社会和艺术家角色的方式,和全新的评价文化作品及其作者的方式。总的说来,我认为现代主义风格就是思想、情感和观点的一种氛围。②

由此,把该书列入风格式艺术史行列也可。

这种艺术史书写范式着眼于借助艺术史来阐释某种被视为文化传统之经典范式的文化形态,突出艺术史与文化状况的关联。不过,开放的和多元的阐释是当前更需要的。

(四)朝代式艺术史

这是一种主要按照政治朝代去划断并叙述特定朝代艺术史的艺术史书写范式。前述夏皮罗举的政治朝代分期例子中,就有加洛林王朝艺术史、奥托王朝艺术史、都铎王朝艺术史等。中国文学史和美术史领域都不乏这种成果,如"先秦文学史""唐代文学史""宋代美术史""唐代工艺美术史""明代绘画史""唐代音乐史"等。这种范式的长处在于让艺术史依托政治朝代史去演进,便于见出两者之间的关联,但也容易忽视艺术本身的规律。

① [美]彼得·盖伊:《现代主义:从波德莱尔到贝克特之后》,骆守怡、杜冬译,南京:译林出版社,2017年,第2页。
② [美]彼得·盖伊:《现代主义:从波德莱尔到贝克特之后》,骆守怡、杜冬译,南京:译林出版社,2017年,第6页。

（五）年代式艺术史

这是贯通地记叙各个年代或时代艺术史实的艺术史书写范式，也可称为艺术通史。既可以是古今贯通的长河式叙述体，也可以是选取其中一个片段加以连贯叙述的断代史。这种艺术史书写范式建立在两个基本预设上（但不一定同时兼备）：一是建构连贯而统一的历史长河式艺术史是可能的；二是把不同门类艺术史现象交汇一体地研究也是可能的。即便是受到20世纪后期以来"后现代""解构主义"等种种浪潮的清洗，这种艺术通史信念仍然坚不可摧，尽管或多或少被迫做出调整。不过，书写连贯而统一的、容纳若干艺术门类史的、跨门类且具备历史贯通性的艺术史，毕竟难度更大，常常需要多人组成的团队的协作才能完成。

古斯塔夫·朗松于1894年完成《法国文学史》，1909至1912年编写《法国近代文学目录学教程》，力图运用史学研究方法研究文学史，为此他汇集了数万条珍贵的文学资料。他的研究方法被称为"朗松主义"。他传承丹纳关于文学与时代、种族和环境的关系的理论，把它运用于文学史研究，不仅介绍文学的编年史和作家生平与作品，更注意考察文学源流以及文学与环境之间的关系。

有一种运用跨民族、跨国家或跨洲际视角来叙述范围广阔的文学史现象的研究，也可以被称为跨国式文学史或国际文学史研究，其代表就是学识丰厚的法国比较文学名家保罗·梵·第根的《文艺复兴以来的欧美文学史》（1941）。该书不失为是年代式艺术门类史书写领域的一个范例，它选取1460至1940年间近五百年欧美两大洲若干民族的文学史加以叙述，旨在"创作一幅现代文学的新的综合图景"。它与通常的分别研究各个不同文学的文学史存在"本质的不同"，乃是一部真正的"国际文学史"：

> 本书每一章包含多个民族，作家按其亲缘关系及相似程度分类。我严格地从国际的、不偏不倚的观点看问题。透过不同民族和语言、传统、影响和时尚思想潮流以及艺术形式，我力图探寻并指出互不相知的作家之间，这些由思想和风格的相同倾向造成的众多而鲜明的

同时出现的现象。①

该书还要给予小民族的文学以地位,以便尽力勾勒出16世纪至20世纪西方文学发展的整体图景。特别是在史料搜集、甄别和分析方面,著者有扎实而又有效的付出。这里总结的是分属于37个不同民族、使用35种文学语言和方言写作的1400位作者的著作和活动,涉猎了数量巨大的全集、专题研究和学术著作。"我力图将它们的精华反映在我的书里,以致书里正文的一行、有时其背后有一篇论文甚至一本书做根据。"②这种艺术史书写,哪怕只是艺术门类史中的文学史书写,对艺术史学者的个体素养要求都非常高,故不易实施。就这种国际文学史而言,著者的最大难度在于需要掌握多种语言,需要翻阅众多作品。

有几种世界通行的世界美术史著述,可以视为艺术门类史书写中的范本。《詹森艺术史》(其实应当译为《詹森美术史》)就是由H. W. 詹森、A. F. 詹森、J. E. 戴维斯等合作而成的。该书以时间为框架,分为古代世界、中世纪、文艺复兴到洛可可、现代世界等四部分,以各时段代表性艺术品和艺术家为重点,阐释艺术风格及其演变史。再如《加德纳艺术通史》(第12版,应译为《加德纳美术通史》)由雷德·S. 克莱纳、克里斯廷·J. 马米亚编著,以全景化视角展示从史前艺术到现当代艺术的发展历程,涉及绘画、雕塑、建筑、设计、摄影及工艺美术等视觉艺术门类。还有《世界艺术史》(第7版修订本,应译为《世界美术史》)由修·昂纳和约翰·弗莱明合著,依托人类文明发展史这一基础,叙述自史前至后现代的世界美术史长河,涉及绘画、雕塑、建筑、摄影及工艺美术与艺术设计等视觉艺术门类。该书的一个独特追求在于,给西方以外的亚非艺术、女性艺术及当代艺术以较多篇幅,更加接近完整的"世界美术史"。

由国际比较文学学会组织的由36位学者合撰的《诗学史》,完成于20世纪90年代,采取的是贯通式书写方式。它上自古希腊,下迄20世纪

① [法]保罗·梵·第根:《文艺复兴以来的欧美文学史》,谢钟浼译,北京:人民出版社,2015年,第1—2页。
② [法]保罗·梵·第根:《文艺复兴以来的欧美文学史》,谢钟浼译,北京:人民出版社,2015年,第1—2页。

末,按年代分期而又围绕专题讨论,涉及文论家近两千人、文论著述 1500 余部(篇)。著者们自述说:

> 这部诗学史包括自古代至 20 世纪西方文学诗学的历史。……经过对多数相关国家都熟悉的传统的"大的历史分期"如古代、中世纪、16 世纪、17 世纪、18 世纪和 19 世纪诗学发展状况的冗长分析后,并非没有重新回到 20 世纪诗学史上的相同问题上来。这种分歧并不排除那些永久性问题,恰恰相反,我们不停地跋涉在古代开辟的征途上,揭示古老诗学依然制约我们关于文学作品、文学作品与真实之关系,以及文学创作动机、手段及定位方面的观念的种种方式;然而,这种批评反映史也是革新和独创的胜利史。①

虽然如此,这部诗学史还是具有 20 世纪诗学的鲜明特性:围绕"何以界定一种文学言语的标准"这一核心问题,"从中总结出诗性的理论特征,同时致力于文学和其他艺术的美学定义",进而揭示诗学的"普遍性"。②

不过,这里更值得细心借鉴的艺术通史书写范本,当推杰内达·勒布德·本恩顿和娄贝特·笛·亚尼合著的《全球人文艺术通史》(2005),尽管其覆盖面还是过于宽广,因为它的抱负不仅在于一般艺术,而是试图进一步囊括人文学科与艺术的关联体。该书绪论自述道:它是

> 对自远古至现今的人文学识的介绍。该书的目的就是让读者熟悉艺术、历史的主线,以及在理解西方与非西方文化时所应该掌握的基本理念。在论证各种文化的艺术创造和社会、历史原动力的相互

① [法]让·贝西埃、[加]伊·库什纳、[比]罗·莫尔捷、[比]让·韦斯格尔伯:《诗学史》,天津:百花文艺出版社,2002 年,第 1—2 页。
② [法]让·贝西埃、[加]伊·库什纳、[比]罗·莫尔捷、[比]让·韦斯格尔伯:《诗学史》,天津:百花文艺出版社,2002 年,第 1—2 页。

关系时,书中文字力图培养人们对创造性过程和艺术用途的理解。①

如此,该书主要对艺术与人文学科的互动关系做整体通观,把各个文化和历史时期的历史、哲学、宗教和各艺术门类如文学、戏剧、绘画、雕塑、音乐、建筑、摄影和电影等领域都加以概括,图文并茂地呈现一个完整而极富魅力的全球人文心灵之旅。该书在第 2 版前言中重申,其宗旨在于"综合介绍人文学科,给大家提供在历史与文化背景中,欣赏艺术、聆听音乐和阅读文学的良机"。为此,其重点在于揭示:"来自不同文化的艺术作品,都展现了共同的人类经历,即生与死、爱与丧失、快乐与痛苦、希望与挫折、欢欣与绝望等。人文学科的研究——文学、哲学、历史、宗教和艺术,既展现他者的价值与信仰,又吸引我们去认识与他者有关的那些个人的、社会的和文化的价值。"如此,该书的艺术史阐释的核心在于艺术品的人文价值的阐发上:

> 我们将目光集中在反映和展示独特文化与特定的历史时期主流价值与信仰的艺术作品上。……我们彰显大量作品的个性化的艺术品质,并时时考虑到它们出自不同的文化背景。我们结合作品所包含的社会观念与文化价值去论述每件作品的意义,也注意到它们的个别表现和艺术成就。②

可以说,从一定意义上看,该书相当于一部以各门类艺术现象为核心的人文学科通史。试想,如果该书能稍稍紧缩对一般人文学科知识的介绍而紧密聚焦于各艺术门类史的间性问题,其对艺术史书写的借鉴价值或许会更大。

由美国学者杜朴和文以诚合著的《中国艺术与文化》(第 2 版,2006)叙述了史前至当代的中国艺术与文化状况。它虽然是一部涵摄古今、包

① [美]杰内达·勒布雷德·本恩顿、[美]娄贝特·笛·亚尼:《全球人文艺术通史》(第 2 版),尚士碧、尚生碧译,济南:山东画报出版社,2010 年,第 4 页。
② [美]杰内达·勒布雷德·本恩顿、[美]娄贝特·笛·亚尼:《全球人文艺术通史》(第 2 版),尚士碧、尚生碧译,济南:山东画报出版社,2010 年,第 1 页。

罗各种视觉艺术的通史性著述,但同时特别注重探究艺术与文化之间的联系,从而也难免带有文化式艺术史书写的某些特点。该书自述:"写作的目的是提供近年来的最近陈述和中国艺术文化各领域的新颖解读。我们在文字和图片中纳入许多重要的考古发现……试图为书中讨论的所有器物、图像、遗址和建筑提供历史解读的背景。我们强调艺术品的社会、文化和政治功能,因而讨论了艺术生产、精英和批评的礼仪、宗教和世俗环境。"与通常的中国艺术史著述相比,该书更加注重探讨精英与民间、艺术与手工艺、古典与当代等之间的互动关系。"我们始终认为艺术品在文化、思想和价值生成中扮演了积极角色,而非仅仅是历史和社会发展的反映。"① 它对艺术的文化内涵和功能的这种发掘,则有点近似于把艺术史当作人文史去编撰,这种观察点就接近于上面刚提及的《全球人文艺术通史》,不同的只是其范围在于中国人文艺术还是全球人文艺术。

李希凡担任总主编的 14 卷本《中华艺术通史》(如本书第一章所述),是一部由若干著者合撰的上自原始社会、下迄清末的汇集各个艺术门类的艺术通史。这种艺术通史书写方式的特点是,总主编下面分设多位分卷主编,分卷主编各自统领团队去合力承担按政治朝代划分的艺术史分卷,其中就把该朝代各种艺术门类状况都尽力纳入。也就是说,各朝代的各门类艺术状况都会在该朝代分卷中反映出来。至于全书在各个年代之间的"通观"方面是否真正做到了,则需要具体分析。

这也是可以参照的艺术史书写方式之一。其困难在于,各门类艺术之间各有其规律,其相互交融以及统合观察都十分不易。

(六)运动式艺术史

这种范式也可称为思潮式艺术史。这种艺术史书写范式以艺术运动或艺术思潮为核心去叙述艺术状况,突出某种特定的艺术运动或艺术思潮的跨洲、跨国或跨地域等特性。不过,其间也存在艺术运动、艺术思潮和艺术风格等之间的不同和交融。

格奥尔格·勃兰兑斯的《十九世纪文学主流》(1890)传承伊波利

① [美]杜朴、文以诚:《中国艺术与文化》,张欣译,北京:北京联合出版公司,2014 年,第 8 页。

特·丹纳开创的文学史书写传统,把19世纪前期欧洲各国的浪漫主义文学主潮汇聚为一体加以叙述,也揭示了随后的现实主义主潮兴起的必然趋势。"本书目的是通过对欧洲文学中某些主要作家集团和运动的探讨,勾画出十九世纪上半叶的心理轮廓。"把19世纪前期全欧范围内的文学运动的某种"心理轮廓"描绘出来,恰是该书著者的独特意图。"文学史,就其最深刻的意义来说,是一种心理学,研究人的灵魂,是灵魂的历史。"这使得文学史成为一种心理史或灵魂史。著者相信:

> 一个国家的文学作品,不管是小说、戏剧还是历史作品,都是许多人物的描绘,表现了种种感情和思想。感情越是高尚,思想越是崇高、清晰、广阔,人物越是杰出而富有代表性,这个书的历史价值就越大,它也就越清楚地向我们揭示出某一特定国家在某一特定时期人们内心的真实情况。①

正是在这种独特动机导引下,该书分六卷叙述了六个文学集团的文学运动的统一状况。"只要细心观察文学主流,就不难看出这些活动都为一个巨大的有起有伏的主导运动所左右。"②这样的叙述颇为成功,一经出版就在欧洲产生了巨大的影响,甚至迅速传播到中国。鲁迅曾向中国读者大力推介勃兰兑斯的文学史成就,特地引用勃兰兑斯有关丹麦在文化上闭关自守的名言来批判中国现实:"于是精神上的'聋',那结果,就也招致了'哑'来。"③这体现出鲁迅在世界文学史范围内借助欧洲文学史状况之镜而返身观照中国文学现状的清醒自觉。

伊恩·瓦特的《小说的兴起》(1957)集中论述18世纪英国小说的发生期状况。让-米歇尔·拉巴泰的《1913:现代主义的摇篮》(2007)细致地叙述了1913年度的现代主义文学状况。这些都不妨被视为当前运动

① [丹麦]勃兰兑斯:《十九世纪文学主流》第一分册,张道真译,北京:人民文学出版社,1997年,第1—2页。
② [丹麦]勃兰兑斯:《十九世纪文学主流》第一分册,张道真译,北京:人民文学出版社,1997年,第1页。
③ 鲁迅:《由聋而哑》,《鲁迅全集》第5卷,北京:人民文学出版社,2005年,第294页。

式艺术史书写可以借鉴的范例。

李欧梵的《中国现代作家的浪漫一代》(1973)叙述了"五四"一代浪漫主义作家如郭沫若、郁达夫、徐志摩、蒋光慈、萧军等的文学成就,明显地体现了从浪漫主义运动或思潮视角编撰文学史的意图。多年后著者回顾说:

> 文学仍然是历史的一部分(或可谓是历史的"表征"),而历史也依然蕴藏于文学之中,二者互为表里,密不可分,在中国的文化脉络中尤其如此(这是否是文化研究,暂且不论)。此书写的虽是历史——"五四"时期作家的浪漫心态——但用的却是文学的体裁,文史不分家,我至今仍然视为学问的座右铭。①

这种艺术史书写范式在面对近现代及当代艺术史问题时,有较广的适应面及较便利的书写条件,因为真正的艺术运动还得从启蒙运动或浪漫主义运动时算起,而20世纪则更是种种现代主义运动及后现代主义运动风起云涌之时。

(七) 风格式艺术史

这是由艺术的美学风格引导出的艺术史书写路径,着眼于特定时代占据统治地位的某种艺术美学风格的发展、贯通及相互联系的叙述。这种范式的艺术史及艺术门类史著述都不少。

布克哈特的弟子海因里希·沃尔夫林的《古典艺术——意大利文艺复兴艺术导论》(1899)致力于美术的"古典风格"的探索,其《艺术风格学——美术史的基本原理》(1915)更是为这种风格式美术史书写提供了完整的理论体系和分析构架。后者的主要建树在于,以五对概念(即线描和图绘、平面和纵深、封闭和开放、多样性和同一性、清晰性和模糊性)为阐释框架,为美术史上的形式风格艺术史书写奠定了理论和方法论基础。

(八) 流派式艺术史

这是一种大致小于运动式艺术史和大于风格式艺术史的艺术史书写

① 李欧梵:《中国现代作家的浪漫一代》,王宏志等译,北京:新星出版社,2005年,第1—2页。

范式。它聚焦于特定的艺术家共同体即流派,考察该流派艺术家间的同与不同及流派的历史演变。中国美术史上的流派有吴门画派、松江画派、海上画派、巴蜀画派、岭南画派、南北宗、明四家等。

这里仅仅简要论述了可能的艺术史范式中的八种,很不完备,只是简要的概括而已。需要说明的是,这八种艺术史书写范式之间的差异其实并不严密,更不是一清二楚的,其中难免存在交叉和模糊地带。例如,风格式艺术史、运动式艺术史和专题式艺术史之间有时会紧密交叉,难以分离。这里划分开来也只有相对的或临时的意义。

九、 艺术史学

艺术史学,也可称为艺术史理论、元艺术史或艺术史方法论,总之,是对艺术史研究的研究,或是关于艺术史书写的反思。在这里,艺术史方法与艺术史理论这两个概念之间,其实没有根本性区别,几乎就是一回事,只是表达的侧重点不同而已。

总之,艺术史学力图返回到艺术史学科及其书写行为所赖以建立的原初基础上去重新思考。它的发生及其持续推进本身就表明,既不存在本来如此的艺术史,也不存在唯一的艺术史,而是有着不断被人为地建构的艺术史。任何艺术史都是人的书写行为的产物。艺术史学的任务,正是通过反思已有的艺术史书写行为及其成果,让艺术史开放出新的或更多的可能性。

梳理既往艺术史学研究轨迹,可以见到若干途径。在意大利学者朱利奥·卡洛·阿尔甘和毛里齐奥·法焦洛合著的《艺术史向导》(1974)中,主要的艺术史研究方法有四种:形式主义方法、社会学方法、图像学方法和结构主义方法。[①] 这部出版于20世纪70年代的著作列出两组共计四种方法,有其合理性:第一组存在着艺术风格的形式根源与其社会根源之间的对立,即形式主义方法总结了从艺术形式去考察艺术史的成

① [意]朱利奥·卡洛·阿尔甘、毛里齐奥·法焦洛:《艺术史向导》,谭彼得译,南京:南京大学出版社,2018年,第1—2页。

果,而社会学方法则把艺术风格视为特定的社会状况所制约的结果;第二组则显示了主题式图像与深层社会结构之间的对应,即图像学方法着重艺术史的主题内容,结构主义方法竭力深挖其社会深层逻辑程序的影响力。

 与这种艺术史研究方法的集中呈现不同,也与一般的"艺术史学史"资料汇编不同,唐纳德·普雷齐奥西主编的《艺术史的艺术》(1998)是一部"为编写艺术史的批评史而作的资料汇编"。它"更像是一些有争议的事物的集合和汇聚,每一个事物与其他事物都有多重的联系"。正因如此,该书在格式上"是围绕一些主要的辩论与主题而被组织的,这些辩论与主题自18世纪以来已与关于人的本质和认知的知识生产相联系"。①也就是说,这部书作为与艺术史研究有关的原文资料汇编,没有按常规来论述艺术史研究方法,而是按年代顺序、以特定的主题为中心去汇集在艺术史书写中起过关键作用的多种论著(片段)。这些特定的主题如下:艺术、美学、历史、风格、意义、阐释的草案、知觉、身份、性别和种族。而汇聚在这些主题下面的文献,收录范围比较广泛,不仅有通常的艺术史著述,而且还有美学、哲学、社会学、性别研究等学科领域的相关成果,即既出现温克尔曼、沃尔夫林、里格尔、潘诺夫斯基、瓦尔堡、夏皮罗、贡布里希等,还有康德、黑格尔、海德格尔、德里达等。这种有关艺术史研究方法的反思,体现了20世纪后期后结构主义、后现代主义或"文化研究"盛行以来西方艺术史研究的更加多元而又广泛的自我反思及拓展趋向。

 安妮·达勒瓦的《艺术史方法与理论》(2005)则是相对晚近一些出版的,该书把到21世纪初年为止的多种多样的艺术史研究方法与理论,简化为四大组合形态:第一种为形式—符号分析模式,包括海因里希·沃尔夫林的风格研究、欧文·潘诺夫斯基的图像志和图像学、亨利·福西雍的艺术形式、罗杰·弗莱的形式主义理论等;第二种为诸语境分析模式,如西方马克思主义、女性主义、后殖民主义、文化研究、视觉文化研究、酷儿理论、性别研究等;第三种为心理学模式,如西格蒙特·弗洛伊德、雅克·

① [美]唐纳德·普雷齐奥西:《艺术史的艺术》,易英、王春辰、彭筠等译,上海:上海人民出版社,2016年,第5—6页。

拉康等的心理分析学,接受理论、读者反应理论等;第四种为知识态度模式,如阐释学、结构主义、后结构主义、解构主义、后现代主义等。

以上约略介绍了三种艺术史学分析路径。可以说,艺术史学(也即艺术史方法和艺术史理论)多种多样,难以找出唯一合理的方法与理论,应当承认这些方法与理论的多元性、变化性以及相互渗透或交融性。尤其是进入 21 世纪以来,艺术史方法更是呈现出相互渗透或交融的面貌。简要地看,综合上面三种艺术史学分析路径,不难看到下面几种大致按年代顺序出现的艺术史方法。

风格—形式方法,重在分析艺术品的独特形式状况与其个性之间的关系,例如布克哈特和沃尔夫林师徒(特别是后者)对艺术风格特性的分析。

图像学方法,主要分析艺术品的图像及其所表达的艺术形象的思想内容,例如瓦尔堡、潘诺夫斯基、贡布里希等。

文化学方法,重点考察艺术品与其时代文化状况的联系,体现艺术史与文化史的紧密交融,例如布克哈特、韦尔奇、盖伊等的研究。

心理分析方法,弗洛伊德、拉康等致力于探究艺术品中的无意识构造。

社会学方法,尽力发现艺术品与特定社会状况的关联。豪塞尔的《艺术社会史》从石器时代写到 20 世纪初,涉足造型艺术、文学、音乐、建筑、戏剧、电影等多种艺术门类,运用了社会学以及其他多种学科方法如哲学、美学、宗教学、经济学、思想史、文化史、心理分析等。T. J. 克拉克的《绝对的资产阶级——1848 至 1851 年间法国艺术家与政治》《人民的形象——库尔贝与 1848 年革命》《现代生活的画像——马奈及其追随者艺术中的巴黎》《告别观念——现代主义的若干片段》等成为运用艺术社会史方法去研究绘画作品的代表作。①

结构主义或解构主义方法,又称符号学方法或语言学方法,主要是运用基于现代语言学的结构主义手段去分析艺术品的表层结构与深层结构之间的关系,或者运用解构主义手段去阐释艺术品的碎片性。在这方面,

① 参见沈语冰:《图像与意义》,北京:商务印书馆,2017 年,第 253—300 页。

福柯的绘画研究影响深远,出现了一批不同于风格学及图像学研究的新的艺术史成果,例如斯威特兰娜·阿尔珀斯的《描绘的艺术:17世纪的荷兰艺术》和《伦勃朗的企业:工作室与艺术市场》,还有乔纳森·克拉里的《观察者的技术:论19世纪的视觉与现代性》和《知觉的悬置:注意力、景观与现代文化》等。这些新的艺术史著述更加关注绘画作品所呈现的认知方式的断裂和差异等状况,带有认知考古学式艺术史书写的鲜明特点。①

女性主义方法。一些艺术史家运用女性主义手段去分析艺术品,揭示其中潜隐的性别关系。

视觉文化方法。这是随着视觉文化热潮而兴起的研究手段,力求从视觉文化背景去透视艺术品的价值。

十、艺术史的当前可能性及其路径

这里探讨艺术史的当前可能性及其路径问题,实乃迫不得已:一方面是新生的艺术学理论学科下的艺术史学科正陷入汹涌的质疑漩涡中,另一方面则是我所服务的学术机构偏偏正在以它为主业而全力以赴。由于这个问题涉及我和同事们及其他同行的学术工作的合法性及未来发展前景,因而不得不认真思考和辨析。诚然,我想尽力做到旁观者那样的中立性和冷峻性,但很难与切身的学科体制环境和发展诉求分离开来。因此,这里只能暂且从此角度提出有关当前中国式艺术史学科的一些不成熟的初步思考。②

(一)现代性学科制度中的艺术史空间

首先需要把艺术史纳入中国现行的学科制度,从中见出艺术史得以发生和生长的现代性学科制度及其学科生产空间。

对此,英国社会学家安东尼·吉登斯有关现代性社会制度的建立会

① 有关综述及分析见鲁明军:《福柯的绘画研究与20世纪艺术史学范式的转变》,《文艺研究》2015年第4期,第117—126页。

② 本节内容主要依托我的论文《艺术史的可能性及其当前路径》(原载《文艺理论研究》2014年第4期)而成,略有改动。

引发社会变革及转型的见解值得重视。他认为,世界的现代性或全球化过程的鲜明特征之一是社会制度层面的"抽离化机制"(disembedding merchanism)的建立及其生成可能性。抽离化机制是指"社会关系从地方性的场景中'挖出来'(lifting out)并使社会关系在无限的时空地带中'再联结'"的状况。这种抽离化机制的建立,标志着世界的社会基层组织越来越趋向于消减地方特异性而增强全球同质化因素的整合力,从而导致一种社会组织层面的普遍一体化结构的建立。吉登斯进一步指出,抽离化机制的标志就是"抽象系统"(abstract systems)的建立,它由"象征标志"(symbolic tokens)和"专家系统"(expert system)两种类型组成。"象征标志"是指具有一定"价值标准"、能在"多元场景"中相互交换的"交换媒介"(如货币),而"专家系统"是指那种"通过专业知识的调度对时空加以分类"的机制,这些被调度和分类的专业知识有食品、药物、住房、交通、科学、技术、工程、心理咨询或治疗等若干系统。这些被分类管理的"专家系统"往往"并不限于专门的技术知识领域。它们自身扩展至社会关系和自我的亲密关系上"。也就是说,作为现代性社会制度的基础层次,"象征标志"和"专家系统"都独立于使用它们的具体从业者和当事人,依靠这种机制中内生的"信任"(trust)关系而发挥其社会生产及整合作用。[①] 例如,当我们有病上医院诊治时,不必靠熟人关系,只要"信任"医院这一"专家系统"就行了。这就是说,由于这一整套"抽象系统"的建立,一种社会分工和运行层面的空间或可能性会随之展示出来,促使人们在其中不断探索、建设、调整和反思,令其释放可能的能量。在这个意义上说,社会体制的建立就大约相当于社会生产力的预设和释放。

一旦用这种"抽离化机制"、特别是其中的"抽象系统"概念来衡量我们当前面临的艺术史难题,就可以看到,正像具体艺术门类史的存在是出于现代性艺术学科制度的后果一样,艺术史的存在也应当是当前我国艺术学科制度调整的必然后果之一,也就是属于一种现代性制度化后果。这种学科制度调整有可能产生一种学术生产空间,使得艺术史学科可以

[①] [英]安东尼·吉登斯:《现代性与自我认同》,赵旭东、方文译,北京:生活·读书·新知三联书店,1998年,第19—20页。

随即拓展、开辟或释放出自己的学术生产潜能来。可以设想,在随后的时间里,当越来越多的专家、特别是年轻学子相继投身于艺术史学科,该学科的空间会不断地获得接力式的探索和拓展。如此,艺术史的可能性会一步步地获得确证。这就是说,由于艺术史学科制度的确立和持续运行,目前尚处于被质疑这一尴尬地位的悬而未决的艺术史学科,有可能逐步开放其学术空间或可能性。随着艺术史学科制度的持续建设,为什么就不能产生真正意义上的艺术史著作及艺术史专家等"产品"呢?

(二)跨越艺术史概念的中西之别

还需要看到,艺术史学科的西方来源与中国语境的含义确实存在不同,因而其本身就容易引发概念上的争议和缠绕。长期以来,在英语世界,art history 这个概念一般地或更多地是指狭义的造型艺术门类史即美术史,而不是指跨越单一艺术类型意义的涵盖多种艺术类型的总体的艺术史。而后者在从汉语翻译成英语时容易同前者相混淆。因此,为了区别起见,中国艺术史学科专家们在把中国特色的艺术史概念翻译成英语时,倾向于在 art 一词后面加上 s,以示这是复数意义上的艺术而非单数意义上的美术,从而就可以有 arts history 这一专门用来描述中国式艺术史概念的英文表述。

这样做的原因来自中西有别的传统。在现代中国,艺术一词同美术一词已有其各自的约定俗成的含义:前者是指涵盖所有艺术类型的普通的艺术,后者是专指作为视觉艺术或造型艺术的美术。这种中西艺术学语汇的差异,直接导致了一个后果:我国美术学界一些专家所喜欢使用的艺术史概念,往往就是在后一种意义上使用的,艺术史就是指美术史,美术史就等于艺术史。这个表述和理解在西方语汇中没有问题,但到中国后就出现了混淆,也就是张法教授所说的"概念绞缠":"可以看到,在当前学人的论述里,美术史也被冠之以艺术史,仅以 2009 年的文章为例,《艺术学的建构与整合——近百年来的西方艺术学理论与方法及其与中国艺术史研究》《考古学与艺术史:两个共生的学科》《中国艺术史学的发展历程及基本特征》《留学背景与中国艺术史的现代转型》……这些文章里的内容都只涉及美术史,里面的'艺术'一词,内涵都是'美术'或仅是'绘画'。这一学术用语之混乱,主要是由中国艺术学与西方艺术学的

演进史的差异和当前中国艺术学学科体系与西方艺术学学科体系的差异造成的。"[1]诚然,或许这些中国美术史专家使用汉语词汇"艺术史"的本意确实就是指狭义的美术史,不过,我以为同样可能的是,他们中的一些前卫人士已经开始确信并主张,自己所研究的美术史就足以具备代表整个艺术史的品质或资格,也就是具有足以包括音乐史、舞蹈史、戏剧史、电影史、电视艺术史、美术史、设计史、文学史、建筑史等在内的艺术史的普遍性或代表性。至少有一点是可以推测的,在他们的心目中或无意识中,如今持续活跃着的,善于实验、跨界或跨媒介的当代美术界,或许本身就足以代表整个艺术界的前沿或前卫,因为它们就常常预示着整个艺术界的发展与变革趋向。如此,或许正是基于对美术创作界及相应的美术学科的高度自信,美术史家们在援引来自西方的"美术"及"美术史"概念时,才可以高度自信地或无意识地将这两个概念分别改译为"艺术"和"艺术史"并加以引用,以致遗忘或忽略了它们之间的中西之别。

这种对中西之别的有意识或无意识的忽略,是一种可以理解的、具备合理性的学术现象,既体现了艺术史学科的历史,也揭示了它的现状和趋势,特别是展示了美术史家对艺术及艺术史的开放眼光和开阔胸襟。如此可以说,艺术史概念如今已有时被用来指从美术史这个原点出发而面向普遍的艺术门类史现象拓展的艺术史形态。这种趋势难道不正可以理解为美术史学科内在地通向艺术史学科的一种迹象吗?

这里想探讨的是,当我国一些美术史专家已自觉地向艺术史开放和拓展时,也就是当美术史已伸展到艺术史领域或自以为可以扮演艺术史角色时,作为普通艺术学领域的艺术学理论学科下设的艺术史学科,应当如何运行呢?因为,按照中国艺术学学科升门后的现行学术格局来看,作为一级学科的美术学下面会设立二级学科美术史(当然,在艺术学门类里还会有更多:音乐学、舞蹈学、戏剧学和电影学等分别会有音乐史、舞蹈史、戏剧史、电影史);同理,作为一级学科的艺术学理论学科下面也会设置二级学科艺术史。前者一般是专指美术学领域的单一的美术门类史,后者则是指跨越单一艺术门类的可以涵盖所有艺术门类的普通艺术门类

[1] 张法:《艺术学:复杂演进和术语纠缠》,《文艺研究》2011年第3期,第11—12页。

史。如此,作为单一艺术门类史的美术史学科与作为普通艺术门类史的艺术史学科之间究竟有何关系?这实在是当前我国艺术学门遭遇的一个突出的前沿性问题。其实,不仅美术史领域,而且音乐史、舞蹈史、戏剧史、电影史、文学史等领域也已经和正在出现面向艺术史的拓展趋向。这时,艺术史本身何为?这个问题如果不能得到合理的解答,那么,艺术史学科的发展前景势必不明朗。我想说的是,所有这些来自具体艺术门类史领域的向总体的艺术史学科拓展的迹象,有理由被视为艺术史学科赖以勃兴的可能性的萌芽。

其实,还有一点也是应当重点关注的,这就是中国古代至现代有关各门"文"之间、各种"艺"之间,以及"文"与"艺"之间,乃至文史哲等人文学科之间由来已久的相互汇通传统。正是这种中国式古今学术汇通传统,有可能把艺术史学科指引到一种中国特色的艺术学科发展道路上。如此,将有可能通向一种全球化学术语境中的中国式艺术史学科的建立。这虽然可能只是一种未来的学术共同体远景,但当下的自觉意识和初步的路径探索工作是必要的。

(三)探索中的中国式艺术史学科路径

诚然,从理论上讲,中国式艺术史学科的当前可能性及其路径可能有若干条,但限于我自己的视野和能力,这里就只能尝试谈论。

在探讨艺术史学科的当前可能性及其路径时,首先应冷静地理解我们的人文学科今天所处的特定全球学术语境。第一,传统本质主义及形而上学思维早已解体,人们很难为宏大的、包罗万象的有机整体的学术研究找到统一的学术支点。第二,跨学科已成为当前学术研究的一种常态现象。第三,跨界或跨媒体已成为当代艺术创作的通常景观。第四,基于国际互联网这一媒介网络的学术探讨已出现了一些新情况,例如双向互动、去时空化、个人化等。这些情况会对艺术史乃至整个艺术学科研究构成这样那样的深远影响。置身在这种以碎片化、跨学科、跨媒介和基于互联网的学术圈等为鲜明特征的学术语境中,我们诚然无处可逃,别无选择,但也可以对各自学校、学科点及学者自己的具体的艺术史工作方式有所自觉和有所选择。这里想指出下面的几个方面或层面。

首先,基于对艺术门类史传统及现状的尊重,以艺术门类间性的开放

眼光看，来自任何一个艺术门类的任何一种艺术门类史论著（著作或论文），都可以视为艺术史著述。也就是说，宽泛地看，音乐史、舞蹈史、戏剧史、电影史、电视艺术史、美术史、设计史和文学史等的论著，都可以纳入艺术史论著的范畴，而不必采取"御敌于国门之外"的态度去拒斥。当然，这可能属于一种最低限度或层次的艺术史概念。

其次，更高的要求则是，基于艺术学理论学科视角的单一艺术门类的艺术史研究。它要求从艺术学理论学科要求的跨艺术门类视角出发，去观照单一艺术门类史案例，也就是把具体的单一门类艺术史如中国美术史、中国电影史放置到艺术史的宽厚视野中去综合地审视，甚至作跨门类或跨学科审视，尽力体现艺术史宏阔视角对于门类艺术史个案的宽厚渗透力。

还有就是，艺术史还意味着基于艺术观念或艺术史观念的打通研究。这就是从跨门类艺术史现象中提炼出一种或多种共通的艺术观念或艺术史观念，由此展开贯通式研究。例如，浪漫主义、现实主义、现代主义或后现代主义艺术观念在不同的艺术门类及其历史中的演变。这也可能被视为一种由艺术观念出发的艺术史路径，或可称为观念艺术史。

再有就是两种或两种以上门类艺术现象的艺术史比较研究，或称比较艺术史。例如，把中国音乐史与中国戏曲史结合起来加以比较，或把某种宗教的音乐史与其绘画史加以比较，或把当代电影史与当代文学史加以比较。这样的两种或两种以上门类艺术史研究应有可能成为艺术史研究领域的一种常态。

最后，假如出现一种跨越多种艺术门类的艺术史整合研究，也不应当奇怪或吃惊。从理论上讲，这种容纳广泛的跨门类艺术史研究是合理的和可以期待的，尽管从现实角度看这种可行性目前看还比较小。因为，似乎显而易见的是：一个艺术史学者一生的智力结构和精力都很难允许他完成两种以上艺术门类的历史的整合研究，尤其是在当今早已丧失掉黑格尔式宏大辩证法体系的情况下。不过，可以展望的是，不久的将来真的会出现这种跨门类艺术史学者，即使是凤毛麟角，跨门类的艺术史整合研究也应当是可以期许的。豪塞尔的《艺术社会史》、李泽厚的《美的历程》等著作，其实已经在这种跨门类与跨学科艺术史的整合研究上做出了可

师法的范本。

于是,可以看到,艺术史可以同时呈现至少五个层面的可能性,也就是一种多层面艺术史研究构架有可能出现。这种多层面艺术史研究构架可以包含如下五个层面:一是具体艺术门类史研究,二是普遍性视野中的单门类艺术史研究,三是基于艺术观念的艺术史研究,四是比较艺术史研究,五是跨门类艺术史整合研究。与艺术史研究路径的多层面相应,不同艺术学科环境下的艺术史学科,可以走彼此不同的道路,形成彼此有所差异的学科特色,正像俗语"一方水土养一方人"所表述的那样。

从当前我国艺术学科建设的具体环境出发去考察,艺术史的学科特色似乎可以有如下几种。

门类艺术史路径。这是指具体艺术门类的艺术门类史研究路径。

宽视角门类艺术史路径。这是指对具体艺术门类史现象进行基于艺术学理论宽厚视角的研究,就是运用艺术理论宏观视角去考察具体艺术门类史现象或个案。

观念艺术史路径。这是基于特定的艺术理论、艺术观念或艺术史观念的艺术史路径。

比较艺术史路径。这是指音乐与舞蹈学科、戏剧与影视学科、美术学、设计学等下面的艺术史学科的相互比较研究路径,主要是将具体艺术门类史与相邻艺术门类史作比较研究。

跨门类综合艺术史路径。这是指基于各种艺术门类史间的相互综合或贯通性研究路径。这种路径在目前看难度颇大,需要有限度地尝试,逐步摸索和积累经验。

这五条路径同前述五个层面一样,各有其空间和潜力,不分高低优劣,需要尽力伸展各自的可能性及特色。而具体的艺术史专家及学人,也完全可以根据自身条件和兴趣去自主地选择合适的研究路径。

十一、 阅读与思考

作为学科的艺术史,同音乐史、戏剧史、美术史等艺术门类史学科相比,更需要探索和建设。

对此,可注意追踪"美的艺术"观念的发生轨迹及其对艺术史书写的影响。可参阅保罗·克利斯特勒的《文艺复兴时期的思想与艺术》(广西美术出版社2017年版)相关章节。

关于美术史上的经典名著,颇值一提的是理查德·肖恩和约翰-保罗·斯托纳德主编的《塑造美术史的十六书》(广西美术出版社2016年版),该书精选出16部经典专著供阅读。

关于艺术史的历史,温尼·海德·米奈的《艺术史的历史》(上海人民出版社2007年版)做了系统梳理。汉斯·贝尔廷等著《艺术史的终结?——当代西方艺术史哲学文选》(中国人民大学出版社2004年版)收入一些知名艺术史或美术史学者的论文,值得阅读。此外还可阅读唐纳德·普雷齐奥西主编的《艺术史的艺术》(上海人民出版社2016年版)。

关于艺术史的研究方法,安妮·达勒瓦的《艺术史方法与理论》(人民美术出版社2017年版)介绍了西方美术史领域的主要研究方法,可阅读。

当前中国艺术史学科面临的紧迫问题,与其说在于认真捋清艺术史学科的理论问题,不如说在于如何依托现有艺术学理论学科制度去从事艺术史书写实践。在积累了一定的艺术史书写实践经验后再回头来总结和反思,才更有说服力。当然,一边梳理理论又一边实践,也是值得倡导的。但相比而言,真正重要的还是艺术史书写实践本身。

第七章

艺术批评

艺术批评,是艺术学理论学科下的二级学科方向之一,是对各种艺术门类现象之间的普遍性问题的即时论述和评判,也是对各种艺术门类批评的普遍性的研究。

一、对艺术批评的质疑

艺术批评也是艺术学理论学科中时常遭遇质疑的学科之一。这种质疑的焦点在于,我们只知道具体艺术门类的批评,那总体的艺术批评应该怎么做?世界上真的存在总体的艺术批评吗?显然,这种质疑可能出自具体艺术门类批评的一些专家或初学者,他们认为只存在具体艺术门类的批评,例如音乐批评、舞蹈批评、戏剧批评等,而不大可能存在同时涵盖各种艺术门类的总体艺术批评。他们还可能质疑说,你连具体的艺术门类批评都没有做好,怎么可能去做涵盖各种艺术门类的艺术批评?甚至还会发出如下尖锐指责:世界上真的存在无论哪种艺术门类都精通的艺术批评家吗?

之所以发出这种质疑,原因在于没有搞清楚现代性学术制度下学科之间的分工差异。假如哲学被视为关于自然知识和社会知识的概括,那么照此推论,难道必须弄懂人类创造的全部知识后才能充当哲学家吗?假如历史学被视为研究人类所有历史的学科,那么照此推论,历史学家也必须弄懂人类历史中的一切吗?其实,这里实际上起作用的还是现代性学术制度下学科分工所标明的学科间差异。与哲学和历史学等学科一

样,艺术批评的主要任务就是有意省略各个具体艺术门类之间的特殊性或个别性,而专注于其普遍性或一般性的探究。

这就是说,与各种艺术门类批评专注于自身门类现象的批评不同,艺术批评恰是要关注各种艺术门类间的普遍现象的批评。艺术批评与各种艺术门类批评之间的关系,不是高与低、上与下之间的纵向等级关系,而只是宽与深、通与精之间的横向平行关系。

更深层次而又一时难以简捷回应的质疑在于,面对来自社会政治意志、市场利益、学术文化反思、新媒体消费时尚等不同力量的多种多样的要求,当今艺术批评还能有稳定的批评标准以及真正有效的话语空间吗?"很明显,批评近来陷入了困境。一些确立已久的关于批评在文化中的作用与形式的观念在如今这个变化的世界中,已经因文化优先权的转变而动摇了。……批评被认为在逐渐衰弱,同时又越来越难以界定。"[①]真正重要的质疑在于,艺术批评还能给当今时代艺术家的艺术创作和公众的艺术鉴赏提供可信的理论依据并带来灵气吗?

今天的艺术批评,并非毫无来由地于突然间拔地而起的学科大厦,而不过是过去的艺术批评及门类艺术批评等传统的一种基于现代性学术制度的当代传承方式。今天遭遇的一些难题或质疑,其实早在过去就有过了。因此,要了解艺术批评的来由,需要对中西艺术批评传统做适当的回溯。那时它们或许都还只是涓涓细流、潺潺小溪,更无今日的艺术批评与门类艺术批评之分别,到如今才汇合成浩荡江河。

二、艺术批评在中国

艺术批评在中国的发生,可以上溯到先秦时期。据《左传》记载,时值公元前544年,吴国公子季札奉命出使鲁国,请求演示和观赏周王室的乐舞。乐工为他先后演奏了一批作品,有《周南》《召南》《邶》《鄘》《卫》《王》《郑》《齐》《豳》《秦》《魏》《唐》《陈》《郐》《小雅》《大雅》《颂》等。

① [英]盖文·巴特:《批评之后——对艺术和表演的新回应》,李龙、周冰心、窦可阳译,南京:江苏美术出版社,2009年,第1页。

每当乐工演奏一曲时,季札都会发表自己的即兴评论:

> 为之歌《豳》,曰:"美哉,荡乎!乐而不淫,其周公之东乎?"为之歌《秦》,曰:"此之谓夏声。夫能夏则大,大之至也,其周之旧乎!"为之歌《魏》,曰:"美哉,沨沨乎!大而婉,险而易行,以德辅此,则明主也。"为之歌《唐》,曰:"思深哉!其有陶唐氏之遗民乎?不然,何忧之远也?非令德之后,谁能若是?"为之歌《陈》,曰:"国无主,其能久乎!"自《郐》以下无讥焉!①

季札先后用欢乐而不放纵、宏大到极点、粗犷婉转、思虑深远、国无贤君等语句,去形容自己的欣赏体会,发表自己的评价。再如:"为之歌《小雅》,曰:'美哉!思而不贰,怨而不言,其周德之衰乎?犹有先王之遗民焉!'为之歌《大雅》,曰:'广哉!熙熙乎!曲而有直体,其文王之德乎?'"②他又以有忧思但无二心、曲折而本体刚健等语句,畅谈自己的观感。可以说,季札是中国自有文献记载以来最早的艺术批评家之一,尽管只是运用了口语媒介而没有运用文字媒介。由于这批后来被称为《诗经》的作品在当时还是诗歌、音乐和舞蹈三者结为一体而尚未分化的综合艺术样式,因此把季札的口语式批评视为今天意义上的艺术批评的始祖,也不为过。

在先秦,这样的艺术批评家还大有人在。继季札之后,孔子对《诗经》不仅加以筛选和编订,而且还做了对后世影响深远的经典评价:"《诗》可以兴,可以观,可以群,可以怨。"又说:"兴于《诗》,立于礼,成于乐。"他还提出音乐必须"尽善尽美",留下闻《韶》而"三月不知肉味"以及"不图为乐之至于斯也"等几乎毫无保留的赞誉。孔子及其创立的儒家进而把礼乐及其精神作为文化传统的根基和中介加以称颂和推广。可以说,孔子是中国先秦时代最卓越的以文化传统及其传承和弘扬为核心使命的艺术批评家。对他而言,艺术,特别是以他亲自删订的歌乐舞结合

① 杨伯峻:《春秋左传注》,北京:中华书局,1981年,第1161—1163页。
② 杨伯峻:《春秋左传注》,北京:中华书局,1981年,第1164页。

的《诗经》为代表,承担着传承和弘扬礼乐精神的重要使命。

这种对歌乐舞结合的《诗经》的评点,可以视为有文献记载以来中国艺术批评的开端。可见那时的艺术批评还不存在各个艺术门类之间的分别,而就是涵盖多种艺术门类的艺术批评。无论是季札还是孔子,都通过其"诗经"批评为后世中国艺术批评的文化品格的形成奠定了基础。朱自清认为:"我们的文学批评似乎始于论诗,其次论辞,是在春秋及战国时代。论诗是论外交'赋诗','赋诗'是歌唱入乐的诗,论'辞'是论外交辞命或行政法令。两者的作用都在政教。"就论诗而言,还出现了"诗言志"这一中国文学批评的"开山的纲领",它强调好诗的标准在于准确传达诗人的内心志向。① 这一"开山的纲领"在汉代的《诗大序》中得到传承:"诗者,志之所之也。在心为志,发言为诗。情动于中而形于言,言之不足故嗟叹之,嗟叹之不足故永歌之,永歌之不足,不知手之舞之足之蹈之也。"

与"诗言志"说将诗歌的起源归结为人心之"志"相应而又有所不同的是,成书于西汉的《乐记》传承了先秦时代的音乐批评,虽然也认为音乐"由人心生",但终究将其归结为人心之"感物"或"物感":"凡音之起,由人心生也。人心之动,物使之然也。感于物而动,故形于声。"这里明确音乐来源于"人心"之"感于物",提出了"乐感物"这一鲜明主张。"乐者,音之所由生也,其本在人心感于物也。"扬雄的"言为心声,书为心画"之说,也可以视为"诗言志"及"乐感物"等相关批评传统的另一种回应和拓展。魏晋时代进而出现了曹丕的"文以气为主""盖文章,经国之大业,不朽之盛事",钟嵘的"滋味",陆机的"诗缘情"等批评概念或批评原则。

中国古代艺术批评还有着以艺术作品体裁去表述的传统,即以诗论诗、以韵文论诗等。杜甫的《戏为六绝句》堪称其滥觞,如其二:"王杨卢骆当时体,轻薄为文哂未休。尔曹身与名俱灭,不废江河万古流。"元好问的论诗绝句三十首进一步光大了这一传统,如其四:"一语天然万古新,豪华落尽见真淳。南窗白日羲皇上,未害渊明是晋人。"

① 朱自清:《诗言志辨》,《朱自清全集》第6卷,南京:江苏教育出版社,1986年,第129—130页。

南朝宋画家宗炳的《画山水序》可以视为现存可查的中国第一篇绘画理论与批评专论,提出了"山水以形媚道""神本亡端,栖形感类,理入影迹"等观点,以及"万趣融其神思""畅神而已"等主张,还以亲身经历阐发了"卧以游之"这种艺术化生活方式。随后的谢赫著《古画品录》,及时品评前代二十七位画家作品,堪称中国画批评史上的首次系统总结。特别是他总结出"六法"这一著名的艺术批评原则:"六法者何?一气韵生动是也,二骨法用笔是也,三应物象形是也,四随类赋彩是也,五经营位置是也,六传移模写是也。"这种标点断句法可从唐代张彦远的《历代名画记》得到印证:"昔谢赫云:画有六法:一曰气韵生动,二曰骨法用笔,三曰应物象形,四曰随类赋彩,五曰经营位置,六曰传移模写。"但今人钱锺书却认为应改作如下读法,才符合谢赫的原意与古文法:"六法者何?一、气韵,生动是也;二、骨法,用笔是也;三、应物,象形是也;四、随类,赋彩是也;五、经营,位置是也;六、传移,模写是也。"[①]无论如何句读,"六法"原则对后世中国绘画的创作、理论与批评都产生了极为深远的影响。他之后有陈朝姚最的《续画品》、唐朝李嗣真的《后画品》等绘画史论评著述,至唐代则有张彦远蔚为大观的《历代名画记》,它可以视为融绘画史、绘画理论与绘画批评于一体之作,即是在对绘画史实的叙述中阐述自己的绘画理论、做出自己的绘画批评。

同样是在魏晋南北朝至唐代时期,中国逐渐形成了以"感兴"或"兴会"为主流的批评理论,主张好作品应来自人对外物的"感兴"或"兴会"。王羲之在兰亭雅集时做的《兰亭集序》中就有"是日也,天朗气清,惠风和畅。仰观宇宙之大,俯察品类之盛,所以游目骋怀,足以极视听之娱,信可乐也"等如实记载,进而抒发了他和四十余位友人一道在集体"兴感"或"兴怀"的瞬间挥毫创作的喜悦。"每览昔人兴感之由,若合一契,未尝不临文嗟悼,不能喻之于怀。固知一死生为虚诞,齐彭殇为妄作。后之视今,亦犹今之视昔,悲夫!故列叙时人,录其所述,虽世殊事异,所以兴怀,其致一也。后之览者,亦将有感于斯文。"此外,葛洪的"忽然如睡,焕然如兴"、沈约的"兴会"、刘勰的"情往似赠,兴来如答"、萧子显的"情兴"

[①] 钱锺书:《管锥编》第4册,北京:中华书局,1979年,第1352—1354页。

等,也都体现了六朝人对"感兴"与艺术的关系的流行主张。出使唐朝的日本僧人遍照金刚这样记载说:"感兴势者,人心至感,必有应说,物色万象,爽然有如感会。"①杜甫更是"诗兴"的崇尚者,不少佳作都是以"兴"为题的,例如《秋兴八首》等。他还留下了"曾为掾吏趋三辅,忆在潼关诗兴多"(《峡中览物》),"宽心应是酒,遣兴莫过诗。此意陶潜解,吾生后汝期"(《可惜》)等有关"诗兴"的记载。

钟嵘开创了"诗品"传统,并首创上品、中品和下品的三级品诗模式,自此以后,对艺术作品展开"品评"就成为中国艺术批评的一个鲜明传统。据传为晚唐司空图所著的《二十四诗品》就开列出上佳作品达二十四种之多。北宋黄休复的《益州名画记》则提出了"四格"之说,主张好的绘画作品可以分列为四个等级:"逸格""神格""妙格""能格"。②

苏轼为文学批评设立了一个标准:"有为而作"。他赞扬颜太初的诗文说:"先生之诗文,皆有为而作,精悍确苦,言必中当世之过,凿凿乎如五谷必可以疗饥,断断乎如药石必可以伐病。其游谈以为高,枝词以为观美者,先生无一言焉。"③真正的艺术需要承担起社会责任,特别是"言必中当世之过",敢于揭示和救治当世的社会弊端。

进入明清时期,随着白话小说的流行,穿插于小说字里行间的"评点"体批评又成为中国艺术批评(文学批评)的一种新样式。早在宋代,刘辰翁的《世说新语》评点可以说是中国古代评点体批评的开拓之作。《世说新语》说:"卫洗马初欲渡江,形神惨悴,语左右云:'见此芒芒,不觉百端交集,苟未免有情,亦复谁能遣此?'"刘辰翁在"见此芒芒"后评点说:"似痴、似懒、似多、似少,转使柔情易断。非丈夫语,然非我辈未易能言。"④诚如论者所言:"刘辰翁的《世说新语》评点则已明显带有文学批

① [日]遍照金刚:《文镜秘府论·地卷·十七势》,遍照金刚撰、卢盛江校考《文镜秘府论汇校汇考》第一册,北京:中华书局,2006年,第393页。
② (宋)黄休复:《四格》,俞剑华编著《中国古代画论类编》上册,北京:人民美术出版社,1998年,第405—406页。
③ (宋)苏轼:《凫绎先生诗集叙》,《苏轼文集》第1册,孔凡礼点校,北京:中华书局,1986年,第313页。
④ (宋)刘辰翁:《世说新语眉批》,黄霖、韩同文选注《中国历代小说论著选》上册,南昌:江西人民出版社,1982年,第71页。

评内涵,虽仅有少量眉批,但在三言两语的评说中已能注意人物的神态和语言特性,实开古代小说评点之先河。"①这种评点文体从明代起在小说批评中形成风气。清初金圣叹自觉运用评点体批评对白话长篇小说作出评价。《水浒传》第二回:"且说鲁达自离了渭州,东逃西奔,急急忙忙,行过了几处州府,正是'饥不择食,寒不择衣,慌不择路,贫不择妻'。"金圣叹对此夹批道:"忽入四句,如谣似谚,正是绝妙好词。第四句写成谐笑,千古独绝。"②这样的评点有字字珠玑之妙,高度凝练地体现了批评家的慧眼。

三、艺术批评在西方

西方艺术批评的传统源远流长且线索众多,把握不易,这里只能做极简要和粗略的描述。至少可以说,这种传统可以上溯到古希腊。其时的"摹仿说"正代表了西方最早的艺术批评原则之一,它强调艺术来源于人们对动物行为的摹仿。柏拉图运用这种观点去衡量诗歌,竟发现它不过是"理念"的一堆虚假的影像,无法触及真实的"理念",对城邦青年的培育是有害的,因此必须把诗人驱逐出"理想国"。与柏拉图在诗歌的艺术批评领域树立起一面诗歌否定性旗帜不同,亚里士多德虽然传承了"摹仿说",但又反其道而行之,认为悲剧通过"摹仿"也可以抵达"理念"的可能的真实,从而具有正面的和积极的价值。这就翻转出肯定性的"摹仿"论原理。古罗马时期的贺拉斯标举"寓教于乐"之说,认为让诗歌产生教育作用是必要的,但需要让其蕴含在快乐里面,而不必生硬地说出来。这为后世的艺术批评提供了一条流传久远的原则。

不过,柏拉图同时认为诗歌创作与诗神缪斯的"迷狂"作用有关。诗人假如不能跨越平常理智的束缚而陷入诗神附体的"迷狂"之中,就无法做诗。这又为后世浪漫主义艺术批评奠定了一种理论基础。

意大利文艺复兴时期的艺术家乔尔乔·瓦萨里以其《名人传》

① 谭帆:《中国小说评点研究》,上海:华东师范大学出版社,2001年,第10—11页。
② (清)金圣叹:《第五才子书施耐庵水浒传》第2回,陈曦钟等辑校《水浒传会评本》上册,北京:北京大学出版社,1987年,第96页。

(1550)为当世的米开朗基罗和达·芬奇等艺术"巨人"画像,通过他们的生平及创作特点等去理解他们的艺术作品,这就为视觉艺术门类中的艺术批评、特别是其中传记批评的开展,提供了开创性示范。

斯达尔夫人以其《从文学与社会制度的关系论文学》和《论德国》等著作,开拓出一条文学的社会历史批评路径。

圣伯甫(也译圣伯夫)可以视为法国文坛上以文学批评为职业并取得成功的第一位文学批评家,他一生都致力于对以雨果为代表的文学家及其作品的及时的批评,开创了一条紧密结合作家传记去评价其作品意义的传记批评路径。

约翰·罗斯金以其《现代画家》表明,伟大的艺术家及其伟大的艺术品是一个社会最可宝贵的精神财富之一,正是倚靠这笔财富,这个社会才有可能提升其精神高度。因此,罗斯金的艺术批评活动集中展现了艺术批评应有的发掘艺术品精神质量和激励社会各界自觉追求精神品格的功能。

罗杰·弗莱通过对塞尚等形式主义美术流派的批评,成为形式主义艺术批评的代表性人物。

进入20世纪以来,伴随着现代主义艺术潮流的兴起,西方艺术批评先后涌现出多种多样的思潮或流派,其中就有形式主义、结构主义、现象学、阐释学、接受美学、女性主义、西方马克思主义、后现代主义、后殖民主义、文化研究、大众文化批评等等。

四、艺术批评、艺术理论和门类艺术批评

要理解艺术批评,首先需要了解它与艺术理论的关系。其实,艺术批评与艺术理论之间的界限,历来是很难截然区分开来的。假如说,艺术理论是对艺术的普遍性的思考,那么,艺术批评也以此为目标。两者之间如果有区别的话,这种区别与其说是客观地存在的,不如说是历史地形成的,或者说被人为地区分开来的。道理也一样:有些被称为理论家(theorist)的人物,常常又同时被称为批评家(critic),例如罗杰·弗莱、克莱夫·贝尔等。进入20世纪后期以来,一些重要人物既在理论界、也在

批评界影响甚大,因而干脆就被合称为批评理论家(critical theorist),例如弗雷德里克·杰姆逊(也译詹姆逊)、苏珊·桑塔格等。要了解这样的情形,需要明白一个大致的史实:就西方而言,艺术理论与艺术批评之间的关系,其实有着一个历史的演变过程,可以分作三阶段。

第一阶段为17世纪至19世纪中叶,艺术理论主导时段。继笛卡尔之后,鲍姆嘉通、莱辛、康德、席勒、黑格尔、布瓦洛、斯达尔夫人等都可被称为理论家,均以提出原创性理论或建构原创性理论大厦为主要使命。

第二阶段为19世纪中叶至20世纪中叶,艺术批评主导时段。其代表人物中就有第一个以批评为职业并取得巨大成功的法国文艺批评家圣伯甫。他的贡献与其说在于提出了原创性理论,不如说在于倾其所能地在论战中全力阐明和评论当世艺术家(或文学家)的创作特点及其建树之所在,例如伸张雨果的浪漫主义领袖地位和作用。除此之外,丹麦的勃兰兑斯,英国的罗杰·弗莱,法国的丹纳,俄国的别林斯基、车尔尼雪夫斯基和杜勃罗留波夫等,中国的傅雷、李长之、李健吾等,都在艺术批评界产生过不可磨灭的影响。

第三阶段为20世纪后期以来至今,艺术理论与艺术批评交融时段。在这个时段,理论与批评之间的界限日益模糊、交叉渗透,很难清晰地区分。米哈伊尔·巴赫金、罗兰·巴特、雅克·德里达、保罗·德曼、恩斯特·贡布里希、爱德华·赛义德、弗雷德里克·杰姆逊等,可以说是批评理论家中的突出代表。他们将自己的原创理论与原创批评紧密交织在一起,同时搅动起理论与批评大潮。

假如以上论述有一定的合理性,那么,可以看到,今日艺术批评与艺术理论之间确实已经变得难舍难分了。其主要原因在于,过去占主导地位的"形而上学"或"堂皇叙事体"的权威丧失,理论所赖以立足并发挥权威效应的根基随即消隐,这样,理论与批评之间的差别就日趋缩小和消融,直到相互交融而难分彼此。

当然,今天如果必须区分艺术批评与艺术理论之间的关系,也并非不可以。在相对的意义上可以大致区分如下:与艺术理论着重于对艺术现象背后的各种普遍性问题的沉思不同,艺术批评着力于当世艺术现象的及时评判。艺术理论可以专注于各种艺术问题的抽象思考而不必予以具

体而及时的价值评判(当然也可予以价值评判),而艺术批评则必须紧密面对当世艺术现象并做出具体的和及时的价值评判。在这里,也可以用得着俄国批评家别林斯基的名言,与文学理论相当于美学本身不同,文学批评恰是"一种不断运动的美学"①。

运用"不断运动的美学"这一表述去把握艺术批评,正可以突出艺术批评本身的行动性特征:它要着力付诸当世的实际艺术现象评价,而非纯粹抽象的艺术普遍性思考。

要了解艺术批评,还需要明确它与艺术门类的艺术批评(简称门类艺术批评)之间的关系。

一般来说,艺术批评与艺术门类批评之间是有所不同的:前者通览各种艺术门类间的普遍性问题,后者则专注于自身门类的特殊性问题。但这样说过于绝对,实际上在两者之间也不必作绝对的划分:艺术批评必须借助于对具体艺术门类现象的批评,从若干具体艺术门类现象中提炼出跨艺术门类的艺术普遍性原理来。因此,艺术批评与门类艺术批评之间没有天然的界限,而是可以相互汇通。

虽然承认艺术批评与门类艺术批评之间的相互汇通,但毕竟还是要问:既然两者之间相互汇通,对它们加以区分有何必要性?

如此一来,就需要理解艺术批评概念及其间性原理。

五、 艺术批评及其间性和层面

艺术批评中的批评一词,是指一种具有条理的和富于理性的艺术评论。与"批评"一词的现代日常用法不同,艺术批评并不简单地指对艺术中的负面现象加以批判或斥责,而是更要对被批评对象做出包括肯定与否定评价在内的整体评价和解释。

作为艺术学理论学科的二级学科之一,艺术批评概念来自欧洲,英文为 arts criticism 或 criticism of arts。"批评"在英文中就带有裁判、判断、辨

① [俄]别林斯基:《略谈现代人》,《别林斯基选集》第1卷,满涛译,上海:上海译文出版社,1979年,第324页。

别等意思。汉语中的"批评"已在明清文学理论与批评活动中出现①。在李贽、金圣叹等人的小说评点中,"批评"虽然直接地是指文学作品的批点评注,但同时也蕴含了分析和评价文学的是非优劣等现代内涵。尽管如此,作为现代性学术制度语汇的"艺术批评"(也译作"美术评论""文艺评论"等),是在大约从晚清到"五四"时期从西方译介过来的。被称为"英国文艺批评之父"的17世纪诗人约翰·德莱顿说:"批评最先是由亚里斯多德确立的,它的意思是指作出正确判断所使用的标准。"②艾略特主张:"我说的批评,意思当然指的是用文字所表达的对于艺术作品的评论和解释。"③这一理解比较符合艺术批评的现代通常用法。文论家韦勒克也说:"批评是理性的认识,或以这样的认识为其目的。它的终极目的,必然是有关文学的系统知识,是文学理论。"④

提出艺术批评的间性原理,正是为了妥善处理艺术批评与门类艺术批评之间的剪不断理还乱的关系。艺术批评作为艺术学理论下的二级学科之一,同艺术理论学科和艺术史学科一样,都具有一种间性。具体地说,艺术批评的间性是指艺术批评与门类艺术批评之间存在着一种异通性关联。这主要表现为如下几个层面。

第一层,门类艺术批评。这种批评本身就可以直接被视为艺术批评的基础乃至艺术批评本身。这是一种最具有基础意义的艺术批评:假如没有具体的门类艺术批评,也就没有艺术批评。这表明,艺术批评与门类艺术批评之间不应存在天然的鸿沟,而是可以相互汇通的。

第二层,门类艺术批评比较。这是指以两种或两种以上门类艺术批评之比较方式而呈现的艺术批评。这是指运用一个特定的艺术话题、艺术主题或艺术观念将一种门类艺术批评同另一种门类艺术批评加以比较的艺术批评。这种艺术批评融合了两种或两种以上门类的艺术批评,从

① 《汉语大词典》,上海:汉语大词典出版社,1998年,第876页。
② [英]约翰·德莱顿:《天真的国土·前言》,[美]韦勒克《批评的诸种概念》,丁泓、余徵译,成都:四川文艺出版社,1988年,第36页。
③ [英]艾略特:《批评的功能》,林骧华译,伍蠡甫主编《现代西方文论选》,上海:上海译文出版社,1983年,第278页。
④ [美]勒内·韦勒克:《批评的诸种概念》,丁泓、余徵译,成都:四川文艺出版社,1988年,第11页。

中寻求批评的普遍性。

第三层,跨门类艺术批评汇通。这是指由若干艺术门类现象的特殊性共同支撑起的艺术普遍性。同第二层面的艺术批评相比,这里包含的门类艺术批评更加多样而又复杂。这是指运用一个特定的艺术话题、艺术主题或艺术观念而将若干门类艺术批评融合起来研究的艺术批评。

第四层,艺术批评学。这又可称为元批评、元艺术批评或艺术批评反思。这是指对艺术批评的原初本质的自我反思,属于关于艺术批评的批评。这种艺术批评关注的是艺术批评自身的缘由,是对艺术批评自身的清理。

六、 艺术批评方法

艺术批评方法,是指艺术批评活动所据以进行的特定的批评方式、路径或视角等。严格地说,很少存在被事先精心预设出来的艺术批评方法。所谓艺术批评方法,常常都是事后由他人或后人总结出来的。不过,确实,参与或从事艺术批评,没有不运用特定的艺术批评方法的。你只要试图对某个具体的艺术品展开批评,就或隐或显地要选择或采用某种自己认为适合于对象的批评方法。在这个意义上,下列艺术批评方法是需要略加介绍的。

(一) 传记式批评方法

这一批评方法堪称最古老且至今仍有影响力的艺术批评方法之一,是指注重探寻艺术品与艺术家之间的联系的批评方式。这种批评本身在中国有着悠久的历史传统。以作家传记方式展开文学批评,可以说创自汉代司马迁。在《屈原贾生列传》中,司马迁紧密结合屈原的生平传记资料,对其作品《离骚》做了评论。他提出《离骚》来自诗人的"忧愁幽思"或"怨",体现了这位早期传记批评家的独特洞察力:"信而见疑,忠而被谤,能无怨乎?屈平之作离骚,盖自怨生也。国风好色而不淫,小雅怨诽而不乱。若离骚者,可谓兼之矣。"他高度评价这种由"怨"而生的诗歌,并赞赏这样的评论:

> 其文约,其辞微,其志洁,其行廉,其称文小而其指极大,举类迩而见义远。其志洁,故其称物芳。其行廉,故死而不容自疏。濯淖汙泥之中,蝉蜕于浊秽,以浮游尘埃之外,不获世之滋垢,皭然泥而不滓者也。推此志也,虽与日月争光可也。①

此类"虽与日月争光可也"的表述,恐怕是司马迁等人在那个时代所能给出的最高的美学评价了。

在西方,法国19世纪批评家圣伯甫把新兴的实证主义方法运用到批评中,导致传记式批评方法在批评中首次获得正式地位。在他看来,批评的任务首先不在于论说作品,而在于实证地发掘和研究作品的"自然史",特别是艺术家在作品生长过程中所起的实际作用。这样,批评重心就从艺术品移位到艺术家身上:"艺术的价值依存于艺术家的价值"②。了解艺术家背后的种族、国家、时代以及其家庭出身、幼年环境、教育经历、交游等相关状况,就成了批评的主要工作。圣伯甫以大量精力搜集作家回忆录,向艺术家的亲属、朋友做调查,有了扎实的传记材料基础才动手撰写传记批评文字。因此他把自己的批评论著比喻为"作家肖像"。勃兰兑斯评论说:"圣伯甫则在作品里看到了作家,在书页背面发现了人。他教导他自己的这一代,也教导未来的后人,一本过去的著作,一册过去的文献,我们在认识产生它的心理状态以前,在对撰写人的品格有所了解以前,是不能理解的。"③

传记式艺术批评方法,长于重建艺术家的传记故事,并以此作为理解其艺术品的基本依据,但艺术品本身常常蕴藉深厚,而且对不同时代的观众会产生不同的意义,因而其他艺术批评方法也有其独特作用。

① (西汉)司马迁:《屈原贾生列传》,《史记》第8册,北京:中华书局,1982年,第2482页。一般认为"其文约"及以下的一段引文应出自淮南王刘安《离骚传》(或《离骚经章句》),为司马迁援引。
② 转引自[丹麦]勃兰兑斯:《十九世纪文学主流》第五册,李宗杰译,北京:人民文学出版社,1982年,第380页。
③ [丹麦]勃兰兑斯:《十九世纪文学主流》第五册,李宗杰译,北京:人民文学出版社,1982年,第376页。

（二）感兴式批评方法

这属于中国古代独具特色的批评方法,是以富有感兴的阅读和评论去还原艺术品感兴的批评方式。在中国古代,从孔子的"兴于诗"到叶燮的"兴起",感兴批评经历了漫长的发展演变历程,形成了自身的方法论依据。第一,从批评的宇宙观基础看,感兴式批评表现了一种万事万物相异而又相类的宇宙观,力求揭示文学世界以及现实世界共同存在的兴发感动关系。第二,从批评的重心或焦点看,这种批评主要谈论艺术品所展现的个体生活体验即"感兴"。第三,从批评的思维方式看,这种批评崇尚与感兴相近的瞬间感悟或直觉,强调以感兴式批评去还原文学感兴,而轻视或反对推理式批评。第四,从批评的表述文体看,这种批评多采用富有文采的点评体甚至诗体,而不愿意推演出逻辑严密的学术论著体。刘勰《文心雕龙·辨骚》这样评《楚辞》：

> ……固知《楚辞》者,体慢于三代,而风雅于战国,乃雅颂之博徒,而词赋之英杰也。观其骨鲠所树,肌肤所附,虽取熔经意,亦自铸伟辞。故骚经九章,朗丽以哀志;九歌九辩,绮靡以伤情;远游天问,瑰诡而慧巧,招魂招隐,耀艳而深华;卜居标放言之致,渔父寄独往之才。故能气往轹古,辞来切今,惊采绝艳,难与并能矣。
>
> 自九怀以下,遽躅其迹,而屈宋逸步,莫之能追。故其叙情怨,则郁伊而易感;述离居,则怆怏而难怀;论山水,则循声而得貌;言节侯,则披文而见时。是以枚贾追风以入丽,马扬沿波而得奇,其衣被词人,非一代也。①

这里以韵文方式对屈原作了高于以往任何评价的新评价,言简意赅,切中关键,并且文字本身富有艺术感染力。这种古典感兴式艺术批评方法的关键点,在于从艺术文本中寻求感兴的呈现状况。这里所寻求的感兴,并不是简单的个人生存体验,而是在个人生存体验中蕴藉的对于社会生活状况的活的体验。

① （南朝梁）刘勰：《文心雕龙注》上册,范文澜注,北京：人民文学出版社,1958年,第47页。

到今天,中外批评家早已尝试过多种多样的艺术批评方法,但这种中国式感兴批评方法在当代仍然需要传承和光大,因为就当代中国艺术批评来说,它应当成为自如地渗透于各种艺术批评方法中的基本方法之一。

(三)风格式批评方法

作为曾经贯通于美术、文学、音乐等多种艺术门类批评的艺术批评方法之一,这是以艺术形式的风格研究为基础和导引的艺术批评方法,重点考察特定时代占主流地位的艺术风格的发展、贯通及相互联系。海因里希·沃尔夫林的《古典艺术——意大利文艺复兴艺术导论》(1899)着力探索美术的"古典风格",属于美术风格批评的开拓性著述。随后的《艺术风格学——美术史的基本原理》(1915)以五对概念(即线描和图绘、平面和纵深、封闭和开放、多样性和同一性、清晰性和模糊性)为阐释框架,为风格式艺术批评奠定了理论和方法论基础。

(四)图像式批评方法

这是主要分析艺术品的图像及其所表达的艺术形象的思想内容的批评方式,例如瓦尔堡、潘诺夫斯基、贡布里希等擅于此批评方法。这种批评方法为美术批评和美术史编撰提供了一条源源不断的资源丰沛的路径。

(五)社会历史式批评方法

这是指通过考察作品产生的社会历史条件而评价作品的批评方法。这一方法在西方产生较早,影响较大,至今仍有影响力。它强调艺术作品是一定的社会历史环境的产物,因而批评的主要任务在于阐释它的社会历史原因及社会影响。法国斯达尔夫人和泰纳都可称为这种批评的早期代表人物。按照斯达尔夫人的研究,艺术品的产生总是受到特定的社会制度,如宗教、风俗、法律、地理、民族性格等的巨大影响。她由此致力于从社会制度的差异去考察不同民族艺术之间的差异,进而考察艺术对社会制度的影响。她关于艺术是由社会环境决定的思想,对后来的社会历史批评影响很大。丹纳在《〈英国文学史〉序言》《艺术哲学》等著述中,把实证哲学原理运用到批评中,力求实证地追踪作品的发生过程,提出了影响深远的"三因素"说,即种族、环境、时代决定艺术创作和艺术发展。

(六)语言论批评方法

这是20世纪初兴起的透过艺术品表层结构来揭示其深层意义的批评方式,包括形式主义批评、心理分析批评、现象学批评、结构主义批评、符号学批评、接受美学等批评流派或批评思潮。这是一种由对以往的艺术内容决定艺术形式的批评传统不满而出现的批评方式,反过来强调从艺术结构形式切入而追寻艺术品的深层意义。

(七)文化研究式批评方法

这是对那些依托特定时代的种族、政治、伦理、科技、金融、阶级、群体、性别等文化视角去评判艺术品的批评方式的统称,包括西方马克思主义、文化研究、大众文化、性别研究、酷儿研究、后殖民主义、后现代主义等批评理论或批评思潮。

(八)元批评式方法

"元批评"(metacomentary),又称"元评论",这是指对艺术批评本身的反思,是对艺术批评之所以为艺术批评的原因或基础的反思,也就是批评的批评。随着后期维特根斯坦语言理论的影响力的拓展以及"后结构主义"及"解构批评"的兴起,对艺术批评本身的批评也一度成为焦点。美国"西方马克思主义"批评家杰姆逊在《元批评》(1971,又译《元评论》)一文中宣告,传统意义上的那种"连贯、确定和普遍有效的文学理论"或批评已经衰落,取而代之,文学"评论"本身现在应该成为"元批评"——"不是一种正面的、直接的解决或决定,而是对问题本身存在的真正条件的一种评论"。作为"元批评",批评理论不是要承担直接的解释任务,而是致力于问题本身所据以存在的种种条件或需要的阐发。这样,批评就成为通常意义上的关于理论的理论,或关于批评的批评,也就是"元批评":"每一种评论必须同时也是一种评论之评论。"对于注重历史视角的杰姆逊来说,"元批评"意味着返回批评的"历史环境"上去:"因此真正的解释使注意力回到历史本身,既回到作品的历史环境,也回到评论家的历史环境。"① 在他看来,批评不必承担直接的解释任务,而是

① [美]弗雷德里克·詹姆逊:《快感:文化与政治》,王逢振等译,北京:中国社会科学出版社,1998年,第3—4页。

致力于问题本身所据以存在的种种条件或需要的阐发。元批评就是关于批评的批评,就是对于批评的原初根基的追寻。元批评、元话语、元理论、元哲学、元历史学,就是关于某某东西的根基的追究,是关于文学的文学,关于批评的批评,关于理论的理论,关于哲学的哲学,关于历史学的历史学……它就是要重新思考这门学科原有的根基。这就是表明,批评也是自反性的,自我反思、反对或拆毁自己,目的还是希望批评在面对艺术新变化时能够焕发出新生的活力。

以上有关艺术批评方法的归纳还只是粗略的,其实有不少艺术批评方法之间是相互交融而难以分离的。

七、艺术批评的文体类型

艺术批评者在表达自己的艺术批评观点时,总是要运用特定的文体,或总要具体外化为作品,这就是艺术批评著述,一般来说分为诗歌或其他韵文、文章(论文)和著作。而艺术批评著述总是按照特定的文体类型写成的,这就有艺术批评文体类型的选择问题。艺术批评的文体类型,是指艺术批评著述的具体文本样式。常见的艺术批评文体,主要以文学批评为基本范式,根据艺术批评者在其文体中对艺术性与逻辑性的侧重程度的不同,可以分列出八种:诗体文、诗话文、评点文、书信文、序跋文、评传文、随笔文和论著文。最靠近艺术文体(诗)的体式是诗体文,而最不靠近或远离艺术文体(诗)的体式是论著文。①

(一)诗体文

又称以诗论诗文。这是指以诗歌体式去传达批评意见的批评文体。这是最讲究艺术性而最淡化逻辑性的批评体式,其特色在于尽量以诗的语言方式去还原诗的阅读感兴。杜甫的《戏为六绝句》被视为中国古代诗体文批评体式的开山之作,其一、二如下:

① 以下有关艺术批评的文体类型选择及兴辞批评的论述,沿用了我在《文学理论(修订版)》(北京大学出版社 2011 年版)中的基本看法,见该书第 329—340 页。略有改动。

庾信文章老更成,凌云健笔意纵横。
今人嗤点流传赋,不绝前贤畏后生。

王杨卢骆当时体,轻薄为文哂未休。
尔曹身与名俱灭,不废江河万古流。①

这里以诗的体式去评论庾信、初唐四杰、古今、风雅等文学问题,传达了杜甫的诗歌美学主张。这篇作品从批评文体到批评风范等都对后世影响很大,使得以诗论诗体成为中国古代文学批评的一种重要方式。金代元好问就仿此体式而作《论诗三十首》。其第四首这样评价陶渊明:

一语天然万古新,豪华落尽见真淳。
南窗白日羲皇上,未害渊明是晋人。②

他用诗的语言去评价诗人及其诗作,让人在欣赏他对名家名作的独特鉴赏力的同时,也不由得对他的诗才报以赞叹。在外国,古罗马贺拉斯的《诗艺》、法国古典主义者布瓦洛的《诗的艺术》也属诗歌体。

(二) 诗话文

这是指评论诗人及其诗作并记录诗人言行的批评文体。代表作有欧阳修《六一诗话》、严羽《沧浪诗话》、袁枚《随园诗话》、王国维《人间词话》等。《沧浪诗话》写道:"诗者,吟咏情性也。盛唐诸人唯在兴趣,羚羊挂角,无迹可求。故其妙处透彻玲珑,不可凑泊,如空中之音,相中之色,水中之月,镜中之象,言有尽而意无穷。"③这样的诗话文虽然不是诗体,但却自觉地运用了类似诗的体式,诸如"如空中之音,相中之色,水中

① (唐)杜甫:《戏为六绝句》,见肖占鹏主编《隋唐五代文艺理论汇编评注》上册,天津:南开大学出版社,2002年,第422页。
② (金)元好问:《论诗三十首》,蒋述卓等编著《宋代文艺理论集成》,北京:中国社会科学出版社,2000年,第1168页。
③ (宋)严羽:《沧浪诗话》,蒋述卓等编著《宋代文艺理论集成》,北京:中国社会科学出版社,2000年,第1096页。

之月,镜中之象"之类排比式表述,在批评著述的局部呈现出诗歌特有的那种艺术性。比较起来,这显然最靠近诗体文这类以艺术性见长的批评体式。诗话文的特点在于,不追求论证逻辑的严密性,而往往以简洁的语言评论诗人及其诗作的语言效果、风格等。其价值在于感受的直接性和独特的洞见。朱光潜认识到:"诗话大半是偶感随笔,信手拈来,片言中肯,简炼亲切,是其所长;但是它的短处在零乱琐碎,不成系统,有时偏重主观,有时过信传统,缺乏科学的精神和方法。"①这话比较尖锐,但由中西兼通的朱光潜道出,无疑代表了他自己的真切体会。诗话文确实随感而发,不追求现代西学那种系统性、逻辑性或"科学的精神和方法"。

(三) 评点文

也作点评文。这也是中国古代文学、绘画、书法等艺术门类批评的一种重要文体。评点文是指在文学、绘画、书法等艺术门类作品的原作空白处,以简洁的语言表达批评意见的批评文体。它通常表现为在所评作品的空白或边缘处,以精练的语言简要评析作品,点到即止,不作详细论证和阐发。这种批评体式,在文学作品中常常像诗话文那样呈现出一定的艺术性,而在绘画、书法作品中则直接就是以书法艺术的方式表现出来。

(四) 书信文

这是指以书信方式去传达批评意见的批评文体。它像平常书信一样,具有一定的个人性或私密性,借私密方式来更随意、率性、痛快地表达个人好恶。正因如此,书信文批评可以体现批评的直接性、灵活性及私人性。白居易的《与元九书》就是中国古典批评史上的书信文批评名篇。作者向好友元稹倾诉友情,陈述个人的文学观念,回顾自己的文学道路,并对其时文坛重要问题作了痛快淋漓的剖析。他提出如下文学观念:"感人心者,莫先乎情,莫始乎言,莫切乎声,莫深乎义。诗者,根情,苗言,华声,实义。上自贤圣,下至愚騃,微及豚鱼,幽及鬼神。群分而气同,形异而情一。未有声入而不应、情交而不感者。"他还结合自己的经历及转变而进一步提出"文章合为时而著,歌诗合为事而作"的著名主张,这称

① 朱光潜:《〈诗论〉抗战版序》,《朱光潜全集》第 3 卷,合肥:安徽教育出版社,1987 年,第 3 页。

得上他一生中最重要而又颇具影响力的文学主张之一。[①]

(五) 序跋文

序,指序文,一般是指写在一部作品的正文之前的文字;跋,指跋文,是指附写在一部作品后的文字。序跋文批评文体是指以作品的序文或跋文方式去传达批评意见的批评文体。其特点是长短不拘,表述灵活,往往以所为之作序或跋的作品为依托而发表批评见解。这也是中国古代文学批评中的重要方式之一。萧统的《文选序》总结文学发展历史,点评各种文体,表达了对"事出于沉思,义归乎翰藻"的文学作品的崇尚。宋代欧阳修《梅圣俞诗集序》作于好友梅尧臣去世一周年之际,着力通过诗人一生的坎坷际遇而阐发其诗作的价值,认为"外见虫鱼草木风云鸟兽之状矣,往往探其奇怪,内有忧思感愤之郁积,其兴于怨刺",从而继司马迁之后进一步发挥了"发愤"说及"穷而后工"说。[②] 黄庭坚曾为苏轼《卜算子》词作过跋。苏轼的词是这样的:

> 缺月挂疏桐,漏断人初静。
> 谁见幽人独往来?
> 缥缈孤鸿影。
>
> 惊起却回头,有恨无人省。
> 拣尽寒枝不肯栖,
> 寂寞沙洲冷。

对这样一首流溢孤独感、充满自我暗喻的词作,黄庭坚的跋评点说:"东坡道人在黄州时作。语意高妙,似非吃烟火食人语。非胸中有万卷

[①] (唐)白居易:《与元九书》,肖占鹏主编《隋唐五代文艺理论汇编评注》上册,天津:南开大学出版社,2002年,第846、847—848页。

[②] (宋)欧阳修:《梅圣俞诗集序》,蒋述卓等编著《宋代文艺理论集成》,北京:中国社会科学出版社,2000年,第99页。

书,笔下无一点陈俗气,孰能至此!"①称赞这首词"语意高妙",突出诗人读"万卷书"及无"尘俗气"的主体素养的强大作用力。欧美文学中也不乏序跋文批评。英国诗人渥兹渥斯(也译华兹华斯)为《抒情歌谣集》1800年版和1815年版分别作序,这两篇序言也成为文学批评史上以序言方式表达文学批评洞见的名作。他利用为自己诗集作序之机,阐述了基本的文学主张:"诗是强烈情感的自然流露。它起源于在平静中回忆起来的情感。诗人沉思这种情感直到一种反应使平静逐渐消逝,就有一种与诗人所沉思的情感相似的情感逐渐发生,确实存在于诗人的心中。"②正是在这样的序言里,诞生了后来被称为"浪漫主义"的文学观念。

(六)评传文

评传文是指以艺术家传记方式去传达批评意见的批评文体。这种批评文体在为艺术家立传过程中展开批评,传中有评,评传结合,有助于对作品与作家形成相互阐释。在中国,司马迁最早为作家立传,其《屈原贾生列传》正是这类批评文体的范例。随后的《三国志》为曹植立传:"陈思王植字子建。年十岁余,诵读《诗》、《论》及辞赋数十万言,善属文。……二十四年,曹仁为关羽所围。太祖以植为南中郎将,行征虏将军,欲遣救仁,呼有所敕戒。植醉不能受命,于是悔而罢之。"③在史家笔下,才华横溢却不拘小节、最终在政治上失意的诗人形象被刻画得活灵活现。在欧洲,瓦萨里的《名人传》、圣伯甫的雨果批评,都是评传文艺术批评的名作。

(七)随笔文

这是指现代以随兴落笔的方式去传达批评意见的批评文体,即文艺随笔。它通过似乎随兴而至的灵活议论或抒情传达批评意见,可以叙中带议,寓理于事,小中见大,令人感觉生动、有启迪、有趣味。宗白华就擅长于以这种文体快评新诗以及品评文艺经典,如他的《新诗略谈》这样写

① (宋)黄庭坚:《跋〈东坡乐府〉》,蒋述卓等编著《宋代文艺理论集成》,北京:中国社会科学出版社,2000年,第344页。
② [英]渥兹渥斯:《〈抒情歌谣集〉序言》,曹葆华译,刘若端编《十九世纪英国诗人论诗》,北京:人民文学出版社,1984年,第22页。
③ (晋)陈寿:《三国志》第2册,北京:中华书局,1982年,第557—558页。

道:"直接观察自然现象的过程,感觉自然的呼吸,窥测自然的神秘,听自然的音调,观自然的图画。风声、水声、松声、潮声,都是诗歌的乐谱。花草的精神,水月的颜色,都是诗意、诗境的范本。所以在自然中的活动是养成诗人人格的前提。"[1]用这种轻松的随笔方式去阐述严肃的诗歌直觉问题,诚然不讲究严谨、严密,但却可以比通常的论著体论文更能体现灵活性和感染力。唐弢的《书话》也可归入此类,他说:"我曾竭力想把每段《书话》写成一篇独立的散文:有时是随笔,有时是札记,有时也带着一点絮语式的抒情。"[2]王朝闻、李健吾、傅雷等都擅长于做这方面的艺术批评文字。

(八) 论著文

论著文是指现代以论辩、论证方式和规范的格式去传达批评意见的批评文体,既有论文,也有著作,是现当代的艺术批评中应用最广泛和最重要的文体。论著文往往选取特定的理论视角,以严谨的论证程序和充分的例证去表达批评观点,在当代多应用于艺术界、学术界及教育界。重要而复杂的艺术批评问题,通常总是用这种文体去讨论和阐释;同时,高等学校艺术专业学生总采用这种文体去训练艺术批评的基本技能。论著文可长可短,可以有多种不同种类,如作品专论、人物专论、综论等。王国维的《红楼梦评论》借鉴德国哲学家叔本华的悲剧观,采用西方现代论著文体式去分析中国古典小说名著《红楼梦》,可以说是中国现代文艺批评史上最早的批评论著文。就当前的论著文批评文体来看,其明显特征有:一是结构规范而完整,一般包括摘要、关键词、引言、本论、结语和注释等部分;二是观点有新意或有新的发现;三是论证严谨有据;四是文本分析具体而细致;五是注释规范。

以上八种批评体式还不能涵盖全部的批评文体,但是其中常见的。当然,不存在唯一合理而有效的批评文体。批评文体的选择,取决于多重因素,如批评家的理论思路或立场、现实需要或个人趣味等。在当代,随着学术研究和学位制度的发展,艺术专业学者或学子运用论著文开展艺术批评的,无疑占公开发表的艺术批评著述数量的大多数,尤其是初学者

[1] 宗白华:《新诗略谈》,《宗白华全集》第1卷,合肥:安徽教育出版社,1994年,第169—170页。

[2] 唐弢:《〈书话〉序》,《唐弢文集》第5卷,北京:社会科学文献出版社,1995年,第247页。

自然会更多地选择论文文体去尝试。不过,其他类型的批评文体仍有自身的独特批评空间和活力。

八、兴辞批评及其实践

　　了解了上述批评方法和文体类型,人们可能会得出一个印象:批评方法和文体这么多,我应该认同哪一种呢？确实,对于今天从事艺术批评的人们来说,现成的批评方法和文体可能会导致两种不同的效果:一是幸运的感觉,似乎正遇上艺术批评走向多元繁荣的盛世,俯拾即是合适的或理想的批评方法;二是不幸的感觉,仿佛坠入艺术批评方法和文体的多元碎片之中,无所适从。也许,比较起来,后一种可能会更具有普遍性。尤其是随着20世纪90年代以来"文化研究"的全球流行,仿佛艺术批评已经变得越来越难以"学习"和"掌握"了:来自大众文化、边缘文化、媒体、跨学科等领域的如此繁多的生疏术语已经形成了"信息爆炸"之势,整日忙于应对各式各样信息或知识的人们,又如何可能在短时间内顺利地理解和掌握如此众多而又彼此不同的艺术批评方法和文体呢？

　　这里无意创造一种全新的批评方法和文体,而不过是为着艺术批评教学方便,在这里提出一种适度可行并具有可操作性的艺术批评框架。它是笔者综合有关批评方法和文体、自己三十余年修辞论批评实践的理解和反思而提出来的。这是一个尽可能吸收多种艺术批评方法并针对具体文本分析实践的批评框架。为了理解方便,暂称其为感兴修辞批评,简称兴辞批评。

(一) 兴辞批评的含义

　　兴辞批评,是由注重个体体验的感兴论与突出特定语境中的语言效果的修辞论融汇起来的批评框架。这是一种在特定语境中阐释文本语言并由此显示其感兴蕴藉的批评方式。文本就是指作者创造的供阅读的特定语言构成品,而语境则包含几重含义:首先指特定文本中的上下文,其次指作者创作某一文本时所处的特定时段的更大而丰富的文化文本,最后是指最终影响这种文本意义生成的、与生产方式相关的最基本的历史情境。

　　兴辞批评的一个显著特色,是致力于文本体验、分析与语境阐释汇通

的路径。这就是,首先阅读艺术文本,唤起直接的个体感兴;其次作具体的文本分析,揭示文本语言的个别或独特特色,以便为文本意义及意蕴阐释提供语言基础;再次根据对文本的感兴及语言的独特性的分析,建构起与文本相关的更为广泛的语境阐释方法;最后把上述文本感兴与语言特色带入具体的语境中加以阐释,发现文本的深层无意识意蕴。

(二) 兴辞批评的阐释圈

兴辞批评的阐释圈,是指兴辞批评特有的由若干循环互动的同心圆组成的阐释程序。① 这一循环互动阐释过程可以包括如下五个阐释圈:文本感兴激活、文本语言形式阐释、文本深层结构阐释、文本与语境的相互阐释、文本独特意义阐释。

1. 文本感兴激活。批评者的首要任务是在阅读基础上激活自身的感兴,即唤起对文本的活生生的个体直觉,在这种直觉中尽可能抓取文本的独特意蕴。

2. 文本语言形式阐释。这是指在激活感兴基础上更细致地阅读文本的语言形式,以便发现富于特殊意义的个别特点。例如,寻找文本中独特的关键词、词法、句法、辞格、语体等语言构造,以及符号矩阵、三角结构等语言学模型。这种以寻找个别语言特点为特征的文本语言阐释,是兴辞批评实际地展开的第一步骤。

3. 文本深层结构阐释。这是指基于文本语言形式阐释而发掘其深层隐伏的无意识语言及其意义。例如,根据找出的独特的关键词、词法或句法等而发现更深层的幽微的无意识蕴涵。而要理解这种无意识蕴涵,又不能仅仅局限于文本内部,则需要结合现实生活状况。因为,艺术文本总是要与现实生活发生这样或那样的联系,从而指向人对现实生活的意义阐释。这就必须进展到下一阐释圈。

4. 文本与语境的相互阐释。这是指把上述语言阐释与深层结构阐释置于特定语境中去做具体的修辞效果阐释,揭示文本与现实生活之间的微妙而又重要的修辞性联系。这种修辞性联系是说,艺术文本的意义既

① 这里参考了杰姆逊提出的三个同心圆模式(个人政治性历史之圆、社会历史之圆和终极历史之圆)。见 Fredric Jameson, *The Political Unconscious: Narrative as a Socially Symbolic Act*, Ithaca, New York: Cornell University Press, 1981, pp. 74—102。

不完全在于它本身,也不完全在于它之外的现实生活,而是存在于它与现实生活的象征性关联之中。艺术文本正是现实生活的种种矛盾的一种象征性解决方式。可以说,要理解文本,就需要阐释它的语境;而要理解这种语境,就需要回头阐释艺术文本。文本与语境之间就这样构成了一种相互阐释的关系。

5. 文本独特意义阐释。这是指在如上分析的基础上最终阐发文本的独一无二的审美与文化意义——文本的兴辞内涵。对于具体艺术文本展开艺术批评,绝不能要求面面俱到。那种对文本的每一方面都加以评论的要求实在不切实际,更无必要。一次独特而又有效的艺术批评,应当着力发现特定文本中所蕴含着的与众不同的独特的审美与文化意义。

这五个阐释圈其实是相互渗透和相互依赖的。尤其是前四个阐释圈有时彼此密切渗透或交织而难以分别,它们都指向或服务于第五个阐释圈——即对文本独特意义的追寻。

(三)兴辞批评的步骤

与上述五个阐释圈相应,着眼于具体的艺术批评文章撰写,兴辞批评可以有如下具体操作步骤:触辞起兴、借型窥意、叩显开隐、文境互赖、学科串释、依文立论、以小见大、言之成理。

第一步,触辞起兴。这是指批评者由接触文本兴辞而唤起个体感兴的过程。这是批评者从普通读者的阅读进展到艺术批评的过渡环节,也可以视为艺术批评的最初步骤。

第二步,借型窥意。这是指批评者借助语言学模型而窥见文本中的意兴的过程。并非每个文本都适宜于运用语言学模型,但确实有些文本在引入语言学模型后能够开放出一种新的意义空间。语言学模型绝不是万能的,但语言学模型如果运用得当,也确实可以起到发掘文本深层意义的作用。

第三步,叩显开隐。这是指批评者叩探文本的显在意义层面而开启其隐在意义层面的过程。艺术文本总是一种由双重文本组成的文本。第一重文本是显在文本,这是普通读者按常规阅读时把握到的较为明显地呈现的语言与意义形态,又称意识文本。这一重文本往往与作者的明确的创作意图相关,或者有时甚至就直接受制于作者的创作谈,依据这种创

作谈而形成。同时,这一重文本也与特定文本阅读所需要的通常规范如节奏、音律、文法、辞格等有关,在这些阅读常规的规范下形成。第二重文本则是隐在文本,这是批评者所要寻求的被隐匿的语言与意义形态,又称无意识文本。这一重文本常常忽略或瓦解作者创作意图而出人意料地开启出新的语言与意义空间,从而显示出文本的无限阐释的可能性。这样,艺术文本总是包含显在文本和隐在文本,具有双重文本性。双重文本性,是指艺术文本内部存在着彼此密切关联的显在文本与隐在文本的现象。艺术批评的任务之一,正是通过细致地叩探显在文本而找到进入隐在文本的隐秘通道,由此开掘出隐在文本,从而显示出艺术文本的语言与意义构成的复杂性。

第四步,文境互赖。这是指批评者既根据特定语境阅读文本,又根据这种文本阅读而回头阐释语境,从而形成文本与语境在阐释上的相互依赖的过程。这包含两方面:一方面,文本阐释依赖于语境阐释。这要求批评者把文本置放在特定语境中去阐释,而特定语境则是批评者根据自身对社会、文化或历史的理解而建构起来的。通过建构这种语境,批评者为进入文本而开辟出富于历史感的合适通道。这可以阻止对于文本的纯个人化的或非历史的畅想。另一方面,语境阐释依赖于文本阐释。批评者对于语境的建构,也极大地依赖于文本的独特的意义构成的分析。正是独特的艺术文本为理解语境提供了富有魅力的象征性凝缩模型。这样,批评者通过语境而阐释文本,又通过文本而阐释语境,这种文境互赖性阐释也正是批评的乐趣之所在。

第五步,学科串释。这是指批评者尝试运用多种学科知识去贯通地阐释文本的过程。在当代所谓艺术批评中,由语言学、哲学、社会学、人类学、政治学、地理学等多学科组成的跨学科阐释受到批评家们的青睐。这种跨学科阐释是要揭示文本的多元意义构成及其复杂关联。就一部(篇)艺术文本来说,跨学科阐释诚然是可能的,不过,也不能被无限延伸,即不能置艺术的审美属性于不顾而无限地扩展到任何一种文化领域。

第六步,依文立论。这是指依据对艺术文本的具体阐释而确立新的理论。兴辞批评要求批评者致力于理论探索,但不能抽象地阐述形而上理论,而必须通过对艺术文本的具体阐释而提出新理论。

第七步,以小见大。这是指从一个细小角度或层面切入艺术文本并透视其丰富内涵的办法。与其面面俱到,不如小处入手,小中见大。

第八步,言之成理。这是指尽力将上述论述合理化以便增加合理性和可信度的方式。常言所谓"言之成理,持之有故"正是此意。

上面的八步骤还可以增列,它们之间的顺序也只能是大致的,完全可以调整,甚至有的步骤往往还要重复多次。

九、艺术批评新趋势及艺术批评家素养 ①

在当今互联网时代,当任何一位网民都可以在公共传媒上公开传播其艺术批评见解时,还需要职业的艺术批评家及其艺术批评吗?提出这个问题并非多余,因为,在数字媒介及互联网平台等媒介环境的作用下,普通公众和自媒体"达人"等在网络世界里实际起到的艺术批评作用,越来越突出;而相应地,职业的艺术批评家及其声音却日益微弱。如此,探讨互联网时代艺术批评家及其批评状况,对认识和把握艺术批评的当前走向及其在艺术活动中的新作用,确有必要。

(一)通向互联网时代的艺术批评家

要考察互联网时代艺术批评家及其批评状况,有必要首先就互联网时代之前的艺术批评及其演变轨迹稍作回顾。艺术批评家的角色或作用由来已久。就目前所知,早在孔子"删诗"的时代,也就是在口头媒介时代已成过去、文字媒介正发挥其能动作用的时代,像孔子那样的批评家就已经在自觉履行自己的艺术批评家或文艺批评家的使命了。他不仅认真收集前人留下的数量丰富的诗歌(其实是歌乐舞交融的艺术作品),而且从自己创立的儒学思想的审美维度出发,对这些诗歌加以重新编选,从而给后世留下了具有原初典范作用的《诗经》。特别重要的是,他有关《诗经》的批评意见,至今仍有其无可替代的思想库作用:"诗三百,一言以蔽之,思无邪";"温柔敦厚,诗教也";"不学诗,无以言";"诗可以兴,可以

① 本节内容主要依托我与王臻真合写的论文《数字时代文艺批评的三个圈——兼谈文艺批评家素养》(原载《陕西师范大学学报(哲学社会科学版)》2017 年第 1 期)而成,特此说明。

观,可以群,可以怨";"兴于诗,立于礼,成于乐";"《关雎》乐而不淫,哀而不伤"等。孔子可以说是文字媒介时代第一位杰出的中国艺术批评家。只不过,这位坚持"述而不作"的艺术批评家的批评观点,主要通过口头媒介传达并由弟子以文字媒介记录下来。从汉魏两晋南北朝到唐代,曹丕《典论·论文》、谢赫《画品》、钟嵘《诗品》、刘勰《文心雕龙》、杜甫《戏为六绝句》、张彦远《历代名画记》等,留下了以文字媒介作品去传播批评话语的记载。特别是《文心雕龙》成为中国古代历史上罕见地"体大而虑周"(章学诚《文史通义·诗话篇》)的批评著述。从孔子以来诸多批评家的批评角色可见,在口头媒介时代和文字媒介时代,艺术批评家在艺术活动中的作用突出地表现为,为艺术作品在社会生活中的作用确立共通性美学与社会伦理规范。而也正是这种共通性美学与社会伦理规范成为后世艺术活动的重要指南。

进入印刷媒介时代,艺术批评家的作用发生了深刻的变化。宋代至清代,随着雕版印刷术的普及,历代流传下来的艺术品得以被批量复制和传播,艺术在社会公众中的通俗性和普及性进程加快。而这种通俗性和普及性进程又反过来促进了艺术批评家发挥自己的作用。黄休复的《益州名画录》以列传体形式记载了唐、五代至宋初益州(即成都)的58位画家的小传及壁画作品,特别是按他独创的有关"逸、神、妙、能"四格的艺术批评法则加以编排,共分上、中、下3卷。欧阳修作为北宋文坛盟主,在文学和其他艺术活动中都扮演了批评家的重要职能,成为北宋艺术风尚的引领者,也堪称中国历史上艺术批评家直接引领一代艺术风尚的代表性人物。兼擅散文、诗词、书法和绘画等艺术门类和样式的苏轼,依托其丰富的创作实践和卓越的创作成就,在批评领域留下了许多集大成或开风气的批评理念,如"诗画本一律,天工与清新","出新意于法度之中,寄妙理于豪放之外","有为而作","大略如行云流水,初无定质,但常行于所当行,常止于所不可不止,文理自然,姿态横生"等。金圣叹因评点《水浒传》、毛纶和毛宗岗因评点《三国演义》,而成为印刷媒介时代白话长篇小说盛行时期的大批评家。

作为印刷媒介时代的更新阶段,随着来自欧洲的机械印刷媒介在中国的普及进程,报纸、杂志和书籍的艺术传播功能发生了革命性变化,艺

术被赋予了社会动员的强力手段这一新角色。这一艺术革命过程催生了同时肩负艺术革命与社会革命双重使命的艺术批评家群体,如陈独秀、胡适、鲁迅、茅盾、朱光潜、宗白华、李长之、李健吾等。这个时代可谓艺术批评家群星灿烂的时代。这些艺术批评家以报纸、杂志和书籍等机械印刷媒介为主要传媒阵地,依托文学门类并兼及其他艺术门类,持续发表了自己的革命性艺术批评文字,在艺术活动中分别起到了引领、开风气或推波助澜等不同作用。

在随后的电子媒介时代,也即广播、电影和电视艺术相继成为艺术媒介或主导型艺术媒介的时代,中国艺术批评家的杰出代表首推王朝闻。他的艺术批评对象不仅有美术和文学,而且涉及戏剧、电影等,几乎涵盖了所有艺术门类,可以称得上现当代中国艺术批评史上凤毛麟角的全门类艺术批评家。他先后著有《新艺术创作论》《新艺术论集》《面向生活》《论艺术的技巧》《一以当十》《喜闻乐见》《隔而不隔》《论凤姐》《开心钥匙》《再再探索》《不到顶点》《了然于心》《审美的敏感》《似曾相识》《会见自己》《审美谈》《审美心态》等批评论著,留下了《王朝闻集》22卷。再有就是钟惦棐,以其《电影的锣鼓》《陆沉集》《起搏书》《电影策》等论著,成为中国电影美学家和电影批评家的卓越代表。

互联网时代,可以说是电子媒介时代的升级版或加强版时段,它让所有艺术信息都能以数字形式去传输,从而在互联网、移动互联网或全媒体网络等越来越先进的传输渠道中变得更便捷、更通畅、更大量,特别是更利于实现传者与受者之间的双向互动。在这个可被称为数字媒介时代、全媒体时代、互联网时代或大数据时代等不同名称的时代,艺术批评家的角色已然发生了根本性变化:专业的艺术批评家之外,出现了大量栖居于互联网或自媒体上的艺术批评人或艺术评论人。他们中的不少人其实同时兼有双重身份:一重身份是准确意义上的艺术受众,接受来自艺术家及其作品的各种信息,特别是由网络媒体传播的艺术信息;另一重身份则是同时兼做艺术批评者,这具体表现为,在互联网或自媒体上即时发布艺术批评观点,而且其中一些观点还能影响数量巨大的普通网民或艺术受众,他们由此也可归入宽泛意义上的艺术批评家或艺术批评人范畴。

这样一来,互联网时代的艺术批评家就有了更加多样而又复杂的构成,相应地,他们发挥作用的方式也就会与传统艺术批评家存在一些差异,

从而使得互联网时代的艺术批评家及其艺术批评都呈现出新的复杂性。

(二)互联网时代艺术批评家的三个圈

如上所述,在互联网时代,随着数字媒介技术的不断提升和数字网络的持续普及,艺术批评家的存在及其发挥批评作用的方式已然发生种种变化,其显著情形之一在于,艺术批评家已被分割成多个"圈子"。早在20世纪30年代,鲁迅就在《批评家的批评家》一文中确信,艺术批评家总是归属于一定的"圈子"的:"我们曾经在文艺批评史上见过没有一定圈子的批评家吗?都有的,或者是美的圈,或者是真实的圈,或者是前进的圈。没有一定的圈子的批评家,那才是怪汉子呢。"①只不过,当前互联网时代条件下,艺术批评家的"圈子"不再是如此高度专业化的"美""真"或"前进"的"圈"了,而是呈现出新的立体形态。简要梳理,这其中有三个"圈"值得重点关注:第一个是学者职业批评圈,参与人数最少;第三个是网众自发批评圈,参与人数最多;而处于上述两个圈层之间的第二个层次(中介层次)是名人自媒体批评圈。这大体上相当于一座由三层次组成的金字塔型构造(见图7-1):位于顶层的是学者职业批评圈,人数最少;位于底层的是网众自发批评圈,人数最多;而居中的中介层则是名人自媒体批评圈。当然,这三个圈层之间实际上不存在固定界限,而是可以相互兼顾、交融或换位。

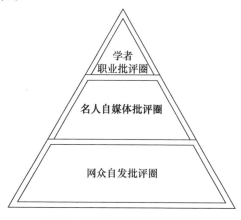

图7-1 艺术批评圈分层示意图

① 鲁迅:《批评家的批评家》,《鲁迅全集》第5卷,北京:人民出版社,2005年,第449页。

位于顶层的艺术批评圈为学者职业批评圈。这是由过去的文字媒介时代、印刷媒介时代和电子媒介时代等所叠加地流传到互联网时代的职业批评家的艺术批评圈,它是指职业的或专业的艺术批评家利用传统媒体或新兴媒体去表达自己的学术型艺术批评观点,主要在学术圈内部产生影响,因为他们之间的沟通语言是"学术"。当然,也有学者型批评家通过新兴媒体而渗透或扩展到网众之中,凭借其布尔迪厄意义上的"文化资本"和"社会资本"而对网众产生某些影响力。例如,不少主流报刊杂志同时利用新兴媒体如微信公众号力推某些具有或可能具有网络号召力的职业批评家的观点。尽管坚持纸媒批评的学者型职业批评家大有人在,但其中已有不少人选择"两栖"批评方式了:既主要归属于学者型职业批评圈,又不时地介入名人自媒体批评圈而向网众施加影响力。

位于底层的艺术批评圈为网众自发批评圈。这是互联网时代新兴的艺术批评圈,具体是指网民大众(以下简称网众)在各种网络媒体上即时匿名或半匿名发布自己的艺术批评观点,以便自娱自乐以及产生互娱效果,也就是娱人兼娱己。这些来自网众的自发的艺术批评,有的单从主观上看或许不想给艺术家及其艺术创作以多大影响,不过是要娱乐跟自己一样的普通网众,而自己也从中得到娱乐。这同网众在日常生活中的其他自娱自乐行为,例如电子游戏相比,并无质的不同。不过,这并不等于说它就不能给艺术家及其艺术创作行为以影响。实际上,这种网上人气批评作品有时出自一些职业的艺术批评家,他们以匿名或半匿名方式隐身在网上发布颇有见地的艺术批评观点,逐渐地成为网众眼中的批评权威。他们的权威批评观点会同网众的赞同声浪,常常可能反过来给予艺术家及其艺术创作以重要的影响,迫使其强化或改变已有的创作策略。《失恋33天》《盗墓笔记》《鬼吹灯》等作品从网上人气小说转化为影视改编领域的"抢手货",中间起不可或缺的"推手"作用的,恰恰正是这种来自网众自发批评圈的权威批评的强力拉动作用。据研究,网络已"成为影评的重要场域,各种关于电影的言说、讨论、批评、判断、争吵在互联网上充分展开,较之传统纸媒乃至影视媒介,网络影评具有更广泛的参与者与受众,形成了一种特殊的网络电影文化"。这种网络影评平台也实际上"捧红"了一些成功的电影职业批评家,他们的"网络影评的几个核心

特征莫过于直接性、时效性、互动性与匿名性"。①

位于顶层与底层之间的艺术批评圈为名人自媒体批评圈。这个圈子的活跃主体为一些自媒体创作者,他们靠着吸引人的"内容"来经营某一主题的自媒体,其中包括具备公众号召力的艺术批评内容。由于有经营压力,他们的内容不得不变换多种套路,半真半假,精心包装后力图吸引底层的网众围观。而本来位居顶层的一些知名学者,当其拥有艺术普及之心,希望更多网众了解自己所在行业的知识之时,也会不时地去到这个中介层,改以自媒体套路传播其学术内容。这是互联网时代新兴的另一个艺术批评圈。它在理论上位于顶层的学者职业批评圈与底层的网众自发批评圈之间,成为令这两个圈层实现相互沟通的中介圈层。无论是来自学者职业批评圈的专家,还是来自网众自发批评圈的网民,都有可能分别走出自己原有圈层而进入这个中介地带,运用自媒体等新兴媒体渠道即时发布自己的艺术批评观点。如此一来,专家既可在网众自发批评圈产生超常影响力,也可以返回到学者职业批评圈提升名气。

这个在当前日趋活跃而又具备特殊中介作用的名人自媒体批评圈,值得特别关注。这可以从两方面来看。一方面,在当今互联网时代艺术批评家中,最为显眼的批评家当属来自网众自发批评圈而又善于利用自媒体发布艺术批评信息的人士。他们由一些网络达人或意见领袖组成,起初并不以职业艺术批评家自居,而是全匿名或半匿名地隐身于网络或自媒体上,自由地发布艺术批评观点,逐步在网络上积聚起人气或超高人气,直到从数量巨大的普通网众中脱颖而出,扮演起在网络中具有超常影响力或统治力的网媒型自发批评家这一特殊角色。其中有的自媒体创作者是"科班出身",拥有文学、艺术或传媒等相关教育背景,也有少量写手虽没有任何艺术批评基础,但由于具备特殊的艺术感受力和文体意识,并善于在网媒中表达自己的独家艺术批评见解,从而逐步成为网众眼中的超级权威。名人自媒体批评圈的写手们通常会以创建微信公众号、网站、App 应用、微博的形式进行创业,把网众关心的艺术批评当作内容生产产

① 唐宏峰:《网络时代的影评:话语暴力、独立精神与公共空间》,《当代电影》2011 年第 2 期,第 15、17 页。

业来经营(其收入来源通常为广告、出售相关商品、付费在线课堂、付费问答等等)。他们生产的内容,或许相当于传统媒介中电视台的艺术专题节目和纸媒期刊的艺术专题栏目,但比其生产周期更短、内容覆盖面更广且时效性更强、文体更具感染力,并与受众有更多互动。他们的作用突出地表现在,可以直接拉动或阻止一部新的艺术作品的市场销售效益,如畅销书销量、电影票房、电视剧收视率、网络剧点击量、舞台剧上座率以及漫画和流行歌曲点击量等。

与此同时,另一方面,一些来自学者职业批评圈的职业批评家,也会主动或被动地选择利用新兴媒体发出艺术批评声音,例如,其学术型艺术批评文章的要点,从学术杂志上摘出来或加以适合自媒体要求的特殊改编,在微信公众号率先发表,既可以利用其学术声誉在网众中发出号召力,也可以反过来巩固或提升其在原有学术批评圈中的影响力和学术地位,并且影响众多关注学者职业批评圈的文化人。

显而易见,无论是来自网众自发批评圈的网络达人,还是来自学者职业批评圈的批评家,他们都在一定程度上成了互联网时代名人自媒体批评圈中的"网红",以其网络名人效应强化了自己的艺术批评家的权威作用。被称为"微信影评"的微信公众号电影批评,恰是这种名人艺术批评圈的突出平台或样式之一。

当网众自发批评圈变得愈益波涛汹涌并自成一体时,当名人自媒体批评圈在学者职业批评圈和网众自发批评圈之间日趋活跃时,学者职业批评圈似乎难以产生过去曾有过的那种强大的社会影响力,从而似乎无可挽回地走向衰落了。怎么办?

(三)从艺术批评史回看互联网时代艺术批评圈

确实,就上述三个艺术批评圈而言,当前的批评界态势在于,学者职业批评圈更像是数量极少的学者们的自说自话,在对网众无法产生多少影响力的情况下,主要是通过理性的或学术性的艺术批评来满足学者的自主学术探究兴趣;与之不同,网众自发批评圈则由数量巨大的网民的互娱互乐状态构成,他们可以自发地借助相互宣泄艺术感受之机来释放群体心理郁结;相对而言,名人自媒体批评圈才具有更多的居中的渗透力或穿透力,能够同时给予文化人与普通网众以不同程度的影响,甚至越来越

强烈的影响。那么,学者的职业艺术批评圈该怎么持续生存下去?

在此,不应该忘记艺术批评史上曾有过的相似或相通点,如此,基于艺术批评史的简要的比较分析还是必要的。法国的蒂博代在其副题为"批评生理学"的著述《六说文学批评》(1930)中,曾对当时的艺术批评种类有过三类划分:自发的批评或有教养者的批评、职业的批评或专业工作者的批评、大师的批评或艺术家的批评。上述有关三类批评圈的表述语,其实已部分地吸收了蒂博代的这种措辞。按照他的区分,那时(或许应该说主要是机械印刷时代)的艺术批评家,主要由三类人物组成。

第一类是当时有教养者群体或文化人群体,他们接受过良好教育,自发地以其口头批评来集中表达个人趣味,引领艺术圈时尚潮流。沙龙里的文艺谈话,正是当时的艺术时尚的泉眼。不过,这种建立在口头媒介基础上的艺术批评,其实优劣并存。"自发的批评的作用,是使书籍被一种现代的潮流、现代的新鲜感、现代的呼吸和现代的气氛包围,它们通过谈话形成、沉淀、蒸发和更新。然而这种谈话式的批评要冒多种风险,并且很快走上了绝路。"[①]来自口头谈话的自发批评,容易引发时尚流的追逐,导致忽略真正冷静的、独立的和个性的艺术鉴赏。

第二类是当时的学者群体如大学教授,例如传记批评家圣伯甫、《艺术哲学》的作者丹纳等,他们通过学术著述而竖立起艺术批评的教堂、宫殿或纪念碑,突出评价、归档或解释等的作用。他们在艺术批评上的成功,不在于追逐时尚而是疏远它,"使之带上一种反动精神,把对现实的批评转而变为对历史的赞颂和怀念"[②]。

第三类则是已成名或成就大名的艺术家本人的批评,体现为艺术创作与艺术批评的结合,表达艺术家本人的创作回忆、直觉体验等,可称为"寻美的批评"或"直觉批评",例如德国的莱辛、赫尔德尔、歌德的批评,法国的雨果和他的《莎士比亚论》等。"十九世纪给我们留下了一个壮丽的陈列馆,里面陈列着大师批评。……在批评大师的旁边,有大师的批

[①] [法]蒂博代:《六说文学批评》,赵坚译,北京:生活·读书·新知三联书店,2002年,第12—13页。

[②] [法]蒂博代:《六说文学批评》,赵坚译,北京:生活·读书·新知三联书店,2002年,第18页。

评。伟大的作家们,在批评问题上,表达了他们自己的意见。他们甚至表达了许多意见,有的振聋发聩,有的一针见血。他们就美学和文学的重大问题发表了许多见解。"①这种来自艺术家的批评曾经受到过高度关注,充当传统艺术批评的权威话语,直接引领普通观众的鉴赏兴趣。

应当注意到,将蒂博代的上述三类艺术批评形态划分直接横向移植到"五四"以来的中国现代艺术批评界,未必完全适合。与欧洲和现代中国之间在学者职业艺术批评(如朱光潜、李长之、梁实秋、梁宗岱、李健吾、叶公超等)和艺术大师批评(如鲁迅、巴金、茅盾、徐悲鸿、沈从文、老舍、曹禺等)两种形态上存在大体对应关系不同的是,欧洲的有教养者的自发批评在现代中国并没有真正生长成为普遍的批评气候。这主要是由于,现代中国的国破家亡、感时忧国等危机境遇,没有为欧洲式有教养者自发批评这一"西学"的"东渐"准备充足的社会文化条件。当着依托古代乡绅阶层传统或与之紧密关联的士的传统体系趋于崩溃,而现代都市中尚不足以诞生稳定而又成熟的新兴市民文化阶层时,何来中国式有教养者自发批评圈的形成?当欧洲资产阶级或小资产阶级可以从往昔贵族沙龙中翻转出有教养者的自发批评圈时,现代中国则大致对应地产生出自己的民族与社会危机时代的社会动员批评,这种批评要求把艺术品不再视为文人雅士们的沙龙闲谈的谈资,而是视为唤起民众投身于拯救社会危机的革命洪流的美学手段。对社会动员批评来说,真正要紧的是通过艺术批评手段去发掘艺术品中蕴含的积极的社会认识价值,帮助社会公众从对艺术形象的体验中惊醒起来、感奋起来,主动投身于拯救中国社会危机的集体实践中。这种可以大体取代欧洲有教养者自发批评形态的中国式社会动员批评圈,其主要代表人物有瞿秋白、茅盾、周扬、胡风等批评家。

由此观点看,从当前互联网时代的三个艺术批评圈中,其实可依稀见出蒂博代所指出的并经修正的三类艺术批评在数字媒介条件下发生历史性移位的踪迹。

① [法]蒂博代:《六说文学批评》,赵坚译,北京:生活·读书·新知三联书店,2002年,第71页。

首先,往昔的学者职业批评如今仍以学者职业批评圈的形式继续存在,在那里自说自话,似乎并不能引起网众关注,这同职业批评当年曾引起自发批评和大师批评的高度关注相比,早已不可同日而语了。专业的文艺报纸、学术杂志、学术集刊等上的职业批评,往往通过共通的学术语言而形成固定的学术批评圈,供老中青等不同代际学者相互交流,而不在乎是否会对艺术家或艺术公众产生影响。

其次,机械印刷媒介时代的有教养者,经过中国式社会动员批评的"周转",如今再度转变成互联网时代的数量巨大的网众;而相应地,那些在欧洲可以出入于专属文人雅士的艺术沙龙之间的口头批评、高雅谈吐等自发批评,在现代中国先是翻转成为供普通公众真诚地全盘接受的社会动员批评,如今再转变为网众自发的满足网上互娱功能的舆论的海洋。总之,与当年的欧洲沙龙闲谈可以引领艺术时尚流相比,也与现代中国的社会动员批评可以直接发掘艺术家的"唤起民众"的创作意图相比,如今的网众自发批评话语也足以掀起艺术时尚的新潮流。例如,知名的"豆瓣电影"等网站上的批评话语就常常成为各界人士了解当前大众艺术(特别是电影、电视剧和网络剧等)走向的一种重要参考。

再次,当年的大师的批评或艺术家的批评,如今被名人自媒体批评圈取代了。曾几何时,艺术大师的艺术批评被视为进入艺术品的形式及意义世界的权威话语,因为,艺术家的创作意图在那时拥有艺术品意义的赐予者的超级权威。如今,随着以明星制为依托的大众艺术对擅长于思考的高雅艺术的日甚一日的挤压,艺术家的地位早已让位于星光耀眼的演艺明星了。也就是说,如今的艺术家已经很少直接发布艺术创作上的观点,即使有发布也难以引发网众的普遍关注。原因在于,一方面,如今的网众不关注那些艺术大师或艺术家的艺术创作自述,反而更关注那些演艺明星的现实生活状态,特别是其被曝光的日常生活绯闻或隐私;另一方面,来自网众自发批评圈中的网络达人的声音,或来自学者职业批评圈中的少数名家的声音,由于自媒体的推送而产生了一种脱颖而出的巨大吸引力。可以说,当演艺明星在日常生活中的自发表演俨然已取代艺术大师的批评的权威地位时,当名人自媒体批评圈的批评声音在网众中和文化人中都同样产生超常号召力时,名人自媒体批评圈就似乎已然完成了

对昔日的大师艺术批评的取代。一个值得记起的实例在于,2007年12月《集结号》上演时,曾有媒体率先发表引人瞩目的通栏标题文章:《郑洞天:〈集结号〉绝对是有史以来最好的大片》①。这种知名电影艺术家(导演)一锤定音式地率先发表影片评价的状况,在十余年后的今天已近乎"绝迹",因为如今的艺术市场行情早已超出了职业艺术批评家和大师批评家的精准判断或预测。取而代之的是,名人的自媒体批评话语往往可能对艺术时尚流产生直接的拉动作用。

互联网时代艺术批评的三个圈,可以被视为现代中国的学者职业批评、社会动员批评和艺术大师批评在当前数字条件下发生历史性移位的结果。造成这种历史性移位的原因多种多样,涉及面深广,无法在此简短的篇幅中做全面而深入的分析。这里只想约略指出其中的一点:互联网时代及其所处的社会综合境遇,正在深刻地改变传统艺术批评圈的构成,导致艺术分赏成为一种大趋势。在现代中国,艺术批评圈虽然存在三类,即学者职业批评、社会动员批评和艺术大师批评,但这三者之间还曾经可以通过印刷媒介作品而跨越分歧,寻求相互之间的贯通或认同点。而在当今的互联网时代,这种赖以实现相互贯通或认同的共通的印刷媒介作品基础,已然坍塌成碎片,因为许多网民早已习惯于个人地、不分时空地和互动地即时浏览网上信息,而不再或很少接触载有职业艺术批评家的艺术批评观点的报纸杂志和电视了。当日常艺术媒介接触习惯严重地制约或决定日常艺术生活习惯时,最符合公众日常生活习惯的网络媒介或自媒体,就在很大程度上支配着艺术批评圈的走向及其作用了,从而决定了艺术分赏的形成。艺术分赏,是指艺术鉴赏的分众化或分离化状况对公众的艺术鉴赏趣味起着分化作用,导致相互认同的难度加大。在当今的互联网时代,一般说来,网络共同体上的认同度极高,可以瞬间使得当事人获得众星捧月般的超级声望,但一旦出现新的干预因素,就会瞬间造成舆情汹涌难挡,群情激愤,当事人转而被千夫所指,突然间身败名裂。如此一来,网络共同体又变得认同度极低。正是在认同度极高与极低同

① 参见新浪网2007年12月27日报道,http://ent.sina.com.cn/m/2007-12-27/ba1853222.shtml。

时并存的网络艺术共同体中,艺术公赏力的生成变得愈发艰难了。

(四)互联网时代艺术批评家的素养养成

在对互联网时代艺术批评圈的三种形态做过匆匆鸟瞰之后,一个疑问难免立时浮现出来:互联网时代还需要艺术批评家吗?这里不妨再引用蒂博代的观点:"只要有书籍、报纸和广播的存在,文学批评家就将存在下去,也就是说,他们会永远存在下去。"[①]由此推论,只要有艺术传媒的存在,艺术批评家就将存在下去,无论他究竟属于哪一个批评圈。所以,互联网时代艺术批评家的存在应当是毫无疑问的。

但这个时代究竟需要怎样的艺术批评家呢?此时,不妨重温鲁迅当年的论断:"有害的文学的铁栅是什么呢?批评家就是。"[②]在他看来,批评家的作用正相当于帮助观众避开生命危险的坚固栅栏。他眼中的艺术批评家不仅是有用的,而且是有大用的:承担起帮助观众远离艺术中的危险的责任。他进一步指出:"希望于批评家的,实在有三点:一,指出坏的;二,奖励好的;三,倘没有,则较好的也可以。"[③]他要求艺术批评家向观众指出坏的艺术品,奖励好的艺术品,以及较好的艺术品。同时,他"希望刻苦的批评家来做剜烂苹果的工作,这正如'拾荒'一样,是很辛苦的,但也必要,而且大家有益的"[④]。这表明,鲁迅要求艺术批评家敢于明确地判断好作品、坏作品以及把作品中的有害元素揭露出来。

那么,需要进一步考虑的是,在当今互联网时代的三个艺术批评圈中,究竟哪一个圈才需要上述意义上的艺术批评家呢?抑或,所有的三个艺术批评圈都需要艺术批评家吗?其实,在当今互联网时代,随着普通网民都有条件利用公共传媒去公开传播艺术批评意见,艺术批评家就绝不再只是某个艺术批评圈的"专利"或"特权",而可以贯通于所有的艺术批评圈了。显然,当以开放眼光看待此问题时,必然会得出如下认识:哪一个艺术批评圈都需要真正的艺术批评家。而要成为互联网时代的艺术批

① [法]蒂博代:《六说文学批评》,赵坚译,北京:生活·读书·新知三联书店,1989年,第10—11页。
② 鲁迅:《关于翻译(上)》,《鲁迅全集》第5卷,北京:人民文学出版社,2005年,第314页。
③ 鲁迅:《关于翻译(下)》,《鲁迅全集》第5卷,北京:人民文学出版社,2005年,第316页。
④ 鲁迅:《关于翻译(下)》,《鲁迅全集》第5卷,北京:人民文学出版社,2005年,第317页。

评家,需要特别的付出,其中迫切的一点在于,在坦率地承认三种艺术批评圈相互共在与共生的前提下,自觉探索艺术批评家素养的养成途径。这就是说,要充当互联网时代的艺术批评家,无论你归属于上述三个圈子中的哪一个甚或全部,都需要养成一些跨越特定艺术批评圈的公共主体素养。

在考察互联网时代艺术批评家公共素养的养成途径时,有一个共同前提需要首先指出,这就是艺术批评家需要审时度势地分析和研判当今时代艺术转变大趋势,特别是见出其中艺术批评圈和艺术批评家角色转变的大趋势。按照美国电视批评理论家罗伯特·艾伦的论述,以电视批评为代表的当代批评早就呈现出区别于传统批评的新特征了:

> 传统批评强调艺术作品的自律性,而当代批评注重文本与特殊文本之基础的惯用技法之间的关系。传统批评以艺术家为中心,当代批评注重文化产品制作的环境,即对产品生产及产品传播渠道起作用的外力。传统批评把意义看作一件艺术作品的特性,当代批评将意义看作读者或读者群体参与文本的结果。传统批评的任务在于确立作品意义、区分文学与非文学、划分经典杰作的等级体系,当代批评审视已有的文学准则,扩大文学研究的范围,将非文学与关于文本的批评话语包括在内。①

这里显示了基于电视批评的当代批评理论的四方面特征:注重文本与惯用技法的关系、文化产品的制作与传播环境、观众在文本意义建构中的作用、对现成艺术准则的审视和艺术研究范围的拓展。尽管这些论述对当今互联网时代或互联网时代的艺术批评来说已变得并非完全合适了,但其变革的思路却可以产生启迪:以学者职业批评圈、网众自发批评圈和名人自媒体批评圈为代表的互联网时代艺术批评,应当呈现出不同于以往电子媒介时代艺术批评的独特特征,需要对之做认真研判和把握。

① [美]罗伯特·艾伦:《重组话语频道·第二版序——再说TV》,罗伯特·艾伦编《重组话语频道》(修订版),麦永雄、柏敬泽等译,北京:中国社会科学出版社,2000年,第28-29页。

而这一工作同样需要增强艺术批评家的主体素养。

互联网时代艺术批评家的素养,首先在于艺术批评的审美与文体敏锐度。这是指艺术批评家的基于艺术媒介和艺术符号的特殊敏锐的理性判断力及其面向网众的文体表达能力。这大致包含相互交融的审美敏锐度与文体敏锐度两方面。审美敏锐度,是指对艺术品的形式与意义系统的特殊感受力。这大体相当于别林斯基的"敏锐的诗意感觉":

> 敏锐的诗意感觉,对美文学印象的强大感受力——这才应该是从事批评的首要条件,通过这些,才能够一眼就分清虚假的灵感和真正的灵感,雕琢的堆砌和真实感情的流露,墨守成规的形式之作和充满美学生命的结实之作,也只有在这样的条件下,强大的才智,渊博的学问,高度的教养才具有意义和重要性。①

当今互联网时代,各种媒体上艺术信息丰盛或过度丰盛,艺术批评家需要以其特有的超常的诗意敏锐度,去对艺术作品及相关艺术现象做出及时的和针对性强的直接评判。同时,文体敏锐度是指批评家对网媒批评文体的特殊感知力及适应能力。有鉴于网络媒体上艺术批评文字在文体上往往具有不同于普通纸媒文体的特点,如前引论者已经指出的网络影评及微信影评的特点那样,艺术批评家诚然无须完全被动地模仿网媒文体,但也应对其具有敏锐的理解力和一定程度的适应性,并能懂得让自己的批评文体对网众产生某种可读性和吸引力,至少不至于被轻易拒绝。否则,艺术批评便不能顺利抵达网众眼帘,更谈不上对其产生应有的影响。

其次,互联网时代艺术批评家的素养还在于中国艺术公心的养成。艾略特曾指出:"批评家必须具有非常高度发达的事实感。"②这应当是指要据实说话,具备起码的真实性和公信度,绝不能凭空杜撰、构陷或诬

① [苏]别林斯基:《别林斯基选集》(第一卷),满涛译,上海:上海译文出版社,1963年,第224页。

② [英]托·斯·艾略特:《批评的功能》,李赋宁译,《艾略特文学论文集》,南昌:百花洲文艺出版社,1994年,第74页。

陷。正像鲁迅在《批评家的批评家》结尾所尖锐指出的那样,"诬陷"绝非"什么批评"。而这种事实感的追求终究为的是艺术评价的公正性或公平性,也就是艺术公心的养成和呈现。李健吾主张:"批评最大的挣扎是公平的追求。……我用力甩掉我深厚的个性……希冀达到普遍而永久的大公无私。"①这就是说,"求得一种公允的评断,我们需要一种超然的心灵"②。这就要求艺术批评不是出于一己的私心或私利,而是出于跨越一己私利的公心。按照顾炎武的主张,私心本身并不可怕,关键在于将所有的私心合而为天下之公心:"合天下之私,以成天下之公。此所以为王政也。"③王夫之也曾激烈批判专制主义的"私天下"论,主张实行分权共治的"公天下":"以天下论者,必循天下之大公。"④在当前互联网时代,面对网众之间艺术分赏状况的持续和激化,以及全球多元文化艺术之间激烈竞争的挤压,更需要以"合天下之私,以成天下之公"或"循天下之大公"的雄心和魄力,探寻跨越网众个体而达成共识的中国艺术公心的涵养前景。中国艺术公心,在这里是指中国艺术在文化与艺术之间、不同艺术类型之间、人的心灵与艺术之间、艺术与异质文化之间应具备的公共性品格,它表明中国艺术在当今时代全球多元对话中应当为全球文化公共性建设作出独特贡献,其主要要素有感觉方式、鉴赏体制、族群结构、宇宙图式和理想境界等。⑤ 互联网时代的艺术批评家需要打造一颗中国艺术公心,以便应对数字艺术世界的千奇百怪、千差万别的艺术信息所造成的波诡云谲。

再次,互联网时代艺术批评家还需要,甚至更需要博学素养。这里的博学素养,是指以艺术史论和美学素养为核心的人生体验涵养和渊博学识的养成。不要以为在网民中发言就可以不再需要艺术史论及美学素养

① 李健吾:《〈咀华集〉跋》,李健吾《咀华集·咀华二集》,上海:复旦大学出版社,2005年,第93—94页。
② 李健吾:《李健吾文学评论选·前言》,银川:宁夏人民出版社,1983年,第1页。
③ 顾炎武:《言私其豵》,顾炎武著、黄汝成集释《日知录集释全校本》上册,栾保群、吕宗力校点,上海:上海古籍出版社,2006年,第148页。
④ 王夫之:《读通鉴论》,北京:中华书局,1975年,第950页。
⑤ 参见我的《论中国艺术公心——中国艺术精神问题新探》,《艺术百家》2016年第1期,第16—23页。

了,真正高明的网众自发批评更需要深湛的艺术史、艺术理论及美学等素养,并且它们不应像有的纸媒批评那样过于高深、生硬或枯涩,而是更具有灵动性和吸引力。李健吾在《现代中国需要的文学批评家》中说过:"我们的批评家,不唯具有书本的知识,鉴赏的能力,了解的透澈,更要具有语言文字的知识。"①这一观点在今天的互联网时代仍然适用:面对网众,批评家更需要书本知识、鉴赏力、理解的透彻性和文体表达力等综合素养。李长之在1935年写下了这样一个观点:

> 批评家所需要的学识有三种。一是基本知识,一是专门知识,一是辅助知识。他的基本知识越巩固越好,他的专门知识越深入越好,他的辅助知识越广博越好。三者缺一不可,有一方面不充分不可。②

这里的"基本知识"是指语言学和文艺史学(Literargeschichte);"专门知识"是指文艺美学(Literaesthetik)或诗学;"辅助知识"则有四类:生物学和心理学,历史,哲学,政治经济或社会科学。这三种"学识"是文艺批评家不可缺少的理论素养。两年后他又指出:文艺批评家需要掌握四种"学识"即哲学、美学、社会科学和伦理学。"一篇完全的批评一定要依次答复这四个问题的。……美学对一个文艺批评家,和哲学、社会科学和伦理学便同其重要了。"同时,他还要求批评家拥有三方面理想即艺术理想、人生理想和社会理想。"三个理想缺一不可,每一个理想的完成都需要学识,而艺术理想所需要的学识就是美学。"③这两位杰出的现代文艺批评家对以艺术史论和美学素养为核心的人生体验涵养和渊博学识养成的如此高度依赖,恰恰是由于批评的目的不是为了简单地"批判"对象本身,而是通过批评最终达成个人与个人之间、个人与历史之间的跨群体、跨代际、跨民族或跨国的理解和沟通。

在加达默尔看来,一切理解都是生产性的和开放的,我们和历史流传

① 李健吾:《现代中国需要的文学批评家》,《李健吾批评文集》,珠海:珠海出版社,1998年,第18—19页。此文最初发表于《大公报》1934年12月15日"文艺副刊"第128期。
② 李长之:《批评精神》,《李长之文集》第3卷,石家庄:河北教育出版社,2006年,第35页。
③ 李长之:《批评精神》,《李长之文集》第3卷,石家庄:河北教育出版社,2006年,第5页。

物联系在一起的"共同性"不断被生产或更新。面对传统,既不能完全否定,也不能甘做其奴隶,而是要在效果历史中达到"视域融合"。而"视域"正是"我们活动于其中并且与我们一起活动的东西"①,它总在不断变化中。"如果没有过去,现在视域就根本不能形成。正如没有一种我们误认为有的历史视域一样,也根本没有一种自为的(für sich)现在视域。理解其实总是这样一些被误认是独立存在的视域的融合过程。"②拥有这种博学素养,恰恰就是为了透过不断变化的看似浅薄浮泛的当代时尚,而与丰厚的历史风云对话,从而实现"视域融合"。

最后,并非最不重要的一点在于,互联网时代的艺术批评家更需要批评个性的养成。这种批评个性是艺术批评家的全部独立人格在其艺术批评中的结晶体及其闪光。李健吾说过:"批评的成就是自我的发现和价值的决定"。"一个批评家是学者和艺术家的化合,有颗创造的心灵运用死的知识。他的野心在扩大他的人格,增深他的认识,提高他的鉴赏,完成他的理论。"艺术批评家需要在其批评文字或批评作品中成就其人格,"扩大他的人格",展露其独特个性。这仅仅是因为,他把艺术批评本身也当作艺术品来创造,正像他所批评的艺术品一样。"创作家根据生料和他的存在,提炼出来他的艺术;批评家根据前者的艺术和自我的存在,不仅说出见解,进而企图完成批评的使命,因为它本身也是一种艺术。"③尽管并非所有艺术批评家都主张批评是一门艺术,但毕竟把批评当作艺术的批评家大有人在。托多洛夫也说:"如果批评家愿意与他的作者对话,他也不要忘记,他发表的作品也使他成了一个作者,将来的某一读者也可能找他来对话。"④其原因很大程度上就在于,艺术批评文字也应当像艺术作品一样被灌注了生机盎然的独特个性。尤其是在当前互联网时代,

① [德]汉斯-格奥尔格·加达默尔:《真理与方法》(上卷),洪汉鼎译,上海:上海译文出版社,2004年,第393页。
② [德]汉斯-格奥尔格·加达默尔:《真理与方法》(上卷),洪汉鼎译,上海:上海译文出版社,2004年,第396页。
③ 李健吾:《〈咀华集〉序一》,《李健吾文学评论选》,银川:宁夏人民出版社,1983年,第1页。此文原题为《〈咀华集〉跋》,发表于《大公报》1936年7月19日。
④ [法]茨维坦·托多洛夫:《批评的批评——教育小说》,王东亮、王晨阳译,北京:生活·读书·新知三联书店,2002年,第192页。

名人自媒体批评面对颇具个性的网众互娱文字,更需要涵养批评家的独特个性,让其在网络批评文字的海洋中独放光芒,产生独特的公众吸引力。

有关互联网时代艺术批评家的基本素养问题,本来还可以列出更多,但上面的几点必不可少。审美与文体敏锐度代表批评家的与网众直接接触时的生动面孔,中国艺术公心透露其植根于本土传统之上的公正心灵,博学展示其深厚的历史纵深感,批评个性则袒露其富有感染力的完整人格。无论人们在此问题上是否完全一致(争议难免),互联网时代艺术批评家更需要注重自觉的主体素养养成,想必是毋庸置疑的了。缺乏自觉的主体素养养成而又试图担当起互联网时代的艺术批评重任,这样的艺术批评家或许能凭借其出众才华风行一时,但终究难以行远,更难以长久。互联网时代的真正的艺术批评,说到底应是一种以中国艺术公心去感动公众心灵的艺术,更应是一种当代公共人格光芒的生成和释放。

十、 王朝闻: 艺术批评家的杰出范例

从今日艺术学学科门类下艺术学理论学科的艺术批评学科方向看,王朝闻先生作为艺术批评家本身就有着重要建树。如今他的时代真正到了,甚至可以说:王朝闻是今日艺术批评家的杰出范例!之所以这么说,是基于对艺术学理论的学科逻辑和艺术批评家自主追求这两方面的认识。

一方面,当今艺术学学科门类下艺术学理论一级学科的艺术批评方向呼唤融合多个艺术门类的贯通性艺术批评家,也就是准确意义上的艺术批评家的出现。不如说,这种艺术批评家实际上就等于诠释了艺术批评家的本义:艺术学理论学科制度所召唤的艺术批评家,其实就是这种贯通各种艺术门类批评的批评家。这种艺术批评家不是通常意义上的在各艺术门类学科中做本门类批评,而是要贯通地追究各门类艺术批评的普遍规律和特性。例如,通常的美术批评家主要从事绘画和雕塑的批评,至多延伸到建筑、摄影、书法及园林等可称为视觉艺术的门类里。但是,艺术学理论下的艺术批评方向则致力于将多种艺术门类乃至各种艺术门

类的批评都尽力加以贯通,以便寻找其中的共通性或普遍性。这样的目标必然要求出现那种以一己之力自如地贯通各个艺术门类批评的艺术批评家,也就是召唤那种能够把各门艺术批评都汇为一体的大批评家。这样的目标说起来容易,但做起来难:20世纪以来至今的艺术批评家,大多集中精力从事本艺术门类的批评,例如美术批评、音乐批评、戏剧批评、电影批评、电视剧批评等,但很少有能将自身的艺术批评视野贯通到其他艺术门类的!这主要是由于,现代性学术制度或学科制度有着通常的分门别类的分工要求,从而造就了许多分门别类的艺术批评家(当然,这确实也是各门艺术活动所需要的)。

另一方面,王朝闻本人通过自身的艺术批评活动,相当于主动地应征为今日艺术学理论学科所需要的艺术批评家,或者为这种艺术批评家的生成预先提供了杰出的范例,尽管他在世时还没能建立起艺术学理论学科。正因如此,他的预先开拓恰好成为今日设置艺术学理论学科下艺术批评方向的具体范例或根据之一。王朝闻从1941年在延安《解放日报》副刊发表第一篇艺术批评论文《再艺术些》时起,在其六十余年艺术理论与批评生涯中确实展现出了(但不仅限于)艺术批评家的丰厚条件和独特优势(尽管他同时也是一位美术家、美学家及艺术理论家等)。

首先令人印象颇深的是,王朝闻的艺术批评活动总是依托着自己的艺术实践。他在从事美术批评之前,就有多年的美术实践经验。这些来自美术创作第一线的实践经验,为他从事艺术理论与批评提供了厚实的支撑。他的理论和批评从不发空论,而总是贴近创作的实际,从创作实际中来,又能返回到创作实际之中。正是依托这些丰富的美术创作实践经验,他才能飞翔到艺术理论与批评的高空,发表自己的跨门类的艺术理论与批评观察,从而实现艺术创作实践、理论与批评的高度融合。

特别引人瞩目而又重要的是,他的艺术批评总是不限于某一门类,而是融合若干门类的跨门类艺术批评,也就是如今艺术学理论学科召唤的艺术批评。他的艺术批评虽然发端于美术批评,但后来潇洒自如地穿行或渗透于文学、戏剧、电影等艺术门类现象中,将它们汇为一体地加以评论,在此基础上提出自己的独特洞见。

再有一点,他的艺术批评论著中始终洋溢着个体的体验气质。他的

文字总是灵动而充满生气的,携带鲜活的艺术体验而进入艺术理论与批评领域,因此读者阅读他的文字绝不枯燥乏味,而是堪称一种艺术体验或享受。此外,抓住艺术创作、作品及鉴赏中的具体问题而随兴感发,也是他尤其擅长的批评方式。他的这种感兴的思维方式本身就带有中国画那种散点透视法的特征,随兴而来,兴尽而止,能有效地唤起读者的兴致。

还应该指出,同样重要的是,他的著述善于打通艺术理论与批评,形成两者之间的交融。在他这里,艺术理论与批评似乎就是不分家的,你中有我,我中有你,紧密交融而难分彼此,理论批评化了,批评理论化了。

最后,他总是注意批评话语的浅显畅达性。他常常选择来自民间生活的洋溢着泥土芳香的通俗易懂的语汇和相关的物品、俗谚、见闻或故事等,去做深入浅出的表达。在论述"传统"在今天的重要意义时,他指出:

> 传统文化的创造精神,体现在民族文化的各个领域和各个层次上。我在四川曾见到一个民间玩具,是把竹子切成一段一段,然后联起来,成为有头和尾的蛇。拽住蛇尾,蛇身就往复游动,随之而动的蛇头有时会回转来像是要咬人一样。这样的错觉给人以恐惧感,也相应地带来美感。明明知道这是一种假象,但在心理上却又不自禁地觉得仿佛真要被咬。在这种矛盾的心情下,人获得了审美的快感。[①]

这里不仅语言通俗,而且还选用民间玩具竹蛇去做了通俗的讲解。

四川还有一句俗语叫"起箅箍箍卖鸭蛋",这句话表层含义是说有人主张用一定量度和量具去决定对对象的取舍,偏大偏小都不要。这句话的深层含义可以说是在嘲笑机械论。这句话所概括和反对的是那种否认事物的中间性这一很荒唐的成见,这种很有幽默感的语言,是人对现实生活的认识达到了一定深度之后所形成的情感态度

[①] 王朝闻:《无古不成今——在全国美术理论会议上的发言》,《美术研究》1986年第4期,第20页。

的宣泄。①

这个四川俗语在外地人看来已经不够通俗了,但对四川当地人来说却是日常生活中浅显易懂的平常事。王朝闻就是这样处处注重批评话语及其文字表述的浅显性,让批评发挥出影响普通读者的力量。

从这几方面看(当然不限于此),王朝闻确实称得上当代中国的一位真正意义上的艺术批评家。甚至可以说,艺术学理论学科可以将擅长于多门类艺术批评的王朝闻追认为自身需要的艺术批评家乃至杰出范例。

如果把王朝闻(1909—2004)与他同时代的一些艺术理论或艺术批评家进行比较,或许可以更清晰地见出他的独特特点。比他略为年长的朱光潜(1897—1986),向来长于艺术美学(或文艺心理学)的学理逻辑梳理和展开文学门类评论(主要是诗论),而王朝闻则致力于多种门类艺术现象的及时评论或重新解读。当与朱光潜同年的宗白华(1897—1986)以诗意语言去阐发古典美学传统、把握艺术品中的古典艺术心灵之时,王朝闻习惯于运用通俗易懂的语言去生动地评说各种艺术现象。或许,更应该提出来与他比较的是比他年长一岁的翻译家和批评家傅雷(1908—1966)。傅雷除了大量的翻译成果外,其艺术批评视角囊括了美术、文学和音乐等多个艺术门类,特别是重点评论黄宾虹的水墨艺术创作,还涉及张爱玲的小说评论,以及音乐作品评论等。从这个意义上说,王朝闻与傅雷之间确实颇为相近:艺术批评兴趣都涵盖几个艺术门类。不过,这仅仅是看起来相近而已。应当注意到,傅雷往往更多地针对特定的艺术门类作品而发言,探究其本身的意义及其特点(当然也有将不同艺术门类合起来讨论的),而王朝闻则总是更喜欢在一篇论文里打通不同艺术门类现象,自觉地探讨它们之间的共性问题,突出地体现了今天的艺术学理论学科所需要的各艺术门类相互融合的艺术批评家的慧眼。

王朝闻的不少论文都喜欢讨论所有艺术门类批评中的共性问题。他的长文《不即不离》(为专著《审美谈》中的一章),由 14 节组成,集中讨论

① 王朝闻:《无古不成今——在全国美术理论会议上的发言》,《美术研究》1986 年第 4 期,第 20 页。

"含蓄"问题,涉及文学、戏曲、雕塑、绘画、音乐等艺术门类。例如他直接将诗歌与绘画这两种不同艺术门类合起来讨论:

> 包括诗和画,一切艺术对生活的反映,就其反映的形式的容量与反映对象的复杂内容来说,都……是说半句留半句的,是言在此而意在彼的。因为它不是说尽道绝而是留有余地的,所以它耐人寻味,所以它显得美。①

在他这里,仿佛诗与画之间就本来没有界限似的始终相互联系着,乃至表现在"含蓄"方面时就似乎是同一回事。不仅如此,他更进一步地将不同艺术门类中的艺术风格、艺术和手法总括起来衡量,由此分析"含蓄"的审美特点:

> 含蓄,不论是指艺术风格、艺术形式和艺术手法,它只能是包括审美经验,拥有比较丰富的生活经验的艺术家的精神产品。生活自身是多侧面的,这一侧面与其他侧面互相联系着。因此,艺术家选择某一侧面作为反映对象,既可形成形象的单纯性,让艺术接受者由点到面地间接认识作者所反映的生活的更广阔的面貌,也可构成含蓄的形式和风格,让艺术接受者在有限的形象中见出无限。②

从上面这些简要的谈论,大家想必已经可以见出王朝闻先生的批评个性了。他确实是一位涉及多种艺术门类的名副其实的艺术批评家,甚至在今天看来仍然是这种艺术批评家中看似寻常而实难逾越的高峰之一。

今天,当学院艺术批评的门类分工越来越细密,这种跨门类批评本身就是一剂良方;当批评方法和语言要么越来越学理化、要么越来越网络化时,他贴近日常生活世界的批评就是一种警醒。总之,当我们耕耘于艺术

① 王朝闻:《不即不离》,《文学评论》1983年第3期,第94页。
② 王朝闻:《不即不离》,《文学评论》1983年第3期,第97页。

学理论学科之艺术批评园地时,无疑需要时时向这个杰出范例致敬并自觉师法,尽管我们知道需要走自己的路、树立自己的批评个性。

十一、阅读与思考

李长之的《批评精神》(《李长之文集》第3卷,河北教育出版社2006年版)出自杰出的现代中国批评家之手,有助于我们领会艺术批评的基本精神。蒂博代的《六说文学批评》(生活·读书·新知三联书店1989年版)也对我们了解批评的基本问题有帮助。

要进一步追究20世纪艺术理论与批评状况的哲学、语言学等跨学科渊源,及其在文学理论与批评流派中的呈现,特里·伊格尔顿的《20世纪西方文学理论》(北京大学出版社2018年版)是一部合适的著作。

廖内洛·文杜里的《艺术批评史》(商务印书馆2017年版)提供了从古希腊到20世纪的长跨度和多样化的艺术批评史。

罗杰·弗莱的《塞尚及其画风的发展》(广西美术出版社2016年版)是对美术家展开个案批评的经典范例。

如何做一位艺术学理论学科所需要的艺术批评家?王朝闻的著作无疑是典范,大家可阅读其早期的《新艺术创作论》(人民文学出版社1963年版),改革开放初年的《开心钥匙》(四川人民出版社1981年版)及后来的《审美谈》(人民出版社1984年版)等著作。

第三编
应用理论艺术学

第八章

应用理论艺术学概述

在依次论述了艺术理论、艺术史、艺术批评这三种基础理论艺术学学科后,这里进入到应用理论艺术学的探讨中。应用理论艺术学,作为艺术学理论学科中与基础理论艺术学相并立的另一类形态,是面向相关艺术门类、文化艺术活动和日常生活方式等层面拓展和应用的艺术学理论系列。

应用理论艺术学与艺术学跨学科方法之间很容易被混淆。使两者迅速区分开来的一把简便易行的标尺,就是看其是否直接针对一个艺术行业。假如不针对一个具体的艺术行业,就只是跨学科研究方法,就不能被称作应用理论艺术学了。例如,艺术心理学、艺术语言学、艺术社会学、艺术人类学,都分别带有艺术学与心理学、语言学、社会学和人类学相交叉的跨学科性质,但它们并不分别指向一个具体的艺术行业。就目前中国高校和科研机构中艺术学理论学科建设现状来看(而非从学科发展的理想层面看),可以列入应用理论艺术学系列的学科有艺术管理、艺术教育、艺术传播、艺术遗产、艺术与文化创意和艺术(文化)产业管理等(不限于此),因为它们分别指向相应的艺术管理、艺术教育、艺术传播、艺术遗产和艺术与文化创意等艺术行业。

一、有关应用理论艺术学的质疑

如上所述,被列为应用理论艺术学的那些艺术学理论学科形态或学科方向,即艺术管理、艺术教育、艺术传播、艺术遗产、艺术与文化创意等,

与艺术理论、艺术史和艺术批评等基础理论艺术学形态相比,更多的是面向实际运用的。这就势必引来一种质疑:如果这些都能算作艺术学理论学科的话,那么,艺术学理论学科的理论性特点又怎么能够充足地体现出来呢?艺术管理、艺术教育、艺术传播、艺术遗产、艺术与文化创意和艺术(文化)产业管理等,它们难道不是分别放到管理学、教育学、传播学、遗产学、经济学等其他学科领域里去了?哪里还有什么艺术学理论?

如果上述质疑更多地来自艺术学理论学科的外部,那么,更严正的质疑则来自它的内部:当把主要精力放到应用理论艺术学学科建设之中时,还有足够的精力和时间去从事基础理论艺术学建设吗?这一质疑可以说更加严重,因为它直指艺术学理论的学科根基是否牢靠的大问题。

可见,严正的质疑不仅来自艺术学理论学科的外部,而且也来自它的内部,体现的是一种严峻的内外夹攻态势。

上面的质疑不能说毫无道理,而且确实应当引起足够重视。当前我国艺术学理论学科建设的现状在于,设立这一学科点的高校和科研机构呈现出学科多元化或学科多样化的格局,主要有下列不同类型:

一是单科型艺术院校[①],即以一个艺术门类学科为主导学科的艺术院校,如中央美术学院、中国美术学院、中央戏剧学院、上海戏剧学院、上海音乐学院、北京电影学院、西安美术学院、四川美术学院、山东工艺美术学院等;

二是全科型艺术院校(含科研机构),即汇齐全部五个艺术学科的艺术院校,如中国艺术研究院、南京艺术学院、山东艺术学院、广西艺术学院等;

三是师范型院校,即主要面向中小学音乐和美术等艺术类师资培养的师范类院校艺术学科,如河北师范大学、上海师范大学、杭州师范大学、江苏师范大学、湖南师范大学等;

四是理工科型院校[②],如东南大学、清华大学、武汉理工大学、东北大

① 尽管其中有的高校早已不限于单学科了,但是从校名和学科整体发展看,还是这种单学科成为其独特优势和特色。

② 尽管不少理工科型院校也早已呈现文理综合型格局,但是从学科整体发展看,还是以理工科为独特优势和特色。

学、东华大学、陕西科技大学等;

五是综合型院校,如北京大学、北京师范大学①、南开大学、四川大学、山西大学、上海大学、河南大学、中南大学、西南大学、云南大学、贵州大学等。②

生长于上述学科多元化或学科多样化土壤中的艺术学理论学科,势必会以"一方水土养一方人"的姿态和气势,主动依托和凸显其已有的学科传统和学科优势而发展其艺术学理论学科。如此,艺术学理论学科在建设中呈现出一定程度的学科偏向,例如或偏向某种艺术门类学科,或偏向多个艺术门类学科,或偏向音乐和美术学科,或偏向文史哲等人文学科,不仅不是不合理的缺陷或混乱,而且可能恰恰是其学科活力、优势和特色之所在。

要理解这种学科多元化或学科多样化环境的合理性,不妨参考哈罗德·伊尼斯(1894—1952)《传播的偏向》一书中的观点。正像该书所指出的那样:"传播媒介的性质往往在文明中产生一种偏向,这种偏向或有利于时间观念,或有利于空间观念。只有在很罕见的间歇期,另一种媒介的影响才能抵消其偏向,从而达到平衡。"③特定时代或社会中的传播媒介总是有所偏向的,这是由那个时代或社会中可运用的传播媒介及其相关技术和材料等平台所决定的。而这种传播媒介的偏向,又往往会进一步制导文明发展的偏向及形塑其发展特点。例如,毛笔的使用作为中国古代社会的一种"传播的偏向",就为后世诗书画贯通乃至合一的中国水墨艺术传统的形成,奠定了合理的传播媒介基础。今天,上述多类型高校竞相在自身的独特学科土壤上建设艺术学理论学科,反映出该学科的发展活力及未来生长的多重可能性。当艺术学理论学科在我国还处于筚路蓝缕的初始阶段之时,对此持谨慎的欢迎和乐观态度,或许是目前能够做

① 它虽然名为"师范大学",但其学科格局早已是综合型的。
② 当然,也存在一些难以归类的特殊情形:一是中国传媒大学虽然是文理工等多学科综合的大学,但其新闻传播学在全国独具优势和特色;二是中国人民大学虽属综合型大学,但更以文科综合学科闻名于世。
③ [加拿大]哈罗德·伊尼斯:《传播的偏向》,何道宽译,北京:中国人民大学出版社,2003年,第53—54页。

出的一种不二选择。

既然要承认和尊重这种学科多元化现状,就必然会承认和尊重这些学位授予机构所呈现的相应的艺术学理论学科偏向——偏向于该机构所擅长的某种应用理论艺术学学科方向。也就是说,假如出现如下情形,美术学院、音乐学院、戏剧学院、电影学院等单科型艺术院校的艺术学理论学科偏向于艺术管理学科、艺术遗产学科等人才培养,全科型艺术院校的艺术学理论学科偏向于它们所擅长的艺术门类学科,师范院校的艺术学理论学科偏向于以音乐和美术门类为主导的艺术教育学科人才培养,理工科院校的艺术学理论学科偏向于艺术与文化创意学科人才培养,综合大学的艺术学理论学科偏向于艺术理论、艺术史和艺术批评等学科人才培养,那都是可以理解的。

不过,也需要在承认艺术学理论学科的上述偏向的必然性的同时,特别针对艺术学理论常见的学科偏向而建立一种学科平衡机制。这种学科平衡机制的内涵在于,诚然,我们可以承认和尊重那种面向应用理论艺术学学科的偏向,并以此为本学科的主要优势和特色,但我们也需要适当确立和夯实本学科的学科基石,这就是注意给予基础理论艺术学(如艺术理论、艺术史和艺术批评)以学科基石的地位。而不是相反,仅仅发展应用理论艺术学中的某个学科而无限期推迟上述基础理论艺术学的确立和夯实。只有付出了这种强基固本的努力,艺术学理论学科才有可能避免成为缺乏学科根基的随波逐流的浮萍。

二、 应用理论艺术学的学科属性和研究对象

应用理论艺术学的学科属性在于,它是艺术学理论一级学科下的两大学科层面之一,是研究艺术的实际生活应用规律及行业实践操作过程的学科形态,具体有艺术管理、艺术教育、艺术传播、艺术遗产、艺术与文化创意和艺术(文化)产业管理等学科或学科方向。

与基础理论艺术学系列中的艺术理论、艺术史和艺术批评主要从理论、历史和批评视角去关注艺术活动的规律不同,应用理论艺术学主要关注艺术的管理、教育、传播、遗产传承和创意等行业实施过程及实施效率。

例如,一部艺术品(交响乐或水墨画)创作出来并与观众见面,就不是一个艺术家自己能够完成的,而是需要若干艺术管理人的协力参与、若干机构的策划和运筹,以及若干环节的相互协作,其间涉及策划、投资、创作、营销、编排、展演、鉴赏乃至后续营销等若干人、机构及环节。这些正是艺术管理学科需要去研究的。

应用理论艺术学的学科对象在于,艺术的管理、教育、传播、遗产传承和创意等应用型过程的普遍规律和特性,以及它们在艺术行业中的实施过程及效率,主要有艺术管理、艺术教育、艺术传播、艺术遗产、艺术与文化创意等。

三、 应用理论艺术学的研究方法

应用理论艺术学的研究方法,是指艺术学与其他相关学科相交叉而形成的研究途径及手段,如艺术管理学、艺术教育学、艺术传播学、艺术遗产学、艺术与文化创意学等。

艺术学与管理学相交叉,有艺术管理学研究方法。
艺术学与教育学相交叉,有艺术教育学研究方法。
艺术学与传播学相交叉,有艺术传播学研究方法。
艺术学与人类遗产学相交叉,有艺术遗产学研究方法。
艺术学与文化经济学相交叉,有艺术与文化创意学研究方法。
随着实际生活中的需要和艺术行业的拓展,应用理论艺术学还会开拓出相应的新型研究方法。

四、 应用理论艺术学的学科原则及学科特色

从上面的论述已经可以看到,应用理论艺术学的行业应用型拓展触角,是可以十分宽广和深厚的,甚至如果说它有可能变得无边无际(假如无节制地拓展的话),似乎也不为过。尤其是在将艺术品及其精神旨趣面向实际生活产品世界或消费世界去加以拓展时,边界更可能会无限地延伸。可以说,生活世界有多广阔,艺术世界就有多广阔。每当此时,对于

应用理论艺术学来说,就需要重申其基本原则,这就是以艺术为其实际生活应用的中心,注重具体的实施过程及效率,简称"以艺术为魂、以应用为体"。

应用理论艺术学的基本原则之一在于,以艺术为实际生活应用过程的中心,即以艺术为魂。具体地说,这就是要坚持艺术在实际生活应用过程中的中心地位及导引作用,紧密围绕艺术的行业应用而展开研究。例如,艺术与文化创意学的中心就应当是艺术而非文化,是艺术品在文化商品中的应用型拓展而非文化商品本身,也就是紧密关注艺术、艺术品及艺术精神在文化商品中是如何具体呈现的。文化创意,本来是可以同时从艺术学理论、管理学、应用经济学、历史学等多学科视角去做不同的考察的。当管理学关注文化创意的管理过程、经济学关注文化创意的经济学价值、历史学关注文化创意的历史传承之时,艺术学理论则关注文化创意中的艺术元素及其应用价值。

应用理论艺术学的基本原则之二在于,以实际的艺术行业应用过程及实施效率为依托,即以应用为体。例如,艺术传播学科需要同时从两方面着手:一方面是从理论上研究艺术传播的普遍规律,让研究生掌握艺术传播的理论、历史和方法等知识系统;另一方面是带领研究生在社会的艺术传播实践中实际地运用艺术传播知识系统,以达成现实的艺术传播目标。

应用理论艺术学的学科特色在于相互交融的两方面:一方面,应用理论艺术学具有理论研究型特色,即它是面向实际的艺术学的一种现实拓展研究;另一方面,它又具有应用实践型特色,即它是艺术学研究成果的一种朝向既定目标的实际应用过程。

五、应用理论艺术学的学科分支

应用理论艺术学的学科分支主要有艺术管理、艺术教育、艺术传播、艺术遗产、艺术与文化创意(或文化产业管理)等。

艺术管理,或称艺术管理学,研究艺术管理及其行业应用。

艺术教育,或称艺术教育学,研究艺术教育及其行业应用。

艺术传播，或称艺术传播学，研究艺术传播及其行业应用。

艺术遗产，或称艺术遗产学，研究艺术遗产及其行业应用。

艺术与文化创意，或称艺术文化创意学，研究艺术文化创意及其产业应用。

当然，与研究方法的更新一样，伴随艺术活动的变化和艺术行业的更新，新型的应用理论艺术学或许会应运而生，以便及时满足现实的艺术活动和艺术行业的紧迫的应用研究需要。

六、 阅读与思考

艺术理论或艺术观念在艺术教育、艺术管理、艺术遗产、艺术传播和艺术文化创意等社会文化行业中的应用，构成了应用理论艺术学的主要内容，而这正可以集中体现艺术学理论学科的拓展能力，同时也可以促进各门类艺术现象间共通性或普遍性的确证。在理论艺术学的行业拓展中，艺术门类之间的分类意识或门户之见有可能让位于该行业发展本身的旺盛需求，例如创意产业领域中越来越常见的跨媒介、跨门类、跨行业等现象。

对此可阅读史密斯的《艺术感觉与美育》（滕守尧译，成都：四川人民出版社 1998 年版），该书对"艺术感"概念的运用提醒我们，在推进应用理论艺术学研究的过程中，需要始终抓住艺术这个核心点不放松。还可以阅读维克托·A.金斯伯格、戴维·思罗斯比编著的《艺术与文化经济学手册》（上下卷，王家新主编，东北财经大学出版社 2018 年版），从中感受理论艺术学在艺术经济学或文化经济学领域进行拓展的可能性。

第九章

艺术管理

艺术管理是艺术学理论一级学科下应用理论艺术学的学科之一,它要处理的是艺术管理及其在艺术行业中的应用问题。

在画家画完画就直接赠送亲朋好友的时代,不大可能需要专业的艺术管理人才。但是,当画家面对艺术市场,需要有人替他代理画作的选题策划、展览、营销、运输、评论乃至收藏等具体事务时,艺术管理机构及专门人才就产生了。随着各种艺术团体和艺术机构越来越多,国家和社会的艺术政策和法规日趋多样,艺术管理业务变得越来越复杂,艺术管理的专门人才就成为艺术行业的一种必需了。而艺术管理学科就是为着研究艺术管理过程并培养这类高级专门人才而产生的。

一、对艺术管理学科的质疑

谈及艺术管理学科及专业,可以听到这样的质疑:艺术管理不过就是具体的操作过程,难道还有什么学术含量吗?这样的质疑不能说没有任何道理。它很大程度上是由管理学这门学科的学科属性及特点所决定的。例如,翻开在世界管理学领域声誉卓著的《管人的真理》一书,读者就立即可以看到诸如此类的赞誉性广告语:

> 斯蒂芬·罗宾斯教授已经真正实现了他说过的话。他写了一本绝妙的书,这本书综合了许多研究成果,它所提供的有用信息有助于管理者获得更高的生产率和士气。罗宾斯教授没有在书中过多地分

析或渲染某个概念；相反，他提供了顶尖的管理研究者的研究结果。这本书非常实用，尽管与有些常识相矛盾，而这些常识被证明是错误的。①

尽管这里提示读者，该书已经"综合了许多研究成果"以及"提供了顶尖的管理研究者的研究结果"，但接下来所看到的全书内容，不过就是由63个"真理"所串联起来的一个个具体操作过程描述及案例呈现，而难以见到在基础理论艺术学系列里常见的"研究"性或学术性。更加重要的是，这63个真理及案例中的每一个，恰好都是需要在实际的教学过程中让学生反复"扮演"或实践的基本原理。而管理学的课程教学主要为了训练学生的具体管理素养和能力，而不是仅仅掌握管理学的基础理论和研究方法。管理学经典名著已然如此，其他著作也就可想而知了。

上述质疑之所以产生，是由于对艺术管理的学科属性缺乏了解或存在偏见所致。艺术管理与艺术理论之间的关系，大致相当于工科与理科之间的关系：与理科注重自然科学和应用科学的基础理论和研究方法不同，工科是把自然科学和应用科学的基础理论运用于具体生产实践过程的学科，前者重基础理论研究，后者重技术实践应用。如果说，艺术理论更注重艺术研究的基本原理和研究方法，那么，艺术管理就是着重于艺术基本原理和研究方法在艺术行业中的具体实践过程及管控。明确了这一点，就可以理解艺术管理的学科特点了：它与艺术理论学科的强烈的研究性或学术性不同，而是具有显著的行业操作性和实践性。

再有的一种常见困惑在于，艺术管理与文化产业管理，在研究生学科和本科专业两个层次上都与管理行业有关，它们两者之间应当如何区分？它们难道不就是一回事吗？

我们在回答中可以把握住一条底线：艺术管理必定是面向现有艺术行业的管理，例如表演艺术行业（如音乐、舞蹈和戏剧等）、视觉艺术行业（美术、设计、书法、摄影、建筑等）、综合艺术行业（如电影和电视艺术等）；而文化产业管理则面向包括艺术产业在内的更广阔而又多样的文化

① ［美］斯蒂芬·P.罗宾斯：《管人的真理》，王敏译，北京：中信出版社，2002年，第4页。

产业(如艺术产业、实用艺术产业、传媒产业、城市文化产业、公共文化服务行业等),也就是面向符号意义的生产、传播和消费的领域。同时,这也可从艺术管理和文化产业管理各自的办学机构的特点见出:艺术管理总是设立在艺术专业院校,紧密依托其艺术学学科门类;文化产业管理则不仅可以设立在艺术专业院校,而且可以设立在设有历史学学科、文学学科、管理学学科、经济学学科的综合性大学、理工科院校等多种类型的高校之中。

二、艺术管理学科的兴起

作为现代性学术制度中的学科之一,艺术管理是20世纪后期以来顺应世界上一些国家和社会的日渐高涨的艺术管理需要而兴起的一门学科。众所周知,正是20世纪60年代以来美国社会中艺术团体、艺术机构等的迅速发展,以及国家和社会组织的艺术政策实施需要越来越强烈,向美国高等教育界提出了愈益旺盛的艺术管理人才需求,从而促使艺术管理学科和专业应运而生。[1] 理解了这一点,再回头来看中国高等教育艺术管理学科专业在改革开放时期的迅猛增长,就更容易理解了。我们看到,进入21世纪以来,国内一些设有音乐学、舞蹈学、戏剧学、电影学、电视艺术学、美术学的艺术院校纷纷设立艺术管理学科及本科专业,就是要面向研究需求和人才补充需求都越来越旺盛的中国艺术团体和机构。

艺术管理要应对的挑战性问题在于,艺术已经不再是由艺术家个人创作后就直接面对观众,而是需要数量不等的一群艺术界专家去按照若干不同艺术环节中的分工协作才能共同完成,这就使得艺术的组织和实施等系统管理行为成为达到艺术品的创作、鉴赏和享受等目标的一种必需过程。这样,在艺术管理学科中处在中心地位的,就不再是传统意义上的艺术家及其创作过程,也不再是艺术品及其媒介、形式和意义等层面,而变成了一群专门人才在艺术行业中的合作过程。正如"艺术界"的开

[1] 参见赵乐:《美国艺术管理高等教育与学术发展路径研究》,《黄钟(武汉音乐学院学报)》2018年第4期,第138—149页。

创性研究者霍华德·S.贝克尔所指出的那样：

> 我将艺术看作一群人所做的工作,更为关注制作作品的人们之间的合作类型,而不是作品本身,或者那些传统上被定义为艺术创造者的人。在这么做时,我很自然地使用了我和其他很多人在分析其他种类的职业和职业背景时使用的分析方式,这就不可避免地意味着,艺术和其他种类的工作并无太大差异,被看作艺术家的人和其他种类的工作者也并无太大的不同,尤其是和那些参与艺术品制作的其他工作者。①

艺术管理行业的产生、持续运行及研究本身就表明,以往有关艺术为尊、艺术品是伟大天才之作的传统观念已然被打破,位居中心的变成了一群人为了艺术品而进行的相互合作过程。

三、 艺术管理的学科属性和研究对象

艺术管理,作为艺术学理论一级学科下的应用理论艺术学学科之一,是研究艺术行业的体制构成及其运行规律,并通过相应的组织及协调行为而实现既定艺术目标的跨学科领域。该学科的学科属性突出地表现在,它不仅研究艺术行业的管理,而且更是具体地实施艺术行业管理,因而属于研究过程与实施过程相互交融的学科,同时,还属于艺术学科与管理学、经济学、法学、社会学、传播学、文化政策学等相关学科相互交融的跨学科领域之一。

如此说来,艺术管理的学科属性在于,它是一门将艺术行业的体制构成、艺术行业的管理过程与具体的艺术实施过程紧密结合起来的跨学科领域。在这个意义上,它的艺术管理研究要为具体的艺术行业实施过程服务,而具体的艺术行业实施过程又回过头来为艺术管理研究提供支撑。

① ［美］霍华德·S.贝克尔:《艺术界》,第一版前言,卢文超译,南京：译林出版社,2014年,第17页。

艺术管理的研究对象在于,艺术行业的体制及其管理思想、管理组织、管理方法、管理技能等过程的规律,以及它们的具体实际操作过程。这由相互交叉的大约三个层面组成。

一是艺术行业构成,即艺术界的构成及其规律。按照贝克尔的定义,"艺术界"是指一种"人们之间合作活动的关系网络"。在这种"关系网络"中,"人们通过对于做事惯例的共识组织在一起,制作出艺术界以之著称的那种艺术品"。① 这样,艺术界的构成就是指参与艺术品创作、策划、生产、营销等环节的人及其集体合作过程:

> 艺术是一种集体活动的产物,是很多人一起行动的产物。……这在电影中一目了然,那里存在着精细的艺术劳动分工:电影摄影师"拍摄"胶片,里面包含了组成作品的影像;编剧准备剧本,写明演员用于刻画角色性格的动作和对白;对于电影应该是怎样的,导演心中有一幅全面的图景,他告诉其他人去做什么,由此,他心中的图景就可以实现;作曲家创作了我们听到的音乐,但我们很少意识到他们的存在,一个交响乐团会演奏那段音乐。一个巨大群体的工作使电影成为可能,这些只是其中最显著的成员。实际上,还有更多的人是在幕后工作的:设计师和化妆师;手工艺人制造服装、布景、背景和脸部造型,以使得一切都像导演设想的那样;方言教练确保演员恰如其分地说出编剧所写的台词;会计确保对资金的收入和支付进行适当的记录。②

这表明,当前的完整的"艺术界"实际上是由多种多样的专家构成的,有艺术家、艺术策划者、艺术营销者、艺术投融资专家、艺术企业家、艺术经理、艺术市场调研者、艺术批评家、艺术鉴赏者等。而实际上,当前一些艺术品制作的参与者人数更加繁多,例如科幻大片《流浪地球》据称参与制作人数总计多达数千人,其中就包括众多的群众演员、特技特效镜头

① [美]霍华德·S.贝克尔:《艺术界》,卢文超译,南京:译林出版社,2014年,第18页。
② [美]霍华德·S.贝克尔:《艺术界》,卢文超译,南京:译林出版社,2014年,第1—2页。

制作者等。而这样的制作过程就必然需要艺术管理机构及专门人才的有效管控。

不过,与霍华德·S.贝克尔尽力消解艺术界的尊贵地位和淡化其产品的审美属性不同,艺术管理学界还是应当重视艺术界及其产品的特殊性和复杂性。即便是在当代,真正优秀的或伟大的艺术品的产生还是与成功的艺术管理有关,而在其中,尊重艺术家天才和想象力的自由发挥、注重艺术品的与一般商品不同的审美特性的呈现方式,无疑会起到有力的作用。因此,在合理消解艺术界的至尊地位和对艺术品审美特性的神秘膜拜之后,还是应适当给予艺术界及其产品以应有的尊重和维护。①

进一步看,艺术行业大致可以分为艺术产业和艺术事业两种形态。这两种形态是艺术行业中相互联系但又有所区别的领域。艺术产业要更多地面对艺术市场,按照商品规律去组织艺术产品的生产和营销,取得市场效益。例如,某电影制片公司拍摄一部故事片,要进行市场评估、投融资、营销等商业活动,还要组织编剧、导演、演员、摄像、美工、录音、剪辑等进行影片摄制,摄制完成后投入发行和放映,最后是寻求市场回报。与此不同,艺术事业则要按照国家有关艺术政策、法规和社会公共艺术需求去运行,满足国家和社会的公共文化艺术服务要求以及公众的艺术需求,而不必把市场效益作为主要追求的对象。在这里,艺术产业与艺术事业之间有很多相似点和交叉领域,有时不易区分。某艺术事业机构摄制一部公益纪录片或故事片,虽然同样需要投融资、营销、摄制、发行、放映等,但不必考虑市场回报或不必把市场回报作为首要目标,而是关心作品在公众中的社会效益(如教育、科普、法治宣传等作用)。

二是艺术行业管理,即艺术行业的管理思想、管理组织、管理方法、管理技能等方面的规律。这涉及艺术管理思想、艺术管理者素养、艺术策划与展演过程、艺术市场与营销等方面。这个层面无疑正是艺术管理学科的核心层面。它要求运用艺术学、管理学、经济学、法学、传播学、文化政策学等思想去观察和分析艺术管理过程,探究艺术管理的规律和特性,进

① 参见[加拿大]弗朗索瓦·科尔伯特、林一等著:《文化艺术营销管理学》,林一等译,北京:北京大学出版社,2018年。

而形成科学的理念和知识系统。

三是艺术行业管理实施,即朝向既定目标的实际的艺术管理实施过程及其效率。这涉及艺术管理实践、艺术管理实践经验总结等。一个剧本被创作出来,要付诸编排、排演、营销、推广、观看、评论、后产品开发等,这不仅需要艺术管理理论的指引,而且更需要付诸实际的艺术行业管理实践。如此,艺术管理学科就需要将学生的行业实战演练纳入人才培养的必需环节之中。这个层面正是艺术管理学科的基础层面。

艺术管理学科研究的中心在于艺术管理者,具体地说,也就是艺术行业管理专门人才的研究和培养。艺术行业管理过程的中心是人,即艺术管理人如何合力为艺术创意的产品化实施提供服务,配合和促使艺术创造出真正的艺术佳作来。这样,众多艺术管理人及其机制之间的以艺术创意的产品化为中心的合作协调,恰是艺术管理学科的主要任务。因此,艺术管理学致力于研究众多艺术管理者之间的朝向既定目标的合作协调方式。

四、艺术管理的要素

关于艺术管理,人们大可以从各自的不同方面或视角去研究。这里只是概略言之。

作为一门学科,艺术管理或艺术管理学可以理解为一套包括若干要素、研究方法和实施技能的跨学科知识系统,如艺术管理思想、艺术管理制度、艺术管理技能、艺术政策与法规、艺术品制作与展演、艺术营销等。这套跨学科知识系统力求为艺术行业的高效率运行提供保障型服务。

艺术管理思想,也可称为艺术管理理念或智慧,它是有关艺术行业管理的意识、观念或范畴的系统,需要从理论上回答艺术行业管理何以发生、如何运行、为谁运行、运行效率、动力何在、如何持续或拓展等问题,以及古今中外艺术管理传统及经验的整理问题。这是艺术管理的灵魂或指挥系统。

艺术管理制度,也可称为艺术管理体制及机制,它是有关艺术行业的构成及其运行控制过程的组织,主要回答艺术行业中人事管理、财务管

理、运营管理等问题。这是艺术管理的支撑系统。

艺术管理技能,是指艺术管理的具体操作技巧和能力,涉及艺术管理人之间的沟通与协作技能、艺术管理人与外界的谈判与沟通技能、艺术管理方案编写与实施技能等。

艺术政策与法规,是指对国家和社会有关艺术基金项目、艺术管理政策法规等的研究、执行以及相关措施。特别是当国家艺术基金、社会团体相关支持基金等种类越来越多、涉及面愈益广泛时,对艺术政策与法规的研究和执行就变得越来越重要了。

艺术品制作与展演,是指围绕艺术品或艺术节目的策划、创作、制作、展览、演出、后产品开发等过程而展开的管理活动。艺术品或艺术节目,始终是艺术管理过程的核心环节,因为所有的艺术管理者及其工作都是为了艺术品或艺术节目成功地面对观众,满足观众的鉴赏需要。

艺术营销,是指为了艺术品或艺术节目顺利面向观众而展开的艺术市场营销、艺术投资和艺术融资等活动,其核心任务是按照市场行情去筹措、回笼资金,展开艺术品或艺术节目的创作、制作及展演。大力开发和利用新媒体去营销,已成为当前中国艺术管理的普遍性趋势了。

五、 艺术管理的研究方法

从上面的艺术管理要素看,艺术管理早已不再是艺术家个人的事,而是由众多艺术管理者共同参与、涉及若干艺术管理环节的相互合作协调、需要考虑众多因素的综合性系统过程。因此,艺术管理的研究方法也必然是多学科或跨学科的,这里面主要就有艺术学、社会学、管理学、法学、经济学、文化政策学等。

艺术学研究方法,是指艺术理论、艺术史、艺术批评等基础理论艺术学的成果在艺术行业中的运用。这在艺术管理中应当起到一种主导作用,因为艺术品或艺术节目及其精神如何准确地传递给观众,恰是艺术管理是否成功的关键。艺术学研究方法,可以包含艺术学理论、音乐与舞蹈学、戏剧与影视学、美术学、设计学等在内的艺术学学科门类的研究方法。与此同时,中外语言文学研究方法,具体是指现行学术制度中的中国语言

文学学科和外国语言文学学科的研究方法,作为关于中外语言艺术的学问,应当与艺术学研究方法一道,共同在艺术管理中起到导向作用。

社会学研究方法,要集中处理艺术管理过程中艺术界的社会构成要素问题,也就是从社会阶层、阶级或群体等的社会身份视角去研究和管控众多的艺术管理者。当然,也可以涉及对艺术品或艺术节目中的人物的社会身份及其在观众中的影响的研究。

管理学研究方法,作为艺术管理研究的核心部分,需要处理艺术行业管理过程中的具体事务,突出对艺术行业管理过程中各个环节的日常管控。

法学研究方法,在当前艺术管理学科中并不是可有可无的事,而是一种必然。这是因为,艺术管理越来越经常地涉及国家的相关知识产权法规和金融法规等,就需要加以法学的专业性研究和日常管理。

经济学研究方法,是指按照经济行为的规律去管理艺术行业。这种研究方法或视角常常被称为"艺术文化经济学""文化经济学"或"创意产业经济学"。正如论者所说,艺术文化经济学致力于"解释艺术和文化如何在一般经济体内起作用。消费或生产艺术的个人及公司在许多方面表现得同其他产品和服务的消费者或生产者一样;但是在某些具有特殊意义的方面,他们的表现是不同的。我们希望能够说明,在这两种情形上,由传统的经济分析所提供的观点都是有趣的和有益的"[①]。这样的研究方法意味着运用和经济学家分析钢铁、食品和保健品等一样的分析方法去研究艺术行业的规律。"首先着眼于行业的历史性增长,接着考察消费、生产以及艺术市场的运作,艺术产业的财务问题以及公共政策的重要作用。个别章节也把艺术当作一个专业,来分析艺术在当地经济中的作用以及文化艺术与大众传媒之间的关系。"[②]这实际上就是把艺术品当作商品去研究,不过,既看到艺术品作为一般商品的共通性,更看到其所产生的不同表现。

① [美]詹姆斯·海尔布伦、查尔斯·M.格雷:《艺术文化经济学(第二版)》,詹正茂译,北京:中国人民大学出版社,2007年,第3页。
② [美]詹姆斯·海尔布伦、查尔斯·M.格雷:《艺术文化经济学(第二版)》,詹正茂译,北京:中国人民大学出版社,2007年,第3—4页。

文化政策学研究方法,是指对于国家文化艺术政策和社会投融资惯例等的研究和日常管理。例如,随着电视剧、网络剧、网络电影、短视频等的活跃和发达,国家不断发布相关管理政策和规定,这就给艺术品或艺术节目的策划、制作、演播、展演、营销等环节带来一连串的影响,运用文化政策学研究方法去深入研究和管控因而成为一种必需。

当然,艺术管理的研究方法远远不止这些,它们应当是多种多样的和开放的。

六、艺术管理的中国智慧

艺术管理研究的核心是人,即处理人与人的关系,而这恰恰可以从中国传统智慧中吸取资源。

这是由于,中国既然有着悠久的艺术史,就必有源远流长的艺术体制、艺术管理传统及艺术管理智慧。首先,中国艺术传统在感官之美与心灵之美之间更注重心灵之美即"内美"。中国最早的诗人屈原说:"纷吾既有其内美兮,又重之以修能。"其次,优秀的中国艺术品总是包含"感兴"或"兴会"并且"蕴藉"深厚,也就是能让观众在兴奋和感动之余产生"余意""余音""余味"等回味无穷的深长感受。正如法国哲学家弗朗索瓦·于连所说,在希腊人偶尔为之的"迂回"策略,在中国《诗经》中则已成为普遍性表达原则了。再次,按照现代哲学家唐君毅等的观点,中国的各门艺术不是分门别类地单独发展,而总是寻求"相通共契",例如宋代文学家苏轼就有"诗画本一律"的著名主张。最后,从孔子开始,中国就形成了"游于艺"的传统,倡导艺术家与观众都保持一种自由地畅游于艺术世界的精神态度。这样一些艺术美学原理和体制在中国古代长期运行,想必遵循着一整套行之有效的古典艺术管理传统,如此才成就了中国古典艺术的辉煌。

现当代中国艺术当然早已发生巨变,在开放胸襟吸纳世界各国艺术成就的过程中实现了新的现代性生长,展现出新的现代美学风貌。此时,有必要与世界各国艺术管理专家深入交流,总结和坦诚地分享中国古代和现代的艺术管理智慧,让它们汇入当今全球各种艺术管理智慧的海洋

中,为世界艺术的多样性做出应有的贡献。

在此过程中,以"心学"为代表的中国古典管理智慧确实可以成为当今世界艺术管理学科的丰厚的思想资源。儒家讲"仁","仁者爱人",其中"仁"从人从二,就是指要首先处理好"二人"关系,例如说"君君臣臣父父子子",推而广之要处理好所有的人际关系。这意味着,在儒家看来,艺术管理过程始终是一种主动的人际协调行为,其原则在于建立起以"仁义礼智信"为核心的一整套制度和人际协调机制。道家中虽然老子讲"绝圣弃智",似乎要弃绝人类社会创造的所有制度和规范,但也有庄子的"乘物以游心"主张及其支配下的个体在自然中的"逍遥游"。照此推论,道家相信艺术管理过程高度依赖于个体的精神自由,这种精神自由会给艺术品或艺术节目的成功创造提供足够宽广的精神空间。禅宗讲"即心即佛""直指人心,见性成佛"等。它以心性论为基础,属于一种通过个体心性修为而实现心性升华的学说,旨在探索摆脱烦恼、追求生命自觉和精神境界的理想途径。由此看,艺术管理过程重在个体的心性的内在修持,而不同于儒家式主动进取心及道家式"逍遥游"。法家主张法治,提倡以法治为核心而实现富国强兵的目标。法家都不是纯粹的理论家,而是积极入世的行动派,注重法律在社会中的实际效果,代表人物有管仲、吴起、商鞅、申不害、韩非等。按照法家逻辑推衍,艺术管理重在遵照法律、谨守法规,其范围涉及文化艺术法、组织法、金融法、国际贸易法、行政管理法等一系列相互联系的法律法规。

当然,这里强调艺术管理的中国智慧运用,并不简单地意味着回到古代,而是指在借鉴当今世界艺术管理先进制度及经验的同时,深入挖掘和弘扬中国自己的艺术管理传统,并对其实施创造性转化。

七、艺术管理问题探讨:什么样的艺术才能承担文化使命?

在具体地考察作为艺术管理的对象的当前中国艺术行业(包括艺术事业和艺术产业)时,一个问题是需要正面应对的,这就是:什么样的艺

术才能承担文化使命?[1]

之所以提出这个问题,恰是由于当前艺术被赋予了表现时代精神、传播古典传统、提升公众修养水平、增强公众文化自信等文化使命。确实,真正的艺术佳作或精品,总是能让公众在心灵感动之余,或多或少地获得一种面向未来生活的有意味的启迪或激励,使他们内心滋长一种本族群文化传统的自我信赖。这,大抵应该就是近年来人们常说的艺术品可以帮助人们增强文化自信的意思之一、二吧?假如这样说有其合理性,那么,艺术品无疑是可以承担文化使命的。

然而,正是在这样谈论艺术与文化自信的关系时,人们又常常有意识或无意识地流露出一种偏向:似乎只有那些富有个性化特点的经典艺术或传统艺术,才能承担文化使命,而那些由艺术产业生产出来的大众艺术,如电影、电视剧和流行歌曲等,则似乎天然地审美品位低下,从而与崇高的文化使命无缘。如此一来,一种带有厚古薄今特点的矛盾或分裂情境就出现了:当经典艺术或传统艺术早已不得不退居边缘,而占据当前艺术发展主流的艺术已变成大众艺术时,靠什么样的艺术品去承担当前急需的文化使命呢?难道,就只能靠召唤那些经典艺术或传统艺术的亡灵来拯救这个艺术世界,或填充公众的日常艺术生活吗?当人们充满乡愁地无限厚待传统艺术的魅力而又轻薄艺术产业生产的大众艺术的价值时,实际上是在以浪漫主义气度去尊崇边缘的传统艺术,而同时以虚无主义态度去蔑视位居主流的当代人自己创造的大众艺术。在当代中国,厚待传统艺术,这种选择无疑十分必要,无论如何都需要坚持和强化;但这不等于就可以轻视甚至否定艺术产业所生产的大众艺术的文化价值。在这样一种当前少有人正面提出并加以分析的矛盾或分裂情境中,应当靠什么样的艺术去承担文化使命,也就是提升公民文化自信呢?问题就提出来了。

提出这个有关艺术理论、艺术批评和艺术管理的基本问题,在当前十分必要和重要:只有认真提出并探讨这个问题,才可能在艺术观念上有

[1] 本节内容主要依托我的论文《什么样的艺术才能承担文化使命》(载《民族艺术研究》2018年第3期,第5—10页)而成。

效地克服上述浪漫主义式厚古态度与虚无主义式薄今态度之间的分裂，进而在具体的艺术管理实践中准确地找到可以用来提升公民文化自信的艺术创作与艺术消费途径。这就需要分析艺术行业的当代存在状况及艺术履行文化使命的具体方式。

（一）两种传统观念辨析与北大艺术理论传统

首先应看到，有两个问题需要加以区别：艺术能否承担文化使命的问题，是与艺术产业能否承担文化使命的问题不尽相同的，尽管这两者之间表面看有些相似。艺术能承担文化使命，似乎早就有了一种无须证明的确定性，因为康德以来的传统美学业已假定，艺术是天才的想象力的无功利的自由游戏的结晶，这样的艺术无疑具有承担文化使命的资质。但艺术产业所生产的大众艺术却不同：它是按照商业或市场逻辑去组织批量生产的结果，往往距离个性化越来越远，不足以承担崇高的或纯洁的文化使命。

确实，关于艺术和艺术产业，长期以来存在着一些需要认真辨析的传统观念。简要地梳理，它们中的两种极端观点值得注意。一种认为，只有作为个性化标志的经典艺术品或传统艺术品，才真正具有审美与文化品位，才能承担培育公民文化艺术素养并提升其文化自信的使命。而那些由作为产业、企业或经济形态之一的艺术产业制作的艺术品，例如电影、电视连续剧、动漫、畅销小说、流行歌曲等，往往为着商业利益而牺牲审美与艺术品位，甚至过于浅俗、低俗或庸俗，因而不可能承担审美与文化上的使命。这类观点，更由于法兰克福学派如阿多诺等的影响力广泛的文化工业批判理论而得到加强。另一种极端观点与之针锋相对，认为只有那些具有广泛社会影响力的艺术品、特别是大众艺术品，才具备起码的社会公众覆盖面，从而才真正具有影响社会的文化实力。这种观点的支撑理论可以推举出伯明翰学派的"文化研究"理论、大众文化理论等。假如说，前一种观点的代表人群往往是那些崇尚古典、经典或传统的高雅文化界人士，那么，后一种观点的代表人群则往往是那些艺术产业的从业者、时尚圈人士、流行文化或通俗文化的推动者或欣赏者。今天面临的矛盾性问题在于，第一种观点所标举的那些个性化艺术，虽然品位高雅，但往往更多地只存在于过去或传统中，或者在当今艺术主潮的边缘处徘徊，而

远不是作为当今艺术的主潮而存在;而第二种观点所标举的产业化艺术或大众艺术,虽然品位低下,被人们轻视、鄙视甚至否定,但却可以当仁不让地充当当今艺术的主潮。今天,当我们尝试把握当前中国艺术发展状况时,这样一种矛盾性问题是不能不加以认真分析的。假如对此不能有清醒的认识和准确的把握,当前中国艺术的未来发展就可能遭遇较大的困难或阻碍。

有鉴于此,我们需要冷静地正视如下艺术现实:在当代,艺术既以经典艺术或传统艺术的方式存在,但同时更加主流地以艺术产业的方式存在,而后者恰恰更具社会影响力。因此,要考察艺术的文化使命,就应当考察艺术产业承担文化使命的具体方式,而非仅仅盯着传统艺术或经典艺术。

考察艺术产业的文化使命,需要依托某种特定的理论框架。这里不妨依托蔡元培以来的北京大学艺术理论传统,这一传统总是赋予艺术以更高的文化功能。尽管在蔡元培时代甚至更晚些时候,艺术还没有像今天这样成为规模宏大及样式繁多的产业或工业,但由他开创的现代中国艺术理念,是明确地着眼于艺术的更高文化使命的,这就是不把艺术视为个体的孤芳自赏物,而是悉心关注其在涵养个体人生价值修养过程中所承担的使命,即把艺术、艺术教育及美育视为大学生乃至全体国民文化素养提升或人格养成的基本途径。蔡元培主张:"美育之目的,在陶冶活泼敏锐之性灵,养成高尚纯洁之人格。"[①]他之所以强调美育,看重的还是艺术的文化使命:培育拥有"活泼敏锐之性灵"和"高尚纯洁之人格"的现代大学生,再由他们去承担中国的现代性使命。朱光潜谈美论艺,仍然着眼于在社会功利主导的年代如何解决"人心净化"的问题。宗白华在抗战年代标举"晋人之美",为的是发扬"中国艺术心灵"以提升现代中国人的人格风范,以此激励人们的抗战士气。

尽管今天的艺术早已成为一个行业乃至产业,但北大艺术理论传统有关艺术的文化使命的理念并没有过时,而是可以继续发扬光大。只不

[①] 蔡元培:《创办国立艺术大学之提案(摘要)》,《蔡元培美学文选》,北京:北京大学出版社,1983年,第169页。

过,需要认真考虑的是,当艺术业已成为一个行业乃至产业时,它在担当文化使命时有着怎样的变通。而这,正是当前考察艺术产业的文化使命时需要重点分析的方面。当然,需要指出的是,艺术产业作为文化产业中直接生产艺术品的那部分产业,比起那些仅仅生产某些带有艺术特点而实际上属于泛艺术、艺术衍生品或"后艺术"(例如"后电影")的文化产品的产业来,在艺术活动中扮演着更加重要的角色,产生着更大的社会影响力,从而更应成为艺术学理论拓展性地探讨的对象。从文化产业看艺术,看到的更多是艺术的产业化形态;而从艺术学理论看文化产业,看到的更多是文化产业的艺术化。而从文化产业与艺术学理论的视角融合上看艺术,可以更全面地观照艺术产业的文化功能及其现实的呈现方式。

(二)艺术产业中的大众艺术及其文化使命

进入新时代以来,文化产业中的艺术产业正被交付更加重要的文化使命,这就是以优质艺术产品去感染和鼓舞公众,着力培育其文化艺术素养,提升其文化自信,以便意气风发地迈向中华民族伟大复兴的目标。问题在于,为什么是艺术产业而非通常所说的艺术家,被要求承担如此重要的文化使命呢?这主要是因为,在当今市场经济条件下,艺术家个人或群体在艺术活动中的作用毕竟颇为有限,他们的个人创造力固然必要和重要,但也只有紧密依托或倚靠艺术产业的企业化行为的艺术生产力,才能生存和发挥更大的影响力。假如李白、杜甫、王维、关汉卿、汤显祖等大诗人、大剧作家生存在今天,也会对艺术产业的这种主流地位深感无奈。确实,当今大凡有重要社会影响力的艺术作品,大多是由艺术产业生产出来的,或是通过其再生产而扩大影响力的。前者如创造国产片票房新纪录的《战狼2》,由多家公司出品及联合出品。[①] 而通过艺术产业的再生产而拓展其影响力的则以《盗墓笔记》和《鬼吹灯》最为著名,它们起初只在互联网流行,后来则由于影视改编而将影响力从网民扩散到传统媒体受众。

① 出品公司有北京登峰国际文化传播有限公司、春秋时代(霍尔果斯)文化传媒有限公司、捷成世纪文化产业集团有限公司、霍尔果斯橙子映像传媒有限公司、嘲风影业(北京)有限公司、霍尔果斯登峰国际文化传播有限公司,联合出品公司有中国电影股份有限公司、鹿鸣影业有限公司、博纳影业集团股份有限公司、北京京西文化旅游股份有限公司、万达影视传媒有限公司、合一信息技术(北京)有限公司、嘉会文化传媒有限公司、星纪元影视文化传媒有限公司。

可以说,在林林总总的艺术产业中,社会影响力尤其巨大的要数电影业和电视艺术业这两种了,它们生产的产品通常被称为大众艺术。不妨说,擅长于大众艺术生产的电影产业和电视剧产业,充当了当今时代的主流艺术产业。

就拿电影来说,假如真的以为它只是低级的通俗艺术样式而无法攀缘上精深思想的天空,那就太小瞧电影了。按照阿兰·巴迪欧的观点,"电影是一种哲学体验","一种哲学情境",因为它处理人在生活中的情境选择,并在选择中思考事件、例外、断裂等生活变化,最终产生对他者的"新思想"。"如果哲学真的是在断裂中创造新的综合,那么电影因具备修正综合的可能性而变得至关重要。"①电影因而带有哲学情境的特点,包含着人在具体生活情境中诞生的新思想。不过,电影又不同于仅仅供少数人在具体哲学情境中思考的高雅艺术,而是可以同时感动"无数人"的通俗的"大众艺术":

> 电影是一门"大众艺术",一门"大众"的艺术,意味着它的杰作——艺术中无可争议的最伟大的作品,在其创作时就被无数的人所观看和热爱。……人们在一部杰作诞生时就对它产生了热爱,无数人在一部杰作出现时就爱上了它。②

电影的独特魅力就在于,它可以同时让大量普通观众在影像系统提供的哲学情境中体验和思考,产生和共同分享对生活的新思想、新想象。③"电影是一种大众艺术,因为它与大众分享社会想象。"④其实,在这方面,电视艺术也大体如此。电影和电视艺术都能通过明星或偶像所饰

① [法]阿兰·巴迪欧:《电影作为哲学实验》,李洋译,米歇尔·福柯等著《宽忍的灰色黎明——法国哲学家论电影》,李洋选编,开封:河南大学出版社,2014年,第9页。
② [法]阿兰·巴迪欧:《电影作为哲学实验》,李洋译,米歇尔·福柯等著《宽忍的灰色黎明——法国哲学家论电影》,李洋选编,开封:河南大学出版社,2014年,第10页。
③ [法]阿兰·巴迪欧:《电影作为哲学实验》,李洋译,米歇尔·福柯等著《宽忍的灰色黎明——法国哲学家论电影》,李洋选编,开封:河南大学出版社,2014年,第11页。
④ [法]阿兰·巴迪欧:《电影作为哲学实验》,李洋译,米歇尔·福柯等著《宽忍的灰色黎明——法国哲学家论电影》,李洋选编,开封:河南大学出版社,2014年,第50页。

演的角色及时地满足普通公众在日常生活情境中积蓄或积压的想象、幻想和生活愿景,从而迅速激发起成千上万公众的共同的影像体验,而且还能令人难以理解地把这种体验迅速地聚焦到饰演相关人物的明星或偶像身上,转化或变形为对他们的某种畸形的热爱或追捧。无论我们个人是否赞同明星效应,这都是电影和电视艺术等大众艺术必然的伴生物。

可以说,电影与电视艺术一道充当了大众艺术的主力军,由于能够与巨量观众在瞬时共享其具体生活情境中生成的对未来社会生活的想象,可以迅速产生新思想的火花,从而可以成为特定时代文化成果的一部分(当然也必然导致明星效应或偶像追捧等社会畸形现象)。

(三)艺术产业的三种形态

正是由于大众艺术的上述特点和功能,这里不能不对生产大众艺术的艺术产业加以正视。只不过,在当代中国,生产大众艺术的艺术产业处在一种多元而又交融整合的艺术体制中,其发挥作用时会具有一种错综复杂性。就目前中国艺术体制来说,艺术作品的创作和生产往往来自如下三种艺术行业:以企业方式按照市场规律去组织艺术产品生产的艺术产业,服务于国家战略和社会稳定的艺术事业,以新兴互联网传播而形成社会舆论和时尚的互联网产业(其中有的兼有艺术事业和艺术产业双重属性)。而这三种艺术行业则形塑出了艺术作品的基本形态:艺术产业的产业型艺术、艺术事业的事业型艺术和互联网产业的网络型艺术。一般说来,艺术产业的产业型艺术要追求审美性与商业性的结合,艺术事业的事业型艺术旨在追求审美性与政治性的结合,互联网产业的网络型艺术要的是网民趣味的表达和公共舆论或时尚的力量,满足审美性与双向互动性的结合的需要。

不过,具体地看,当前中国艺术产业的突出特点之一在于,艺术产业常常不再是单独发挥作用,而总是同其他艺术生产形态形成多重交融的共生状态,它们之间互通有无,相互借力,合作共赢。正因如此,艺术产业的运行及其文化使命的承担,常常要面对多重力量间的相互交融。一般说来,可以看到下列几种情况。

一是艺术产业与艺术事业的交融形态,包括艺术产业内部的艺术事

业功能分担,可称为产业—事业型艺术,有《建军大业》①和《血战湘江》②等。这两部影片的联合拍摄都是要落实国家有关纪念人民解放军诞生90周年献礼片这一政治任务,其政治性导向显然是第一位的。《建军大业》没有仅仅讲南昌起义本身,而是把它放到重新打造的更加宽宏的历史连续体链条中,同之前的"四一二"反革命政变、李大钊遇害等事件,以及之后的三河坝阻击战、"八七会议"、秋收起义、井冈山会师、三湾改编、古田会议等重要事件紧密联系起来,再度诠释毛泽东和周恩来等领导南昌起义的丰功伟绩,特别是重点突出毛泽东在其中的重大作用及在后世的深远历史意义。这是不折不扣的艺术产业与艺术事业的交融形态,其间必然面对审美性、商业性与政治性的交融问题,而其中的政治性第一原则毋庸置疑。

二是艺术产业与互联网艺术平台的交融形态,可称为产业—网络型艺术,如《盗墓笔记》《鬼吹灯》从网上人气小说到影视改编。小说《盗墓笔记》起初由作家在起点中文网连载,产生了超高人气,后由中国友谊出版公司、时代文艺出版公司、上海文化出版社于2007年至2011年陆续出版发行,共出版实体书九部,堪称近年来少有的中国出版界畅销书,获得众多读者狂热追捧,而作家也凭此作名满天下,跻身超级畅销书作家行列。该小说于2015年被改编成为网络剧,于2016年被联合改编为影片。就影片来说,最终累计票房10.04亿元,位列2016年中国内地电影票房榜第九位,华语电影票房第五位。这一作品形成了网络型艺术与产业型艺术的交融,其中突出的是审美性与商业性的交融,而政治性可以淡一些。

三是艺术产业、互联网平台和艺术事业的三方交融形态,可称为产业—网络—事业型艺术。最为突出的作品是《琅琊榜》③。该剧根据同名

① 《建军大业》的联合出品公司有中国电影股份有限公司、博纳影业集团股份有限公司、南昌广播电视台、八一电影制片厂、上海三次元影业有限公司和寰亚电影制作有限公司等。

② 《血战湘江》的联合出品公司则有八一电影制片厂、河北电影制片厂、重庆文化产业投资集团有限公司、活力天行影业投资(北京)有限公司、湖北长江电影集团有限责任公司、中阿博览(宁夏)文化产业有限公司、北京亚细亚影视制作发行有限公司、北京春秋四海影业投资有限公司等。

③ 其电视剧由山东影视、儒意影业、和颂天地影视、圣基影业、正午阳光影业联合出品。

网络小说改编。《琅琊榜》本是首发在起点女生网上的小说,在赢得超高人气后被改编成电视剧。主人公"麒麟才子"梅长苏曾遭遇惊天阴谋的残酷打击而险遭毒手,从鬼门关捡回残命,削骨易容,12年后化身天下第一大帮江左盟盟主,以惊人的毅力、胆识和智谋卷土重来,展开艰难曲折的复仇之旅,最终完成扶持明君、昭雪冤案、惩处奸佞等似乎不可能完成的任务,塑造出梅长苏这一集俊逸、智慧、韬略、坚韧和侠义等诸多卓越品质于一身的古典士人形象,并引发公众对饰演梅长苏的年轻演员的持续的追星效应。该剧本来是网络型艺术作品,在被艺术产业改编成电视剧后,由两家卫视首播,获中国电视剧飞天奖"优秀电视剧奖"等重要奖项,入选国家广电总局"中国电视剧选集"。还参加戛纳电视节,分别在日本、韩国等国家及中国台湾、中国香港等地区的多家电视台播出,参加非洲电视节。值得注意的是,该剧不仅获得普通观众和电视剧艺术圈专家好评,而且还获得《新华网》《人民网》等专文褒扬。《新华网》赞扬主人公梅长苏的用人之道说:"以德为先、选贤用能、公道正派,这些剧中为官用人之道也应该成为当下党员干部的自觉坚守。"①《人民日报》在对比地批评《甄嬛传》"宣扬一种比坏心理,好人只能变得比坏人更坏才能战胜坏人,这种价值观不能宣扬"的同时,尽力赞扬《琅琊榜》的"正剧"风范和"赤子之心"的启迪价值:"在一群戏说、琐屑的剧里,《琅琊榜》作为一部架空历史剧,却显出了正剧的范儿,试图叙说一种明朗的对赤子之心的坚持。"②《人民日报》还赞扬它在韩国宣传中国文化时所取得的业绩,"中国电视剧正通过韩国的电视台走进韩国,带动着韩国的'汉流'"。"该剧在韩国甫一上映,便引发观剧热潮,收视率创中华电视台创始以来最高纪录,《琅琊榜》也成了韩国网络的搜索热词。"《琅琊榜》的热播带动其周边产品在韩国也火了起来:韩国旅行社推出《琅琊榜》拍摄地为主题的旅游产品,报名者超过上限;《琅琊榜》原著小说的翻译版权也成为韩国出

① 王梅:《跟"麒麟才子"学用人之道》,2015年11月18日 15:58:42,来源:新华网,http://news.xinhuanet.com/comments/2015-11/18/c_1117183051.htm。
② 据《荐剧:〈平凡的世界〉激活经典〈琅琊榜〉重构传奇》,2015年12月22日,http://culture.people.com.cn/n1/2015/1222/c87423-27960699-3.html。

版社争夺的'香饽饽'。"①可以看到,电视剧《琅琊榜》是近年来少见的同时赢得艺术产业、互联网平台和艺术事业齐声赞扬的作品,也就是实现了审美性、商业性与政治性三性统一的作品。

显然,中国艺术产业凭借其强盛的艺术产品生产能力和影响力,在当前已经成为中国艺术市场的主力军,从而成为中国艺术界的核心力量。在当前,中国艺术要承担文化使命,艺术产业无疑责无旁贷。但作为产业形态之一种,艺术产业不可能轻易抛弃其产业必需有的商业性而只讲审美性和政治性,否则,这样的艺术产业不可能持久,甚至都不可能实现艺术再生产。如此,凡是希望持久开业的艺术产业,势必要主动谋求三者之间的交融。如此一来,艺术产业的文化使命,就现实地需要寻求审美性、商业性和政治性之间的紧密交融和统一。完全舍弃商业性的艺术产业,假如又失去了国家投资和民间资本赞助等方式,注定了是无法长期生存的。

(四)艺术产业承担文化使命的三级台阶

确实,在当代中国,立志承担文化使命的艺术产业都不能只是持守审美性、商业性和政治性中的任何一方面而舍弃其他两方面,而是需要同时顾及这三方面乃至更多方面的诉求,也就是同时满足趣味广泛而又各异的公众的多方面需要。简要分析,艺术产业至少需要通盘考虑下列三方面诉求,或者经历至少三级台阶。

第一,艺术产品体验。艺术产业的产品要让观众产生媒介情境沉浸体验,满足其产品外观赏玩爱好,还有明星偶像追慕热,以及娱乐价值评估和投资效益回报等。影视产业深谙艺术产品的商业属性,懂得利用明星制、偶像热等去满足观众的需要,赢得票房和收视率。《老炮儿》《重返20岁》《我是证人》《盗墓笔记》《琅琊榜》《伪装者》及主旋律作品《建军大业》等都启用了众多明星,显然都是要凸显或保障产品的商业价值。只要看过上海迪士尼公园人流如潮的盛况,就会知道观众对动画片人物和景物的持久的后电影体验热度。

① 万宇:《〈琅琊榜〉在韩创收视纪录 中国剧带动韩国"汉流"》,2016年5月17日,http://he.people.com.cn/n2/2016/0517/c192235-28345989-2.html。

第二，艺术作品审美。艺术产业的艺术产品同时也是传统美学所讲的艺术作品，它具有康德意义上的无功利性、想象力的自由游戏、美在形式、无目的的合目的性、天才性等审美属性，从而需要体现出艺术媒介的传感性、艺术形式的愉悦性、艺术形象的直觉性、艺术品质的濡染性和艺术兴味的蕴藉性等多重审美特性。这应当是艺术产业中的艺术产品或艺术作品的核心属性，也是艺术产业所承担的文化使命的集中呈现。影片《冈仁波齐》用近乎纪录片的逼真与自然手法，刻画了一群藏族人的虔诚而又坚韧的朝圣历程。没有视听觉盛宴，更无编造的煽情场景，但具有发自心灵深处的素朴的信仰的力量。《芳华》的热映，成功地唤醒了中老年观众对往昔革命年代及改革开放初期的歌舞作品《草原女民兵》《沂蒙颂》《英雄赞歌》《驼铃》《绒花》等的怀旧感，以及对其中男女明星的热议，还有对作品缺乏价值判断的惋惜和批评。《妖猫传》则满足了观众"梦回唐朝"的愿望，他们跟随诗人白乐天和空海和尚身临其境地观赏到盛唐时代"极乐之宴"的穷奢极侈和马嵬事变的沉郁凄婉，进而品味乐极生悲、盛极而衰的历史兴亡感。当然，其情节和场面繁复但人物形象单薄使其饱受责备。尽管许多观众感觉这部影片难以真正入心，但其视听觉体验愿望毕竟得到了一些满足。

第三，艺术文化涵养。艺术产业的产品所营造的审美意象世界还应该让观众的精神得到升华，体味中国文化传统的博大深厚，领略日常生活美化、全球时尚风润、中国传统引领、公民素养养成、艺术人才培育等更深层面的兴味蕴藉。这种朝向民族文化传统的素养养成，正是当前艺术产业需要承担的文化使命。《红楼梦》第23回写贾宝玉与林黛玉共读当时的"禁书"《西厢记》，产生了深深的共鸣体验，随后林黛玉独自聆听《牡丹亭》中的"原来姹紫嫣红开遍，似这般都付与断井颓垣。良辰美景奈何天，赏心乐事谁家院"和"如花美眷，似水流年"等唱段后，又激发出储存在心灵深处的文艺作品鉴赏记忆，想起古人诗中"水流花谢两无情""流水落花春去也，天上人间"及《西厢记》中"花落水流红，闲愁万种"等等，产生了更深的精神共鸣。林黛玉提供了一名富有古典文化涵养的理想观众的典范。看过电视剧《大军师司马懿之军师联盟》，观众可能会对其中塑造的司马懿、曹操等历史人物形象及其深厚的文化内涵产生新的体验

和品味,进而重新翻阅《三国演义》《三国志》等经典著述,在对比中重新体会电视剧中塑造的司马懿这一杰出士人形象及其文化意味。一些观众在看过影片《老炮儿》后,会对六爷其人产生或强或弱的质疑,但仍然会有另一些观众由此对北京胡同文化产生好奇心,或许还会希望在什刹海和南锣鼓巷一带漫步时、滑冰时,能偶遇六爷一样的北京顽主,生出对故都文化的深沉的怀旧感。观众或许对这里的北京风情感到满意而又不满足,于是进一步联想到更多有关故都北京的经典刻画。例如《四世同堂》里的北京秋天:

> 中秋前后是北平最美丽的时候。天气正好不冷不热,昼夜的长短也划分得平匀。没有冬季从蒙古吹来的黄风,也没有伏天里挟着冰雹的暴雨。天是那么高,那么蓝,那么亮,好象是含着笑告诉北平的人们:在这些天里,大自然是不会给你们什么威胁与损害的。西山北山的蓝色都加深了一些,每天傍晚还披上各色的霞帔。①

也许,同样对《老炮儿》中刻画的北京城市形象尚不解渴的观众,可能会回想起林语堂小说中的姚木兰其人:"北京的紫禁城,古代的学府、佛教、道教、西藏喇嘛、回教的寺院及其典礼,孔庙、天坛;社会上及富有之家的宴会酬酢,礼品的馈赠;古代宝塔、桥梁、楼阁、牌坊、皇后的陵寝,诗人的庭园,这些地方的每块砖,每片瓦,都充满了传闻、历史、神秘。这些地方的光怪陆离之气,雄壮典丽之美,都已沁入她的心肺。"其实,正是北京古都文化氛围形塑出姚木兰的温润善良的品格:

> ……在北京,四季非常分明,每一季皆有其极美之处,其极美之处又有互相差异之特色。在北京,人生活在文化之中,却同时又生活在大自然之内,城市生活极高度之舒适与园林生活之美,融合为一体,保存而未失,犹如在有理想的城市,头脑思想得到刺激,心灵情绪

① 老舍:《四世同堂》第1部《惶惑》,《老舍小说全集》第6卷,武汉:长江文艺出版社,2004年,第136页。

得到宁静。到底是什么神灵之手构成这种方式的生活,使人间最理想的生活得以在此实现了呢?千真万确,北京的自然就美,城内点缀着湖泊公园,城外环绕着清澈的玉泉河,远处有紫色的西山耸立于云端。天空的颜色也功劳不小。天空若不是那么晶莹深蓝,玉泉河的水就不会那么清澈翠绿,西山的山腰就不会有那么浓艳的淡紫。设计这个城市的是个巧夺天工的巨匠,造出的这个城市,普天之下,地球之上,没有别的城市可与比拟。既富有人文的精神,又富有崇高华严的气质与家居生活的舒适。人间地上,岂有他处可以与之分庭抗礼?北京城之为人类的创造,并非一人之功,是集数代生来就深知生活之美的人所共同创造的。天气、地理、历史、民风、建筑、艺术,众美俱备,而使之成为今日之美。在北京城的生活上,人的因素最为重要。北京的男女老幼说话的腔调上,都显而易见的平静安闲,就足以证明此种人文与生活的舒适愉快。因为说话的腔调儿,就是全民精神上的声音。①

观众还可能想到汪曾祺笔下的北京"胡同文化":

北京城像一块大豆腐,四方四正。城里有大街,有胡同。大街、胡同都是正南正北,正东正西。北京人的方位意识极强。过去拉洋车的,逢转弯处都高叫一声"东去!""西去!"以防碰着行人。老两口睡觉,老太太嫌老头子挤着她了,说"你往南边去一点"。这是外地少有的。街道如是斜的,就特别标明是斜街,如烟袋斜街、杨梅竹斜街。大街、胡同,把北京切成一个又一个方块。这种方正不但影响了北京人的生活,也影响了北京人的思想。②

这种特殊的胡同环境造就了特殊的胡同文化,而胡同文化恰是由居住在胡同里的人们日常所说的话、所想的东西以及切实的日常行为等共

① 林语堂:《京华烟云》,张振玉译,西安:陕西师范大学出版社,2005年,第125—126页。
② 汪曾祺:《胡同文化》,《汪曾祺全集》第6卷,北京:北京师范大学出版社,1998年,第18页。

同构成的。

总之,理想的艺术产品或艺术作品应当具有一种情感力量,引导观众从艺术产品的体验和艺术作品的鉴赏中获得更高而又深厚的文化涵养。重要的是,一次又一次的艺术产品体验和艺术作品鉴赏的叠加和累积,会产生越来越厚重的文化涵养。

可见,艺术产业要承担文化使命,归根到底需要通过所创造的艺术品去实现。具体说来,艺术产品体验、艺术作品审美和艺术文化涵养,正体现了艺术产业的文化使命的三级台阶。这样做的目的,终究在于高素养的文化公民的养成,而这无疑可以构成增强公众文化自信的铺路石。

(五) 三种艺术形态承担文化使命的共同源泉

要真正落实艺术的文化使命,光有艺术产业所生产的大众艺术是远远不够的,完整地看,需要同时依赖于产业型艺术、事业型艺术和网络型艺术的不可替代的共同作用,也就是依赖于这三种艺术形态所产生的文化涵养力的共同牵引。这是因为,尽管产业型艺术、事业型艺术和网络型艺术各有其美学特性和功能,但有一点是共同的,这就是产生一种指向现实生活世界的创造性活力。在此,我尝试称之为创生感。创生感,就是一种指向未来的创造性的、富有生命活力的生存启迪和深沉体验,包含激励性能量或反思性能量。它应当正是艺术的文化涵养力在艺术品中的具体存在状态,正可以构成上述三种艺术形态之承担文化使命的共同源泉。

创生感并不神秘,早已在历代思想家、美学家、艺术理论家及艺术家那里得到不同程度的论述。黑格尔早就强调,艺术应当具有指向现实的创造性作用。在论述希腊艺术等古代遗产的当代意义时,他认识到:

> 一切材料,不管是从哪个民族和哪个时代来的,只有在成为活的现实中的组成部分,能深入人心,能使我们感觉到和认识到真理时,才有艺术的真实性。正是不朽的人性在它们多方面意义和无限转变中显现和起作用,正是这种人类情境和情感的宝藏,才可以形成我们今天艺术的绝对的内容意蕴。①

① [德]黑格尔:《美学》第 2 卷,朱光潜译,北京:商务印书馆,1981 年,第 381 页。

显然，过去的艺术只有在它对当代人来说具备"活的现实"元素，能"深入人心"和有"艺术的真实性"时，才能产生积极的能量。这里的"活的现实""深入人心"及"真实性"正可以说揭示了创生感的作用。马克思和恩格斯指出："我们的出发点是从事实际活动的人，而且从他们的现实生活过程中还可以描绘出这一生活过程在意识形态上的反射和反响的发展。"①这里所说的人，不再是神学、生物学或抽象意义上的人，而是"从事实际活动的人"，置身于"现实生活过程中"的人，也就是血肉丰满的、有着七情六欲的实实在在的个人及其所组成的社会实践群体。这样的个人及其群体首要地着眼于认识世界和改造世界的社会实践活动，因而必然要求艺术服务于现实社会实践。马克思说："如果你想得到艺术的享受，那你就必须是一个有艺术修养的人。如果你想感化别人，那你就必须是一个实际上能鼓舞和推动别人前进的人。"②艺术必须给予人们以"鼓舞"和"推动前进"的创造性能量。契诃夫说过："凡是使我们陶醉而且被我们叫作永久不朽的、或者简单的称为优秀的作家，都有一个非常重要的共同标志：他们在往一个甚么地方走去，而且召唤您也往那边走。"③真正优秀的艺术品应当产生指向未来的"召唤"力。车尔尼雪夫斯基也指出："艺术的目的就是在缺乏为现实所提供的最完美的审美享受的场合，尽力之所能再现这个可贵的现实，为了人的福利而解释生活。"艺术不仅可以再现现实，而且还可以"代替现实"乃至成为现实"生活的教科书"："就让艺术满足于它的崇高而美丽的使命：当现实不在眼前的时候，在某种程度上代替现实，并且给人作为生活的教科书。"④福克纳主张，艺术家的"特殊的光荣就是振奋人心，提醒人们记住勇气、荣誉、希望、自豪、同情、

① 马克思、恩格斯：《德意志意识形态》（节选），《马克思恩格斯选集》第1卷，北京：人民出版社，1995年，第73页。
② 马克思：《1844年经济学哲学手稿》，《马克思恩格斯全集》第42卷，北京：人民出版社，1979年，第155页。
③ ［俄］契诃夫：《契诃夫论文学》，汝龙译，北京：人民文学出版社，1958年，第217页。
④ ［俄］车尔尼雪夫斯基：《车尔尼雪夫斯基文学论文选》，辛未艾译，上海：上海译文出版社，1998年，第146页。

怜悯之心和牺牲精神"①。总之，不必再多引证就可见出，这些论述的总的精神，正是要求艺术品提供出真正指向未来生活的创造性力量来，这显然正与我说的创生感相通。

创生感，不仅是指艺术品所产生的正面的或积极的激励力量，而且也同时应当包含艺术品所可能产生的那种反思的或批判的力量。鲁迅自己说，他写《阿Q正传》的目的，是要"写出一个现代的我们国人的魂灵来"②。应当注意到，他借助阿Q这一典型人物试图刻画出的"国民魂灵"，显然已经不再是健康的魂灵而只不过是病态的魂灵，所以不能被简单地称为正面的或积极的激励力量，而更多地可以被概括为反思的或批判的力量，例如"哀其不幸，怒其不争"之类。当然，鲁迅在此过程中也曾陷入深深的苦恼、隔膜感和孤独感之中：

> 要画出这样沉默的国民的魂灵来，在中国实在算一件难事，因为，已经说过，我们究竟还是未经革新的古国的人民，所以也还是各不相通，并且连自己的手也几乎不懂自己的足。我虽然竭力想摸索人们的魂灵，但时时总自憾有些隔膜。在将来，围在高墙里的一切人众，该会自己觉醒，走出，都来开口的罢，而现在还少见，所以我也只得依了自己的觉察，孤寂地姑且将这些写入，作为在我的眼里所经过的中国的人生。③

这种反思或批判思维尤其在崇尚文化传统的当代生活中具有一种必要的警示力量。

艺术富于创生感，就是要求艺术品对公众具备指向未来生活的创造性的激励或反思性能量。这样的美学标准，与一些基于传统艺术或经典

① ［美］威廉·福克纳：《在接受诺贝尔文学奖时的演说》，《福克纳评论集》，李文俊编选，北京：中国社会科学出版社，1980年，第255页。
② 鲁迅：《俄文译本〈阿Q正传〉序及著者自叙传略》，《鲁迅全集》第7卷，北京：人民文学出版社，2005年，第83页。
③ 鲁迅：《俄文译本〈阿Q正传〉序及著者自叙传略》，《鲁迅全集》第7卷，北京：人民文学出版社，2005年，第84页。

艺术而树立的标准相比,固然不算高,但却更加务实,这就是对公众的现实生活产生一种激励性的或反思性的指向未来的生存勇气。这样的例子在当前中国艺术中尽管并不多见,但也不算罕见。影片《滚蛋吧,肿瘤君》叙述了身患绝症的熊顿在生命的最后关头顽强地与病魔搏斗的勇气和毅力以及旺盛的爱情诉求,洋溢着一种来自生命深层的原创力量,激励人们乐观地面向哪怕是艰难曲折的未来生活。看过电视剧《琅琊榜》的观众,会从其虚构的"麒麟才子"梅长苏这一人物身上,获得如何在逆境中顽强生存并且通过积极运筹而改变命运的勇气、毅力、胆识和智慧等,即便他本人长相远远不能同饰演梅长苏角色的演员之英俊潇洒相比拟。喜欢电视剧《大军师司马懿之军师联盟》的观众,会对在《三国演义》中过于简单而又虚化的人物司马懿,首度产生一种新鲜感,特别是会对其"鹰视狼顾"这一典型特征产生出会心的激动,进而对司马懿非凡的个人才华、智谋、坚韧、专注等品格等产生认同感。与此同时,对一些"好事"的文化人而言,也可能会对经典小说《三国演义》中记叙的司马懿其人产生一种反思、质疑或批判的冲动,从而深潜入《三国志》《资治通鉴》等古代历史典籍的海洋中去自由地捕捉和想象,进而形成自己的历史反思框架。如果这种"好事"的观众越来越多,那么我们的国民或公民的文化艺术素养必然会越来越高,对自身文化传统会越来越自信。如此,艺术的文化使命就呈现出来了。

关于什么样的艺术才能承担文化使命的问题,需要探讨的地方很多,这里只能做粗浅的尝试。应当继续尊崇传统艺术或经典艺术,但务必注重发掘其对于当代生活的创造性能量;同时,更应当关注当代人已经和正在创造的产业型艺术、事业型艺术和网络型艺术及三者的交融状态,从中挖掘出对于生活的创造性能量,也就是要从各种艺术形态中激发起当代生活所需要的、走向未来的创生感来。明确了以上的观念,在从事或参与具体的艺术管理实践时,就会更加务实。

八、阅读与思考

艺术管理作为学科,其主要内容之一在于大量艺术管理案例的讲授

和付诸管理实践的操作过程。讲解、分析古今中外的艺术管理实例,包括一般工商管理、行政管理的案例,恰是艺术管理的经常内容。按照当前我国艺术门类的管理实践划分,这类案例可以涉及音乐、舞蹈、戏剧、电影、电视剧、美术(含书法)、设计(含建筑)等艺术门类。例如,一次当代艺术主题展,就需要预先综合考虑如下多重要素及环节,如主题策划,资金筹集,艺术家及其作品方案的征集和遴选,艺术品的创作、装裱、制作与运输,艺术品评论,艺术品营销,展览宣传等。这就需要艺术管理者承担起相关的管理任务和职责。当众多管理者学会运用一定的艺术管理理论和方法,去合作完成既定的艺术品展演目标、实现成功的艺术营销时,艺术管理作为学科,其理论与实践交融的特点就体现出来了。

在艺术营销方面,《文化艺术营销管理学》一书调整了传统的"4P"营销模式,即产品(Product)、价格(Price)、位置(Place)和推广(Promotion),转而提出了新的"3P+C"模式,这就是价格(Price)、产品(Product)、位置(Place)和传播(Communication)。这里把过去的推广改为传播,而传播本身则包含4要素即广告、个人销售、促销和公共关系。[①] 可见它已经将以往单向的广告式推广要素,柔化为以用户需求为核心的更加全面系统而又平易近人的公共传播方式了。该书还介绍了一些中国艺术管理中的案例,贴近中国艺术管理者的实践操作需要。

① [加拿大]弗朗索瓦·科尔伯特、林一等著:《文化艺术营销管理学》(第四版),北京:北京大学出版社,2017年,第17—22页。

第十章

艺术教育

艺术教育作为应用理论艺术学之一,是关于艺术技能和艺术知识传授的学问和操作能力。艺术教育(或艺术教育学),作为关于艺术技能和艺术知识的传授及其实践的学科,面向的是已经成为艺术行业的艺术教育界。

一、对于艺术教育学科的质疑

关于艺术教育学科,同样可以接触到一些质疑性意见以及争议。这些质疑性意见概括起来就是:艺术教育更多的是一种带有艺术技能和艺术知识的传授过程,因而很难成为一门独立的学科。

而相应的争议性意见在于,艺术教育即便算是一门学科,也更应该被列入教育学行列,更多的是教育学科的事情,而不应被视为艺术学的学科之一。

对上述质疑及争议,也可以做出简明的回应。艺术教育确实带有显著的艺术技能及艺术知识的传授特点,例如,音乐的演唱技能、舞蹈的身体运动技能、绘画的技巧、书法的笔法和墨法、戏剧的台词技巧等等,就是需要一定的天赋以及教师指导下的后天训练。不过,艺术教育仍然包含有艺术学、教育学、心理学、传播学、社会学等学科的一些理念,同时也包含有学术研究的成分,这是因为,这些学科理念的推演和实施过程存在着可以把握的普遍规律和特性。

至于艺术教育仅仅被归入教育学,也不过是一种虽然有着合理性但

总体看来较为狭窄的看法，因为，随着经济、社会和文化的迅速发展，当前艺术教育已经越来越深入地牵涉到人类社会生活的方方面面，远不止是艺术学和教育学可以涵盖的了。其实，把艺术教育视为一种多学科或跨学科领域，才是更为合理的。

再有一个质疑在于，艺术教育主要就是具体艺术门类的艺术技巧或艺术技能的练习，例如应当从小就练习一个具体艺术门类的技艺，例如音乐（某种器乐或声乐）、舞蹈（芭蕾舞、现代舞或民族民间舞等）、绘画、书法、摄影等，不必再去学习有关艺术的理论、艺术史、艺术批评等艺术论史评的内容。这种看法确实看到了艺术技巧的基本作用，但忽略了这些技巧终究是服务于特定的艺术思想或艺术境界的开创的。假如不从艺术理论、艺术史和艺术批评等方面去进一步考察艺术技巧的地位和作用，再熟练的技巧训练也难以走远。

二、艺术教育的学科属性和研究对象

艺术教育的学科属性在于，它是一门关于艺术技能和艺术知识的传授及其实践的跨学科领域，涉及艺术学、教育学、心理学、传播学、社会学、经济学等学科之间的相互交融。

艺术教育的研究对象在于，艺术技能和艺术知识的传授的普遍规律和特性，以及这种传授的实践操作过程本身。这样，艺术教育的研究对象由相互难以分离的三个层面组成。

第一层面为艺术理论基础教育。这是艺术理论、艺术史和艺术批评等基础理论艺术学以及相关艺术门类学的艺术理论基础教育层面，要求将一般艺术理论、艺术史和艺术批评知识传授给学生，使其对基础理论艺术学有所了解和掌握，以便向其传授艺术技能和艺术知识。同时，还要求将音乐学、舞蹈学、美术学、电影学和电视艺术学等相关艺术门类学科知识加以重点或专门传授，这是为了适应大学、中学、小学和幼儿园等各层面学校对具体的艺术教育课程师资的特定需要。从目前各层次艺术教育课程系统看，主要有"音乐""美术""书法"和"艺术"等艺术教育课程，它们需要相应的课程教学师资承担艺术教育任务。这里的"艺术"课是指

我国某些省、市的中学陆续开设了传统的"音乐""美术""书法"等艺术课程之外的"艺术"课,并使用相应的"艺术"课教材。该课呈现出多种艺术门类之间的综合性和交融性,这就是尽力将音乐、美术、书法、戏剧、电影和电视艺术等多种门类艺术教育综合起来。这个层面的主要任务就是将"美的艺术"及其审美观念在受教育者内心滋长,因而属于艺术教育学科的导向型层面,也可以说成为整个艺术教育学科的鲜亮"底色"。

第二层面为艺术传授教育。这是关于艺术技能和艺术知识的传授的普遍规律和特性的层面。这个层面属于艺术教育的中介的和核心的层面,它处理艺术教育从艺术基础理论到艺术传授实践之间的衔接和转化过程。它一方面考虑将艺术基础理论融化到艺术实践中,另一方面致力于从艺术实践中提取相关经验以便补充进艺术基础理论系统之中,从而成为沟通和连接艺术基础教育层面与艺术教育实践操作层面之间的关键性中介环节或核心层面。而正是在这个层面中,艺术学、教育学、心理学、传播学、社会学、经济学等跨学科知识交融,会成为艺术教育学科的常态。

第三层面为艺术教育实践操作过程。这是艺术技能和艺术知识的传授过程。这个层面属于艺术教育的基础层面,它要求受教育者在经历了艺术基础理论教育层面和艺术传授教育层面后,能够通过实验性艺术教育实践操作过程,切实掌握艺术传授的理念、知识和技能,成为新一代艺术教育专家或艺术教育师资。这个层面的艺术教育资源相当丰富,它们大多存在于艺术教育者的实际经历、实践经验和口述材料之中,需要加以挖掘和整理。

上面三个层面的划分其实远不完全,因为当前艺术教育实际上早已成为一项立体的工作,各层面之间往往相互渗透,特别是当前互联网时代日新月异的各种网络技术与平台,已经成为和正在成为艺术教育的丰厚的日常资源。包括教室电视机、互联网课程系统、个人电脑及手机在内的多种网络手段,成为受教育者在艺术教育过程中的经常选择。而这种选择往往以立体的和多维度的方式形塑着受教育者的身体与心灵。

三、 艺术教育的研究方法

艺术教育既然是由多层面构成的跨学科领域,它的研究方法就应当是多种多样的,至少涉及艺术学、教育学、心理学、传播学、社会学、经济学等学科。

艺术教育的艺术学研究方法,是指在艺术教育中起到基本作用的理论艺术学研究方法和相关门类艺术学研究方法,也就是指一般艺术理论、艺术史和艺术批评等研究方法,以及相关的音乐学、舞蹈学、戏剧学、电影学、电视艺术学、美术学、设计学等门类艺术学研究方法。这应当成为艺术教育的主导方法,因为只有准确地理解和掌握艺术、艺术品及其艺术精神,才会在这种有关人类精神或人类灵魂的象征系统的传授中找到方向和把握主动权。艺术学研究方法可以帮助受教育者深切领会如下一条既平易而又深刻的艺术教育原理:艺术的传授不同于一般技能或能力的传授,它是一种包含精湛的技能、精深的理念乃至精妙的意蕴在内的人类至深灵魂的传递过程。

艺术教育当然在很大程度上依赖于教育学研究方法,这就有艺术教育学。艺术教育学是教育学一般原理在艺术教育中运用的结果,由此可见这种研究方法应当成为艺术教育的核心方法。艺术教育的核心任务就是让艺术技能、艺术知识成功地传授给受教育者,甚至让其中一部分受教育者将来成为艺术教育的专家(即教师)。

艺术心理学也是艺术教育的主要研究方法之一,它实际上以教育心理学和艺术心理学相互交融的方式,处理艺术品蕴含着的心理过程以及受教育者在艺术活动中的心理过程问题。当然,这里面实际上包含两个相互交融的层面:一个层面是与艺术品紧密联系的艺术家创作心理、观众的接受心理以及艺术品中人物的心理世界等,这就是有关艺术家、艺术品和观众心理的研究;另一个层面就是受教育者在接受艺术时的心理世界,这是有关受教育者的艺术心理的研究。艺术教育中的艺术心理学研究方法要求对这两方面都展开综合的研究。

在当前互联网时代,随着多种新媒体、融媒体、跨媒体等传播平台竞

相介入艺术教育过程,艺术传播学成为艺术教育的一种主要研究方法是毫不令人奇怪的。传播学研究方法被引入艺术教育,一方面有助于受教育者了解各种传播媒介在艺术创作、艺术品和艺术接受等过程中所起的作用,另一方面有助于受教育者主动利用这些传播媒介手段去实际地实施艺术教育。

艺术社会学是指有关艺术的社会意义的研究方法。它至少涉及两个层面:一个层面是艺术品所蕴含的社会意义研究,例如伟大艺术、艺术经典、艺术传统、艺术时尚等往往具有深刻的社会内涵,假如不联系它们所生成的社会环境就难以说清道明;另一个层面是艺术接受者的社会环境和社会身份介入研究,例如人们在面对艺术品时,往往不由自主地让自身的社会环境因素和社会身份因素发生这样或那样的影响。

在当前的艺术教育中,艺术经济学并非可有可无的研究方法。艺术教育需要动用大量资金、高技术设备以及专门人才的协作等人力与物力,因而艺术经济学方法的介入也就应当成为一种常态。同时,鉴于当前艺术发展越来越涉及商业、商品、市场、投融资、消费等经济学问题,引进艺术经济学研究方法也成为一种必然。

四、艺术教育的实质和要素

艺术教育的实质,说到底,是指作为人生重要素养的艺术感的涵濡。"艺术感"或"艺术感觉"一词,初见于拉尔夫·史密斯的《艺术感觉——审美教育研究》(*The Sense of Art: A Study in Aesthetic Education*,中译为《艺术感觉与美育》)一书。该书主张艺术教育与审美教育几乎就是一回事,是可以彼此互换的术语,其目的在于开发年轻人的"艺术感觉":"审美教育主要是培养和发展年轻人的艺术感觉,这种感觉会驱使他们看重以往的艺术杰作以及这些艺术杰作展示出的种种'艺术优质'。"[①]而"艺术优质"则是指艺术品所具有的最大限度地提供最有价值的体验的能力

① [美]拉尔夫·史密斯:《艺术感觉与美育》,滕守尧译,成都:四川人民出版社,1998年,第2页。

以及所展示出的多种多样的审美性质和意义。这种把艺术教育视为"艺术感觉"的培育的主张颇具合理性,因为它准确地抓住了受教育者的主体审美感觉能力培育在艺术教育中的基本地位。不过,这种"艺术感觉"能力还需要进一步拓展,从整个人生的审美感觉或艺术感觉的培育着眼。这样,有必要进一步提出人生艺术感的涵濡问题。

人生艺术感涵濡,是指以艺术品美感为中心的、对人的生活过程的审美价值的直觉能力的养成过程。涵濡,这里是指对个体心理的一种长期的潜移默化的持续濡染、感发及浸透过程。对艺术品的审美感受能力的涵濡,是人生艺术感涵濡的中心和基础,由此拓展到自然美感、社会美感、科技美感、宇宙美感等的涵濡。它们可以共同组合成为一个人生艺术感的同心圆构造:艺术美感为圆心,由此拓展或传导到自然美感、社会美感、科技美感、宇宙美感等不同圈层的涵濡之中。自然美感以其天然和纯洁而受到人类的喜爱,但往往无法直接透视人类心灵状况,并且容易受到自然环境的侵蚀。社会美感是人类生活的本质力量的直接呈现,但总是变动不居。科技美感带给人类奇妙的想象力图景,但毕竟是科技活动中的辅助力量。宇宙美感可以拓宽人类生存环境的广漠浩瀚之感,不过总是过于浩渺难寻。相比而言,艺术品美感或艺术美感由于更具稳定性、集中性及更贴近人类心灵,因而可以处在人生艺术感的中心位置(见图10-1)。

图10-1 人生艺术感的同心圆构造

在这个人生艺术感的同心圆构造中,艺术美感始终处于其他美感的交互渗透的中心点上,向四周起到辐射与凝聚的作用。

这里主张艺术美感在人生艺术感的同心圆构造中处于中心地位,想必会引发质疑。确实,一方面,置身于当前文化产业、消费文化中商业、市场或其他实用利益元素的主导语境下,强调艺术活动及艺术教育都需要维护艺术及审美的中心地位,以便保障艺术活动中人类想象力的自由游戏的顺利进行,具有无可争议的合理性;但另一方面,假如因此而过度渲染艺术及审美的超凡脱俗功能,甚至遗忘艺术及审美本身对现实生活的依赖性,那就会走向另一种偏颇了。因此,在坚持艺术美感在艺术教育中的中心地位时,需要同时对艺术及审美本身保持必要的辩证性反思立场:既看到艺术及审美带来的人生美感特有的"解放"性质,也要清醒地认识到,在当前商业、市场及其他实用利益驱动下,看起来无功利的艺术及审美本身也可能沾染上功利化的铜臭味,与此同时,对其的过度张扬也可能会营造出一种脱离现实的自欺欺人的主观幻觉世界。合理的方式在于,重视艺术及审美的中心地位,同时又自觉地保持经常的反思、批判或自反态度,特别是始终将艺术及审美置于现实的生活世界去审视。

考察艺术教育的要素,需要从艺术教育的研究对象的三层面出发,也就是综合考虑艺术理论基础教育、艺术传授教育和艺术教育实践操作过程等三个方面。同时,还需要将艺术品教育视为艺术教育的中心环节,并且将有关艺术品层面构造的理论运用到艺术教育要素的划分中。这种艺术品层面构造理论认为,艺术品由艺术媒介、艺术形式、艺术形象、艺术品质和艺术余衍等五个层面构成。[①] 结合艺术教育研究对象的三层面和艺术品五层面构造论,可以见出艺术教育的基本要素(不限于此)。

一是艺术史论评素养养成。这是指向受教育者传授有关艺术理论、艺术史和艺术批评的系统知识,帮助其涵养相关艺术史论评的主体素养。这其中,既包括一般艺术理论、艺术史和艺术批评等理论艺术学素养,也包括音乐学、舞蹈学、戏剧学、电影学、电视艺术学、美术学和设计学等具

① 艺术品层面构造五层面说,见我主编的《艺术学纲要》,北京:高等教育出版社,2015年,第80—87页。

体门类艺术学素养。这种艺术史论评素养应当成为艺术教育者主体素养的主导要素。

二是艺术媒介与形式认知。这是指向受教育者传授有关艺术品的艺术媒介层面与艺术形式层面的专门知识,使其形成艺术品的媒介和形式识别素养。每一部艺术品都分别属于音乐、舞蹈、戏剧、电影和美术等不同艺术门类,而每个艺术门类内部还有更详尽的分类,例如舞蹈中的汉唐舞、民族民间舞、芭蕾舞、现代舞、拉丁舞等类别,美术中的国画、油画、版画、雕塑、实验艺术等种类,它们各有其独特的艺术媒介和艺术形式因素,这是需要长期反复传授和自觉涵养的,属于艺术教育者主体素养的基础要素。

三是艺术形象及品质体验。这是指向受教育者传授有关艺术品的艺术形象和艺术品质的直觉素养。凡是成功的艺术品必然会创造出生动感人的艺术形象,进而体现出令人景仰的审美品质。这应当成为艺术教育者主体素养的又一基础要素。

四是艺术余意品评。这是指向受教育者传授有关中国艺术品的艺术余衍层面的专门知识,形成中国艺术品特有的艺术余意品评素养。按照中国艺术美学传统,不朽的艺术或艺术杰作总是蕴含着仿佛无尽的余意,可令观众回味不已,乃至潜移默化地濡染其日常生活。这应当成为艺术教育者主体素养的一个高级要素。

五是艺术传授经验分享与实践。这是指向受教育者分享艺术传授经验以及实践操作技能,帮助他们在艺术教育实训、实践操作中不断体验、比较、总结和反思,进而成长为新一代的艺术教育者。

艺术教育的要素其实远不限于上述所列。例如,艺术传授过程组织素养也是值得重视的,这就是艺术教育者与受教育者之间应当建立一种相互信赖、相互沟通、相互融洽的互动关系,以便确保艺术教育过程成为受教育者的一种自我激励、自我觉醒和自我跨越的体验过程。

五、艺术教育的路径及种类

艺术教育的路径,主要是从实施艺术教育的社会场所和环境来说的。

在这个意义上讲,艺术教育可以有四条路径。

第一条路径是学校艺术教育,这是指利用学校平台去实施艺术教育。这种艺术教育形态又包含两类:一类是学校艺术专业教育,即是指对具有艺术天赋或特长的少数学生实施以艺术为未来职业的专门教育;另一类是学校艺术素养教育,这是指对不具备艺术天赋或特长的多数学生实施以艺术为业余兴趣的素养教育。

第二条路径是社会艺术教育,这是指利用社会艺术团体或艺术机构而实施的艺术教育,其中也可能包含两种类别:一种是社会艺术专业教育,另一种是社会艺术素养教育。

第三条路径是家庭艺术教育,这是指利用家庭环境条件去实施艺术教育,这里面也可能包含家庭艺术专业教育和家庭艺术素养教育。

第四条路径是自我艺术教育,这是指个体自觉地或非自觉地利用相关环境条件对自我实施艺术教育的过程,也可能包含个体艺术专业教育和个体艺术素养教育两类。

从更加宽广的范围看,艺术教育还可以包括特定时代的社会环境对受教育者所产生的不由自主的濡染或影响,例如《京华烟云》中所描写的故都北京文化艺术遗产及其厚重的民俗文化氛围,对主人公姚木兰性格长期潜移默化的形塑。这就没有列入上述艺术教育路径中。

相比而言,学校艺术教育、社会艺术教育和家庭艺术教育等三条路径是艺术教育的主路径,但自我艺术教育路径才是关键和核心。因为,上述三条艺术教育主路径只有通过自我艺术教育路径才最终起作用。

艺术教育的种类,主要是从实施艺术教育的艺术品门类或相关跨门类特点来说的。在这个意义上讲,艺术教育有如下种类。

一是音乐艺术教育,这是指以音乐作品为主导的艺术教育。其中当然有可能涉及相关的艺术门类如文学、舞蹈、戏剧等。

二是视觉艺术教育,这是指以视觉艺术如国画、油画、版画和雕塑等作品为主导的艺术教育。

三是书法艺术教育,这是一种特别能够体现中国文化艺术传统的艺术教育种类。

四是综合艺术教育,这是指以戏剧、电影和电视艺术等作品为主导的

艺术教育。

五是跨媒体交融艺术教育,这是指突破传统艺术门类界限同时运用多种艺术媒介手段的艺术教育。

六是一般艺术教育,这是指按照艺术学理论原理而实施的、包含多种艺术门类作品及其普遍规律在内的艺术教育。

六、艺术教育与美育的关系

一种流行的误解在于,把艺术教育直接看作美育(审美教育的简称),或者把美育直接理解为艺术教育。准确的理解在于,艺术教育与美育既有一定的共通点,又有一定的差异。

艺术教育与美育的共通点在于,它们都依赖于审美与艺术手段去对受教育者实施教育。

艺术教育与美育的差异在于,艺术教育更多地属于艺术门类的技能及知识的传授,美育更多地属于信仰及人格涵养引导下的艺术门类技能及知识传授。这就是说,艺术教育要加上信仰及人格涵养的引导,才能与美育相提并论。蔡元培倡导并推进"美育代宗教",恰恰正是表明他相信美育不限于艺术教育,而是与个体的信仰(宗教替代品)养成紧密相关的。

进一步分析见本章第八节相关内容。

七、艺术教育问题探讨之一: 美育树信仰

说到大学美育的目标,一个流行的见解在于,美育旨在培养个体的健康的审美趣味,或者至多是培育健康的人格。这种表述当然没错,但细究起来,却实在是没有点到真正的关键处。一旦追寻中国现代美育思想的源头,特别是诊断当前互联网时代大学美育的症候,就会发现上述流行观

点确实到了需要认真纠正和果断改变的时候了。①

在被称为互联网时代的当今时代,大学美育应当怎样做,是从事这项工作的大学美育同行们共同关心的问题之一,甚至说开来看,也同时是大学生及其家长普遍关心的热门话题之一。人们已经知道,今天这个互联网时代有它的独特特点:几乎整个人类社会都被置于互联网的运作与控制中,被它诱惑、影响、支配、建构或形塑,直接地或间接地,你甚至无法逃避也无处逃避。它所展示的即时传播、大量信息、个人化、碎片化、信息过剩以及特别重要的双向互动功能等,前所未有地满足了人人都有知情权和话语权的需求。特别是随着"网生代"成为大学生群体中的主干,这些年轻人的全部社会生活似乎都立基于无所不在的互联网。这就对当前大学美育的目标提出了新的更高的要求。

(一)"网生代"大学生的信仰问题

说到"网生代",通常是指生长于互联网时代并习惯于运用互联网去从事日常生活、学习乃至追寻人生意义的一代人或数代人。而鉴于当前大学在校生(以下一律简称大学生)中的大多数都可以列入"网生代"的行列,因而"网生代"大学生无疑已成为当前大学美育的主要对象。

探讨互联网时代大学美育的对象——"网生代"群体的特点,不妨从五年多前上映的故事片《搜索》谈起。该片讲述这么一件与互联网有关的网络直播新闻事件:都市白领叶蓝秋在意外查出淋巴癌晚期后几乎痛不欲生,在公交车上赌气拒不为一老人让座,并说出一时气话"要坐坐这儿",导致老人怒而按她气话所指,径直坐到了她的大腿上。这一幕碰巧被实习女记者杨佳琪及时跟拍而上传到互联网上,引发网民围观。这件看似偶发的事件,随即彻底改写了牵连其中的包括她自己在内的五位女性以及更多人的命运:叶蓝秋一下子变得声名狼藉,万念俱灰的她一心赴死;媒体新人杨佳琪则借机出名;她的上司、资深电视人陈若兮力图固守新闻道德,不幸遭遇职场与情场双失意;上市集团老总富豪沈流舒一家因此陷入不安的湍急漩涡中;沈流舒的阔太太莫小渝居然选择从被人们

① 本节内容主要依托我的论文《美育树信仰——互联网时代大学美育的目标》(《美育》2018 年第 5 期)而成。

羡慕加嫉妒的婚姻中逃出；沈流舒的年轻女秘书唐小华则借机成功上位；失业且负债的婚庆公司打工仔杨守诚获得意外之财，在伴随叶蓝秋逃逸过程中竟无法自拔地爱上了她……这则网络直播新闻产生了一种类似"蝴蝶效应"的神奇后果。这么一件偶发小事，由于互联网特殊的发酵作用，竟然迅速演变成一桩轰动性的社会大事件，导致所有相关人物的命运都被改写，而其中如鱼得水的受益者则是年轻的"网生代"个体，如媒体新人杨佳琪和富豪女秘书唐小华。

这里叙述的虽然不是大学校园事件，但在互联网业已深深嵌入全社会各个角落的当今时代，却对大学教育特别是大学美育应当怎样开展，发出了一种普遍性的警示。警示之一在于，正像叶蓝秋在公交车上的遭遇那样，一名普通大学生的日常生活和学习都可能处在互联网的无所不在的规训之中，他不可能轻易挣脱网络的这种可怕规训乃至残酷惩戒。叶蓝秋是由于刚刚得知自己身患绝症才在一瞬间出现心理抑郁问题，此刻她本来就已经成为"精神病人"，但在互联网的无情曝光的摧残之下，这个本应受到特殊同情和关怀的"病人"却在一瞬间被网络公共舆论"打成"了道德败坏之人，从而立即坠入万劫不复的道德深渊。警示之二在于，也正像叶蓝秋在走投无路之下最终选择自尽一样，处身于互联网中的普通大学生，容易在网络的强大规训之中突然变成千夫所指的焦点性人物，以异乎寻常的速度迅速迷失自我，并且难以找到自我拯救的有效途径，从而轻易走上绝路。其自我迷失的焦点就在于，在网络世界的无情打击下，作为个体生存之根基的信仰容易失落，从而可能遭遇深重的信仰危机。

在此情形下，互联网时代的大学美育该怎样做？有两种可能的选择方案。一种方案在于，把互联网视为"万恶"之源，要求大学生们断然舍弃互联网而回归过去的无网年代。这显然办不到，因为整个当今世界及其时代潮流，已经强行将包括大学生在内的全球居民置于国际互联网的无所不在的网络框架之中了，并不断形塑他们，因此大学美育要主动甩开互联网而自行其是或另搞一套，显然是行不通的。这就使得我们只能采取另一种方案，这就是，当今时代大学美育不仅不能脱离互联网的作用自行其是，反而恰恰需要利用互联网来进行。这就是说，互联网时代的大学

美育,要善于利用学校教育方式,当然也要利用互联网所提供的便利,对受教育的网生代大学生实施美育,这种美育的重心在于培育大学生以信仰养成为核心的艺术素养,使其成为高素养的文化公民。

如何针对互联网时代大学生的生存和学习的特点而实施以信仰养成为核心的大学美育?这本来是见仁见智的事,这里也不妨提出几点建议供参考。①

(二)大学美育突出反思性

首先应指出的是,在美育的性质上,当前互联网时代的大学美育应当特别突出大学美育的反思性特点,也就是突出对互联网的规训的拆解、批判或抵抗作用。过去时代的大学美育面临的普遍问题在于,美育资源较少甚至较为贫乏,需要积累、集中或开发优质资源以开展美育。而在当今互联网时代,当一名普通大学生都可以从互联网的几乎无所不有的美育资源中获取自身需要的养分时,大学美育的重心就应当稍作调整,从美育资源的提供转变成美育资源的甄别、选择或反思了。

确实,如今的互联网上美育信息已经十分丰富,审美与艺术知识则格外丰盈,查询和学习空前便捷,但与此同时,又错漏百出,误导现象十分严重,有如诗人穆旦在《出发》中所说的:"你给我们丰富,和丰富的痛苦"。针对互联网上的过剩信息容易给人带来"丰富的痛苦"这一弊端,大学美育应善于引导大学生养成辨识、质疑、反省或批判美育知识的态度,也就是对古今中外已有美育方式采取一种习惯性的反思态度。应在迈克尔·波兰尼所谓"显性知识"与"隐性知识"的结合上更加突出"隐性知识"的优先地位,强化"个人知识"的培育。

(三)大学美育注重经典

进一步看,在美育资源及手段上,当前互联网时代大学美育应当致力于强化大学美育的经典性特点。

互联网上美育资源及手段高度先进、便捷、丰富,大学生都能随时从网上获取自己感兴趣的东西,以往高深和难以企及的知识如今变得通俗

① 本节内容原为 2018 年 1 月 16 日在 2017 北京市高等学校艺术教育科研论文报告会上的发言,此次做了修改和扩充,特此说明。

和俯拾即是了。但是,这些可以随时拾取的东西往往具有低俗化、游戏化、休闲化、娱乐化等特点,甚至垃圾遍地,以次充好,误人子弟。有鉴于此,用作大学美育手段的艺术作品鉴赏及其环境培育都应当具有经典性,也就是要把那些经过时间检验以及当代人的理性反思后仍然具有典范地位的东西教给学生。不过,需要看到,艺术经典跟艺术时尚潮流所看好的东西并不一定一致。与那些低俗艺术作品总是给人以轻松愉快不同,经过反思后的艺术经典给人的有时可能不是快感而恰恰是痛感,也即不是舒适而是沉重,不是麻木而是启迪。正像美国当代批评家布鲁姆所主张的那样,经典"文本给予的不是愉悦而是极端的不快,或是一个次要文本所不能给予的更难的愉悦"。"成功的文学作品是产生焦虑而不是舒缓焦虑。"①但这种来自经典的"极端的不快"体验,由于加入了当代审美理智的精心过滤、筛选或凝练,往往可以唤醒或强化公众的社会关怀之责任感和个性涵养之自觉性。

说到艺术经典,今天的大学生可能会同时与至少四大类艺术经典形态相遇:一是先秦至清代的中国古代优秀传统文化艺术品;二是清末民初以来的中国现代文化艺术品;三是20世纪50年代以来的中国当代文化艺术品,特别是改革开放以来的当代文化艺术品;四是"西学东渐"以来的外国优秀文化艺术品。可见在理论上讲,一名普通大学生完全有条件同时接受到来自多重美育资源的日常熏陶。

中国古典优秀文化艺术品,确实应当成为当前互联网时代大学美育的宝贵资源之一。《红楼梦》第23回写贾宝玉和林黛玉在"三月中浣"的春情萌动时节在大观园里共读当时的"禁书"《西厢记》,产生了深切的共鸣:

> 宝玉听了喜不自禁,笑道:"待我放下书,帮你来收拾。"黛玉道:"什么书?"宝玉见问,慌的藏之不迭,便说道:"不过是《中庸》《大学》。"黛玉笑道:"你又在我跟前弄鬼。趁早儿给我瞧,好多着呢。"

① [美]哈罗德·布鲁姆:《西方正典:伟大作家和不朽作品》,江宁康译,南京:译林出版社,2005年,第21、27页。

宝玉道："好妹妹，若论你，我是不怕的。你看了，好歹别告诉别人去。真真这是好书！你要看了，连饭也不想吃呢。"一面说，一面递了过去。林黛玉把花具且都放下，接书来瞧，从头看去，越看越爱看，不到一顿饭工夫，将十六出俱已看完，自觉词藻警人，余香满口。虽看完了书，却只管出神，心内还默默记诵。

宝玉笑道："妹妹，你说好不好？"林黛玉笑道："果然有趣。"宝玉笑道："我就是个'多愁多病身'，你就是那'倾国倾城貌'。"林黛玉听了，不觉带腮连耳通红，登时直竖起两道似蹙非蹙的眉，瞪了两只似睁非睁的眼，微腮带怒，薄面含嗔，指宝玉道："你这该死的胡说！好好的把这淫词艳曲弄了来，还学了这些混话来欺负我。我告诉舅舅舅母去。"说到"欺负"两个字上，早又把眼睛圈儿红了，转身就走。宝玉着了急，向前拦住说道："好妹妹，千万饶我这一遭，原是我说错了。若有心欺负你，明儿我掉在池子里，教个癞头鼋吞了去，变个大忘八，等你明儿做了'一品夫人'病老归西的时候，我往你坟上替你驮一辈子的碑去。"说的林黛玉嗤的一声笑了，揉着眼睛，一面笑道："一般也唬的这个调儿，还只管胡说。'呸，原来是苗而不秀，是个银样镴枪头。'"宝玉听了，笑道："你这个呢？我也告诉去。"林黛玉笑道："你说你会过目成诵，难道我就不能一目十行么？"①

随后又叙述林黛玉一个人聆听《牡丹亭》唱段时，不禁回想起此前的那一系列相关的阅读体会，产生了更加丰富的诗意联想：

这里林黛玉见宝玉去了，又听见众姊妹也不在房，自己闷闷的。正欲回房，刚走到梨香院墙角上，只听墙内笛韵悠扬，歌声婉转。林黛玉便知是那十二个女孩子演习戏文呢。只是林黛玉素习不大喜看戏文，便不留心，只管往前走。偶然两句吹到耳内，明明白白，一字不落，唱道："原来姹紫嫣红开遍，似这般都付与断井颓垣。"林黛玉

① （清）曹雪芹、高鹗：《红楼梦》，中国艺术研究院红楼梦研究所校注，北京：人民文学出版社，1992年，第325—326页。

听了,倒也十分感慨缠绵,便止住步侧耳细听,又听唱道是:"良辰美景奈何天,赏心乐事谁家院。"听了这两句,不觉点头自叹,心下自思道:"原来戏上也有好文章。可惜世人只知看戏,未必能领略这其中的趣味。"想毕,又后悔不该胡想,耽误了听曲子。又侧耳时,只听唱道:"则为你如花美眷,似水流年……"林黛玉听了这两句,不觉心动神摇。又听道:"你在幽闺自怜"等句,亦发如醉如痴,站立不住,便一蹲身坐在一块山子石上,细嚼"如花美眷,似水流年"八个字的滋味。忽又想起前日见古人诗中有"水流花谢两无情"之句,再又有词中有"流水落花春去也,天上人间"之句,又兼方才所见《西厢记》中"花落水流红,闲愁万种"之句,都一时想起来,凑聚在一处。仔细忖度,不觉心痛神痴,眼中落泪。①

林黛玉符合作家对完美的读者的理想设定,从其阅读体验中,我们可见出古代经典艺术所产生的意味深长的魅力。

同时,从人们对吴昌硕、齐白石、黄宾虹、潘天寿等画家的花鸟画或山水画的欣赏,则可以见出清末民初以来面对西方绘画的强势冲击而寻求振兴的中国传统艺术在现代实现自身的转型再生的强大生命力。路遥的长篇小说《平凡的世界》里的孙少平,十分喜爱19世纪欧洲及苏联的文学作品,从这些外国文学艺术品中获得了新的"诗情"。这一点可以见出外国文化艺术品的美育价值。至于中国当代文化艺术品的美育价值,只要提提观众从电影《芳华》里重温《草原女民兵》《英雄赞歌》《驼铃》《绒花》等歌舞作品的情景就清楚了。尽管它们是否都算得上"经典"或许还有争议,但有一点是可以肯定的:对那些"文化大革命"后期和改革开放初期的亲历者来说,该片结尾时缓缓播放而不绝如缕的《绒花》这首歌,可以唤起对一个令人激动的纯真年代的亲切回忆,尽管年轻的大学生观众可能难以沉浸其中。大学生们所喜爱的,则可能是另一些艺术作品,例如更体现当今时尚潮流的美剧和网剧等。

① (清)曹雪芹、高鹗:《红楼梦》,中国艺术研究院红楼梦研究所校注,北京:人民文学出版社,1992年,第327页。

当美育资源异常丰富时,特别是当互联网时代流行趣味有可能左右大学生的爱好时,大学美育就需要主动地加以选择和优化组合了。而在此时,突出艺术经典在大学美育过程中的优先价值,就具有了必要性。这种经典优先性所要达到的目标,与其说仅仅在于满足大学生的日益增长的审美需求,不如说指向更高而又更根本的美育目标——大学生的信仰构成的优化。

(四)大学美育的目标在于信仰养成

这就需要看到,从根本上说,在美育目标上,互联网时代的大学美育应当以培固信仰为要务。如果说,"网生代"大学生的日常生活方式常常受到网络共同体的挤压或扭曲(当然这一点是与网络共同体的自由紧密相连的),导致人生信仰迷失的痛楚,特别是互联网上的美育资源及手段常常破除已有的规范和信仰而造成人生信仰的缺失,那么,大学美育的目标就应当是优先或重点培育大学生的与艺术兴趣紧密结合的人生信仰或信念。

按照蔡元培以来有关大学美育的阐述,美育的目标首先应当落实在个体高尚人格的养成上,尽管这还不是美育的终极目标。在蔡元培看来:"美育之实施,直以艺术为教育,培养美的创造及鉴赏知识;而普及于社会。"这里说的是美育的主要任务。而美育的方式则依赖于包括大学在内的多种机构,"是故东西各国,莫不有国立美术专门学校、音乐院、国立剧场等之设立,以养成高深艺术人才,以谋美育之实施与普及,此各国政府提倡美育之大概情形也"。而他理想中的"美育之目的,在陶冶活泼敏锐之性灵,养成高尚纯洁之人格"。[①] 显然,美育的目标在这里是被明确地规定为"高尚纯洁之人格"的"养成"。

不过,这还不能代表蔡元培完整的美育目标建构。这就需要重新考察他在"五四"时期提出的"美育代宗教"之说。应当讲,这是一个重要而又待落实的审美现代性规划。一方面,它之所以重要,是由于它的制订凸显出美育的重要性(可取代宗教信仰);而另一方面,它之所以停留在待

① 蔡元培:《创办国立艺术大学之提案(摘要)》,《蔡元培美学文选》,北京:北京大学出版社,1983年,第169页。

落实的或者说未完成的水平上,是由于它因历史局限暂时忽略了实现信仰所必需的中国传统资源——这就是以古典"心学"(含儒道禅等)为核心的中国古代文化传统。假如没有"五四"时期熊十力和梁漱溟等倡导的以儒学为代表的"心学"传统在现代的创造性转化,而只满足于从西方借鉴来现代美育观念和艺术手段等,那么大学美育就只能是舍本逐末,培育的很可能是空心人。

正是在蔡元培提出"以美育代宗教"命题之后不久,他所聘请的梁漱溟到北大讲授《东西文化及其哲学》(该书初版于1921年),后者才在中国哲学与西方哲学、印度哲学的比较视野中提出了中国哲学的信仰特质:与西洋文化"直觉运用理智"不同,中国文化的特点在于"理智运用直觉"。再后来,在抗日战争的连天烽火中,冯友兰在西南联大期间相继出版"贞元六书",建构起现代新儒家体系,从而为现代中国人如何传承传统信仰问题提供了一种方案。他关于哲学讲理而使人知、艺术不讲理而使人觉的观点,可以帮助我们领会中国传统艺术及诗教等的精髓。假如蔡元培的"美育代宗教"说能与后来梁漱溟和冯友兰等有关中国文化传统的探索相匹配,那就可能不失为富有意义的中国现代美育方案。

不过,今天提出这个看法也为时不晚:与其说当代中国人需要"美育代宗教",不如说更需要美育树信仰,这就是要通过美育手段去帮助受教育者重新树立发源于本民族传统根基上的人生信仰,也就是从艺术形象所创造的指向未来的审美意象中发现新的人生价值信念。假如说丧失本民族传统根基的现代中国人本来就需要重新树立新的人生信仰的话,那么,当今互联网时代的当代中国人就更应当优先看护或拯救容易在网络世界里被扭曲的个体灵魂。正因如此,蔡元培以来有关大学美育的目标之说,就需要重新予以完整的表述:大学美育的根本目标,与其说在于个体高尚纯洁人格的养成,不如说在于作为个体高尚纯洁人格之基础的个体信仰之养成。

落实到当前,互联网时代大学美育的目标,似乎就应当是在互联网成为社会生活的一个基本特质和全球多元文化艺术相互激荡的复杂情境中,帮助大学生在指向未来的审美意象中树立基于本民族文化传统的现世人生信仰。在这个意义上,美育永远不能简单地等同于旨在培育学生

艺术技巧和艺术兴趣的艺术教育,而是要让艺术教育服从于和服务于更高和更基本的个体信仰的养成。

当前推进大学美育,需要继承蔡元培有关"美育代宗教"的遗志,并且需要以美育树信仰的新姿态重新出发,将美育目标扎扎实实地指向大学生个体信仰的养成,再切切实实地通过调动多重美育资源,在与审美意象紧密结合中涵养大学生的信仰素养,以便为中华民族伟大复兴时代高素养公民人生信仰的养成,尽一份力量。假如继续把大学美育仅仅理解为培育大学生的审美爱好或艺术趣味,那必然是舍本逐末,如同丢了西瓜而捡了芝麻一样糊涂。只有切实找到个体信仰这一根本目标,互联网时代大学美育才会重新确立自己的方向和重心。

八、艺术教育问题探讨之二:文化领域创新人才培育的传统资源

随着"文化强国"建设进程的启动,造就"高素质文化人才队伍"和"抓紧培养善于开拓文化新领域的拔尖创新人才"等已成为我国高等教育的新任务,这时,文化领域的创新人才应当怎样培养的问题,就比以往任何时候都更加鲜明地凸显出来了。撇开文化的各个领域的创新人才培育各有其特殊性暂且不论,单说它们之间的相通处或一致性问题,就需要予以认真探讨。①

一般地说,这里的文化领域创新人才培育,主要涉及艺术学、文学、历史学、哲学、法学、教育学、管理学及其他相关学科门类的文化艺术类学科专业领域。在其中,艺术学学科门类下各学科专业,以及它与管理学、教育学、历史学、法学等相互交叉的领域的学科专业,如艺术管理、艺术教育、艺术传播、艺术遗产和艺术与文化创意,无疑是这里关注的重点。

(一)创新人才与创新素养

文化领域的创新人才培育的关键之一,在于个体的创新素养的养成。也可以说,创新人才的显著标志之一在于个体拥有自觉的创新精神或素

① 本节内容主要依托我的论文《传统人文精神砥砺与创新人才培育》(载《新疆大学学报》2013年第4期,第23—27页)而成。

养。按照"创新"(innovation)理论的首创者、经济学家约瑟夫·熊彼特(1883—1950)的论述,"创新"特别地依赖于企业家的一种独特的动机和精神。资本就是企业家为了实现"新组合","把生产指往新方向"以及"把各项生产要素和资源引向新用途"的一种"杠杆"和"控制手段"。按照熊彼特的观点,只有在实现了"创新"的"发展"情况下,才存在企业家,才产生利润,才有资本和利息。这时,企业总收入超过其总支出。这种"余额"或剩余就是"企业家利润"。在他看来,这种"企业家利润"正是企业家由于实现"创新"或生产要素的"新组合"而"应得的合理报酬"。①这种有关"创新"来自企业家的动机和精神的分析,为后来把握"创新"概念的内涵和实质提供了基本方位。可以说,创新人才最重要的素养就是创新精神或意识。由此看,"创新"就是从已知条件、要素或符号中组合出新形态或新产品的过程。而"创新人才"应是指富有创新精神并付诸实践的人,也就是善于利用已有条件组合出新知识、思想、方法或成果的个体。文化创新或艺术创新,显然就意味着从已知的文化或艺术条件、要素或符号中组合出新的文化或艺术形态或新产品的过程。

这样的理解如果有道理,那么文化创新人才培育的真正重心就是文化创新素养,而非文化创新技能。创新技能培育可以管一段,但不能管一辈子。创新素养养成不能管一时,但可能管一世。所以,与其培育创新技能,不如培育创新素养。技能解决的是简单工匠可以做的事情,但素养则是面向更高级的境界和更长远的目标。艺术创新人才培养需要聚焦于创新素养的养成。这种创新素养养成涉及个体成长和发展的若干方面。在此,不妨从中外文化传统中寻求创新人才素养养成方面的资源。

(二)创新素养的四种传统资源

在我看来,如下四方面的传统资源可以说是当今创新人才素养养成所特别需要的,这就是乘物游心、磨砖作镜、依仁游艺、想象完人。下面不妨简要论述。

第一,乘物游心。这一思想来自《庄子·人间世》的"乘物以游心"主

① [奥]约瑟夫·熊彼特:《经济发展理论》,何畏、易家祥等译,北京:商务印书馆,1990年,第73—74页。

张。庄子的原话是:"且夫乘物以游心,托不得已以养中,至矣。何作为报也!莫若为致命,此其难者。"据解释,"乘物"是说顺任事物的自然;"游心"是说心灵自由活动。"乘物以游心",是说"顺任事物的自然而优游自适"。① 庄子展望的是这样的理想境界:个体人生借助于顺任事物的自然,达到对事物和自我的优游自适。这里的"乘物",绝不是"人定胜天"意义上的那种以人的意志去驾驭、战胜或统治事物,而只是意味着洞悉事物的规律后加以尊重和顺应。这就是要让人不是去征服自然而是顺应自然。同理,"游心"也不是浪漫主义地听凭自我想象在事物中纵横驰骋,而只是指顺任事物自然而自由地遨游。所以,这里真正重要的不是战胜"物"而是尊重和顺任"物"。庄子的个体人生理想境界在于,人在事物中顺其自然的、无拘无束的想象性驰骋。这里凸显的是个体顺任自然的精神自由的重要性。

根据以庄子为代表的道家理念看今日创新人才素养的养成,对乘物游心的强调并不必然与创新人才的专业技能培育相矛盾。庄子讲述的《庖丁解牛》故事形象地阐明了这个道理。庖丁需要在实践中研习基本的解牛之"技",这种"技"的运用需要从一开始就服从于更高的"道"的引导。有了"道"的引导,才可以逐步达到类似于"以神遇而不以目视""以无厚入有间""游刃有余"等的赏心悦目境界。这一"技"与"道"完美统一的系列镜头,准确而生动地阐释了庄子信奉的"道进乎技"的道理。对庄子来说,真正高超的个体人生境界在于以"道"统"技","技"与"道"完美统一。而这个"道"不能以通常的理性方式获得,而需要在"乘物以游心"的想象态中获得。

乘物游心思想对今天创新人才培育的启示在于,任何创新人才都应具备个体自由精神,善于协调"物"与"心"的关系、"技"与"道"的关系,突出以"心"导"物",以"道"统"器"。只有在这种个体精神自由的境界中,真正的文化创新人才才能顺利成长。

第二,磨砖作镜。这一思想出自禅宗,说的是以静默及不修之修等精神去涵养人生技艺、磨砺个体心态及培育富有韧性的人生奋斗精神。冯

① 陈鼓应注译:《庄子今注今译》,北京:中华书局,1983 年,第 123—125 页。

友兰先生在《中国哲学简史》中就讲述过禅宗的"磨砖作镜"故事。马祖在南岳衡山静心"坐禅"时,看到怀让在磨一块砖头,开始时并不在意,没把这件看来稀奇古怪的事放在眼里。但见怀让一而再、再而三地磨那块砖头,他终于忍不住了,前去问道:"作什么?"怀让回答:"磨作镜。"马祖又问:"磨砖岂能成镜?"怀让再答:"磨砖既不成镜,坐禅岂能成佛?"这时,"马祖闻言大惊,于是拜怀让为师"。①

这段禅宗佳话,可对创新人才培育产生重要启示,这就是:行事要有强大的内心修为素养,以不修之修、无为而为的方式去实现目标。这里展现的是一种以静制动的静默的人生态度。创新人才需要从现实的直接的功利诉求中解脱出来,长久地专注于自己的无功利目标本身,这样才能抛弃种种杂务干扰而直达好奇心所锁定的目标本身。因此,磨砖作镜让我们看到了一种强大的不修之修的内心素养的重要作用。

磨砖作镜,传达出的还有一种富有韧性的人生态度。以通常的行为准则看,把砖头磨成镜子是完全不可能的事情。但怀让的行为典范地表明,只要胸怀磨砖就能成镜的内在意念,特别是以富有韧性的精神坚持不懈地重复做下去,就一定能取得成功。这一点可以给今天的创新人才培育带来启迪:创新来自富有韧性的探索态度。

第三,依仁游艺。这是对孔子提出的"志于道,据于德,依于仁,游于艺"(《论语·述而》)的成才规划的一种凝缩式概括。孔子这一主张突出的是个人成长历程中四个要素或阶段的重要性:志向于"道"、根据于"德"、依存于"仁"、畅游于"艺"。这样的四要素或四阶段大体概括了儒家向往的创新人才成长之道。真正的创新人才,应当立志践行人世间最基本的"道",以"德"为人生行为的准则,行事拥有"仁"的胸襟,善于在"六艺"中进行精神畅游。对此,孔子还提出了"兴于诗,立于礼,成于乐"等人生发展理想模式。

孔子开创并亲身实践的诸如树下习礼、农山言志、杏坛休坐、游于舞雩、叹于川上、诵诗奏乐等教学方式,正构成这种依仁游艺精神的具体实践方式。这既是艺术创造力的持续濡染过程,又是艺术自由精神的长期

① 冯友兰:《中国哲学简史》,涂又光译,北京:北京大学出版社,1985年,第299页。

涵养过程。这种濡染和涵养,是跨越了低级的知识积累和技能掌握的更高级的艺术人格培育。孔子喜欢观水,每逢大水必观,特别是常带领弟子观水。有次正带弟子观赏"东流之水",子贡问他:"君子所见大水,必观焉何也?"孔子回答说:

> 以其不息,且遍与诸生而不为也,夫水似乎德;其流也,则卑下倨邑必修其理,此似义;浩浩乎无屈尽之期,此似道;流行赴百仞之嵘而不惧,此似勇;至量必平之,此似法;盛而不求概,此似正;绰约微达,此似察;发源必东,此似志;以出以入,万物就以化洁,此似善化也。水之德有若此,是故君子见必观焉。①

这是说,水奔流不息地给予万物以生命却又不视为自己的功劳,就像德;它在高低曲直的地上流动,必遵循一定的道理,就像义;它广大无边且无穷尽,就像道;它流向百仞深的山谷而无所畏惧,就像勇士;用它作标准衡量别的东西必定公平合理,就像法;它盈满时不必用概来刮平,就像正人君子;它虽然自己柔弱却又注重细微处,就像明察之士;它一旦发源必定流向东方,就像有志者;它通过洗涤而让万物洁净,就像善于教化者。由于水具有这样的品德,君子当然逢水必观。② 孔子把本来没有任何思想意志的水比作德行高尚的圣人,这种"比德"之法既体现了他的"从游"式教学的艺术,更显示了这种教学所遵循的培育理念——人才培育的目的,正在于养成具有高尚人格的个体。在这里,任何专业技能的濡染是服从于并统合到人格养成中的。

儒家注重教师在"从游"中激发学生的兴趣和热情。孔子以欹器为例阐发"中庸之道"故事就颇能说明问题。他带领学生到鲁桓公的庙参观,看见一个容易倾覆的容器即欹器。孔子发挥说:"吾闻宥坐之器,虚则欹,中则正,满则覆,明君以为至诚,故常置之于坐侧。"他让弟子亲自动手试验,发现灌水后"中则正,满则覆",也就是灌水不多不少时欹器就端

① 王德明:《孔子家语译注》,桂林:广西师范大学出版社,1998年,第97—98页。
② 王德明:《孔子家语译注》,桂林:广西师范大学出版社,1998年,第97—98页。

正,一灌满就翻倒了。孔子随即感叹说:"呜呼!夫物恶有满而不覆哉?"哪有东西盈满了不倒下的呢?子路问他:"敢问持满有道乎?"孔子回答说:"聪明睿智,守之以愚;功被天下,守之以让;勇力振世,守之以怯;富有四海,守之以谦。此所谓损之又损之道也。"聪慧者反显愚笨,功劳盖世者十分谦让,勇冠天下者以胆小护身,富有四海者以谦卑守护,这就是所谓后退一步再退一步之道。① 根据具体问题情境及实物状况加以诱导,抓住机会激发弟子的好奇心,启发其运用已有知识去纵深思考,正体现了孔子"从游"式教育的特色及依仁游艺的精神。

根据上面所述依仁游艺精神,今天的创新人才培育应当注重依托个体内心的仁厚之德去濡染各种人生技能。在儒家那里个体内心的仁厚之德是统领人生专业技能的最高准则,正像在庄子那里个体内心的想象力素养及在禅宗那里个体内心的不修之修素养是真正的关键一样。

第四,想象完人。这个意思来自对爱因斯坦、怀特海和马克思的思想的一种综合。爱因斯坦有句名言:"想象力比知识更重要。知识是有限的。想象力可囊括世界。"他在这里当然不是简单地以想象力否定任何知识,而是强调以想象力去统领知识。只有在想象力的统领下,知识才能活起来,被纳入创新的轨道。而怀特海则发现:

> 青年人富于想象力,如果通过训练来加强这种想象力,那么这种富于想象的活力便很可能保持终生。人类的悲剧在于,那些富有想象力的人缺少经验,而那些有经验的人则想象力贫乏。愚人没有知识却凭想象办事;书呆子缺乏想象力但凭知识行事。而大学的任务就是将想象力和经验融为一体。②

这样,大学对青年人的想象力的培育就具有了至关重要的意义。他们两人从不同角度共同地突出了想象力对创新人才培育的首要作用。

马克思没有像其他论者那样单独标举个体的某一方面属性,而是着

① 王德明:《孔子家语译注》,桂林:广西师范大学出版社,1998年,第95—96页。
② [英]怀特海:《教育的目的》,徐汝舟译,北京:生活·读书·新知三联书店,2002年,第138页。

眼于个体的全部属性的同时满足的重要性。他强调:"人以一种全面的方式,就是说,作为一个完整的人,占有自己的全面本质。"①他追求的是"人的一切感觉和特性的彻底解放"②。因此,他提出了"完整的人"这一新的社会美学理想,强调对人的多方面乃至全部特性的总体实现或全面占有。"完整的人",就是"以一种全面的方式"去"占有自己的全面本质"的人。更重要的是,在马克思看来,他所提出的这种"完人"理想赖以实现的根本途径,不在于单纯的想象力的引导,而在于人类社会实践,而这才是想象力赖以产生并发挥作用的总体语境。

想象与完人在这里组合到一起,体现的是一种辩证交融:想象力要素与完整人要素对创新人才培育来说都必不可少。想象力是引导因素,完整人是最终目标,而连接它们的中介环节则是人类社会实践。

(三)当前的整合需要

当然,创新人才素养的养成资源不只涉及上面说的乘物游心、磨砖作镜、依仁游艺和想象完人这四方面,但这四方面应当是不可缺少的。当前,创新素养养成的关键在于如何按照当代新的创新人才培育需要去重新选择和整合这些传统资源。特别是在所谓"第三次工业革命时代",这四种传统资源可以在创新素养养成中发挥积极作用。

比较而言,源自道家的乘物游心素养代表着创新人才对万事万物的规律性的体认和顺任能力。这一点在当前很有意义:它启发人们,重要的不再是战胜自然规律,而是尊重和顺任它;不再是战胜他人,让自己出人头地,而是尊重他人并与其和谐共处,相互共生。这样的思想同今天我国的"生态文明"理念与"美丽中国"构想都是一致的。同时,这一思想也与里夫金在《第三次工业革命》里论述的教育任务的变革精神相通:"在一个全新的全球紧密相连的第三次工业革命时代,教育的基本任务就是

① 马克思:《1844年经济学哲学手稿》,《马克思恩格斯文集》第1卷,北京:人民出版社,2009年,第189页。

② 马克思:《1844年经济学哲学手稿》,《马克思恩格斯文集》第1卷,北京:人民出版社,2009年,第190页。

让学生意识到自己是同一个生物圈的一部分,以此来进行思考并身体力行。"①在这里,"同情心""同理心""同感人""亲自然情结"等成为"第三次工业革命时代"人才培养的基本重心。由此向人才培养方式领域去推论,应当可以产生一系列既体现"第三次工业革命"理念,又合于"乘物游心"精神的教育变革措施。里夫金在这里标举的"分散式合作教育方式"正是一个恰当的例子:

> 新一代教育工作者开始解构伴随第一次和第二次工业革命的课堂学习过程,创造不同的教育体验,鼓励学生形成扩展生态自我、建立生物圈保护意识。传统主导的教学方式从上而下,目的是……培养具有竞争性而且独立自主的个体。现在兴起的分散式合作教育方式,目的是让学生意识到知识的社会属性。新的观点认为智力不是可以继承的或者积累的智慧,而是分布在人们中间的一种共享的经历。②

这种有关不是占有知识而是体验并共享知识的认识,可以说正是"乘物游心"对待自然和人生的一贯态度的一种当代呈现。至少,当我们看起来接受一种新的教育方式或理念时,会发现这些思想的萌芽早已蕴含在自己的传统资源里了。

磨砖作镜素养可以代表创新人才的不修之修的静默态度、坚持不懈的韧性精神,在当前也是迫切需要的一种创新素养。不修之修,是在无为中蕴含有为,让有为深藏于无为之中,这极大地依赖于个体的精神力量和内心自律素养,因此有助于培育创新人才的强大的内在自觉性、自律性。坚持不懈,则是对创新人才的人生设计的一种历时性素养要求,要求其在漫长的人生旅途中始终不渝、百折不挠地朝向既定目标,这同样是创新人才在当前尤其需要的个体自觉与自律素养。按照当代教育观念,真正优

① [美]杰里米·里夫金:《第三次工业革命》,张体伟、孙豫宁译,北京:中信出版社,2012年,第248页。
② [美]杰里米·里夫金:《第三次工业革命》,张体伟、孙豫宁译,北京:中信出版社,2012年,第255页。

秀的创新人才尤其需要非功利心、直觉、专注、想象力等素养,这些同磨砖作镜理念应当是息息相通的。

依仁游艺素养表示创新人才应具备仁厚之德和个性自由精神,这在当代就是要求他们树立人人平等观念,寻求人与人之间的相互尊重、合作与帮助;同时,要求他们不是沉溺于专业技能之中甚至一味地炫耀它,而是善于以"道"统"技",让专业技能服从于、服务于至高无上的"道"的统领,由此臻于"道技合一"的人生境界,体验它并与人共享。

想象完人显示创新人才自觉地接受想象力的引领和完整人理想的内心召唤。这些正是当今文化产业乃至所有领域的创新人才所应具备的一种人格素养。当然,在当代视野中,拥有想象力的人才不再是那种天马行空、独往独来、一味地沉浸于个体主观世界的浪漫英雄或天才,而是既善于与同类相处、平等共生,又善于瞻望共同的生物圈愿景并为之扎实行动的人。同理,所想象的完整人不再是任意挥洒个体本质力量的超人或英雄,而是善于亲近生物圈并与他人共担和共享的个体。创新人才的想象完人素养应当致力于这种代表"第三次工业革命的本质"的目标:"人类再次同我们所居住的更大的生物圈共同体的起伏、节奏和周期保持一致。"①这样,想象完人就具有了新的含义:想象的是与其他种种生物共处于同一宇宙中的地球上的人类,应当如何与其他生物一道共处、共生,共同实现传承性和可持续性。

这里只是简要分析文化领域创新人才素养的传统资源,尽管知道各个领域的创新才人素养其实有相通处。传统资源毕竟只是传统资源。它要真正体现为创新才人素养养成的动力,只能根据当代需要去重新激活和运用,并且为此制定切实的实践措施。

九、艺术教育问题探讨之三: 当前公共艺术教育三维度

公共艺术教育,代表社会文化事业和文化产业及其他相关机构对个

① [美]杰里米·里夫金:《第三次工业革命》,张体伟、孙豫宁译,北京:中信出版社,2012年,第236页。

体实施艺术涵养的过程,是社会艺术教育的一种主要实施方式。在公共艺术教育领域,提升公民文化自信的标志和途径是否就仅仅体现为传承本民族的古典传统艺术?这一理解实在过于狭窄和简单。实际上,在文化自信被赋予国家文化战略高度的当前,公共艺术教育的地位和作用实际上已经发生重要的改变:一是公共艺术教育从普通的个体人格涵养途径提升到整个国家文化建构的战略高度;二是它进而有可能释放出可供选择和利用的更加丰富多样的文化资源。正因如此,文化自信视角下的公共艺术教育当前正面临新的机遇:可以同时打开多重维度,并且承担起改善当代公民生活方式的新任务。①

(一)从文化自信看公共艺术教育维度

说到公共艺术教育,首先需要明确它的内涵和功能。这里的公共艺术教育,在内涵上是指利用公共文化设施(如博物馆、美术馆、文化馆、图书馆、音乐厅、剧场和影院等)对公民实施艺术教育的活动,而其功能是涵养公民的品德和修养。刘海粟认为:

> 环顾世界各国,有国家美术展览会,有团体或个人之美术展览会,政府奖励于前,国民奋兴于后,审美教育之宣化疾如风电,非无因也。近者国人虽知艺术之重要,而其重要之所以然犹属茫然,故而作者故步自封,鉴者认识浅薄,看朱成碧,此审美教育上之大缺陷也。欲救此敝,应努力提高民众之艺术教养,而提高民众之艺术教养,莫善于大规模之美术展览会,是则全国美术展览会之举办不容或缓矣。②

他直截了当地认为举办美展的功能在于"提高民众之艺术教养"。而林风眠则认为其功能更高:

① 本节内容主要依托论文《文化自信视角下的公共艺术教育三维度》(载《天津社会科学》2018年第1期,第126—131页)而成。
② 刘海粟:《举办全国美术展览会议案》,朱金楼等编选《刘海粟艺术文选》,上海:上海人民美术出版社,1987年,第130页。此文原刊于1928年5月11日《申报》。

> 各种教育的目的都不过要把人们养成一种良善的品性。……找一个不受经济限制,不受时间约束,不必识字亦可以得到知识,直接影响于良善的品性的教育方法,除却美术馆而外还有什么东西呢?……因为美术以美的形式、不假任何说明,给知识予人们的;虽不能说美即是善,却可以说凡是美的都是善的,且美术是以感情为手段的,故较他种方法为直接于人心。这是美术馆在社会教育上的功用。①

他对美术馆的功用的论述其实也大体适用于所有的公共文化(艺术)设施:通过美的作品的感染力引导公民涵养美与善的品格。

这里的公共艺术教育三重维度,并非来自对公共艺术教育的纯逻辑或纯理论判断,而是来自对它的当前历史境遇的宏观性关切和整体判断。置身于当前历史境遇中的中国公共艺术教育,在文化资源上,它正同时面对历史境遇所赋予的三种文化元素:第一种是中国自身的古典文化元素;第二种是西学东渐以来形成并已成为主流的中国现代文化元素;第三种是百余年来对中国影响巨大的外来文化元素。如果说,20世纪下半叶中国历史境遇曾经一度遮蔽或抑制了自身古典文化元素的存在和影响,那么,正是当前标举和追求文化自信的中国,让古典文化元素的重要性强势上升到百余年来一个前所未有的最高点,并且同已有的现代文化元素和外来文化元素形成一种可称为"三方会谈"的新格局。可以说,当前历史境遇中存在着的这三种中外文化元素,有可能为当前公共艺术教育打开相互联系的三重维度:一是公共艺术教育的古典性维度;二是公共艺术教育的现代性维度;三是公共艺术教育的外来性维度。

(二)古典性维度:探寻古典传统的创造性转化

公共艺术教育的古典性维度,表现为中国古典文化传统成为当前公共艺术教育的活的资源。文化自信的一个重要标志在于,公民对自身的古典文化传统拥有充分的了解、尊重和喜好。近年来取得成功的《中国汉

① 林风眠:《美术馆之功用》,朱朴编《林风眠艺术随笔》,上海:上海文艺出版社,2012年,第142页。此文原刊于1932年10月天津美术馆刊《美术丛刊》第2期。

字听写大会》《成语大会》《中国诗词大会》等以古典文化元素为主导的节目的成功,特别是《中国诗词大会》第二季的热播,其中古老的"飞花令"在青年人中引爆的超常热度,都表明古典性维度在当前公共艺术教育中分量愈加突出。

但是,我想在这里指出的是,公共艺术教育的古典性维度不能仅仅满足于恢复公民对自身古典文化元素的喜好,仅仅停留在这个水平线上是远远不够的。这样做不能抵达真正的文化自信目标,因为"复古"并不能从根本上解决当前中国文化的自信问题。鲁迅早就说过:

> 想在现今的世界上,协同生长,挣一地位,即须有相当的进步的智识、道德、品格、思想,才能够站得住脚:这事极须劳力费心。而"国粹"多的公民,尤为劳力费心,因为他的"粹"太多。粹太多,便太特别。太特别,便难与种种人协同生长,挣得地位。①

因此,假如今天要携带自己的"国粹"与全球各民族"种种人协同生长,挣得地位",就不能满足于仅仅还原及固守"国粹"的原汤原汁本身,而要在根本上让其中富有生命力的东西或有价值的元素在当代社会生活中实现创造性转化。

基于这种认识,当前公共艺术教育应当进一步探索的是,这种古典文化元素如何在当代社会生活中实现创造性转化,从而成为公民生活方式的充满活力的组成部分。也就是说,让我们民族古典文化元素中那些富有生命活力的创造性元素在当代公民生活方式中活起来,融进去,进而创新质,这才是公共艺术教育的古典性维度所应当实现的目标,这才是文化自信所要抵达的一个目的地。从这个标准看,假如《中国诗词大会》即将开设第三季的话,那就应该主动寻求变化:通过命题结构、主持人的主持串联语、嘉宾评点语及相关专家培训等多重环节,启发选手和观众去着力探索诗词经典中那些创造性元素的存在、由来及功能,引导他们主动探讨

① 鲁迅:《热风·随感录·三十六》,《鲁迅全集》第1卷,北京:人民文学出版社,2005年,第323页。

这些古典元素与当代生活的创造性联结点到底何在。

当然,完整地看,公共艺术教育的古典性维度在当前其实应当涉及多层次或多方面。简要地看,至少有如下几个层面需要同时进行和逐步提升。

第一,保传品种。设法保存、传承和延续古典艺术门类、样式或模式,让其在当代生活中得到生存的机会。这是谈论公共艺术教育的古典性维度所必须确立的基础性或前提性环节。例如,那些如今被称为"国粹"的艺术,如国画、书法、国乐(如二胡)、国戏(或戏曲)、格律诗词、曲艺等,需要通过家庭、学校和社会公共艺术设施等公共艺术教育过程而传递给下一代。假如没有这种保品种过程,公共艺术教育的古典性维度就缺乏赖以传承的艺术品种依托,就会成为无源之水、无本之木。博物馆、美术馆、文化馆等正可以利用自身的资源向青少年进行古典艺术的传承教育。

第二,激活观念。进一步看,还需要在保品种基础上激活古典艺术作品中所蕴含的那些艺术观念,例如那些具有积极价值的古典审美意识、审美理想、艺术思想及美学范畴等,让它们在当代人的社会生活中产生启迪意义。这样的艺术观念有"诗言志""游于艺""兴于诗,立于礼,成于乐""诗缘情""风骨""品藻""意境""感兴""外师造化,中得心源"等。

第三,推衍人生。更进一步,让古典艺术传统中所携带的古典文化精神能够"润物细无声"或潜移默化地推衍到当代人的日常生活中,成为其人生中的重要品质之一。在这里,有两个实例可以列为范例。第一个实例来自《红楼梦》第 23 回。林黛玉先是同贾宝玉共读《西厢记》并以背诵方式展开交流,随后又独自聆听来自隔壁"梨香院"墙内 12 位女孩子的《牡丹亭》唱段,就迅速激发起此前诸多古诗词阅读回忆,产生激动人心的审美与艺术体验。这表明,这些来自《西厢记》《牡丹亭》等古典艺术作品的涵养,已经推衍为她的个体人生素养及人格整体的一部分了。第二个实例是林语堂《京华烟云》中的女主人公姚木兰。她的温厚、关爱、宽容等个体人格的养成,恰恰来自北京城市文化符号和环境以及古典文艺对她从幼年起就开始的长期涵养,这其中有有意识的公共艺术教育,更有公共艺术教育环境的无意识的长期涵濡。

第四,创造新质。从古典艺术与文化中发现那些具有创造性的元素,

让其参与到新的生活品质的创造性开发之中,这可能正是公共艺术教育的古典性维度所能为当代生活做出的最大贡献以及所应抵达的最高境界了。翻译家、文艺评论家傅雷在对终生以守古出新为己任的黄宾虹做评价时,就是着眼于他师法历代画家之精华而又能自创新质:

> 以我数十年看画的水平来说:近代画家除白石、宾虹二公外,余者皆欺世盗名;而白石尚嫌读书太少,接触传统不够,他只崇拜到金冬心为止。宾虹则是广收博取,不宗一家一派,浸淫唐宋,集历代各家之精华之大成,而构成自己面目。尤其可贵者他对以前的大师都只传其神而不袭其貌,他能用一种全新的笔法给你荆浩、关同、范宽的精神气概,或者是子久、云林、山樵的意境。他的写实本领(指旅行时构稿),不用说国画家中几百年来无人可比,即赫赫有名的国内几位洋画家也难与比肩。他的概括与综合的智力极强。所以他一生的面目也最多,而成功也最晚。六十左右的作品尚未成熟,直至七十、八十、九十,方始登峰造极。我认为在综合前人方面,石涛以后,宾翁一人而已。①

师法古人而又自创新质,这正是公共艺术教育的古典性维度所能抵达的至高境界了。

不过,要实现古典文化元素在当代生活中的创造性转化这一目标,不能仅仅依赖于古典文化元素本身,而必须让它与现代文化元素形成相互交融或协调。这是因为,古典文化元素在当代生活中不可能独存,而需要依托当代生活中的主流体制——现代性体制这个现实。黄宾虹之所以能做到傅雷所评论的"广收博取,不宗一家一派,浸淫唐宋,集历代各家之精华之大成,而构成自己面目",就是由于他始终抱有基于当代人的价值系统而从事创造性转化这一态度或意向。黄宾虹自己这样总结说:

① 傅雷:《致刘抗》,傅敏编《傅雷谈艺录》,北京:生活·读书·新知三联书店,2010年,第219—220页。

> 大凡一代名作,其兴也矫奇立异,初不欲与庸众同流,心摹手追,骎骎而及乎古。盖艺术之事,所贵于古人者,非谓拘守旧法,固执不变者也。当古人创造之初,不合时宜,每多为世人所訾议。李晞古南渡至杭州,鬻画于市,无识之者,致有"早知不合时人眼,多买胭脂画牡丹"之咏;唐子畏、恽南田一生潦倒,不能自存;华新罗画供人裹俗笔;金冬心求袁枚售自画纱灯而不可得;僧石涛以画册不能易盖一凉棚。自来一艺之成,固觉非易,而知之者尤为甚难。①

他强调,"一代名作"必定来自不拘古人及"不欲与庸众同流"的"矫奇立异"之举,即便遭遇"不合时宜""一生潦倒"等苦难也在所不惜。其根本道理就在于,要全力做出自己的新创造。

对于这类情形,黑格尔所标举的原则在于,用"当代精神"或"活的现实"去处理艺术遗产,例如希腊古典艺术。因为他清楚,希腊艺术的时代已然消逝了。"不管是荷马和索福克勒斯之类诗人,都已不可能出现在我们的时代里了,从前唱得那么美妙的和说得那么自由自在的东西都已唱过说过了。只有现在才是新鲜的,其余的都已陈腐,并且日趋陈腐。"②这里的"只有现在才是新鲜的,其余的都已陈腐"等表述,鲜明地肯定"现在"以及"当代精神"的重要性。按黑格尔的上述观点,"当代精神"或"活的现实"在古典艺术遗产教育中具有基本的导向作用。

同理,以公民文化自信提升为目标的当前中国公共艺术教育,需要以"活的现实"中的"中国精神"为导引,去建构自身的古典性维度。如此,才能保障公共艺术教育的古典性维度不是流于"复古",而是通向新的生活的创造性元素。

(三)现代性维度:凸显现代文化的传统特征

公共艺术教育的现代性维度,表现为中国现代文化元素的传统性特征成为当前公共艺术教育的一个重点。这是因为,目前存在着一种偏向,就是认为晚清以来的中国现代文化是在西方文化冲击下被迫"西化"的

① 赵志钧辑《黄宾虹美术文集》,北京:人民美术出版社,1994年,第31页。
② [德]黑格尔:《美学》第2卷,朱光潜译,北京:商务印书馆,1981年,第381页。

畸形后果,根本无法同辉煌灿烂而又伟大的中国古典文化相媲美,自然就谈不上培育公民的文化自信了。几年前笔者做"我国文化软实力发展战略研究"的时候,曾调查过在校大学生眼中最具代表性的中外文化符号。结果发现,他们选择的多是中国古代文化符号,例如汉字、孔子、长城、天坛等,而中国现代和当代文化符号没能进到前列。① 这更加深了笔者对轻视现代文化的偏向的深切忧虑。

这种偏向的出现,主要就在于没有真正认识到中国现代文化所置身的具体历史境遇:日趋衰落的中国古典文化在"伟大而可怖的"西方他者的冲击下走向没落和解体,迫使中国人于深重的危机情势中拍案而起,奋起抵抗外来的军事、政治和文化等种种侵略,急切地探索本民族的新的生路,其结果正是创造了中国现代文化。这主要是因为,正如鲁迅在1934年所说的那样,"我们有并不失掉自信力的中国人在"。正是这一大批中国人,共同挺起了中国现代历史以及文化的"筋骨和脊梁"。"我们从古以来,就有埋头苦干的人,有拼命硬干的人,有为民请命的人,有舍身求法的人……虽是等于为帝王将相作家谱的所谓'正史',也往往掩不住他们的光耀,这就是中国的脊梁。"他们的具体表现在于:"他们有确信,不自欺;他们在前仆后继的战斗,不过一面总在被摧残,被抹杀,消灭于黑暗中,不能为大家所知道罢了。说中国人失掉了自信力,用以指一部分人则可,倘若加于全体,那简直是诬蔑。"②当前公共艺术教育需要加强的一个重点,就在于尽力重新审视中国现代文化状况,破除中国现代文化就等于"西化"的偏见,努力探寻其中本土传统元素的存在,也就是探索中国现代文化与中国古典文化在传统上的相通点或共同点,从而发现中国现代文化的传统性特征及其独特品格。中国现代文化不是中国文化的另类或不肖子孙,而是它参酌外来文化影响而实施转型再生的创造性产物,其结果是重建了中国文化的新传统。应当明确:不仅古典文化姓"中",而且现代文化也必然地姓"中"。

① 参见王一川等著《中国文化软实力发展战略综论》,北京:商务印书馆,2015年,第215—258页。

② 鲁迅:《中国人失掉自信力了吗》,《鲁迅全集》第6卷,北京:人民文学出版社,2005年,第122页。

当然,具体分析,中国现代文化之属于中国传统,也是有其不同的层面或方面的。

第一,西为中用。这就是西方的艺术品种、样式或观念等被引进中国,成为中国现代艺术的当然品种、样式或观念。话剧、油画、版画、漫画、艺术歌曲、交响乐、芭蕾、现代舞、电影等由外来文化所创造的东西,完全可以移植进来,成为现代中国艺术的有机组成部分。

第二,援西活中。这就是援引西方的艺术与文化元素以激活中国的现代艺术与文化。在这方面,徐悲鸿和林风眠两人都是以倡导东西融合而著称于世且影响广泛的艺术家和公共艺术教育家。只不过,他们援西活中方式之间存在明显的风格差异:徐悲鸿力求把写实性油画及写实美学引进中国,例如他的《九方皋》《田横五百士》《愚公移山》等;林风眠则是明确地倡导发扬现代主义艺术精神,如《民间》《人道》《痛苦》《悲哀》等。有意思的是,徐悲鸿一生在中国公众中最具影响力的作品,却不是那些以写实为主导的作品,而是将西方写实精神与中国式写意精神融合起来以展现现代中国人精神气象的《奔马》《群马》等作品。它们恰恰是援西活中的杰作。

第三,守古新中。这就是面对外来艺术及文化的强大冲击却依然顽强固守传统艺术并积极探寻其出新之路的现代艺术。吴昌硕、齐白石、黄宾虹、潘天寿等正是其中的突出代表。从 2017 年 5 月在中国美术馆举办的"民族翰骨——潘天寿诞生 120 周年纪念大展"可以看到,一生坚守中国画出新之路的潘天寿,通过一幅幅尺寸巨大、风格雄奇、气骨高昂的作品,让古老的传统艺术能在西画林立的现代重新释放出自身的夺目光华。这本身就应当成为当前文化自信的绝佳教材——潘天寿的现代中国画正是中国传统在现代传承的活生生的典范。

(四)外来性维度:以外来文化为参照系

公共艺术教育的外来性维度,表现为以西方文化为主的外来文化资源已成为当前中国公共艺术教育的一个经常的参照系。它会更加清晰地映照出必然地和无可回避地置身于当今全球化世界上的中国公共艺术教育,所不得不面临的特定生存状况及其成败得失。不过,在这方面也出现了显而易见的偏向:一些公众不是把外来文化当成必要的参照系,也不

是基于分析之后加以取舍;而是似乎完全以外来文化为宗主,包括盲目地崇拜甚至毫无原则地跟风追星。

提升公民文化自信,确实有必要认真和妥善地处理外来文化资源问题。这种处理并不意味着要把外来文化视若洪水猛兽而御敌于国门之外,也不意味着要把它不加分析地看作知己,而应当始终以开放平等的胸襟,对其加以冷静的和理性的对待,做出有分析的判断,进而批判地吸收。鲁迅在论述"拿来主义"时,就尖锐批评过"闭关主义"和"送去主义"两种偏向。他还特别针对"我们被'送来'的东西吓怕了"这一现象指出:"先有英国的鸦片,德国的废枪炮,后有法国的香粉,美国的电影,日本的印着'完全国货'的各种小东西。于是连清醒的青年们,也对于洋货发生了恐怖。其实,这正是因为那是'送来'的,而不是'拿来'的缘故。"他鲜明地主张"拿来主义":"我们要运用脑髓,放出眼光,自己来拿!"这种"拿来主义"的核心就在于自己自觉地和有主见地去吸纳外来文化,"他占有,挑选。看见鱼翅,并不就抛在路上以显其'平民化',只要有养料,也和朋友们像萝卜白菜一样的吃掉,只不用它来宴大宾;看见鸦片,也不当众摔在茅厕里,以见其彻底革命,只送到药房里去,以供治病之用,却不弄'出售存膏,售完即止'的玄虚。"①这里的"占有"和"挑选"正是自我主体性的集中体现。"总之,我们要拿来。我们要或使用,或存放,或毁灭。那么,主人是新主人,宅子也就会成为新宅子。然而首先要这人沉着,勇猛,有辨别,不自私。没有拿来的,人不能自成为新人,没有拿来的,文艺不能自成为新文艺。"②鲁迅自己熟读中国古代典籍,包括艺术作品,更注意接触外国文艺,但他之所以能够始终保持自己的独立主见,就是由于他养成了自身的"运用脑髓,放出眼光,自己来拿"的"拿来主义"素养。

按照鲁迅的上述"拿来主义"策略,在当前建构公共艺术教育的外来性维度时,其工作重心之一就应当在于,按照我们自己的需要和选择,去"占有"和"挑选"外来文化艺术;进而通过以我们自己的价值体系为标尺进行必要的批判和鉴别,将其改造成为培育和创造我们自己的"新文艺"

① 鲁迅:《拿来主义》,《鲁迅全集》第6卷,北京:人民文学出版社,2005年,第40页。
② 鲁迅:《拿来主义》,《鲁迅全集》第6卷,北京:人民文学出版社,2005年,第41页。

乃至"新文化""新人"的活的资源。也就是说,外来性维度的目的在于,按我们的当代需要及价值标尺去引进外来艺术并使之成为创造中国新艺术的活的资源。傅雷指出:"尝以为研究西洋美术,乃借触类旁通之功为创造中国新艺术之准备,而非即创造本身之谓也;而研究又非以五色纷披之彩笔由肖马蒂斯、塞尚为能事也。"借鉴外来文化及艺术,不是把它们当作"创造本身",而只能是当作"创造中国新艺术之准备"。这是由于,我们自己的文化及艺术只能生长于我们自己的土壤及空气等环境下:

 夫一国艺术之产生,必时代、环境、传统演化,迫之产生,犹一国动植物之生长,必土质、气候、温度、雨量,使其生长。拉斐尔之生于文艺复兴期之意大利,莫里哀之生于十七世纪之法兰西,亦犹橙橘橄林之遍于南国,事有必至,理有固然也。陶潜不生于西域,但丁不生于中土,形格势禁,事理、环境、民族性之所不容也。①

 而在本土引进外来艺术,则本身只是手段,包含一番必要的改造或转化过程:"至欲撷取外来艺术之精英而融为己有,则必经时势之推移,思想之酝酿,而在心理上又必经直觉、理解、憬悟、贯通诸程序,方能衷心有所真感。观夫马奈、凡·高之于日本版画,高更之于黑人艺术,盖无不由斯途以臻于创造新艺之境。"②按照傅雷的主张,引进外来艺术的目的,终究是、并且也只能是"臻于创造新艺之境"。

 具体地看,公共艺术教育的外来性维度可以有几个不同的层面。一是以外为用,这就是把外来艺术当作自己的艺术生活中缺少而可以利用的资源去运用,以此弥补生活中的不足、空白或欠缺。以电影为例,目前我国在科幻影片领域处于落后状态,因此引进《盗梦空间》《星际穿越》等可以满足中国公众的好奇心。二是以外启内,这就是以外来艺术启迪中国自己的艺术创造。《泰坦尼克号》《阿凡达》等的先后引进,让中国公众

① 傅雷:《〈世界美术名作二十讲〉序》,傅敏编《傅雷谈艺录》,北京:生活·读书·新知三联书店,2010年,第181页。
② 傅雷:《〈世界美术名作二十讲〉序》,傅敏编《傅雷谈艺录》,北京:生活·读书·新知三联书店,2010年,第182页。

了解到以数字技术为基础的特技特效技术可以产生出怎样的表意力量，从而刺激中国电影企业先后生产出《英雄》《大圣归来》《大鱼海棠》等奋起直追，力争在影院票房搏击战中早日走出被动局面。三是以外兴中，以外来艺术作为复兴中国艺术的有效参照系。在这方面，成功的例子实在太少。中国在有效利用外来艺术以振兴自身方面，还有很长的路要走。

当前公共艺术教育应当在古典性维度、现代性维度和外来性维度上同时用力，并加强上述三维度之间的相互交融，以便服务于公民文化自信的提升以及健全人格的涵养。到此，公共艺术教育可以归结为三层意思：第一是以古创今，就是把古典文化元素创造性地转化成当代生活方式；第二是以今通古，就是注意发掘现代文化中的传统文化元素；第三是以外为镜，就是开放地和批判地吸收外来文化中有价值的成分。

十、阅读与思考

通过艺术教育而培育人生艺术感，是艺术教育的目的之所在。对此，可阅读拉尔夫·史密斯的《艺术感觉与美育》（四川人民出版社1998年版），该书深入细致地阐发了艺术感觉养成的重要意义。

通过国家教委体育卫生与艺术教育司编《学校艺术教育工作文件选编》（人民音乐出版社1996年版）和张援、章咸编《中国近现代艺术教育法规汇编（1840—1949）》（上海教育出版社2011年版），可以了解现代中国的艺术教育政策法规。

从俞玉姿、张援编《中国近现代美育论文选（1840—1949）》（上海教育出版社2011年版）也可以了解现代中国美育及相关研究的演变历程。

艺术教育，固然可以通过学校艺术教育、社会艺术教育、家庭艺术教育等主路径去实现，但最终起作用的还是自我艺术教育。因此，个体懂得积极地利用学校、社会、家庭等艺术教育路径去实现自我养成，是艺术教育成功的关键。

第十一章

艺术传播

艺术传播作为一门学科,研究的是艺术信息的传播过程。在当今互联网时代或大数据时代,随着媒介和传播在艺术活动中的作用越来越凸显,艺术传播学科应运而生。

一、对艺术传播学科的质疑

尽管如此,艺术传播还是受到了一些质疑。对艺术传播的质疑,主要来自两方面。一方面,艺术传播与其他传播不同,它是一种具有审美价值的信息的传播,能够运用传播学这种社会科学方法去把握吗?另一方面,艺术传播不过就是一种过程、渠道或方式,能成为一个行业吗?

对以上的质疑,可以分别作如下回应。首先,艺术传播诚然与其他传播不同,携带有特殊的审美信息或"美的艺术"的信息,但可以同时从两方面着手研究:既尊重艺术传播作为一般传播的普遍性,又注重艺术传播作为审美信息传播的特殊性,从而形成艺术传播普遍性与艺术传播特殊性之间的结合。其次,艺术传播既是一个信息传播过程、渠道或方式,同时也已经成为一个吸引众多从业者的专门行业。这样,设立艺术传播学科就是必要的了。

二、艺术传播的学科属性和研究对象

考察艺术传播的学科属性和研究对象,首先需要辨明的问题在于,艺

术传播不能被仅仅理解为单一的学科,而应当理解为一种跨学科领域。

具体而言,艺术传播,作为应用理论艺术学学科系列之一,是一门研究艺术信息的传播过程及传播实操的跨学科领域,涉及艺术学、美学、传播学、管理学、社会学和经济学等学科之间的交互渗透。

艺术传播的学科属性在于,它是一门兼具研究性和实操性的跨学科领域。其跨学科研究性在于,它运用传播学、艺术学、美学、社会学等多学科方法去综合地研究艺术传播,寻求把握其普遍规律,从而具有人文学科与社会科学交融的学科特性。其跨学科实操性在于,受教育者能通过亲身参与艺术传播的实践和实训,培育艺术传播的综合技能,进而成为艺术传播行业的专门人才。

这里的艺术行业,是指与艺术活动的信息传播有关的若干行业及其交叉地带,例如艺术网站、网站艺术栏目、电视艺术频道、艺术出版机构、艺术展览机构、艺术演艺机构、艺术产业等。

艺术传播的研究对象是艺术传播过程的普遍规律及其实践操作过程本身。这种研究对象可以涉及如下层面。

第一个层面为艺术信息的审美特性。这个层面主要运用艺术美学与传播学的综合视角,考察艺术信息与一般信息有所不同的审美特性及其在传播中的实际运行特征。尊重艺术信息的审美特性、把握其在传播中的运行特征,是艺术传播学科所必备的和应该重视的。这个层面是艺术传播学科的导向型层面。假如丧失这个导向层面,艺术传播学就会变成一般传播学,从而失去其在艺术学科门类中立足的充足理由。

第二个层面为艺术信息传播方式。这个层面主要把艺术活动当作传播活动去考察,注重研究其传播媒介、传播渠道、传播文本(信息)、传者、受者、传播环境等的普遍规律。这个层面带有艺术传播理论研究与艺术传播实践操作相结合的特点,构成艺术传播学科的核心层面。

第三个层面为艺术信息传播的实践操作过程。这个层面重在艺术传播的实践操作,通过实践操作过程的实训来培育艺术传播素养、艺术传播能力及实践技能。这个层面可以视为艺术传播学科的基础层面。

三、艺术传播的研究方法

艺术传播的研究方法,旨在揭示艺术传播的普遍规律及实践操作特性。由此看,艺术传播可以运用多种多样的研究方法。

在传播学界,关于传播研究方法,目前来看存在着传播学理论、传播理论、传播研究方法等不同的表述。它们之间的差异其实很微妙而不易辨析。这里不妨暂且忽略这些差异(它们的存在是不容否认的),而专注于它们之间在研究视角上的共通点。在这个意义上,《人类传播理论》一书概括出如下传播理论传统可供参考:修辞学传统、符号学传统、现象学传统、控制论传统、社会心理学传统、社会文化传统、批判理论传统。而这些传播理论传统或研究方法传统,又可以具体呈现为如下传播理论论题或传播研究方法领域:系统论,符号和语言理论,话语理论,信息生产理论,信息接受和处理理论,符号的互动、建构和整合理论,社会与文化现实理论,体验和阐释理论,批判理论。①

如果上面的传播研究方法还过于细致的话,不妨在宽泛的意义上提出艺术传播研究所运用的如下主要方法。

美学研究方法,是指对艺术传播中艺术信息的审美特性的探究,这应当成为艺术传播学科的导向型研究方法。按照这种研究方法,纳入传播过程的艺术信息的特殊性在于,它以艺术品为中心的传播过程具有一种审美特性,这种特性会在艺术传播过程中对受者起到特别的作用。这种研究方法主要属于人文学科。

传播学研究方法,致力于科学地了解和掌握艺术传播过程的具体状况,例如传者、受者、传播媒介、传播渠道、传播信息(文本)、传播环境等环节及其相互作用情形。在这里,理论分析法、定性与定量分析法、大数据方法等具体研究手段都是需要采用的。这里的主导方法往往带有社会科学意义上的科学性质。

① [美]史蒂芬·李特约翰:《人类传播理论》,史安斌译,北京:清华大学出版社2004年,第13—16页,43—272页。

社会学研究方法，作为现代传播学研究方法的基础和来源，力求把艺术传播视为全社会传播过程的一个环节，由此综合地考察艺术传播的社会发生、社会构成及社会影响力等状况。在这方面，皮埃尔·布尔迪厄的《艺术的法则：文学场的生成与结构》和《区分：判断力的社会批判》等著作对文学艺术场及其艺术法则做了独特的研究。

经济学研究方法，要求把艺术传播看作人类社会的经济学行为之一，由此视角解释艺术传播的经济学根源。

另外，由于艺术传播牵涉诸多文化政策和法规的执行，因而文化政策学研究方法、法学研究方法等的介入，也都是必要的。

四、艺术传播的要素

要了解艺术传播的究竟，不妨探讨其基本要素。但艺术传播到底有哪些要素，却是一时难以形成共识的事情。

美国政治学家哈罗德·拉斯韦尔在《社会传播的结构与功能》(1948)中提出了社会传播过程的五要素公式："谁？说什么？通过什么渠道？对谁说？取得什么效果？"他在书里是这样排列的[①]：

谁？（Who?）

说什么？（Says What?）

通过什么渠道？（In Which Channel?）

对谁说？（To Whom?）

取得什么效果？（With What Effect）

他还论及社会传播过程的三大功能：守望环境、协调社会各部分以回应环境、使社会遗产代代相传。这个著名的"5W"公式或"拉斯韦尔模

[①] [美]哈罗德·拉斯韦尔：《社会传播的结构与功能》，何道宽译，北京：中国传媒大学出版社，2013年，第35页。

式"①描述的虽然主要是单向传播时代的社会传播现象,今天看来远不完备,特别是在互联网时代受者获得双向互动的巨大权力的时候。但是,它还是为今天认识艺术传播过程提供了一个简易而基本的模式,其中就涉及艺术传播的一些必不可少的基本要素:艺术传播者、艺术传播信息(内容)、艺术传播渠道、艺术受者(公众)和艺术传播效果。

10年后,俄国形式主义和结构主义文论思潮中代表人物之一的罗曼·雅克布逊在《语言学与诗学》(1958)中提出了另一种言语传播六要素模式。他指出,任何言语传播行为都有其基本构成要素:发送者发送一个信息给接收者;这个信息有其据以解读的参照语境;发送者和接收者共通的信码;最后,使发送者和接收者之间建立联系成为可能的物理渠道——接触。他用下列图式(见图11-1)②具体解释了这种言语传播的六要素及其相互关系:

语境(context)
发送者(addresser)　信息(message)　接收者(addressee)
接触(contact)
信码(code)

图11-1　言语传播的六要素

这六要素在他看来是任何言语传播过程都必不可少的要素,显然可以给今天认识艺术传播过程带来启迪。

诚然,言语沟通主要是指人与人之间通过言语符号系统而实现传播的过程,更适合于文学这种通过语言去实施传播的艺术门类的特性:文学不是以感性图画直抵观众感官,而是先以语言诉诸读者感官,令其在脑海里透过触媒而识别代码,进而重新想象出感性画面来。显然,相比于其他艺术门类传播,文学传播具有感知上的间接性特点。而文学之外的其他艺术门类传播,例如音乐、舞蹈、戏剧、电影、美术等艺术门类,就往往以感性

① 参见[英]丹尼斯·麦奎尔、[瑞典]斯文·温德尔:《大众传播模式论》,祝建华译,上海:上海译文出版社,2008年,第13页。
② [俄]罗曼·雅克布逊:《语言学与诗学》,波利亚科夫编《结构—符号学文艺学》,佟景韩译,北京:文化艺术出版社,1994年,第176页。

的声音、图画、场景、影像等直接诉诸观众,从而具有感知上的直接性特点。

距离上述两种要素模式被提出来已有几十年了,人们有关传播模式的认识也历经众多演变,这一点只要查看丹尼斯·麦奎尔和斯文·温德尔的《大众传播模式论》就可了解其概要。尽管今天的社会传播方式、特别是其中的艺术传播方式发生了很大的变化,但"拉斯韦尔模式"和"雅各布逊模式"还是可以作为认识艺术传播要素时可以进一步增订和完善的基本模型。

当前的时代可以用互联网时代、融媒体时代及大数据时代等若干不同术语来标明。在我们这个时代,艺术传播有着自身的特点,特别是双向互动特点。不妨以上述两个模式为基础,对它加以适当变通和调整,形成艺术传播的如下基本要素:艺术创媒网、艺术传受者、艺术信息、艺术编码、艺术语境、艺术宣媒网、艺术受传者、艺术效果。这里有两个值得注意的调整:一是把作为创作型媒介的艺术创媒网与作为宣传型媒介的艺术宣媒网相互区分开来;二是把作为艺术界的传者与他们对观众的反馈意见的接受紧密联系起来考量,同时把作为观众的受者与他们凭借即时反馈意见而实际参与艺术创作的传受者角色紧密联系起来,从而分别提出艺术传受者和艺术受传者这两个概念。

这样,可以见出艺术传播的如下要素。

一是艺术创媒网,这是指由艺术产品的创作方如艺术产业及其媒介系统构成的创作型媒介网络,旨在向受者传输新创作出来的艺术信息,如文艺出版社、电视台艺术及影视频道、电影制片公司及院线网络、音乐厅、剧院、美术馆、博物馆等媒体机构。今天的艺术创媒网往往不再是仅仅以单一媒介或媒体去发布,而是同时以多重或立体的媒介或媒体去发布,以便满足习惯于不同媒介的受者的接受需要。

二是艺术传受者,这是指由艺术家及其团队合作者即"艺术界"构成的传输新创作的艺术信息的传者及其对来自受者的反馈信息的接受。特别是在当前互联网时代双向传播已成为常态的情形下,艺术界在艺术传播过程中虽然是承担传授职责的传者,但同时也是接受来自观众的反馈意见的受者,因而同时承担了传者与受者的双重角色。艺术家及其合作团队或艺术产业往往根据网民的反馈意见来制定创作方案或修正创作方案。

三是艺术信息,这是指以艺术文本为中心的艺术信息,它由艺术媒介、艺术形式、艺术形象、艺术品质和艺术余衍等层面构成,召唤受者去感知、识别、体验和品评。这应当是艺术传播过程的中心。尽管当前互联网时代艺术传播方式已经变得更加立体、更为交融,也更趋繁复,但是艺术信息的中心地位和作用并未过时。一部好作品之所以好,归根到底还是在于它能传达出具备审美魅力的新型艺术信息。

四是艺术编码,这是指由艺术创媒网和艺术传受者等合作编制的受者据以接受具体艺术信息的一整套代码系统。这套代码系统主要是人为编制的,来自特定的文化传统和社会背景,也可能有着偶然性成分,但无论如何都会对艺术信息的接受带来这样或那样的影响。

五是艺术语境,这是指传受者和受传者生存于其中并赖以传输和接受艺术信息的具体语境及其背后的更深广的社会语境。

六是艺术宣媒网,这是指由艺术产业的媒体宣传、市场营销乃至评论等机构通过多重媒体传输的艺术品宣传与开发信息,它们在很大程度上决定了一部艺术品的票房、收视率、上座率、销量或点击率等艺术效果。

七是艺术受传者,这是指由观众构成的既接受艺术信息,又通过即时反馈艺术信息参与到艺术创作中的受者与传者的双重角色。观众一方面接受新创作的艺术信息,另一方面又通过即时参与网络对话对艺术信息的创作过程产生这样或那样的干预效果。

八是艺术效果,这是指有特定动机和目的的艺术信息传输在受者中产生的结果。

以上诸要素实际上是相互联系、相互渗透而不能分离的,它们有时甚至是立体地和综合地起作用。

五、艺术传播的形态和种类

艺术传播的形态,可以从一般社会传播的形态去理解,主要有人内传播、人际传播、群体传播、组织传播和大众传播等。重要的是,从人内传播起始,经过若干传播形态的中介性传感作用,最终返回人内传播而起作用,这种传播循环过程正是艺术传播形态的特殊性之所在。

一是人内传播（Intrapersonal Communication），是指受者个体在自身内部对被传输的艺术信息的感知、识别和接受等传播过程，这里面既有此前的接受基础，也有此时的接受过程，体现出受者个体对艺术信息的参与姿态。人内传播既是艺术传播形态的初始形态，又是它的最终形态，因为艺术传播终究是通过受者个体而起作用的。

二是人际传播（Interpersonal Communication），是指传者个体与受者个体之间进行的艺术信息交流。这可以是两个人之间的面对面直接传播，也可以是以媒体为中介的间接传播，如"当面承诺""一言为定""一言既出，驷马难追""一诺重千金""面面相觑"等。这种艺术传播形态的特点在于传者与受者之间直接沟通，及时互动，产生一种亲切感，具有特定的传播效果。

三是群体传播（Group Communication），是指由多人（两人以上）参与的艺术传播活动，属于群体与成员、成员与成员之间的艺术信息交流。其特点是将群体的共同目标和协作意愿予以必要的连接和实现。例如，多人参与的小型诗朗诵会、音乐会、影片放映、电视剧收看、绘画作品鉴赏评论等活动。这种艺术传播形态带有家庭、家族等群体的亲密性和共通感。

四是组织传播（Organization Communication），也称团体传播，是指发生在机构成员之间或机构与机构之间的艺术信息交流。这主要是指现代以来的有共同纲领和共同组织原则的文艺社团、文艺团体等的艺术信息交流行为。古代的文人雅集、文人团体、文艺流派等方式，可以说是它的前身。组织传播的特点在于，它建立在稳定和密切的组织成员之间，有利于协调行动，具有持续发展的生命力，能集中应对外部挑战与变化。其传播者往往以组织名义发布相关艺术信息，产生出一定的传播规模。

五是大众传播（Mass Communication），是指通过机械印刷媒介（报纸、杂志和书籍）、电子媒介（广播、电影、电视）等大众传播媒介公开地进行信息量巨大、受者量巨大和速度快捷的艺术信息交流。互联网传播则是大众传播的近期形态。

六是融媒体传播（Convergence Media Communication），又称媒体融合传播，是指整合广播、电视、报刊、互联网、移动互联网等多种媒体而进行的立体式、沉浸式或综合性的艺术信息交流。

艺术传播的形态多种多样,但最终必须深入人心,令其发生内心深处的真诚感动。因此,人内传播既是艺术传播的起点,也是它的终点。艺术传播的目的终究是让受者个体发生内心深处的真诚感动。

艺术传播的具体种类也是多种多样的,这也与具体运行中约定俗成的艺术门类状况有关。艺术传播的具体种类如下。

一是表演艺术传播,是指以音乐和舞蹈两个艺术门类为主的艺术传播,它们分别以音响和身体运动姿态去诉诸受者。

二是视觉艺术传播,是指由绘画、雕塑、书法、摄影、建筑等视觉艺术门类组成的艺术传播,主要是诉诸受者的视觉感官和触觉感官。

三是综合艺术传播,是指由戏剧、电影和电视艺术等综合艺术门类组成的艺术传播,主要诉诸受者的视觉和听觉。

四是语言艺术传播,是指由文学这一语言艺术门类组成的艺术传播,主要诉诸受者的听觉或视觉,令其在脑海里产生感性画面。

当前实际的艺术传播,早已突破了传统的分类限制,呈现出多媒体、跨媒体等"跨界"组合方式,从而使得艺术传播在形态和种类上都呈现出一系列新变化,因此需要我们对具体问题做具体分析。

还应当关注的是艺术传播的中国传统。从中国艺术美学传统看,艺术传播的成效很大程度上取决于两点:一是好的艺术品应当让受者回味不已,引发仿佛无穷尽的内心感动,这表明好作品要有余兴;二是好的艺术品的生命不能仅仅限于感发一代受者,而应当让一代代受者都能产生真诚的感动,这表明好作品要能"传世"或"不朽"。

六、艺术传播问题探讨:互联网时代的艺术传播偏向

谈论互联网时代的艺术传播,难免面临一种复杂心境。一方面,互联网或互联网时代正在带给艺术创作及艺术生活以巨大的便利,其在媒介传播上普惠众生的广度和力度都可以说是前无古人的。但另一方面,一个幽灵也如影随形地跟踪而至:只要不会上网或不善于使用互联网或移动互联网,那么,你的艺术生活乃至整个日常生活都会陷入不便之中,甚至产生严重的被生活抛弃之感。应当怎样去看待当前互联网时代中国艺

术界正在经历的这类变化呢？问题就提出来了。①

(一) 互联网时代艺术结构三层面

首先需要对"互联网时代"和艺术"传播偏向"这两个关键词做必要的解释。对互联网时代这一词语的界说，正像当代人文学科和社会科学的众多术语一样，很有可能还是众说纷纭、莫衷一是。这就不如先倾听维特根斯坦的告诫，与其强求唯一正确的权威结论，不如至多只求"家族相似"。也就是说，这里对互联网时代这一关键词语，不拟作精确界定，而只提供自己在使用时的一种大致的可协商的意义约定。我所说的互联网时代，在这里是指以国际互联网为中心建立的各种相关传播网络（包括移动互联网、数字传输平台等）正全面而深刻地影响甚至支配当代生活（包括政治生活、经济生活、文化艺术生活以及日常生活等）的主要方面的状况。不仅人们所谓"网生代"青年已成长为社会生活中的生力军，而且受其影响，其父母一代乃至其祖父母一代也都身不由己地卷入了互联网所建构的几乎包罗万象的社会生活网络中。也就是说，随着越来越多的人被直接地或间接地、情愿地或非情愿地卷入互联网，当代社会生活已经处于互联网的深刻的形塑之中。这一点，可能正是使用互联网时代一类术语时所试图表达的基本意思。

如果以上"家族相似"式界说大致有其合理处（不敢奢望完全合理），那么，当把它与艺术"传播偏向"搭配起来，形成互联网时代的艺术传播偏向这一新表述时，能传达出什么意思呢？按照多伦多学派创始者哈罗德·伊尼斯在《传播的偏向》（1951）中首创的观点，每一种传播媒介都不可能做到完全的不偏不倚或公正不倚，而是必然带有自身特有的"传播偏向"，即在突出地强化某种因素时淡化其他因素，从而体现出该种媒介特有的表达中心的"偏向"或"偏移"。对这一观点，当然不能从媒介这一方面去孤立地和简单地看。而假如把特定传播媒介的特定偏向性作用放到整个人类社会历史发展的长河中，并考虑特定历史时代社会物质条件及相应的文化精神状况等所起的综合制约作用，该种传播媒介所体现的偏

① 本部分内容依托我的论文《互联网时代的艺术传播偏向》（载《民族艺术研究》2016年第3期，第5—14页）而成，略有改动。

向性就变得可以理解了。正是在特定历史时代社会物质条件及相应的文化精神状况的综合作用下,特定传播媒介会产生特定的传播偏向,从而会在某方面释放出过去或今后都不可能有的巨大的传播能量。这一点在艺术领域同样如此:每一种艺术媒介都可能释放出独一无二的审美—艺术表现力,而当此种艺术媒介占据艺术家族的主导地位时,其传播偏向的社会影响力和统治力必然是其他艺术媒介所无法比拟的。由此,简要地看,在这里一旦使用传播偏向这一词语,就应当传达一种艺术随互联网时代的媒介变化而发生相应的传播偏向的信息。但究竟应当怎样去解读和评论这种信息,艺术学界可能难免言人人殊,无法求得共识。

那么,如何具体地分析互联网时代的艺术传播偏向呢?半个多世纪前,艾布拉姆斯曾在其名著《镜与灯》(1953)里提出文学四要素框架,即"以艺术家、作品、世界、欣赏者构成的框架"①,如图11-2所示:

图11-2 文学四要素框架

如果要用此框架去考察,显然过于简单了,因为当今互联网时代为艺术所建构的媒介环境早已变得更加复杂多样了。再来看雅各布森的六要素模式,假如将发送者、信息、接收者、语境、信码、接触这六要素模式引入互联网时代艺术传播偏向问题域之中,那么,较上述四要素框架,显然要更加具体而又细致,可以吸纳进语境、信息、接触和信码等在电子媒介时代以来、特别是互联网媒介时代以来盛行的新媒介要素,由此可以更具体地见出这些要素所共同托举出的传播偏向。更重要的是,这个六要素框架中虽然没有体现发送者与接收者之间的双向互动关系,但也可以加以改造,突出互联网时代接收者对发送者的即时的互动作用,也就是网民观众对艺术家的能动的反馈作用。

① [美]M. H.艾布拉姆斯:《镜与灯——浪漫主义文论及批评传统》,郦稚牛、张照进、童庆生译,北京:北京大学出版社,1989年,第5页。

有鉴于此,这里不妨参考上述六要素框架,从与互联网形成密切关联的当前艺术的传播偏向入手,去稍做分析。至于艺术,在我国现行学科体制中,被归入艺术学学科门类下的艺术形态通常有7个门类,它们是音乐、舞蹈、戏剧(含戏曲)、电影、电视艺术、美术和设计。而作为公认的语言艺术的文学,则沿用惯例而被继续归入文学门类下。这里为讨论问题方便,把文学同其他7个艺术门类一道统称为艺术。

当把上述艺术形态同互联网时代的艺术传播偏向问题联系起来考察时,一种值得注意的情况就出现了。如果从艺术门类与互联网的亲疏程度看,艺术中出现了下面三种不同的偏向。首先,有些艺术直接地就生活在互联网上而非其他任何媒介上,即明确偏向于互联网,通过网络语境上的信息发送者与信息接收者之间的即时双向互动而在网络世界产生公共影响力,形成网络人气。这就是网络原创文学、网络原创音乐、网络原创绘画(含漫画)、网络原创舞蹈、网络原创戏剧、网络原创视频(短片或微电影)等,它们更多地依靠网民的个人原创力而在网络上产生出远超传统媒体如机械印刷媒体的更加强劲的社会影响力。假如艺术有本体的话,那么这就是其本体在于互联网的艺术形态。假如离开了互联网及其双向互动平台机制,那它就会丧失自己赖以生存的沃土及环境,无法获取本来具有的特质,它们就不再是自身了。其次,还有些传统型艺术门类,例如电影和电视艺术等,其原有的艺术创作、生产、营销、鉴赏及批评等环节本身并不在互联网上,甚至可与互联网了无关联,但由于现在在创作、生产、营销、鉴赏和评论等环节都越来越高度依赖于互联网,由此形成特殊的公共影响力及舆论统治力,这种影响力及统治力有时甚至可以远超网络原创艺术,一举成为全社会高度关注的公共事件。这类艺术是本不属于互联网但如今又变得高度偏向于互联网的。再有就是处于上述两种情况之外的第三种偏向。如果说,上述两种艺术传播偏向形态如今已成为互联网时代艺术界的弄潮儿及宠儿,那么,那些与互联网保持特定距离的依照传统美学原理去创作的艺术,就难免处在它们的双面夹击之下了。这些远离互联网的艺术中,既有个人色彩鲜明的文学、音乐、绘画等艺术,也有倚靠团队协作的音乐、舞蹈、戏剧以及电影等,它们是更多地按照传统法则而非网络法则去创作和观赏的,由于与网民趣味有所疏离,因而无法产

生强大的社会影响力。总之,这类艺术属于明确地疏离于互联网媒介而偏向于传统媒介、特别是其中的机械印刷媒介的艺术形态。

如此,互联网时代艺术在传播偏向上出现了三个显著的层面或端点。

(1) 一些网民的艺术行为,如网络文学、网络漫画、网络音乐、网络美术等,往往直接受到互联网平台的深度支配,可称为网络型艺术;

(2) 一些电影、电视剧、网络剧、舞台剧等艺术,本来并不属于互联网,如今却高度偏向于互联网并深受支配,可称为倚网型艺术;

(3) 介乎上述两层面之间的那些文学、音乐、舞蹈、戏曲、戏剧、电影、电视剧、美术、设计等,受互联网的影响较少或不受其影响,而继续由传统媒体平台深度支配,被习惯性地称为高雅艺术,如与印刷媒体紧密相连的小说、诗歌、散文、报告文学,以及按以往常规运行的音乐会、歌剧、音乐剧、舞蹈、话剧、戏曲、美术、设计等,可称为疏网型艺术。

在上述三种情形中,第一种和第二种显然由于更多地偏向于互联网产业及互联网平台的运营效力而获得强势的生命力。

(二)近网热而远网冷

如果上述三种艺术活动形态的划分有其合理处,那么,可以看到,当前中国艺术呈现出近网热而远网冷的结构性偏向。具体表现为,最靠近互联网的一层为网络型艺术,次靠近互联网的一层即第二层为倚网型艺术,而置身于上述两层之外的层面即是疏网型艺术。

网络型艺术的热火是与通过互联网双向互动而实现的娱人和自娱效果有关的。起初,网民艺术家(他们多是年轻人,常使用化名或笔名)把个人原创的艺术品、艺术鉴赏感受及艺术评论发布在网上,以引起网民观赏。这种网上的创作和发布,可以越出传统的纸质媒介、电子媒介等的固有的美学限制、空间与时间限制、非个人性限制等,而具有"多媒体性""互动性"和"虚拟性"这三种美学特征[①],从而成功地既可以娱乐他人——众多网民,也可以回过头来实现艺术家的自娱。如今,越来越多的网络小说、诗歌、散文、剧本、绘画、歌曲、漫画、设计等在互联网的沃土上

① [荷兰]约斯·德·穆尔:《赛博空间的奥德赛——走向虚拟本体论与人类学》,麦永雄译,桂林:广西师范大学出版社,2007年,第89—99页。

创作和展示出来,虽然其中的绝大部分并未火出网外而摇身变成纸质书本或其他艺术门类形式,但毕竟起到了哺育网民的日常艺术生活的作用。

在当前社会公共领域中产生最有力影响的,该是倚网型艺术了。它们通常倚靠互联网上的超高人气而形成最初的公共影响力,再以团队协作或产业运作方式,紧密倚靠互联网平台而展开第二度、第三度或更多的改编、生产、营销等环节。近年产生影响的《小时代》系列和《煎饼侠》《捉妖记》《夏洛特烦恼》《寻龙诀》《美人鱼》等影片,以及《伪装者》《琅琊榜》《芈月传》等电视剧,还有《匆匆那年》《灵魂摆渡》《盗墓笔记》等网剧,都带有这样的特点。这类艺术之所以热起来,有诸多原因,这里只谈与互联网关系密切的几点。

首先,网作热销。这类艺术的创作或生产的焦点集中在网络人气作品的再生产上:某作品一旦在网上赢得人气,就可望被高度关注,随即被改编为其他门类的艺术。

其次,网络众筹已成为近年来流行的新的艺术投资渠道。它不仅可以吸纳诸如BAT一类大型互联网产业的投资,而且还可以汇集众多网络投资人的或多或少的资金,共同用于艺术品的制作。有关影片的网络众筹已有众多实例了,即便是电视剧,也在2014年出现了众筹方式。这种网络筹资方式其实也同时兼具新媒体营销(宣传)的功效。

再次,新媒体营销。随着近年来一批新媒体营销公司的崛起,越来越多的电影倚靠互联网为核心的新媒体平台做营销。正是借助于互联网对电脑和手机的作用力,它们的日常热销成为现实。

最后,随着倚靠互联网的热销的实现,这类作品必然同时呈现出作品意义层面的平面化喜剧特点。这里的喜剧,是指这类作品多采用轻松愉快甚至搞笑的样式,旨在满足网民观众的娱乐需要。同时,这里的平面化,是指这类作品往往采取非深度或拒绝深度的方式,将传统美学所要求的思想深度加以平面化或扁平化处理,这是从《人在囧途之泰囧》到《心花路放》《港囧》《煎饼侠》和《夏洛特烦恼》等影片所惯用的美学策略。

值得注意的是,这种网络型艺术和倚网型艺术之间可以形成紧密的互动关系。具体地说,一旦网络型艺术品在网上火起来,赢得高人气,就可能被倚网型艺术生产企业选中而获得改编成其他艺术门类作品的良

机。例如,《盗墓笔记》9部先是在网上获得超高人气,继而实现纸质书热销,再被改编为同名网络剧。再如,影片《鬼吹灯之寻龙诀》根据小说《鬼吹灯》中的部分故事改编而成,赢得高票房(同样由《鬼吹灯》改编的影片《九层妖塔》则票房不佳)。由此看,倚网型艺术与网络型艺术之间的互动关系在于,网络型艺术总是成为倚网型艺术的创作发源地或创作母体,而这一母体会在随后的IP艺术改编中衍生出新的不尽相同的意义来。正是凭借这种互动性关系,位于当代中国艺术界两端的艺术形态才得以持续保持其社会影响力。

而位于上述两种情形之外的疏网型艺术则就没有那么幸运了,它们似乎处在一种相对冷寂的境地,与网络型艺术和倚网型艺术的热火形成了截然的反差。这类疏网型艺术总是在与互联网平台保持必要距离的情况下从事艺术创作、生产、营销及消费的。它们中虽然既可包括产业型、团队型艺术,也可包括个人型创作,但毕竟多是按照传统美学规范去运行,与网民群体趣味存在较大的距离,或者甚至就构成对网民趣味的大拒绝。当然,它们也可以经数字化处理后放到互联网上供观众鉴赏、复制、转载、评论,获得更广泛的受众,但这些不能对其本身的语言和意义系统施加根本性影响。茅盾文学奖、鲁迅文学奖的小说,部分坚持艺术理想而又低票房的影片如《一九四二》《黄金时代》《刺客聂隐娘》等正是如此。长篇小说《白鹿原》可以登载于网络,被改编成舞台剧、电影和电视剧等多种其他艺术门类,但无法改变其作为疏网型艺术的本性。长篇小说《圣天门口》讲述圣天门口雪家和杭家在现代中国革命年代所经历的曲折故事,体现了作家在现代革命历史的无意识层面上的深度追踪,其改编成的同名电视连续剧制作精良,但收视效果仍然难以同《伪装者》《琅琊榜》等倚网热播的电视剧相比拟。敏感到自身的生存空间已被倚网型艺术严重挤压,同时也感受到来自个人型艺术的冲击,疏网型艺术要发出怨气就是理所当然的了。影片《一九四二》在网民观众中遭受批评,而根据电视真人秀娱乐节目改编的影片《爸爸去哪儿》却获取高票房。于是《一九四二》的导演先后发出愤怒指责,由此足见疏网型艺术在今天的生存困窘之一斑了。

(三)网民已成为互联网时代艺术传播偏向的新主人?

从上述近网热而远网冷的情形看,中国艺术界的一种新格局似乎已经形成:网民为主干的观众群体已无可争辩地成为拉动艺术主潮的新力量。不妨从20世纪初(晚清)至今中国艺术与媒介或传播媒介的关系的演变角度,简要描述三个时期艺术传播偏向的变迁。

首先是在晚清,中国艺术进入了机械印刷媒介主导的时代。以报纸、杂志和书籍中传输的语言艺术作品及相关艺术图像的大量复制和成批传播为主渠道,通过首先作用于识字者(文化人)然后影响其他公众群体。这样的艺术媒介演变进程推动了以文学革命为先导和主导的艺术革命的爆发及胜利,其结果是终结了古典艺术的统治地位而宣告了现代艺术的崛起。与此相伴随的是现代型的艺术媒介等级制的建立:识字者(文化人观众)及码字者(艺术家)先于或高于非识字者或低层次识字者。在此时期,中国艺术的传播偏向位于社会的上层即文化层中。以梁启超、王国维、鲁迅、陈独秀、胡适、徐悲鸿等为突出代表,现代中国精英人物从自己所感受到的"时代精神"去获取艺术创作的感兴,由此产生新的艺术创作。诚然,这个时期诞生的新艺术门类或样式可能只有漫画等少数品种,但无可否认的是,它推动了文学的几乎全部文类(诗歌、散文、小说、剧本等)的全面变革,并在文学中确立起新的主导型文类——小说。不是文学中的传统主导型文类诗歌而是过去位居边缘的小说,成为现代中国文学中新的主导型文类。与在古代是诗歌为上不同,此时是变成小说为大了。鲁迅、茅盾、巴金、老舍、沈从文、郁达夫和张恨水等小说家脱颖而出。这种情形甚至延续到改革开放初期,艺术的传播偏向主要在于身心刚获得"解放"的知识分子群体对"改革开放"这一新的"时代精神"的美学领悟。他们据此运用机械印刷媒介(报纸、杂志和书籍)去创作,以一批批新的艺术作品而在中下层公众群体中激发起高度一致的审美共鸣,形成由上层发动而在中下层引发共振感应的高度一致的审美认同局面。

其次是电子媒介主导时代的艺术,其代表性艺术门类是广播、电影和电视艺术。也有的把电子计算机(电脑)艺术或互联网艺术计入电子媒介时代中,确有合理处,但考虑到后者在当前已经发展到更加特殊和神奇的地步了,或许还是另作考虑为好。广播作为艺术媒介在中国艺术中的

作用暂且不论,提起电影,尽管人们把中国电影的诞生期归结到晚清(1905年),似乎电影艺术可与机械印刷媒介所主导的时代同时并行,但中国电影真正作为艺术门类而发生社会影响其实要晚于机械印刷媒介时代,具体就是到20世纪20年代了。1922年由张石川与郑正秋等组织明星影片公司,在1923年完成由郑正秋编剧、张石川导演的《孤儿救祖记》,该片叙述富翁杨寿昌晚年丧子后遭遇家产纠葛,其孙余璞最终战胜其侄道培等的欺骗,而与他相认并实现家庭团聚的故事,严肃触及当时的社会家庭问题。同时期还出现大中华百合影片公司、神州影片公司等一批具有规模的影片公司,从而形成电影这一新兴艺术门类的集团式影响力。而电视艺术(电视剧、电视文艺演出、电视综艺节目等)在中国真正发生艺术门类规模般的社会影响力就更晚,可能要到20世纪80年代与90年代之交了,这其中电视连续剧《渴望》可以被列为一个里程碑式的标志性作品。可以说,电子媒介时代以电影和电视媒介的巨量传播为主,首先影响看图者然后再影响其他公众。这里的看图者只是一种简称,完整地说是能观看、识别和欣赏以视听媒体为主的声光电影艺术之公众。他们比之识字者,显然数量更大,社会阶层涵盖面最广泛,代表着现代社会的为数众多的"大众"。正是这一进程推动了以电影和电视剧为主导的"大众文化"变革,制造出一波又一波跨国艺术时尚潮。其后果之一在于旧的传媒等级制的去除:不再是识字者或码字者,而是识图者或图像文化中的超级主角的代言人(即演艺明星)俨然变成执文化界之牛耳者,受到公众的"追星"式膜拜,从而也使得电影和电视艺术产生出能够影响社会的强劲力量。这种力量之强劲已经超过了文学、舞蹈、戏剧与美术等传统艺术门类。这一点为演艺明星们在艺术界的超常地位提供了媒介技术及媒介环境条件。如此,艺术的传播偏向发生新的下移,下移到社会层面的下层即识图者层面。相比机械印刷媒介时代的艺术而言,识字者、知识分子或精英人物在艺术界的社会影响力或统治力呈明显的下降趋势。这时期陆续诞生的新艺术门类有广播艺术、电影和电视艺术。其主导型艺术门类,先是电影,接着又加入了电视艺术,可以说电影和电视艺术已成为主导型艺术门类。

最近的是互联网媒介主导时代的艺术,简称互联网时代的艺术。在

21世纪到来之前,中国艺术观众可能大多还沉浸于电影和新近成为主导型门类的电视艺术的轮番引领之中。但随着21世纪陆续翻开新的篇章,他们逐渐地感受到一种前所未有的新的艺术力量的强大牵引力(其实远不止是艺术力量,而且还应同时包含其他力量),这就是这里称为互联网时代的艺术的东西。互联网时代的艺术以互联网及移动互联网等的即时双向互动图文传播为主,首先影响互联网网民的网络公共舆论,然后影响其他公众群体。近几年来,网络视频的热播,一方面导致电影和电视艺术的影响力呈下降趋势,另一方面也促使它们明智地通过巩固与互联网的关系而在艺术家族中继续占据主导地位,从而最终托举出互联网真正的主导地位。这样,一种新的传媒等级制似乎趋于形成:互联网网民在艺术生活中的作用已经先于和高于非网民或疏网民(即与互联网疏远的公众)。至于艺术的传播偏向,继上次下移到识图者层面后,又发生了一次新的位移。不过,这次不再是继续下移,而是可能发生了一次横移,即横向偏移到社会的一个陌生的新层面,即生活在网络虚拟世界的网民。网民是一个极其多元、复杂而又含混的称谓,它由众多不同阶层的身份斑驳、趣味各异的公众群体混合而成,难以找到统一的词语去概括。这种网络虚拟世界是由图像、声音、文字等混融而成的网络狂欢化世界,无数网民沉浸其中。重要的是,这个虚拟的狂欢世界仿佛是无疆界的和无终点的,但同时也是在极度的娱乐中拒绝思想或无限期推迟思想导向的。诚然,这时期诞生的电子游戏在现行艺术家族中根本谈不上有任何地位,也就是还够不上"上户口"的资格,并且其负面价值遭到诸多批评和抵制,但毕竟俨然具有这时期新生艺术门类的一些特点:通过网络上的科技、艺术、生活、游戏等综合环境下的双向互动,让公众体验到只有艺术才可能给予的那种自由的快感。就已经打开的可能性来看,这时期网络型艺术诚然在网民实际参与双向互动的数量上已攀升至经常的多数地位(对此笔者尚无统计数据),但就其社会影响力、特别是社会统治力而言,还不能被真正尊为主导型艺术门类。这时期可以产生社会影响力、影响公共舆论,从而位居主导型艺术门类地位的,仍然是上一时期遗留至今的电影和电视艺术。只不过,它们此时已不得不通过倚靠互联网并借助其神奇力量,才暂时勉强维持住自身在艺术界的主导地位。

从以上演变历程可见,在当今的互联网时代艺术传播偏向中,网民仅仅只是看起来取代了过去的艺术家和演艺明星的角色地位,而充当起艺术的新主人的角色。实际上,网民自身由于阶层成分的多样性或多元性和文化程度的多层面性,难以形成相对清晰而又统一的思想指向,因而不足以成为互联网时代艺术传播的真正的主导元素或主导力量。那么,进一步看,这真正的主导者何在?

(四)探寻互联网时代艺术传播偏向的主导元素

探寻互联网时代艺术传播偏向下面的真正的主导元素,或许远比想象的更加复杂,属于一个更为漫长而又深邃难测的过程,但在这里毕竟还是需要做出一种暂时性的初步判断的。社会学家大卫·理斯曼曾在《孤独的人群》(1950)中研究"社会性格"时提出三种"导向性格"观点,认为"社会性格"是"特定社会群体间共享的那部分性格"[①],并致力于找出在不同历史时期的社会中促使个体"顺承"的那种特定的驱动力。由此,他区分出历史上三种不同的导向型社会性格模式:农业社会的依赖往昔传统指引的"传统导向性格"模式、工业社会的接受内心生活目标指引的"内在导向性格"模式,和后工业社会或后现代社会的源于对他人期望和喜爱的敏感的"他者导向性格"模式。[②] 尽管这三种导向型社会性格模式的区分本身存在一些问题,但不妨借用来约略观察现代中国艺术传播偏向在不同时期艺术中的呈现,进而见出不同的主导型艺术媒介支配下的艺术传播偏向的主导元素。

应当看到,机械印刷媒介时代的艺术传播偏向由于指向识字者、知识分子或精英人物即艺术家(以文学家为主干),因而艺术的主导元素主要是一种由他们所擅长的心灵修为或精神信仰。具体地说,在中国现代,表现为知识分子内心对现代社会与文化危急时刻的位于精神高空的"时代精神"的领悟、追寻与分享的冲动。历史推移到电子媒介时代,其艺术传播偏向指向了识图者,因而艺术的主导元素演变为识图者所擅长的身体感觉自信,即他们相信凭借自身的五官感觉能够占有这个感性的世界,至

① [美]大卫·理斯曼:《孤独的人群》,王崑、朱虹译,南京:南京大学出版社,2002年,第4页。
② [美]大卫·理斯曼:《孤独的人群》,王崑、朱虹译,南京:南京大学出版社,2002年,第8页。需说明的是,"other"在这里应译为"他者"而非"他人"。

于精神或思想的重要性则可以置于次要的地位。面对由电影和电视艺术等编织出来的声光电影世界,公众无法不沉湎于由明星代言的影像世界中,甚至有时畸变为对明星本人而非其所饰演的艺术角色的狂热崇拜。

到如今的互联网时代,随着艺术传播偏向指向了网民,那么,艺术的主导元素会演变成什么呢?按照马克·波斯特对因特网(也即互联网)的理解,

> 因特网便是一个广延物体,就像一把锤子:无论其构型是多么复杂,它仍由物质客体构成——电脑、电话线、通讯卫星和电缆线。然而,它并没有早期广延物体的固定性和种种局限,而是更像心智或精神的本质上的不确定性。这样的物体迷惑了主体与它的他者之间的正常联系,为人类结构的形成打开了种种新方向。①

至于这"种种新方向"究竟是什么,他没有明说。但这里有关"不确定性"和"迷惑了主体与它的他者之间的正常联系"的观察,还是有一定合理性的。可以说,互联网时代艺术的主导元素已演变成如下元素:其构成身份多元而难以统一的网民本身遭遇到他者导向的困窘。上述识字者和识图者都有真实的社会身份,相比之下,网民在社会身份上的特殊性在于,他们总是对他人隐匿自己真实的社会身份,而改以其他种种不同的虚拟身份或面具在网上相遇。每当此时,网民之间总是拥有了一种既不同于其真实的社会身份、又不同于审美的虚构身份的第三种身份,从而体现出他们既想从真实身份出发又刻意加以掩饰、既向往虚构的审美世界又想传达某种现实的个人情绪的内心困窘。如此,网民难免不遭遇连自己也不曾预料到的身份分离之苦和陷入他者导向的困境。这里的他者导向,意味着网民面临着多重可能性的轮番诱惑而无法自主,不知道自己会走向何方,也不知道自己需要什么,只知道隐匿自我身份而陷入无边无际的狂欢之境。而狂欢之后又是什么?似乎仍然是新的无穷尽的狂欢。

① [美]马克·波斯特:《信息方式——后结构主义与社会语境》,范静哗译,北京:商务印书馆,2000年,第3页。

(五)结语:互联网时代艺术传播偏向之未来

问题在于,假如当今仿佛居于主流地位的网络型艺术和倚网型艺术都面临被导入他者导向的窘境时,那些接连遭受冷遇折磨的疏网型艺术,此时又该做什么?又能做什么?这三种艺术形态的未来何在?在做了上述简要讨论之后(这种讨论现在远远不够,还应持续下去),有必要做个暂时性的小结并做点带有畅想意味的思考。

在互联网时代,由于人的日常生活、经济生活、政治生活、商业或贸易生活以及文化艺术生活等,都无法不受到互联网的或深或浅的建构或影响,因此,就不可能再存在不受互联网任何影响的艺术了。就上述三种艺术传播偏向形态与互联网的关系来看,如果说网络型艺术从互联网获取本体性创生,即开创出任何传统媒介都无法提供的新的艺术存在方式,那么倚网型艺术就受到了互联网的借力性补强,即获取为传统媒介所缺乏的艺术传播优势,而疏网型艺术则承受了互联网的致命性挤压,即原来依托传统媒介而获取的艺术生存空间已严重坍塌。这里的本体性创生、借力性补强和致命性挤压之间虽然相互不同,但无疑都拜互联网所赐,与互联网休戚相关、命运与共,想无任何瓜葛根本就办不到。如此一来,当前和未来中国艺术会向何处去?

生活在变,艺术也在变,互联网时代的生活和艺术都不可能有不变的永恒物。遭遇网络型艺术和倚网型艺术的两面夹击的疏网型艺术,应当已经和正在自动地分离出两种或多种美学力量。一种是甘于这种冷寂的命运,以便可以不受现实功利干扰地继续从事自身的精英艺术前沿探索,把对现实人生的深度体验和个性化建构提升到历史需要的新高度,引领当今艺术与文化发展的脚步。例如,那些通常的高雅艺术如长篇小说、文化散文、音乐剧、话剧、舞剧等样式,或许可以在冷寂中获得沉潜入生活的纵深处采撷并孕育硕果的良机。另一种是甘冒美学风险挺身打入网络型艺术或倚网型艺术的内部,从中提炼、抢救或挖掘出可以缝合或融合进当今世界艺术文化水准的因子来。

与此同时,面对来自疏网型艺术的能动干预,网络型艺术和倚网型艺术会出于本能地产生出一种更加旺盛的力量,它们自然带有某种反对性或反驳性能量,要通过自身的强势扩张在客观上压制业已被压制的疏网

型艺术可能的强势或弱势反弹,以便继续维护和巩固自身的热旺态势和地位。同时,值得注意的是,网络型艺术和倚网型艺术在自身的存在和演变过程中,也会自动衍生出一种自反性力量,也就是自己反对自己、自己解构自己的反向能量或负能量。这里的自反性力量,引自被社会学家们称为"自反性现代化"或"自反性现代性"的理论,是指一种自身就内蕴自我颠覆或自我毁灭机制的现代性要素。"'自反性现代化'指创造性地(自我)毁灭整整一个时代——工业社会时代——的可能性。这种创造性毁灭的'对象'不是西方现代化的革命,也不是西方现代化的危机,而是西方现代化的胜利成果。"①现代性历程本身,内在地既生长着创造性地自我建构的力量与机制,也生长着创造性地自我毁灭的力量与机制。由此可以推论说,互联网时代如日中天的网络型艺术和倚网型艺术中势必会生长出自我反对、自我逆反或自我毁灭的神奇力量,直到导致自身出现某种或浅或深的变革。

至于这些变革究竟会是什么,现在就下结论或许难免过于仓促和粗浅。何妨继续倾听网络型艺术、倚网型艺术和疏网型艺术及其他艺术形态的众声喧哗?

七、 阅读与思考

研究艺术传播问题,需要借鉴传播学的相关研究成果。通过阅读史蒂芬·李特约翰的《人类传播理论》(清华大学出版社 2004 年版)可以进一步了解传播理论与方法的基本构架。

至于大众传播问题,可以阅读丹尼斯·麦奎尔、斯文·温德尔的《大众传播模式论》(上海译文出版社 2008 年版)。

关于互联网时代的艺术传播的新趋势,可以阅读约斯·德·穆尔的《赛博空间的奥德赛——走向虚拟本体论与人类学》(广西师范大学出版社 2007 年版),该书对"多媒体性""互动性""虚拟性"这三种网络美学特

① [德]马尔里希·贝克:《再造政治:自反性现代化理论初探》,[德]马尔里希·贝克、[英]安东尼·吉登斯、[英]斯科特·拉什:《自反性现代化》,赵文书译,北京:商务印书馆,2001 年,第 5 页。

征的论述,至今仍有启迪价值。

随着互联网时代网络艺术在整个艺术活动中的影响力越来越突出,关注互联网时代艺术传播偏向无疑是必要的。但更加重要的是,如何实现网络艺术与传统艺术及其他多种艺术之间的对话和交融。

第十二章

艺术遗产

　　艺术遗产,从艺术学理论学科来看,是研究人类过去遗留下来的珍稀艺术品财产及艺术表现形态的学科。在这里,人类过去遗留至今的珍稀艺术品及艺术表现形态,不仅被当作具备审美魅力的不朽艺术品去鉴赏,而且被当作经济价值和社会价值等十分重要的珍稀财产去对待。这门有关人类艺术遗产的学科,现在正受到包括艺术学、历史学、法学、工学等学科在内的多方面关注和重视。因为,世界上越来越多的人认识到,无论是本民族的还是其他民族的艺术遗产,都是走向未来的人生所不可或缺也不可重复的直指心灵的珍宝。

一、对艺术遗产学科的质疑

　　艺术遗产,既然是遗产,那就不同于单纯的艺术观念之间的自由争鸣,而是牵涉到特定的艺术财产权及继承权,从而会引发不同的艺术遗产主张之间的冲突。在过去几十年里,国外围绕艺术遗产或文化遗产曾展开过一些争论。争论之一发生在文化官员、博物馆管理人员、考古学家、人类学家、收藏家和律师等群体之中,焦点在于,艺术遗产究竟是属于谁的遗产?一种观点主张推行"全人类的遗产"概念,认为人类遗产为全人类所共有,不必在乎它原来生长于哪个地域及属于哪些人;另一种则认为,"艺术、戏剧、建筑、音乐和食物是某一群体特定遗产的一部分",从而必然属于那个群体。争论之二发生在政治哲学家之间,尤其是自由派和各种论调的社群主义思想家之间,争论的问题在于人类的能动性以及个

人或团体是否在政治舞台上具有优越性。① 这些争论的背后,实际上潜藏着不同的观念及权益之间的较量。

争论还在于,艺术遗产,作为一个需要运用多种学科手段去共同研究的对象,这样的一个多学科交叉领域能成为一门独立学科吗? 这可能正是人们对它的疑虑之一。确实,单就学科的这个关键概念来说,艺术遗产就很难界定清楚。艺术,在不同的民族、国家、时代乃至群体中,都可能存在着不同的用法和界定,无法找到一个普遍适用的概念。而作为遗产,艺术遗产到底属于私人财物还是公共财物? 这一点也需要探讨。

不过,假如因此就质疑艺术遗产作为学科的合法性,是没有必要的。其实,不少学科虽然也已存在许多年,但学科概念也同样还是问题。例如,美学从鲍姆嘉通的《美学》(1750)时算起已经超过270年了,但美学究竟是研究感性的学科还是研究美的学科,就一直争议不止,不过这并不妨碍美学被视为一门学科。同理,有关艺术遗产的话题虽然不断,但它在当代生活中的作用正变得越来越显著,因而在它发挥作用的过程中不断推进对它的了解,就应当成为一种必然的选择。

二、艺术遗产学科的发生

尊重和保护人类自己的艺术遗产及艺术传统乃至更宽广的文化遗产,古已有之,但让艺术遗产真正成为一门学科,毕竟是现代以来才逐渐发生的事。分别以联合国教科文组织大会于1972年在巴黎第17届会议上正式通过《保护世界文化和自然遗产公约》,以及中国于1985年批准加入该公约为标志,世界和中国的艺术遗产行业和学科的发生开始进入快车道。

不过,严格地说,艺术遗产作为行业与作为学科之间,虽然紧密联系而难以分离,但作为行业做起来与作为学科建立起来之间,毕竟还是有所不同。行业可以根据需要首先做起来,纳入制度及机制的实践操作层面

① [英]德瑞克·吉尔曼:《文化遗产的观念》,唐璐璐、向勇译,大连:东北财经大学出版社,2018年,第1—2页。

去运行,边推进边探讨;而学科则有赖于该学术共同体遵循自身的学理逻辑去自由生长,逐步积累学术成果,因此其成长及成熟过程要缓慢得多。例如,按照"中国文物学会"机关刊物的描述,该学会从1984年6月成立起到2004年已经20年了,其所谓"文物"被解释为"历史文化载体,是文化遗产"。显然"文物"就是指"文化遗产"。"文物学会,顾名思义是文物学学术团体,是研究文物学科的学术团体。文物学会各专业委员会研究的领域,是文物学学科体系的重要组成部分。多年来,专业委员会的研究工作,为文物学科建设作出了自己的贡献。"但是,它也坦率地承认:"目前,文物学学科体系还处在形成之中,学科基础的研究、学科理论与方法研究、学科体系研究等需要不断加强和深入。在纪念文物学会成立20周年之际,热切希望文物学会在文物学科研究和文物学学科体系建设中发挥更大作用,在今后20年中,为了文物学学科体系建立和完善作出贡献。"①这表明,中国的文化遗产或艺术遗产行业早已兴起,但文化遗产或艺术遗产学科还只是"处在形成之中",有待于"建立和完善"。

在美国,即使是在1984年时,有的人文学者还在忧心于文化遗产得不到保护和传承研究,以及相应的人文学科研究和课程教育得不到大学应有的重视。正是为了"恢复人文学科在课程中的中心位置",威廉·詹·贝内特强调:

> 当然,我们的传统并非就是世界唯一的伟大文化传统,世界上还存在着其它的文化传统。我们应该期望每一位受教育的人都熟悉这些传统,因为它们所产生的艺术、文学和思想对于人类的时代精神来说是令人敬慕的纪念碑,也因为它们对于我们的历史作出了非凡的贡献,那些对别国传统一无所知的人不但不能正确评价本国传统无与伦比的价值,也无法理解他们自己的传统与外界更广阔的世界是如何触合在一起的,他们更无法理解他们身处其中的社会。②

① 李晓东:《加强文物学学科体系建设》,《中国文物学会通讯》,2005年第1期,第51页。
② [美]威廉·詹·贝内特:《必须恢复文化遗产应有的地位——关于高等学校人文学科的报告》,金锵译,《外国教育动态》1991年第6期,第19页。

这里实际上是把文化遗产或艺术遗产与文化传统紧密联系起来观察，从而对重视和开展文化遗产学科研究提出了更高的要求和更迫切的期待。

我国的文化遗产学科和专业的现代发展，虽然可以把北京大学分别于 1922 年和 1954 年设立考古学研究室和考古学专业列为一个标志，但那更多地只属于考古学科，并非专门的文化遗产学科。这样，如果改以 21 世纪初年的相关事件为正式起点，可能更恰当些：中央美术学院于 2002 年和 2004 年先后成立非物质文化遗产研究中心和文化遗产学系，这可以视为文化遗产学科在中国高校正式诞生的一个标志。从那以后，若干高校和科研机构相继成立了相应的文化遗产学科研究机构、研究团队和专业，这些无疑都可以视为文化遗产学科在中国发生的显著标志。

不过，文化遗产学科虽然已经发生，但远未到真正独立建制和趋于完善之时。因为，"纵观我国现有的专业目录，无论是考古学、建筑学还是其他任何一个一级学科之下，都没有设立关于文化遗产的二级学科。缺乏独立的学科作为支撑，文化遗产研究就不能得到持续的发展，其人才培养也必然会受到制约"①。也就是说，文化遗产学科尽管已经建立起来了，但其在我国现行学科制度中的独立的学科地位至今尚不完善，其学科构架或体系也处在发展和完善的进程之中。这一点也可从文化遗产行业和学科领域的知名专家的群体观察中得到一种印证。②

可以说，关于文化遗产是否应当成为一门独立学科，至今仍存在争议。有学者提出"文化遗产学"的构想③；也有学者从西方学术界经验出发，认为从来不存在一门所谓纯粹的文化遗产学科，而只是从传统学科视

① 赵景龙：《高校文化遗产学科人才培养现状与思考》，《中国国情国力》2018 年第 5 期，第 51 页。
② 参见《中国文化遗产学科建设与〈中国文化遗产〉办刊方向专家咨询会发言摘要》，《中国文化遗产》2016 年第 3 期，第 103—107 页。
③ 相关研究参见杨志刚：《文化遗产科学的学科建设及其"对象"问题》，《中国文化报》2006 年 8 月 18 日；贺云翱《文化遗产学初论》，《南京大学学报（哲学·人文科学·社会科学）》2007 年第 3 期；李志超：《文化遗产学的基本概念及大学责任》，《教育与现代化》2007 年 9 月秋季刊；苑利：《文化遗产与文化遗产学解读》，《江西社会科学》2005 年第 3 期。

角进入文化遗产领域①;也有的认定建立文化遗产的独立学科没有必要②。也有的从文化遗产保护入手,主张建立一门独立的"文化遗产保护学"③。文化遗产学科已然如此,后起的艺术遗产就更谈不上是否存在独立学科了。不过,为什么非得把文化遗产及艺术遗产设立为独立学科呢?

应当讲,让艺术遗产以一门交叉学科或跨学科领域的方式去建立和发展,想必会更有利于充分地利用学科开放条件下的多学科资源协同优势。正因如此,把艺术遗产研究视为一个跨学科领域,是适宜的。

三、艺术遗产的学科属性和研究对象

要考察艺术遗产的学科属性,就需要将它同文化遗产联系起来,因为,艺术遗产不过是文化遗产这一跨学科领域在艺术学科门类中的一个学科领域而已。而要了解艺术遗产的学术属性和研究对象,首先需要了解文化遗产的定义、学科属性和研究方法。

按照《保护世界文化和自然遗产公约》的权威界说推论,文化遗产应当是指依照当今人类眼光看具有突出的普遍价值并且无可替代的文化财物。它包括三大类:第一类是古迹,即从历史、艺术或科学角度看具有突出的普遍价值的建筑物、碑雕和碑画,具有考古性质的成分或构造物、铭文、窟洞以及景观的联合体;第二类是建筑群,即从历史、艺术或科学角度看在建筑式样、分布均匀或与环境景色结合方面具有突出的普遍价值的单立或连接的建筑群;第三类是遗址,即从历史、审美、人种学或人类学角度看具有突出的普遍价值的人类工程或自然与人的联合工程以及包括有考古地址的区域。④ 在这三大类文化遗产中,可以确定的是,第一类古迹

① 李菲:《"文化遗产学时代"问题与路径——中国高校首届文化遗产学学科建设研讨会综述》,《重庆文理学院学报(社会科学版)》2008年第3期。
② 孙华:《文化遗产"学"的困惑》,《中国文化遗产》2005年第5期。
③ 郑子良、刘禄山:《文化遗产保护学刍议》,《东南文化》2010年第5期;刘禄山:《文化遗产保护学科建设现状与思考》,《中国文物科学研究》2013年第2期;孙华:《遗产与遗产保护学——以文化遗产学的学科范畴为中心》,《遗产与保护研究》2018年第12期,第7—9页。
④ 参见文化部外联局编:《联合国教科文组织保护世界文化公约选编》,北京:法律出版社,2006年,第36页。

和第二类建筑群中的大多数都可归入艺术品范畴,而第三类遗址中也可能有某些部分可列入艺术品行列。

同时,还应当看到,文化遗产中还应包括"非物质文化遗产"。按照联合国教科文组织于2003年在第32届大会上通过并于2006年生效的《保护非物质文化遗产公约》,"非物质文化遗产"又称"口头或无形文化遗产"或"非遗",是指被各社区、群体,有时是被个人,视为其文化遗产组成部分的各种社会实践、观念表述、表现形式、知识、技能以及相关的工具、实物、手工艺品和文化场所。这种非物质文化遗产世代相传,在各社区和群体适应周围环境以及与自然和历史的互动中,被不断地再创造,为这些社区和群体提供认同感和持续感,从而增强对文化多样性和人类创造力的尊重。它具体包括的种类有:一是口头传统和表现形式,包括作为非物质文化遗产媒介的语言;二是表演艺术;三是社会实践、仪式、节庆活动;四是有关自然界和宇宙的知识和实践;五是传统手工艺。在这些"非遗"种类中,尽管属于宽泛的"手工艺"或"文化"节庆的为数众多,但其中具有艺术品属性或与艺术表演形式或艺术表现样态紧密相关的也确实不少,需要具体分析。同时,这些"无形文化遗产"并非真正完全"无形",而是具有一定的物质形态或物质感性形式。正如有论者指出的那样,"非物质文化遗产"应是指"在特定的民族或地区群体中世代传承的、有较大影响的有突出价值的文化表现形态(或叫作文化表现形式、文化表现活动)"[①]。因此,"非物质文化遗产"中的"非物质艺术遗产"部分,应当是指那些在特定民族或地区群体中世代传承的有突出价值的艺术表现形态。

这样,艺术遗产是指先后被列入"文化遗产"和"非物质文化遗产"、具备艺术品属性的那部分遗产以及艺术表现形态。当然,困难在于统一界定什么是"艺术品"和"艺术表现形态",因为古往今来这类概念承载过诸多彼此不同的含义。简而言之,艺术品和艺术表现形态在这里是指按照今人的理解具备突出的普遍价值的艺术品财产和艺术表现技艺样态。

[①] 乌丙安:《非物质文化遗产的概念界定与分类认定》,《非物质文化遗产保护理论与方法》,北京:文化艺术出版社,2016年,第46页。

至于今人理解中的艺术品和艺术表现技艺样态,在这里就是指夏尔·巴托的"美的艺术"概念通行以来的有关具备审美属性的人工符号系统及技艺传承了。例如,纳西族的"阿哩哩"或许在过去是一种实用仪式,如今则被视为"非遗"中的舞蹈艺术表现样态而加以保护。它虽然被纳入舞蹈艺术去看待,但其中也涉及服饰艺术等元素。我们能从北京舞蹈学院的演出《沉香·五》(见图12-1)中感受到这一点。

图12-1　2019年5月22日国家大剧院北京舞蹈学院《沉香·五》演出现场

关于文化遗产的学科属性,人们提出过多种不同的意见。其中,论者概括出下列三种观点:一是把文化遗产视为文化学的分支,二是认为它属于广义的考古学,三是认为它属于自身内含考古学、文物保护学和博物馆学等3个分支的独立大学科。① 可以说,这三种不同意见代表了来自不

① 孙华:《遗产与遗产保护学——以文化遗产学的学科范畴为中心》,《遗产与保护研究》2018年第12期,第7—9页。

同学科或依托不同学科背景而发言的学者的观点。这本身就表明,文化遗产吸引了众多学科的不同目光,而且它本身就是需要多学科竞相投入其中并发挥各自作用的交叉领域。而任何将文化遗产固守于单一学科的看法,都注定了会妨碍对它的必要的保护和传承研究。

一般来说,艺术遗产不等于文化遗产,而只是指文化遗产中可被归入艺术遗产的那部分遗产。但实际上,这样说过于浅表而欠准确。要把艺术遗产从文化遗产中剥离出来单独研究,是几乎做不到、也不能做的事情,因为在完整的文化遗产中,同一遗产的文化性与艺术性是相互渗透、紧密交融而难以分离的。这里突出谈论文化遗产中的艺术遗产,只不过是要强调文化遗产整体在艺术学视角中的独特的学科面貌及特色而已,也是为了便于艺术学科的学科叙述。所以,当我们说艺术遗产学科及其与文化遗产学科的区别的时候,实际上不应当忘记,它不过就是指文化遗产学科在艺术学领域的特定研究维度而已,两者之间实际上不存在天然的界限。在这个意义上有理由说,谈论艺术遗产时,实际上还是在谈论文化遗产,只不过更多地聚焦于文化遗产的艺术品属性及其与其他艺术品的紧密联系而已。①

当然,同样需要指出的是,就艺术学科门类中的艺术遗产学科来说,从事艺术遗产研究的主要目的,还是与历史学科门类、法学学科门类等有所不同的,这就是更加全面和深入地探测人类艺术的奥秘,即通过研究艺术遗产而更好地认识和把握艺术在人类社会生活中的地位和作用。这种特定学科目的的设定,就使得艺术学科门类下的艺术遗产研究,必然与历史学科门类和法学学科门类下的文化遗产研究,存在着一些微妙而又重要的学科重心差异,尽管这种差异并非本质上的。

所以,可以这样说,艺术遗产与文化遗产概念之间,既在本质上相互

① 彭兆荣就不主张在文化遗产与艺术遗产之间划出分明的界限来,而是认为两者其实是一回事,也即艺术遗产不过就是文化遗产的另一种不同表述而已,因为凡是文化遗产都蕴含着审美价值。他指出:"艺术遗产首先是指一种遗产类型,即一个专门的领域。总体上说它归属于'文化遗产'的范畴。人们也可以从另外一个角度说,凡是文化遗产,都属于'人类遗产'——即由人类选择、认定、创造、审美,被人类赋予价值的食物和对象,都包含着艺术、美学的内在品质。所以,文化遗产中已然包括了艺术的认知、意义、审美、表述、符号等等。"又说:"艺术遗产是一种特殊的表述。"见彭兆荣:《中国艺术遗产论纲》,北京:北京大学出版社,2017年,第13页。

紧密联系和密不可分,又在学科目的和学科重心上存在一些微妙而又重要的差异。这可以从两方面来看:一方面,艺术遗产与文化遗产之间不存在本质上的差异,而是相互联系、相互依存和难以分离,完全可以被视为一回事;另一方面,它们之间在学科目的和学科重心上确实又有所不同,各自服务于自身的特定目的和重心。由此,可以见出艺术遗产的特定的学科属性和研究方法。

艺术遗产的学科属性在于,它是人类过去遗留的具有突出的普遍价值的艺术品财产和艺术表现形态的保护和传承的跨学科领域,由历史学、艺术学、法学等学科门类之间的相互交叉构成。

这样理解的艺术遗产,在学科属性上是一个跨学科领域;在更大的学科归属上是文化遗产学科在艺术学科中的一个分支。作为一个横跨历史学、艺术学和法学等学科门类的跨学科领域,文化遗产学科可以分别在历史学、艺术学和法学等学科门类下面设立为二级学科或学科方向,便于从事研究和人才培养。在历史学门类中,它可以设立在考古学、中国史或世界史等一级学科下面,称为历史遗产学或文化遗产学,凸显其历史学内涵;在艺术学门类中,它可以设立在艺术学理论、戏剧与影视学、美术学或设计学等一级学科的下面,称为艺术遗产学,凸显文化遗产中的艺术学内涵;在法学门类中,它可以设立在社会学或民族学等一级学科的下面,称为人类遗产学,凸显文化遗产中的人类学内涵。

艺术遗产的研究对象涉及如下层面。

第一层为与艺术品财产和艺术表现形态相关的艺术理论基础研究。这是指构成艺术品财产和艺术表现形态研究的前提和导向的艺术理论、艺术史和艺术批评等艺术理论基础研究。这是艺术遗产学科的导向型层面。

第二层为艺术品财产和艺术表现形态的保护和传承。这是指先后被列入"文化遗产"和"非物质文化遗产"的艺术品财产和艺术表现形态的保护和传承。前者如秦始皇陵、拉萨布达拉宫等,后者如苗族民歌、白蛇传传说、梁祝传说等。这是艺术遗产学科的核心层面。

第三层为艺术品财产和艺术表现形态赖以生存的文化环境及文化传统的保护和传承。这是指对艺术遗产所生长于其中并发挥作用的更加宽

厚的民族文化土壤的保护和传承。这属于艺术遗产的基础层面,它实际上是要体现文化遗产学科的支撑作用,因为艺术遗产归属于文化遗产学科。

第四层为艺术品财产和艺术表现形态的保护和传承的行业实践操作过程。这是指对艺术遗产行业从业者或专门人才的培养,要求受教育者在实训或实践中涵养艺术遗产的知识和技能。

进一步看,艺术遗产行业涉及两方面:一是总体上的艺术遗产事业,二是附加的艺术遗产产业。艺术遗产事业,是指艺术遗产保护工作主要地和在根本上属于国家和社会本着民族文化传统的保护传承要求去实施的行政事业,而不属于按照市场和商品经济规律去运行的艺术产业,所以不应以营利为目的,而是应以公益为目的。与此同时,艺术遗产事业总体中也有一部分附加的艺术遗产产业,它承担着艺术遗产元素的创意衍生品制作和营销任务,其收益仍然应用于艺术遗产的保护和传承事业。例如,故宫博物院近年来陆续开发出一系列故宫馆藏艺术衍生品,满足了游客或观众在参观故宫后的收藏愿望。这种有限的产业开发,目的还是在于回馈故宫遗产的保护。

四、艺术遗产的研究方法

艺术遗产作为一个跨学科领域,其研究方法必然不会局限于单一学科,而是来自于多学科及其交融。艺术遗产的研究方法在于,它属于历史学、艺术学、法学、教育学和理学等学科方法之间的交融和协作。

艺术遗产的历史学研究方法,是指运用中国史、世界史和考古学等学科方法去把握艺术遗产与特定人类历史状况的联系,阐明其历史学及考古学价值。

艺术遗产的艺术学研究方法,是指运用艺术理论、艺术史和艺术批评等学科方法,以及运用音乐学、舞蹈学、戏剧学、美术学、设计学等具体艺术门类学科方法,去把握艺术遗产与特定时代人类艺术活动或其他相关活动之间的联系,阐明其艺术学价值。

艺术遗产的法学研究方法,是指运用社会学、人类学、民族学、民俗学

等学科方法去把握艺术遗产与特定社会的人类生活过程的联系,阐明其人类生活价值。

艺术遗产的教育学研究方法,是指运用教育学及心理学等学科方法去把握艺术遗产的传承规律,以及传授其保护和传承的实践操作技能,培育艺术遗产行业和学科的专门人才。

艺术遗产的理学研究方法,是指运用人文地理学等学科方法去把握艺术遗产与特定地缘环境的联系,阐明其地缘生活价值,包括在当代的文化旅游价值等。

艺术遗产的工学研究方法,是指运用建筑学、土木工程、水利工程、化学工程与技术、城乡规划学、风景园林学等学科方法去把握艺术遗产的工艺构成及保护要求,阐明其工艺学价值。

五、艺术遗产的要素

艺术遗产的要素,严格地说是指艺术遗产学科的研究要素,归根到底是与艺术遗产的下列要素紧密联系的:一是艺术遗产的发生原因,这涉及艺术遗产如何在特定的社会及时代条件下产生的;二是艺术遗产的存在方式,这涉及艺术遗产的类型和样式;三是艺术遗产的"突出的普遍价值",例如审美价值;四是艺术遗产的保护,这涉及相关学科的交叉研究及其实践操作;五是艺术遗产的管理,这涉及艺术遗产如何管理;六是艺术遗产的教育,这涉及艺术遗产如何承担传承、教育等任务;七是艺术遗产的创意衍生,涉及艺术遗产元素如何用来开发新的艺术与文化产品。这样就有艺术遗产的下列要素。

一是艺术遗产的发生,这是指研究艺术遗产在特定社会和时代环境中的产生缘由,形成艺术遗产发生学或起源学。

二是艺术遗产的类型,这是指研究艺术遗产在世界上不同地域、民族或国家中的存在方式,包括分类标准、类型及特性、类型中的共同与个性等,形成艺术遗产类型学。

三是艺术遗产的价值,这是指研究艺术遗产在其发生年代以及后世的价值或意义,形成艺术遗产价值学。按照有些论者的合理论述,"文化

遗产"的"突出的普遍价值"可以具体地理解为代际传递性、珍稀性和典范性等要素。① 进一步就文化遗产中的艺术品特性及其保护和传承来看,艺术遗产还应当具备审美感染性、创意衍生性和教育性。

这样就可见出艺术遗产的如下多重普遍价值。一是代际传递性,这是指艺术遗产具有人类社会生活中从上代传递到下代的代际传递价值。只有经历过一代以上传递的艺术财物或艺术表现形态,才有可能被称为"遗产"而纳入艺术遗产行列。二是无可替代性,这是指艺术遗产具有人类社会生活中独一无二、不可重复或无可替代的珍稀价值。三是典范性,这是指艺术遗产对于后世人类生活方式能产生公认的经典示范价值。四是审美感染性,这是指艺术遗产至今还能对当代人产生审美的魅力。五是创意衍生性,这是指艺术遗产中的某些元素可以提取出来用于文化艺术产品的开发,这是创意衍生价值。六是教育性,这是指艺术遗产中蕴含着人类历史所赋予的理智、情感、伦理价值等丰厚价值,值得传递给后代,从而有教育价值。

四是艺术遗产的保护,这是指艺术遗产的发掘、整理、修复等工艺环节,涉及材料、技术、环境、水文等保护工程,形成艺术遗产工程学。

五是艺术遗产的管理,这是指艺术遗产管理机构的制度及运行机制,形成艺术遗产管理学。

六是艺术遗产的教育,这是指艺术遗产管理机构的研究与教育实践操作过程,形成艺术遗产教育学。

七是艺术遗产的创意衍生,这是指艺术遗产管理机构应用艺术遗产展开创意产业开发,制作相关的美术作品、舞台剧、电影、电视剧及旅游纪念品等,形成艺术遗产创意产业学。

六、艺术遗产的形态和种类

艺术遗产的形态,一般有两种:一种是艺术品遗产,另一种是艺术表

① 孙华:《遗产与遗产保护学——以文化遗产学的学科范畴为中心》,《遗产与保护研究》2018年第12期,第2—4页。

现形态遗产。

艺术品遗产,也称有形艺术遗产,是指人类过去遗留的有突出普遍价值的艺术品财产,包括不可移动遗产和可移动遗产。不可移动的艺术品遗产有古遗址、古墓葬、古建筑、石窟寺、石刻、壁画、近现代重要史迹及代表性建筑等①。可移动的艺术品遗产有各历史时代的重要艺术品、文献、手稿、图书资料等。

艺术表现形态遗产,也称无形艺术遗产或非物质艺术遗产,是指人类过去遗留的有突出普遍价值的艺术表现形态,如口头传统、传统表演艺术、民俗活动和礼仪与节庆、传统手工艺技能等。

沿用现有的艺术门类划分,艺术遗产的种类有下列几种:音乐艺术遗产、舞蹈艺术遗产、戏剧艺术遗产、电影艺术遗产、视觉艺术遗产、语言艺术遗产等。

七、阅读与思考

要了解艺术遗产,首先需要熟悉艺术遗产的相关政策文献,可阅读文化部外联局编《联合国教科文组织保护世界文化公约选编》(法律出版社2006年版)、北京大学世界遗产研究中心编《世界遗产相关文件选编》(北京大学出版社2004年版)。

关于艺术遗产的理论和方法,可阅读的著述有王文章主编《非物质文化遗产概论》(修订本,教育科学出版社2013年版)、王文章主编《非物质文化遗产保护与田野工作方法》(文化艺术出版社2008年版)。

对艺术遗产的观念,可阅读德瑞克·吉尔曼的《文化遗产的观念》(东北财经大学出版社2018年版)。

以上著述都是直接地针对"文化遗产"的,而专门指向艺术遗产的著述还比较少见,需要从上述有关文化遗产的讨论中适当发掘出来。

思考艺术遗产及艺术遗产学科问题时,需要注意艺术遗产与文化遗

① 延伸地看,还可以包括在建筑式样、分布或生态环境方面具有突出的普遍价值的房舍、街区、村镇等。

产的关系,既应当看到艺术遗产与文化遗产的一致性,又要从中梳理出两者的差异性,特别是见出艺术遗产之不同于一般文化遗产的特殊性,而这些正与艺术学的核心问题相关,因而在艺术遗产研究中紧密地坚守艺术精神,是应当牢记的。

第十三章

艺术与文化创意

艺术与文化创意,有时也称为艺术文化创意产业、艺术文化创意、创意产业、创意经济、文化经济或艺术经济,与 art and cultural creative industries, art and cultural creation, creative industries, creative economy, cultural economy or art economy 等相关英文词语有关。这类彼此之间含义密切相关的词语数量之多表明,一方面,该学科及其对应的艺术行业目前方兴未艾;另一方面,它又带有很明显的不确定性。正因如此,艺术与文化创意更需要加以认识和理解。

一、 对艺术与文化创意学科的质疑

提起艺术与文化创意,质疑也如影随形地到来。

质疑之一在于,艺术与文化创意能否成为一门学科?眼下,让美的艺术成为文化创意产业中的引领性元素,以便其迅速转化到日常生活中,已成为众多行业中的热门行业之一,年轻人兴趣尤其浓厚,不仅享用其产品,并且还跃跃欲试地投身于其行业中,这些都是一点不假的事。但是,艺术行业并不一定要成为一门学科啊!学科可是要有特定的学者共同体、学科理论基础、学科核心范畴及其研究方法等。艺术与文化创意够条件吗?

其实,假如不是从独立学科而是从跨学科或交叉学科领域去看,就变得比较容易了:为什么不可以把艺术与文化创意视为一门跨学科领域呢?

质疑之二在于,即便是满足了跨学科的入门条件,它能跨入艺术学理论学科吗?

说实在的,艺术与文化创意很大程度上是依赖于经济学或管理学的学科知识的。它需要来自经济学的市场、金融、消费等知识及其研究方法,也需要来自管理学的创意管理、营销等知识及其方法。从这点看,它或者纳入经济学学科门类,或者纳入管理学学科门类,都有合理性。但与此同时,当艺术与文化创意涉及将令人景仰的美的艺术成果生活化时,艺术学科的介入以及在此过程中的导向型作用,就变得必不可少而且至关重要了。因此,这门具有跨学科属性的学科同时跨入经济学、管理学和艺术学等门类之中,完全是可以的和需要的。

质疑之三在于,艺术与文化创意同艺术管理、文化产业管理之间好像关系特别紧密,真的不好区分。你能够将它们三者清晰地区分开来吗?这个问题并不难回答。三者之间的共同点在于,都涉及艺术行业活动以及与艺术相关的实践操作过程。其区分可以从所面向的行业和所属院校或学科等两方面去考察。

首先的区别在于,艺术管理主要面向艺术行业(如表演艺术、视觉艺术和综合艺术等)的管理实践,目标是艺术品的创造、营销、服务和消费等;文化产业管理主要面向包括艺术行业在内的体现某种知识产权的理智、道德、教育、科技和艺术等符号意义的生产、传播与消费行业(如艺术产业、实用艺术产业、传媒产业、公共文化服务行业等)的管理实践,目标更多的是文化产品的生产、营销和消费;而艺术与文化创意则密切关注艺术创意本身的产品化(即成为艺术品)以及艺术精神向实际生活的产品化(即成为艺术衍生品),这里的目标既有艺术品,也有艺术衍生品的创造、营销和消费。

其次的区别在于,艺术管理一般由艺术专业院校设立,或在艺术学学科门类下设立,文化产业管理可以分别由综合大学、理工科大学、经管类大学或历史学科门类、文学门类、法学门类、管理学科门类等设立,艺术与文化创意则是由艺术院校或艺术学科门类设立。

上面两方面合起来看,艺术管理由艺术专业院校或艺术学学科门类面向艺术行业管理实践而设立,文化产业管理由多种类型院校或多种类

型学科门类面向包括艺术行业在内的一般文化行业的管理实践而设立，艺术与文化创意则由艺术院校或艺术学学科门类面向艺术品和艺术衍生品行业而设立。

其实，严格说来，在实际的艺术行业和相关文化产业的管理实践中，这三个学科和专业之间虽然各有偏重，但都服务于保障和推进艺术精神在人生美化过程中的实际效益，从而是相互交融和相互协调的，终究难以分离。艺术学、文学、历史学和管理学等学科门类都调动各自的独特学科优势，致力于艺术行业和相关文化行业的管理实践的学术研究和人才培养，对于实际生活美化来说，毕竟是好事。

二、艺术与文化创意的兴起

艺术与文化创意成为我国经济界、管理界及艺术界的热潮，应当是20世纪末到21世纪初之交的事情。简要地看，艺术与文化创意的兴起，与多方面的合力作用有关。

第一，19世纪后期风行于欧洲的"审美主义"（aestheticism，或译唯美主义）思潮，其核心精神就在于艺术美的生活化，或由艺术美引领的生活美化，也就是让美的艺术成为实际生活改造所据以进行的范本。而艺术与文化创意行业的兴起，恰恰是要谋求艺术美演化为实际生活过程本身。

第二，生产型经济向消费型经济、产业型经济向服务型经济的转型趋势，促使艺术文化创意产业获得优先发展的良机，并因此逐渐成长为一门艺术产业以及一个艺术行业。

第三，管理科学的迅速发展及其在实际生活过程各个方面的强力渗透和有效实践，为艺术成为创意产业的核心元素提供了管理保障。

第四，后现代文化潮所崇尚的拆除深度模式、向总体性开战、填平雅俗鸿沟及审美主义等，加速了艺术的经济化和生活化进程。

以上因素的相互融合作用，导致了一种根本性转变：艺术品不再只是单纯无功利的精神产品，而已经成为同时具备无功利的精神属性和日常生活中的实用属性的商品了。艺术的商品性的普遍化加上普通公众对于艺术生活化、实用化和日常化的强烈渴望，就使得艺术与文化创意快速

地成为兼具艺术产业和艺术事业属性的行业,需要一大批从业者。与此相应,对艺术与文化创意的研究也随之成为一种必需,从而有艺术与文化创意的学科化进程。

三、 艺术与文化创意的基本经济特征

这里需要进一步理解艺术的商品性问题,因为它关系到如何理解艺术与文化创意活动的基本经济特征。

如今,艺术的商品性早已成为一种司空见惯的生活现实。难怪理查德·E.凯夫斯会给自己的题为"创意产业经济学"的著作加上"艺术的商品性"这一副标题。不过,作为商品的艺术品及其衍生品,却不同于一般的商品,而具备自己的特殊性:

> 我更强调的是创意产品和服务、它们的生产过程,以及艺术家的偏好或风格,这些与其他现有创意元素(或者可以忽略不计)的经济领域相比,存在本质的、系统性的差别(即使不说这些差别具有普遍性)。这些差异源自创意活动不同于其他经济活动的基本特征。有的情况下,这些差异特征会彰显各种创意活动之间的区别。①

他基于对创意产业中艺术创意精神的理解,清楚地认识到艺术型创意产品与一般商品之间存在着"本质的、系统性的差别"。而正是从这些差别中可以推导出艺术与文化创意活动的基本的经济特征。

艺术与文化创意的基本经济特征,按照理查德·E.凯夫斯的研究,往往呈现出如下七种情形。

第一,需求的不确定性。这是指创意产业无法预知顾客的需求。也就是在创意产品生产出来与顾客(观众)见面之前,根本无法预知他们是否喜欢。

① [美]理查德·E.凯夫斯:《创意产业经济学——艺术的商品性》,康蓉、张兆慧、冯晨、王栋译,北京:商务印书馆,2017年,第 vi 页。

第二,创意产品的创作者关注自己的作品。这与一般产业更关注工作报酬、条件及投入精力等不同。艺术家、演员、作家等创作者总是更关注自己的创意产品的原创性、技术水平、在观众中的效果等方面。

第三,一些创意产品要求多种技能。这是指戏剧、电影、电视剧等综合艺术依赖于技艺不同的众多专家的通力协作,从而这种创意团队成员之间的合作具有一种复杂性。

第四,差异化的产品。创意产品总是存在纵向差异和横向差异。纵向差异是指一种产品比另一种产品更好的情形,例如观众感觉这部影片比另一部影片好看。横向差异是指同类产品之间不完全相同的情形,例如两首流行歌曲、两幅油画、两部动作片之间虽然具有相似性,但观众可能有自己喜欢的一种。创意产品通常都是纵向差异和横向差异的综合体。

第五,纵向差异化技能。创意产品不同于一般产品的特殊性在于,其技巧、原创程度及熟练程度等总是差别很大。也就是说,艺术佳作、艺术杰作或艺术高峰与平常之作或平庸之作间的差异总是惊人的。即便通过专门的学习或教育去尝试提高或改变,天才与庸才间的差异也终究是无法完全填补的。

第六,时间非常关键。这是指一些创意产品或活动的日期十分重要,例如音乐会和舞台剧的公演时间,电影的首演日期,电视剧的首播日期等。一旦出现时间延误,就可能产生严重的后果,包括导致作品流产。

第七,耐用品与长期租金。这其实是艺术品的永恒性或永久魅力的经济学说法。一部作品一旦具有了经典地位,就可能变得长久不衰,也就是成了经济学家眼中能产生"长期租金"回报的"耐用品"。①

从上面的来自经济学视角的七点特征,可以更清晰地见出艺术与文化创意产品具有区别于一般商品的特殊品格。这表明,艺术与文化创意产品既是一般商品,更是特殊的精神商品,从而需要全面地认识和把握它的一般性和特殊性。

① 以上七种特征均见[美]理查德·E.凯夫斯:《创意产业经济学——艺术的商品性》,康蓉、张兆慧、冯晨、王栋译,北京:商务印书馆,2017年,第 vi—xvii 页。

四、艺术与文化创意概念

要理解艺术与文化创意的学科特性,就需要明确艺术与文化创意概念的含义。

首先应明确什么是创意。约翰·霍金斯认为:"创意就是催生某种新事物的能力,它表示一人或多人创意和发明的产生,这种创意和发明必须是个人的、原创性的,且具有深远意义的。换句话说,它就是才能和智慧。"①这个界定有一定的合理性,揭示了创意具有催生新事物的内涵。创意,既不是照搬或复制已有的事物,也不是对已有事物的修改,而是指向自无而有地创生新事物或新观念。创意既可以是指创生出某种从未存在过的具体可感的新事物,也可以是指创生出某种从未有过的新观念。可以说,创意是创生新事物或新观念的能力。

再来看什么是艺术与文化创意。这个概念是艺术、文化和创意三者之间交融的结果。需要看到,艺术创意与文化创意的起点和核心都是个人的创意行为。个人的创意行为会寻求大约三类结果或产品的出现:第一类产品是艺术品,第二类产品是艺术型文化衍生品,第三类产品是艺术型文化摹拟情境。一般来说,艺术品属于艺术与文化创意的核心产品,而艺术型文化衍生品和艺术型文化摹拟情境则都是艺术创意向更宽泛的日常生活过程衍生的产物。不过,人们的表述习惯在于,当单纯表述艺术品的创意时,总是用艺术品创造或艺术创造、艺术品创作或艺术创作之类词语去概括,而不必专门表述为艺术创意;只是当既要表述艺术品的创作、又要表述艺术品创意向日常生活及其情境的宽泛化衍生时,也就是同时表述艺术品和灌注入艺术品精神的文化衍生品和文化摹拟情境的创造时,才运用艺术与文化创意这样的复合型概念去概括。

因此,可以说,艺术与文化创意主要是指艺术品创意及其创生为艺术型文化衍生品和艺术型文化摹拟情境的能力。由此看来,艺术与文化创

① [英]约翰·霍金斯:《创意经济——如何点石成金》,洪庆福、孙薇薇、刘茂玲译,上海:上海三联书店,2006年,第3页。

意作为学科去研究时,其主要关注的核心问题就不再局限于如何创造艺术品,而是如何创造艺术品、艺术型文化衍生品和艺术型文化摹拟情境等三种产品了。这里的艺术型文化衍生品和艺术型文化摹拟情境与单纯具备非实用的审美功能的艺术品不同,而是一种具备双重属性的实用型艺术产品:一方面能呈现艺术品的创意精神,另一方面又能满足日常生活中的实用需要。

五、艺术与文化创意的学科属性和研究对象

艺术与文化创意的学科属性在于,它是一门研究艺术品、艺术型文化衍生品和艺术型文化摹拟情境的跨学科领域,涉及艺术学、经济学、管理学及法学等若干学科的相互交融。其跨学科属性突出地表现在,假如只是依靠一门学科而离开了若干学科之间的共同参与和相互作用,这门学科就立即变得寸步难行了。只是由于艺术学、经济学和管理学等学科之间的交叉渗透,艺术与文化创意才得以成为一门学科。

艺术与文化创意的研究对象在于,艺术品、艺术型文化衍生品和艺术型文化摹拟情境的普遍规律及其实践操作过程。具体地说,就是艺术品创意转化为艺术型文化衍生品及艺术型文化摹拟情境的普遍规律及实践操作过程。

鉴于实际的艺术与文化创意行业存在多样性和复杂性,艺术与文化创意的研究对象也需要通过分类去做进一步理解。迈克·费瑟斯通曾就当代社会中的"日常生活审美化"现象提出三点特征描述:一是艺术亚文化,例如"一战"以来的达达主义、超现实主义、先锋派等;二是将生活转化为艺术品的谋划,例如伦敦布鲁斯伯里文化圈的群体谋划;三是弥漫于当代社会日常生活中的符号与影像流。[①] 这里指出的第二、三点特征,如今都可以沉落为艺术与文化创意的产品设计和建设实践。弗雷德里克·杰姆逊曾指出,"文化"一词具有三种不同的含义:一是"个性的形成",

① [英]迈克·费瑟斯通:《后现代主义与消费文化》,刘精明译,南京:译林出版社,2000年,第95—99页。

二是人类学意义上的文明活动,三是"装饰",即吟诗、绘画、看戏、看电影等日常生活。① 当今的"后现代"文化,以打破高雅文化与通俗文化、纯艺术与通俗艺术的界限,让艺术品变成商品等为鲜明标志,突出地展示出"文化"所具有的第三种含义即日常生活"装饰":

> 后现代主义宣布:我们不需要天才,也不想成为天才,我们不需要现代主义者所具有的个人风格,我们不承认什么乌托邦性质,我们追求的是大众化,而不是高雅。我们的目标是给人以愉悦,因而我们不反对装饰,恰恰相反,我们喜欢雕饰。②

这种以日常生活"装饰"为标志的后现代文化状况,虽然与当前艺术与文化创意的研究对象不尽相同,但由于都看到了艺术向日常生活渗透、艺术品向商品衍生的趋向,从而也可以提供一种参照,至少可以充当一种思想背景。

实际上,以上由迈克·费瑟斯通和弗雷德里克·杰姆逊分别指出的当代社会日常生活中的符号与影像流和"装饰"现象,如今正通过艺术与文化创意学科理念和实践行为转化为生活现实。这里面所包含的基本原理在于,昔日更具精神气质的艺术品,如今正向日常生活衍生,呈现出艺术品及其精神转化或衍生为更广泛而基本的文化过程的趋向。这可以说是艺术面向生活、艺术成为泛艺术、艺术灌注到更广泛的文化过程的趋向。

因此,要认识艺术与文化创意的研究对象,需要在坚持艺术品及其创意精神的中心地位的前提下,适当区分四种相关的原初存在及其文化衍生状况。

一是艺术品的创意,也就是被我们通常称为艺术或艺术活动的那些艺术门类活动及其成果——艺术品,如音乐、舞蹈、戏剧、电影、电视剧、美

① [美]弗雷德里克·杰姆逊:《后现代主义与文化理论》,唐小兵译,西安:陕西师范大学出版社,1986年,第2—3页。
② [美]弗雷德里克·杰姆逊:《后现代主义与文化理论》,唐小兵译,西安:陕西师范大学出版社,1986年,第150页。

术等及其作品。这应当是艺术与文化创意的核心圈。

二是艺术型文化衍生品的创意,如博物馆、美术馆所藏名画的创意衍生品。这是艺术与文化创意的拓展圈。

三是艺术型文化摹拟情境的创意,也就是带有艺术性的日常生活环境摹拟,如"环球影城""迪士尼主题公园"等。这是艺术与文化创意的外圈。

四是艺术型文化装饰氛围的创意,也就是整个当代社会环境中弥漫着由广告、传媒、时尚等共同装饰成的文化氛围。这是艺术与文化创意的最外圈。

以上四圈共同组成艺术与文化创意活动的同心圆模型(如图13-1所示)。①

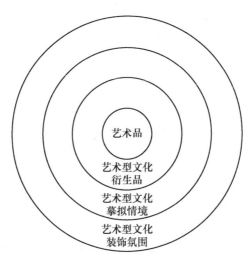

图 13-1　艺术与文化创意同心圆模型

① 此处参考了思罗斯比有关"文化产业的同心圆模型"的论述:"艺术产业居于中心,其他产业位于环绕中心的一些层或圆上,随着创意思想的传播,同心圆不断往外扩展,涵盖了更加广泛的生产领域。"据[澳大利亚]戴维·思罗斯比:《经济学与文化》,王志标、张峥嵘译,中国人民大学出版社2011年版,第123页。不过,与他运用这种同心圆模型去阐明一般"文化产业"的特点不同,这里只是将其运用于艺术品行业及艺术衍生品行业领域。因为,在当前我国众多文化产业形态中,艺术产业实际上还远未达到"居于中心"的程度,而艺术与文化创意行业却应当将艺术品元素置于中心地位。

这里需要强调的是,艺术品在艺术与文化创意同心圆模型中必须处在中心地位,并且依次向外圈拓展或渗透。与此相对应,艺术与文化创意的研究对象在具体形态上也大约有四种:艺术创意的产品化、艺术品元素的生活衍生、艺术品元素的生活环境摹拟和艺术品元素的生活氛围装饰。

第一种是艺术创意的产品化。这是指艺术家头脑里的艺术创意转化为实际的艺术产品的过程,目的是生产出纯艺术品。这个过程,在过去常常被称为艺术创作,主要原因是那时的艺术创作比较个人化,主要是艺术家以其个人的天才、想象力、情感及理智等去驾驭的事情;而现在则更多地被称为艺术产业或艺术创意产业,因为它不得不依赖于艺术家个人及整个艺术行业从业人员的团队协作。特别是在当代电影、电视剧、流行歌曲等大众艺术中,艺术家个人最初的艺术创意火花,常常被纳入艺术产业的生产与消费过程,从而被产品化,甚至成为被不断跨界改编的"IP"(知识产权)作品。这个过程的核心是艺术创意的产品化,即艺术家头脑里的艺术创意如何转化为艺术产业中的产品。例如,一个剧作家产生了最初的电影创意,并且编写出剧本(或将小说原著改编为剧本),被一家影视制作公司购买版权,随即展开投融资行动,遴选导演、演员、摄像、录音、美工、剪辑等若干专家组成摄制团队。该影片摄制完成后,选择档期和院线放映,同时进行营销、宣传等相关推广活动,甚至还有后期创意衍生品开发等。

第二种是艺术品元素的生活衍生。这是指艺术品元素转化为日常生活衍生品的过程。这也就是将艺术品精神转化为原本非艺术的日常生活创意衍生品,让日常生活被艺术精神照亮或点染。这里的核心是非艺术的艺术化,也就是生活用品的艺术化。例如,某个博物馆或美术馆将其所藏的某部艺术品的精神意趣转化为某种创意衍生品,如冰箱贴、扇子、镜子等。这里呈现的是普通的实际生活用品被赋予艺术品位的过程。

第三种是艺术品元素的生活环境摹拟。这是指艺术品元素转化为日常生活文化创意摹拟情境的过程。这是将艺术品中的场景及其精神意趣转化为实际生活摹拟情境的过程。与第二种只是实际生活用品被艺术化不同,这里呈现的是整个实际生活环境被艺术化。由此可见,这里的核心

是原本非艺术的实际生活环境在整体上的艺术化。例如,某个建筑群落、某个村庄乃至某个城市区域在整体上按照某种艺术精神意趣加以营造或改造。或者,小说、音乐、舞蹈、戏剧、电影、电视剧、美术或动画等作品中的艺术创意,被移植为实际生活中的某种三维动画情境,满足观众或游客身临其境地加以体验的愿望。例如,"镇北堡西部影视城""横店影视城""环球影城""迪士尼乐园"等。有些专家提出文化立镇、文化兴城等主张,都可以归结到实际生活环境的艺术化上面。

第四种是艺术品元素的生活氛围装饰,整个社会环境都为广告、传媒、影像、时尚、建筑景观等流行的符号流所装饰,相当于整个社会都为泛艺术化的符号与影像之流所笼罩。

其实,以上的无论是实际生活用品的艺术化,还是实际生活环境的艺术化,都不仅仅是单方面的运动。一方面,实际生活用品及环境要艺术化;另一方面,艺术也从实际生活用品和环境中吸取养分,两者之间相互共存和相互转化,构成一种循环。这表明,实际生活用品和环境与其艺术化之间,属于一种相互共存和相互转化的双向循环运动过程。

艺术与文化创意的研究对象在具体层面上大约有四层。

第一层为艺术原创精神。这是指艺术上的原创或创新精神被视为艺术与文化创意行业的生命线,从而具有优先地位和作用。假如没有艺术原创,就没有艺术文化创意的整个行业。这里要求坚持艺术上的原创性,激励艺术家及其他艺术行业从业者全力朝向审美的绝境去开拓、进取。这一层属于艺术与文化创意的前提性或基础性层面。

第二层为艺术在文化创意中的导向作用。这是指将艺术品精神融化于非艺术的实际生活用品,使之成为文化创意行业的引领或导向因素。这一层应该是艺术与文化创意学科的导向型层面。鉴于经济学、管理学等在艺术文化创意中已经扮演越来越重要的角色,艺术的导向型作用的确保和加强就变得至关重要、不可或缺了。

第三层为艺术文化创意的普遍规律。这是指通过具体案例来研究艺术文化创意行业的普遍性,涉及从艺术核心元素到文化创意产品及环境之间的应用过程的普遍性。这一层面应当是艺术文化创意的核心层面。

第四层为艺术文化创意的实践操作过程。这是指艺术与文化创意行

业从艺术创意到创意管理和创意经济等的实践操作过程。这是艺术文化创意的实践操作层面。

上述四种形态和四个层面之间的相互联系和相互渗透的核心在于艺术创意。正是艺术创意,也即对于生活方式的原创性感性建构,将整个艺术与文化创意行业中的各个分支和方面贯通和凝聚起来,找到一个共同的精神引领。艺术创意的核心作用,意味着艺术上的原创性不仅属于艺术家和观众对高远精神境界的追求,而且也同时属于艺术家和观众对其所生存的实际生活世界的日常化享受。艺术创意,终究还是为了让生活世界变得更富有人性和更加美好。

六、艺术与文化创意的研究方法

由于属于跨学科领域,艺术与文化创意的研究方法也必然是跨学科的,呈现为若干学科之间的交融。

一是艺术学的研究方法。这是指从艺术理论、艺术史、艺术批评等基础理论艺术学视角去审视艺术与文化创意行业,发掘艺术与文化创意行业同艺术活动之间的联系,由此探寻艺术在实际生活中的应用型作用。

二是管理学的研究方法。这是指从公共管理、工商管理、行政管理等角度去考察艺术与文化创意行业的管理事务,探索艺术与文化创意行业的管理效率的规律,并用以指导艺术与文化创意行业的管理实践操作过程。

三是经济学的研究方法。这是指运用经济学方法去研究艺术与文化创意行业的经济规律,研究艺术文化创意产品的金融、营销、流通及消费等环节的实践操作进程。

四是法学的研究方法。这是指运用法学、社会学、民族学等学科的方法去研究艺术与文化创意中的法规、政策、惯例等问题。

七、艺术与文化创意的要素和实质

艺术与文化创意作为一门具备跨学科属性的学科,有着自身的要素。

一是艺术创意的个体发生。这是指发端于艺术家个人的艺术品精神在文化创意中的生成状况,属于艺术与文化创意行业的艺术学维度。它要求确保艺术精神在艺术文化创意行业中具有支配地位和导向作用。

二是艺术文化创意管理。这是指艺术与文化创意行业的管理学维度。这里要求艺术与文化创意按管理科学的逻辑去运行,体现人类管理智慧的精华。

三是艺术文化创意经济。这是指艺术与文化创意行业的经济学维度。这里要求按经济学规律去推进艺术与文化创意行业,谋取最大的经济效益或形成经济效益与社会效益之间的合理化。

四是艺术文化创意法规。这是指艺术与文化创意行业的法学维度。这里要求按照国家和社会的相关法律、规则、惯例等去监控艺术与文化创意行业,令其成为法治社会的一个行业。

五是艺术文化创意衍生。这是指艺术与文化创意行业的生活世界维度。这里集中代表了艺术与文化创意行业同社会生活的紧密的依存关系:社会生活既是艺术与文化创意的源泉,又是其发挥作用的丰厚土壤。

从艺术与文化创意的上述要素看,艺术与文化创意的实质在于艺术品精神的生活衍生,也就是艺术生活化或日常生活审美化。由此看,艺术与文化创意行业及其学科的主要目标,就在于艺术品创意精神的生活化,即艺术生活化。

不过,需要看到,这种艺术生活化过程需要与梁启超、宗白华和朱光潜等当年从不同角度所倡导的人生艺术化有所区别:这两者虽然都涉及艺术向日常生活的渗透或日常生活向艺术的攀升,但相比之下,人生艺术化更偏于知识分子内在精神层面的自我提升,艺术与文化创意所指向的艺术生活化更偏于普通公众所渴望的物质与精神交融,即生活美化。

八、艺术与文化创意的价值建构

艺术与文化创意的价值建构,是指艺术与文化创意行业为人们所创造的艺术与文化价值。关于艺术品的文化价值,已有学者做过分析。戴维·思罗斯比就认为,艺术品具有以下文化价值特征:审美价值、精神价

值、社会价值、历史价值、象征价值、真实价值。① 这样的分析有其合理性,但如果运用到艺术与文化创意这个远比单纯的艺术品更加宽泛的符号意义领域,就需要做必要的调整。我们知道,有的艺术品有"真实价值",例如绘画作品,但有的艺术品就没有,例如故事片、舞台剧、电视剧、流行歌曲等。下面的模型就以上述六种价值模型为基础,略加变通而成。应当说,艺术与文化创意的价值,属于一种以审美价值为主导的多重价值聚合体,其中有审美价值、精神价值、社会价值、历史价值、教育价值、时尚价值和经济价值等。

审美价值,是指艺术与文化创意产品的可感媒介和活的形式中凝聚着的艺术形象、艺术品质和艺术余兴的结合体。这种价值既应是艺术与文化创意产品的核心价值,又应是其主导价值。

精神价值,是指艺术与文化创意产品中呈现的与自然相对应和区别的人类的理智、情感、意志、毅力、坚韧等内在心灵价值。

社会价值,是指艺术与文化创意产品中体现的与人与人相处或相遇时的真诚、善良、忠实、合群、协调等群体价值。

历史价值,又可称传统价值,是指艺术与文化创意产品中寄寓的人类过去时代社会生活的价值遗存及其与当代人的对话关系。

教育价值,是指艺术与文化创意产品中可能蕴含的对当代人的人生意义追求的启迪价值。

时尚价值,是指艺术与文化创意产品中的一部分所代表的引发崇尚、跟从、模仿及流行的价值。

经济价值,是指艺术与文化创意产品可以通过交易换来价值。约翰·霍金斯指出:"创意经济是由创意产品之间进行的交易。每次交易或许都有两个相互补充的价值,无形的知识产权价值和有形载体或物品的价值(如果存在的话)。在某些诸如数字软件的行业中,知识产权的价值比较高,而在另一些行业中,例如艺术品行业,有形标的物的单位成本

① [澳大利亚]戴维·思罗斯比:《经济学与文化》,王志标、张峥嵘译,北京:中国人民大学出版社,2011年,第30—31页。

就比较高。"①

需要看到,这些略有不同的价值之间当然是相互交融和相互渗透着的。

九、阅读与思考

要从艺术理论和文化批判理论顺利通向艺术与文化创意学科,贾斯汀·奥康诺的《艺术与创意产业》(中央编译出版社 2013 年版)一书,不失为一座便捷的桥梁。

关于艺术与文化创意的理论问题,戴维·思罗斯比的《经济学与文化》(中国人民大学出版社 2011 年版)中的分析准确而又透彻。

在创意产业经济学的理论研究及实践操作的结合方面,理查德·E.凯夫斯的《创意产业经济学——艺术的商品性》(商务印书馆 2017 年版)是一部及时的书。

至于创意经济研究的实践领域,有"创意产业之父"之称的约翰·霍金斯著有《创意经济——如何点石成金》(上海三联书店 2006 年版),做出了具体而细致的研究。

与艺术管理学科相比,艺术与文化创意学科不满足于基本守定在由艺术事业和艺术产业共同构成的艺术行业内,而是要从艺术行业拓展到更宽广的文化行业(即艺术衍生行业),注重艺术品创意向日常生活产品和摹拟环境的衍生。这样做的根本目的,还是在于艺术的生活化演变,也就是让日常生活更富有艺术感或艺术性。但问题恰恰随之而至:今天的艺术与文化创意产品到底能在多大程度上给日常生活带来艺术感?这些商品化了的日常生活艺术感,真的能满足公众对理想生活方式的追求吗?

① [英]约翰·霍金斯:《创意经济——如何点石成金》,洪庆福、孙薇薇、刘茂玲译,上海:上海三联书店,2006 年,第 7 页。

后 记

本书是对"艺术学理论"学科总体面貌的一次概略性论述,意在呈现以艺术门类间性及艺术异通性为核心的学科景致。由于我个人对其中若干方面的了解程度不一,论述时详略也不一,故取书名时就如实称作"要略"了。

本书的最初撰写念头,源自大约12年前的2007年7月,当时我在北京师范大学的工作岗位从教务处转向艺术与传媒学院,相应地个人学术兴趣由中文学科之文艺学转向艺术学科之艺术理论。那次被我自己称为"由文到艺"的重心转移,促使我沉下心来修习和摸索艺术学之不同于文艺学的特殊性。特别是2011年奉调回母校北京大学的艺术学院工作,赶上"艺术学理论"伴随艺术学学科升"门"而成为独立的一级学科这一机遇。这门前所未有而又争议缠绕的一级学科到底该怎样理解和建设,无论是从我的工作岗位看,还是从我个人的学术研究兴趣看,都需要我投入精力和时间。本书正是这些年来持续思考和摸索的一个初步结果。

本书能在现在写成,感谢叶朗先生的关怀和鼓励。从与彭锋教授的日常讨论中我也获益良多。雷虹研究员给予了帮助。本书所涉及的艺术学理论学科下二级学科方向构成以及相应的学科脉络梳理,得感谢我所在的国务院第七届艺术学理论学科评议组成员仲呈祥教授、周宪教授、李心峰教授、尹吉男教授、夏燕靖教授和王廷信教授的集体智慧,以及先后担任学科组秘书的刘小龙副教授和唐宏峰研究员的协助。还应感谢我所在的教育部高等学校艺术学理论类专业教学指导委员会两届合计四十多位委员的支持和帮助(恕我无法在此一一列出他们的大名)。老友刘恪

教授、董晓萍教授、张法教授等也关心此书进展。当然,本书中的所有论述概由我自己负责。

对"艺术学理论"学科做一次全景式扫描确实尚无先例可循,因该学科刚刚成立不久而又聚讼纷纭,而我个人又在学科背景、学术见识及学术积累等方面局限甚多,因而写作过程中可谓备尝艰辛,且时有力不从心之感。如此,不当或错漏之处在所难免,敬请各位方家指正,以便将来修订时更正。

本书现在能出版,要感谢北京大学人文学部主任申丹教授的热情激励和关照,北京大学出版社领导的支持,周志刚副编审的内行眼光和建议,以及细心编辑。

王一川

2019年6月29日于北大均斋